戲曲
演進史 (七)

明清傳奇編 (下)

曾永義／著

三民書局

目次

第捌章　沈璟三論與《義俠記》述評及吳江諸家簡述

引言

在明代萬曆劇壇中，最亮麗的兩顆明星是湯顯祖和沈璟，他們在當時就相提並論，頡頏對峙。雖然未必結黨分派，勢同水火；但文采與格律，各有堅持與主張，則為事實。而且彼此都有遠大的影響力，也不容置疑。

只是沈璟在晚明呂天成《曲品》中，被列為當代「新傳奇」的第一名，看來聲勢略高於湯顯祖。而若探究其故，則是因為呂天成更服膺於沈璟《南九宮十三調曲譜》之被尊奉為南曲曲牌格律之典範。

而以沈璟為中心，環繞著一群曲家，他們在曲學理念上，雖未必對沈璟亦步亦趨，然而卻多受其影響，而對格律特別講求，因此也另闢〈吳江諸家簡述〉，一併納入討論範疇。

一、沈璟之生平與著作

(一)沈璟之生平

沈璟，字伯英，號寧庵，三十七歲時自號詞隱生，晚年更字聃和。蘇州府吳江縣（今吳江市）人。生於明世宗嘉靖三十二年（一五五三）二月十四日，卒於神宗萬曆三十八年（一六一〇）正月十六日，五十八歲。

吳江鄰近崑山腔發祥地。沈璟出生時，曾祖父沈漢去世已六年。漢為正德十六年（一五二一）進士，官刑科給事中，以諫諍切中時弊、抗顏遭致奪官，家居二十年卒。隆慶初，贈太常寺少卿。祖父嘉謀行三，官上林苑監嘉蔬署署丞。父侃，無功名，以璟貴，封贈奉直大夫。

沈璟生而韶秀玉立，穎悟絕人。十六歲補邑弟子員。十八歲補廩膳生員。二十一歲舉應天鄉試第十七名。二十二歲會試第三名，廷試第二甲第五名賜進士出身，授兵部職方司主事（正六品）。萬曆四年告病返鄉，七年出補禮部儀制司主事，升員外郎（從五品）。八年，會試入闈司貢舉事。九年，調吏部稽勳司員外郎，十年調考功司員外郎，旋補驗封司員外郎。十月，丁父憂回籍。十三年秋，起復，仍補驗封司員外郎。十四年二月，上疏請立儲，並請皇長子生母王氏晉封貴妃，觸及寵妃鄭妃氏，上怒，降三級為行人司司正（正七品）。奉使赴越，歸里。十六年還朝，八月，為順天鄉試同考官，升光祿寺丞（從六品）。十七年（一五八九），以鄉試舞弊受牽連，被迫告病返鄉，時年三十七。

其一生仕途，正如呂天成《曲品·新傳奇品》所云：「束髮入朝而忠鯁，壯年解組而孤高。」[1]他的性情，

耿直謙恭，是典型的傳統士大夫人格；他沒有像湯顯祖那樣受到泰州學派的薰陶，養就反傳統的新觀念，他只是以衛道為己任。這種帶在骨髓的理念，影響他一生創作的思想和旨趣。

而若縱觀沈璟五十八年間之生命史，則其出仕之前二十二年的青少年，也誠如呂天成所云：「金、張世裔，王、謝家風。生長三吳歌舞之鄉，沉酣勝國管絃之籍。妙解音律，花、月總堪主盟；雅好詞章，僧、妓時招佐酒。」❷過的是歌舞管絃、音律詞章的風雅生活。而辭官歸里後的二十年，「卜業郊居，遯名詞隱。嗟曲流之汎濫，表音韻以立防；痛詞法之蕪蕪，訂《全譜》以闢路。紅牙館內，謄套數者百十章；屬玉堂中，演傳奇者十七種。顧盼而烟雲滿座，咳唾而珠玉任豪。運斤成風，樂府之匠石；遊刃餘地，詞壇之庖丁。此道賴以中興，吾黨甘為北面。」❸可見沈璟在其生命後期的二十年間，過的真是「詞隱」的生活，他為南曲曲牌訂定格律，製成《全譜》作為典範；他更從事劇本創作，有《屬玉堂傳奇》十七種。他以此為畢生事業，因此使南曲曲運中興；他的成就也使得曲壇奉他為領袖。

朱彝尊《靜志居詩話》卷一六云：「子勺兄璟妙解音律，撰《南曲譜》，鄉里目為詞隱先生，居家未嘗廢絲竹，有子恆失學。子勺去官，身為塾師，教其兄子。一門之內，一選伎徵聲，一尋章索句，論者比之顧東橋云。」❹按朱氏所云，出諸《沈氏家傳‧沈瓚傳》，據徐朔方《沈璟年譜》，璟弟瓚（子勺）於萬曆二十二年（一

❶〔明〕呂天成：《曲品》，《中國古典戲曲論著集成》第六冊（北京：中國戲劇出版社，一九五九年），頁二一二。

❷〔明〕呂天成：《曲品》，《中國古典戲曲論著集成》第六冊，頁二一二。

❸〔明〕呂天成：《曲品》，《中國古典戲曲論著集成》第六冊，頁二一二。

❹〔清〕朱彝尊著，姚祖恩編，黃君坦校點：《靜志居詩話》（北京：人民文學出版社，一九九○年），冊下，卷一六，頁四六六。

五九四）自江西按察使僉事致政歸里。二十五年，璟以長子自鉉十五歲，受學於瓚。次子自銓十三歲，據此可見，沈璟癡迷於「徵歌度曲」，連自己兩個兒子都沒教導，錯失了讀書求學的時機。他自己於萬曆三十四年（一六〇六）秋後病發，三年餘長臥病床，但仍於三十五年刊行《義俠記》，作《墜釵記》，改湯顯祖《牡丹亭》為《同夢記》，三十六年於病中審閱王驥德《西廂記校注》全稿，並於五月十九日作答書寄還，於三十八年元月十六日臨死之前，還要「別創一韻書，未就而卒」。❺則其瞑目之時，亦不捨所專心致力之曲學，也實在令人對其感動仰望之情，縱使歷數百年亦不稍衰。❻

(二)沈璟之著作

沈璟戲曲理論著作和劇本創作很豐富，也有散曲和詩文。

其劇本《屬玉堂傳奇》十七種，依呂天成《曲品》著錄之次序為：《紅蕖記》、《埋劍記》、《十孝記》（存曲文）、《分錢記》（存少量曲文）、《雙魚記》、《合衫記》（佚）、《義俠記》、《鴛衾記》（僅存一支曲文）、《桃符記》、《分柑記》（佚）、《四異記》（僅存一支曲文）、《鑿井記》（存少量曲文）、《珠串記》（僅存一支曲文）、《奇節記》

❺ 〔明〕王驥德：《曲律》，《中國古典戲曲論著集成》第四冊，卷二，《論韻第七》，頁一一三。

❻ 沈璟生平見：《沈氏家傳‧沈璟傳》、明姜士昌《雪柏堂稿‧雜著‧明故光祿寺丞沈公伯英傳》、明沈懋孝《祭寧庵沈尚寶文》、清潘檉章《松陵文獻》卷九〈文學傳‧沈璟傳〉、清康熙《吳江縣志》卷二八《名臣傳‧沈璟傳》、清光緒《蘇州府志》卷一四七，以上輯錄於黃竹三主編之《六十種曲評注》第二十二冊（長春：吉林人民文學出版社，二〇〇一年），頁二七三－二八〇。又徐朔方：《沈璟年譜（一五五三－一六一〇）》，《徐朔方集》第一卷，頁二八七－三三〇。

《僅存一支曲文》、《結髮記》（與呂天成合作，僅存一支曲文）、《墜釵記》（又名《一種情》）、《博笑記》，此十七種中，全存七種，殘存八種，散佚二種。另外還改編湯顯祖《牡丹亭》為《同夢記》（僅存兩支曲文）、《紫釵記》為《新釵記》（佚）。其劇作之多產為明代戲曲作家所少見。

沈璟從事戲曲劇本創作，應當始於萬曆十七年（一五八九），他三十七歲辭官歸里之時。那時他寄託戲曲的心情，反映在他的首部劇作《紅葉記》，其首齣【千秋歲引】云：

袖手風雲，蒙頭日月，一片閒心再休熱。鷗鵬學鳩各有志，山林鐘鼎從來別。獨支頤，頻看鏡，總勳業。

詞社午聞絃管歌，壚畔有人肌似雪，扇影梁塵欲相接。醒狂次公腸已斷，風流公瑾愁應絕。暢閒懷，妙選伎，延年訣。❼

可知此時的沈璟，已具一片閒心，願效學鳩，棲遲山林；投身詞社，妙選聲伎，暢開懷抱，消磨歲月。然而據《南詞新譜》卷首〈古今人譜詞曲傳劇總目〉，其《紅葉記》初出時，還託名「施如宋」❽；其末齣三曲又以離合體寓「吳江沈璟伯英」❾六字。其《雙魚記》初出亦署「施如宋」❿，凡此均可看出沈璟身為士大夫的心理：既歸田園，實欲放浪形骸，徵歌選色以自娛；但又怕因此遭人物議，以致遮遮掩掩，不甘不脆，自相矛盾。沈璟才離官場仕途，難免如此。而即此也可以看出他傳統士大夫的心態。

❼〔明〕沈璟：《紅葉記》，收入徐朔方輯校：《沈璟集》（上海：上海古籍出版社，一九九一年），上冊，頁五。

❽〔明〕沈自晉輯：《南詞新譜·詞曲總目》，頁五，總頁五六。

❾〔明〕沈璟：《紅葉記》，收入徐朔方輯校：《沈璟集》，上冊，第四〇齣，【蠻牌令】寓「吳江」，【前腔】寓「沈璟」，【尾聲】寓「伯英」，頁一四八。

❿〔明〕沈自晉輯：《南詞新譜·詞曲總目》，頁一，總頁四八。

沈璟現存劇作，《紅蕖記》據《太平廣記》卷一五二所載唐傳奇小說《鄭德璘傳》敷演其「十無端巧合」之情節。全劇二卷四十齣。呂天成《曲品》列為「上上品」，評云：「《紅蕖》，著意著詞，曲白工美。鄭德璘事固奇，無端巧合，結撰更宜。先生自謂：字雕句鏤，正供案頭耳。此後一變矣。」⓫王驥德《曲律》卷四〈雜論第三十九下〉云：「詞隱傳奇，要當以《紅蕖》稱首，其餘諸作，出之頗易，未免庸率。然嘗與余言，歎以《紅蕖》為非本色，殊不其然。生平於聲韻、宮調，言之甚悉，顧於己作，更韻、更調，每折而是，良多自恕，殆不可曉耳。」⓬徐復祚《曲論》云：「《紅蕖》詞極贍、才極富，然於本色不能不讓他作。蓋先生嚴於法，《紅蕖》時時為法所拘，遂不復條暢；然自是詞家宗匠，不可輕議。」⓭祁彪佳《遠山堂曲品》列此記為「豔品」，評為：「《紅蕖》，此詞隱先生初筆也。記中有『十巧合』，而情致淋漓，不啻百轉。字字有敲金戛玉之工，句句有移宮換羽之工；至於藥名、曲名、五行、八音、及聯韻、疊句入調，而雕鏤極矣。先生此後一變為本色，正惟能極豔極淡，今之假本色為僬俗，豈知曲哉！」⓮吳梅《曲學通論》第十二章〈家數〉云：「吳江諸傳，獨知守法，《紅蕖》一記，足繼高施。其餘諸作，頗傷庸率，雖持法至嚴，而措辭殊拙。」⓯《瞿安讀曲記》又云：「《紅蕖》……第三折【朝元歌】與【二犯江兒水】間用；第八折越調曲，不用【小桃紅】、【下山虎】舊

⓫〔明〕呂天成：《曲品》，《中國古典戲曲論著集成》第六冊，頁二二九。

⓬〔明〕王驥德：《曲律》，《中國古典戲曲論著集成》第四冊，頁一六四。

⓭〔明〕徐復祚：《曲論》，《中國古典戲曲論著集成》第四冊，頁二四〇。

⓮〔明〕祁彪佳：《遠山堂曲品》，《中國古典戲曲論著集成》第六冊，頁一八。

⓯吳梅：《曲學通論》，收入王衛民編：《吳梅全集‧理論卷上》，頁二三一。吳氏《中國戲曲概論》卷中〈明代傳奇〉亦有相同評語，見《吳梅全集‧理論卷上》，頁二七九。

套，而以【庭前柳】、【章臺柳】、【雁過南樓】、【江頭送別】諸曲，聯成新體；第九折【楚江情】與北【金字經】銜接，確遵周憲王成法；第十三折【四時花】與【集賢賓】相聯；第二十八折【孝南歌】與【銷金帳】相聯；第三十九折【字字錦】下，直接【鵲踏枝】，而節去【賺】曲。凡此，皆聯篇新巧而律度和也。至通體詞藻，亦不亞於臨川。而刪汰元劇方言，尤合南詞正格。大抵宗《琵琶》者，終鮮舛律，或至乖方；古今詞家，莫不例外。若先生者，殆堪獨秀矣。伯良論先生諸作，以《紅蕖》為首；循覽數過，斯言良是。知古人無溢語也。」⑯

《埋劍記》二卷三十六齣，演郭飛卿與吳永圖生死交故事。情節主要據唐牛肅《紀聞‧吳保安》（見《太平廣記》卷一六六），係真人真事（見《新唐書》卷一九一〈忠義傳〉⑰）。劇作情節有所增益，人物姓名相同。呂天成《曲品》列此記為「上上品」，云：「郭飛卿事奇，描寫交情。悲歌慷慨。」⑱祁彪佳《遠山堂曲品》列為「雅品」，云：「郭飛卿身陷蠻中，吳永固以不識面之交，百計贖之，可謂不負死友。飛卿千里赴奠，移恤永固之子，可謂不負死友。世有生死交如此，洵足傳也。」⑲馮夢龍《古今小說》（即《喻世明言》）卷八〈吳保安棄家贖友〉與抱甕老人《今古奇觀》第十二回〈吳保安棄家贖友〉，亦皆敘其事。事出宋王明清《摭青雜說》，⑳明馮夢龍《情史類

《雙魚記》二卷三十齣，演劉皞、邢春娘悲歡離合事。

⑯ 吳梅：《讀曲記》，收入王衛民編：《吳梅全集‧理論卷中》，頁八二九─八三〇。

⑰ 〔宋〕歐陽修等：《新唐書》，卷一九一〈列傳第一百一十六‧忠義上〉，頁五五〇九。

⑱ 〔明〕呂天成：《曲品》，《中國古典戲曲論著集成》第六冊，頁二二九。

⑲ 〔明〕祁彪佳：《遠山堂曲品》，《中國古典戲曲論著集成》第六冊，頁一二九。

⑳ 〔宋〕王明清：《摭青雜說》（底本為《龍威秘書》本），收入《叢書集成初編》（北京：中華書局，一九八五年），頁

略》卷二《單飛英》，間採元馬致遠《薦福碑》情節。呂天成《曲品》列此記為「上上品」，云：「《雙魚》，書生坎坷之狀，令人慘動。雜取符節事，《薦福碑》劇中北調，尤佳。」㉑明繼志齋重刻本王立承〈跋〉云：「此曲世所罕見……，伯良則調公作，當以《紅葉》稱首，《雙魚》而後，專尚本色，今觀是曲，於本色之中並饒詞致。所填【端正好】、【滾繡球】諸北曲，聲調激楚，不減金元，足與王、呂之說相證明，其為詞隱原本無疑。……此本雖出重刻，以為人間鴻寶矣。頃得諸廠肆，喜而識之。」㉒

《桃符記》二卷三十齣，取材元人鄭廷玉《包龍圖智勘後庭花》稍改人名敷衍。呂天成《曲品》列為「上品」，云：「《桃符》，即《後庭花》劇而敷衍之者。宛有情致，時所盛傳。聞舊亦有南戲，今不存。」㉓祁彪佳《遠山堂曲品》列為「雅品」，云：「《桃符》，演《後庭花》劇為南曲。曲第二十八折，已覺有無限波瀾矣。聞舊有《劉天義》傳奇，今不存。」㉔焦循《劇說》云：「鄭廷玉作《後庭花》雜劇，只是本色處不可及，沈寧菴演為《桃符》，排場、賓白、用意，遜鄭遠矣。」㉕

《墜釵記》，又名《一種情》。二卷三十一齣，事本明瞿佑《剪燈新話·金鳳釵記》與明馮夢龍《情史》。呂

七—一〇。

㉑〔明〕呂天成：《曲品》，《中國古典戲曲論著集成》第六冊，頁二二九。

㉒〔明〕沈璟：《雙魚記》，收入《古本戲曲叢刊初集》（上海：商務印書館，一九五四年據北京圖書館藏繼志齋刊本影印），王立承：〈跋〉，無頁碼。

㉓〔明〕呂天成：《曲品》，《中國古典戲曲論著集成》第六冊，頁二二九。

㉔〔明〕祁彪佳：《遠山堂曲品》，《中國古典戲曲論著集成》第六冊，頁一二七。

㉕〔清〕焦循：《劇說》，卷五，頁一七六。

天成《曲品》列為「上上品」，云：「興、慶事，甚奇，又與賈女雲華、張倩女異。先生自遜，謂『不能作情語』，乃此情語何婉切也！」❷⑥王驥德《曲律》卷四〈雜論第三十九下〉云：「詞隱《墜釵記》，蓋因《牡丹亭》記而興起者，中轉折儘佳，特何興娘鬼魂別後，更不一見，至末折忽以成仙會合，似缺鍼線。余嘗因鬱藍之請，為補入二十七盧二舅指點修煉一折，始覺完全。今金陵已補刻。」❷⑦按此《墜釵記》中〈鬧殤〉、〈冥勘〉、〈拾釵〉、〈僕偵〉、〈舟遁〉等五齣情節，皆直接襲用《牡丹亭》，而徐朔方《沈璟年譜‧引論》評之「遺憾的是得其形而失其神，恰恰把《牡丹亭》激動人心的反封建主題丟失了」。❷⑧沈璟在此《記》除了對《牡丹亭》步趨摹擬之外，還進一步的把《牡丹亭》改編為《同夢記》，可見他是多麼服膺湯顯祖的才華，簡直以他的《牡丹亭》為典範。

沈璟現存《屬玉堂傳奇》七種中，尚有《博笑記》、《義俠記》兩種，前者實為「南雜劇」合集，已在拙著《明雜劇概論》論及❷⑨；後者《義俠記》被視為沈璟傳奇代表，特別為一節述評。

縱觀沈璟劇作之多，雖然於古人少見；但其所表彰之人物，不是孝子賢孫，義夫節婦，就是忠臣烈士、善人良僕；所討伐的自是奸夫淫婦、惡徒暴吏；其間所充斥的是與他人格一致的道學氣味。又兼以其誤解「本色」之真諦，劇作無文采可言，以致其能搬演場上的，據沈德符《顧曲雜言》，只有《紅葉記》、《桃符記》、《義俠

❷⑥ 〔明〕呂天成：《曲品》，《中國古典戲曲論著集成》第六冊，頁二三〇。

❷⑦ 〔明〕王驥德：《曲律》，《中國古典戲曲論著集成》第四冊，頁一六六。

❷⑧ 徐朔方：《沈璟年譜（一五五三—一六一〇）》，《徐朔方集》第一卷，頁二九一。

❷⑨ 《明雜劇概論》共五版，初版見臺北嘉新水泥公司，一九七八年；四版見臺北國家出版社，二〇一一年、臺北花木蘭出版社，二〇一五年。

記》；能流傳到今日舞臺的，更只有《墜釵記》的〈冥勘〉和《義俠記》的〈打虎〉、〈戲叔〉、〈挑簾〉、〈捉奸〉等數齣而已。可見就創作而言，儘管呂天成躋之「上上品」，但實質上難於視之為名家名作。

沈璟一生著作，其現存者，徐朔方輯校為《沈璟集》❸，除收傳奇七種外，另有戲曲輯佚九種、存目二種。清曲套數四十二、清曲散曲十六、詩十四首、詞四闋、文四篇。可見其著作文體種類頗多，而畢竟以戲曲編撰為主要。

此外，沈璟編有《南詞韻選》、《南曲全譜》尚存。《南曲全譜》又名《南九宮十三調曲譜》、《新定九宮詞譜》、《增定南九宮曲譜》，影響當世曲學甚大。

二、沈璟《義俠記》述評

《義俠記》題材本《水滸傳》（百回本、百二十回本，以前者為主），劇中關目情節與小說章回之對應如下：

1. 《水滸傳》第二十三回〈橫海郡柴進留賓，景陽岡武松打虎〉：《義俠記》演為武松〈遊寓〉（二，柴進府中）、武松景陽岡打虎〈除兇〉（四）、陽穀縣令〈旌勇〉（六，武松遇兄）。

2. 《水滸傳》第二十四回〈王婆貪賄說風情，鄆哥不忿鬧茶肆〉：《義俠記》演為王婆〈設伏〉（七）、潘金蓮戲叔、武松〈叱邪〉（八），武松遷宿縣衙〈委囑〉（一〇），金蓮善守門戶。王婆〈巧媾〉（一四）潘金蓮與西門慶成奸。

3. 《水滸傳》第二十五回〈王婆計啜西門慶，淫婦藥鴆武大郎〉…《義俠記》演為武大郎與鄆哥捉奸，反被西門慶一踹〈中傷〉（一六）。

4. 《水滸傳》第二十六回〈鄆哥大鬧授官廳，武松鬥殺西門慶〉…《義俠記》演為武松歸來，知兄已死，前往〈悼亡〉（一七），追究死因。

5. 《水滸傳》百二十回本第二十六回〈偷骨殖何九叔送喪，供人頭武二郎設祭〉…《義俠記》演為〈雪恨〉（一八），以奸夫淫婦人頭設祭其兄，而為本劇上半本「小收煞」。

6. 《水滸傳》第二十七回〈母夜叉孟州道賣人肉，武都頭十字坡遇張青〉…《義俠記》演為州官感武松英風高義，〈薄罰〉（一九）其罪，刺配孟州。

7. 《水滸傳》第二十七回〈母夜叉孟州道賣人肉，武都頭十字坡遇張青〉…《義俠記》演為武松與張青夫妻〈釋義〉（二二），不止消釋誤會，而且義結金蘭。

8. 《水滸傳》第二十八回〈武松威鎮安平寨，施恩義奪快活林〉…《義俠記》演為施恩憑藉父親獨霸快活林，被武藝比他高、靠山比他大的蔣門神打敗而〈失霸〉（二二）。

9. 《水滸傳》第二十八、二十九回〈武松威鎮安平寨，施恩義奪快活林〉、〈施恩重霸孟州道，武松醉打蔣門神〉…《義俠記》演為武松在孟州牢城安平寨，因小管營施恩解救厚待而〈締盟〉（二四），欲報復蔣門神。

10. 《水滸傳》第二十九、三十回〈施恩重霸孟州道，武松醉打蔣門神〉、〈施恩三入死囚牢，武松大鬧飛雲浦〉…《義俠記》演為武松飲酒〈取威〉（二五），醉打蔣門神。

11. 《水滸傳》第三十回一段插敘，謂張都監和張團練結為異姓兄弟…《義俠記》演為二人〈秘計〉（二七）欲陷害武松。

12.《水滸傳》第三十回：《義俠記》演為張都監〈厚誣〉（二八）武松盜取金銀，屈打成招，打入死牢。

13.《水滸傳》第三十回：《義俠記》演為武松刺配恩州，途中殺死謀害他的四個解子，〈全軀〉（二九）返孟州，欲大肆報仇。

14.《水滸傳》第三十回《張都監血濺鴛鴦樓，武行者夜走蜈蚣嶺》：《義俠記》演為武松返回孟州，誅殺張團練、蔣門神、張都監而〈報怨〉（三〇）。

15.《水滸傳》第三十一回：《義俠記》演為武松報仇後，投奔梁山，途中被張青火家四人〈掛羅〉（三二）活捉。

16.《水滸傳》第八十一回《燕青月夜遇道君，戴宗定計賺蕭讓》與第八十二回《梁山泊分金大買市，宋公明全夥受招安》：《義俠記》演為《廷議》（三五）與〈家榮〉（三六）。

以上沈璟運用《水滸傳》中十一回的故事作為題材，改編為《義俠記》中有關武松主脈系的情節十九齣，其間剪裁去取，分割合併的技法，自是難免。而能以武松忠義俠烈的性情行為，將打虎、殺嫂、醉打蔣門神、血濺鴛鴦樓等精彩關目勾勒連串起來，以見作者批判政治腐敗、道德淪喪、豪強橫行的現實旨趣，同時也流露了他忠君招安的政治主張。

但是《義俠記》的情節線，與生腳武松線「旗鼓相當」的，自然是旦腳賈若真線，劇中也安排了〈訓女〉（三）、〈孝貞〉（九）、〈被盜〉（一五）、〈如歸〉（二〇）、〈再創〉（二六）、〈解夢〉（三一）、〈首途〉（三二）、〈振旅〉（三四）、〈家榮〉（三六）等九齣戲，但其中〈再創〉失之草草，〈首途〉以下三齣，著墨亦不多，顯然武松未婚妻賈若真線，較諸武松線是單薄得無法「勢均力敵」以符傳奇結構之規律的。其故非常明顯，《水滸傳》武松未有妻室，《義俠記》只因體製而「無中造設」，作者將之取名「賈若真」，已自見其意；也因此其事蹟

只以賈母作陪，一路尋訪武松；人物亦平凡無奇，至多只能說是作者筆下一貫形塑的貞節型婦女。也難怪呂天

成《曲品》要說：「武松有妻，似贅。」[31]

而也由於戲曲改編自小說，戲曲若較之小說，便也產生如青木正兒所說的現象，青木氏在其《中國近世戲

曲史》，以第八齣〈叱邪〉為例，云：

> 比之《水滸傳》之描寫，其生動之致，不及遠甚。如金蓮戲武松一段，在《水滸》中，最為濃豔處，金
> 蓮徐徐狎熟獻媚挑撥之狀，寫得句句靈動。至此《記》則單刀直入，匆匆一過，興味索然矣。此不獨案
> 頭讀之為然，嘗觀之場上，亦覺如此。[32]

這一方面是緣於作者才情，一方面也實在是戲曲、小說體製有別的緣故。但沈璟有時也頗具渲染布置懸疑的功

夫。譬如二十七齣〈秘計〉，乃由《水滸傳》第三十回一句插敘：「康節級答道：不瞞兄長說，此一件事，皆是

張都監和張團練兩個同姓結義做弟兄……商量設出這條計來」[33]，所敷衍而成。便從而有引人入勝的懸疑。

上文述沈璟曲論時，我們知道他甚講究「合律依腔」和「曲詞本色」，現在就其《義俠記》來檢驗看看：

就韻協而言，確實遵循《中原音韻》，只有第三齣〈訓女〉【三學士】協尤侯而雜入魚模之「謀」；第八齣

〈叱邪〉【五更轉】協齊微而雜入支思之「子」。其第十五齣〈被盜〉之用閉口侵尋與第二十齣〈如歸〉之用閉

口廉纖，而皆能造語自然。

[31]〔明〕呂天成：《曲品》，《中國古典戲曲論著集成》第六冊，頁二三九。

[32]〔日〕青木正兒原著，王古魯譯著，蔡毅校訂：《中國近世戲曲史》，頁一六〇。

[33]〔元〕施耐庵集撰，〔明〕羅貫中纂修，王利器校注：《水滸全傳校注肆》（石家莊：河北教育出版社，二〇〇九年），
頁一四〇一。

但最為可怪者莫過於第六齣〈旌勇〉，全出以雙調組場，而其韻協卻非一韻到底，轉韻如下：

雙調引子 【夜行船】 外、尤侯——【前腔】 生、歌戈——【前腔換頭】 眾、尤侯

生、尤侯——【前腔】

生、魚模——【前腔】 外、魚模——【朝元歌】 眾、生接合輪唱、尤侯——【前腔換頭】 眾、尤侯

雙調引子 【玉井蓮】 小丑、眾、寒山——【玉抱肚】 生、小丑、寒山㉞

雙調過曲 【鎖南枝】 生、歌戈——【前腔換頭】 眾、尤侯

像這樣一齣不移宮換調的戲曲而轉用尤侯、歌戈、魚模、寒山四個韻部是很奇怪的現象。不知是否因為沈璟配

合劇情武松之「旌勇遊街」，排場繞行轉動，也要使聲情相應的緣故？

又如第十二齣〈萌奸〉演王婆、西門慶設計勾引潘金蓮。其宮調曲牌組織如下：

南呂過曲 【一江風】 小旦、家麻——【前腔】 淨、皆來——【紅衲襖】 淨、丑、

蕭豪——【前腔】 淨、丑、蕭豪——

仙呂過曲 【皂羅袍】 淨、魚模——【前腔】 丑、魚模。㉟

此齣排場略為轉動，止在【一江風】、【前腔】小旦下場，而宮調並未轉移；其後由南呂轉入仙呂而排場並未

變換；且一齣中用家麻、皆來、真文、蕭豪、魚模五韻部而皆非小曲；凡此皆為「新傳奇」調法所無，而卻見

於講求「合律依腔」的沈璟《義俠記》之中。為此，不禁又使我們想起上文所引王驥德之語：「〔詞隱〕生平於

聲韻、宮調，言之甚悉，顧於己作，更韻、更調，每折而是，良多自恕，殊不可曉耳。」㊱雖然說得有些過分，

但王氏所指，或者也應當如本文所舉。可見沈璟偶然也會失落在早期南戲「韻雜宮亂」的「普遍現象」。

王驥德又云「〔詞隱所著十七記〕，《紅蕖》蔚多藻語，《雙魚》而後，專尚本色」。㊲但因為沈璟誤認「本

㉞〔明〕王驥德：《曲律》，《中國古典戲曲論著集成》第四冊，頁一六四。

㉟〔明〕沈璟：《義俠記》，收入徐朔方輯校：《沈璟集》，上冊，頁四二〇—四二三。

㊱〔明〕沈璟：《義俠記》，收入徐朔方輯校：《沈璟集》，上冊，頁四〇一—四〇四。

色」為白描俚俗，以致為論者如王驥德、凌濛初之負面批評，有如上述。這裡舉《義俠記》中一些曲子來看看：

【懶畫眉】（小旦）昨日簾前事差迷，兩目相挑心共悅。重門一入暗傷嗟。水流何處花偏謝，路隔桃源雲萬疊。

【山坡羊】（生）想我去匆匆程途忙奔，見你哭哀哀別離未忍。誰想生擦擦連枝鋸開，哀噎噎雙雁分陣。（想科）方才王婆的說話，雖云、旦夕之間禍福分，卻又可怪，何因、三日之間便火葬身？我那哥哥，你是軟弱人，只恐銜冤死未伸。若還果有終天恨，便在夢裡鳴冤，我去報仇雪忿。

【八聲甘州】（外）皇恩祝網，（眾）論吾曹怎敢做怒臂螳螂。只為微衰不諒，斷送得鼠竄獐狂。潰池赤子操白刃，只望彤庭降赦章。（合）有誰把丹心達上君王？ ❸❽

上三曲，【懶畫眉】見第十四齣〈巧媾〉，為小旦扮潘金蓮敘初見西門慶後之心情；【山坡羊】見第十七齣〈悼亡〉，為生扮武松祭悼其兄時心中諸多疑慮。二曲造語皆平順自然，不假典故，明白如話，正反映沈璟所謂「本色」之主張；但所短者，靈動之韻致耳。至第三曲【八聲甘州】見第三十四齣〈振旅〉，為外扮宋江在梁山與眾英雄所流露之心聲；則用雅言典語，雖厚實有餘，而動人之力亦不足。凡此雖皆不致如王、凌二氏之所譏刺，然而亦足以概見沈璟所乏者，實為才情。

此外，在《義俠記》中，尚可見其套數結構，已少用重頭疊腔而多異調聯套。其第四齣〈除凶〉演武松打虎，用北雙調【新水令】一套，由生腳獨唱而濟以緊鑼密鼓襯托，有助於排場之緊張氣氛。其第六齣〈旌勇〉與第十三齣〈奇功〉皆演為群戲大場，人物腳色雜沓上下，就全劇結構而言，亦藉此而有高潮迭起之致。

❸❼ 〔明〕王驥德：《曲律》，《中國古典戲曲論著集成》第四冊，頁一六四。

❸❽ 〔明〕沈璟：《義俠記》，收入徐朔方輯校：《沈璟集》，上冊，頁四二七、四三八、四九五。

三、沈璟之曲論

沈璟在戲曲文學創作上，雖然不能躋於名家之列；但於明代曲壇，卻是唯一能與湯顯祖相提並論的人物，其緣故眾人皆知，乃在其曲學能領袖群倫，建立以崑山腔為傳奇正宗的地位。

筆者在《魏良輔之「水磨調」及其《南詞引正》與《曲律》》中有這樣的話語：

> 魏良輔之創發水磨調是在崑山腔的基礎之上，與同道切磋琢磨、廣汲博取，並在樂器上有所增益，一方面強化音樂功能，二方面也解決了北曲崑唱的扞格，三方面應和了當時南戲雅化的趨勢，從而成就了「聲則平上去入之婉協，字則頭腹尾音之畢勻，功深鎔琢，氣無煙火，啟口輕圓，收音純細」，而傳衍迄今的中國音樂之瑰寶「水磨調」。❸❾

又云：

> 崑山水磨調在魏良輔之後又經過梁辰魚、張鳳翼等人的改良提昇而努力的用之於戲曲，這「戲曲」主要固然屬於南曲，而就其體製規律曲詞而言，已完成了北曲化、文士化，其曲牌套數結構也因為崑山腔、崑山水磨調的運用於歌唱而趨於謹嚴完整；也就是說入明以後的「新南戲」（或稱「舊傳奇」）至此堪稱蛻變轉型，發展成為所謂「新傳奇」，一般戲曲史簡稱之為「傳奇」，又由於此後蔚為大國，跨越明清兩

❸❾ 曾永義：《魏良輔之「水磨調」及其《南詞引正》與《曲律》》，《文學遺產》二〇一六年第四期，頁一三五─一五二。後收入曾永義：《海內外中國戲劇史家自選集・曾永義卷》（鄭州：大象出版社，二〇一七年），頁四一六─四四六，引文見頁四二六。

代，因又稱明清傳奇。所以說南戲經過了北曲化、文士化而為「新南戲、舊傳奇」，再經過崑山水磨調化

而為「新傳奇」，或簡稱為「傳奇」。❹⓪

沈璟就在魏良輔改良的「崑山水磨調」和梁辰魚等人所建構的「新傳奇」體製規律的背景之下，更極力主張「傳

奇」要「合律依腔」。

沈璟因為改易《牡丹亭》字句作《同夢記》，為「串本《牡丹亭》」以牽就他所講究的韻律❹①，被湯氏狠狠

地說了一句「彼惡知曲意哉」之後，也不甘示弱地寫了一套南商調【二郎神】套以論製曲，對湯氏頗寓譏刺。

茲錄之如下：

【二郎神】何元朗，一言兒啟詞宗寶藏。道欲度新聲休走樣。名為樂府，須教合律依腔。寧使時人不鑑

賞，無使人撓喉捩嗓。說不得才長，越有才、越當著意斟量。

【前腔】參詳。含宮泛徵，延聲促響，把仄韻平音分幾項。倘平音窒處，須巧將入韻埋藏。這是詞隱先生

獨秘方，與自古詞人不爽。若遇調飛揚，把去聲兒，填他幾字相當。

【囀林鶯】詞中上聲還細講，比平聲更覺微茫，去聲正與分天壤，休混把仄聲字填腔。析陰辨陽，卻只有

那平聲分黨。細商量，陰與陽，還須趁調低昂。

【前腔】用律詩句法須審詳，不可廝混詞場。【步步嬌】首句堪為樣，又須將【懶畫眉】推詳。休教鹵

莽，試一比類當知趨向。豈荒唐，請細閱，《琵琶》字字平章。

❹⓪　同上註，頁四三一。

❹①　沈自晉《南詞新譜》卷一六越調過曲【蠻山憶】引沈璟《同夢記》下注云：「即串本《牡丹亭》」，其眉批云：「前《牡丹亭》二曲從臨川原本，此一曲沈松陵串本備寫之，見湯、沈異同。」見〔明〕沈自晉輯：《南詞新譜》，頁五八六。

【啄木鸝】《中州韻》，分類詳。《正韻》也因他為草創。今不守《正韻》填詞，又不遵中土宮商。製詞不將《琵琶》倣，卻駕言韻依東嘉樣。這病膏肓，東嘉已誤，安可襲為常。

【前腔】北詞譜，精且詳。恨殺南詞偏費講。今始信舊譜多訛，是鯫生稍為更張。改絃又非翻新樣，按腔自然成絕唱。語非狂，從教顧曲，端不怕周郎。

【金衣公子】奈獨力怎隄防，講得口唇乾，空鬧攘，當筵幾曲添惆悵。怎得詞人當行，歌客守腔。大家細把音律講。自心傷，蕭蕭白髮，誰與共雌黃。

【前腔】曾記少陵狂，道細論詩，晚節詳。論詞亦豈容疎放。縱使詞出繡腸，歌稱遶梁，倘不諧律呂也難褒獎。耳邊廂，訛音俗調，羞問短和長。

【尾聲】吾言料沒知音賞，這流水高山逸響，直待後世鍾期也不妨。❷

沈璟這套曲子真是「苦心孤詣」，說得很自信，卻也很無奈，而字裡行間顯然都因湯顯祖而發。他的製曲理論是從聲調、韻腳、譜律三方面講求。在聲調方面，他分辨平上去三聲，平聲須分陰陽，上去聲要嚴格釐清不可混作仄聲，入聲可作平聲用，遇有拗句應特別留意不可誤作律句。在韻腳方面，他主張要依據《中原音韻》和《洪武正韻》，切忌混押。在譜律方面，他希望能遵循他編訂的《南詞全譜》。他開宗明義就說：「名為樂府，須教合律依腔。」甚至說：「寧使時人不鑑賞，無使人撓喉捩嗓。」而曲中話語，諸如「說不得才長，越有才越當著意斟量。」「縱使詞出繡腸，歌稱遶梁，倘不諧律呂也難褒獎。」則隱然在指斥湯氏但恃才情，不諧音律。

❷〔明〕沈璟〔二郎神〕套收在所著《博笑記》卷首，又收入〔明〕馮夢龍《太霞新奏》。引文依據徐朔方輯校：《沈璟集》，下冊，頁八四九—八五○。

沈璟《南九宮十三調曲譜》附錄調「凡不知宮調及犯各調者，皆附於此」。計錄十八劇四十五調，其屬於

《還魂記》者，有引子【宴蟠桃】、過曲【桃花紅】、【步金蓮】、【疏影】等四調。又於仙呂過曲【月上五

更】引《還魂記》曲文為式，其眉批云：「掩風二字改作平去二音，乃叶。」尾批云：「用韻甚雜。」蓋以《中

原音韻》為度，則混用魚模、齊微、支思三韻。其後沈璟之姪沈自晉「廣輯詞隱先生增定南九宮詞譜」更錄湯

顯祖《臨川四夢》十五支為調式❸，如卷一六越調過曲【番山虎】，眉批云：「重相見三字須仄平平方叶」，卷

二二雙調過曲【孝白歌】，眉批云：「兩新字俱改仄聲乃叶。」卷二三仙呂入雙調過曲【桂月嶺南枝】，眉批

云：「種字、盡字俱改平聲乃叶，王字改仄乃叶。」又【錦香花】、【錦水棹】，眉批云：「二曲字句未悉合，

以詞佳錄之。作者若用其曲名，各從本調填詞，不可依此平仄。」又【風送嬌音】，眉批云：「韻亦雜。」蓋

律以《中原音韻》，則庚青、真文混用。可見沈家叔姪對於湯顯祖劇作，即使錄為法式，尚不忘挑剔其平仄韻

叶。

那麼像沈璟這樣的聲律家，何以要如此講究聲調和韻協呢？

聲調分平上去入四聲，拿它發聲的方法和現象來觀察，具有三項特質：其一，有平與不平兩類，平為平聲，

不平即仄，含上去入三聲；其二，有長短之別，平上去三聲為長音，入聲為短音；其三，有強弱之分，上去入

三聲屬強，平聲屬弱。

❸ 沈自晉所錄一五曲為：卷一仙呂過曲【月上五更】、【望鄉歌】，卷三羽調近詞【四季花】，卷一二南呂過曲【朝天

懶】，卷一四黃鐘引子【翫仙燈】，卷一六越調過曲【番山虎】、【巒山憶】，卷一八商調過曲【黃鶯玉肚兒】，卷二

二雙調過曲【孝白歌】，卷二三仙呂入雙調過曲【桂月鎖南枝】、【柳搖金】、【錦香花】、【風送嬌

音】，卷二五不知宮調之【步金蓮】。

就因為四聲具有這樣的三個特質，所以四聲間的組合，由其音波運行時升降幅度大小的變化和發聲時無礙與阻塞的長短異同，便會產生不同的旋律感。所以唐代的近體詩，其所講求的平仄律，基本上只是運用聲調的平與不平，使之產生抑揚曲直的旋律感。但仄聲中的上去入三聲，其升降幅度其實頗為懸殊，併為一類，不免粗疏。所以謹嚴的詩人，便在仄聲中又講究上去入的調配，有所謂「四聲遞換」❹。而杜甫「晚節漸於詩律細」❺，除了在恪守格律中更求精緻外，也從突破格律中更求精緻。崔顥和李白也都擅長於此。

就因為四聲各具特質，不止關係聲情，而且兼顧詞情，所以詩以後的詞曲便明白的規定某句某字該上該去該入，而四聲的精緻便也完全納入體製格律的範疇。凡是這些嚴守四聲的句子，都是音律最諧美，足以表現該詞調該曲調特色的地方，即所謂「務頭」，高明的作家都能在此施以警句，使之達到聲情詞情穩稱的地步。

而「入聲」則分派到平上去三聲中，已自然消失，所以北曲中已無逼促之調。

這裡要特別說明的是，就曲的聲調來說，南曲尚保有四聲，北曲則入聲消失，但平聲分陰陽。也就是說北曲的聲調是：陰平、陽平、上、去，這「四聲」和唐詩宋詞南曲的「四聲」不完全相同，然而卻和今日國語的四聲完全相同。保存唐宋「平聲」不升不降之特質的，事實上只是「陰平」，「陽平」已有升揚之趨勢；四聲自從齊梁以來，在中國韻文學上便有舉足輕重的地位，詞曲尤其重視。譬如元人周德清《中原音韻‧

❹ 詳見曾永義：《舊詩的體製規律及其原理》，《國文天地》，第一四、一五期（一九八六年七、八月），頁五六一六一、五八一六三；收入曾永義：《詩歌與戲曲》（臺北：聯經出版事業公司，一九八八年），頁四九一七七。這裡取其大要，但對平仄律原理已有所修正。

❺〔唐〕杜甫：《遣悶戲呈路十九曹長》，〔清〕楊倫箋注：《杜詩鏡銓（下）》（臺北：華正書局，一九八六年），卷一五，頁七四〇。

二〇

正語作詞起例》云：

夫平仄者，平者平聲，仄者上、去聲也。後云「上」者，必要上；「去」者，必要去；「去上」者，必要去上；「上去」者，必要上去；「仄仄」者，上去、去上皆可。——上上、去去，若得迴避尤妙；若是造句且熟，亦無害。㊻

又云：

【點絳唇】首句韻腳必用陰字，試以「天地玄黃」為句歌之，則歌「黃」字為「荒」字，非也；若以「字宙洪荒」為句，協矣。蓋「荒」字屬陰，「黃」字屬陽也。㊼

至於韻協，南朝梁劉勰《文心雕龍》卷七《聲律第三十三》所云：「異音相從謂之和，同聲相應謂之韻。」㊽則韻協是運用韻母相同，前後複沓的原理，把易於散漫的音聲，藉著韻的迴響來收束、呼應和貫串，它連續的一呼一應，自然產生規律的節奏；它好比串珠的串子，有了它，才能將顆顆晶瑩溫潤的珍珠，貫串成一串價值連城的寶物；它又好像竹子的節，將平行的纖維素收束成經耐風霜的長竿，而其嬝娜搖曳的清姿，完全依賴那環節的維繫。也因此，如果該押的韻不押，或韻部混用，便成了詩詞曲家大忌。周德清《中原音韻·正語作詞起例》云：

范文瀾註：「同聲相應謂之韻，指句末所用之韻。」

㊻〔元〕周德清：《中原音韻》，「末句」條，頁二三七。

㊼〔元〕周德清：《中原音韻》，「用陰字法」條，頁二三五。

㊽〔梁〕劉勰著，〔清〕范文瀾註：《文心雕龍註》（北京：人民文學出版社，一九五八年），註一二，頁五五九。

《廣韻》入聲緝至乏，《中原音韻》無合口，派入三聲亦然。切不可開合同押。《陽春白雪集》【水仙子】：「壽陽宮額得魁名，南浦西湖分外清，橫斜疏影窗間印，惹詩人說到今。自古詩人愛，騎驢踏雪尋，忍凍在前村。」開合同押，用了三韻，大可笑焉。詞之法度全不知，妄亂編集板行，其不知恥者如是，作者緊戒。㊾

因為儘管韻部庚青、真文、侵尋三韻相近，但畢竟收音有 əŋ、ən、əm 之不同，就會影響了迴響的美感，所以古人以此為忌。

韻協由於有收縮迴響聲音的作用，也是「韻文學」與「散文學」最大分野的基礎，所以失韻固然絕對不可，混韻亦是忌諱。如前文所舉周德清《中原音韻・正語作詞起例》所云：【水仙子】一曲，「名、清、英」三字韻屬「庚青」，「印、村」二字韻屬「真文」，而「今、尋」字韻屬「侵尋」，所以周氏笑他混用三韻；又「庚」、「真文」為開口韻，「侵尋」為合口韻，所以周氏也笑他開合同押。也因此王驥德《曲律・論曲禁二十三》也以「重韻、借韻、犯韻」為戒。「重韻」即用同一字重複為韻腳，如此聲情沒有變化；「借韻」即鄰韻通押，如支思押齊微；「犯韻」指句中字與韻腳同韻部，如此則因韻字收縮迴響的作用會使句子語氣斷裂，但作為格律的「句中藏韻」如【點絳唇】首句七字，於第四字藏韻則不在此限，因為它反而成為此句聲情的「特色」。

至於南北曲韻之規範，北自《中原音韻》後，即以此為準。南曲在戲文時代大抵隨口取協，並無繩墨。魏良輔改良崑腔，創發水磨調，主張「中州韻，詞意高古，音韻精絕，諸詞之綱領」。㊿梁辰魚《浣紗記》調用水

㊾ 〔元〕周德清：《中原音韻》，收入俞為民、孫蓉蓉主編：《歷代曲話彙編・唐宋元編》，頁二六六。

㊿ 此段引文未見於魏良輔《曲律》，獨見於吳崑麓校正，文徵明抄寫：《婁江尚泉魏良輔南詞引正》，轉引自路工：《訪書見聞錄》（上海：上海古籍出版社，一九八五年），頁二四〇。

磨，趨向官音，傳奇乃立。其後格律家沈璟乃襲魏氏薪傳，「每製曲必遵《中原音韻》、《太和正音譜》諸書，欲

與金、元名家爭長。」❺¹又倡導「入可代平，為獨泄造化之秘，又欲令作南曲者，悉遵《中原音韻》。」❺²凌濛

初《譚曲雜劄》更云：「以伯英開山，私相服膺，紛紜競作。非不東鍾、江陽，韻韻不犯，一稟德清。」❺³於

是如明陳與郊《詅癡符》：「詞韻不得越周德清，猶詩韻不得越沈約。」❺⁴卜世臣《冬青記·凡例》：

「中原音韻》凡十九，是編上下卷，各用一週。」❺⁵明范文若《花筵賺·凡例》：「韻悉本周德清《中原》，

不旁借一字。」❺⁶清孫郁《雙魚珮·凡例記署》：「德清《中原音韻》原為北曲設，非以律南詞也，……乃近

代作者多用周韻，茲仍舊。」❺⁷清左潢《蘭桂仙·凡例》：「今遵照《音韻》。……平聲必分陰陽，凡務頭所

在，皆審呼吸填之。」❺⁸凡此皆可見魏、沈二大曲家後，《中原音韻》亦成南曲曲壇主流。

由以上可見，沈璟極力主張戲曲謹守平仄聲調律和協韻律，使歌唱時能「合律依腔」，是有其意義與道理

❺¹〔明〕沈德符：《萬曆野獲編·張伯起傳奇》，卷二五，頁六四四。

❺²〔明〕王驥德：《曲律》，《中國古典戲曲論著集成》第四冊，卷二，〈論平仄第五〉，頁一〇五。

❺³〔明〕凌濛初：《譚曲雜劄》，頁二五四。

❺⁴〔明〕陳與郊合四齣傳奇《寶靈刀》、《麒麟罽》、《鸚鵡洲》、《櫻桃夢》為《詅癡符》，收入《古本戲曲叢刊二集》（上海：商務印書館，一九五五年）。

❺⁵〔明〕卜世臣：《冬青記》，收入《古本戲曲叢刊二集》（上海：商務印書館，一九五五年），頁一。

❺⁶〔明〕范文若：《花筵賺》，收入《古本戲曲叢刊二集》（上海：商務印書館，一九五五年），頁一。

❺⁷〔清〕孫郁：《新編雙魚珮傳奇》，《古本戲曲叢刊三集》，頁一。

❺⁸〔清〕左潢：《蘭桂仙》，《傅惜華藏古典戲曲珍本叢刊》六九輯（北京：學苑出版社，二〇一〇年據清刻本影印），頁二，總頁三〇。

的。

明人論曲之優劣，以「詞律」為基準。其律講究聲調、韻協，如沈璟者有如上述；其詞則講究「本色當行」，沈璟所論，如上引商調【二郎神】套之【金衣公子】所云「怎得詞人當行，歌客守腔，大家細把音律講」。可知沈氏認為當行的作家，必須講求音律。

沈璟對於南曲音律的講求，可以說全部反映在其所著格律譜《南曲全譜》之中。

《南曲全譜》是在蔣孝《南九宮譜》及所附《音節譜》基礎上，增補新調，修訂訛謬，重新刊刻，共列曲牌六百五十二章，削去《十三調》譜，總結南曲宮調系統而成。其所收曲牌，注「新增」者，皆為蔣譜所無，凡一百八十九章，不止大大擴展曲牌內容，而且每一曲牌皆考定四聲，並署平仄，且分辨正襯。以此作為明人製曲的圭臬，解決了嘉靖末魏良輔改造崑山腔創發水磨調後，新傳奇蔚然興起，文士作家，曲辭穠麗有餘，而音律短缺失格的弊病。王驥德《曲律·雜論第三十九下》，因此說他的曲學：

法律甚精，汎瀾極博。斤斤返古，力障狂瀾，中興之功，良不可沒。[59]

徐復祚《曲論》也說：

訂世人沿襲之非，劖俗師扭捏之腔，令作曲者知其所向往，皎然詞林指南車也。[60]

皆可見揄揚之至，而這也正是沈璟在當時曲壇，可以領袖群倫的緣故。

而沈璟在〈答王驥德〉云：

所寄《南曲全譜》，鄙意僻好本色，殊恐不稱先生意指，何至慨為辱許敘首簡耶！[61]

[59]〔明〕王驥德：《曲律》，《中國古典戲曲論著集成》第四冊，頁一六三—一六四。

[60]〔明〕徐復祚：《曲論》，《中國古典戲曲論著集成》第四冊，頁二四〇。

又《答王驥德之二》云：

北詞去今益遠，漸失其真。而當時方言及本色語，至今多不可解。[62]

所言「本色語」與「方言」類比，可知指白描之俗語，此正是沈氏所好戲曲語言之「本色」。對此，王驥德《曲律‧雜論第三十九下》云：

曲以婉麗俏俊為上。詞隱譜曲，於平仄合調處，曰「某句上去妙甚」。「某句去上妙甚」。是取其聲，而不論其義可耳。至庸拙俚俗之曲，如《臥冰記》【古皂羅袍】「理合敬我哥哥」一曲，而曰「質古之極，可愛可愛」。《王煥》傳奇【黃薔薇】「三十哥央你不來」一引，而曰「大有元人遺意，可愛」。此皆打油之最者，而極口贊美，其認路頭一差，所以已作諸曲，略墮此一劫，為後來之誤甚矣，不得不為拈出。[63]

又明凌濛初《譚曲雜箚》亦云：

沈伯英審於律而短於才，亦知用故實、用套詞之非宜，欲作當家本色俊語，卻又不能，直以淺言俚句，捆拽牽湊，自謂獨得其宗，號稱「詞隱」。而越中一二少年，學慕吳趨，遂以伯英開山，私相服膺，紛紜競作。非不束鍾、江陽，韻韻不犯，一稟德清；而以鄙俚可笑為不施脂粉，以生梗稚率為出之天然，較之套詞、故實一派，反覺雅俗懸殊。使伯龍、禹金輩見之，益當千金自享家帚矣。[64]

可見王、凌二氏都認為沈璟誤以傳奇造語之「庸拙俚俗」、「生梗雉率」為「本色」，為「天然」，是錯誤的看法，

⑥ 徐朔方輯校：《沈璟集》，下冊，頁九○○。

⑥ 徐朔方輯校：《沈璟集》，下冊，頁九○一。

⑥ 〔明〕王驥德：《曲律》，《中國古典戲曲論著集成》第四冊，頁一六○。

⑥ 〔明〕凌濛初：《譚曲雜箚》，頁二五四─二五五。

以致他自己作品亦墮此一劫。其實他的散曲作品在白描之中是時露俊逸之趣的。

而若縱觀明人論曲，則好以「當行本色」論曲，實含「當行」、「本色」、「當行本色」、「本色當行」四組術語，見諸朱權、李開先、何良俊、徐渭、王世貞、湯顯祖、臧懋循、沈璟、王驥德、徐復祚、馮夢龍、沈德符、呂天成、凌濛初、祁彪佳等十五家。其所論皆不探根索源，但為偏執一偶，出諸己見，以致對於戲曲作品之良窳與文學、藝術之成就，難有總體而準確的論斷；也因此，筆者認為倘能考察「當行」、「本色」之真正意涵，以「本色」為「曲之本質」的總體呈現，以「當行」為創作與評騭戲曲應具備之態度與方法；據此對於戲曲成就之高低、優劣、良窳，就會有公正持平而可令人信服的論斷。乃為之撰有〈從明人「當行本色」論說「評騭戲曲」應有之態度與方法〉，請讀者參考。㉕

四、所謂「湯沈之爭」

而明代萬曆曲壇，因為湯顯祖《牡丹亭》最受推崇的是「詞采高妙」，最被非議的是「韻律多乖」；他和並世曲家沈璟之極力主張「合律依腔」，而論者卻說他遣詞「庸拙俚俗」；兩人正成了鮮明的對比。首先就此「鮮明對比」提出立說的是呂天成《曲品》，相為呼應的是王驥德《曲律》，推波助瀾的是沈自晉所撰傳奇《望湖亭》首齣【臨江仙】。以下敘述其原委，並提出評議。

呂天成《曲品》卷上：

㉕ 參閱曾永義：〈從明人「當行本色」論說「評騭戲曲」應有之態度與方法〉，《文與哲》第二六期（二〇一五年六月），頁一—八四。

吾友方諸生曰：「松陵具詞法而讓詞致，臨川妙詞情而越詞檢。」善夫，可謂定品矣！乃光祿嘗曰：「寧律協而詞不工，讀之不成句，而謳之始叶，是曲中之工巧。」奉常聞之，曰：「彼惡知曲意哉！予意所至，不妨拗折天下人嗓。」此可以觀兩賢之志趣矣。予謂：二公譬如狂、狷，天壤間應有此兩項人物。不有光祿，詞硎不新；不有奉常，詞髓孰抉？倘能守詞隱先生之矩矱，而運以清遠道人之才情，豈非合之雙美者乎？而吾猶未見其人，東南風雅蔚然，予且旦暮遇之矣。予之首沈而次湯者，挽時之念方殷，悅耳之教寧緩也。略具後先，初無軒輊。允為上之上。⑥

所云松陵、光祿、詞隱先生俱指沈璟，臨川、奉常、清遠道人俱指湯顯祖，方諸生則指王驥德。由呂氏之語，可見他主張「以臨川之筆協吳江之律」，用意在調和兩家的衝突。

王驥德《曲律》卷四《雜論第三十九下》云：

臨川之於吳江，故自冰炭。吳江守法，斤斤三尺，不欲令一字乖律，而毫鋒殊拙。臨川尚趣，直是橫行，組織之工，幾與天孫爭巧；而屈曲聱牙，多令歌者齚舌。吳江嘗謂：「寧協律而不工，讀之不成句，而謳之始協，是為中之之巧。」曾為臨川改易《還魂》字句之不協者，呂吏部玉繩（鬱藍生尊人）以致臨川，臨川不懌，復書吏部曰：「彼惡知曲意哉！余意所至，不妨拗折天下人嗓子。」其志趣不同如此。鬱藍生謂臨川近狂，吳江近狷，信然哉！⑦

所云臨川即湯顯祖，吳江即沈璟，鬱藍生即呂天成。湯氏《玉茗堂尺牘》卷一有《答呂玉繩》書，並無是說，但於卷三《答孫俟居》書，則有是語：

⑥ 〔明〕呂天成：《曲品》，《中國古典戲曲論著集成》第六冊，頁二一三。

⑦ 〔明〕王驥德：《曲律》，《中國古典戲曲論著集成》第四冊，頁一六五。

弟在此自謂知曲意者，筆懶韻落，時時有之，正不妨拗折天下人嗓子。兄達者，能信此乎？[68]

據此，則王氏或為誤記。又其中「是為中之之巧」，據上舉呂天成《曲品》之作「是曲中之工巧」，知此句當作「是為曲中之工巧」。

就因為有呂王二氏之說，尤其是王驥德「臨川之於吳江，故自冰炭」之語，加上王氏以下論說，其《曲律》卷四〈雜論第三十九下〉又云：

自詞隱作詞譜，而海內斐然向風。衣缽相承，尺尺寸寸守其矩矱者二人。曰吾越鬱藍生，曰嶠李大荒通客。鬱藍《神劍》、《二嬈》等記，并其科段轉折似之；而大荒《乞麾》至終恢不用上去疊字，然其境益苦而不甘矣。詞隱之持法也，可學而知也；臨川之脩辭也，不可勉而能也。大匠能與人規矩，不能使人巧也。其所能者，人也；；所不能者，天也。[69]

若此，則王氏既以「持法」與「脩辭」區分沈璟與湯顯祖之異同，又舉鬱藍生（呂天成）和大荒（卜世臣，約一六一〇前後在世）為沈氏傳人。甚至於沈璟之姪沈自晉（一五八三—一六六五）在所撰《望湖亭記》第一齣【臨江仙】亦說：

詞隱登壇標赤幟，休將玉茗稱尊。鬱藍繼有槲園人。方諸能作律，龍子在多聞。香令風流成絕調，慢亭彩筆生春。大荒巧搆更超群。鯢生何所似，顰笑得其神。[70]

[68]〔明〕湯顯祖：〈答孫俟居〉，收入徐朔方箋校：《湯顯祖全集（二）》（北京：北京古籍出版社，一九九九年），詩文卷四六，頁一三九二。

[69]〔明〕王驥德：《曲律》，《中國古典戲曲論著集成》第四冊，頁一六五、一六六。

[70]〔明〕沈自晉（吳郡鞠通生）：《望湖亭記》，《古本戲曲叢刊二集》（上海：商務印書館，一九五五年據長樂鄭氏藏明

依次舉出呂天成（鬱藍）、葉憲祖（槲園，一五六六—一六四一）、王驥德（方諸）、馮夢龍（龍子）、范文若（香

令，一五八七—一六三四）、袁于令（幔亭，一五九九—一六七四）、卜世臣（大荒）、沈自晉（謙稱為鯫生）等

人在沈璟（詞隱）旗幟下，休要使湯顯祖（玉茗）唯我獨尊。這支儼然「點將錄」的曲子，大概是所謂「吳江

派」的由來。可見與湯沈二氏並世曲家呂天成、王驥德、沈自晉都有如此這般的說法，則自吳梅以下的學者，

如青木正兒、周貽白、俞為民、郭英德等，焉能不認為湯沈因主張不同，導致萬曆劇壇形成臨

川與吳江二派之爭？但事實上真是如此嗎？且看以下現象：

湯顯祖在〈答孫俟居〉書中說到沈璟「曲譜諸刻」，不諱言「其論良快」；在〈答呂姜山〉書中，也說「吳

中曲論良是」[71]。雖然湯氏有許多批評的話，但起碼也承認沈氏有可取的地方。至於沈璟之對湯顯祖，除了以吳

江之律要來範疇湯氏外，對湯氏其實是極佩服的。沈自晉《重定南詞全譜·凡例》云：

前輩諸賢，不暇論。新詞家諸名筆（原注：如臨川、雲間、會稽諸家），古所未有。真似寶光陸離，奇彩

騰躍。及吾蘇同調（原注：如劉嘯、墨憨以下），皆表表一時。先生亦讓頭籌（原注：見《墜釵記》【西

江月】中推稱臨川云），予敢不稱膺服。[72]

所云「先生」即指沈璟，因為沈自晉這部書的全稱是《廣輯詞隱先生增定南九宮十三調詞譜》。上引凡例中，最

可注意的是原注中「見《墜釵記》【西江月】中推稱臨川云」這句話，是用來證據「先生亦讓頭籌」的。沈氏

末刊本影印），卷上，第一齣，頁一。

[71]〔明〕湯顯祖：〈答孫俟居〉、〈答呂姜山〉，收入徐朔方箋校：《湯顯祖全集》，詩文卷四六，頁一三九二；詩文卷四十
四，頁一三〇二。

[72]〔明〕沈自晉：《南詞新譜》，頁三三三。

《墜釵記》有順治七年鈔本，為傅惜華舊藏；《古本戲曲叢刊初集》據姚華所藏康熙鈔本影印，無【西江月】

一語，但沈自晉所云應屬不虛。又前引王驥德《曲律》四〈雜論第三十九下〉所云：「詞隱《墜釵記》，蓋因《牡丹亭》記而興起者」❼❸，可見沈氏對湯氏戲曲文學的成就是極推崇的，尤其對湯氏《牡丹亭》倍感興趣，

一則改編為《同夢記》，一則仿作為《墜釵記》。從這些跡象看來，他們之間是不可能「勢同水火」的。戲曲史

上有所謂「臨川派」、「吳江派」壁壘分明之說，恐怕也是因緣王驥德「故自冰炭」一語，所衍生出來的吧！關

於這個問題，周育德《湯顯祖論稿·也談戲曲史上的湯沈之爭》一文❼❹，已詳列資料，說明被畫為「吳江派」

的呂天成、王驥德、馮夢龍等人對湯顯祖都有極高的評價，對沈璟於肯定之外，也有不少微詞；而被畫為「臨

川派」的凌濛初和孟稱舜對湯、沈二氏也各有「不滿意」的批評。據此，則臨川、吳江如何能壁壘分明，甚至

於那裡有什麼臨川派、吳江派？周氏既已言之甚詳，這裡就不多說了。何況縱使吳江派有沈自晉的「點將錄」，

但卻從未見「臨川派」有相對等的「名單」；可見「臨川」壓根無派可言，則又如何「壁壘分明」對立相爭呢？

也就是說「湯沈之爭」不過是王驥德以一己之見造設出來的而已。

然而由呂天成、王驥德所引起的吳江派、臨川派之說生發了近世治曲學者，無論散曲、戲曲，都好以「分

派」來立論，尤其在戲曲方面，自從吳梅《中國戲曲概論》分吳江、臨川、崑山「三家」為明曲「家數」後，

青木正兒《中國近世戲曲史》、周貽白《中國戲劇史長編》、葉長海《王驥德曲律研究》、俞為民《明清傳奇考

❼❸ 〔明〕王驥德：《曲律》，《中國古典戲曲論著集成》第四冊，頁一六六。

❼❹ 案一九八一年徐朔方已在〈湯顯祖和沈璟〉中提到湯沈論爭事，《文學評論叢刊》第九輯；收入《徐朔方集》第一卷，頁五一九－五三九；但周氏所論精審而證據豐富，詳見周育德：《湯顯祖論稿·也談戲曲史上的湯沈之爭》（北京：文化藝術出版社，一九九一年），頁二六四－二八〇。

論》、郭英德《明清傳奇史》等，也都「輸人不輸陣」，紛紛別立山頭，建構所見。但是其間已有徐朔方《湯顯祖評傳》《明代文學史》但舉「吳江派」而無所謂「臨川派」，朱萬曙《明清戲曲論稿》更以流派「三要素」否定歷來所謂「流派說」；而本人更以《散曲、戲曲「流派說」之溯源、建構與檢討》詳論此曲學史「公案」，而作此結語：

戲曲、散曲之所論「流派」，緣於論者據此以便論說。當就「詞曲系曲牌體劇種」、「詩讚系板腔體劇種」分別以其文學與藝術之核心為基準，然後由此所得之「流派」乃能堅實而顛撲不破。而其核心為何？鄙意以為由於「詞曲系曲牌體劇種」如金元雜劇、宋元南戲、明清傳奇、明清南雜劇，皆以劇作家為中心，重其詞文采與曲牌格律之修為；而「詩讚系板腔體劇種」如京劇、評劇、越劇等，皆以演員為中心，重其表演藝術之修為。而兩者之修為，又實各以「詞、律」、「唱腔」為核心，所以若能將兩體系分別以「詞、律」、「唱腔」為唯一基準來分門別派，就應當沒有被「崩解」的可能。當然，這只是就「戲曲」之為綜合文學和藝術而說，它是無法像朱萬曙就一般思想家和文學家結合成派的「三要素」來論說的。

總而言之，平心而論，湯、沈縱然立場不同，成就有別，但也能彼此肯定欣賞；絕非勢同水火，彼此撻伐，至死方休。而若論戲曲流派之分野，在此重複強調，當分別詞曲系曲牌體與詩讚系板腔體，各自為政；前者以作家詞律修為為基準，後者以演員唱腔質性為標竿；如此才能建立出鮮明較著的流派藝術。

❼❺　曾永義：《散曲、戲曲「流派說」之溯源、建構與檢討》，《中國文學學報》第六期（二○一五年十二月），頁一─六四；後收入曾永義：《海內外中國戲劇史家自選集·曾永義卷》，頁三一九─三八九。

❼❺

關於吳江諸家，著者已於本書，針對顧大典、袁于令、汪廷訥進行論述，是故不再贅論，讀者可自行參照。

此外，值得關注之曲家，另有沈自晉、馮夢龍、卜世臣、范文若、史槃、呂天成、王驥德、葉憲祖、沈自徵，以下簡述之。

五、吳江諸家簡述

(一)沈自晉

沈自晉，字伯明，晚字長康，號鞠通生。吳江（今屬江蘇）人。生於明萬曆十一年（一五八三），卒於清康熙四年（一六六五）。弱冠補博士弟子員，屢試不第。沉深好古，旁涉稗官野乘，無不窮蒐。入清隱居吳山。為沈璟族姪，謹守家法而兼妙神情，一時曲家如卜世臣、范文若、馮夢龍、袁于令等，並推服之。著有《廣輯詞隱先生增定南九宮十三調詞譜》，簡稱《南曲新譜》，為曲學要籍。所著傳奇三種，存《望湖亭》、《翠屏山》二種。近人張樹英整理校勘《沈自晉集》，由北京中華書局出版，可供參酌。

《望湖亭》，現存玉夏齋刊本、明末刊本（《古本戲曲叢刊二集》據此影印）。該劇分上、下兩卷，共三十六齣。本事見馮夢龍《情史》卷二四〈吳江錢生〉條，言為萬曆間實事。作者於本劇第三十六齣〈畫錦〉【意不盡】自敘作意云：

> 多情莫笑無情憨，節操須關名教場。羞稱豔冷，詞還正雅規放蕩。❼⑥

可見在其創作之理念中，也大抵脫離不了士大夫作劇時，強調的倫理教化觀，並講求文辭之雅緻端正。李修生

主編《古本戲曲劇目提要》「望湖亭」條提到該劇：「演萬曆間作者故鄉吳中一樁奇事。《情史·吳江錢生》、《醒世恆言·錢秀才錯占鳳凰儔》皆記其事。」[77]青木正兒《中國近世戲曲史》云：

此劇關目布置，並不散漫，針線亦極為自然，無牽強痕跡。梗概中雖略去未述，其背景往往點綴諸神加護事，表明運命之神秘，以此又不令場上感冷靜，洵可謂當行之作也。曲辭之用本色白描，無綺靡之弊，而不陷於平實乏味。其數寫太湖景致逼真，確為生長太湖畔之作者得之自然天趣，當非外人所可能者。又錢生不污新婦貞操苦心之兩齣，曲辭甚佳。其事極奇，至云此為萬曆間作者故鄉中所發生事件之實錄，可見此劇當作於崇禎間。此劇今存清雍正間鈔本，《古本戲曲叢刊二集》據此影印。全劇分上下兩卷，共二十七齣。

益奇。[78]

青木正兒《中國近世戲曲史》評云：

青木氏相當讚許《望湖亭》之關目布置，認為結構緊實、針線嚴密，且排場冷熱調劑得當，因此並無冷場，堪稱當行之作。而曲辭則多用本色白描，卻不貧乏無味，且結合作者親身見聞。該劇本事又屬萬曆間作者故鄉極奇之事，故而題材新穎，能引人入勝。

《翠屏山》本《水滸傳》第四十四回至第四十六回，演石秀事，添出石秀妻劉一娘，以為旦腳之合應傳奇關目，其他亦有剪裁去取者。青溪菰蘆釣叟編《醉怡情》卷三收錄其〈覘綻〉、〈憤訴〉、〈巧譖〉、〈除淫〉四齣，

[76]〔明〕沈自晉：《望湖亭》，《古本戲曲叢刊二集》，下卷，頁四四。

[77]李修生主編：《古本戲曲劇目提要》，頁三一九。

[78]〔日〕青木正兒原著，王古魯譯著，蔡毅校訂：《中國近世戲曲史》，頁二二三。

此劇曲辭亦用本色，得曲白調和之妙，有讀元曲之概。其散齣至今尚往往上演，其流行不減於沈璟之《義俠記》也。㊆

（二）馮夢龍

青木氏以為《翠屏山》曲辭造語多用本色，曲文與賓白調和得當，有元人雜劇之遺風。至於所言《翠屏山》之流行不亞於沈璟《義俠記》，誠然如此。

今崑劇盛演《翠屏山》之《戲叔》、《酒樓》、《交賬》、《送禮》、《殺山》、《反誆》等齣；京劇、河北梆子、秦腔、川劇、漢劇、徽劇等地方戲劇種，均有《翠屏山》相關劇目之演出。

馮夢龍，字猶龍，又字子猶，室名墨憨齋，因號墨憨齋主人。江蘇長洲（今蘇州）人。生於明萬曆二年（一五七四），卒於清順治三年（一六四六）。才情跌宕，詩文藻麗。尤工經學。久困場屋，天啟六年（一六二六），受周順昌案牽連，築室山中避禍。至崇禎三年（一六三〇）始成貢生，授丹徒縣訓導，七年（一六三四）升福建壽寧知縣，十一年（一六三八）任滿，歸隱鄉里。明亡，感憤而死，或謂為清兵所殺。

子猶為明代最著名之通俗文學家，編刊民間歌謠《掛枝兒》、《山歌》，話本小說《喻世明言》（《古今小說》）、《警世通言》、《醒世恆言》等等。師事沈璟，精通音律，好取古今傳奇刪改更定之，往往易其名目，通稱《墨憨齋定本傳奇》，凡十六種，今存十三種。此外，尚編有《太霞新奏》、《墨憨齋新譜》、《墨憨齋詞譜》等書。著有傳奇《雙雄記》、《萬事足》二種，俱存。

㊆ 〔日〕青木正兒原著，王古魯譯著，蔡毅校訂：《中國近世戲曲史》，頁二二三。

《雙雄記》二卷三十六折，演丹信、劉雙俱以武功顯，故名《雙雄記》，《曲海總目提要》卷九引《總評》云：「世俗骨肉參商，多因財起。丹三木之事，萬曆庚子辛丑間（二十八、二十九年，一六〇〇、一六〇一）實有之。是記感憤而作，雖云傷時，亦足警俗。」[80]則此劇據當時實事而作。

馮夢龍《曲律敘》云：「余早歲曾以《雙雄》戲筆，售知於詞隱先生。先生丹頭秘訣，傾懷指授。」（王驥德《曲律》卷首）。按，詞隱先生即沈璟，卒於萬曆三十八年（一六一〇），此劇之作當在是年以前。作者自云：「造事有窮通，看好花蔓草，顛倒榮枯。羊腸九折，心面總難同，才說好還天道，早消磨一半英雄。揮毫處，滿腔俠氣，日貫長虹。」（第一折〈家門大意〉【東風齊著力】）呂天成《曲品》評云：「聞姑蘇有此事。此記似為其人泄憤耳。事雖卑瑣，而能恪守詞隱家法，而時出俊語。」祁彪佳《遠山堂曲品》評云：「此馮猶龍少年時筆也。」丹信為叔三木所陷，並及其義弟劉雙，而劉方正者，不惜傾資救之。世固不乏三木，亦安得有劉方正哉！姑蘇近時實有其事，特邀馮君以粉墨傳之。」又《詞林逸響·雪卷》收錄《賞花》。[81]

《萬事足》，共二卷三十六折，演明江西泰和人陳循與揚州興化人高穀娶妾生子事。蘇軾〈子由生子〉詩云：「無官一身輕，有子萬事足。」後世遂以生子為萬事足，具名本此。按，陳循傳見《明史》卷一六八，永樂十三年（一四一五）狀元；高穀傳見《明史》卷一六九，為同科進士。劇中陳循責高穀妻繫實事，出陸容《菽園雜記》。其餘關目，或假借點綴，或虛構鋪敘。醉後進妾，借用西畢氏事，見馮夢龍《情史》卷一二；貶土地，借用劉崇之事，見明朱國楨《涌幢小品》；古廟救女，借用郭元振事，見《舊唐書》卷九七及《新唐書》

[80] 董康輯錄：《曲海總目提要》，卷九，頁四一〇。

[81] 以上參自郭英德：《明清傳奇綜錄》，上冊，卷三，頁三三九—三四〇。

卷一二二本傳。《曲海總目提要》卷九引《總評》云：「舊有《萬全記》，詞多鄙俚，調復不協。此記緣飾情節而文之。」[82]按，《萬全記》已佚，《遠山堂曲品》著錄，未署作者，謂：「傳陳相國循、高相國穀，撥拾遺事，至於不經。此等識見，欲以作者自命，難矣！」據此，馮氏知壽寧，在崇禎七年至十一年（一六三四—一六三八），劇當作於此，其《敘》自述作意云：「覽斯劇者，能令丈夫愛者明，弱者有立志，勝捧誦《佛說怕婆經》多多矣！」「山城公署喜清閒，戲把新詞信手編。」按，馮氏此劇當以《萬全記》為藍本。卷末收場詩云：其閨人或覽而喜，或覽而怒，喜則我梅，怒則我邳。孰賢孰不，孰吉孰凶？到衰老沒收成時，三更夢醒，自有悔著。此自為身家百年計，勿恃陳狀元棒喝不到為幸也。」[83]清焦循《劇說》卷四云：「《萬事足》之陳循，即《瑞筠圖》之陳循，一人而生、淨各判，閱者參觀之，可以自警。然《萬事足》之末，繫以周約文一札云：「友生周禮拜上德遵賢契閣下：古云『器滿則欹，月盈則虧』。閣下位登首輔，恩寵已極，值此太平無事之時，久踞高巍，即使無忝其職，亦乖知足知止之義。老夫年逾八旬，足力未衰，尚冀閣下急流勇退，同尋山中之盟。伏為熟思。」陳唱云：「知幾久讀疏生傳，但君恩未報暫流連。」按《清波雜志》載蔡京云：「京衰老宜去，而不忍遽乞身者，以上恩未報也。」此曲本之，蓋隱隱以蔡京比陳循矣。陳苟明知足之義，何至以粉面登場如《瑞筠圖》之遺臭耶？」[84]所云《瑞筠圖》為清人夏綸所著傳奇。

[82] 董康輯錄：《曲海總目提要》，卷九，頁四二三。

[83] 以上參自郭英德：《明清傳奇綜錄》，上冊，卷三，頁三四一。

[84] 〔明〕焦循：《劇說》、《中國古典戲曲論著集成》，第八冊，頁一六六。

《雙雄記》、《萬事足》俱見《墨憨齋定本十種傳奇》。及門盧柏勳碩士論文《晚明蘇州曲家交遊研究》考察馮夢龍與沈璟之曲學交遊關係言：

馮夢龍與沈璟的交往，據徐朔方《晚明曲家年譜》以及高洪鈞《馮夢龍年譜》考訂，可追溯到萬曆三十六年（一六○八）……馮夢龍於曲學理論與創作之上，受到沈璟影響不為小也，沈氏有《南曲全譜》；馮氏則有《太霞新奏》、《墨憨齋曲譜》，兩者皆有曲譜製作，講求格律規範；至於創作方面，《雙雄記》、《萬事足》之雙線結構、用蘇州當地時事，也都有仿效沈璟傳奇作法的痕跡。馮夢龍熱衷改編戲劇，也受到沈璟不少啟發，沈氏改編湯顯祖《牡丹亭》、馬致遠《薦福碑》雜劇，鄭廷玉《後庭花》雜劇，馮氏《墨憨齋定本傳奇》除《雙雄記》、《萬事足》以外，皆為改編本，馮氏《雙雄記·序》曾言：「余發憤此道良久，思有以正音尚之訛，因搜戲曲中情節可觀而不甚奸律者，稍為竄正，年來積數十種，將次第行之。」由此可見，馮夢龍將沈璟的「丹頭秘訣」學習得相當徹底……馮夢龍與沈璟家族的交遊也相當密切，其閱覽沈璟《南九宮十三調曲譜》後，曾撰寫《墨憨齋曲譜》而未完成，乃囑託其子交付沈自晉，沈自晉為沈璟從子，重新修訂《南九宮十三調曲譜》，對馮氏《墨憨齋曲譜》之觀點、取材多有採納。[85]

馮夢龍因為親炙於沈璟，沈璟亦無私的傾囊相授，因此在曲學理念上，多遵循「詞隱家法」，也是吳江諸曲家當中，與沈璟較為親近者。

(三)卜世臣

卜世臣，字大荒，號藍水，又號大荒通客，秀水（今浙江嘉興）人。生卒年均不詳。為人磊落不諧俗。博學多聞，藏書甲於一郡。其從姑為沈璟母，璟妹又適其從兄卜二南，卜世臣，諸生。

[85] 盧柏勳：《晚明蘇州曲家交遊研究》（臺北：東吳大學中國文學研究所碩士論文，二○一三年），頁六一─六三。

沈兩代聯姻，故曲學深受沈璟影響，與呂天成同為沈璟嫡傳弟子。

所著傳奇多種，惟《冬青記》雖存萬曆間原刻本，但亦殘缺過半，全劇存上下二卷，共三十六齣。《冬青

記》事本陶宗儀《輟耕錄》卷四《發宋陵寢》，亦見羅有開《唐義士傳》、鄭元祐《林義士事迹》。

沈璟謂《冬青記》「意象音節，靡可置喙。」❽❻呂天成《曲品》亦謂此劇「悲憤激烈……音律精工，情景真

切」。❽❼沈自晉《望湖亭》首齣【臨江仙】中有「大荒巧構更超群」❽❽之句。鄭振鐸《《古本戲曲叢刊二集》序》

也說其「借古人之酒杯澆時人之塊壘」。清人蔣士銓所撰《冬青樹》傳奇，雖主寫南宋文天祥、謝枋得等人事，

其中亦插演《冬青記》事，如第十齣〈發陵〉，第十一齣〈收骨〉，第十七齣〈私葬〉，第十八齣〈夢報〉，顯然

受到卜氏此劇影響。卜氏此劇所佳評如此，而竟亦大半殘缺。

及門盧柏勳碩士論文《晚明蘇州曲家交遊研究》考察卜世臣與沈璟之曲學交遊關係提到，《冬青記》所附

〈談詞〉乃卜世臣將《冬青記》給予沈璟審閱後沈氏之意見，他認為該劇氣象及音節之運用甚佳，唯板式與腔

調太過追逐潮流，宜改用舊時體式，才是當行之曲家。可見沈氏復古傾向濃厚，而卜世臣曲學則承襲於沈璟。

卜世臣《冬青記·凡例》又言：

宮調按《九宮詞譜》，並無混雜。間或一齣用兩調，乃各是一套，不相聯屬。

每出韻不重押，偶重一二字，亦係別調。

填詞大概取法《琵琶》，參以《浣紗》、《埋劍》。其餘佳劇頗多，然詞工而調不協，吾無取矣。點板悉依

❽❻〔明〕卜世臣：《冬青記》，收入《古本戲曲叢刊二集》，附〈談詞〉，頁一。

❽❼〔明〕呂天成：《曲品》，《中國古典戲曲論著集成》第六冊，頁二三三。

❽❽〔明〕沈自晉：《望湖亭》，《古本戲曲叢刊二集》，上卷，頁一。

前輩古式，不敢輕徇時尚。

侵尋、監咸、廉纖三韻，皆當閉口，演者宜知。[89]

卜氏提及創作《冬青記》時的參考資料：宮調乃按照《南曲全譜》，用韻則嚴而不寬，填詞則以《琵琶》、《浣紗》、《埋劍》為依據，故可觀察出，卜世臣曲學可說是取法自沈璟。《南曲全譜》、《埋劍記》兩書出自沈璟之手，而《琵琶》也為沈璟推重，又「然詞工而調不協，吾無取矣」，則與沈璟「寧律協而辭不工，讀之不成句，而謳之始叶，是曲中之工巧」、何良俊「寧聲協而辭不工，無寧辭工而聲不協」理論相近，加上「點板悉依前輩古式，不敢輕徇時尚」的復古基調，故可證卜世臣在曲論上對沈璟亦步亦趨，這可能也和兩人交遊密切，又有親屬關係大有關聯。[90]

(四)范文若

范文若，初名景文，字更生；後改名文若，字香令，別署吳儂荀鴨。松江（今屬上海市）人。生於明萬曆十五年（一五八七），約卒於明崇禎七年（一六三四）。萬曆四十七年（一六一九）進士，天啟元年（一六二一）授山東汶上知縣，翌年遷令浙江秀水。崇禎初任湖北光化知縣，遷南京吏部主事、南京大理寺評事。以丁憂去官，歸里閒居，值天暑，納涼書室，為家人劉貞刺殺，其母亦同時遇害，終年四十八歲。所撰傳奇十六種，《花筵賺》、《夢花酣》、《鴛鴦棒》三種合稱「博山堂三種」，今存。明張琦《衡曲塵譚》評云：近之奇崛者，有范香令，結構玄暢，可追元人步武，惜乎不永，一時絕歎。[91]

[89] 〔明〕卜世臣：《冬青記》，收入《古本戲曲叢刊二集》，〈凡例〉，頁一。

[90] 盧柏勳：《晚明蘇州曲家交遊研究》，頁六六一六七。

沈自晉《重定南詞全譜凡例續記》引馮夢龍評云：

人言香令詞佳，我不耐看。傳奇曲，只明白條暢，說卻事情出便殼，何必雕鏤如是。�92

可見張、馮二氏，雅俗觀點不同，評價即如此有別。

《花筵賺》演溫嶠賺表妹劉碧玉事。乃將朱鼎《玉鏡臺記》與徐復祚演謝鯤之《投梭記》，牽合為一，另設布局。祁彪佳《遠山堂曲品》云：

洗脫之極，意局皆凌虛而出，真是「語不驚人死不休」。溫之痴，謝之顛，此記之空峭，當配之為三。�93

《玄霜譜》，卷二收錄其〈狂約〉、〈乏花〉、〈鬧婚〉、〈閨綻〉四齣。

《夢花酣》，以元無名氏《薩真人夜斷碧桃花》雜劇為藍本。其〈自序〉云：

元人有《薩真人夜斷碧桃花》雜劇，童時演為南戲，即名《碧桃花》，流傳甚盛已。復更為此事，微類《牡丹亭》，而幽奇冷豔，轉摺姿變，自謂過之。�94

又云：

獨恨幼年走入纖綺路頭。今老矣，始悟詞自詞，曲自曲，重金疊粉，終是詞人手腳。雖然，亦不可為非情之至也。�95

�91 〔明〕張琦：《衡曲塵譚》，《中國古典戲曲論著集成》第四冊（北京：中國戲劇出版社，一九五九年），頁二七〇。

�92 〔明〕沈自晉輯：《南詞新譜‧重定南詞全譜凡例續記》，頁四二一。

�93 〔明〕祁彪佳：《遠山堂曲品》，《中國古典戲曲論著集成》第六冊，頁一一。

�94 〔明〕范文若：〈夢花酣序〉，《夢花酣》，《古本戲曲叢刊二集》（上海：商務印書館，一九五五年據北京圖書館藏明末刊本影印），頁一。

鄭元勳評云：

《夢花酣》與《牡丹亭》情景略同，而詭異過之。余嘗恨柳夢梅氣酸性木，大非麗娘敵手，又不能消受春香侍兒，不合判入花叢繡薄。如蕭斗南者，從無名無象中，結就幻緣，布下情種，安如是，危如是，生如是，受欺受謗如是，能使無端而生者死、死者生，又無端而彼代此死、此代彼生……情不至者，不入于道；情不至者，不解于情。當其獨解于情，覺世人貪嗔歡羨，俱無意味，惟此耿耿有物，常舒卷于先後天地之間。嗚呼！湯比部之傳《牡丹亭》，范駕部之傳《夢花酣》，皆以不合時宜而見情耶道耶，所謂寓言十九者非耶？ ⑯

郭英德認為『《題詞》署「崇禎壬申夏五」，王申為崇禎五年（一六三二），劇當作於是年夏天之前』。⑰可見香令亦自覺詞曲有別，曲不能「重金疊粉」。而鄭氏之評，亦如同香令之自許較諸《牡丹亭》有過之而無不及。只是難得更見有人將《夢花酣》與《牡丹亭》相提並論。

有關《鴛鴦棒》，香令於〈自序〉云：

　子《鴛鴦棒傳》則取《金玉奴棒打薄情郎》事，稍更而為之。⑱

《金玉奴棒打薄情郎》見馮夢龍刊於明泰昌、天啟間（一六二〇──一六三二）之《古今小說》卷二七。因鄭元

⑮　〔明〕范文若：《夢花酣》，《古本戲曲叢刊二集》，〈夢花酣序〉，頁一。

⑯　〔明〕鄭元勳：〈夢花酣題詞〉，收入〔明〕范文若：《夢花酣》，《古本戲曲叢刊二集》，頁一─二。

⑰　郭英德：《明清傳奇綜錄》，上冊，卷三，頁三九六。

⑱　〔明〕范文若：《鴛鴦棒》，《古本戲曲叢刊二集》（上海：商務印書館，一九五五年據北京圖書館藏明末刊本影印），〈鴛鴦棒序〉，頁一。

勳《夢花酣·題詞》作於崇禎五年（一六三二），有「香令先生遺書，以《夢花酣》、《鴛鴦棒》囑予序」之語。則此劇約作於天啟初至崇禎五年（一六二一—一六三二）之間。

作者〈自序〉云：

季衡固大是忍人，後遭窘辱提弄，亦備至矣。前二十四齣，每齣令人卒啼、卒罵、卒詈，起擲砂礫。後十齣，又莫不令人道快……嗟嗟！世有賈臣之婦，即有李益、王魁，令若輩結為夫婦，日夜詬誶，而相如、文君世世化為共命鳥，吾無憾於碧翁矣。❾❾

鄭元勳〈鴛鴦棒題詞〉評云：

嗟乎！人情百端俱假，閨房之愛獨真。至此愛復移，無復有性情者矣。覽辭季衡、錢媚珠事，使人恨男子不如婦人，達官不如乞兒，文人不如武弁，其重有感也夫？吾安得乞其棒，打盡天下薄倖兒也。❿⓿

《玄雪譜》卷三收錄該劇之〈墜蓮〉、〈酸歎〉、〈訣別〉、〈招棒〉四齣。

青木正兒《中國近世戲曲史》云：

劇中情節，比之小說，更為曲折，而增興味。此劇題材既奇，關目布置又極巧妙，針綫亦密，而無不自然之處。終曲無一冗漫無用之齣，省筆法亦得其宜。終篇緊張，洵可謂傑構矣。曲辭亦流麗，而不失於雕飾。但賓白濫用四六駢儷語，稍為可厭。⓫⓵

可見青木氏對此劇，除厭其賓白之濫用四六駢儷外，對於其關目之剪裁布置和曲辭之流麗，則頗為肯定。

❾❾ 〔明〕范文若：《鴛鴦棒》，《古本戲曲叢刊二集》，〈鴛鴦棒序〉，頁一。

❿⓿ 〔明〕鄭元勳：〈鴛鴦棒題詞〉，收入〔明〕范文若：《鴛鴦棒》，《古本戲曲叢刊二集》，頁一。

⓫⓵ 〔日〕青木正兒原著，王古魯譯著，蔡毅校訂：《中國近世戲曲史》，頁二一六。

(五) 史槃

史槃，字叔考，本於《詩經・衛風・考槃》，取賢者雖隱於澗谷，而無戚戚之憂，會稽（今浙江紹興）人。約生於明嘉靖十年（一五三一），卒於崇禎初。生平事蹟雖多不詳。僅知萬曆三年（一五七五）作《破瑟賦》，得徐渭賞識，入其門下，與王驥德同為徐渭門人，且為其中最為年長者。所為書畫，摹擬徐渭，即徐渭亦不能自辨。有散曲集《齒髮餘香》，今已亡佚，唯數曲散見於《吳騷合編》、《南宮詞紀》當中，多為贈妓而作。所著傳奇十九種，今存《櫻桃記》、《鷛釵記》、《吐絨記》三種，另有《夢磊記》殘曲，後經馮夢龍重訂。王驥德《曲律》卷四評云：

自能度品登場，體調流麗，優人便之，一出而搬演幾遍國中。[102]

馮夢龍《夢磊記序》評云：

史氏所作十餘種，率以情節交錯，離合變化為骨，幾成一例。[103]

祁彪佳《遠山堂曲品》，評《檀扇記》云：

叔考諸作，多是從兩人錯認處搏挖一番。一轉再轉，每於想窮意盡之後見奇。幸其詞屬本色，開卷便見其概，不令人無可捉摹耳。[104]

[102]　馮夢龍：《夢磊記序》，收入俞為民、孫蓉蓉主編：《歷代曲話彙編・明代編》第三集（合肥：黃山書社，二〇〇九年），頁三五。

[103]　〔明〕馮夢龍：《夢磊記序》，收入俞為民、孫蓉蓉主編：《歷代曲話彙編・明代編》第三集（合肥：黃山書社，二〇〇九年），頁三五。

[104]　〔明〕祁彪佳：《遠山堂曲品》，《中國古典戲曲論著集成》第六冊，頁四三二。

可見叔考所好用關目之布置法，實開吳炳、阮大鋮、李漁等之改名、錯誤、驚奇之手法，以引人入勝。由此可見，史槃之劇作，以情節繁複、結構交錯為特色，裡邊充滿諸多誤會與巧合，徐朔方於《晚明曲家年譜·史槃行實繫年》即言：

四本戲在藝術上的共同特點之一是雙重結構。《鶼釵記》是宋璟和荊燕紅、康璧和真國秀兩對；《吐紅記》是皇甫兄弟和無憂主婢兩對，《櫻桃記》是愛娟和丁香兩條線索，愛娟嫁狀元丘奉先，丁香則本來許配黃巢，後嫁管晏而被殺。《夢磊記》同《櫻桃記》相反，它以男角文景昭和蔡薿作為兩條線索，雖然後者並未成婚。

四本戲在藝術上的另一共同特點是情節繁雜。《夢磊記》一再調包，以侍女代替小姐，又以泥菩薩取代侍女；《鶼釵記》定情信物易主引起它的持有者身分混亂，宋璟、荊燕紅、真國秀都現在或過去持有一枝鶼釵；宋璟冒名頂替康璧而引起種種誤會；《吐紅記》則由於人物死而復甦、認作義女、冒充小姐而引起一系列糾葛；《櫻桃記》女兒寫的詩誤信為丑公子所寫，丁香屍體誤認為愛娟被殺。冒名頂替、掉包、被騙、輕信以至各種各樣的誤會成為戲曲不可或缺的因素。

徐朔方亦指明叔考作劇有好用雙重結構，與情節繁雜兩項特徵，這樣的特徵其實在晚明乃至清初相當常見。因此若非人物塑造特別凸出，或有其他特殊因素吸引群眾觀覽，則容易流於平庸，這也是其劇作雖曾一度遍演國中，最終仍沒沒無聞的主因。

⑩ 徐朔方：《史槃行實繫年（一五三三或略前—一六二九或略後）》，《徐朔方集》，卷三，《晚明曲家年譜第二卷·浙江卷》，頁二二八。

(六)呂天成

呂天成，初名文，字勤之，一字天成，號棘津，又號鬱藍生。生於明萬曆八年（一五八〇），卒於萬曆四十六年（一六一八），浙江餘姚人。呂天成出身官宦世家，曾祖呂本為嘉靖十一年（一五三二）進士，官至武英殿大學士，祖父呂兌蔭中書舍人，歷任禮部主事，父呂胤昌為明萬曆十一年（一五八三）進士，任吏部文選郎，因捲入東林黨爭而遭罷黜，致仕後潛心戲曲，與當時曲家如湯顯祖、沈璟、張鳳翼、梅鼎祚，皆有往還。呂氏家族喜好藏書，其中不乏戲曲小說，加以外舅祖孫鑛（字月峰，一五四三─一六一三）、表叔孫如法（一五四九─一六一五）精通樂律與用韻之學，呂天成在這樣的家庭長成，自然受到薰陶，對戲曲別有體悟。

呂天成所撰傳奇十種，合稱《煙鬟閣傳奇十種》，分別為：《神劍記》、《金合記》、《三星記》、《四相記》、《神女記》、《二淫記》、《神鏡記》、《四元記》、《戒珠記》、《雙閣記》。見於其他戲曲論著，署名為呂天成之傳奇劇目則有：《藍橋記》、《玉符記》、《雙棲記》、《碎琴記》、《李丹記》。有雜劇《兒女債》、《姻緣帳》、《勝山大會》、《夫人大》、《耍風情》、《纏夜帳》、《秀才送妾》、《齊東絕倒》八種。以上劇作，泰半亡佚，僅《齊東絕倒》存於沈泰編纂之《盛明雜劇》。另有戲曲理論專著《曲品》，今存豐華堂藏乾隆辛亥（一七九一）楊志鴻鈔本、北京大學圖書館藏清抄本、劉氏暖紅室刻本等。

呂天成與沈璟相交甚深，曲學觀頗受其影響，及門盧柏勳碩士論文《晚明蘇州曲家交遊研究》論之甚詳，以下引述之：

沈璟與呂天成交往，最早的紀錄，據徐朔方《晚明曲家年譜》考訂，是在萬曆二十四年（一五九六），呂天成又於萬曆三十一年（一六〇三）春，過訪沈璟，不值，而後沈璟作仙呂入雙調【江頭金桂】套數〈致鬱藍生

書〉，以贈呂氏，其中【五馬江兒水】云：

昔曾向山陰移棹，卻使我紛紛應接勞，真個千巖爭秀，萬壑奔濤，地鍾靈多俊豪。謾說那王謝蕭條，孔虞零落，自是文章不盡，才子偏饒，祇應少年是無價寶，自西歸十載，東風傳報，有英髦，出自申公後，是池頭一鳳毛。⑩

沈璟於其中極為稱道呂天成的才華及家世，並回憶起萬曆二十四年（一五九六），兩人初次相見的情景，文中的「自西歸十載」是指萬曆十四年（一五八六）沈璟赴越遊覽之事，「東風傳報」當指沈氏的友人介紹沈、呂兩人相識。

沈璟之曲學理論，深刻影響呂天成，兩人時有書信往來，相互討論戲曲創作，例如沈璟〈致鬱藍生書〉曾對呂天成所作的傳奇及諸小劇提出評論：

翰教遠頒，以妙製傳奇十帙及小劇見示，欲委不佞肆評。不佞寡昧，何敢當玄晏也。然世丈既命之，敢卒業以復。《神女記》，東鄰客社，曲有情境，而音律尚墮時趣。《戒珠記》，王謝風流，足供揮灑，而詞白工整，局勢未圓，《金合記》，載張無頗事，兼及盧杞。富貴神仙，醒世之顛倒，而猶覺未暢……他如《三星記》，自寫壯懷，極工極麗，《神鏡記》，劍俠聶隱娘事，奇祕可喜；《四相記》，揚厲世德，日月爭光……《四元記》，倫氏科名之盛，而警戒貪淫，大裨風教；《二媱記》，縱述穢褻，足壓王、關，似一幅白描春意圖，真堪不朽；《神劍記》，為新建發蘊，可令道學解嘲。諸小劇各具景趣；數語含資，片言生態，是稱簇錦綴珠，令人傍徨追賞。⑩

⑩〔明〕沈璟……【江頭金桂】套數，收入徐朔方輯校：《沈璟集》，下冊，頁八七三。

⑩〔明〕沈璟……〈致鬱藍生書〉，收入徐朔方輯校：《沈璟集》，下冊，頁八九九。

由上可知，呂天成將沈璟視為戲曲創作的學習對象，凡所作之劇，皆寄與沈璟品評，可見兩人交遊之深入。在

此信中，沈璟將呂天成的戲曲作品，逐一評論，有助於戲曲史料之保存，也可以從中觀察出沈璟對聲律理論之

堅信，譬如其評呂天成早期作品《神女記》：「音律尚墮時趨」，即是批評呂氏與當時許多曲家一般，劇作有韻

目混用之情況。這種聲律理論也深刻的影響呂天成，日人青木正兒《中國近世戲曲史》言：

其所作傳奇，始貴綺麗，後師事沈璟，作風始一變，稍流於質實，然宮調字句平仄，守法甚嚴。沈璟深

信之，以其著述，悉授與之，天成從而刻播之也。⓲108

呂天成早年作劇崇尚綺麗，其後受沈璟影響，始精於格律，這也奠定《曲品》「雙美說」之理論基礎。

並非只有呂天成單方面將戲曲作品寄與沈璟，沈璟於萬曆十七年（一五八九）寫成《義俠記》，也曾寄給呂

天成，據《曲品‧新傳奇品》記載：「先生（沈璟）屢貽書於余，云：『此非盛世事，祕勿傳。』」⓲109 至於沈璟

為何要呂天成「祕勿傳」，除了內容非盛世事，過於敏感之外，更因為沈璟礙於仕宦身分，且身為傳統儒家知識

分子，戲曲難免墮入小道，不登大雅。是以《義俠記》直至萬曆三十五年（一六〇七）才刊行於世，呂天成亦

為之作〈義俠記序〉：

先生紅牙館所著傳奇、雜曲凡十數帙，顧人罕得窺。先是，世所梓行者，惟《紅蕖》、《十孝》、《分錢》、

《埋劍》、《雙魚》凡五記，及考訂《琵琶》、《南曲全譜》、《南詞韻選》。予所梓行者惟《合衫》，半野主

人所梓行者，惟《論詞六則》、《唱曲當知》及宋人之《樂府指迷》。乃予嘗從先生屬玉堂，乞得稿本如

《義俠》、《分柑》、《桃符》、《鑿井》、《鴛衾》、《珠串》、《結髮》、《四異》、《奇節》，凡九記，手授副墨，

⓲109 〔日〕青木正兒原著，王古魯譯著，蔡毅校訂：《中國近世戲曲史》，頁一六八。

⓲108 〔明〕呂天成：《曲品》，《中國古典戲曲論著集成》第六冊，下卷，頁二二九。

藏諸槓中。而《義俠》則半野主人索去,已梓行矣。⑩

藉由呂氏此序,可以詳細的觀察沈璟戲曲相關著作流傳、出版概況,呂天成自沈璟處取得多部戲曲稿本,惟付梓《合衫記》,其餘多由半野主人出版,而沈璟所作劇本,尚有《同夢記》《牡丹亭》改本)、《墜扇記》《博笑記》不在此序之中,表示此三劇創作年分,極有可能遲於萬曆三十五年(一六○七)。由本序觀之,沈璟與呂天成交誼深厚,將大部分的著作託付呂氏,使之代為刻播。⑪

(七)王驥德

王驥德,字伯良,又字伯駿,號秦樓外史、方諸生、玉陽生等,浙江會稽人,約生於明世宗嘉靖二十一年(一五四二),卒於明熹宗天啟三年(一六二三)。師事徐渭,據其《曲律》自言,兩人居處「僅隔一垣」。王驥德父祖皆雅好戲曲,有《紅葉記》稿本,王氏將其改寫為《題紅記》,由於家學淵源影響,王驥德曾於〈新校注古本西廂記自序〉自言:「自童年輒有聲律之癖。」⑫王驥德與呂天成、孫鑛、孫如法、沈璟相交甚篤,論聲律之學,多取法於此四人,《曲律·雜論第三十九下》云:「余所恃為詞學麗澤者四人,謂詞隱先生、孫大司馬、比部俟居及勤之。」⑬王驥德曾為此四人作〈四君咏〉,惜已亡佚。

王驥德撰有傳奇《題紅記》,雜劇《男王后》兩種,今俱存。另有《新校注古本西廂記》,以及散曲集《方

⑩〔明〕呂天成:〈義俠記序〉,收入俞為民、孫蓉蓉主編:《歷代曲話彙編·明代編》第三集,頁一八五。

⑪以上引用自盧柏勳:《晚明蘇州曲家交遊研究》,頁五七-五九。

⑫〔明〕王驥德:《新校注古本西廂記》,收入《續修四庫全書》集部,戲劇類,頁一。

⑬〔明〕王驥德:《曲律》,《中國古典戲曲論著集成》第四冊,頁一七二。

諸館樂府》，曲學理論專著則有《曲律》四卷，今存明天啟四年（一六二四）原刻本、清康熙二十八年（一六八

九）蘇州綠蔭堂重印方諸館刻本、道光年間金山錢氏刻本等。

王驥德與沈璟之往來關係，可參及門盧柏勳《晚明蘇州曲家交遊研究》，以下引述之：

毛允燧之父毛壽南為沈璟授業師，而毛允燧又為王驥德弟子。故沈、王兩人交誼，當是經由毛允燧父子所

介紹。毛允燧詞曲之學，乃親炙於王驥德，而沈璟與王驥德互有戲曲理論及作品之交流。加以王驥德與呂天成

為摯友，自然會與沈璟有文藝上的往來，盧前《明清戲曲史》亦言：「驥德固天池寧庵（沈璟）之後輩，而相

與倡曲學者也。與同里呂天成為莫逆交。」[114] 可為旁證。

王驥德曾於《曲律・雜論第三十九下》對沈璟嚴於格律提出稱許：

詞隱譜曲，於平仄合調處，曰「某句上去妙甚」，「某句去上妙甚」，是取其聲，而不論其義可耳。至庸拙

俚俗之曲，如《臥冰記》一曲，而曰「質古之極，可愛可愛」。《王煥》

傳奇【黃薔薇】「三十哥央你不來」一引，而曰「大有元人遺意，可愛」。此皆打油之最者，而極口贊

詞隱譜曲，為挽回曲調計，可謂苦心。嘗賦【二郎神】一套，又雪夜賦【鶯啼序】一套，皆極論作詞之

法。中【黃鶯兒】調，有：「自心傷蕭蕭，白首誰與共雌黃！」【尾聲】：「吾言料沒知音賞，這〈流

水〉、〈高山〉逸響，直待後世鍾期也不妨。」二詞見勤之刻中。至今讀之，猶為悵然。蘇長公有言：「少

游已矣，雖萬人何贖！」吾於詞隱亦云。[115]

然亦有批評之處：

⑭ 盧前：《明清戲曲史》（臺北：臺灣商務印書館，一九九四年），頁五五。

⑮ 〔明〕王驥德：《曲律》，《中國古典戲曲論著集成》第四冊，卷四，頁一六六。

美，其認路頭一差，所以已作諸曲，略墮此一劫，為後來之誤甚矣，不得不為拈出。[116]

綜合以上兩則引文可得知，王驥德十分肯定沈璟在曲學格律方面所下的苦心，沈璟現存【二郎神】套曲〈詞隱先生論曲〉，而【鶯啼序】套曲已亡佚，雖然王氏肯定其精於格律，可是不免也有所非議，沈璟為了屈就音律，往往犧牲文辭，誤以本色為打油，故王驥德有「路頭一差」之批評，其實不只王氏有此詬病，歷來曲家多對沈璟重格律輕文辭，走入鄙俚歧途感到不滿。

沈、王兩人的往來，在沈璟晚年尤為熱絡，萬曆三十三年（一六○六），沈璟《南九宮十三調曲譜》（《南曲全譜》）出版，曾寄給王驥德，萬曆三十五年（一六○七），沈璟審閱王驥德之《新校注古本西廂記》，今日所見王驥德之《新校注古本西廂記》最末，附有沈璟來信兩通，即〈答王驥德〉與〈答王驥德之二〉：

頃來兩勤芳訊，僅能一致報東。何乃又煩先生注念……所寄《南曲全譜》，鄙意僻好本色，殊恐不稱先生意指……王實甫新釋，頃受教已有端緒，俟既脫稿，千乞寄示。或有千慮之一得，可備采擇也……感矣，感矣。[117]

頃辱示《西廂》考注，業已詳矣，更無毫髮遺憾矣。真所謂繭絲牛毛，無微不舉者耶。既承下問，敢不盡其下臆……注中會意處，偶著丹鉛，亦什中之一，未盡揚厲。至偶有鄙見，願與先生商略之者，悉署片紙上方。未知當否？如他日過焦先生，不識可以鄙人所標，并就其雌黃否也？生去冬幾死，今僅存視息。筆硯久塵，不能為先生此刻糠秕。刻成，望惠一部。病後不能作字，又屬泛寒，呵凍草復，仰希在宥。[118]

[116]〔明〕王驥德：《曲律》《中國古典戲曲論著集成》第四冊，卷四，頁一六○。

[117]〔明〕沈璟著，徐朔方輯校：《沈璟集》，下冊，頁九○○。

[118]〔明〕沈璟著，徐朔方輯校：《沈璟集》，下冊，頁九○一—九○二。

在此二通書信中，可推知沈璟萬曆三十四年（一六○六）就已收到王驥德的《新校注古本西廂記》稿本，但礙於身體欠安，故雖已有修改批覆之頭緒，並無立即動筆，直至萬曆三十五年（一六○七），才將審閱意見，以及要與王驥德討論商榷處，書寫完畢，並希望王氏此書刻成，能惠賜一部。⑪⑨

（八）葉憲祖

葉憲祖，字美度，一字相攸，號桐柏，又號六桐，別署：槲園居士、槲園外史、紫金道人。浙江餘姚人，宋葉夢得之後。生於明世宗嘉靖四十五年（一五六六），卒於思宗崇禎十四年（一六四一）。父名逢春，嘉靖四十四年（一五六五）進士，官盧州、鄖陽知府。葉憲祖少時聰敏，未冠即入南京國子監，萬曆二十二年（一五九四）考中舉人，然而連試不利，直至四十七年（一六一九）始中進士，是時葉氏年已五十四歲。授新會知縣，頗有政聲。考選入京時，黃尊素（一五八四—一六二六）劾逆瑣魏忠賢（一五六八—一六二七），他以尊素姻家，得罪魏忠賢，因此被削籍遣歸。崇禎元年（一六二八）起復為南京刑部主事，歷任湖廣副使、四川參政、廣西按察使等職，但均未到任。告假歸鄉，逾五年而因病逝世。

葉憲祖撰有雜劇二十四種，存十二種；傳奇七種，存二種。七種傳奇，現存者為《鸞鎞記》、《金鎖記》。存目有《玉麟》、《雙卿》、《雙修》、《寶鈴》四記，另有一種係演關公事，而未詳名目，散曲有《古樂府曲集》。有關葉氏雜劇之論述，已見本書〔明清南雜劇編〕，讀者可自行參酌。此處略述《鸞鎞記》、《金鎖記》如下。

⑪⑨ 以上引用自盧柏勳：《晚明蘇州曲家交遊研究》，頁五七。

《鶯鎞記》今存明末汲古閣原刻初印本，《古本戲曲叢刊二集》據此以影印，另有清紅格鈔本。刻本與鈔本均分上下兩卷，然齣數不同，刻本共二十七齣，鈔本則為三十四折，且其中登場人物、關目情節、賓白科介，亦多有差異。本事出自《新唐書》卷九一、一四六杜羔與賈島之本傳，另結合《唐才子傳》卷五、八，《唐詩紀事》卷五四等對魚玄機與溫庭筠之記載。葉憲祖於該劇第二十七齣【尾聲】⓵⓶⓪自敘其創作要旨云：

可見此劇為作者將才子佳人愛戀之事嵌合，主要用以自娛。也因此劇中人物所處時代背景頗為錯亂，《曲海總目提要》云：

蓋作者之意，以庭筠有才而淪落，玄機有才色而飄零，以此二人相偶。庶幾無憾耳。杜羔有妻寄詩事，引作合傳，不暇考時代也。⓵⓶⓵

本劇是採史傳而加入許多虛構之情節，作者之本意，在於縮合才子佳人，以才相類而為配偶為出發點。又因杜羔有妻寄詩，便一併融入劇中，故而無暇顧及人物生存時代。

《曲品》評云：

杜羔妻寄外二絕，甚有致。曲中頗具憤激。唐時進士題名後，可以遍閱諸妓。必作羔醉眠青樓之狀，而後其妻「醉眠何處」之句，猜來有情耳。插合魚玄機事，亦具風情一班。溫飛卿最陋，何多幸也！⓵⓶⓶

⓵⓶⓪〔明〕葉憲祖：《鶯鎞記》，《古本戲曲叢刊二集》（上海：商務印書館，一九五五年據長樂鄭氏藏汲古閣刊本影印），下卷，頁三〇。

⓵⓶⓵董康輯錄：《曲海總目提要》，卷一二三，頁六二五。

⓵⓶⓶〔明〕呂天成：《曲品》，《中國古典戲曲論著集成》第六冊，下卷，頁二三四。

作者以文人戲筆，譜寫唐才子杜羔、溫庭筠、賈島三人雖一時受挫，最終仍登科及第，且成就美滿姻緣。

《金鎖記》，今存清康熙間科本、清內府精鈔本等，《古本戲曲叢刊三集》據後者影印。此劇乃是根據關漢卿《竇娥冤》雜劇改編，共二卷三十三齣，事本《漢書・于定國傳》，與晉干寶《搜神記》東海孝婦之事。李修生主編《古本戲曲劇目提要》云：

《金鎖記》對雜劇《竇娥冤》的情節作了重大的增飾：①增加竇娥與蔡昌宗訂婚事，蔡以金鎖為聘。不料去祠堂為婆母拜禱時墜地，被張驢兒拾去，後成為誣陷竇娥之罪證；②蔡翻船入龍宮，與龍女成親，龍女助他考中狀元，並成全與竇娥的親事；③張驢兒不服刑，被雷公劈死；④竇娥為玉帝遣使所救未死，以大團圓結束。[123]

《金鎖記》對《竇娥冤》之關目情節改動甚多，幾非本來面目，以金鎖為關鍵之物，貫串全劇，並加入龍女、玉帝等神靈，以為竇娥平反，已背離原本之思想大義，削弱了《竇娥冤》之悲劇質性。故而呂天成於《曲品》云：

元有《竇娥冤》劇，最苦。美度故向此中寫出，然不樂觀之矣。[124]

造成勤之不樂觀此劇的主要原因，恐怕就是《金鎖記》對《竇娥冤》的改動，已降低許多原劇之苦味。

⓬⓭ 李修生主編：《古本戲曲劇目提要》，頁二九九。

⓮ 〔明〕呂天成：《曲品》，《中國古典戲曲論著集成》第六冊，下卷，頁二三四。

(九)沈自徵

沈自徵，字君庸，著有《漁陽三弄》雜劇，以是有漁陽先生之稱。生於明神宗萬曆十九年（一五九一）十月一日，卒於明思宗崇禎十四年（一六四一）十月二十日。江蘇吳江人，乃沈璟之姪，因此曲學觀多受其影響，而被劃歸吳江曲家之內。

自徵父名玭（一五六二—一六二二），字季玉，號蘗所，乃沈璟的胞弟。萬曆二十三年（一五九五）進士，官至山東按察副使，有政聲。有兄弟十一人，君庸排行第三；又有姊妹六人，葉小紈之母親沈宜修乃其胞姊。娶其姑母之女張氏倩倩為妻，倩倩歿後，又於京師娶繼室會稽李氏玉照。生二子，長子名永卿，字鴻章，邑庠生；次子名永群，字煥吉，秀水縣庠生。

自徵年少時懷才負氣，天啟末入京師，又歷遊西北邊塞，在京師十年，為諸大臣謀劃兵事，皆能中機宜，因此頗負盛名。至其四十二歲時，已有數千金家資，乃返回蘇州構築園林，置辦良田千畝，並供給數百金與宗族故交，又替其母祈求冥福，將新落成之宅邸捐予寺廟，隱居邑之西鄉，築茆屋躬耕。崇禎十三年（一六四〇），受舉薦，朝廷以賢良方正徵召，辭而不受，隱逸以終老。

沈自徵傳有雜劇《霸亭秋》、《簪花髻》、《鞭歌妓》，以上合稱《漁陽三弄》，被祁彪佳《遠山堂曲品》列為妙品。鄒漪於《沈文學傳》提到自徵尚有《冬青樹》，已佚。沈自徵於戲曲史上之成就主要在於雜劇，此部分，著者已於〔明清南雜劇編〕敘明，茲不贅論。

結語

總上所論，可知沈璟家學淵源、科場順遂；雖仕途坎坷，歸隱亦能徵歌選色，涵泳宮商；尤其在魏良輔改革崑山腔為水磨調暢行「清曲」、梁辰魚以《浣紗記》譜入水磨而為新腔「崑劇」之餘，進一步倡導製曲務須韻依《中原》，調求合律，並親著《南曲全譜》之宮調曲牌法式，使得吳中士子爭逐歌吹者，奉為圭臬，擁為領袖。然而由於其性情涵養，拘守儒家衛道傳統，以致《屬玉堂傳奇》十七種，如呂天成《義俠記序》所云「命意皆主風世」，未能在思想旨趣與時人較短長；即就《義俠記》而言，雖以武松之「行俠仗義」，故名之為「義俠」；然而不過是「小義小俠」；小義及於其長兄，即就施恩；非世之所謂大義大俠。又由於誤解曲文「本色」之真諦，而落入俚俗甚至庸劣之譏而不自知。所幸《義俠》一記，因緣《水滸》餘蔭，武松其人其事，早見於宋人羅燁《醉翁談錄》，為世人喜聞樂見，其《打虎》（原四《除兇》）、《捉奸》（原一四《巧媾》）、《叱邪》（原八《叱邪》）、《別兄》（原一〇《委囑》）、《挑簾》（原一二《萌奸》）、《做衣》（原一四《巧媾》）及一六《中傷》前半）、《服壽》（原一六《中傷》後半）七齣尚刊入乾隆之《綴白裘》，後世也上演不衰，今日之京劇以及高腔、川劇、滇劇、秦腔、徽劇、河北梆子、漢劇、湘劇、粵劇、越劇等地方戲也都有根據《義俠記》改編的武松戲；則沈璟因有《義俠》一記，幸能在劇壇上展現光芒，亦堪告慰矣。

此外，以沈璟為核心，圍繞上述沈自晉、馮夢龍、卜世臣、呂天成、王驥德等諸位曲家，因為多受其曲學觀啟發，或聲律理論之影響，故本書稱之為「吳江諸家」。然而此處必須強調，他們自身並無刻意結為流派，在曲學理論上亦未必完全對沈璟亦步亦趨，就中王驥德而論，甚至對沈璟誤以本色為鄙俚俗濫感到不滿。近世研究者多將上述這群曲家，劃歸為「吳江派」，而以湯顯祖為「臨川派」之開創者，這樣的概念其實可再斟酌。

第玖章　明末詞律三名家

引言

在萬曆間所謂之「湯沈之爭」後，呂天成提出「倘能守詞隱先生之矩矱，而運以清遠道人之才情，豈非合之雙美者乎？」雖然他感歎「吾猶未見其人」，但我們如果從其後的明末諸學檢索，明顯的可以看出：袁于令《西樓記》、吳炳《粲花五種》和孟稱舜《嬌紅記》應當就是響應呂氏「詞律雙美說」的作品。

一、袁于令之生平事蹟、戲曲理論及其《西樓記》述評

小引

袁于令在劇壇頗享盛名，尤以《西樓記》稱於世，其〈樓會〉、〈拆書〉、〈玩箋〉、〈錯夢〉、〈癡池〉諸折子，迄今尚見舞臺搬演。由於他身處易代之際，雖不算「貳臣」，但入清即急於做官，在時人眼中，人格不免瑕疵；

他年輕時在國子監為貢生，因有「爭妓事件」而被開除學籍的傳聞，這與《西樓記》的創作有密切關係，對此又褒貶不一。於是袁于令的風流韻事和他的傳奇代表作《西樓記》縱使在清人筆記中被輾轉傳鈔有數十次之多，但終有清一代，他籍貫中的府縣志，居然找不到他「小傳」的蹤影；只有《江陵縣志》《荊州府志》及民國《吳縣志》，都只在其卷末〈雜記〉下，轉錄筆記小說中的傳聞。其故當如鄧長風所云，係因其「降清」與「爭妓」皆為時論所斥的緣故。❶

(一)袁于令之生平與著作

袁于令族孫袁延檮，乾隆間編撰《吳門袁氏家譜》❷，記袁于令事蹟云：

袁于令，堪長子，行一。原名晉，字韞玉，一字令昭，號凫公，晚號擇庵，生於萬曆二十（一五九二）年壬辰。府庠膳生，膺歲貢。仕清授州判官，陞工部虞衡司主事，遷本司員外郎，提督山東臨青磚廠，兼管東昌道，授湖廣荊州府知府。偶失官意，遂罷職。詞翰風致，獨絕一時。所著有詩文集，尤精音律，著有《玉麟符》、《瑞玉傳奇》、《西樓記》、《玉簪記》、《金鎖記》、《及音室稿》、《留硯齋集》。❸

對於袁于令這段生平履歷和著作，補充如下：

❶ 鄧長風：《明清戲曲家考略續編》（上海：上海古籍出版社，一九九七年），〈袁于令、袁延檮與《吳門袁氏家譜》〉，頁九九。

❷ 有光緒二十五年編本，民國袁頌平續修，民國八年石印本，現藏北京、遼寧、蘇州與吉林大學圖書館。

❸ 〔清〕袁來儦修：《吳門袁氏家譜·四房支譜表》（清光緒二十五年修，民國八年石印本），卷六，頁六。又見於鄧長風：《明清戲曲家考略續編·袁于令、袁延檮與《吳門袁氏家譜》》，頁一〇〇。

其一，有關他的生卒年，明張岱〈為袁籜庵題旌旂停筆哭之〉詩有句云：

余見鹿城袁籜庵，舌吐三日不能舍。……旅櫬遲遲不肯行，豈向遠方盼巨卿？欲慰孝子呱呱泣，已享盛名八十一。④

可見袁于令是蘇州吳縣鹿城人。《家譜》說他「生於明萬曆二十年壬辰（一五九二），張岱所哭之詩，說他享年「八十一」，由此下推，他的卒年當在清康熙十一年壬子（一六七二）。④

清毛先舒〈贈袁籜庵七十序〉，引他自敘年輕時之生活行徑云：

若僕生神廟初載耳。藉父祖之清華，恣遊敖。其視大江以南山水皆吾園池；而名姝巧笑、倡優狎客之徒，悉家隸也。歌詞一落筆，晨而脫稿，夕徧里巷，過數十日而海內管弦而歌。凡北里、善和諸坊曲，罷絃燈燭，高堂所奏，無非袁生辭也。⑥

據上舉《袁氏家譜》，袁于令祖父袁年字子壽，號德門，萬曆八年（一五八〇）進士，初任南京兵部武庫司主

④ 【明】張岱：〈沈復燦鈔本瑯嬛文集‧七言古〉，頁六四。亦見《張子詩秕》。

⑤ 董含《三岡識略》於「甲寅年記口舌報」條，敘袁于令死事，孟森《西樓傳奇考》據此論定「袁歿於康熙十三年（甲寅）。」此說為學者普遍採信，康熙十三年即一六七四，若此，則為八三歲。按董含清順治十二年（一六五五）進士，與袁于令關係不如張岱密切，又董含出諸筆記叢談；張岱則為直接記事，可信度自較董含為高。當據張岱為是。參考【清】董含：《三岡識略》，收入四庫未收書輯刊編纂委員會編：《四庫未收書輯刊‧肆輯》第二九冊（北京：北京出版社，二〇〇〇年），卷七，頁三一四，總頁七一九－七二〇。孟森：〈西樓記傳奇考〉，收入氏著：《心史叢刊》（臺北：華文書局股份有限公司，一九六九年）。

⑥ 【清】毛先舒：《潠書》，收入四庫全書存目叢書編纂委員會編：《四庫全書存目叢書》集部第二一〇冊（濟南：齊魯書社，一九九七年），卷一，頁六，總頁六二一。

事，歷兵部車駕司員外郎、兵部職方司郎中、山東青州府知府、江西按察使司副使、雲南布政使司左參政，以陝西按察使司按察使尋致仕。袁年生四子，長子袁勘為袁于令父，字任卿，一字元遜，號不競，別號洪所，萬曆二十八年（一六○○）舉人。初授浙江孝豐知縣，升廣東肇慶府同知。《袁氏家譜》謂袁勘「尚氣節，篤宗親；居官多惠政，鉏強植弱，號稱『神君』，⑦其形象與《西樓記》中于叔夜之父于雪賓自述「畫戟遮門，懷異謀者莫人；赤棒破奸，犯清路者有誅」。⑧都屬剛正不阿的良吏類型。袁勘由浙江到廣東的宦遊生活，也反映在《西樓記》中之于叔夜隨父之遷移任所。如此看來，袁于令自是「宦門子弟」，少時也充滿裘馬風流、意氣縱橫的公子哥兒行徑。也因此，吳偉業〈贈荊州守袁大韞玉〉七律四首中，亦有「少年走馬過紅樓」之句，其小序亦有「吳郡佳公子」、「風流才調，詞曲擅名」之語。⑨陳繼儒〈題西樓記〉也說他「天上無雲霞，則人間無才子；天上無雷霆，則人間無俠客。……想望西樓中美少年，何許風流眉目，而不知出於金閶白賓氏」。⑩而其實他的這種「風流」生活，正是反映了當時文人徵歌選舞、詩酒結社、狎妓嫖娼生活之普遍現象。而這種現象也反映在《西樓記》于叔夜的交遊生活之中。

⑦〔清〕袁來儁修：《吳門袁氏家譜·四房支譜表》，卷六，頁二。

⑧〔明〕袁于令：《劍嘯閣自訂西樓夢傳奇》，收入《古本戲曲叢刊二集》（上海，商務印書館，一九五四年據上海市歷史文獻圖書館藏明劍嘯閣刊本影印），卷上，第四齣〈檢課〉，【賀聖朝】後賓白，頁八。本文據此版本，後簡明註釋。

⑨〔清〕吳偉業：《梅村集》，收入《影印文淵閣四庫全書》第一三二二冊（臺北：臺灣商務印書館，一九八六年），卷一四，頁一四九。

⑩蔡毅編：《中國古典戲曲序跋彙編》，頁一四五七—一四五八。

毛先舒前揭文《贈袁籜庵七十序》又說到：「先生聲伎游酒，至老不衰。其平生跌宕文圃而躓躅宦途，皆其不自掩其真者也。」⓫清姚燮《今樂考證》引尤西堂云：「籜庵守荊州，一日謁某道。卒然問曰：『聞貴府有三聲」──謂圍棋聲、鬥牌聲、唱曲聲也。袁徐應曰：『下官聞公亦有三聲。』道詰之，曰：『算盤聲、天平聲、板子聲。』袁竟以此罷官。」此事正一方面可以印證毛氏之語；一方面也可以呼應上引《袁氏年譜》⓬小傳，謂于令「偶失官意，遂罷職」之事。又清焦循《劇說》還記一則演袁氏《瑞玉記》事：

袁籜庵作《瑞玉》傳奇，描寫逆魏忠賢私人巡撫毛一鷺及織局太監李實構陷周忠介公事甚悉。甫脫稿，即授優伶唱演。是日諸公畢集，而袁尚未至。優人請曰：「李實登場，尚少一引子。」於是諸公各擬一調。俄而袁至，告以優人所請。袁笑曰：「幾忘之！」即索筆書【卜算子】云：「局勢趨東廠，人面翻新樣。織造頻添一段忙，待織成迷天網。」語不多，而句句雙關巧妙，諸公歎服，遂各毀其所作。一鷺聞之，持厚幣倩人求袁改易，袁易「一鷺」曰「春鉏」。⓭

這段記載可以看出三件事：其一，袁氏劇作果然風行於時。其二，袁氏高才敏捷，即席揮灑。其三，袁氏亦貪財賄，但《瑞玉記》之演出，必在魏忠賢敗後，毛一鷺囹圄不暇，又焉能厚幣求易？

袁于令別號之外，又有其所著所論自署為：幔亭仙史、幔亭歌者、幔亭過客、幔亭音叟、吉衣道人、劍嘯閣主人、硯齋主人等。

⓫〔清〕毛先舒：《潠書》，收入四庫全書存目叢書編纂委員會編：《四庫全書存目叢書》集部第二一〇冊，卷一，頁六，總頁六二一。

⓬〔清〕姚燮：《今樂考證》，收入《中國古典戲曲論著集成》第一〇冊，頁二五〇。

⓭〔清〕焦循：《劇說》，收入《中國古典戲曲論著集成》第八冊，頁一三一。

袁于令著作有詩文集《及音室稿》、《留硯齋集》，未見流傳，僅見於幾部總集或友人文集中所收錄之一些詩文。詞作亦止散見於《倚聲初集》、《太霞新奏》、《今詞苑》、《瑤華集》、《全清詞》之中。

袁于令以戲曲名世，今存傳奇《西樓記》外，尚有：

2. 《金鎖記》：據關漢卿《竇娥冤》改編重作，增入竇娥夫婿龍宮續緣一線，並改作團圓大結局。存《劍嘯閣刻本》二卷。

1. 《鷫鸘裘》：本事據《史記》司馬相如本傳，旁採諸書結撰而成。

其《家譜》亦列此記於其著作之中。當屬之袁于令。今崑劇折子尚存其〈羊肚〉，為崑丑五壽戲之一。❶❺

其他已佚傳奇有以下五種：《瑞玉記》為揭發閹黨罪行而作。《珍珠衫》演「蔣興哥重會珍珠衫」事，《納書楹曲譜》收有〈歆動〉、〈詰衫〉兩齣，以鄙俚淫褻著稱。《玉符記》亦為揭發閹黨的時事劇。《汨羅記》演屈原故事。《合浦記》據張三異《來青園全集》所收曹溶〈宋宋當焦仲卿並序〉敷演長樂縣令張三異將李宋宋判歸鄭賦奇事，為當時發生之真實故事。前引張岱《為袁籜庵題旌停筆哭之》詩有云：「編成《合浦》為絕筆」，則此記為袁氏最後之劇作。另有《長生樂》，陳多《〈西樓記〉及其作者袁于令》認為當係伶人演出之鈔本。❶❻

此外有雜劇《雙鶯傳》見《盛明雜劇二集》；《戰荊軻》，已佚。❶❼

❶❹ 《古本戲曲叢刊三集》據清鈔本影印本，目錄題為葉憲祖撰。但高奕《新傳奇品》「袁令昭所著《劍嘯傳奇》五本」列有《金鎖記》❶❹，焦循《劇說》卷三引《曠園偶錄》亦云：「袁于令生平得意在《金鎖》。」尤

❶❹ 〔清〕高奕：《新傳奇品》，收入《中國古典戲曲論著集成》第六冊，頁二七二。

❶❺ 〔清〕焦循：《劇說》，收入《中國古典戲曲論著集成》第八冊，卷三，頁一三一。

❶❻ 〔明〕張岱：《沈復燦鈔本琅嬛文集・七言古》，頁六四。

❶❼ 陳多：《〈西樓記〉及其作者袁于令》，《藝術百家》第一期（一九九九年三月），頁四〇—五〇。

(二)袁于令之戲曲理論

袁于令沒有曲學專著，其理論散見所存篇章與批語。其主要觀念認為傳奇撰作之根本在貴真、貴幻，演出在識譜明腔、講究排場。論述如下：其〈焚香記序〉云：

> 蓋劇場即一世界，世界只一情人。以劇場假而情真，不知當場者有情人也。顧曲者尤屬有情人也；即從旁之堵牆而觀聽者，若童子、若瞽叟、若村嫗，無非有情人也。倘演者不真，則觀者之精神不動；然作者不真，則演者之精神不靈。[18]

他認為傳奇劇本的創作，根本在於作者有一分真摯之情，由此真情引發搬演者的靈心慧性，將此真情傳達給每一位在場的觀眾。因為「蓋劇場即一世界，世界只一情人」。也就是說在場上場下的人，人人都共具一個真情，這個真情可以互相生發而彼此感動。所以不能動人的傳奇，自然不是好作品。因此他在評清王曇《看花述異記》也說：「具三十分才情，方能有此撰述。若有才無情則不真，有情無才則不暢。」[19]亦即才之於情當兼具乃能才情相得益彰，而無論如何真情才是根本，才不過用來助長情之生發而已。也因此，袁氏《西樓記‧開宗》【臨江仙】便說「看悲歡離合處，從教打動人腸」。[20]祁彪佳《遠山堂曲品》也說「《西樓》寫情之至，亦極情之變」。[21]張岱《答袁籜庵》書更強調：「兄作《西樓》，只一情字。」[22]可見《西樓記》正是體現他倡導貴情說

[18] 蔡毅編：《中國古典戲曲序跋彙編》（濟南：齊魯書社，一九八九年），卷十一，頁一三二三。

[19] 〔明清〕袁于令：〈評看花述異記〉，收入〔清〕張潮輯：《虞初新志》，卷一二，頁三二四。

[20] 〔明清〕袁于令：《劍嘯閣自訂西樓夢傳奇》，卷上，第一齣〈開宗〉，【臨江仙】，頁一。

[21] 〔明〕祁彪佳：《遠山堂曲品》，《中國古典戲曲論著集成》第六冊，頁一〇。

之典範劇作。

而袁氏又將「貴真」用在正史傳信之上，與傳奇之「貴幻」並論。其《隋史遺文‧序》云：

> 正史以紀事，紀事者何？傳信也。遺史以蒐逸，蒐逸者何？傳奇也。傳信者貴真，為子死孝，為臣死忠。摹聖賢心事，如道子寫生，面面逼肖。傳奇者貴幻，忽焉怒發，忽焉嬉笑；英雄本色，如陽羨書生，恍惚不可方物。[23]

又說：

> 奇幻足快俗人，而不必根於理……可仍則仍，可削則削，宜增者大為增之。蓋本意原以補史之遺，原不必與史背馳也。[24]

袁氏又於其《西遊記題詞》說：

> 文不幻不文，幻不極不幻。是知天下極幻之事，乃極真之事；極幻之理，乃極真之理。[25]所謂「幻」，即忽焉怒發，

這裡他提出正史紀事傳信，必須「貴真」；傳奇則對正史以蒐逸補遺，故「貴幻」。所謂「幻」，即忽焉怒發，忽焉嬉笑，越奇越極越好，表面看來不必植根於理路，只要在可仍處仍之，可削處削之，宜大增處大增之；像

[22] 〔明〕張岱著，夏咸淳校點：《張岱詩文集》，頁二三○。

[23] 〔明清〕袁于令：《隋史遺文》（上海：上海古籍出版社，據日本東京帝國圖書館所藏名山聚藏版崇禎刊本影印，一九九○年），頁一—三。

[24] 〔明清〕袁于令：《隋史遺文》，頁一三—一四。

[25] 〔明清〕袁于令：〈西遊記題詞〉，收入蔡鐵鷹編：《西遊記資料彙編》，下冊（北京：中華書局，一九八三年），頁五八○。

這樣足以「快俗人」的奇幻極幻，由於其出之不失可宜之際，反而卻是極真之事理；這也就是現代人所說的，在巧妙手法下所造就的「藝術真實」。

袁氏在《西樓記‧開宗》【臨江仙】又說：「當筵誰者是周郎？縱思敲字句，無敢亂宮商。」㉖他在《西樓記》第六齣《私契》還假于叔夜之口對妓女劉楚楚說：

歌之所重，大要在識譜。不識譜，不能明腔；不明腔，不能落板。往往以襯字混入正音，換頭誤為犯調；顛倒曲名，參差無定。其間陰陽平仄換押轉點之妙，又儘有未解者。㉗

他在《南音三籟序》又云：

後之作者，率意填詞，動輒旁犯，淆亂正閏，形之謳歌，相習傳訛，巧為贈腔，任其出入，幾使牌名莫定，板逗無準，而詞曲遂不可問矣。……《三籟》一書，定於即空觀主人之手。詞不輕選，板不輕逗，句有贈字，調無贅板，能使作者不傷於法，讀者不越乎規，有功於聲教不淺矣。㉘

可見袁氏不止歌唱時，講究「識譜明腔」，一絲不苟，而且於曲律的認知也毫髮不爽。也因此李元玉《南音三籟序》說袁園客和他「詞曲秘妙，衣鉢相傳」。㉙清丁耀亢說他的《赤松遊》傳奇，在京師時「遇西樓詞客、北嶽樵史，傳余以音律之秘，共相倡和」。㉚很顯然，他在曲律方面，其友朋是推服的。故焦循《劇

㉖〔明清〕袁于令：《劍嘯閣自訂西樓夢傳奇》，卷上，第一齣〈開宗〉，【臨江仙】，頁一。

㉗〔明清〕袁于令：《劍嘯閣自訂西樓夢傳奇》，卷上，第六齣〈私契〉，【集鶯花】後賓白，頁一九。

㉘〔明清〕袁于令：《南音三籟序》，收入蔡毅編：《中國古典戲曲序跋彙編》，卷一，頁六二。

㉙〔清〕李元玉：《南音三籟序》，收入蔡毅編：《中國古典戲曲序跋彙編》，卷一，頁六一。

㉚〔清〕丁耀亢：〈作赤松遊本末〉，收入蔡毅編：《中國古典戲曲序跋彙編》，卷二，頁一五二八。

說》錄《曠園偶錄》評《西樓》「叶調當行，當時無兩。」㉛袁氏著有《北曲譜》與《南曲譜》，惜未能傳世。

另外，袁氏劍嘯閣本《紅梅記》的一些批語，也很可注意：

上卷末折〈拷伎〉，平章諸妾跪立滿前，而鬼旦出場，一人獨唱長曲，使合場皆冷。及似道與眾妾直到後來纔知是慧娘陰魂，苦無意味。畢竟依新改一折名〈鬼辯〉者方是，演者皆從之矣。㉜

賈似道一面拷妾，李慧娘一面唱曲，關目甚懈，使扮者手足無措矣。㉝

周朝俊原本《紅梅記》上卷末折〈拷伎〉的排場確實僵硬冷寂，毫無韻致可言；但經袁于令改為〈鬼辯〉之後，使李慧娘鬼魂與賈似道辯論，歌舞賓白身段兼具，就大為可觀矣。可見他在搬演藝術上是注意到「排場」之調劑技法的。

在袁氏時代，長篇傳奇與短篇雜劇並行，他也注意到其間的分野，其〈盛明雜劇序〉云：

雜劇，詞場之短兵也。或以寄悲憤、寫蹉跎、紀妖冶、書忠孝，無窮心事，無窮感觸，借四折為寓言，減之不得，增之不可，作者情之所含，辭之所畫，音之所合，即具大法程焉。不知者輒欲化為全部，不惟失其指歸，且蒙以蕪穢。㉞

看樣子，袁氏所謂的雜劇，還是指北雜劇。若是「南雜劇」，則有廣狹二義，狹義是指明王驥德《兩旦雙鬟》用

㉛〔清〕焦循：《劇說》，收入《中國古典戲曲論著集成》第八冊，卷三，頁一三一。

㉜〔明清〕袁于令：《紅梅記》，收入《古本戲曲叢刊初集》（北京：北京圖書館出版社，一九五四年據長樂鄭氏藏明刊本影印），卷上，批語，頁四六。

㉝〔明清〕袁于令：《紅梅記》，收入《古本戲曲叢刊初集》，總評，頁一—二。

㉞〔明清〕袁于令：〈盛明雜劇序〉，收入蔡毅編：《中國古典戲曲序跋彙編》，卷四，頁四五九。

南曲四折，他認為將四折北劇改為四折南劇，是他「自我作祖」。而廣義之「南雜劇」，出諸明胡文煥《群音類選》，指凡用南曲填詞，或以南曲為主而偶雜北曲、合腔、合套，折數在十一折之內任取長短的劇體；而這樣的劇體，較諸傳奇，只是長短不同而已。袁于令今存之《雙鶯記》有七折，也屬廣義的南雜劇。但他序《盛明雜劇》卻是指四折之北劇而言，所論頗能見其體製與傳奇之異及其短小精簡之所長。

(三) 袁于令 《西樓記》述評

1. 《西樓記》為作者自寫少年風月

徐朔方《袁于令年譜》㉟考證《西樓記》之完成約在明萬曆三十八年（一六一〇），那時袁氏年方十八、九，正是公子裘馬浪蕩的時候。其創作緣起，明清人記載，都認為與所狎歌妓有關，劇中于叔夜即是他自家寫照；但所記內容紛紜不一。陳多《西樓記》及其作者袁于令，認為明代資料，只見施紹莘《花影樓·樂府·舟中端午》南商調【梧桐樹】套曲〈跋〉的記載，雖止隱約談到，但最為可信：

名姬周綺生，才色兩絕。「酒剩蒲香冷」，其鴛湖口占句也。辛亥午日，偶譜入小詞，庶令個中人殘唾遺珠，猶博人間幾疋絹耳。綺生予未曾識面，間聞之閣生，大約風流高韻人也，應是值得一死。乃《西樓記》成，而于鵑身黷名辱。殊色誠可憐，美才亦可惜。為一婦人，身為逐客，嗚呼悲夫！……今于鵑身隱而《西樓記》傳矣，才名不朽，差無可憾。乃知天之眷才人，養情脈，未始不寬其途耳。㊱

㉟ 徐朔方：《袁于令年譜》，《浙江社會科學》第五期（二〇〇二年九月），頁一五四—一六一。

㊱ 〔明〕施紹莘：《秋水庵花影集》，收入《續修四庫全書》第一七三九冊（上海：上海古籍出版社，據中國科學院圖書館藏明末刻本影印，二〇〇二年），卷二，頁五四，總頁二八七。

施氏所云「乃《西樓記》成，而于鵑身黜名辱」。由此可見，《西樓記》中的于鵑（叔夜），正是作者袁于令自己；那麼劇中的穆素徽，就是施氏所記「才色兩絕」、「風流高韻人」的絕色佳人。施氏對於他們的戀情，「殊色誠可憐，美才亦可惜」是抱持欣賞的態度的；而對於作者因此而「身為逐客」，雖感到憐憫，但其《西樓記》也因此傳播，其才名為之不朽，則亦可無憾矣。陳多認為施氏所述，「當是可信」。[37]

陳多又節引左輔《念宛齋詩集‧題袁荊州小像》，其詩前〈小注〉云：

袁名于令……嘗狎妓白美，為勢豪所奪，袁結俠士竇歸，為《西樓》傳奇以紀事。[38]

此段文字，陳氏也認為延禱家藏其祖袁于令遺像，而左輔既應其請為之題詩與加小注，則其於袁于令事蹟，必不敢無中生有。若此，則前文所云「奪妓事件」，正即此事，而劇中的胥表（長公），正應其所結之「俠士」。只是這裡的女主角名叫「白美」，不知是否名號之異。此外記此事者，清代人越記越詳細，應當也離事實越遠，因為這是十口相傳說的必然現象，我們就不再為此浪費筆墨了。[39] 而左輔之詩前〈小注〉尚有「太守罷官甚貧，客老於廣陵、白門間，而風懷猶不減年少云。」所言當亦不虛，亦可與前文所舉呼應。

2.《西樓記》之主題思想

袁于令《西樓記》雖然在寫自家曾經有過的生命際遇和情境，但既出諸傳奇，也就要有傳奇的特色和格調。劇演于鵑字叔夜，為京畿道監察院御史于魯之子，穆麗華字素徽，出身教坊之名妓，家住西樓。兩人以才華、

[37] 陳多：〈《西樓記》及其作者袁于令〉，《藝術百家》第一期（一九九九年三月），頁四二。

[38] 〔清〕左輔：《念宛齋詩集‧旌葛集第七》（裕德堂，一八二〇年，哈佛大學藏），頁一九。

[39] 〔清〕左輔：《念宛齋詩集‧旌葛集第七》（裕德堂，一八二〇年，哈佛大學藏），頁一九。

才貌相互慕悅，互相拜晤，遂訂百年之約。後因于父庭訓嚴厲，兼以小人挾私報仇、惡公子覬覦素徽，終致被

迫分離，加上傳聞重重誤會，導致兩人出死入生。幸賴俠士胥長公鼎力相助，終得狀元及第而團圓。像這樣的

故事情節，乍看之下，實與元明以來，如明無名氏《繡襦記》、《霞箋記》與清人朱素臣《秦樓月》不殊，都是

習見的風情劇，為煙花女與狀元郎的故事。但若仔細探討《西樓記》的主題思想，則有不同流俗的「愛情觀」，

導引情節的發展，其清芬逸致，《西廂記》、《牡丹亭》之外，別立旨趣。

《西廂記》的愛情觀在「願普天下有情的都成了眷屬」❹⓿，立意不高，卻是現實中男女都不難企及而達成

的，其條件只在於「有情的」，而「情」其實存在於每個人身上。所以張君瑞、崔鶯鶯兩情相悅，雖有諸多波折

磨難，但亦有花前月下，風華旖旎，即世裡成就為美滿眷屬，自為普天下人，尤其是青年男女所嚮往。

而《牡丹亭》中的杜麗娘與柳夢梅，湯顯祖賦與「情至」的崇高境界，必須由生而之死，由死而之生，而

歸結於現世完成，亦即在此「三生路」中，經歷「夢中情」、「魂遊情」、「現世情」，從而既超越時空、超越生

死、超越禮法，而始終堅持如一的予以追求，予以達成。這樣的「情至」，其思想性之凌駕塵表，使天下癡女俊

男所感動仰望，然而其如空中樓閣，現實中，能真正構築者，又有幾人？

而《西樓記》則在《西廂》、《牡丹》之外，更別出心裁，由男女「有情」境界中，另行生發。那就是由慕

才而慕情，而情癡而生死以之。其間無視於容貌之妍醜，無視於身分之良賤，但憑「種愁根幾句楚江情」❹❶，

「一幅花箋作主盟」❹❷，穆素徽與于叔夜所共同感應共鳴的，是「惟真正才人，方是情種。」❹❸他們只由于叔

❹⓿〔元〕王實甫：《西廂記·衣錦還鄉》，收入《六十種曲評注》，頁五六四。

❹❶〔明清〕袁于令：《劍嘯閣自訂西樓夢傳奇》，卷上，第一齣《開宗》，下場詩，頁一。

❹❷〔明清〕袁于令：《劍嘯閣自訂西樓夢傳奇》，卷上，第六齣《私契》，下場詩，頁二〇。

夜《錦帆樂府》「新詞中雅好」❹❹和穆素徽謄寫于作【楚江情】於花箋「好似當年郗、衛,筆勢恁飄蕭。」❹❺兩

人雖未謀面,卻已「神先訂交」❹❻,並許為「真同調」❹❼的心上人,而一旦〈病晤〉相會,在「琴聲簫意逗情

緣」❹❽、「記歌娘子、顧曲周郎,合是一副」❹❾之際,便也隨之「情之所投,願同衾穴」❺⓪兩人從此天涯乖

違,各自形單影隻,多災多難,而都能「情癡」不渝,由生而之死,由死而回生;但終能狀元及第,永結秦晉。

則《西樓記》之寫情,實有悖於時代之禮法,超乎一般男女之容貌相引、財勢名望之為憑者;乃能為脫俗越禮

之作,而為世人喜聞樂見,幾與《西廂》《牡丹》鼎足而為三。

也因此,祁彪佳《遠山堂曲品》引《西樓》為「逸品」,並謂「傳青樓者多矣,自《西樓》一出,而《繡

襦》、《霞箋》皆拜下風,令昭以此噪名海內,有以也。」❺①又姚燮《今樂考證》引宋牧仲云:

袁擇庵以《西樓》傳奇得名。每與人談及《西樓記》,輒有喜色。一日出飲歸,月下肩輿過一大姓門,其

家方宴賓,演《霸王夜宴》。與人云:「如此良夜,何不唱『繡戶傳嬌語?』」乃演《千金記》耶!」擇庵

❹❸〔明清〕袁于令:《劍嘯閣自訂西樓夢傳奇》,卷上,第三齣〈砥志〉〔祝英臺換頭〕中夾白,頁七。

❹❹〔明清〕袁于令:《劍嘯閣自訂西樓夢傳奇》,卷上,第六齣〈私契〉〔墜梧枝〕,頁二〇。

❹❺〔明清〕袁于令:《劍嘯閣自訂西樓夢傳奇》,卷上,第六齣〈私契〉〔墜梧枝〕,頁二〇。

❹❻〔明清〕袁于令:《劍嘯閣自訂西樓夢傳奇》,卷上,第六齣〈私契〉〔墜梧枝〕,頁二〇。

❹❼〔明清〕袁于令:《劍嘯閣自訂西樓夢傳奇》,卷上,第六齣〈私契〉〔墜梧枝〕,頁二〇。

❹❽〔明清〕袁于令:《劍嘯閣自訂西樓夢傳奇》,卷上,第六齣〈私契〉〔墜梧枝〕中夾白,頁二〇。

❹❾〔明清〕袁于令:《劍嘯閣自訂西樓夢傳奇》,卷上,第八齣〈病晤〉下場詩,頁二五。

❺⓪〔明清〕袁于令:《劍嘯閣自訂西樓夢傳奇》,卷上,第八齣〈病晤〉〔懶畫眉〕後賓白,頁二三。

❺①〔明〕祁彪佳:《遠山堂曲品》,收入《中國古典戲曲論著集成》第六冊,頁一〇。

聞之，狂喜，幾至墜輿。吳之紀《春日袁荊州過訪百花洲贈詩》云：「契闊經今兩白頭，建牙吹角古荊州。東山嘯詠《西樓夢》，故國重逢話昔游。一曲方成新樂府，十千隨到付纏頭，王粲高樓鸚鵡洲。」❺❷

由此可見《西樓記》「一曲方成新樂府」，即能「十千隨到付纏頭」，其播之歌場，盛況幾於空前；而庶民百姓如轎夫者也能脫口說出其〈錯夢〉中【南江兒水】「繡戶傳嬌語」的唱詞，批評當此良夜，宜演《西樓》不宜演《千金》，使得袁籜庵樂不可支，幾乎掉出轎子來。則《西樓》之受歡迎，盛演不衰，始自其創作之時，萬曆三十八年（一六一〇）袁氏少年弱冠之歲，即已如此。而明陳繼儒〈題西樓記〉，更亟寫《西樓》新出，風靡全國各地、各階層之情況。請詳下文。

3. 《西樓記》之關目布置及其排場

但是《西樓記》就關目布置與排場處理而言，卻是得失互見、利弊並存的。名家徐扶明《袁于令與《西樓記》》認為：《西樓記》全劇四十齣，除首齣家門大意外，可分四部分：二至八齣寫于、穆愛慕訂盟之樂；九至十五齣寫被迫分離之苦；十六至三十五齣寫生死之情；三十六至四十齣寫重逢歡合。

其間可喜可稱者，以第三部分為全劇重心。其〈離魂〉、〈錯夢〉、〈情死〉諸齣，尤為突出，如所云：「死而復生，離而復合，亦一段奇話也。」❺❸又如傳奇演出每偏累生旦，但〈覓緣〉、〈庭譖〉、〈計賺〉、〈凌窘〉、〈情死〉、〈巫紿〉、〈假諾〉、〈巧遘〉諸齣，皆能藉助淨丑，以與生旦同場，可使排場調劑冷熱、腳色勞逸均分。又如情節布置，善用誤會巧合以傳其「奇幻」。至於其間可議可論者：如八齣寫于、穆〈病晤〉西樓，至三十八

❺❷　〔清〕姚燮：《今樂考證》，收入《中國古典戲曲論著集成》第一〇冊，頁二五一。

❺❸　〔明清〕袁于令：《劍嘯閣自訂西樓夢傳奇》，卷下，第三八齣〈會玉〉，【顆顆珠】賓白，頁四九。

齣《會玉》重逢京師，其中有二十九齣，約占全劇四分之三，沒有「生旦同場」，雖在力寫其生死之戀，以見其堅貞不渝之情；但就舞臺藝術排場而言，終致有失傳奇生旦戲品味。又于叔夜之父于魯既反對其子學習「宣淫啟亂」(54)的曲詞，又反對其子娶下賤的妓女為妻，馮夢龍認為〈訓子〉(即《西樓・檢課》嚴於《繡襦》)。(55)

可是，此劇在情節安排上，並沒有充分展開這種父子間不可調和的矛盾，而是過多地寫趙伯將銜恨進讒弄奸。

又第三十一齣〈捐姬〉，胥表為救穆素徽，犧牲其妾，致使無辜的輕鴻自刎而亡。馮夢龍《楚江情自序》評曰：

「胥長公一世大俠，於謀一婦人何有，乃計無復之，而出此棄妾之下策，豈惟忍心哉，其伎倆亦拙甚矣！」(56)

另一位名家陳多《西樓記》及其作者袁于令〉也指出《西樓記》在關目情節上的得失。陳氏認為《西樓記》有些篇章，像〈病晤〉、〈疑謎〉、〈錯夢〉、〈泣試〉等，可說較好的體現作者「貴真尚情」的主張。

〈病晤〉穆素徽氣怯勉力而歌【楚江情】，而且將「歌中之意，摹寫無餘」(57)，使彼此都確認是才、意投合，而喜訂百年之約。「這一些都是作者以其巧思無中生有、設計情境，利用了『病』字而使演員可以做得有聲有色的好戲。」(58)

〈錯夢〉與《牡丹亭・驚夢》為「明傳奇寫夢雙璧」之餘，也實為作者體現「奇幻」之思的佳作。由於穆素徽臨別前「誤投空箋」所引發的百思不解之謎團，反映在夢中的離奇幻化，更妙者如「俺姐姐說從來不認得于

(54)〔明清〕袁于令：《劍嘯閣自訂西樓夢傳奇》，卷上，第四齣〈檢課〉，【江兒水】，頁一〇。

(55)〔明〕馮夢龍：《楚江情自序》，收入蔡毅編：《中國古典戲曲序跋彙編》，頁一三四六。

(56)〔明〕馮夢龍：《楚江情自序》，收入蔡毅編：《中國古典戲曲序跋彙編》，頁一三四六。

(57)〔明清〕袁于令：《劍嘯閣自訂西樓夢傳奇》，卷上，第八齣〈病晤〉【楚江情】後賓白，頁二四。

(58)陳多：《西樓記》及其作者袁于令，《藝術百家》第一期（一九九九年三月），頁四五。

叔夜〔59〕，及素徽突然變為奇醜婦人等，真是到了匪夷所思的情境。對此，有段趣聞。焦循《劇說》引〈曠園雜志〉云：

袁籜庵與數客謁合肥公，久之不出，使人報曰：「平昔未相識，不便接見。」袁大不懌。少頃，公出，長揖曰：「從來不認得于叔夜。」舉座絕倒。〔60〕

即此亦可見《西樓記》之盛行與士大夫對此齣之愛賞。

〈泣試〉在表現于叔夜對穆素徽思念之殷切。作者以士子考棚作為背景，偏寫于叔夜極不合時宜的沉湎於悼念穆素徽的傷痛。在催卷聲中，他想的卻是「忍教我青雲上驟，忍教你黃泉下等」；「縱教我鵬摶鳳舉，難消我鶯愁燕恨」；他不得不下筆作文了，然而「纔展霜毫，又思量招魂」。雖是「勉強揮得一篇」〔61〕，試卷上卻早灑滿啼痕。將科場與悼亡合寫，以敘寫深情，以刻畫人物。焉能不令人耳目一新，歎為觀止。

但是陳氏更認為，《西樓記》無論寫人或寫情，於其「大關節目」，卻有更多「敗筆」。陳氏和徐氏一樣都認為于，穆終篇只有三齣同場；又和許多論者一般，認為〈捐姬〉違情悖理，甚不苟同張岱把它當作「情理所有」。此外，陳氏又認為池同千方百計要占有穆素徽，但於〈計賺〉、〈淩窘〉、〈巫紿〉三齣，都認為其「行動力度實在不夠」〔62〕，以致素徽的「反彈」也有限，產生不了跌宕昭彰的劇情。又可能是作者對男性了解較深，〔63〕

〔59〕〔明清〕袁于令：《劍嘯閣自訂西樓夢傳奇》，卷上，第二〇齣〈錯夢〉，〔南江兒水〕，頁六四。

〔60〕〔清〕焦循：《劇說》，《中國古典戲曲論著集成》第八冊，卷六，頁二一三。

〔61〕〔明清〕袁于令：《劍嘯閣自訂西樓夢傳奇》，卷下，第二八齣〈泣試〉，〔尾犯序〕，頁二一一—二一二。

〔62〕〔明〕張岱著，夏咸淳校點：《張岱詩文集》，頁二三〇。

〔63〕陳多：《西樓記》及其作者袁于令〉，《藝術百家》第一期（一九九九年三月），頁四六。

而對女性情感世界認知膚淺，因此像〈緘誤〉、〈空泊〉、〈情死〉之劇情安排與呈現，只用三言兩語即草草帶過；尤其〈情死〉，穆素徽乍聞于叔夜死訊，理應痛徹肺腑，憤不欲生，而卻讓她奔向暗場自縊了事。又如池同、趙伯將之惡，罪不致死，卻非安排一齣與俠士胥表〈巧遘〉不可，必欲置之死地而後快，難怪李漁和焦循都認為袁氏是在藉文字「報仇洩恨」。

此外，《西樓記》的敗筆尚多，甚至有些戲齣還可以刪除。對此，陳多先生在黃竹三、馮俊杰主編之《六十種曲評注》中之《西樓記評注》，每齣後之〈短評〉已一一指出，這裡就不再贅述。

而關目多敗筆，自然建構不了好排場，也塑造不了好人物。就人物之塑造而言，除于叔夜尚稱多情而專情，力要將之寫成像唐傳奇虬髯客、崑崙奴那樣的豪俠典範，也要使他具有湯顯祖《紫釵記》中的黃衫客相似的「奪美」作之死矢靡它，感動人心之「奇男子」外，其餘包括女主腳穆素徽在內，大抵平庸凡俗，尤其俠士胥表，作者費用；然而劇中所看到的胥表，不過是袁于令少年時浪蕩狎遊的公子哥兒模樣而已。

而關目不佳，也難得有好排場。譬如劇中四十齣，以〈錯夢〉、〈衛行〉、〈乘鸞〉三大場作為骨幹；卻只有〈錯夢〉用一南套結合一南北合套，集情節內容人物變動離奇之能事，而唱作俱佳；其〈衛行〉，用合套，其可取之處，僅在胥長公所唱北曲尚稱流暢可聽；而穆素徽所唱南曲則令人有「假戲假做」之感，其味如同嚼蠟；

中，胥長公自報家門謂：「自家胥表，字昭令……少年曾為牧州。」「棄官而歸」、「落魄吳門十載餘」、「怡情聲伎」、「負此吳鉤」、「生平俠氣向誰酬」⑥不難看出，這顯然是袁于令（令昭）的夫子自道。他雖然有意將自己寫成像唐傳奇虬髯客、崑崙奴那樣的豪俠典範，也要使他具有湯顯祖《紫釵記》中的黃衫客相似的「奪美」作之死矢靡它，感動人心之「奇男子」外，其餘包括女主腳穆素徽在內，大抵平庸凡俗，尤其俠士胥表，作者費力要將之寫成行俠仗義之典範，但結果矯揉造作，不近人情，行事作為，庸俗不堪。徐扶明先生認為〈俠概〉之死矢靡它，感動人心之「奇男子」

〔明清〕袁于令：《劍嘯閣自訂西樓夢傳奇》，卷下，第二一齣〈俠概〉，頁一。

其大費篇章的結果，卻令人生厭。而末齣〈乘鸞〉雖為「大收煞」，但無驚喜之情趣、無突起之波瀾，不過欲於此作歡笑圓滿，收鑼罷鼓，用以結束全劇而已。但就全劇音律來觀察，其韻協恪守《中原音韻》、《集豔》押齊微而入聲通篇獨用；可見其進一步講究韻部之聲調。全劇有十三齣運用集曲，其〈緘誤〉更全齣用集曲組場，〈自語〉用大集曲【雁魚錦】，且其集曲牌名鮮見者頗多，可能是作者自創，則亦顯示作者之通曉音律。明張琦《衡曲麈譚》云：「袁鳧公奉譜嚴整，辭韻恬和。《西樓》一帙，即能引用譜書以暢己欲言，筆端之有慧識者；《九宮詞譜》為聲音滯義，藉作者流通之，鳧公與有力焉。」[65]正說明了他在這方面的成就。

姚燮《今樂考證》引雪樵居士《堅瓠集》之語云：

袁韞玉《西樓記》初成，就正於馮猶龍。覽畢，置案頭，不致可否。袁憫然而別。馮方絕糧，室人以告，馮曰：「無憂，袁大今夕饋我矣。」家人皆以為誕妄。袁歸，躊躇至夜，忽呼燈，持百金就馮。及至，門尚開。問其僕，曰：「主方秉燭在書室相待。」驚趨而入，馮曰：「吾固料子之必至也。詞曲俱佳，尚少一齣。今已為增入。」乃〈錯夢〉也。袁不勝折服，今膾炙人口。[66]

若此說可信，則《西樓記》最精彩的一齣，非出諸袁氏之筆，則「所餘」更將大為減色矣。

而馮夢龍曾對《西樓記》全本改編，名為《楚江情》，收入《墨憨齋定本傳奇》。馮氏改本：其一，刪去原著中〈自語〉、〈群嘬〉、〈喜雋〉、〈遊街〉四齣，存三十六齣，使之緊湊得多。其二，改動戲齣中情節，如〈俠概〉、〈拜月〉更易較大，使關目貫串更為合理。其三，刪掉〈衛行〉且所唱合套中之南曲曲牌，避免拖沓。其四，對某些齣之結尾，增添下場白，便於演出。雖然總體看來，變動不大，但藝術性確實有所提高。

[65]〔明〕張琦：《衡曲麈譚》，《中國古典戲曲論著集成》第四冊，頁二七〇。

[66]〔清〕姚燮：《今樂考證》，《中國古典戲曲論著集成》第十冊，頁二五二。

4. 《西樓記》之諸家論評及其曲文

袁于令《西樓記》的成就，在他生存的明末清初，評價就頗為逕庭。對他讚賞的人，祁彪佳《遠山堂曲品》恭維推崇備至，已見前文。張岱《答袁籜庵》云：

兄作《西樓》，只一「情」字。《講技》、《錯夢》、《搶姬》、《泣試》，皆是情理所有，何嘗不鬧熱，何嘗不出奇？何取於節外生枝，屋上起屋耶？總之兄作《西樓》，正是文章入妙處，過此則便思遊戲三昧，信手拈來，自亦不覺其熟滑耳。湯海若初作《紫釵》，尚多痕跡，及作《還魂》，靈奇高妙，已到極處。《蟻夢》、《邯鄲》，比之前劇，更能脫化一番，學問較前更進，而詞學較前反為削色。蓋《紫釵》則不及，而二夢則太過；二夢雖佳，而《還魂》遂美也。今《合浦珠》是兄之二夢，而《西樓記》為兄之《還魂》；二夢雖佳，而《還魂》為終不可及也。**❻❼**

張氏此封書信，對袁氏《西樓》同樣揄揚有加，認為不只是情理所有，而且不失出奇熱鬧；已達文章入妙之處，甚至於拿湯若士《還魂》來相與比美；實已盡恭維之能事。至其舉《搶姬》，而亦謂之「情理所有」，難道那時的富豪公子，也都認為殺妾享卒，以妾易馬，視妾如物才稱壯舉嗎？張岱又於《為袁籜庵題旌旌停筆哭之》有句云：「《西樓》一劇傳天下，四十年來無作者。前有《西廂》後《還魂》，頡頑其間稱弟昆。」**❻❽**更將《西廂》亦拿來比擬。但所云「後《還魂》」有語病：因為《還魂》成於萬曆二十六年，而《西樓》在萬曆三十八年，《西樓》晚於《還魂》十二年，怎麼能說「後有《還魂》」呢？

又明陳繼儒〈題《西樓記》〉云：

❻❼〔明〕張岱著，夏咸淳校點：《張岱詩文集》，頁二三〇─二三一。

❻❽〔明〕張岱：〈題《西樓記》〉，《沈復燦鈔本瑯嬛文集‧七言古》，頁六四。

天上無雲霞，則人間無才子，天上無雷霆，則人間無俠客。余常持此仰世，世鮮足當者。晚得袁白賓，不愧斯語。袁氏家世多循吏文範，白賓繼之公車，言極靈極快，其遊戲而為樂府，極幻極怪，極豔極香。想近出《西樓記》，凡上衰名流，冶兒遊女，以至京都戚里，旗亭郵驛之間，往往抄寫傳誦，演唱多遍。特望西樓中美少年，何許風流眉目，而不知出於金閶白賓氏。筆力可以扛九鼎，才情可以蔭映數百人。特其深心熱血，尚留此心，忠孝男兒耳。夫才而不能俠，則曲士鄙儒；俠而不能才，則悍夫走卒。兩者兼之，如雲霞之歡黼河漢，雷霆之鏗訇乾坤，使一切聞且見者，輒低迷欲睡間，雜以嘲弄諧謔，曼歌長謠，不覺全副精神，轉入聲聞。酒知見香中，東方生用之大隱，端師子政黃牛用之說法，蘇長公用之行文，而徐文長用之演《四聲猿》，湯臨川用之演《四夢》，皆古今才子俠客之大總持也，而又何疑于白賓氏之塞。此天上不常有，而人間不可無也。

陳眉公這篇題記，對袁于令《西樓記》真是極盡「恭維讚賞」之能事。說他出諸筆墨遊戲的樂府，「極幻極怪，極豔極香。」新出的《西樓記》流傳之廣大與受到歡迎之程度，簡直曠古所無。而且筆力為人，兼具才俠，發為曼歌長謠，則其《西樓記》，堪與東方朔之大隱、蘇東坡之行文、徐文長之《四聲猿》、湯臨川之《四夢》相頡頏而並駕齊驅，而為傳世千古之名著。清人沈峱蓉（冠群）序云：

《西樓記》？❻❾

記名《西樓》，由來久矣，譜自名人，傳諸當世。其間才子興豪，佳人情重，高明仗義，俠女捐軀，加以讒工貝錦，觚構狂愚，遂成一部絕妙傳奇。顧吾謂其尤奇者，則在閭閻而求凰下里，青樓而花燭狀頭，

❻❾〔明〕陳繼儒：〈題西樓記〉，收入蔡毅編：《中國古典戲曲序跋彙編》，頁一四五七─一四五八。

此千古未有之奇，實為他傳所未載之妙也。以是，知紅絲一繫，洵不論乎貧富貴賤，而月下翁之手段，固有巧於撮合而出人意表者乎！❼⓿

其所論雖不高明，為一般庸俗之見，尤其以「高明仗義、俠女捐軀」之讚美胥表與輕鴻，不禁令人感嘆明清人之「陋見」，居然如此雷同；但無論如何，此序文仍是肯定《西樓》的。

然而在眾聲交響中，卻有徐復祚持相反的意見首先發難，而踵繼者亦不乏其人。徐氏《三家村老委談》云：

近日袁晉作為《西樓記》，調唇弄舌，驟聽之亦堪解頤，一過而嚼然矣，音韻宮商，當行本色，了不知為何物矣。❼❶

徐氏持論過於嚴苛，其所謂「當行本色」，考其《曲論》所主張，其義兼指宮調、平仄、韻協等聲韻律，以其詞句之語言不可像《香囊》所云「以詩詞語作曲」那樣的「麗語藻句」，否則「愈藻麗，愈遠本色」，而若越「飣餖堆垛」，也就越「不復知詞中本色為何物」。❼❷若此，則如前文所論，袁于令於「音韻宮商」實合徐氏所云之「當行本色」，未知徐氏何故而云然；至其遣詞造句，則《西樓記》尚沾染《香囊》不少氣息，其實白駢散錯用，淨丑之扮「花面丫頭、長腳髯奴」者，尚不免於「命詞博奧，子史淹通」。❼❸誠然不合徐氏「當行本色」之意蘊。

❼⓿〔清〕沈峄葦：《西樓記序》，收入蔡毅編：《中國古典戲曲序跋彙編》，頁一四五八。

❼❶〔明〕徐復祚：《曲論》，《中國古典戲曲論著集成》第四冊，頁二四〇。

❼❷見曾永義：《從明人「當行本色」論說「評騭戲曲」應有之態度與方法》，《文與哲》第二六期（二〇一五年六月），頁二四一二五。

❼❸〔明〕凌濛初：《譚曲雜箚》，《中國古典戲曲論著集成》第四冊，頁二五九。

七八

又董含《三岡識略》云：

> 《西樓》詞品卑下，殊乏雅馴，與康、王諸公作輿儓猶未首肯。⓸

又清姚燮《今樂考證》引金兆燕云：

> 有奇可傳，乃為填詞。雖不妨於傅會，最忌出情理之外。《西樓記》於撮合不來之時，突出一胥長公殺無罪之妾以劫人之妾，而贈萍水之友以為妻，結構至此，不謂之苦海得乎？⓹

像這樣為眾人所指斥的關目，而作者尚持以「自豪」，則豈止瑕疵而已。

至其文學語言，近人吳梅《顧曲塵談》云：

> 袁籜庵以《西樓記》負盛名，今歌場盛傳其詞，然魄力薄弱，殊不足法。惟〈俠試〉一折北詞，尚能穩健，餘則無一俊語。即世所傳【楚江情】「朝來翠袖涼」一支，亦襲古曲之【五更】〈閨怨〉，乃能傾動一時，殊出意料之外。⓺

可見吳氏否定《西樓》之力道亦復不輕；但若說其文學語言，「惟〈俠試〉一折北詞，尚能穩健，餘則無一俊語」，則恐亦不盡然。《西樓》中雖有像〈覓緣〉之賓白、〈檢課〉之曲文那樣充斥典故令人生厭的語言之外，若如【病晤】、〈緘誤〉【大砑鼓】【桂花徧南枝】、【江頭金桂】，〈疑謎〉【紅納襖】，〈空泊〉【鷓鴣天】，〈離魂〉【金梧落五更】、【鶯啼春色中】，〈錯夢〉【二郎神慢】，〈邸聚〉【鬥黑麻】、【梁州新郎】，〈泣

⓸ 〔清〕董含：《三岡識略》，收入四庫未收書輯刊編纂委員會編：《四庫未收書輯刊‧肆輯》第二九冊，卷七，頁三一四，總頁七一九。

⓹ 〔清〕姚燮：《今樂考證》，《中國古典戲曲論著集成》第一〇冊，頁二五二。

⓺ 吳梅：《顧曲塵談》，收入王衛民校注：《吳梅全集‧理論卷上》，第四章〈談曲〉，頁一五二。

訴〉【尾犯序】等都是可誦之曲。如果如吳氏所言，則豈止笠閣漁翁《笠閣批評舊戲目》將之置於「中下」而

已。《西樓記》既能風靡於始創之日，又能傳播於今，必有其可人之處，而其可人之處，即如上文所論，於其結

構關目敗筆之外，尚能於《西廂》、《還魂》論「情」之餘，別開生面；而其音律、文學又足於承載；所以能居

於明曲佳作之列。

以下且舉曲文數支來看看：

【大研鼓】（生唱）清商繞畫梁，一聲一字，萬種悠揚，高山流水相傾賞。欲乘秦鳳共翶翔，又恐巫山還

是夢鄉。㊟

此曲見《病晤》，為于叔夜聽罷穆素徽病中費力唱徹【楚江情】，摹寫歌中意無餘，感動對應所唱，雖句句用

典，但為耳熟能詳之俗典，故但覺情韻深厚，曲情流麗優雅。又如：

【江頭金桂】（旦唱）【五馬江兒水】記前日垂楊停馬，留他一試茶。為他輕翻《白苧》，漫響紅牙。看他聽歌

時、丰韻加，【柳搖金】秋水明霞，盈盈堪把。奴家呵！遂以百年相訂，願做倚樹兼葭。他約暇時、來看

咱，【桂枝香】誰想翻成話靶。風波驚詫，好教我淚如麻。紅顏自古多薄命，莫向東風怨落花。㊟

此曲見《緘誤》，由穆素徽所唱，寫其母女將被驅逐之際，懷思于叔夜之情景，用語樸素而韻中帶雅，明白如

話，而語語中聽，可見《西樓》畢竟非《香囊》之流。又如：

【鬥黑麻】（生唱）是我緣乖，是他命劣。歎西樓數語，遂成永訣。似空中霧，水中月；待返香魂，憐無

絳雪。難禁淚咽，從教五內裂。我待追到泉臺，追到泉臺，奈幽明路絕。㊟

㊐〔明清〕袁于令：《劍嘯閣自訂西樓夢傳奇》，卷上，第八齣〈病晤〉【大研鼓】，頁二四。

㊑〔明清〕袁于令：《劍嘯閣自訂西樓夢傳奇》，卷上，第一二齣〈緘誤〉【江頭金桂】，頁三五。

此曲見〈邸聚〉，寫于叔夜傳聞穆素徽自縊，痛絕所唱，句句不假造作，自然流露，而用車遮入聲韻，尤添悲切。又如：

【尾犯序】（生唱）何因復向利名奔，強赴選場，只為親命。才展霜毫，又思量招魂。還省，縱教我鵬搏鳳舉，難消我鶯愁燕恨。怎得你同沾恩寵，做汴國李夫人。

【前腔】（生唱）慵將筆硯親，只待凝眸，恍對風神。棘院重重，料難來芳魂。何忍，忍教我青雲上騁，忍教你黃泉下等。你卻做多情的鬼，我做了少情人。⑧⑩

右二曲見〈泣試〉，寫于叔夜奉父嚴命赴試，於考棚中無心作文，哀悼穆素徽之情景。雖曲雅而不沾滯，曲中只「恍對風神」稍見生澀外，皆不難索解；尤其「才展霜毫，又思量招魂」「你卻做多情的鬼，我做了少情人」，皆用白描，格外感人。只是「親命」、「還省」混協庚青，不免瑕疵。

以上雖嘗一臠、窺豹一斑，但大抵可知全鼎、可睹全豹，不應如吳梅所云：「無俊語可言」。

小結

綜上可見，袁于令世家名門，雖蹭蹬科場，但照樣追逐潮流風華，公子裘馬，徵歌選色。入清後，縱非「貳臣」，但「投效」異族仕途，不無物議；甚至訛傳為蘇州寫降表。所著傳奇八種，存《西樓記》、《鷫鸘裘》、《金鎖記》三種，散佚五種，雜劇兩種，存《雙鶯傳》一種。而以《西樓記》名世，傳播廣遠。

《西樓記》與其為人一般，或褒或貶，大相懸絕。平心而論，其優劣處互見。其優者在對於「愛情」別開

⑦⑨〔明清〕袁于令：《劍嘯閣自訂西樓夢傳奇》，卷下，第二六齣〈邸聚〉【鬥黑麻】，頁一四。

⑧⑩〔明清〕袁于令：《劍嘯閣自訂西樓夢傳奇》，卷下，第二八齣〈泣試〉【尾犯序】，頁二一。

境界：由慕才而慕情而情癡而生死以之。他顯然將自家寫入《西樓》之中，劇中的于叔夜就是他自己的化身，所以對他的情感寫得特別深入，形象也塑造得較為成功。也因此劇中可觀賞的戲齣都集中在他的身上。其音律曲文亦大抵可以承載；而其拙劣者，莫過於關目布置的諸多敗筆和前後照映的罅漏，他又以胥表作為典範，顯然為自己做另一化身，以實現他人格中豪俠的宿願；可惜「弄巧成拙」，在劇中筆墨雖多，卻幾於無處不敗，成為其拙劣的最大窟窿。也因此，袁氏《西樓》至多只臻於明曲之第二流而已。

二、吳炳《粲花五種曲》述評

小引

晚明國勢衰微，但戲曲昌盛。崇禎將亡，日迫西山之際，在戲曲史上更出現兩顆耀眼的明星，他們是吳炳（一五九五—一六四八）和阮大鋮（一五八七—一六四六）。阮大鋮盛名享於當代，吳炳流芳於後世。這一方面由於他們人格薰猶有別，操守忠奸異類；更由於作品在舞臺傳播上冷熱判然。

但無論如何，吳炳生平事蹟，三十年來，已成為戲曲界研究之熱門題目。其中有關是非真假的三個考據性論題，本人認為與吳炳《粲花五種曲》之戲曲文學與藝術成就無甚關聯，故這裡但取本人所認取之「定論」，不再更費筆墨。

這三個論題是：

其一，吳炳於明永曆元年、清順治四年（一六四七）八月，奉命扈太子走城步，被清兵所俘，翌年正月是

如正史所載拒降不食，而死於湖南衡陽寺，後被清乾隆諡為「忠節」；還是如王夫之（一六一九—一六九二）《永曆實錄·吳何黃列傳》所云：「武崗陷，炳遂與（劉）承允（胤）（？—一六四九）降，隨孔有德（？—一六五二）至衡州，有德恆召與飲食，炳既衰老，又南人不習北味，執酥茶燒豚炙牛，不敢辭，強飽餐之，遂病痢死。」❽對此有關吳炳人格之關鍵問題，吳梅（一八八四—一九三九）《瞿安讀曲記·綠牡丹》已指出「王船山仕永曆朝，與五虎交好」「是並將石渠死節事，而亦矯誣之。明人黨同伐異之風，賢如船山，且不能免。」❽對此，及門王淑芬博士論文《吳炳及其《粲花齋曲》五論》，特立一節〈死節問題〉，不止詳敘史料，更申論永曆帝周邊吳黨楚黨互相攻訐情況，以證據吳炳死節為歷史真實。❽

其二，《綠牡丹》根據史料有兩位作者，一為崇禎時溫體仁（一五七三—一六三八）之弟育仁（生卒年不詳），一為吳炳。兩人撰著《綠牡丹》都有堅實的證據，因之吳炳受育仁所託而創作之說亦起。對此，臺灣中正大學林芷瑩〈以劇為戈——傳奇《綠牡丹》的寫作與吳炳的改編〉認為《復社紀略》中記載「時相溫體仁族人編寫傳奇《綠牡丹》譏誚復社社員」一事屬實，然該本傳奇今已失佚；而流傳的粲花齋本，已經吳炳改編。再據吳炳之交遊，相關文獻與劇本內文推斷，吳炳為復社洗刷「戲謔」，巧手轉換了劇中嘲諷的對象，以劇為戈，對溫氏族人進行反擊，化解復社中人的尷尬處境。❽也就是說，林氏認為《綠牡丹》的創作反映朝廷重臣溫體

❽ 〔清〕王夫之：《永曆實錄》，《續修四庫全書》史部第四四四冊（上海：上海古籍出版社，二〇〇二年），卷四，〈吳何黃列傳〉，頁二二五。

❽ 吳梅：《讀曲記·綠牡丹（三）》，收入王衛民校注：《吳梅全集·理論卷中》，頁八九一。

❽ 王淑芬：《吳炳及其《粲花齋曲》五論》（臺北：世新大學中國文學研究所博士論文，二〇一六年）。

❽ 林芷瑩：〈以劇為戈——傳奇《綠牡丹》的寫作與吳炳的改編〉，《清華學報》，四二卷四期（二〇一二年十二月），頁六

仁與復社士大夫間之黨爭，也反映了晚明戲曲創作與演出之背後，有諸多社會文化的意涵。由於資料之充實完備，推論之井然綿密，其說頗能教人首肯。但鄙意以為縶花本《綠牡丹》確有嘲弄「不學無才而有術」之士大夫意味，頗合吳炳曾有過被誣陷之遭遇，則以其素負之才學，迺行以同題創作可矣，何須更自縛手腳以改編對手之著作。我看這樣似乎更為合理些。

其三，小青是否有其人的問題。吳炳《療妬羮》演小青故事。始見明馮夢龍（一五七四─一六四六）《情史》，後見鄭元勳（一六○四─一六四五）《媚幽閣文娛》、張潮（一六五○─一七○九）《虞初新志》、朱京藩（生卒年不詳）《風流院‧小青傳》、吳敬梓（一七○一─一七五四）《綠窗女史》中署名戔戔居士之《小青傳》、陳文述（一七七一─一八四三）《蘭因集》中所載虞山支如增小白撰之《小青傳》，大多記載小青生於萬曆二十三年（一五九五），卒於萬曆四十年（一六一二），享年止十八歲。說馮小青，揚州人，十六歲，嫁杭州馮孝將為妾，為正妻所不容，另居西湖孤山別墅，抑鬱而死，有絕句二首，豔稱於世。其一為：

稽首慈雲大士前，莫生西土莫生天。願為一滴楊枝水，灑作人間並蒂蓮。[85]

其二云：

冷雨幽牕不可聽，挑燈閒看《牡丹亭》。人間亦有癡于我，豈獨傷心是小青。[86]

[85]〔清〕張潮輯：《虞初新志‧小青傳》，《續修四庫全書》集部小說類第一七八三冊（上海：上海古籍出版社，二○○二年據康熙三十九年刻本影印），卷一，頁一八五。

[86]〔清〕張潮輯：《虞初新志‧小青傳》，《續修四庫全書》集部小說類第一七八三冊（上海：上海古籍出版社，二○○二年據康熙三十九年刻本影印），卷一，頁一八五。

九九─七三一。

像這樣紅顏薄命的才女，焉能不教人掬一把同情之淚。但錢謙益（一五八二—一六六四）《列朝詩集小傳·閏集·女郎羽素蘭》附論小青，云：

又有所謂小青者，本無其人，邑子（常熟）譚生造傳及詩，與朋儕為戲曰：「小青者，離『情』字正書『心』旁似『小』字也。或言姓鍾，合之成鍾情字也。」其傳及詩俱不佳，流傳日廣，演為傳奇，至有以孤山訪小青墓為詩題者。俗語不實，流為丹青，良可噴飯也。⑧⑦

則錢氏斷然認為邑人譚生所偽託，小青實係「烏有無是」。而王淑芬前揭文，亦以錢氏娶柳如是（一六一八—一六六四）為妻，柳如是與馮小青之夫馮孝將為通家友好，如果孝將真有妾小青，錢氏必不作如是語。然而潘光旦《小青真偽考證》⑧⑧與《小青考證補錄》⑧⑨又言之鑿鑿，則一時又難以定論，為此淑芬乃從清人廖景文（生卒年不詳）雜劇《遺真記·序》之所云：「夫小青之有無，固不必考，小青而無其人則已，小青而果有其人，則其玉潔冰清貞魂不朽，當與孤山一拳石共子然於西湖風月中已。」⑨⑩也就是說，小青之意象已深入人們心目之中，有如《西廂》之鶯鶯，《牡丹》之麗娘，《紅樓》之黛玉，何必論其虛有實無。

而也因為小青自晚明以後，已成為文人心目中憐惜的典型人物，所以劇作家以之為題材，編為劇目的就有十六種之多：

⑧⑦〔清〕錢謙益：《列朝詩集小傳》（上海：上海古籍出版社，二〇〇八年），下冊，閏集〈女郎羽素蘭〉，頁七七三。

⑧⑧見潘光旦著，禎祥、柏石詮注：《馮小青性心理變態揭秘》（北京：文化藝術出版社，一九九〇年），頁一一—一四。

⑧⑨見人間世社編：《人間小品·乙集》（上海：良友圖書印刷公司，一九三五年），頁二四三—二六七。

⑨⑩〔清〕廖景文：〈遺真記序〉，收入《遺真記》第一冊（北京：北京圖書館藏乾隆三十八年（一七七三）青溪愜心堂刊本），第一帙，頁一。

明人之七種存四佚三：徐士俊（生卒年不詳）《春波影》、來集之（一六○四—一六八三）《挑燈》等雜劇二

種，吳炳《療妒羹》、朱京藩《風流院》等傳奇二種，以上皆存；以下陳季方（生卒年不詳）《情生文》、胡士奇

（生卒年不詳）《小青傳》雜劇二種，王驥德（一五四一—一六二三）《題曲記》傳奇一種，皆佚。

清人之九種存三佚六：廖景文《遺真記》（一名《梅花影》）雜劇一種、張道（一八二一—一八六二）《梅花

夢》傳奇一種，皆存。以下無名氏《小青》雜劇一種，顧元標（生卒年不詳）《情夢俠》、郎玉甫（生卒年不詳）

《萬花亭》、錢文偉（生卒年不詳）《薄命花》（一名《梅嶼記》）、無名氏《西湖雪》、《孤山夢》等傳奇五種，皆

佚。

另日人槐南小史（一八六二—一九一一）《補春天》傳奇一種存。

總此，亦可見小青故事之膾炙人口，感人實深。

而在對於吳炳及其《粲花五種曲》爭議性之三論題，交代本人之看法後，本文集中筆力要探討的自是《粲

花五種曲》在戲曲文學和藝術上之特色與成就。但首先還是要先介紹吳炳的生平事蹟。�91

�91 可參徐保慶主修：《宜興縣舊志》，民國九年（一九二○）刻本，卷八，〈吳炳傳〉，頁六七，收入于成錕：《吳炳與粲

花》（上海：復旦大學出版社，一九九一年），頁一三七。〔清〕溫睿臨：《南疆逸史》，《續修四庫全書》史部第三三二

冊（上海：上海古籍出版社，二○○二年），卷二三七，《列傳》第二九，〈吳炳傳〉，頁二九九。吳誠一等纂修：《宜荊吳

氏宗譜》第二○冊，卷八之一，〈吳炳傳〉，收入于成錕：《吳炳與粲花》，頁一三八—一三九。〔清〕萬樹〈石渠公贈

言〉、〈石渠公傳〉、〈寶鼎現・前調・聞歌療妒羹曲有感・有序〉、〔清〕瞿式耜〈留守需人疏〉，以上收入于成錕：《吳

炳與粲花》，頁一三九—一四四。

（一）吳炳生平與著作

吳炳，初名壽元，字可先，號石渠，又稱粲花主人。江蘇宜興人。生於明神宗萬曆二十三年（一五九五）四月初七日，卒於明永曆二年、清世祖順治五年（一六四八），享年五十四歲。

吳炳出身於仕宦世家，曾祖吳仕（一四八一—一五四五），字克學，號頤山，正德九年（一五一四）進士，官至四川布政司參政，曾在宜興縣南石亭埠建一風景優美之別墅，即吳炳所稱之「粲花別墅」。祖父吳馹（生卒年不詳）是鴻臚寺序班。父親吳晉明（生卒年不詳）任太常寺典簿，母親施氏是無錫太常寺正卿女兒。母有一妹嫁常熟瞿家，生子瞿式耜，二十三歲時娶金陵于孔謙（生卒年不詳）之女為妻，生一子一女，子名維垣，女嫁晉陵孝廉鄒武韓（生卒年不詳）。吳炳序列長子，（一五九〇—一六五一），生於萬曆十八年（一五九〇），萬曆四十四年（一六一六）進士，是吳炳表兄。

萬樹（一六三〇—一六八八）《石渠公贈言》云：「公十二歲時，翁受侮于人，歸命置酒。家人怪之，已而呼公出，令上坐，翁執爵泣曰：『予不肖，不克繩祖武，以有今日之辱。汝可立志讀書，以慰父志，共飲此酒。』」[92] 吳炳為之感奮力學。又據焦循《劇說》卷五云：「（炳）十二、三時，便能填詞，《一種情》傳奇，乃其幼年作也。恐為父呵責，托名粲花。粲花者，其司書小隸也。」[93] 萬曆三十七年（一六〇九），熊廷弼（一五六九—一六二五）督學南都，面取吳炳為弟子員，時年十四歲。二十一歲，舉於鄉，吳氏為宜興巨族，同舉者

⑨ 〔清〕萬樹：《石渠公贈言》，收入吳誠一等：《宜荊吳氏宗譜》第三六冊，卷一〇之八。此處引自于成鯤：《吳炳與粲花》，頁一三九。

⑨ 〔清〕焦循：《劇說》，《中國古典戲曲論著集成》第八冊，卷五，頁一八二一—一八三。

四人，眾人疑忌科場舞弊，為禮部糾察，因停會試。翌年（一六一六）春，與沈同和（生卒年不詳）等人赴南京皇極門複試，獲中舉人。萬曆四十七年（一六一九）二十五歲，舉進士，獲第三甲一百三十八名，還鄉省親。

次年（一六二〇）授武昌府蒲圻縣令，「辨冤獄、均田賦。」天啟四年（一六二四）入湖南主持鄉試。按例升授刑部主事、承德郎。但為魏黨所抑，改工部都水司主事。次年（一六二五）采石浚縣，恤工匠之困。天啟六年（一六二六）七月三殿修復告成敘功，改工部員外郎。次年（一六二七）升清吏司郎中，晉階奉訓大夫。天啟中魏忠賢（一五六八—一六二七）把持朝政，迫害殘殺東林黨人，吳炳卻「與東林諸君子交好」。崇禎元年（一六二八）他向皇帝上《親賢遠佞疏》，提出澄清吏治的主張，建議起用韓爌（一五六六—一六四四）、劉一燖（一五六七—一六三五）等名望之臣。崇禎二年（一六二九）三十五歲調任福州知府。時福建督撫熊文燦（一五七五—一六四〇）征剿海寇劉香老（?—一六三五），結果失利，戰船被焚毀。熊「欲沒洋賈金以償費，囑炳文致其獄。炳曰：『殺人媚人，吾不忍也。』」又時有巨富陳況（生卒年不詳）中式福州府鄉試，科場弊發，囑炳熊文燦囑咐吳炳庇護陳況。陳況派庫吏曾士高（生卒年不詳）向吳炳賄賂三千兩銀子，吳炳拒收，並革去庫吏職務。有此二事得罪頂頭上司，次日便自動告病解職還鄉。那時是崇禎四年（一六三一），他三十七歲。從此他隱居宜興五橋莊所改建的「繁花別墅」，直到崇禎八年（一六三五），他的《繁花五種曲》，除《情郵記》有明白記年，寫成於崇禎三年（一六三〇）季冬外，其餘四種，都應當在這隱居歲月中所創作。

崇禎九年（一六三六），受兵部尚書陸完學（生卒年不詳）推薦，補浙江鹽運司通判，次年遷留都戶部，一清宿弊。崇禎十一年（一六三八）出為吉安知府。十四年（一六四一）備兵湖西，尋改督學升任江西提學副使。

● 無名氏〈渠公傳〉，民國丙寅年（一九二六年）刻本。收入吳誠一等續修：《宜荊吳氏宗譜》第三十六冊，卷十之八。

94

行部所在，講說經義，命諸生各進其說而折衷之。敦實學，勵行宜，諸生競勸。

崇禎十七年（一六四四）三月十九日，李自成（一六〇六—一六四五）攻破北京，明崇禎帝（一六一一—一六四四）自縊煤山。四月，吳三桂（一六一二—一六七八）引清兵入關，李自成退出北京。五月，清和碩睿親王多爾袞（一六一二—一六五〇）入北京，明福王朱由崧（一六〇七—一六四六）於南京即帝位，改明年為弘光元年。吳炳聞福王登極，從江西赴南京慶賀即返回任所。方其赴南京之時，順道返鄉省親，並告知其父掛冠之志。父不許。吳炳泣曰：「此生不得終人子之孝矣！」

福王覆滅，唐王即位福州，時為隆武元年、順治二年（一六四五）閏六月二十七日。在此之前吳炳由江西入安徽轉浙江達福州，「單騎入關」，被命為布政司提調，負責考試事，於四月九日廷試貢生，五月欽定廷試貢生十二名為「萃士」，六月二十七日登基之日發榜，取一百七十五名，副榜六十五名。次年八月隆武帝兵敗被俘厄永曆帝西行。次年為永曆元年、順治四年（一六四七），吳炳奉命扈太子走城步，及至，城已被清兵攻占，吳而死，吳炳偕吳貞毓（一六一八—一六五四）蹈海西行至梧州，遇表兄瞿式耜，時桂王朱由榔（一六二三—一六六二）已於十一月即位肇慶，乃薦以《留守需人疏》，舉吳炳為詹事府詹事、禮部尚書兼東閣大學士，十二月炳等被俘。永曆二年、順治五年（一六四八）元月十八日吳炳拒降清，不食，死於湖南衡陽湘山寺，時年五十四歲。清乾隆四十一年（一七七六）賜諡「忠節」，葬於宜興城南門外山門村石亭埠，後人將他與族姪吳貞毓同供奉於宜興城西廟巷「二忠節祠」內。

縱觀吳炳一生，奉父命努力科場，浮沉宦海，而能克盡厥職，有所建樹而不屈權勢；終於能臣節不虧，堅貞殉國；則其為人品高尚之良臣循吏、讀書君子蓋可以斷言。

吳炳的著作，戲曲之外，只知有《絕命詩》一卷，現僅存三首，見於《宜荊吳氏宗譜》，其二云：

君親未報生猶死，徒死今番更辱生。不信天工真漠漠，任教人世笑硜硜。荒山誰與收枯骨，明月長留照短綆。五十年華彈指過，一朝夢醒便騎鯨。�95

像這樣欲臻忠孝兩全而不得，大難臨頭，視死如歸，堅貞不移的節操，是何等的教人動容！

《宜荊吳氏宗譜》第三十六冊，還錄有〈意園集序〉，並謂他有〈親賢遠佞疏〉，《宜興縣舊志》也載他有《說易》、《雅言稽首》兩種專著，但都已失傳。他的外甥萬樹說他被俘時「方縛鐵籠車，猶捆載書籠，垂瞑尚自校所注《易疏》，調數十年學力盡此。人第以先生少工制義，中嗜音律，豈知先生者哉！」�96可見他也是孜矻經學鑽研的。所幸他的戲曲創作《絮花五種》全部傳下，否則他真要「君子疾沒世而名不彰」了。

萬樹在其〈寶鼎現・前調・聞歌療妬羹曲有感・有序〉云：

先生他著述多不傳，獨傳《絮花曲》，而讀《絮花》者又不知為先生書，傳猶弗傳。且《東岸驛記》為先生初筆，先剞劂於武林，後樟俱在金閶，故今翻刻者以四種成帙，而《情郵》弗與偕，延津之劍竟爾未合也。其所教童子，耳提口授者幾三百，惜亂後去留半，旋復晨星。當具茨兄之存，五劇已不復備，猶得二三曲，時一奏，佐太夫人壽觴。�97

�95 〔清〕吳炳：〈絕命詩〉，收入吳誠一等：《宜荊吳氏宗譜》第二〇冊，卷八之一。此處引自劉佳瑩：《吳炳絮花齋五種曲考論》（蘭州：西北師範大學碩士學位論文，二〇一〇年），頁一四—一五。

�96 〔清〕萬樹：《寶鼎現・前調・聞歌療妬羹曲有感・有序》，收入張宏生主編：《全清詞》第一〇冊（北京：中華書局，二〇〇二年），順康卷，頁五六三八。

�97 〔清〕萬樹：〈寶鼎現・前調・聞歌療妬羹曲有感・有序〉，收入張宏生主編：《全清詞》第一〇冊，順康卷，頁五六三八。

萬樹是吳炳的外甥，吳炳是萬樹的舅父。其茨是吳炳子維垣之字，他們義屬表兄弟，其茨之太夫人即吳炳之妻于氏，為吳炳之舅母。明白其關係後，可見《情郵記》於《粲花五種》寫作時間最早，而其卷首有「庚午季冬无疾子書於萬樹之舅雅齋中」之《情郵小引》，可定其寫成時間當在崇禎三年庚午（一六三〇），時吳炳任福州知府。

而其後另有署「粲花齋主人題」之《情郵說》，可知吳炳已自解福州知府職，返鄉隱居粲花別墅，時為崇禎四年（一六三一），《情郵》之刻於杭州，亦當在此時或稍後。而其他四曲《綠牡丹》、《西園記》、《畫中人》、《療妬羹》則作於隱居粲花別墅四、五年之間，即崇禎九年（一六三六）之前，此四種曲合刻於蘇州。又由所記吳炳所親授之樂僅幾三百人，亦可知其家樂規模不小，吳炳既親任教師，更可知其戲曲音樂之造詣高超。萬樹在此「聞歌有感」之記裡，還說到吳炳由江西豫章任所奔赴南京時，順道返鄉省視父親，其婿「晉陵鄒孝廉武韓亦攜家伎來，兩部合奏，堂上極歡」。蓋可見吳氏之善好家樂。而今萬樹感慨的是，甲申之變後，吳炳的五種曲已見零落，而「粲何許人邪？」已鮮有人知，而更遑論其冷落於歌場！可是為萬樹所未及見的，不只《粲花五種》曲》全部流傳至今，而且皆有暖紅室、《奢摩他室曲叢》、《古本戲曲叢刊三集》等三種版本，《情郵記》還有崇禎間刻本，清青蘿堂屋重刻本；其他四種都還有崇禎間兩衡堂刻本。《綠牡丹》還被近人王季思編入《中國十大古典喜劇集》，今人羅斯寧亦有校注本。

（二）《粲花五種曲》之題材本事與諸家之分別評論

以下分別敘論《粲花五種曲》之題材本事與諸家評論，作為下文總體述評之「先聲」。

1. 《情郵記》

吳梅《瞿安讀曲記‧情郵記》云：

此記就元劇《風光好》變化張大之。石渠自題詩云：「曾聞一曲《風光好》，學士而今夢已醒。別譜揚州四酬和，須知不是舊郵亭。」其意頗顯。⑱

所云「石渠自題詩」，見此《情郵記》末齣《正名》之劇末下場詩，《風光好》為元人戴善夫（生卒年不詳）所作雜劇，全名《陶學士醉寫風光好》，演宋初學士陶穀（九○三—九七○）出使南唐與歌妓秦弱蘭（生卒年不詳）歷經曲折，終於成婚的故事。比較《風光好》和《情郵記》的情節，有兩重要相似點：其一，愛情的緣起在一詞一詩；其二，愛情發生的地點在郵亭。此外，則情節之布局、人物之格調、劇本之旨趣，皆頗相懸殊。

瞿安調「此記就元劇《風光好》變化張大之」，乃就其創作之受「觸發」而言；因為此記從情節內容來看，除上述兩點與《風光好》近似外，皆為石渠所杜撰結構；也因此他特別強調「別譜揚州四酬和，須知不是舊郵亭」，兩者是有很大差別的。

此劇藉由落拓書生劉乾初於黃河東驛題七律一首抒懷。王慧娘與賈紫簫雖有主婢之名而情同姊妹，皆屬才女，雅好吟詠。紫簫代慧娘嫁權臣樞密使阿乃顏為妾。因緣際會二人皆兩度路過郵亭，四次對劉詩賡相酬和，皆互為思慕想見其人；於是劉乾初與紫簫、慧娘先後結為伉儷秦晉，惡人終得惡報，好人終得喜慶團圓。

瞿安又云：

呂藥庵讀此記，比諸武夷九曲，蓋就記中結構言之。余謂此劇用意，實似剝蕉抽繭，愈轉愈雋，不獨九曲而已。〈賒許〉、〈夢因〉二折，明人曲中罕有能及者。石渠他作，頭緒皆簡，獨此曲刻意經營，文心之細，絲絲入扣，有意與阮圓海爭勝也。……余嘗謂此記為石渠之冠，亦為明代各傳奇之冠，全書俱在，

⑱ 吳梅：《讀曲記》，收入王衛民校注：《吳梅全集‧理論卷中》，《情郵記(二)》，頁九○○。

吾非阿好焉。❾❾

瞿安對此記可謂推崇至極，此單就其關目布置而言，其他下文再引錄述論。日人青木正兒《中國近世戲曲史》對此，則以為：

惟明人風情劇中常套之結構法有二：一為因「錯認」而起關目波瀾之事，此派蓋出《拜月亭》，至阮大鋮此之《十錯認》造其極矣；一以物件維繫姻緣事，此派蓋出《荊釵記》，至葉憲祖諸作造其極矣。今吳炳此記亦併用之，錯認慧娘、紫簫，以驛亭之題壁維繫姻緣。然其錯認極為自然，無牽強之痕；姻緣所繫，亦脫鸞鏡、明珠、玉盒等物品舊套，頗有新意。其手段固高超，且頭緒多端，連絡緊密，毫無支離之弊；事件發展收束，皆得其宜，無所間然。❿

青木氏真是慧眼獨具，要言不繁，將《情郵記》之關目布置，合明人常見之二種結構法，而出諸自然高超之技法，剖析得極中肯綮。但若論以詩詞或物件為結撰劇情之手法，則元人雜劇，其詩詞已見所云之戴善夫《風光好》與鄭廷玉（生卒年不詳）之《後庭花》，其物件則多為公案劇，如鄭廷玉《金鳳釵》、陸登善（生卒年不詳）《勘頭巾》、無名氏《生金閣》、《合同文字》，以及家庭悲歡離合劇如《合汗衫》。但若論其技巧，則元劇尚屬開啟端緒，其巧思新奇，則有待明人傳奇，尤其是阮大鋮與吳炳。而這種以物件貫穿全劇，如織布機之梭巧為編織之手法，實成為明清傳奇如洪昇《長生殿》、孔尚任《桃花扇》等都繼承之傳統。

再就《情郵記》之文字而論，瞿安云：

至就文字論，則〈閨恨〉折之【囀林鶯】、【黃鶯兒】，〈題驛〉折之【金絡索】，〈卑冗〉折之定場

❾❾ 吳梅：《讀曲記》，收入王衛民校注：《吳梅全集‧理論卷中》，〈情郵記㈡〉，頁九〇〇。

❿〔日〕青木正兒原著，王古魯譯著，蔡毅校訂：《中國近世戲曲史》，頁二三四。

白……【問俾】折之【雁過聲】、【傾杯序】，〈代聘〉折之【長短拍】，〈追寵〉折之【三字令】，〈賒

許】折之【降黃龍】等曲，字字嘔心雕肝，達難達之意，言難言之情，使讀者莫知其用筆所在。自是君

身有仙骨，非後人所能摹效矣。萬紅友為石渠之甥，《風流棒》一劇，酷類此記，而出語雋永，尚不及舅

氏，何論他人乎?曲中有石渠，吾嘆觀止矣! [101]

瞿安揄揚石渠，即使文學成就，亦不作第二人想，可謂極至矣。青木正兒則云：

《情郵記》曲白字字嘔心血，而不留痕跡；才氣橫溢，洵足為玉茗派之佼佼者。吳氏評之曰：「為明

代各傳奇之冠。」雖稍過獎，然可列之入明曲第一流中，固無待言矣。 [102]

則青木氏顯然未贊同瞿安置《情郵記》為「明曲第一」的看法。對此，我們留待下文評比論述。

2.《綠牡丹》

此記題材本事無所本，雖託空杜撰，但與其生平遭遇必有密切關係。前文敘石渠生平時，說到他二十一歲

時參加鄉試，被科場弊案連累，以致停止會試，次年（萬曆四十四年，一六一六）赴南京皇極門複試，獲中舉

人，才洗刷他的冤屈。劇中以歌詠「綠牡丹」詩為核心，反映士大夫結社文會，沾名釣譽與科考代作舞弊之情

況；其中柳希潛、車本高之不學而「有術」，終被揭發；謝英、顧粲之才學本事終被肯定；皆隱然有上述生平際

遇之姿影。石渠蓋用此來抒發胸中之憤懣，也用此來嘲弄且呈現並時士大夫之無恥。而此劇重用閨秀車靜芳、

沈婉娥之詩才，一方面在說明女子不下於男兒，一方面也用此雙旦以便配雙生，使《綠牡丹》仍不失為才子佳

人劇。而由於此劇格外加重淨丑分量，使得全劇充滿喜劇成分。對此，李漁（一六一一―一六八〇）《閒情偶

[101] 吳梅：《讀曲記》，收入王衛民校注：《吳梅全集．理論卷中》，〈情郵記(二)〉，頁九〇〇―九〇一。

[102] 〔日〕青木正兒原著，王古魯譯著，蔡毅校訂：《中國近世戲曲史》，頁二三四―二三五。

寄》卷三〈科諢第五・忌俗惡〉云：

科諢之妙，在於近俗，而所忌者又在於太俗。不俗則類腐儒之談，太俗即非文人之筆。吾於近劇中取其俗而不俗者，《還魂》而外，則有《粲花五種》，皆文人最妙之筆也。❸

《粲花五種》之科諢，誠然「俗而不俗」機趣橫生，就中尤以《西園記》與《綠牡丹》最具代表性；至於《還魂》，則個人以為其科諢每參雜穢語，又失諸太露，反成惡趣，實不能與《粲花》相比。對此，吳梅《瞿安讀曲記・西園記》云：

　余故謂五種內淨丑角，以此記為最也。且明人傳奇，凡淨丑諸色，皆不從身後著筆。此作直是創格，當與《綠牡丹・簾試》出，同為破天荒之作。劇曲中能注重淨丑諸色，方稱名手矣。❹

青木氏《中國近世戲曲史》論《綠牡丹》亦云：

　此記科白逼真，性格描寫極精緻，淨（柳生）丑（車生）之做作，甚富諧謔，以文雅的滑稽劇而言，其價值或在《獅吼記》上，以場上實演之劇而言，似覺較《情郵記》為優。概言之，吳炳作品，不僅曲白結構，均極謹嚴，即俳優腳色之配置亦甚為妥貼，特別用意於「淨」「丑」二色，置之重要地位，令之活躍，與其可匹敵者不多見。❺

可見擅長用淨丑以結構劇情排場是石渠戲曲文學藝術的一大特色，而尤見諸《西園》、《綠牡丹》二記，是李漁、吳梅、青木那樣的戲曲大家的共識。其後論者，如業師張清徽（敬）先生〈吳炳《粲花五種傳奇》研究〉❻

❸　〔清〕李漁：《閒情偶寄》，《中國古典戲曲論著集成》第七冊，卷三，頁六二一。
❹　吳梅：《讀曲記》，收入王衛民校注：《吳梅全集・理論卷中》，〈西園記〉，頁八九八。
❺　〔日〕青木正兒原著，王古魯譯著，蔡毅校訂：《中國近世戲曲史》，頁二三六。

羅斯寧校注《綠牡丹‧前言》❿也都有相近的看法。

3. 《療妒羹》

《療妒羹》演小青事，其題材及小青之有無其人，已見上文。吳梅《瞿安讀曲記‧療妒羹》云：

此記之作，石渠以朱京藩《風流院記》微傷冗雜，因作此掩之。結構謹嚴，確較朱作為佳，第朱本亦有不可沒者。〈稽籍〉一出，以湯顯祖為風流院主，將西湖佳話襯托麗娘，隱作小青影子。如戴三娘、沈倩姬、楊六娘、俞二姑輩，一一付諸歌詠，文字又極瑰麗。此正荒唐可樂，較石渠似勝一籌矣。又〈下第〉折，以富、貴、湯、米四人，說盡科場之弊。〈絮影〉折插入盲詞一段，大破魏閣之奸，皆淋漓痛快之文。世人未見此記者多，遂以吳作為佳，亦無足怪也。吳作佳處，以〈梨夢〉、〈題曲〉、〈絮影〉、〈畫真〉、〈哭東〉為最。而以小青改嫁楊不器，與朱本改適舒潔郎，同一無謂。此由文人作劇，須當場團圓，不得不借一文墨之士，作為收煞，實即隱以自寓。

瞿安顯然有為朱氏《風流院》發潛德幽光之意，但祁彪佳《遠山堂曲品》評此劇云：「《春波影》傳小青而情鬱，鬱故嫵媚百出；《風流院》演為全本而情暢，暢則流於荒唐。故有所謂窈窕仙子，幽囚落花檻中者。且傳得湯若士粗夯如許，大煞風景。至其詞，時現快語，不得以音韻律之。」❿此劇中誠然有不少怪力亂神之事。

❿ 張敬：《吳炳《粲花五種傳奇》研究》，《文史哲學報》第二〇期（一九七一年六月），收入《清徽學術論文集》（臺北：華正書局，一九九三年），頁二五七一四〇四。

❿ 〔清〕吳炳著，羅斯寧校注：《綠牡丹校注》（上海：上海古籍出版社，一九八五年），頁一七。

❿ 吳梅：《讀曲記》，收入王衛民校注：《吳梅全集‧理論卷中》，《療妒羹》，頁八九六。

❿ 〔明〕祁彪佳：《遠山堂曲品》，《中國古典戲曲論著集成》第六冊，頁一五。

且現存之崇禎間德聚堂刻本、《古本戲曲叢刊二集》據以影印者，末後有所殘缺，未能終篇。

而清梁廷枏（一七九六—一八六一）《曲話》卷三，則甚賞其曲詞，云：

《療妒羹・題曲》一折，逼真《牡丹亭》。如云：「一任你拍斷紅牙，拍斷紅牙，吹酸碧管，可賺得淚紛沾袖，總不如《牡丹亭》一聲【河滿】便潸然。」「四壁如秋，半響好迷留，是那般憨愛，那此癆瘦。只見幾陣陰風涼到骨，想又是梅月下俏魂遊。天哪！若都許死後自尋佳耦，豈惜留薄命，活作羈囚！」此等曲情，置之《還魂記》中，幾無復可辨。⑩

梁氏以「逼真《牡丹亭》」來肯定石渠此記的文學成就。⑩青木正兒《中國近世戲曲史・療妒羹》也說：「此劇其事既幽豔，不僅關目極為文雅，且其曲詞亦甚為典麗，其派直自《牡丹亭》傳來。」同樣認為石渠是玉茗流派。青木氏又云：「《小青傳》，畫照以後，以十八歲為一期，作萬曆王子（四十年，一六一二）逝世，則關於楊器一切事，出於吳炳考案，因此點綴，令情節生動，洵可謂妙想也。」⑪則青木氏以石渠增設楊器為生腳，終使之與小青之旦腳合婚團圓為其「妙想」所生發之「生動情節」，若就楊器之和小青詩：「豔曲靡詞總厭聽，傷心只有《牡丹亭》。臨川劇譜人人讀，能讀臨川是小青。」⑫看來，確實能夠教人動容；然而竊以為瞿安所云之「無謂」更得其實。因為如此一來，小青就失去了她所以被人們憐惜惆悵的人格特質和「文化形象」，反而歸趨庸俗，喪失所謂「悲劇精神」的美感。其實像小青這樣的故事和人物，演為雜劇，小而美，恰到好處；是無須

⑩〔清〕梁廷枏：《曲話》，《中國古典戲曲論著集成》第八冊，卷三，頁二六八。

⑪〔日〕青木正兒原著，王古魯譯著，蔡毅校訂：《中國近世戲曲史》，頁二三一。

⑫〔清〕吳炳：《療妒羹》，《古本戲曲叢刊三集》（上海：商務印書館，一九五七年據北京圖書館藏明末刊本影印），上卷，頁四二。

故作長篇傳奇，反而容易陷入蕪雜枝蔓。

4. 《畫中人》

本事出唐人小說《真真》，見明馮夢龍《情史》卷九注引《聞奇錄》。但石渠《畫中人》實另取唐人陳玄祐⑬

（生卒年不詳）傳奇小說《離魂記》與湯顯祖（一五五〇—一六一六）《牡丹亭》三者之情節綜合而成。吳梅

《瞿安讀曲記·畫中人》云：

此記以唐人小說《真真》事為藍本，今俗劇《斗牛宮》，即從此演出。蓋因范文若《夢花酣》一記事實欠

妥，別撰此本。意欲與臨川《還魂》爭勝。觀記中各下場詩，即可知命意所在。十六出後云：「不識為

情死，那識為情生。」末出後云：「河上三生留古寺，從今重說《牡丹亭》。」是即臨川「生而可死，死

而可生」之謂也。唯細繹詞意，有不僅摹效臨川者。《圖嬌》、《玩畫》、《呼畫》諸折，因是若士化身，可

以無論。《拷僮》折絕似《西樓》之《庭譖》，《攝魂》折絕似《紅梅》之《鬼辨》，《再畫》折絕似《幽

閨》之《走雨》。《魂遊》折又似《西樓》之《樓會》。余故謂此記為集大成也。石渠諸作，局度雖狹小，

而結構頗謹嚴，記中以華陽真人為一部主腦，而以幻術點綴其間，蓋因戲情冷淡，借此妝點熱鬧，此正

深悉劇情甘苦處。明季作家，皆用此法。如《牟尼合》之《賽馬》，《秣陵春》之《廟市》，《慎鸞交》之

《花榜》，皆冷熱調劑法也。至以填詞之法施諸南北曲，亦唯粲花為工。明初作曲，專尚本色，自《香

囊》以妍雅為宗。而中葉後，如《曇花》、《玉玦》、《水滸》等曲，專尚塗澤，去元人愈遠。《粲花》則雅

而不巧，腴而不豔，字字從性靈中發，遂能於研煉中別開生面，此真剝膚存液之境。余最愛《攝魂》一

⑬ 參見劉佳瑩：《吳炳粲花齋五種曲考論》，頁三四。

套，以為不讓《南柯·圍釋》云。⑭

場調劑之方，更指出其文字能於研煉中別開生面，達成剝膚取液之境。石渠堪稱得一大知己，不負孜砭創作矣。

至於石渠所集大成中，實不可忽略「倩女離魂」之影響。因為劇中瓊枝因得憂鬱症，恍惚中覺有人常呼己名，一日其魂遂離肉體而去。此段情節，就「離魂」而言，實明顯受諸「倩女」之啟發。

青木正兒《中國近世戲曲史》評《畫中人》云：

按畫中美人飄然下降事，似據上述小說（指《情史·真真》）。然其著想，卻似出發於《還魂記》之〈叫畫〉等折，關目之類於《還魂記》處不少。兩劇中男女不可思議之姻緣均以一幅畫像神祕締結，因此女子一旦死去而幽媾，然後再生而結現世之姻緣，為其眼目，吳炳有意識的學湯顯祖也明矣。然此非簡單之盲從的模倣，其自身亦抱別種趣向另出新意者，讀之令人毫不厭其蹈襲，反使人歎其轉機之妙用，固可謂為一高手也。⑮

青木氏雖沒能像瞿安那樣看出，石渠《畫中人》實集諸家優秀關目之大成，但也明白點出其有意識倣效《牡丹亭》。而更認為石渠「抱別種趣向另出新意」，而「使人歎其轉機之妙用」「可謂為一高手」。可惜青木始終沒說出石渠之「新意」為何。

5.《西園記》

此記本事無所憑依，如同《情郵記》，均出諸石渠巧妙杜撰；但一生二旦，仍採明人慣用之錯認、巧合手

瞿安對此劇之剖析可謂面面俱到，即一一指出其師法所自而集其大成，亦指出其「局度狹小」而所以以結構排

⑭ 吳梅：《讀曲記》，收入王衛民校注：《吳梅全集·理論卷中》，〈畫中人〉，頁八九五。

⑮ [日]青木正兒原著，王古魯譯著，蔡毅校訂：《中國近世戲曲史》，頁二三六。

法，兼以《還魂》之人鬼交錯，撲朔迷離，頗能使人跌入其殼中。但其小巧雖有餘，深厚之情味實嫌不足，更難以動人情懷。

吳梅《瞿安讀曲記・西園記》云：

此記與《畫中人》故別蹊徑。《畫中人》摹寫離魂光景、自死之生，在一人上著想。此則玉真、玉英，一生一死，就兩人上分寫，各極生動。又《畫中人》之胡圖，與此記之王伯寧，同一俗物。而寫胡圖處，語語絕倒，寫伯寧處，則語語爽快。〈冥拒〉一折，尤為千古奇文，自有淨丑以來，無此妙人妙語。【混江龍】一支，痛詈紈綺子弟。【寄生草】曲又調侃文人。此寄詞宜擊唾壺歌之，豈料出諸淨角口吻。余故謂五種內淨丑角，以此記為最也。⑯

瞿安認為《西園記》寫得生動，尤其淨腳更在五劇裡被塑造得最為出色，而在明人傳奇中，石渠也以善用淨丑為其劇作的特長。

青木正兒《中國近代戲曲史》評《西園記》云：

此劇始出於作者憑空結撰，一無所據者。張生見玉真驚為玉英鬼魂；與玉英鬼魂幽媾反喜信之為玉真，全以顛倒錯誤為眼目。是雖不免受當時一般好奇之惡影響，然針縷綿密，不知不覺間誘讀者入其術中而不覺反感，毋寧令人歎服其手段巧妙。⑰

可見著者的看法是接近青木氏的。

以上對《粲花五種曲》作簡單之分論，以下進一步看看諸家對其如何作總評：

⑯ 吳梅：《讀曲記》，收入王衛民校注：《吳梅全集・理論卷中》，《西園記》，頁八九八。

⑰ 〔日〕青木正兒原著，王古魯譯著，蔡毅校訂：《中國近世戲曲史》，頁二三七。

6. 《粲花五種曲》之總評

前引李漁《閒情偶寄》卷三《科諢第五‧忌俗惡》謂「科諢之妙」，接云：

> 《粲花五種》之長，不僅在此。才鋒筆藻，可繼《還魂》；其稍遜〔一籌〕者，則在氣與力之間耳。《還魂》氣長，《粲花》稍促；《還魂》力足，《粲花》略虧。雖然，湯若士之《四夢》，求其氣長力足者，唯《還魂》一種，其餘三種，則與《粲花》比肩。使粲花主人及今猶在，奮其全力，另製一種新詞，則詞壇赤幟，豈僅為若士一人所攫哉！[118]

可見笠翁認為石渠較諸若士，確實「略遜一籌」。石渠之「才鋒筆藻」，是可以直追玉茗的，其所謂「氣與力」當就南曲之酣暢淋漓與北曲之莽爽清剛而言；

清高奕（生卒年不詳）《新傳奇品》云：「吳石渠，道子寫生，鬚眉活現。」[119]清凌廷堪（一七五七—一八〇九）〈論曲絕句〉云：

> 齲齒顰眉各鬭妍，粲花開出小乘禪。鼎中自有神丹在，但解吞刀未是仙。[120]

凌氏蓋謂劇壇諸家皆競以藻麗爭勝，有如楊妃、西施那樣濃妝鬥豔；而《粲花五種曲》雖然沒有達到像佛教大乘禪派那樣氣局恢宏的博通境界，但起碼已修得像小乘禪那樣出脫凡塵的明麗修為，就好像鼎中神丹已煉就，無須再用表象的技法來炫耀了。

[118]〔清〕李漁：《閒情偶寄》，《中國古典戲曲論著集成》第七冊，卷三，頁六二一—六二三。

[119]〔清〕高奕：《新傳奇品》，《中國古典戲曲論著集成》第六冊，頁二七一。

[120]〔清〕凌廷堪：《校禮堂詩集》，《續修四庫全書》集部第一四八〇冊（上海：上海古籍出版社，二〇〇二年），卷二，頁二三一—二四。

又上文引梁廷枏《曲話》卷三，梁氏認為《療妒羹‧題曲》一折，「逼真《牡丹亭》」。又說：「石渠四種中，以《綠牡丹》為最，《療妒羹》、《畫中人》次之。」又云：「《西園記》，亦石渠四種之一也。末〈道場〉一折，車遮韻，純用入聲，尖刻流利，允稱神技。」其但云「石渠四種」，可見未知有別齣之《情郵記》。

吳梅《中國戲曲概論》卷中〈明人傳奇〉論《粲花五種》云：㉑

《粲花五種》，粲花者，吳石渠別墅也。……所著五種，雖《療妒羹》最負盛名，而文心之細，獨讓《情郵》。《畫中人》以唐人小說〈真真〉為藍本，今俗劇《斗牛宮》即從此演出。其詞追仿《還魂》，太覺形似。《綠牡丹》則科諢至佳，《西園記》則排場近熟，終不如《情郵》之工密也。㉒

則瞿安對於《粲花五種》，真正欣賞而無間言的，只有《情郵》「文心之細」與《綠牡丹》「科諢至佳」；其他則《畫中人》「其詞追倣《還魂》，太覺形似。」《西園記》則「排場近熟」，而與最負盛名之《療妒羹》均不如《情郵記》之「工密」。若此，在瞿安心目中，《粲花五種》自以《情郵》為第一，《綠牡丹》為其次，《療妒羹》為第三，《畫中人》與《西園記》又更其次。而著者以為，《粲花五種》無論旨趣風調皆難超脫玉茗堂氛圍；而其能夠略具自家風華，頗見獨自機杼者，實止《情郵》、《綠牡丹》二記，此二記才是石渠的代表作。

瞿安於《中國戲曲概論》卷中總述明人傳奇，定諸家之地位，謂「正玉茗之律，而復工於琢詞者，吳石渠、孟子塞是也。……」於是為兩家之調人者，如吳石渠之《粲花五種》……此以臨川之筆，協吳江之律者也」㉓。從此，「以臨川之筆，協吳江之律」成為吳炳《粲花五種》的定評。青木氏於其《中國近世戲曲史》也說：「其作

㉑ 〔清〕梁廷枏：《曲話》，《中國古典戲曲論著集成》第八冊，卷三，頁二六八。

㉒ 吳梅：《中國戲曲概論》，收入王衛民校注：《吳梅全集‧理論卷上》，頁二八九。

㉓ 吳梅：《中國戲曲概論》，收入王衛民校注：《吳梅全集‧理論卷上》，頁二七八─二七九。

風力追湯顯祖，顯祖以後為為第一人，然亦曾就葉憲祖（一五六六—一六四一）正法，乃兼臨川與吳江之長者。」[124]

而張師清徽〈吳炳《粲花五種傳奇》研究〉，更綜合諸家之說，云：

> 吳炳……所著傳奇五種，謂之《粲花別墅五種》：計《綠牡丹》凡卅齣、《畫中人》卅四齣、《療妬羹》卅二齣、《西園記》卅三齣、《情郵記》四十三齣。各劇俱以南曲為主，偶有用北曲組套或南北合套者，每劇一兩齣而已。其劇情內容，或以詞曲作戈鋋，用嬉笑怒罵之筆，譏切當朝學社，幾興大獄，如《綠牡丹》；或以唐人小說為藍本，如《畫中人》；或改朱京藩《風流院》之冗雜，如《療妬羹》；或借淨丑口中痛詈紈袴，調侃文人，如《西園記》；或就元雜劇《風光好》變化張大之，如《情郵記》；撮其要旨，多屬兒女之情，離合之事。
>
> 其劇作局度雖狹小，而結構頗謹嚴；若與前人相較，其守律從沈寧庵，其琢詞法湯顯祖。五種中《情郵》曲折工麗、《療妬羹》幽豔狂放、《綠牡丹》科諢至佳、《西園記》排場近熟、《畫中人》研鍊別致。曲中有石渠，可謂嘆觀止矣。
>
> 論其曲詞之佳，其結構之妙，其排場之講求，其配角之注重，曲評諸家，莫不贊許。而何以後世傳唱者僅餘〈題曲〉一齣，今日甚至此一齣亦將絕響，歌壇罕人問津，寧非怪事？較之《玉簪記》用韻之夾雜、句讀之舛誤、結構之混亂、故事之勉強、人物之無歸者、角色之未合者，其相距豈可以道里計，然而《玉簪》一記則盛傳歌壇，多在人口，〈琴挑〉、〈茶敘〉、〈問病〉、〈偷詩〉、〈秋江〉等齣歌唱不歇，人人盡

[124]〔日〕青木正兒原著，王古魯譯著，蔡毅校訂：《中國近世戲曲史》，頁二三一。

曉。豈文字之有幸與不幸，抑劇作之能傳與否固不僅在文藻而已耶？[125]

清徽師這一大段話，雖係其論文之緒言，但也等於將我們對上述諸家之評論作了扼要的總結。清徽師所不解的

是，以石渠《絮花五種》在文學音律藝術所被普遍肯定之成就，而居然長久以來冷落歌場如此不堪，其故安在？

也就成了她寫作此文的主要目的。

另就一般戲曲史、文學史而言，大抵持肯定態度的為多，譬如鄭振鐸（一八九八—一九五八）《插圖本中國

文學史》稱之為「臨川派的最偉大的劇作家」[126]；王易（一八八九—一九五六）《詞曲史》謂之「蘊藉流麗，脫

盡煙火氣」。[127]廖奔、劉彥君伉儷《中國戲曲發展史》以〈才子才女的代言人〉、〈步湯顯祖後塵〉、〈技巧的成熟

與纖化〉三節的篇幅論述吳炳《絮花五種》的成就，頗能切中其劇作之特色。[128]而劉大杰《中國文學發展史》

則說：

這些戲曲都是承繼《還魂記》的餘風，用美文美句來鋪敘男女戀愛的葛藤，內容大半荒唐，思想亦極腐

敗。所以馳名者，無非其中有幾支工麗的詞曲而已。因此，關於戲中情節，也無須多加敘述。[129]

這樣的話語，雖然有點偏激，但站在劉氏不同角度的立場仔細想想，卻也不無道理。《絮花五種》的弱點甚至於

[125] 張敬：〈吳炳《絮花五種傳奇》研究〉，收入《清徽學術論文集》，頁三五七—三五八。

[126] 原文稱范文若「和吳炳、孟稱舜同為臨川派的最偉大的劇作家」。見鄭振鐸：《插圖本中國文學史》，第六章，頁一〇二。

[127] 王易：《詞曲史》（臺北：廣文書局，一九九七年），頁四三九。

[128] 廖奔、劉彥君：《中國戲曲發展史》（太原：山西教育出版社，二〇〇三年），第三卷，頁三九〇—三九七。

[129] 劉大杰：《中國文學發展史》（臺北：臺灣中華書局，一九五六年），下冊，頁三六六。

弊病，其實也正巧在這裡。

(三)《粲花五種曲》在戲曲文學與藝術上之特色與成就

由以上諸家對《粲花五種曲》之分論與總評看來，其在戲曲文學與藝術之成就特色，可以約為以下數端：就戲曲藝術而言，其一，善用誤會巧合布置關目，排場亦得體；其二，強化淨丑在劇中之地位與作用；其三，音律謹嚴，好用集曲。總體而言，氍毹宴賞，小巧玲瓏；勾欄獻藝，格局狹隘，難登大雅；看似巧妙結撰，不免造作牽合。以下據此，呼應前文，略作說明：

1.《粲花五種曲》在文學上之特色與成就

(1) 才子佳人之愛情劇

《粲花五種曲》如《情郵》之劉乾初、王慧娘、賈紫簫，一生二旦，《綠牡丹》之謝英、顧粲、車靜芳、沈婉娥二生二旦，皆因詩而成佳偶，可謂才子才女之愛情劇。《療妬羹》之楊不器、喬小青、楊夫人一生二旦，雖年輩難稱才子才女，但小青善詩，楊不器愛賞而和之，終成婚配；《畫中人》之庾啟、鄭瓊枝一生一旦，因精誠所致，呼下畫中美人而締結姻緣；《西園記》之張繼華、玉真、玉英，一生二旦，兩女人鬼兩途，經誤認而辨明而終與玉真結褵。即此三劇亦不失所謂「才子佳人劇」。則《粲花》固在寫情，雖於男女才子佳人間歷經葛藤而終歸連理，細究其中，實無多大旨趣可言。其中《情郵》、《綠牡丹》二記尚有巧妙之布局引人入勝；其餘三劇則辭藻可人外，所餘幾希。然而石渠於《情郵傳奇》中有〈情郵說〉。

(2)「情郵」之愛情觀

石渠於《情郵傳奇》卷首所附〈情郵說〉云：

傳中載劉生遇王慧娘、賈紫簫事，偶在郵舍而名曰「情郵」，有說乎？曰「有」。夫「郵」以傳情也。人若無情，有塊處一室，老死不相往來已耳。莫險於海，而海可航，則海可郵也。莫峻於山，而山可梯，則山可郵也。乃至黃犬走旅邸之音，青鳥啣雲中之信；雁足通忱，魚腸剖緘；情極其至，禽魚飛走，悉可郵使，又何待津吏來迎，而指雲生東海；驛人偶遇，始憶春滿江南哉！蓋嘗論之：色以目郵，聲以耳郵，臭以鼻郵，言以口郵，手以書郵，足以走郵，人身皆郵也，而無一不本於情。有情則伊人萬里可憑夢寐以符招，往哲千秋亦借詩書而檄致；非然者，即一身之耳目手足不為之用，況禽魚飛走之族乎？信矣，夫情之不可已也，此情郵之說也。孔子曰：「德之流行，速於置郵而傳命。」惟情亦然。若云人生傳舍天地蘧廬，人知情之為人郵，而不知人之為情郵也，則又進之乎言郵者矣。

石渠反反覆覆用了許多比喻，無非在說「情」是無所不能無所不存在，是超越形骸、時空與生死的。此湯氏所以謂「情之至」，「生而可與死，死而可以生」也。而「郵」即為「寄託」後為「傳達」之意，「情郵」則情可以寄託於萬物與人之中，而人與萬物亦可以傳達情於彼此矣。此孔子之所以能託夢寐以見周公，而《綵花》中，劉乾初、賈紫簫、王慧娘、庾啟、鄭瓊枝、楊器、喬小青、謝英、車靜芳，或託諸詩、託之畫以感應其所寄之情，而彼此皆尚未能謀面也。則其間之「神交」固可以超越形骸，超越時空、超越生死矣。蓋「神交」必緣於「情」之彼此感應，而既彼此感應，則為有不彼此傳達而相為想望企慕者，此蓋石渠所謂「情郵」之說，上承

❸〔明〕吳炳：〈情郵說〉，收入《情郵傳奇》，《古本戲曲叢刊三集》（上海：商務印書館，一九五七年據北京圖書館藏明末刊本影印），頁一—三。

若士「情至」之論，而邁越世人「一見鍾情」之說。石渠友人无疾子（生卒年不詳）〈情郵小引〉云：

無情則死，有情則生。宇宙間，文人韻士、豔姬逸女，相求相望，倏聚倏散之緣，無情者都認作死煞應

板；有情者從旁睨之，輒冷然曰：「此大塊之遽廬，而人生之信宿也。」則郵之說也。[131]

則无疾子又強調了人生天地，必然要為情而生，所以文人韻士、豔姬逸女自會產生相求相望、倏聚倏散的情緣。

因為人寄託的大地，不過是駐足的茅屋而已。看來他所領會的「情郵」，並未達到石渠的境界。

而石渠的〈情郵說〉，也隨時會流露於其劇本中的。譬如其《畫中人》首齣〈畫略〉【蝶戀花】下片云：

世事茫茫如畫本，豎抹橫塗，顛倒隨人哂。喚畫雖癡非是蠢，情之所到真難忍。[132]

又其末齣〈證畫〉下場詩云：

世間何物似情靈，畫粉依稀也喚醒。河上三生留古寺，從今重說《牡丹亭》。[133]

石渠已經明白說出，《畫中人》等於在重新演繹《牡丹亭》的至情，那種情之靈妙是世間物無以倫比的，因為它

無所不在，也無所不能傳達，所以一旦情之所至，有誰能不悠然神往而投入呢？又其《療妒羹》末齣〈彌慶〉

下場詩云：

集成冷翠總淒音，風雨長宵耐短吟。若得小青真屬我，便遭奇妒也甘心。[134]

[131]〔明〕无疾子：〈情郵小引〉，收入〔明〕吳炳：《情郵傳奇》，《古本戲曲叢刊三集》，頁一。

[132]〔明〕吳炳：《畫中人》，《古本戲曲叢刊三集》（上海：商務印書館，一九五七年據上海圖書館藏明末刊本影印），上卷，頁一。

[133]〔明〕吳炳：《畫中人》，《古本戲曲叢刊三集》，卷下，頁五八。

[134]〔明〕吳炳：《療妒羹》，《古本戲曲叢刊三集》（上海：商務印書館，一九五七年據北京圖書館藏明末刊本影印），下

則石渠於自己筆下之「小青」也是情不能自已的，因為他與小青之間是心心感應的，他是致以無限憐惜的。則但能獲得她的青睞，縱使為她遭遇奇妒又算得了什麼。

(3)直追玉茗之「小乘禪」

上文已據瞿安、青木氏說到石渠《畫中人》規摹《牡丹亭》之情況。清徽師前揭文，更有〈論縈花五劇之倣效臨川《還魂記》〉一節，專論其事，摘要如下：

《畫中人》各齣，……石渠於《還魂記》全劇皆融化胸中，尤於〈寫真〉、〈拾畫〉、〈玩真〉、〈魂遊〉、〈幽媾〉諸折，無論結構、故事、詞句、文藻，皆維妙維肖。此劇之〈圖嬌〉，與《還魂》之〈寫真〉相倣，但〈寫真〉為杜麗娘自畫像，此則為庾長明作想像中之美人圖。次則為〈玩畫〉，係效法柳夢梅之〈拾畫〉。而後〈呼畫〉一齣，全屬〈玩真〉之脫胎。寫庾生著大衣禮服整容，照鏡，拜揖，呼叫各節，另開蹊徑，幾越出一般之意想之外。〈畫現〉一齣，儼然臨川之〈魂遊〉、〈幽媾〉，至於〈哭畫〉、〈畫變〉，其書生癡情，似有甚於柳夢梅者。〈攝魂〉一齣旦唱北曲【南呂一枝花】套，倣《還魂記·冥判》用北曲【點絳唇】一套。但《畫中人》以旦主唱，似不免過於加重旦角之負擔；且一般傳奇性質，多以闊口大面唱北曲，今以旦角任之，實屬不合。二十一齣〈魂遊〉與《還魂》之二十七齣標目全同，二十八齣〈魂遇〉，此又似《還魂》之〈冥誓〉，畫生又類回生。尤妙者此齣〈繡琴〉上場詩所云：「世上從無知此事，肚中那有這般腸，想因錯看《還魂記》，只道真有回生杜麗娘」。由此可見作者之溺好《牡丹亭》之一斑。

卷，頁六四。

一〇八

《療妒羹》一劇，自第九齣〈題曲〉起，寫小青之沉迷《牡丹亭》曲文，沉迷柳杜之故事，所謂一則畫

邊遇鬼，一則夢裡尋夫，有情有境，轉幻轉麗，杜麗娘尋夢，而喬小青又尋麗娘之夢，真真奇想。二十

一齣〈畫真〉與《還魂》之〈自畫〉不同，與《畫中人》之想像中畫像亦不同，此係由韓生寫畫。道白中

有云：「陳嫗傳說，欲倣《牡丹亭》故事，圖畫春容。」見其倣效《還魂》之甚矣。然其於畫像之理，

謂有病容、醉容、倦容、恨容、淚容、羞容、懼容、愁容、嬌容、褻容十不畫，極見作者之於藝事深有

學養，論據之詳盡透闢若此。第二十八齣〈禮畫〉，則《還魂》之〈叫畫〉之翻新耳。〈假魂〉齣略倣〈魂

遊〉意。三十齣〈假醋〉則類《金雀記》之〈喬醋〉，全篇立意套用《獅吼記》。而文字之佳，如〈梨

夢〉、〈題曲〉、〈絮影〉、〈畫真〉莫不句句典麗，字字精工，真嘔心瀝血之作也。

《西園記》全劇，與《畫中人》之寫離魂光景，故別蹊徑，頗具匠心。其〈雙親〉、〈訛始〉、〈憶訛〉、

〈堅訛〉、〈訛驚〉，是為一般傳奇寫風情劇造作之錯認關目。而〈呼魂〉一齣，則倣〈呼畫〉、〈玩真〉，

張繼華之執梅花詠詩，則倣柳夢梅之執柳求題。為人為鬼，忽鬼忽人，此劇則多憑空奇想耳。

《情郵記》全劇，刻意經營，絲絲入扣，瞿庵（安）謂其〈閨恨〉、〈題驛〉、〈卑冗〉、〈補和〉、〈見和〉、

〈問婢〉、〈代聘〉、〈追寵〉、〈賒許〉各折之曲白，字字嘔心雕肝，達難達之意，言難言之情，使讀者莫

知其用筆所在。今觀其篇章之錘鍊精工，結構之嚴謹幻化。追摹前賢而超乎前賢，信非虛譽。《情郵記》

四十二首集唐，全倣湯臨川《還魂》手法。至於慧娘紫蕭，一主一婢，又似麗娘春香，惟《情郵》以三

人唱和，《還魂》則麗娘題吟寫真：「近睹分明似儼然，遠觀自在若飛仙，他年得傍蟾宮客，不在梅邊在

柳邊」，而夢梅〈玩真〉和句：「丹青妙處卻天然，不是天仙即地仙，欲傍蟾宮人近遠，恰似春在柳梅

邊。」此點又極相似耳。
⑬⑤

清徽師對石渠之文才曲辭，有如瞿安，亦極盡推崇，但總體觀之，若較諸玉茗之為「大乘禪」，則當如前文所云，只好屈居「小乘禪」。至於其曲辭，則實可與玉茗比肩，且選錄數曲來看看：

【品令】苔花影接，正無處覓檀痕。文心縷索，不怕鬼神嗔。千秋格韻，今日疑消盡。閨房不揣，也妄學弄朱拈粉。君是何人？振雅噓風只得拜後塵。⓭

上曲見《綠牡丹》第八齣〈閨賞〉，為旦扮牡芳，閨中吟賞謝英代柳五柳所作之詩，甚為感佩之情。

【北沽美酒帶過太平令】風過處馬亂嘶，風過處馬亂嘶。聽不出鶯聲細，但祇見繡帶重重逗絳帷。似飄蘭拂蕙，伊心事我都知，則沒計支開奴隸，故拋下斷珠翠。那裡討押衙神計，空辜負紅綃高誼。我呵！心伊念伊，你待要疼誰痛誰，呀！乍籠鞭早不覺玉人超遞。⓭

上曲見《情郵傳奇》第十六齣〈追車〉，生扮劉乾初，追傍賈紫簫嫁人樞密府時所唱之北曲，描摹彼此情景如在目前。

【桂枝香】魂還非謬，詞傳可久。若不信拔地能生，可聽說和天都瘦。似俺小青今日，怕不待臨川溗流，臨川溗流。可好趁你殘香餘酒，略寫我備妝踈繡。數更籌，燭閃寒衣護，窗開剪紙修。⓭

右曲見《療妬羹》第九齣〈題曲〉，且扮喬小青於冷雨幽窗下讀《牡丹亭》時所唱，其下【長拍】一曲，即上文

⓭ 張敬：《吳炳〈粲花五種傳奇〉研究》，收入《清徽學術論文集》，頁三九九─四○一。

⓭ 〔明〕吳炳：《綠牡丹》，《古本戲曲叢刊三集》（上海：商務印書館，一九五七年據北京圖書館藏明末刊本影印），上卷，頁二八。

⓭ 〔明〕吳炳：《情郵傳奇》，《古本戲曲叢刊三集》，上卷，頁六三。

⓭ 〔明〕吳炳：《療妬羹》，《古本戲曲叢刊三集》，上卷，頁三五。

所云梁廷枏最為歎賞之「主題曲」。

【大勝樂】那手呵！袖垂垂只待風飄，這手呵！托香腮思未了。長裙之下免不得一對凌波苔痕一徑青如掃，誰暗點小紅么。新粧照影回生俏，雜彩翻霞裡襯嬌。風流絕倒，遮莫是巫山露髻，洛浦通潮。❸

上曲見《畫中人》第二齣〈圖嬌〉，生扮庾啟畫他心目中之美人時所唱之末曲。可見他美人的典範是洛水仙子、巫山神女。

【五般宜】他那里擁寒衾半遮半拖，他那里弄殘杯半醒半酡。他那里手卷口吟哦，怎般的幽靜冷落。想是秀才家夜來功課，覷著他胸襟爽廓，又不似寒酸醋大。細看起來倒有些面善，猛可里記不起前生，這俊潘安曾擲果。❹

上曲見《西園記》第二十三齣〈呼魂〉，小旦扮王玉英鬼魂，聽到張繼華呼叫己名，夜訪書齋時所唱之曲。可見石渠不事雕琢辭藻，不用生僻典故，所以能韻暢語俊，自然韶秀，雖然未及《牡丹亭》絕妙好語之雋永淳厚，但亦自有輕倩可人之雅致；就文學而論，誠可躋入第一流作家之席而當之無愧。

2. 《粲花五種曲》在戲曲藝術上之特色與成就

(1) 善用誤會巧合布置關目、排場亦得體

此種「誤會巧合」之布置關目手法，應為晚明劇作家之時尚，但實以石渠和圓海為傑出。石渠《粲花五種

❸〔明〕吳炳：《畫中人》，《古本戲曲叢刊三集》，上卷，頁五。

❹〔明〕吳炳：《西園記》，《古本戲曲叢刊三集》（上海：商務印書館，一九五七年據北京圖書館藏明末刊本影印），下卷，頁一五。

曲》中，尤以《情郵傳奇》《綠牡丹》二記最為典型。二記之共同手法是，不使劇中男女主角事先有謀面之機會，乃透過事件與物件，使之產生種種誤會而離奇、重重巧合而輻輳於一事一物，終於真象大白，而男主角必透過狀元及第，功成名就，以解決其中世俗之不堪與矛盾。終與女主角喜慶團圓。而搬演過程中，觀眾必以全知之觀點，隨著劇情進入看似逐漸糾葛，卻也隨時化解之歷程；雖似懸疑接連展開，但也一一破除。所以其間並沒有令人震撼的懸宕與起伏，只是令人會心其巧妙結撰的技法，而往往一出劇場，即是船過水無痕。

《情郵傳奇》之物件即在一詩一驛，事件即在四過四和而輻輳於謝英、車靜芳之神交心賞。

《綠牡丹》之一事為結社賦詩，一物為綠牡丹為題，而輻輳於劉乾初、賈紫簫、王慧娘間之心感神應。

石渠其他三劇，《療妒羹》、《畫中人》雖皆事有所本，《西園記》亦排場近熟。但其布關置目之前呼後應、針線之穿插起伏，亦皆可見作者匠心獨運。

至其排場之設計處理，由於情節大抵皆為才子佳人之心靈感應與嚮慕，分分合合，譬之於水，鮮有浪濤洶湧，多為款蕩搖曳，因之長套大曲，每劇不過一北套一合套以應為大場，其正場之曲多在六七八曲之間，過場之曲皆在四支之下；如此也使歌者不致過勞，避免遭伶工刪削。

清徽師前揭文云：

《粲花五種傳奇》，俱以南曲為主。其用北曲組套者：惟《畫中人》第十六齣《攝魂》用 南呂 【一枝花】套、《療妒羹》廿一齣《畫真》用 仙呂 【點絳唇】套、卅齣《假醋》用 黃鍾 【醉花陰】套；《情郵記》第廿九齣《被放》用 仙呂 【點絳唇】套、卅齣《夢因》用 越調 【鬥鵪鶉】套。

其用南北曲聯套者：《綠牡丹》十八齣《簾試》用 北雙調 【新水令】套夾入 南曲 【步步嬌】聯為一套。《畫中人》第卅四齣《證畫》、《療妒羹》十二齣《妒態》、《西園記》第八齣《訛始》、《情郵記》第十六

齣〈追車〉皆同。此外，《療妬羹》第十六齣〈趨朝〉以南曲【普天樂】四支間入北曲【朝天子】三支為套。⑭

而由此也可見《繁花五種曲》演為最高潮的場面並不多。也因此其劇情之開展，恰如一江春水搖盪東流。

(2)強化淨丑在劇中之地位與作用

上文引《瞿安讀曲記》已可見瞿安對石渠在淨丑運用於劇中之高妙手法甚為激賞，而清徽師前揭文，對此不止進一步剖析，而且發揮得更為淋漓盡致，茲擇其要如下：

無論小說或戲曲，要以推陳出新為貴，翻樣脫俗稱能，賞心悅目為尚。尤以寫淨丑之處，嬉笑怒罵，諷世警俗，而不流於說教令人生厭，或腐套之使人作嘔，或罵世之惹禍招災，是為難能。繁花此一特長，已超越前代，突破先賢。清代李笠翁十種曲之《風箏誤》，其〈驚魂〉、〈逼婚〉各折，至今猶傳歌壇，即以此種手法獲勝也。⑭

於是清徽師分別舉《繁花五種曲》為例說明：

《綠牡丹》：此劇三十齣，為繁花五種中以淨丑最占勝場之作，自始至終，隔一二齣即上淨丑，淨丑之光芒四射，無一懈筆。按諸一般傳奇，以第七齣前出齊各等角色，生旦淨丑次第上場，作為角色介紹，同時發展劇情。茲編自〈強吟〉開幕，生角衝場後即上淨丑，繼之重要角色幾乎全部出現。（按小丑扮之老儒范思詞至第廿四齣始出場，過於遲緩，殊為不合。）淨丑二角之活動未嘗放鬆，偶或小憩而已。實為自有傳奇以來未見之特例。瞿庵（安）贊其十八齣〈簾試〉之寫柳車二生，與《西園記》之王作寧與

⑭ 張敬：〈吳炳《繁花五種傳奇》研究〉，收入《清徽學術論文集》，頁三五九。

⑭ 張敬：〈吳炳《繁花五種傳奇》研究〉，收入《清徽學術論文集》，頁三八八。

《畫中人》之胡圖，文字句句爽快，令人為之絕倒。事實全劇皆以淨丑作骨幹，妙文不勝枚舉。然若按諸劇壇規程，均勻角色之勞逸，調配場面之冷熱而論，似有未盡適當於演劇之律則者在。[143]

《療妒羹》⋯此劇卅二齣，寫妒婦醜惡姿態，極盡形容，可謂之《獅吼》別記。第三齣〈錯嫁〉對於淨丑二角之狠心利口，發揮盡罄。第十二齣〈妒態〉寫丑角之殘忍凶惡，淨角之卑瑣下流，皆極佳之戲文筆墨。第廿六齣〈疑鬼〉，謂疑心生暗鬼也，寫妒婦幻想鬼魂索命之種種恐懼驚惶，戲劇性之作弄甚添劇場笑料。蓋凡神仙鬼怪場面，皆予舞臺上多一番點綴，對於鄉愚無知，以此為害人反害己之教訓，舊時代以神道設教之可以警醒俗頑，其作用亦在此。[144]

《西園記》⋯此劇卅三齣⋯⋯劇中淨腳王伯寧自第二齣〈舟鬧〉以使勢撥潑之富家子、無賴豪強姿態出現而後，至第十齣〈留館〉藉其口中諷刺名士語句，極見調侃。第十五齣〈聞計〉，自道身分，描繪甚妙。第十九齣〈倖想〉語多諷世；譏刺考政，尤多奇文。卅齣〈冥拒〉北曲 仙呂【點絳唇】一套，寫盡淨角嘴臉。其中【混江龍】一支痛罵紈袴子弟，【寄生草】大罵天下文人，佳句妙文，不一而足。瞿庵

《情郵記》⋯此劇四十三齣⋯⋯重點在唱酬詩句之二旦一生⋯⋯因此淨丑二角，無過多特殊表現。然而[145]丑角何金吾之詭謀受賄，諂佞奉承，趨炎附勢，為虎作倀種種，於第三齣〈選豔〉，廿七齣〈陷忠〉以及

143 張敬：〈吳炳《粲花五種傳奇》研究〉，收入《清徽學術論文集》，頁三八九。

144 張敬：〈吳炳《粲花五種傳奇》研究〉，收入《清徽學術論文集》，頁三九一。

145 張敬：〈吳炳《粲花五種傳奇》研究〉，收入《清徽學術論文集》，頁三九三。

卅四齣〈反噬〉，寫小人嘴臉，維妙維肖，至於〈反噬〉一齣寫樹倒猢猻散，以至落井下石之可鄙，尤多

諷刺。餘如以丑扮之阿乃顏夫人，其兇悍潑辣，雖屬《獅吼》一類，而劇中第十八齣〈遭妒〉，廿二齣

〈代聘〉，較之《療妒羹》壯大奇彩之篇，自有遜色。《卑冗》一齣，定場道白，洋洋巨製長篇，得未曾

有。其揭發驛運之種種黑幕；及官場之欺心伎倆，堪稱妙文。惟驛丞以末角應工，而唱少白多，按諸戲

場規矩，末角係韻白之種有腔調，今長篇大論，似欠穩妥。竊意應以丑扮，庶幾與劇情身分吻合（因丑

角白口不用韻白，崑腔則說蘇州話，平劇則念京白）。至於淨扮之阿乃顏，只寫其作威作福之勢派，及生

殺予奪之擅專，正面寫文，無甚奇觀。[146]

五劇中之《畫中人》淨丑二色無甚表現，故略而不錄。清徽師最後總結說：

《絮花五劇》對於淨丑二角之發揮，實為石渠劇作之一大特色。突破前人僅視淨丑為幫襯、為配角、為

輔佐之限制，不僅藉淨丑之聲口，言人之所不敢道，且詼諧諷刺，盡譬盡喻，極新極奇，

鋒利刻毒；大有言者無罪，聞者足戒之功。[147]

石渠《絮花》對於淨丑二腳色分量之加重及其功能之發揮。誠如清徽師所云，有其「足多者」；但事有分寸、

物有常規。過猶不及，倘過度運用淨丑以致亂其章法、喧賓奪主，恐怕也要得不償失。而其間之拿捏得宜，實

有待於編撰者筆下的智慧。

(3) 音律謹嚴、好用集曲

《絮花五種》對於傳奇體製規律的講求，即可從其「表象」看出：每劇在三四十齣之間，分上下卷，上卷

[146] 張敬：〈吳炳《絮花五種傳奇》研究〉，收入《清徽學術論文集》，頁三九三—三九四。

[147] 張敬：〈吳炳《絮花五種傳奇》研究〉，收入《清徽學術論文集》，頁三九四—三九五。

結為小收煞，下卷總結為大收煞。開場用詞兩闋，一為「虛攏大意」，一為「檃括本事」。齣末四句，實為北劇

之題目正名。每齣均注明所用之宮調、所協之《中原音韻》韻部，套數曲牌之引子、過曲，如曲牌為「集曲」

則必注明所集之曲牌名，而且曲文還分別正襯；凡此都可見其嚴守曲律，給讀者許多的便利。

而《綵花五種》在曲律上最大的特色，莫過於大量的運用集曲。清徽師前揭文云：

集曲之作，原與正曲不相聯屬，為求調劑音色之美，使其犯音集調，生面別開，凡常套之有不便者，輒

可自出心裁，集曲組場，獨運巧思，不受限制，如《琵琶》一記四十二齣中，集曲有【錦堂月】、【五

供養犯】、【甘州歌】、【破齊陣】、【風雲會四朝元】、【金索掛梧桐】、【鎖窗郎】、【鑼鼓令】、

【孝順兒】、【梁州新郎】、【望歌兒】、【雁魚錦】、【二犯五更轉】、【江頭金桂】、【啄木鸝】、

【山桃紅】、【玉雁子】等曲，其作用大半如此。 ❿148

又云：

（《綵花五劇》計共用集曲百五十六支，《綠牡丹》集卅三支，《畫中人》集廿五支，《療妒羹》卅四支，

《西園記》廿六支，《情郵記》三十八支），其數驚人，此點實為元明傳奇所罕見。大凡集曲皆緩曲，贈

板，細膩之腔，蔓延之調，偶或為之，一新聆賞，足資變化；然若累牘連篇如此，其難供實際之演奏必

矣。綵花之不傳於歌壇，此亦一大原因歟？ ❿149

而其整齣用集曲組場或以集曲集成主體排場者如下：

《綠牡丹》有：第十五齣〈覲遇〉：雙調過曲【玉枝帶六么】、【金風曲】、【玉枝帶六么】、【江頭金

❿148 張敬：〈吳炳《綵花五種傳奇》研究〉，收入《清徽學術論文集》，頁三五九。

❿149 張敬：〈吳炳《綵花五種傳奇》研究〉，收入《清徽學術論文集》，頁三五九—三六○。

桂〕、〔姐姐插海棠〕、〔江兒撥棹〕。第廿三齣〈疑釋〉：仙呂過曲【二犯傍妝臺】、〔前腔〕、【甘州解醒〕、〔前腔〕。

《畫中人》有：第八齣〈離魂〉：商調過曲【集鶯兒】、【玉鶯兒】、〔御袍鶯〕、【貓兒趕黃鶯】。第十九齣〈畫現〉：正宮過曲【漁燈兒】、〔前腔〕、【錦漁燈】、【錦上花】、【錦中拍】、【錦後拍】。第卅齣〈之任〉：仙呂過曲【甘州歌】。第廿八齣〈禮畫〉：中呂過曲【榴花泣】、〔前腔〕、【喜漁燈犯】、〔瓦漁燈〕。

《療妒羹》有：第十八齣〈追逸〉：雙調過曲【玉枝帶六么】、〔前腔〕、〔前腔〕。第廿五齣〈杜妒〉：商調過曲【桐樹墜五更】、【金梧繫山羊】、【黃鶯帶一封】、〔御袍鶯〕。第卅正宮引子【梁州令】、正宮過曲【刷子帶芙蓉】、【普天帶芙蓉】、【朱奴插芙蓉】、【傾杯賞芙蓉】。第卅一齣〈付寵〉：仙呂過曲【甘州歌】、【甘州歌換頭】。

《西園記》有：第六齣〈雙覘〉：南呂過曲【懶針線】、〔醉宜春〕、【瑣窗繡】、〔大節高〕、〔浣溪潑帽〕、【東甌蓮】。第廿六齣〈幽媾〉：南呂過曲【宜春樂】、【太師帶】、【學士解醒】、〔潑帽令〕。

《情郵記》有：第十一齣〈旅行〉：雙調過曲【風雲會四朝元】、〔前腔〕、〔前腔〕、〔前腔〕。第十四齣〈見和〉：南呂過曲【宜春樂】、〔醉太師〕、〔學士解醒〕、〔大節高〕。第廿一齣〈良晤〉：南呂過曲【梁州新郎】、〔前腔〕、〔前腔〕。第三十四齣〈反噬〉：商調過曲【集鶯花】、〔御袍黃〕。第三十五齣〈三和〉：仙呂過曲【香歸羅袖】、【解醒望鄉】、〔前腔〕。第卅八齣〈四和〉：商調過曲【梧桐滿山坡】、【金梧落五更】、〔鶯啼春色中〕、【貓兒墜桐花】。

以上五劇總共十八齣，包括全齣由集曲組場者和主體排場由集曲集成者兩類，其用作轉折之次要排場者未

計在內，而已有如此之多。因為集曲絕大多數為一板三眼極重唱工之曲，用之場上過繁，反成聆賞累贅，因此清徽師乃有「繁花之不傳歌壇，此亦一大原因歟」之歎。何況這些集曲及其套式多為石渠所獨運，而鮮為後世曲家所襲用。

此外，石渠也重視劇情與科介之配搭，如《綠牡丹》第二齣〈強吟〉，淨扮柳五柳，生扮謝英。淨到書房要與生初次見面，其科介如下：

淨作連叫「謝兄」介，生作文用心，做不知介。淨笑，潛至生後，繫衣在桌，忽向生耳大叫介。生驚起，見衣繫介。淨大笑介。150

劇本將淨腳的惡作劇，描摹得繪聲繪影。又如第四齣旦扮車靜芳、老旦扮保母，旦做帖作書唱【魚家燈】，老旦旁觀，其夾於曲中之科介是：

舉筆介，拂紙介，看帖介，做帖介、老旦看介，作墮釵介，老旦拾介，旦笑介。作整粧、失袖染墨介。151

如此邊唱邊作，旦腳之舉止神采，便教人宛然在目。又如第十八齣〈簾試〉，丑扮車靜芳之兄車尚公與淨扮柳五柳舞弊。且邊唱【北雁兒落帶得勝令】邊看在眼裡，其淨丑之科介是：

丑進淨桌邊介、各丟眼色做照會介、淨丑耳語介、丑近淨作私付文介、淨一面收文一面望簾內介、丑仍立開作看草稿介、淨假謙介、老旦作褰簾大叫介、丑急下介。152

像這樣：旦曲唱出她心中對眼前景象的疑慮，淨丑以眼色身段傳達他們私下的勾當，於是場上的表演也就熱絡

150 〔明〕吳炳：《綠牡丹》，《古本戲曲叢刊三集》，下卷，頁一二—一三。

151 〔明〕吳炳：《綠牡丹》，《古本戲曲叢刊三集》，上卷，頁一三。

152 〔明〕吳炳：《綠牡丹》，《古本戲曲叢刊三集》，上卷，頁三。

地活現起來。舉此三例已可以概見，石渠劇本對於場上表演的科介，已經用心作鋪排了。

又依南曲戲文之例，腳色上場按規矩先唱後賓白，但北曲雜劇則先賓白，以賓白組場先推動劇情，主唱之

末或旦上場後才開始唱曲。而《粲花五種》明用南曲，但其用北曲唱法，先賓白後唱曲之例頗多；此一方面蓋

因石渠有意突破規矩，一方面也因為他重用淨丑，以之「冲場」，先用賓白科諢或加小曲，演出一場科諢戲，以

遂其嘲諷的緣故。

小結

又其用韻遵《中原音韻》，但五劇中皆避用「侵尋、監咸、廉纖」，蓋以其皆屬閉口險韻之故。「車遮」韻多

入聲字，僅一見於《西園記》第三十三齣〈道場〉，「齊微」韻用得最多，但皆與「支思」韻混押。而石渠用韻

並未避忌鄰齣連押同一韻部。此種現象五劇中有四劇：《療妒羹》廿四齣〈哭束〉、廿五齣〈杖妒〉連用「齊

微」韻；《畫中人》廿五齣〈痛女〉、廿六齣〈決勤〉連用「尤侯」韻；《情郵記》七齣〈題驛〉、八齣〈遺愛〉

連用「蕭豪韻」，廿四齣〈見和〉、廿五齣〈邊略〉連用「尤侯」韻，卅一齣〈拒瑒〉、卅二齣〈私贈〉連用「先

天」韻；《西園記》廿四齣〈訝疎〉、廿五齣〈議贅〉連用「皆來」韻。但其間宮調皆已改變，其實無傷大雅。

本文述評吳炳及其《粲花五種曲》，首先對於其相關之三個爭議性問題表達個人之看法：本人認為吳炳雖於

蜩螗板蕩之際，治國無能，但不食而死節永曆帝則是事實。《綠牡丹》為吳炳之劇作無疑，他藉此以嘲弄並世學

社中人之不學有術、沽名釣譽，且反映在劇中明顯可見；但若說以此為戈鋌攻擊復社中人則無可能。小青其人

當為多情文士所杜撰之「影子人物」，已具文化之典型，不必實指其有無。其次綜輯吳炳相關資料，以述其生平

與著作。然後就吳炳《粲花五種曲》，先舉歷來諸家對其劇作之看法，本人藉此略作述評，最後總論「《粲花五

種曲》在戲曲文學與藝術之特色與成就」，則綜合融會本人與諸家觀點於一爐加以論述。大抵而言，其在戲曲文學上之特色與成就，則有三端：其一，五劇皆屬才子佳人劇，尤其《綠牡丹》與《情郵記》二記，更屬才子才女劇。其二，石渠「情郵」之說，實根本若士「至情」之論，認為情無所不在、無所不能傳，情即彼此感應，則必嚮往而神交，若能終成眷屬，則美事一樁，而石渠終不能免俗，多在狀元及第後達成。其三，《粲花五種曲》無論主題思想、關目排場、文字風格都以若士《牡丹亭》為依歸，因之其神采甚至形跡相似之處甚多，雖然瞿安推崇備至，至於有明人第一之論；但笠翁認為其「氣與力」則稍遜於若士，故凌廷堪以大乘禪讓若士而斷石渠為小乘禪。我想這是較公允的論評。

至於《粲花五種曲》在戲曲藝術上的成就，亦有三端：其一，善用誤會巧合布置關目，排場亦得體。譬如《情郵記》以劉乾初、賈紫簫、王慧娘為故事發展之三線索，而同過黃河東驛亭，而以一詩相唱和，彼此卻皆錯失謀面；而驛亭四過，詩句亦四和，以此而布關展目；其中趙驛丞為不動之軸，而王仁、樞密、蕭一陽則所以為輻輳者也。於是結構縝密，而其輪滾滾然前行矣。又如《綠牡丹》之於謝英、車靜芳與柳五柳、車尚公四人之間，因一「綠牡丹」詩之代筆而誤認作者，而生出誤會與趣事；《西園記》之於張繼華、玉真、玉英之間，因誤會其人之為鬼之為人。而無巧不成書的衍生許多剝絲抽繭的情節。凡此皆可見作者之巧於匠心獨運，而設置排場亦頗為得體。其二，強化淨丑在劇中之地位與作用，以此可使排場調劑冷熱、機趣橫生，就可藉淨丑大放厥辭、酣暢淋漓而有所抒憤與指斥，但倘過分運用，亦不免陷入喧賓奪主，有失傳奇基本體例。其三，音律謹嚴，好用集曲；其謹嚴處在標示曲牌宮調與所屬曲類，而所協韻部一遵《中原音韻》，然避用侵尋、監咸、廉纖三閉口韻，以其妨於歌唱之難於響徹也。而其多用集曲，五劇竟達一百五十六曲之多，而集曲幾皆為板重細膩之曲，非有絕佳之唱工，殊難出口清圓，也難怪清徽師懷疑《粲花五種曲》之所以冷落歌場之故，蓋緣於

此。何況此等石渠所獨運之集曲調式，鮮為後世曲家所承襲效法，則歌場焉能不因生澀而置諸高閣。

著者有〈從明人「當行本色」論說「評騭戲曲」應有之態度與方法〉，認為「倘劇作止於本事動人、主題嚴肅、曲文高妙三者具備，或甚至於僅曲文一項高妙，則不失為案頭之曲；倘結構謹嚴、音律諧美、科諢自然、賓白醒豁四者兼備，則堪為場上佳劇。倘曲文高妙，又加以場上四項，則不失為案頭、場上兩兼之佳作；而若七者健全，又益以人物分明一項，則堪稱無懈可擊之妙品」。❿若以本人所舉的「八端」來衡量石渠《繁花五種曲》，則固無論其「無懈可擊」，而即使其公認為詞律兼美，亦難稱其案頭、場上兩宜，因其於「場上」止宜於家樂觴飫宴賞，難於勾欄伶工獻藝。所以石渠的主要成就，還是在於案頭文學。因為李笠翁批評他氣力不足，劉大杰說他內容荒唐、思想腐敗，仔細想想是不無道理的。所以個人以為，對於《繁花五種曲》，但賞其美文美句可矣！

三、孟稱舜及其《嬌紅記》述論

小引

「愛情」是戲曲創作的最重要主題，所謂「傳奇十部九相思」❿，因為它是人們與生俱來的情感，其渴望

❿ 曾永義：〈從明人「當行本色」論說「評騭戲曲」應有之態度與方法〉，《文與哲》第二六期（二〇一五年六月），頁七八。

❿ 〔清〕李漁：《憐香伴》，收入《李漁全集》，四卷（杭州：浙江古籍出版社，一九九〇年），〈歡聚〉，頁一一〇。

與熱切自非一般人情、友情所能比擬，亦往往非天屬之親情所可同日而語。但是愛情的境界因人而有異，遭遇因人而有別，結果也因之而有殊。然而縱觀古來戲曲，其名篇，元雜劇如關漢卿（生卒年不詳）《拜月亭》、白樸（一二二六—一三〇六後）《牆頭馬上》、鄭光祖（生卒年不詳）《倩女離魂》，皆因有其感人之慧思與文學藝術之美，但若較諸無名氏《西廂記》之深契人心，花前月下之旖旎與惆悵，西廂蘭閨之幽怨與纏綿，處處留連、時時牽縈，而終於「願普天下有情的都成了眷屬」[155]，終屬情味單薄，難於引人入勝。而若再較諸明人湯顯祖（一五五〇—一六一六）之「三生至情」：「情不知所起，一往而深。生者可以死，死可以生。生而不可與死，死而不可復生者，皆非情之至也。」[156]「情之至」，就必須完成。雖經「夢中情」、「魂遊情」，也必須在最為艱難的「現世情」中成就夫妻的結合，才是真正「至情」的完成；則更不可以道里計，而顯得十分的庸俗。直到明末，出現了孟稱舜（一五九四—一六八四）的《嬌紅記》，論者以為其「同心子」的愛情觀，別開理念，別具動人肺腑的場域，簡直可與《西廂》、《牡丹》鼎足為戲曲的三大鉅製，不止上承《西廂》與《牡丹》的華彩，而且已具《紅樓》的姿影。於是三、四十年來以之為論題者蔚然而起。[157]真個果然如此嗎？

[155] 〔元〕王實甫：《西廂記·衣錦還鄉》，收入黃竹三、馮俊杰主編：《六十種曲評注》（長春：吉林人民出版社，二〇〇一年），頁五六四。

[156] 〔明〕湯顯祖：《牡丹亭記·題詞》，收入〔明〕湯顯祖撰，徐朔方箋校：《湯顯祖全集》（北京：北京古籍出版社，一九九八年），頁一一五三。

[157] 楊婧：《孟稱舜《嬌紅記》的三重悲劇》，《文史論苑》第一期（二〇一六年一月），頁一九五—一九八。魏娟莉：《明傳奇《嬌紅記》中「同心子」愛情悲劇的意蘊》，《古代文學》（二〇一六年六月），頁三二一—三二五。林鶴宜：《敘事表現、心靈書寫與情理之辯：孟稱舜《嬌紅記》的寫作承襲及其對戲曲愛情劇的開創》，《戲劇研究》第二三期（二〇一九

(一)孟稱舜之生平事蹟與傳奇劇作

孟稱舜，字子塞，或作子若、子適，別署小蓬萊臥雲子，花嶼仙史。會稽（今浙江紹興市）人。

孟稱舜的生卒年，朱穎輝〈孟稱舜新考〉[158]、歐陽光〈孟稱舜生平史料新見〉[159] 都認為生於明神宗萬曆二十八年（一六〇〇），徐朔方〈孟稱舜行實繫年〉[160] 則是於萬曆二十七年（一五九九）。後來鄧長風《明清戲曲家考略全編‧孟稱舜的生年及《蜆斗蕰樂府》的作者》[161] 據平步青（一八三二—一八九六）《霞外攟屑》卷四〈孟次微監州〉一則，記述的是孟稱舜之子孟遠（字次微）的生平事蹟。中有「甲子八月，浙江鄉試；十九日，丁子塞先生憂」[162] 句，可知孟稱舜卒於康熙二十三年甲子（一六八四）八月十九日。[163] 又據平步青〈祁忠惠公遺集跋〉云：

孟遠《傭庵集》中〈子塞府君行述〉云：「與王業徇士美、倪鴻寶獻汝、周戩伯因仲、祁季超世培諸先

年一月），頁三五一—七二一。

[158] 朱穎輝：〈孟稱舜新考〉，《戲曲研究》第六輯（北京：文化藝術出版社，一九八二年七月），頁一九三—二一七。

[159] 歐陽光：〈孟稱舜生平史料新見〉，《藝譚》一九八二年第一期，頁九一—九四。

[160] 徐朔方：〈孟稱舜行實繫年〉（一五九一—一六八四後），《徐朔方集》，三卷，頁五三九—五七二。

[161] 鄧長風：《明清戲曲家考略全編》下冊（上海：上海古籍出版社，二〇〇九年），頁二三一—二三三。

[162] 〔清〕平步青：《霞外攟屑》，收入《續修四庫全書》第一二六三冊（上海：上海古籍出版社，一九九五年），卷四，頁三三一，總頁四六七。

[163] 張慧劍：《明清江蘇文人年表》（上海：上海古籍出版社，二〇〇八年）與徐朔方〈孟稱舜行實繫年〉均據此訂孟稱舜卒年。

生與伯父合為吹社。」是子塞與忠惠同社，孟生萬曆甲午，長忠惠八歲爾。[164]

祁忠惠即祁彪佳（一六〇二—一六四五），孟稱舜生於萬曆甲午（一五九四），正好如所云長祁氏八歲。

至此，孟稱舜之生卒年，終於可以確定為生於明神宗萬曆二十二年甲午（一五九四），卒於清聖祖康熙二十

三年甲子（一六八四），享年九十一歲。他在明末生活了五十一年，在清初生活了

四十年。而據徐朔方《孟稱舜行實繫年》，他自順治十三年（一六五六）六十三歲自松陽縣學訓導辭歸後，就

「行實」無可考了。可見他起碼有近三十年的歲月是在寂寞中度過，直到死亡的。

孟稱舜父名應麟，萬曆甲辰（三十二年，一六〇四）以明經授兗州別駕，在兗州二十年，曾以監軍援遼東。

為人廉正不阿，年八十二卒。兄稱堯，天啟七年（一六二七）舉人。稱舜，崇禎間諸生，馬權奇（？—一六四

四）《鴛鴦塚》題詞，說他與子塞同在諸生時的情況：「孟子塞方行紆際之士也，與余同研席時，余壯而子塞

弱冠耳，然其心則蒼然。好讀《離騷》、《九歌》，諷詠若金石。余時治《韓嬰詩傳》，與之辯問往復，未嘗不歎

謂三益也。蓋獨行不欺，論世不誣，余信之稔矣。」[165]可見子塞治學之所好在《離騷》與《九歌》，讀書好與友

人切磋，其為人獨行不欺，論世不誣，是個方行紆際之士。但他屢舉不第。他在《嬌紅記》第三十六齣〈赴

試〉，藉赴考諸生之口，說了這樣的話語：

自來戴紗帽的，不曉文章，只曉勢利。依小弟看來，勢又不如利，有了利，勢也有了。如今父兄要子弟

做官，不消教他讀書，只自家掙銀子，銀子掙得多，舉人進士也好世襲了。

[164]〔清〕平步青：《樵隱昔寱》，收入《清代詩文集彙編》第七二〇冊（上海：上海古籍出版社，二〇一一年據民國六年

刻香雪崦叢書本影印），卷一四，頁二一三，總頁三一五。

[165]〔明〕孟稱舜著，王漢民、周曉蘭校點：《孟稱舜戲曲集》（成都：巴蜀書社，二〇〇六年），頁五四五。

【八聲甘州歌】昭文館閉門，便長沙哭倒，誰儂誰問？鳳凰池上，立著一隊不識字獼猴。奶腥胎髮猶尚存，說地談天胡論文。(合) 登高第，居要津。幾曾都是讀書人？錢財少，才學真，到頭終老做劉蕡。❿

唐文宗時，劉蕡舉賢良方策，為眾所服，然為宦官專橫所抑，終至下第。他以劉蕡自比，所發抒的正是孟子塞屢試不第的一股牢騷。他的牢騷應當也和他的性情有關。

宋之繩（一六一二—一六六九）〈二胥記敘〉云：

> 東越臥雲子，長才博洽，矩則一本先民，於時少可。既慨且慷，往往撫長劍、作浩歌，不復知唾壺口缺。❿

陳洪綬（一五九八—一六五二）〈節義鴛鴦塚嬌紅記序〉也說到子塞的文才和為人：

> 子塞文擬蘇、韓，詩追二李，詞壓秦、黃。然其為人，則以道氣自持。鄉里小兒，有目之為迁生、為腐儒者，而不知其深情一往，高微窅渺之致。❿

像他這樣方行紆際，博學高才，孤傲少可而又深情窅渺的慷慨之士，在晚明那樣腐敗的政治社會自然難於顯達。也因為不顯達，他留下的「行實」就很少。他於崇禎四年（一六三一）三十三歲，著成《孟叔子史發》，《四庫全書總目》卷九〇〈史評類存目〉二云：

> 是書凡為史論四十篇。其文皆曲折明邑，有蘇洵、蘇軾遺意，非明人以時文之筆論史者。惟其以屢舉不第，發憤著書，不免失之偏駁……前有崇禎辛未自序，述不得志而立言之意。❿

❿〔明〕孟稱舜：《嬌紅記》，收入《孟稱舜戲曲集》，〈赴試〉，頁二一一。

❿〔明〕孟稱舜著，王漢民、周曉蘭校點：《孟稱舜戲曲集》，頁五四四。

❿〔明〕孟稱舜著，王漢民、周曉蘭校點：《孟稱舜戲曲集》，頁五四八。

子塞「述不得志而立言之意」，不止表現在史論，也同樣表現在戲曲。譬如其《殘唐再創》北雜劇，卓人月（一六〇六—一六三六）〈小引〉謂「子塞則假借黃巢、田令孜一案，刺譏當世」。所刺譏的當世，即直陳崔呈秀、魏忠賢，時在天啟六年（一六二六）魏忠賢敗後。

崇禎五年（一六三二），他與兄稱堯列名復社。盟主為庶吉士張溥（一六〇二—一六四一），刊行《國表社集》，其卷一云：「集中詳列姓氏，以示門牆之峻；分注郡邑，以見聲氣之廣。」[170]又明年（一六三三）編選評點《古今名劇合選》。崇禎十年（一六三七）入楓社，以祁彪佳為領袖，是年四月、閏四月、八月楓社聚會頻繁，見《祁忠敏公日記·山居拙錄》。翌年作傳奇《節義鴛鴦塚嬌紅記》。他在《嬌紅記》裡，對於晚明政治社會的強烈不滿，便在第五齣〈訪麗〉，假藉帥公子（丑）和兩幫閒（二淨）之自我調侃，與第三十四齣〈客講〉帥太尉之內心自白，見縫插針似的流露無遺。崇禎十七年（一六四四）作傳奇《二胥記》。清順治六年（一六四九）為貢生，任松陽縣學訓導。順治十三年（一六五六）作《貞文祠記》，自松陽縣學訓導辭歸。《松陽縣志》卷一一順治內申（十三年）徐開熙予雍《修學建田紀略序》云：

松學自鼎革之會，幾為榛莽。子塞孟先生司訓茲土，慨焉欲新之。首捐百金為多士倡，夫人亦出其簪珥

「按目計之，得七百餘人，從[171]來社集未有若是之眾者。計文二千五百餘首，從來社藝亦未有如是之盛者。」

⑯ 【清】紀昀等總纂：《景印文淵閣四庫全書》總目第二冊（臺北：臺灣商務印書館，一九八三年），卷九〇，頁一七，總頁八四〇。

⑰ 【清】焦循：《劇說》，收入《中國古典戲曲論著集成》第八冊，卷四，頁一七一。

⑱ 【明】陸世儀：《復社紀略》，收入《筆記小說大觀第十編》（臺北：新興書局，一九七五年），卷一，頁二〇七一、二〇九四。

相助。由是邑之慕義者樂輸，費寡而功倍……乃於時適有無罪殺士之變，諸士哭廟塗牆，抒其憤抑。當

事者移檄欲罪諸士，先生毅然以去就爭之。諸士得無恙，而先生亦力辭官歸里。行李蕭然，夷猶自若。⑫傳奇

可見子塞在松陽縣學訓導任上，修學建田，以教化為己任。臨事有擔當，為保諸生而不惜辭官歸里。

子塞所撰戲曲共十種，其中雜劇五種：《桃花人面》（又名《桃源三訪》）、《英雄成敗》（又名《殘唐再

創》）、《眼兒媚》、《花前一笑》、《死裡逃生》（又名《伽藍救》），皆存，已見拙著《明雜劇概論》述評。⑬

五種，《風雲記》、《繡被記》已佚；現存《嬌紅記》、《二胥記》、《貞文記》三種。

《貞文記》全名《張玉娘閨房三清鸚鵡墓貞文記》，現存明崇禎間刻本，《古本戲曲叢刊二集》據之影印。

凡二卷三十五齣。演沈佺、張玉娘愛情受阻，沈佺因情而殤，玉娘殉情而死，其婢紫娥、霜娥亦從死，所蓄鸚

鵡亦哀叫而絕。故事則記諸觀音座下善才與龍女之下凡歷劫，以添神異。劇以張玉娘「貞而能文」，故名《貞文

記》。玉娘殉節，係宋末元初實事，具見《松陽縣志》。子塞署癸未孟夏日之《題詞》云：

墓名「鸚鵡」者，彼人皆以情死，而鸚鵡以無情亦死，較諸有情者為更奇耳。墓在楓林之下，予遊寓松

陽，數過弔之。懼其久而漸湮也，乃與松邑好義諸子，募貲立祠墓後，名之曰：「貞文祠」。而其遺跡之

奇，不被諸管弦，不能廣傳而徵信，因撰傳奇布之。⑭

即此可以看出他創作的「緣起」，他接著又說明所以附會善才龍女之故，乃因為「俗傳沈生、玉娘為大士侍者化

⑫〔清〕支沄春纂修：《松陽縣志》（臺北：成文出版社，一九七五年據清光緒元年刊本影印），卷一一，頁九七六—九七

八。

⑬ 曾永義：《明雜劇概論》（北京：商務印書館，二〇一五年），頁四五〇—四五四。

⑭〔明〕孟稱舜著，王漢民、周曉蘭校點：《孟稱舜戲曲集》，頁五三〇。

身，當在座前，調弄鸚鵡，情所偶感，遂墜凡間。故歿而致鸚鵡俱死之異」。[175]而也因為這一附會，在愛情書寫

上陷入庸俗，而不能像《嬌紅記》那樣的純粹而較能感人。然而陳箋言（生卒年不詳）、呂王師（生卒年不詳）、

俞而介（生卒年不詳）、王毓蘭（生卒年不詳）點正本第一齣《標目》批云：

實甫《西廂》、義仍《還魂》、子塞《嬌紅》，皆以幽情豔詞委燁動人。此曲情出于正，而思致酸楚，才華

豔發，模神寫照，啼笑畢真，使見者魂搖色動，則異曲同工，合彼三書，共成四美。[176]

又其批第十三齣《私訊》云：

曲筆豔彩，卻又句出自然，此等極似實甫。

《貞文記》是否能合彼《西廂》、《牡丹》、《嬌紅》而成為「四美」，尚不敢說，但其運筆自然清麗，近似[177]

《西廂》，則是子塞看家本事。

其《二胥記》現存明崇禎十七年（一六四四）刻巽倩龍友氏評點本，影鈔明崇禎刻本，《古本戲曲叢刊三

集》據影鈔本影印。二卷三十齣，演伍子胥亡楚、申包胥復楚事，故曰《二胥記》，事本《左傳》及《史記》之

《楚世家》與《伍子胥列傳》敷衍。元雜劇有鄭廷玉（生卒年不詳）《楚昭王疏者下船》、李壽卿（生卒年不詳）

《說鱄諸伍員吹簫》，俱存。宋元戲文有無名氏《楚昭王》、元明雜劇無名氏有《申包胥興兵完楚》、明嘉靖間雜

劇有張國籌（生卒年不詳）《申包胥》、明傳奇有王洙（生卒年不詳）《和襟記》，均已散佚。近世地方戲相關劇

[175]〔明〕孟稱舜著，王漢民、周曉蘭校點：《孟稱舜戲曲集》，頁五三〇。

[176]〔明〕孟稱舜：《張玉娘閨房三清鸚鵡墓貞文記》，收入《古本戲曲叢刊二集》（上海：商務印書館，一九五五年據綏中吳氏藏明末刊本影印），卷上，頁一。

[177]〔明〕孟稱舜：《張玉娘閨房三清鸚鵡墓貞文記》，收入《古本戲曲叢刊二集》，卷上，頁五三。

目有《長亭會》（一名《伍申會》）、《文昭關》、《出棠邑》、《戰郢城》、《哭秦庭》等，可見其事搬演戲曲，歷久不衰。

孟稱舜《二胥記・題詞》云：

子胥覆楚，包胥復楚，兩者皆千古極快心之事。……要之，兩人所用者誠耳。荊卿入秦，白虹貫日。事有成敗，其誠以格天，則一也。……嗟乎！君臣、父子、夫婦、朋友之間事，何一而不本於誠者哉？余昔譜《鴛鴦塚》事，申生、嬌娘兩人慕色之誠，與二胥報仇復國之誠等，故死而致鴛鴦塚之應。或譏余為方行紆視之士，何事取兒女子事而津津傳之。湯若士不云乎：「師言性，而某言情。」豈為非學道人語哉！情與性而咸本之乎誠，則無適而非正也。余故取二胥事，譜而歌之，以見誠之為至。細之見於兒女惟房之際，而鉅之形於上下天地之間，非有二。❶⓻❽

子塞雖如是說他創作《二胥記》的旨趣，如同《嬌紅記》在發揮「情之至誠」一般，是在強調「性之至誠」。但此記第三十齣〈錦圓〉【尾聲】云：

怕則怕向秦廷空淚灑，萬載孤臣相似也。且則是臥向山莊閑聽暮蛙。❶⓻❾

因為那時吳三桂引清兵入關，有比作「申包胥哭秦廷」借秦兵復楚之說，子塞多麼希望確係如此，所以寫作此記；但他又疑信參半，所以不禁在劇末流露出他的擔憂。不用說，結果是令他失望的。

又馬權奇〈二胥記題詞〉云：

天下之深於情者有矣，能道其深情者不可得。得雲子詞讀之，余知其深於情也於世無再，其能道其深情

❶⓻❸〔明〕孟稱舜著，王漢民、周曉蘭校點：《孟稱舜戲曲集》，頁五二九。

❶⓻❾〔明〕孟稱舜：《二胥記》，收入《孟稱舜戲曲集》，〈錦圓〉，頁三七四。

亦於世無再也。往余讀《鴛鴦塚》詞，春雨蕭疎，書臺闃寂，輒涕琅琅不能止。今讀《二胥記》詞，則

壯氣嶽立，鬚髯戟張，覺吳市之泣，秦庭之哭，兩人英魂浩魄，至今猶為不死。[180]

可見馬權奇是拿「深情」來和子塞所說的「至誠」相呼。宋之繩〈二胥記敘〉則謂子塞「所著二傳奇，《鴛鴦

塚》婉麗人情，《二胥記》則有懍乎中，凜乎忠孝相感。所謂『長言之不足，從而詠歌之，又從而痛哭之

者』」。[181] 則說明了子塞之《嬌紅記》實為其所編《古今名劇合選》之《柳枝》韻調，而《二胥記》則為《酹江》

風貌。子塞既能婉約，亦能豪放。又巽倩龍友氏評《二胥記‧標目》云：「曩見其《夗央塚〔鴛鴦塚〕》詞，酸

楚幽豔，風流蘊藉，為傳情家第一手。此又何蒼涼雄壯也。乃知情至之人可以為義夫節娪〔婦〕，即可為忠臣孝

子。」[182] 也說出了子塞才兼「柳枝」與「酹江」之意。

以下在對子塞代表作《嬌紅記》作較詳細述評之前，請先探討子塞之戲曲觀與愛情觀。

(二)孟稱舜之戲曲觀

孟稱舜的曲學理念主要見於其《古今名劇合選‧序》。序署崇禎癸酉（六年，一六三三），那時子塞四十歲。

《古今名劇合選》共收元明雜劇五十六種。其中《柳枝集》二十六本，含元雜劇十六本、明雜劇十本；《酹江

集》三十本，含元雜劇十八本、明雜劇十二本。子塞將自己所作雜劇《眼兒媚》、《桃源三訪》、《花前一笑》三

[180] 〔明〕孟稱舜著，王漢民、周曉蘭校點：《孟稱舜戲曲集》，頁五四四。

[181] 〔明〕孟稱舜著，王漢民、周曉蘭校點：《孟稱舜戲曲集》，頁五四四—五四五。

[182] 〔明〕孟稱舜：《二胥記》，收入《古本戲曲叢刊三集》（上海：文學古籍刊行社，一九五七年據北京圖書館藏鈔本影印），卷上，頁一。

種收入《柳枝集》，《殘唐再創》一種收入《酹江集》。孟氏此四種由陳洪綬評點。陳氏評《桃源三訪》云：

《桃源》諸劇舊有刻本，盛傳于世。評者皆謂當與實甫、漢卿並駕。此本出子塞手自改，較視前本更為精當。❶❽❸

此外，全書由孟氏評點。而由其序，可見子塞之論說有四主題：其一，論曲難於詩詞；其二，謂不得以「勁切」、「柔遠」畫分南北曲之異同；其三，元明曲之工者有「柳枝」、「酹江」二類；其四，尚律與工詞之爭皆為偏見，所選為場上、案頭兩宜之作。其論曲難於詩詞云：

詩變為辭，辭變為曲，其變愈下，其工益難。吳興臧晉叔之論備矣。一曰「關目緊湊之難」，又一曰「音律諧叶之難」，然未若所稱「當行家」之為尤難也。蓋詩辭之妙，歸之乎傳情寫景，顧其所為情與景者，不過煙雲花鳥之變態，悲喜憤樂之異致而已。境盡於目前而感觸於偶爾，工辭者皆能道之。迨夫曲之為妙，極古今好醜、貴賤、離合、死生，因事以造形，隨物而賦象；時而莊言，工辭時而諧謔，狐末靚狚，合傀儡於一場，而微事類於千載。笑則有聲，啼則有淚，喜則有神，歎則有氣。非作者身處於百物雲為之際，而心通乎七情生動之竅，曲則惡能工哉！吾嘗為詩與詞矣，率吾意之所到而言之，言之盡吾意而止矣。至於曲，則忽為之男女焉，忽為之苦樂焉，忽為之君主、僕妾、僉夫、端士焉。其說如畫者之畫馬也。當其畫馬也，所見無非馬者，人視其學為馬之狀，筋骸骨節，宛然馬也，而後所畫為馬者，乃真馬也。學戲者，不置身於場上，則不能為戲。而撰曲者，不化其身為曲中之人，則不能為曲。此曲之所以難於詩與辭也。❶❽❹

❶❽❸〔明〕孟稱舜：《桃源三訪》，收入《續修四庫全書》集部第一七六三冊（上海：上海古籍出版社，二〇〇二年據明崇禎刻古今名劇合選本影印），頁一，總頁五四四。

孟氏這段話，可說是明清人論「詩詞曲異同」最為「入木三分」的話語，如果不是他在創作中有深切的體會，是無法道出來的。著者在〈從明人「當行本色」論說「評騭戲曲」應有之態度與方法〉有〈前賢論詩詞曲之不同〉，舉臧懋循（一五五〇—一六二〇）、王驥德（一五四二—一六二三）、黃周星（一六一一—一六八〇）、沈謙（一六二〇—一六七〇）、董文友（生卒年不詳）、王士禎（一六三四—一七一一）、陳棟（一五二六—一五七二）、楊恩壽（一八三五—一八九一）等人之說，無一人能望及孟氏之項背，除臧氏之說可取外，其餘均泛泛之言，無可觀採。近人任訥《散曲概論·作法第七》從取材、語言運用、精神面貌、作法等方面論詞曲之分野，頗有精闢之見解。[186] 而著者本人則從體製、音律、語言、內容、風格等五方面論詩詞曲之異同，從而見出「曲之特質」。

其二，謂不得以「勁切」、「柔遠」畫分南北曲之異同。其〈序〉云：

若夫曲之為詞，分途不同，大要則宋伶人之論柳屯田、蘇學士者盡之。一主婉麗，一主雄爽。婉麗者，如十七八女孃唱「楊柳岸，曉風殘月」；而雄爽者，如銅將軍鐵綽板唱「大江東去」詞也。後之論辭者，以詞之源出於古樂府，要須以宛轉綿麗、淺至儇俏為上。挾春華煙月於閨幨內奏之，一語之豔，令人魂絕，一字之工，令人色飛，乃為貴耳。慷慨磊落，縱橫豪健，抑亦其次。故蘇、柳二家，軒輊攸分。曲本於辭，辭本於詩。《詩》三百篇，《國風》、《雅》、《頌》，

184 〔明〕孟稱舜著，王漢民、周曉蘭校點：《孟稱舜戲曲集》，頁五二六。

185 曾永義：〈從明人「當行本色」論說「評騭戲曲」應有之態度與方法〉，《文與哲》第二六期（二〇一五年六月），頁四一—一四六。

186 任訥：《散曲概論》，收入任訥編：《散曲叢刊》，卷二，〈作法第七〉，頁一—一三。

其端正靜好與妍麗逸宕，興之各有其人，奏之各有其地，安可以優劣分乎？今曲之分南北也，或謂北主

勁切，南主柔遠。辟之同一師承，而頓漸分教；俱為國臣，而文武殊科。是謂北之詞專似蘇，而南之詞

專似柳。柳可為勝蘇，則北遂不如南歟？夫南之與北，氣骨雖異，然雄爽、婉麗二者之中亦皆有之。即

如曲一也，而宮調不同，有為清新綿邈者，有為感嘆傷悲者，有為富貴纏綿者，有為惆悵雄壯者，有為

飄逸清幽者，有為旖旎嫵媚者，有為悽愴怨慕者，有為典雅沉重者，各有攸當，豈得以勁切、

柔遠畫南北而分之邪？曲莫盛於元，而元曲之南而工者，《幽閨》《琵琶》止爾。其他雜劇無慮千百種，

其類皆出於北。而北之內，妙處種種不一，未可以一律概也。⑱

以上子塞從論詞者有豪放（雄爽）、婉約（婉麗）之說，而以蘇軾、柳永為代表；認為詞以婉約正格、豪放為變

體，故柳較勝於蘇。明人好為「南北曲異同」之說，著者曾於《散曲、戲曲「流派說」之溯源、建構與檢討》

中，以《南北曲異同說》⑱一小節論其事，舉「南北曲異同說家數」有二十五家之多，縱觀其論述，可知其看

法大抵相同。多數都從南北地域不同，音聲亦因之受物候感染而懸殊，所謂「燕趙悲歌，吳儂軟語」。其所用語

詞雖然有別，但語義近似，其相對應之詞，如胡侍（一四九二—一五五三）之「舒雅宏壯」與「淒婉嫵媚」，劉

良臣（一四八二—一五五一）之「剛勁樸實」與「優柔齷齪」，李開先（一五○二—一五六八）之「舒放雄雅」

與「淒婉優柔」，徐渭（一五二一—一五九三）之「北鄙殺伐之音，壯偉狠戾」，姚弘誼（生卒年不詳）之「壯

以厲」與「嘽以緩」，王驥德之「北沉雄」與「南柔婉」，徐復祚（一五六○—一六二九或略後）之「硬挺直捷」

⑱　〔明〕孟稱舜著，王漢民、周曉蘭校點：《孟稱舜戲曲集》，頁五二六—五二七。

⑱　曾永義：《散曲、戲曲「流派說」之溯源、建構與檢討》，《中國文學學報》第六期（二○一五年十二月），頁一—六四。
　　亦可參見本書《戲曲演進史》戊編〔明清戲曲背景編〕第肆章第三節「明清南北曲異同說述評」。

與「委婉清揚」，王德暉（生卒年不詳）、徐沅澂（生卒年不詳）之「道勁」與「圓湛」。也就是說都認為南北曲一剛一柔，大異其趣。然而竟有康海（一四七五—一五四〇）謂「南詞主激越，其變也為流麗；北曲主慷慨，其變也為樸實」。[189]其說居然也有潘之恒（一五五六—一六二二?）附和。真不知所謂「激越」與「慷慨」如何分別，又如何產生樸實、流麗之差異。也難怪王驥德在引述之餘，並不苟同其說。

此外，如張祿（一四七九—?）論之以聲調入聲之有無，楊慎（一四八八—一五五九）論之以俗曲鄭衛之音與雅樂士大夫之曲，徐渭論之以北有宮調南有回聲，王驥德又以尋根溯源論之，呂天成以南戲北劇體製規律論之；則皆稍能旁顧曲之其他分野。

而在諸家「南北曲異同說」中，最可注意而論說最為完備且為諸家一再引用的是王世貞（一五二六—一五九〇），但王氏之說，與魏良輔之說，除文字整散雅飭有別外，語意卻相雷同。經本人詳為考察，可知無論從年輩，從戲曲修為，從曲壇聲名來觀察判斷，魏良輔絕不可能襲取王世貞之說，那麼就只有一個結論：王世貞《曲藻》「凡曲：北字多而調促」[190]一條，是就魏良輔（約一五二六—約一五八二）《曲律》之「北曲與南曲，大相懸絕」[191]一條，刪節整齊駢偶化而來。

至於子塞〈序〉所云「或謂北主勁切，南主柔遠，辟之同一師承，而頓漸分教；俱為國臣，而文武殊科」。[192]子塞不同意這種看法，認為北曲乃截錄王世貞《藝苑卮言》之語，原文作「北主勁切雄麗，南主清峭柔遠」。

[189]〔明〕康海：〈沜東樂府序〉，收入俞為民、孫蓉蓉主編：《歷代曲話彙編·明代編》第一集（合肥：黃山書社，二〇〇九年），頁二三六。

[190]〔明〕王世貞：《曲藻》，《中國古典戲曲論著集成》第四冊，頁二七。

[191]〔明〕魏良輔：《曲律》，《中國古典戲曲論著集成》第五冊，頁七。

雜劇千百種，妙處種種不一，怎能一概論之以「勁切雄麗」？也因此他對於所選的「古今名劇」作這樣的分類。

其三，元明曲之工者有「柳枝」、「酹江」二類。子塞〈序〉云：

予學為曲，而知曲之難，且少以窺夫曲之奧焉。取元曲之工者，分其類為二，而以我明之曲繼之，一名《柳枝集》，一名《酹江集》，即取【雨霖鈴】「楊柳岸」及【大江東去】「一樽還酹江月」之句也。元曲自吳興本外，所見百餘十種，共選得十之七。明曲數百種，共選得十之三。蓋美生於所尚。元設十二科取士，其所習尚在此。故百年中，作者雲湧，至與唐詩宋詞比類同工。而明之世，相習為時文。三百年來，作曲者不過山人俗子之殘瀋，與紗帽肉食之鄙談而已矣。間有一二才人偶為遊戲，而終不足盡曲之妙，故美遜於元也。[193]

元曲極盛，自有原因，但絕非如明人所云曲科舉「以曲取士」無中生有的緣故，已為學界共識。子塞因為元曲極盛，至與唐詩宋詞同工，故比照宋詞之《柳枝》為「婉約」、《酹江》為「豪放」分類分集。至其所云明曲不如元曲之故，雖不失其一己所見，但事實上明曲之於元曲，體格上儘管有所不同，然而是別有提升和發展的。對此，只要稍事涉獵，即可看出。

子塞在其〈序〉之末後，對明代彼時劇壇風尚的分派，也提出他的看法。

其四，尚律與工詞之爭，皆屬偏見。其〈序〉云：

邇來填詞家更分為二：沈寧菴專尚諧律，而湯義仍專尚工詞；二者俱為偏見。然工詞者，不失才人之勝；而專尚諧律者，則與伶人教師登場演唱者何異？予此選，去取頗嚴，然以詞足達情者為最，而協律者次

[192]〔明〕王世貞：《曲藻》，《中國古典戲曲論著集成》第四冊，頁二五。

[193]〔明〕孟稱舜著，王漢民、周曉蘭校點：《孟稱舜戲曲集》，頁五二七。

之。可演之臺上，亦可置之案頭賞觀者，其以此作《文選》諸書讀可矣。❶⁹⁴

可見他對於尚詞工律的觀念和呂天成《曲品》「合之雙美」❶⁹⁵的看法不殊，但呂氏稍偏於律，而他則以詞為主；他要所選的「古今名劇」，場上案頭兩兼得宜；而他更希望此「合選」，明白的說出他的「合選」，是可以像《昭明文選》那樣，作為「雜劇類」的範本來閱讀的。

以上，雖然只從子塞為《古今名劇合選》所寫的一篇論述，但已可從四方面看出其曲學理念，並不附從流俗，而有獨到的看法，對於他創作戲曲劇本，自然有密切的關聯。

(三)《嬌紅記》之題材與對《西廂記》、《牡丹亭》之摹擬

《嬌紅記》演申純與嬌娘殉情合葬鴛鴦塚，子塞作於崇禎十一年（一六三八）仲夏，全名《節義鴛鴦塚嬌紅記》，又簡稱《節義鴛鴦塚》或《鴛鴦塚》。事本元初宋遠（字梅洞，生卒年不詳）一萬八千餘言之傳奇小說敷衍，《花朝生筆記》調宋實有其事。❶⁹⁶元代王實甫（？—約一三三六），明代邾經（生卒年不詳）、劉兌（生卒年不詳）、湯式（生卒年不詳）、金文質（生卒年不詳）、沈受先（生卒年不詳）、孟稱舜，清代許逸（生卒年不詳）皆據之演為戲曲，可見其事之膾炙人口。以上諸家，只有劉兌《金童玉女嬌紅記》、孟稱舜《節義鴛鴦塚嬌紅記》、許逸《兩鍾情》有傳本。

子塞《嬌紅記》因為根據宋遠同名傳奇小說敷衍，所以許多地方難免依樣畫葫蘆，將故事完全呈現生活場

❶⁹⁴〔明〕孟稱舜著，王漢民、周曉蘭校點：《孟稱舜戲曲集》，頁五二七—五二八。

❶⁹⁵〔明〕呂天成：《曲品》，《中國古典戲曲論著集成》第六冊，頁二一三。

❶⁹⁶蔣瑞藻編，江竹虛標校：《小說考證》下冊（上海：上海古籍出版社，一九八四年），頁五一六。

景，空間不出庭院閨閣，事件止於愛情的渴慕、試探、追求、慰貼、猜忌、篤定、惆悵、失落，甚至於許多地方直接把小說的原段原句錄入戲曲⑲之中，但仔細比較分析，誠如林鶴宜所云：「由於風格上改濃媚而為清新；品味上從留意豔情轉而為側重心靈，思想也得到提高。加上戲曲原較小說適於抒情，許多場景加上曲文後，更加生動立體起來。」⑲

再就關目結構來比較小說和戲曲，宋遠旨在寫申生、嬌娘愛情由緣生到死殉的過程，飛紅和帥子兩個人物雖然和申、嬌悲劇有所關聯，但小說著墨卻不多；而子塞則不但加強兩個主腳人物的塑造，還對侍女飛紅給予更多的「戲分」，參予申、嬌的愛情過程之中，其形象之鮮明和輕重，超出小說許多，也才合乎「嬌紅記」之以嬌娘、飛紅並列為名的實質。而小說中「帥子求婚」雖然影響申嬌愛情如同霹靂，但亦止輕描淡寫；可是在戲曲中，對於生旦愛情的阻礙波折，必有反面人物，已成「敘事程序」、「關目定則」；所以子塞在五十齣裡，也要衍生出《訪麗》（五）、《歸圖》（一九）、《玩圖》（三〇）、《客請》（三四）、《帥媾》（四二）、《演喜》（四四）等六齣戲，使之作為自成體系的情節線，一方面與申嬌的主情節線對立，一方面也使淨丑腳色人物可以科諢調劑排場。又元雜劇之舞臺藝術，尚未有兩軍對打的武戲，所以碰到交戰情節，都用「探子出關目」之說唱舞蹈來搬演；而到了明傳奇，已將武術雜技融入表演之中，「武場」成為劇場藝術變化調劑的不二法門，於是子塞也在申嬌的庭院閨閣排場之外，硬生生的擠入《番釁》（八）、《防番》（一一）、《遭召》（一三）、《城守》（一六）等四齣無頭無尾的戲齣，縱使與主情節線無關聯，但起碼可以使舞臺上呈現金戈鐵馬、刀光劍影的不同場景，

⑲　林鶴宜：《敘事表現、心靈書寫與情理之辯：孟稱舜《嬌紅記》的寫作承襲及其對戲曲愛情劇的開創》，《戲劇研究》第二三期（二〇一九年一月），頁四八。

⑲　武影：《《嬌紅記》：小說與戲曲辨》，《宜賓學院學報》第四期（二〇〇四年七月），頁六五。

以免觀眾在一連串的長宮大調中沉沉入睡。我想子塞是不得已而為之的。

子塞之《嬌紅記》乃至於其他傳奇、雜劇之關目、排場、曲牌、曲文受到《西廂記》和《牡丹亭》的影響，是顯而易見的。對此徐朔方先生在其《孟稱舜行實繫年‧引論》花了不少篇幅予以指出。單就《嬌紅記》而言，譬如：《嬌紅記》第十二齣【豆葉黃】之後「今日這天，怎生如此難得晚哩」❷⓿⓿一段，根據《西廂記》第三本第二折「今日頹天百般的難得晚」❷⓿❶一段加以變化。同一齣「看這雨呵，珠連玉散飄千顆」❷⓿❷六句，幾乎照抄《梧桐雨》第四折的【滾繡毬】和【叨叨令】，《嬌紅記》第五齣帥公子唱【一江風】：「小兒郎，富貴天生相，出殼從嬌養。仗爺娘，心頭愛惜，掌上奇擎，當作珍珠樣。不須紙半張，不須字半行，生小兒腳踏在人頭上。」❷⓿❸而《牡丹亭》第九齣丫鬟春香同樣唱【一江風】：「小春香，一種在人奴上，畫閣裡從嬌養。侍娘行，弄粉調朱，貼翠拈花，慣向妝臺傍。陪他理繡牀，陪他燒夜香，小苗條喫的是夫人杖。」❷⓿❹可見子塞之摹擬《牡丹亭》，像這樣採用同一曲牌，以相近的語言口吻描寫不同的人物或相似的場景，也是子塞製曲的方式之一。又子塞襲用《牡丹亭》原句，徐先生舉《貞文記》有九例之多，並說這種情況，《嬌紅記》同《貞文記》相

❶⓿⓿ 徐朔方：〈孟稱舜行實繫年（一五九九─一六八四後）〉，收入《徐朔方集》第三冊（杭州：浙江古籍出版社，一九九三年），頁五五四─五五八。

❷⓿⓿ 〔明〕孟稱舜：《嬌紅記》，收入《孟稱舜戲曲集》，〈期阻〉，頁一三八。

❷⓿❶ 〔元〕王實甫：《西廂記》，收入黃竹三、馮俊杰主編：《六十種曲評注》，頁四四八。

❷⓿❷ 〔明〕孟稱舜：《嬌紅記》，收入《孟稱舜戲曲集》，〈期阻〉，頁一三九。

❷⓿❸ 〔明〕孟稱舜：《嬌紅記》，收入《孟稱舜戲曲集》，〈訪麗〉，頁一一六。

❷⓿❹ 〔明〕湯顯祖：《牡丹亭》，收入徐朔方箋校：《湯顯祖全集》，第九齣〈蕭苑〉，頁二〇九三。

林鶴宜也指出：「第四齣〈晚繡〉，嬌娘上場，大段「紅顏失配，抱恨難言」的自白，很顯然呼應《牡丹亭・驚夢》杜麗娘的遊園自嘆，而「吾今年已及笄，未獲良緣，光陰荏苒，如同過隙」等文字更直接從中拈出。」[205] 又謂《嬌紅記》的飛紅，近似《西廂記》的紅娘，但「她以婢女身分在申、嬌愛情中發揮了舉足輕重的助力，卻又能超出《西廂記》「紅娘」角色的功能性存在，而擁有強烈的愛、恨和想法，甚至因此和男女主角產生衝突。」[206] 又如〈妖迷〉（三九），明顯仿自《牡丹亭・幽媾》、〈玩圖〉（三〇）仿自《牡丹亭・玩真》。[207]

像這樣仿自名作的情況，在戲曲中其實是「司空見慣」，何況孟稱舜都能融入自己造設的文藝情境，並非生吞活剝、扞格磨戛，所以不必如徐朔方先生（一九二三—二〇〇七）所言，子塞摹擬的詞句，「並不真正來自自己的內心。但就客觀效果而論，這同摹擬或剽竊並無區別。這是孟稱舜的劇作不宜評價過高的原因之一。」[208]

看樣子徐先生是把戲曲編劇和戲曲論文等同看待的。

（四）《嬌紅記》之思想旨趣

《嬌紅記》在明清劇壇並未受到論者的注意，直到一九八〇年代王季思（一九〇六—一九九六）選編《中

[205] 林鶴宜：〈敘事表現、心靈書寫與情理之辯：孟稱舜《嬌紅記》的寫作承襲及其對戲曲愛情劇的開創〉，《戲劇研究》第二三期（二〇一九年一月），頁四九。

[206] 林鶴宜：〈敘事表現、心靈書寫與情理之辯：孟稱舜《嬌紅記》的寫作承襲及其對戲曲愛情劇的開創〉，頁五三。

[207] 林鶴宜：〈敘事表現、心靈書寫與情理之辯：孟稱舜《嬌紅記》的寫作承襲及其對戲曲愛情劇的開創〉，頁五八。

[208] 徐朔方：〈孟稱舜行實繫年（一五九九—一六八四後）〉，收入《徐朔方集》第三冊，頁五五八。

國十大古典悲劇集》，才將它列入其中，理由是《牡丹亭》以後，劇壇上繼續出現的許多愛情戲，大都情節雷同、語言陳舊，其中比較引人注目的是孟稱舜的《節義鴛鴦塚嬌紅記》。❷⁰⁹而其所以「比較引人注目」，觀覽學者此後蔚然而起的討論篇章，主要是《嬌紅記》所揭櫫的「愛情觀」，在《西廂記》《牡丹亭》之外，別有感人的不俗旨趣。那麼其旨趣是什麼呢？我想應當先看看作者自我的〈題詞〉，和為他作序的友朋是怎麼說。

1.孟稱舜及其友人之說

孟稱舜《節義鴛鴦塚嬌紅記·題詞》云：

天下義夫節婦，所為至死而不悔者，豈以是為理所當然而為之邪？篤於其性，發於其情，無意於世之稱之，並有不知非笑之為非笑者而然焉。自昔忠臣孝子，世不恆有，而義夫節婦時有之。即義夫猶不多見，而所稱節婦則十室之邑必有之。何者？性情所種，莫深於男女，而女子之情，則更無藉詩書理義之文以諷諭之，而不自知其所至，故所至者若此也。傳中所載王嬌、申生事，殆有類狂童淫女所為，而予題之「節義」，以兩人皆從一而終，至於沒身而不悔者也。兩人始若不正，卒歸於正，亦猶孝己之孝、尾生之信、豫讓之烈，揆諸理義之文，不必盡合，然而聖人均有取焉。且世所難得者，知我者耳。語曰：「士為知己死，女為悅己容。」太史公傳晏嬰，則甘為之執鞭；而虞仲翔願以青蠅為弔客，曰：「後世有一人知我，死不恨。」然則，世之知我有如此兩人者乎？嗚呼！是亦我之所樂為死者矣。❷¹⁰

由此可見子塞《嬌紅記》的核心旨趣在表彰「為知己者死」，認為世上有多少人能像王嬌、申生那樣的彼此相知。他雖然不能完全擺脫禮教的束縛，認為他們的私相結合，有如「狂童淫女所為」；但他更肯定「篤於其性，

❷⁰⁹ 王季思主編：《中國十大古典悲劇集》（上海：上海文藝出版社，一九八二年），頁一一。

❷¹⁰ 〔明〕孟稱舜著，王漢民、周曉蘭校點：《孟稱舜戲曲集》，頁五二八。

發於其情」的難能可貴，尤其「兩人皆從一而終，至於沒身而不悔」。就達到了「義夫節婦」的境界。他在本文前引之《二胥記·題詞》也有這樣的話語：「余昔譜《鴛鴦塚》事，申生、嬌娘兩人慕色之誠，與二胥報仇復國之誠等，故死而致鴛鴦塚之應……情與性而咸本之乎誠，則無適而非正也。」⑪由此更加可見，子塞所主張強調的，事無小大，只要是「篤於其性，發於其情」的，無不本之於「誠」，而只要是「誠」，便「無適而非正」。這應當是子塞創作戲曲所再而三秉持的核心旨趣，他在《張玉娘閨房三清鸚鵡墓貞文記·題詞》中，也說「必如玉娘者而後可以言情，此此記所以為言情之書也。孟子曰：『乃若其情，則可以為善。』」則此書又即所為言性之書也」。⑫同樣都是以表彰「性情」的真諦，為其作劇的主題思想。

其次再來看看子塞友人為其劇的〈題詞〉和〈序〉。

馬權奇《鴛鴦塚·題詞》，說他讀《嬌紅記》而「果然春雨蕭疏，書臺迴寂。讀至〈私恨〉、〈詰祟〉以後，未始不淚浪浪也。深於情者，世有之矣。能道深情委折微奧，一一若身涉之，顧安得再一子塞虖？」⑬又其《二胥記·題詞》云：

余友臥雲子，方行紈眄之士也。而所著《嬌紅記》，則道兒女子之情，委折微奧，如身涉之者。此若陶靖節賦〈閒情〉，人與言固有如是，其不相肖者虖而非也。〈閒情〉一賦，所言近褻，而情深於一逞（往），非夫賦情之至者不能道也。天下忠孝節義之事，何一非情之所為？故天下之大忠孝人，必天下之大有情人也。則雲子之深於言情者，其正雲子論世不誣，獨行不欺之明驗虖？乃今而雲子復以《二胥記》示余，

⑪〔明〕孟稱舜著，王漢民、周曉蘭校點：《孟稱舜戲曲集》，頁五二九。

⑫〔明〕孟稱舜著，王漢民、周曉蘭校點：《孟稱舜戲曲集》，頁五三一。

⑬〔明〕孟稱舜著，王漢民、周曉蘭校點：《孟稱舜戲曲集》，頁五四六。

則篤摯慷慨，其言與《鴛鴦塚》詞異也。顧其所語於賦情之至者，則均也。申生感王嬌之死，而以身殉。包胥欲自踐其復楚之一言，至痛哭秦庭，水漿不入口者七日，而甘以身殉。雖事之大小不同，後之成否各異，而要其之死靡他之心，則匪特二胥等也，則前後二申，豈有異乎？^{❷❶❹}故天下之大忠孝人，必天下之大有情人」，他們也必然是兩相知己的莫逆之交。

馬權奇真是能欣賞他這位「同窗老弟」寫作《嬌紅記》「道兒女子之情，委折微奧，如身涉之者」，令他感動得「淚浪浪」然的生花妙筆，而且也能發揮他的「情觀」。認為「天下忠孝節義之事，何一非情之所為？示

王業浩（？—一六四三）〈鴛鴦塚序〉云：

予少時，偶讀《嬌紅傳》而悲之。然阿嬌誓死不二，申生以死繼之，各極其情之至，交得其心之安。示現鴛鴦，脫然存歿之外，又不勝擊節歎賞也。……且阿嬌非死情也，死其節也；申生非死色也，死其義也。兩人爭遂其願，而合於理之不可移，是《鴛鴦記》而節義之也。正為才子佳人天荒地老不朽之淨緣。……予友孟子塞，遂於理而妙於情者也。暇日弄筆墨有感於斯，即譜為傳奇，令嬌申活現，而兒女子之私，頓成斬釘截鐵，正覺正法，為情史中第一佳案。^{❷❶❺}

王業浩除了抒發孟子塞《嬌紅記》所云的「節義」是「邃於理而妙於情」，恭維他「為情史第一佳案」外，在〈序〉中還用頗為浪漫的筆法，欣賞肯定嬌、申之「各極其情之至，交得其心之安」是「能貫通死生，遊戲奇特，俾造化不得主張」^{❷❶❻}的行為，其令人感動嚮往，不止超過「紫玉韓重輩」，勝氣更凜凜烈烈；而且也不下於

❷❶❹ 〔明〕孟稱舜著，王漢民、周曉蘭校點：《孟稱舜戲曲集》，頁五四三。

❷❶❺ 〔明〕孟稱舜著，王漢民、周曉蘭校點：《孟稱舜戲曲集》，頁五四六—五四七。

❷❶❻ 〔明〕孟稱舜著，王漢民、周曉蘭校點：《孟稱舜戲曲集》，頁五四六。

「彼秦樓仙侶，跨鳳雙飛，明月玉簫，使千載之下寄想」。❷⓲這也許就是今之所謂「悲劇」的美感經驗吧！如果是，那麼王氏真有超越時代的識見。

又陳洪綬（一五九九─一六五二）《節義鴛鴦塚嬌紅記序》云：

蓋性情者，理義之根柢也。苟夫性情無以相柢，則其於君臣、父子、兄弟、朋友、夫婦之間，殆亦泛泛乎若萍梗之相值於江湖中爾。天下殘忍刻薄、悖逆乖暌之事，無不緣是而起。……今又得子塞《鴛鴦塚記》讀之，而知古今具性情之至者，嬌與申生也。能言嬌與申生性情之致，而使其形態活現，精魂不死者，子塞也。……子塞此辭，所以言乎其性情之至也，而亦猶之乎體明天子廣勵教化之意而行之者也。❷⓲

可見陳洪綬也同樣在宣導《嬌紅記》「性情者，理義之根柢」的旨趣，甚至還說子塞此記是「體明天子廣勵教化之意而行之者也」。雖然扯得有點「遠大」，但未始不是子塞的些許心意。

總觀以上，無論是子塞，或是他的摯友們，都一致在揭櫫發揮「性情、節義」或「性情、理義」表裡一致的理念，而性情其實是節義或理義的根柢。只是子塞要強調「篤於其性，發於其情」，一往而深，其間並沒有「理」來主導；他更欣賞「士為知己死，女為悅己容」的相知相惜、信守如一，至死無悔。他感歎的是世無知己，如果有，他也「樂為之死」。

2.近世學者所注目之「同心子」說

對於子塞及其友人所宣稱的《嬌紅記》旨趣，近世學者似乎鮮少顧及；而對於王季思將之列入「十大悲劇」和此書與蕭德明及歐陽光合寫的〈後記〉❷⓳則頗受注意。尤其〈後記〉認為王嬌娘「同心子」的愛情觀，比起

❷⓱〔明〕孟稱舜著，王漢民、周曉蘭校點：《孟稱舜戲曲集》，頁五四七。

❷⓲〔明〕孟稱舜著，王漢民、周曉蘭校點：《孟稱舜戲曲集》，頁五四七。

❷⓳〔明〕孟稱舜著，王漢民、周曉蘭校點：《孟稱舜戲曲集》，頁五四七─五四八。

《西廂記》以來才子佳人的愛情境界大大的提升；而申純重視愛情超過功名史遠甚，是《紅樓夢》賈寶玉的先驅。從而認為《嬌紅記》是「介於《牡丹亭》與《紅樓夢》之間的過渡作品」[220]，王季思師生的這些觀念，廣被學者接受。

我一向不認為中國戲曲有西方式的悲劇[221]；中國人之所謂「悲劇」很簡單，只要劇中主人公不得好死好報，就算「悲劇」，所以絕大多數的「悲劇」，在劇末都要獲得補償，或被旌揚歌頌，或白晝升天，或化身鴛鴦蝴蝶；以此來撫慰觀眾的心情。因之以《嬌紅記》為「悲劇」論題或拿來和《羅密歐與朱麗葉》比較研究的，就難免膚淺和牽強附會的毛病。

而所謂「同心子」之說[222]，見於第四齣〈晚繡〉，其前段寫嬌娘上場，對花鋪繡，仿《牡丹亭·驚夢》杜麗娘之傷春自歎，有如前述。其後侍女飛紅上場，挑明其心事，直問「只不知姐姐心上，要甚樣姐夫纔好？」[223]

[219] 見《玉簪記》、《綠牡丹》、《嬌紅記》的思想意義和藝術特徵 中《嬌紅記》核評後記」一節，載《文藝理論研究》一九八一年第三期（一九八一年六月），頁七一—七六，但卻署名「中山大學戲曲史師資培訓班」。

[220] 中山大學戲曲史師資培訓班：《玉簪記》、《綠牡丹》、《嬌紅記》的思想意義和藝術特徵，《文藝理論研究》一九八一年第三期（一九八一年六月），頁七五。

[221] 著者有《中國古典戲劇的形式和類別》話其事，見曾永義：《中國古典戲劇論集》（臺北：聯經出版事業公司，一九七五年），頁一—一四。

[222] 魏娟莉：《明傳奇〈嬌紅記〉中「同心子」愛情的悲劇意蘊》，《名作欣賞》第一七期（二〇一〇年六月），頁三二—三五。鄭尚憲、張冬菜：《嬌紅記》新論，《藝術百家》二〇〇一年第四期（二〇〇一年十二月），頁三二—三六，田興國：《視域融合下的《節義鴛鴦塚嬌紅記》讀解》，《湖北民族學院學報（哲學社會科學版）》二七卷三期（二〇〇九年六月），頁六八—七三。

嬌娘乃用兩支南呂【五更轉】與飛紅對談表明：

（旦）我是女孩家呵！（唱）

金珠堆滿穴，豪家富室好枝葉。怕則氣勢村沙，性情惡劣。便做是紙鸞鳳，草麒麟，怎差迭。好花輪與、

輪與村郎折。這段姻緣，怎教寧貼？（貼）這等，只揀個讀書的才子好麼？（旦）便說那才子，也有不同。

這事兒，卻教怎生說？（貼）這裡無人，便說也不妨。像那李衙內、張舍人，潑天價富貴的子弟可好麼？（旦）你道他

（貼）怎麼不同？（旦）唱：臨邛客，輕把文君捨。白頭吟、長歎嗟，聰明人自古多情劣。（貼）這等怎樣好？

（旦）薄命紅顏，好花易折。但得個同心子，死共穴，生同舍。便做連枝共塚、共塚我也心歡悅。打迸香

魂，向誰飛越？[224]

這是全劇中嬌娘對她心中的「愛情觀」作最赤裸裸的表白，她鄙棄豪家富室的公子哥兒，擔心他們「氣勢村沙，

性情惡劣」。而對於才子，也嫌他們「聰明人自古多情劣」，她嚮往的是得個「同心子」，即心靈可以完全契合的

知己知音，若能如此，就可以「死共穴，生同舍」，內心無比歡悅。但她感歎，那人兒是誰呢？而當飛紅說：

「姻緣分定，也揀不得許多，眼前到有個人兒在此，似那申家哥哥」時，嬌娘被說中心坎，反致羞怒。[225]

而若說劇中對「同心子」的進一步詮釋，則似乎只有第十齣〈擁爐〉和第三十一齣〈要盟〉。〈擁爐〉裡，

申純折花棄擲，向嬌娘表態，從而引發對剖心事，使得嬌娘說「妾知兄心已久」，但恐不能終始而猶疑後患；[226]

[223]（明）孟稱舜：《嬌紅記》，收入《孟稱舜戲曲集》，〈晚繡〉，頁一一四。

[224]（明）孟稱舜：《嬌紅記》，收入《孟稱舜戲曲集》，〈晚繡〉，頁一一四。

[225]（明）孟稱舜：《嬌紅記》，收入《孟稱舜戲曲集》，〈晚繡〉，頁一一四。

[226]（明）孟稱舜：《嬌紅記》，收入《孟稱舜戲曲集》，〈擁爐〉，頁一三三。

申純於是揖天為誓，說道「今日呵！妾意郎心兩洩漏，願天公有意、有意把姻緣就」。㉗而在〈要盟〉裡，嬌娘因

申純偷藏繡繡鞋事，引起很大疑心，經申純說明，又共對明靈大王之祠發誓，疑心才冰釋。他們的誓詞是「念我

兩人，形分義合，生不同辰，死願同夕。在天為比翼之鳥，在地作連理之枝。暮暮朝朝不暫離，生生世世無相

棄。……」㉘這其間只讓我們看到嬌娘、申純彼此戀愛的傾訴和堅定，而對於所謂「同心子」的性靈境界，與

因之而起的行事作為，即此和此後皆無任何進一步縱或橫廣的開展，而其彼此之間的愛情，縱使在多次的離

離合合，事件儘管不同，但其「進行方式」卻一再重複於渴慕、猜忌的小悲小愁、小愛小歡之中，兼以寫情不

出申、嬌兩人，寫景不離庭院、閨閣，而屈折漫延，長達五十齣，變化之技既窮，即盡生花妙筆之能事，實亦

不能解除吾人冗煩之感。也就是說，《嬌紅記》偶然由嬌娘提出的「同心子」，作者無論在廣度和深度上皆未作

應有的發揮，我們所看到的，不過是一般才子佳人的愛戀而已；嬌娘不輕以身相許而終於相許，較諸《西廂記》

之鶯鶯何殊？如果申、嬌結局不是因敵不過禮教壓力，信守誓言而相殉，則作者孟子塞及其友人馬權奇、王業

浩和陳洪綬所強調的「情」、「性情」及其根柢之「誠」，乃至由此而引申附會的「節義」便完全落空。所以將

《嬌紅記》在中國戲曲愛情劇中的地位，抬得像「相欣相賞、相激相勵、相包相容、相顧相成」那樣高的「同

心子」境界似乎沒有必要。因為《西廂記》「願普天下有情的都成了眷屬」，使人想望在花前月下像張生鶯鶯那

樣的愛情是可以達成的；而《牡丹亭》「情不知所起，一往而深」，歷盡「三生路」，必鍥而不捨，終於達成；則

激揚人們努力不懈，勇往直前，既浪漫更有積極的意義。而《嬌紅記》極其難得的由嬌娘提出了「同心子」一

詞，也由申純說出了「我不怕功名兩字無，只怕姻緣一世虛」。可惜筆力無以達之，終難與《西廂》、《牡丹》並

㉘〔明〕孟稱舜：《嬌紅記》，收入《孟稱舜戲曲集》，《擁爐》，頁一三四。

㉗〔明〕孟稱舜：《嬌紅記》，收入《孟稱舜戲曲集》，《要盟》，頁一九七。

論。而我們若對《嬌紅記》申純之為人稍加「檢視」的話，那麼嬌娘對他「同心子」的企盼，恐怕早就破滅。

因為在劇本中，我們從妓女丁憐憐口中，知道申純「長到俺門行踏，我亦盡情延納。」「當日旖旎千般，風流萬種，常來花下快啣杯。」「憶昔與君期，永遠同歡契。」㉙（二十三齣〈妓飲〉）可見其彼此交情匪淺。申純甚

至於與嬌娘情深意厚之際，還竊嬌娘繡鞋要去取悅丁憐憐。而對於「頗饒姿色，兼通文墨」的王家侍女飛紅，申純也多次和她調笑；一齊撲飛蝶，使得飛紅說：「我每與他中庭相遇，語言調笑，兩下更是關情。」㉚她也

很輕易的進入申純房中，偷走他從嬌娘那裡竊取的繡鞋。（二十七齣〈絮鞋〉）飛紅唱【風入松】有「長伴著春

風翠幃，腸斷也燕雙樓」。他就接著說：「飛紅姐，休要腸斷，小生雙樓何如？」㉛難怪嬌娘起疑心，在他們歡

笑撲蝶之際，大失本色的斥責飛紅。（二十八齣〈詬紅〉）而在申、嬌偷情，被飛紅和丫鬟湘蛾窺破，飛紅說：

「看這慣偷老婆的賊漢子，我們如今權饒你這一次，你如何謝我們？」申純回答說：「我客中別無一物，就把

這身子謝你罷了。」湘蛾笑道：「你先謝那個？」申純道：「三人同睡罷。」㉜（二十齣〈斷袖〉）諸如以上這

些話語和情節，雖然有些是為了「插科打諢」；但出諸生腳申純舉止行為，如果要使百般挑剔，在情感上帶有

潔癖之嬌娘把他作為「同心子」的話，恐怕是不止不合格，而且會被拒之千里之外的。而凡此亦可見，《嬌紅

記》只一見的「同心子」，因為沒有曲文賓白的充分鋪墊開展，更沒有情節科介的落實，在申、嬌之間也就談不

上有可以動人的心靈契合。如此若以之作為《嬌紅記》愛情劇之主題特色，恐怕也是薄弱的。而其實作者在劇

㉙〔明〕孟稱舜：《嬌紅記》，收入《孟稱舜戲曲集》，〈妓飲〉，頁一六七、一六八、一六九。

㉚〔明〕孟稱舜：《嬌紅記》，收入《孟稱舜戲曲集》，〈詬紅〉，頁一八五。

㉛〔明〕孟稱舜：《嬌紅記》，收入《孟稱舜戲曲集》，〈絮鞋〉，頁一八二。

㉜〔明〕孟稱舜：《嬌紅記》，收入《孟稱舜戲曲集》，〈斷袖〉，頁一五九。

本開頭所說的「貞夫烈女世間無，總為情多難負。」「烈嬌娘心擇多情種，義申郎情合鴛鴦塚。」才是他所要表彰的；在劇末【尾聲】所說的「死生交，鸞鳳友。一點真誠永不負，則願普天下有情人做夫妻呵！」[233]的皆如心所求」。才是他所要的旨趣，而那旨趣也正如同《西廂記》「願普天下有情的都成了眷屬」一般。也因此作者才[234]沒有讓申、嬌去抗拒王父許婚於權豪勢要，去衝破時代橫阻於封建禮教；兩人只有委屈順受，無半點為「同心子」奮鬥的力氣和跡象；如果他們之間，沒有那「一點真誠永不負」，終致以「死生交，鸞鳳友」感動人心，真不知如此懦弱的愛情，還有什麼意義可言。所以《西廂記》花前月下，層層突破，漸入佳境的現世男女愛情，是可以期許的；《牡丹亭》的一往情深，鍥而不捨，務期達成的奮鬥精神和過程，是令人欣賞的。而《嬌紅記》的兩情相悅，雖有「同心子」之慕，卻猶疑猜忌，精誠有虧，委曲順受，怯於抗拒，終於一死了之，實是不足以為法。《嬌紅記》就其愛情境界而言，如何能與《西廂記》《牡丹亭》鼎足而為三？我想這也是明清人鮮少論及的主要緣故。

(五)　《嬌紅記》之藝術與文學

至於《嬌紅記》在藝術與文學上的表現和成就，還是先看看為子塞作〈題詞〉和〈序〉的友人如何說：

上文引馬權奇《鴛鴦塚》題詞，調子塞《嬌紅記》：「能道深情委折微奧，一一若身涉之。」王業浩

《鴛鴦塚》序〉云：

　　至其搆詞遣調，雋倩入神，據事而不幻，沁心而不淫，纖巧而不露，酸鼻而不佻。臨川讓粹，宛陵讓才，

[233]〔明〕孟稱舜：《嬌紅記》，收入《孟稱舜戲曲集》，〈正名〉，頁一〇五。

[234]〔明〕孟稱舜：《嬌紅記》：「能道深情委折微奧，一一若身涉之。」收入《孟稱舜戲曲集》，〈仙圓〉，頁二六四。

松陵讓律，而吳苑玉峯輸其濃至淡蕩，進乎技矣！[235]

又上文引陳洪綬《節義鴛鴦塚嬌紅記》序）有云：「今又得子塞《鴛鴦塚記》讀之，而知古今具性情之至者，嬌與申生也。能言嬌與申生性情之致，而使其形態活現，精魂不死者，子塞也。」

可見子塞的三位朋友都認為他善於寫情，能設身處地的將劇中申、嬌的纏綿深愛描摹得活靈活現，宛然在目前，而且自然的動人情懷，感受其濃厚的優雅。至於王業浩之舉明代名家之「讓粹」、「讓才」、「讓律」、「輸其濃至淡蕩」來抬高他「進乎技矣」的戲曲文學才華，恐怕就過於愉揚了。

徐朔方先生說他所摘引的孟子塞雜劇《眼兒媚》、《桃源三訪》、《花前一笑》中的若干片段，是子塞「創造性地學習湯顯祖的優異成果。這些曲文優美流暢，雅俗適中，很少典故，也沒有令人費解的詞句，無論形神都近似湯顯祖，而舒展自如，沒有留下摹擬的痕跡。缺點是深度和力度略嫌不足」。[236] 個人則以為「優美流暢，雅俗適中，沒有費解的詞句」是戲曲文學的妙品，是第一流作家的語言共性；子塞雜劇是如此，其傳奇何嘗不也如此。只是若較諸《西廂》則缺其瀟灑之致；較諸《牡丹》則遜其靈妙之氣而已。

以下舉《嬌紅記》曲文來看看：

【金絡索】深閨不解愁，因甚愁偏陡。不為傷春，卻似傷春瘦。朝朝夜夜期，思悠悠，化做春波不斷流。[237]

【懶針線】眼前人比楚天遙，愁入雙眉懶自描。可憐枉度可憐宵，透珠簾繡戶輕寒悄，獨自把粧臺斜靠。他長箋破盡吟芳草，我甚情兒膩粉輕勻點翠桃。愁多少，朝來朝去，劃不去暗種情苗。（九齣〈分爐〉）

[235] 〔明〕孟稱舜著，王漢民、周曉蘭校點：《孟稱舜戲曲集》，頁五四七。

[236] 徐朔方：《孟稱舜實繫年（一五九九—一六八四後）》，收入《徐朔方集》第三冊，頁五五五。

[237] 〔明〕孟稱舜：《嬌紅記》，收入《孟稱舜戲曲集》，〈分爐〉，頁一二八。

便做道春波有斷情難斷，一刻還添萬斛愁。（歎介）相逢處，欲將訴與又夷猶。硬心情，打疊憂愁，愁未

去，來還又。（十齣〈擁爐〉）❷238

【玉肚交】昏昏庭院，灑花枝聲聲慘然。冷清清獨對殘檠，悶騰騰展轉無眠。潺潺小窗滴漏穿，瀟瀟變

做心窩怨。恨悠悠燈前影前，淚斑斑腮邊枕邊。（十二齣〈期阻〉）❷239

【香柳娘】望前山霧迷，望前山霧迷，把香車遮蔽，飛魂逐影飄千里。趕不上了，只得回去罷！轉空房慘悽，

轉空房慘悽，人去楚天涯，夢中怎相見？聽寒蛩四壁，聽寒蛩四壁，知他為誰，一般愁戚。（三十五齣

〈贈佩〉）❷240

【黃鶯兒】相倚許多時，他心兒、我意兒，一般憐取人無二。我為他朝思暮思，他為我念茲在茲，料應都

為憂愁死。兩情詞，當初月下、共訴海神祠。（四十七齣〈芳殞〉）❷241

正宮【普天樂】我和他艤孤舟、江頭哭，哭的來、腸寸斷，傷情處。天昏慘、煙水模糊，江濤咽、驚走游

魚。算世間那似我衷腸苦！您獨拚的紅顏向冥塗，我怎還忍、別畫眉膴？記的擁爐共語，誓雙雙並結生死鸞

右舉四齣，前二支為旦所唱；一寫嬌娘閨中思想申生，一寫閨中因申生而起之春愁。後二支為生所唱，一寫申

生盼望約會而阻於雨，一寫申生郵亭送別，望嬌娘車遠去。皆所謂生旦之曲，而造語樸淡、流利暢達，姿韻橫

生，較諸駢儷派之穠麗典重，無可並論。

❷238〔明〕孟稱舜：《嬌紅記》，收入《孟稱舜戲曲集》，〈擁爐〉，頁一三一。

❷239〔明〕孟稱舜：《嬌紅記》，收入《孟稱舜戲曲集》，〈期阻〉，頁一三九。

❷240〔明〕孟稱舜：《嬌紅記》，收入《孟稱舜戲曲集》，〈贈佩〉，頁二一〇。

❷241〔明〕孟稱舜：《嬌紅記》，收入《孟稱舜戲曲集》，〈芳殞〉，頁二一六。

右兩曲是嬌娘、申純殉情前各自所唱，雖然悲情繾綣，但造語還是明白韶秀。再錄兩支淨丑小曲看看……

南呂過曲【一江風】想吾行，生小風流相。些個事，關情況，任飄颺。翠館紅樓，柳陌花街，到處曾遊蕩。只少個人兒娶他上我牀，做一個戲水的鴛鴦樣。

【前腔】那婆娘，生的羅剎樣，是件兒，不停當。細端詳，髮似蓬松，體似蝦蟆，一見人逃往。身兒丈二長，腳兒尺二長。這正是破糞箕、生笤帚，娶將來和你一對兒相廝像。（五齣〈訪麗〉）(243)

右二曲為丑扮帥公子，二淨扮幫閒戈十貝、小十哥所唱，所謂「淨丑有淨丑之腔」(244)，便是如此的俚俗滑稽。

《嬌紅記》依傳奇慣例，南曲聯套為主體外，也在三齣〈會嬌〉用北隻曲【新水令】、八齣〈番釁〉用北正宮端正好套四曲，十二齣〈期阻〉用南北曲混合腔成套而由生獨唱，四十九齣〈合塚〉用【新水令】南北合套，由末扮嬌娘父王文瑞獨唱北曲，貼扮侍妾飛紅唱南曲。舉其北曲二支如下：

【北雙調】【新水令】慘可可哭的我眼兒昏，為嬌兒、斷腸千寸。再覷不的膝前人宛轉，再聽不的堂上語慇懃。

老景誰溫？思量起越更添愁悶。

【折桂令】俺則為小孩兒、尚未成人，許聘豪家，共結姻親。非圖他、白璧黃金，則待倚依半子、樹立家門。不道老天呵！把我這掌上珠、輕拋摘損，心頭肉、硬剗離分。說起傷神，想起銷魂。雖則你赴黃泉、有母堪投，兀的不念你爹呵！悲白髮、有命難存。(245)

(242)〔明〕孟稱舜：《嬌紅記》，收入《孟稱舜戲曲集》，〈雙逝〉，頁二四九。

(243)〔明〕孟稱舜：《嬌紅記》，收入《孟稱舜戲曲集》，〈訪麗〉，頁一一七。

(244)〔清〕李漁：《李漁全集》第三卷，頁二二一。

像這樣的北曲，雖然其悲涼還未到達元人莽爽蕭颯的風致，但也能順溜直下惻惻動人了。

所以《嬌紅記》的文學語言是有「流麗」之特色的，是可以入戲曲作家之林的。

再就其戲曲藝術來說，其情節線之主脈支脈間，顯得其生旦之愛情主脈過於濃重而失之複沓，其對立之淨丑支脈與配搭之武戲支派，難於交錯映襯；整體看來，並非埋伏照應、針線細密謹嚴的結構。雖然對於原創小說已知剪裁去取，但所受羈絆，依樣畫葫蘆的地方仍多。雖極盡筆力塑造人物，但申、嬌實未了然「同心子」為何物，以致對愛情沒有真正追求的目標與突破障礙達成的能力；有的只是貪戀兩情的歡悅與一再的猶疑與猜忌。而飛紅不掩飾其青春之心，同樣對申生有戀愛的遐想；但她對申、嬌的戀愛儘管有障礙卻無陷害，何況她終於站在嬌娘一邊，慰貼她、幫助她。即使百般仰望嬌娘用心要娶她為妻的帥公子和他的幫閒，也都未對申嬌愛情產生實質的傷害。丁憐憐也只在寫她是申純的老相好而已；在人物事件間，她最多起了針線的作用。至於略具封建家長攀緣權豪的象徵意味，那麼帥節制至多也只是個大官貴人的模樣。也就是說，《嬌紅記》中的人物，可以讓我們感覺到像《西廂記》鶯鶯、張生、紅娘、老夫人，像《牡丹亭》杜麗娘、柳夢梅、春香、陳最良那鬚眉畢張、聞聲見形的人物並沒有；所以《嬌紅記》在人物塑造上不能算是成功。

至其聯套排場，已知情境轉移之道；但五十齣中，只有三齣《會嬌》、二十二齣《婚拒》、四十五齣《泣舟》、五十齣《仙圓》稱得上大場；其他文細正場太多；整體看來，就難有波瀾起伏之效。其用韻雖基本上遵循《中原音韻》，也知因劇情有所變化；但〈辭親〉（二）、〈求醫〉（一七）、〈贈佩〉（三五）、〈演喜〉（四四）、〈芳

〔明〕孟稱舜：《嬌紅記》，收入《孟稱舜戲曲集》，〈合塚〉，頁二五五。

殯〉〈四七〉等五齣支思、齊微混用；〈私悵〉〈一四〉、〈婚拒〉〈二二〉真文、庚青同押，〈要盟〉〈三一〉先天混入寒山。都可見其未盡謹嚴。其腳色運用，有時未避續齣連演，如生扮申純才演完〈分爐〉〈九〉下場，即接續上場演〈擁爐〉〈一○〉，於其勞逸安置有失考量。

小結

通過以上的探討，可知孟稱舜科場不順，以諸生而參加明末的復社和吹社。「復社」皆為正人君子，砥礪氣節，正與子塞「方行紉視」的性格相合；「吹社」以曲切磋宴遊，也與子塞平生創作不殊。他在入清後，於順治六年（一六四九）以貢生任松陽縣學訓導，修學建田，以教化為己任，順治十三年（一六五六）辭歸。著有雜劇五種俱存；傳奇五種存《嬌紅記》、《二胥記》、《貞文記》三種。由於科名未顯，一生行實不彰，其生卒直到近年才由鄧長風考定為生於明神宗萬曆二十二年（一五九四），卒於清聖祖康熙二十三年（一六八四），享壽高達九十一歲。

孟稱舜的曲學理念，見於其《古今名劇合選・序》，其論說「詩詞曲異同」見解之精闢周延，為明人所僅見；其論說「南北曲之異同」，反對王世貞「北勁切、南柔遠」之說，認為南北曲各有其「雄麗」與「清俏」；因之其選南北戲曲之工者乃分《柳枝》與《酹江》二集。他又認為明人論曲「尚律」與「工詞」，皆屬偏見；所以他所選之戲曲，均為場上、案頭兩宜之作。

從子塞及其友人對於其所製傳奇之〈題詞〉與〈序〉，可知其創作之主題思想，都在強調「篤於其性，發於其情」，而「性情」無不以「誠」為根柢，而其「理義」、「節義」也自在其中。子塞更欣賞「士為知己死，女為悅己容」相知相惜，信守如一，至死無悔。他感歎世無知己，如果有，他也「樂為之死」。這才是子塞《嬌紅》

等三記的中心思想。

而且從王季思先生將《嬌紅記》躋入「中國十大悲劇」後，晚近學者除了附會西方悲劇理論以論說《嬌紅記》外，更喜以劇中嬌娘偶一提及之「同心子」大作發揮，認為「愛情觀」可與《西廂記》《牡丹亭》鼎足並論，甚至是小說《紅樓夢》寶黛愛情境界之先驅。但是何謂「同心子」？除了劇中藉嬌娘之口說出「死共穴，生同舍。便做連枝共塚、共塚，我也心歡悅」外，在整個劇本中，未再次看到申嬌間，或從情節、言語、思維、心靈上對「同心子」三字有所詮釋、經營乃至冥然契合的在筆墨間描述渲染，我們所看到的只是申嬌五度反反覆覆的離離合合，在庭庭院院、閨閨房房中，風風月月裡，恩恩愛愛、猜猜疑疑、幽幽怨怨。當嬌父王文瑞的封建家長式固執，當帥太尉的富貴權豪式威逼之下，申嬌更看不到「同心子」、「二人同心，其利斷金」的任何化解作為，遑論其起而突破與抗爭？也就是說，劇本沒有讓我們看到所謂「同心子」那樣的「相欣相賞」、「相激相勵」、「相包相容」、「相知相惜」、「相顧相成」，由心靈的契合達到整個生命境界的融合。所以就沒有「同心子」的感染力，其旨趣也就難於用「同心子」來加以標榜，來使之躋身於與《西廂記》《牡丹亭》等量齊觀。

而在《嬌紅記》之關目布置、排場處理，均有冗煩、失當，韻協亦不免鄰韻混押，其曲詞，誠如徐朔方先生所云「優美流暢，雅俗適中，沒有費解的詞句」，即此特色和成就，就可以使《嬌紅記》在曲壇上占一席之地。何況《集粹曲譜》收有《嬌紅記》〈晚繡〉、〈芳殞〉、〈雙逝〉三齣，可見其尚能流播歌場，更屬不易。

清人許廷錄（生卒年不詳）《兩鍾情》亦本宋梅洞《嬌紅傳》演申、嬌事，亦表其死生至情，但增飾蕭太后南犯事，與史實相去甚遠。

結語

以上所述評三家，袁于令《西樓記》詞采足以承當其戴體，並於演出中重其識譜明腔；吳炳《粲花五種》素有追玉茗「小乘禪」之譽，協韻亦遵《中原音韻》，雖好用集曲，但頗為謹嚴，且標示宮調與所用曲類；孟稱舜《嬌紅記》之曲文則堪稱優美流暢，雅俗適中，音律更頗為講究，所編《古今名劇合選》分為《柳枝》與《酹江》二集，正可看出其「詞律雙美」的主張。因之三家均稱得上是「詞律雙美」的名家。就中吳炳「情郵說」與孟稱舜「同心子」之訴求，加上《西樓記》「由慕才而慕情，而情癡而生死以之」的境界，都可以認為中國人的「愛情觀」，平添不可多得的內涵和主張。而吳炳善用巧合與誤會布置關目，則對阮大鋮以後諸家產生不少影響，甚至於成為一時風尚。

第拾章　清初李玉《一笠庵傳奇》述評及蘇州劇作家群簡述

引言

明代萬曆以後的戲曲，誠如呂天成《曲品》所云：「博觀傳奇，近時為盛。大江左右，騷、雅沸騰；吳、浙之間，風流掩映。」❶祁彪佳（一六〇二─一六四五）《遠山堂曲品・凡例》亦云：「作者如林，大江以南，尤標赤幟。」❷可見那時的明代劇壇中心是在江浙、江南，而若就都會而言，自然以蘇、杭為輻輳。而我們也知道，明中葉以後的戲曲作家，落入士大夫之手，萬曆間更有尚律、尚詞兩種主張，呂天成乃提出「以臨川之筆協吳江之律」的調和「雙美說」，一時作家如吳炳（一五九五─一六四八）、阮大鋮（一五八七─一六四六）莫不服膺其說而斐然傑出。但是在蘇州，則另有一批以李玉為首的劇作家，他們雖是讀書人，但不是蹭蹬科場，就是無心力於功名進取，轉而投入戲曲事業，為職業戲班編劇，以此餬口，作品也因此特別多，成為真正「接

❶〔明〕呂天成：《曲品》，《中國古典戲曲論著集成》第六冊，卷上，頁二一一。

❷〔明〕祁彪佳：《遠山堂曲品》，《中國古典戲曲論著集成》第六冊，頁八。

地氣」的下層文人。他們的劇作，在詞律方面，講求「雙美」之修為；其他無論在題材內容、關目排場、思想理念、語言雅俗、舞臺搬演，無不以戲班之經營為依歸，以觀眾之品味為取向，從而在戲曲劇作之面貌質性上較諸傳統士大夫作家之自囿於「才子佳人」，呈現頗為特異的風調。類似這樣的作家，在晚明清初這易代之際的幾十年間，最突出的是活躍於蘇州的李玉（生卒年不詳），而羽翼於他周邊，和他關係頗為密切的劇作家，則有朱佐朝（生卒年不詳）、朱素臣（生卒年不詳）、畢萬後（約一六二三—?）、葉稚斐（約一六一四—約一六九八）、張大復（?—一六三〇）、朱雲從（生卒年不詳）、薛既揚（生卒年不詳）、陳二白（生卒年不詳）、陳子玉（生卒年不詳）、過孟起（生卒年不詳）、盛國琦（生卒年不詳）、盛際時（生卒年不詳）等人。一般戲曲學者，都把李玉等人合稱為「蘇州派戲曲家」。但這樣的「流派」名稱，如果循名責實，就會有「流派」名義的爭論，所以這裡「保守些」，稱之為「李玉與蘇州劇作家群」。

一、李玉生平與著作

李玉的劇作雖多，名氣雖大，但生平資料事蹟卻少得可憐。可確定的是：李玉，字玄玉，一作元玉，自號蘇門嘯侶，因所居又號一笠庵。蘇州吳縣人。其字一作「元玉」，當因避康熙帝諱「玄燁」而改「玄」為「元」。其生卒年不明，學者用心用力，多方考證，從吳新雷《李玉生平、交遊、作品考》之生於萬曆十九年（一五九一），到顏長珂、周傳家《李玉評傳》之生於萬曆四十八年（一六二〇），卒於康熙二十年（一六八一）；其間尚有「五說」亦各不相能。可見李玉之生卒年蓋可以斷言「無確考」，我們只好說李玉生存於明萬曆中期到清康熙早期這百年之間，因為諸家考證不出這時段範圍。

其次，且看以下資料：

李玉〈南音三籟序〉云：

予於詞曲，夙有痂癖。數奇不偶，寄興聲歌，作《花魁》、《捧雪》二十餘種，演之氍毹，聊供噴飯。曲學粗微，未窺半豹。❸

此序署「康熙陸年（一六六七）伍月望日，蘇門嘯侶元玉氏題於一笠庵之東籬小厂」。

錢謙益（一五八二─一六六四）〈眉山秀題詞〉云：

往與海內賞音之士品定得失，謂伯龍、伯起諸子已成隔世，而新聲間出，則元玉氏《占花魁》、《一捧雪》諸劇，真足令人心折也。元玉言詞滿天下，每一紙落，雞林好事者爭被管絃，如達夫、昌齡，聲高當代，酒樓諸妓，咸歌其詩。元玉管花腸篆，標幟詞壇，而蘊奇不偶，每借韻人韻事譜之宮商，聊以抒其壘塊。丙戌歲（順治三年，一六四六），予寓郡城拙政園居，得盡讀其奚囊中秘義。即使延年協律，當亦賞其清柔；善顧周郎，無能摘其紕謬。……嗟乎！才為世忌，千古同悲。此元玉所為擊碎唾壺，五岳起于方寸，不浹洵而《眉山秀》成已，令魚出聽而雲為停矣。……元玉上窮典雅，下漁稗乘，既富才情，又嫻音律，殆所稱青蓮苗裔、金粟後身耶？千今求通才千寓內，誰復雁行者？❹

吳偉業（一六○九─一六七二）〈北詞廣正譜序〉云：

❸　〔清〕李玉：〈南音三籟序〉，收入俞為民、孫蓉蓉編：《歷代曲話彙編・清代編》第一集（合肥：黃山書社，二○○八年），頁一○七。

❹　〔清〕錢謙益：〈眉山秀題詞〉，見〔清〕李玉：《一笠庵新編眉山秀傳奇》（上海：文學古籍刊行社，商務印書館印刷，一九五七年據順治刊本影印），頁二一七。

李子元玉，好奇學古士也。其才足以上下千載，其學足以囊括藝林。而連厄於有司，晚幾得之，仍中副車。甲申（崇禎十七年，一六四四）以後，絕意仕進。以十郎之才調，效耆卿之填詞。所著傳奇數十種，即當場之歌呼笑罵，以寓顯微闡幽之旨。忠孝節烈，有美斯彰，無微不著。間以其餘閒，採元人各種傳奇、散套及明初諸名人所著中之北詞，依宮按調，彙為全書。復取華亭徐于室所輯，參而訂之。此真騷壇鼓吹，堪與漢文、唐詩、宋詞并傳不朽矣！予至郡城，嘗過其廬，出以相示，喜其能成前人所未有之書也，為序其始末云。❺

此序署「婁東吳偉業書」。

又吳綺（一六一九—一六九四）有詞【滿江紅】《次楚畹韻贈元玉》云：

李下無蹊，問當代，誰為通峭。最愛是，文章高處，儘君嘻笑。世事漫須真實相，家傳自擅清平調。便扣門，報有俗人來，唯長嘯。　林下酌，溪邊釣。約羊求，偕德耀。把頑仙駭叟，任他猜料。看浮雲富貴只尋常，頭寧掉。❻

《吳縣志》卷七五二云：

李玉，字玄玉，吳縣人。明崇禎間舉於鄉，入清不再入公車。著有《北詞廣正譜》，取華亭徐于室原稿改編，吳偉業為作序。淹雅博洽，出原書上。又著傳奇三十二種，最著者曰「一人永占」，謂《一捧雪》、《人獸關》、《永團圓》、《占花魁》也。❼

❺〔清〕吳偉業：《北詞廣正譜序》，收入俞為民、孫蓉蓉編：《歷代曲話彙編·清代編》第一集，頁二○五。
❻〔清〕吳綺：《林蕙堂全集》，《文淵閣四庫全書》集部第一三一四冊（臺北：臺灣商務印書館，一九八三年），卷二五，頁七二五。

焦循《劇說》卷四云：

元玉係申相國家人，為申公子所抑，不得應科試，因著傳奇以抒其憤，而《一》、《人》、《永》、《占》尤盛傳於時，其《一捧雪》極為奴婢吐氣，而開首即云：「裘馬豪華，恥爭呼貴家子。」意固有在也。❽

從以上這些資料，我們可以看出李玉生平與成就的概略。

就其生平而言，焦循所記雖然較晚，但事關重要；以焦循之行事為人，必定有所據而云然。則李玉既為明萬曆間宰相申時行（一五三五—一六四一）「家人」，所謂「家人」亦即奴僕之屬，則其出身自是寒微，且必然受到申府環境譬如家樂演戲的薰陶，或申府府規譬如人格的教養。至於焦氏所云「為申公子所抑」，「申」一作「孫」，上下不成文。作「申」則考申時行子用懋（一五六〇—一六三八），早於萬曆十一年（一五八三）高中進士，官至刑兵兩部尚書，長居蘇州三十年，好善樂施，為世所稱，根本不像會「壓抑」李玉出頭的人。我想他自己說因「數奇不偶，寄興聲歌」。錢謙益也說他「蘊奇不偶」、吳偉業更明白說他「連厄於有司」才是事實。也就是說李玉運氣不好，屢次參加科舉都不被考官看上。為此他鬱積了許多憤懣不平之氣，便假藉戲曲創作發洩出來。所以錢氏說他「每借韻人韻事譜之宮商，聊以抒其壘塊」。吳氏也說他「所著傳奇數十種，即當場之歌呼笑罵，以寓顯微闡幽之旨。忠孝節烈，有美斯彰，無微不著」。但我們從李玉現存十八種劇作，看不出他有什麼寄託抒憤的地方。倒是他交遊甚密的好友吳綺，說他「連峭」，過著「林下酌，溪邊釣」的隱居生活，只有賢妻如梁鴻之孟光，好友如高士羊仲、求仲，姬妾如能倚笛能歌唱的小紅，來陪伴他像周公瑾那樣

❼吳秀之等修纂：《中國吳縣志‧李玉》《中國方志叢書‧華中地方》一八號第四冊（臺北：成文出版社，一九七〇年），卷七五上，頁一五六九。

❽〔清〕焦循：《劇說》，《中國古典戲曲論著集成》第八冊，卷四，頁一五八。

當筵顧誤，像阮籍那樣長嘯山林，而對於人的是非無中生有，則不屑一顧。我想這，是元玉編劇之外的生活寫照，而這種生活應在亡國後。

而錢、吳二氏，對於李玉的才學是極為欣賞和肯定的。錢氏說「元玉上窮典雅，下漁稗乘，既富才情，又嫻音律，殆所謂青蓮苗裔、金粟後身耶？」竟拿李白（七〇一─七六二）和王維（七〇一─七六一）的傳人來抬舉他；因為他認為「元玉管花腸篆，標幟詞壇」。所以「言詞滿天下，每一紙落，雞林好事者爭被管絃」。吳氏更說「李子元玉，好奇學古士也。其才足以上下千載，其學足以囊括藝林」。可見錢、吳二氏對李玉的才學和戲曲創作上的成就，是極盡肯定揄揚之能事的，而以錢、吳二氏在當時與龔鼎孳（一六一六─一六七三）並稱「江左三大家」之身分地位，要他們說過分虛浮應酬的話，應當是不可能的。

吳偉業還特別說元玉「連厄於有司，晚幾得之，仍中副車。甲申以後，絕意仕進」。可見元玉如同當時一般讀書人，以追求功名為平生目標，其所云「晚」，應指時間序列，即「後來」的意思，而非指晚年；因為崇禎十七年（一六四四），明朝覆亡，他為守士人氣節，就絕意仕進了。至於曾獲得的副榜舉人，他當然也棄之不顧了。

所以總結以上看來，李玉雖然出身申相國家人，甚為寒微。但他卻能利用所處環境，努力讀書求學，涵養做人的道理，也能耳濡目染，從申家名著天下的家樂中汲取戲曲相關的種種修為。他也有許多機會參加科舉，可是遭逢不偶，在明亡之前，才獲得副榜舉人的名銜。而明亡以後，他講求氣節，不再追求仕進，矢志隱居山林，將滿腹牢騷和才學轉化為戲曲創作，像關漢卿那樣，「偶倡優而不辭」，來往的儘是同樣為職業戲班的劇作家，在社會下階層討生活。若此，既無名公鉅卿可以往來，亦無俊彥鴻儒可以交接。則那有詩歌可以唱和，那有事蹟可以記錄？如果不是碰上欣賞他的錢、吳二氏，為他作序，提供我們了解一些他二人心目中的李元玉，

則元玉在我們眼中，將更加矇昧，至多只是一位大劇作家而已。至於吳綺詞中所描述他的隱居生活，應當只是局部美化的寫照，恐怕不是他生活的全貌。

元玉的劇作，如上文所云，於康熙六年（一六六七）所寫之《南音三籟序》，自稱有「二十餘種」，吳偉業為他作《北詞廣正譜序》時，說他「所著傳奇數十種」。吳新雷《李玉生平、交遊、作品考》，謂「是書編成于順治十七年（一六六〇）左右」。❾如果吳偉業所記譜成之前，元玉已有「傳奇數十種」非誤記，則吳新雷先生所推測的《北詞廣正譜》完稿的時間便有問題，因為元玉自己說康熙六年（一六六七）時，他才著有「傳奇二十餘種」，怎會在順治十七年（一六六〇）時，就已有「傳奇「數十」」所云「數十」起碼也要在三十種以上。

又從吳偉業序文看來，似乎元玉編譜在前，而參訂徐稿在後。但周維培《曲譜研究》指出：「現存《廣正譜》之刊本均題：『華亭徐于室原稿，茂陵鈕少雅樂句，吳門李玄玉更定，長洲朱素臣同閱。』明確指出該譜是李玉等人在徐于室（一五七四—一六三六）原稿基礎上參補增訂而成的。」❿可見吳序之說，其實不精確。

並為鈕少雅（一五六四—？）《南曲九宮正始》命名，可見他對於南北曲律都用心探討過。

二、李玉《一笠庵傳奇》的目錄

至於李玉到底著有多少種傳奇，吳新雷先生在前揭文據清康熙初高奕《新傳奇品》所著錄之《一笠庵傳奇》《北詞廣正譜》之外，李玉還參訂張大復《寒山堂南曲譜》、沈自晉（一五八三—一六六五）《南曲新譜》，

❾　吳新雷：《崑曲史考論》（上海：上海古籍出版社，二〇一五年），頁二四一。

❿　周維培：《曲譜研究》（南京：江蘇古籍出版社，一九九九年），頁六七—六八。

「三十二本」（但目次中缺載二本，實錄三十本），雍正初無名氏《傳奇彙考標目》所錄「三十二本」，嘉慶十年（一八〇五）焦循《劇說》「李元玉《一笠庵》二十九本」，道光二十三年（一八四三）支豐宜（生卒年不詳）《曲目表》「三十一種」，咸豐時姚燮（一八〇五－一八六四）《今樂考證》「李玉三十一種」，光緒三十四年（一九〇八）王國維（一八七七－一九二七）《曲錄》「國朝李玉三十三種」等之著錄，又據《傳奇彙考標目》《曲海目》、道光四年（一八二四）梁廷枏（一七九六－一八六一）《曲話》等加以考訂，獲得以下結論：

1. 現今尚有整本留存於世者，計有十八種：《一捧雪》、《人獸關》、《永團圓》、《占花魁》、《牛頭山》、《太平錢》、《眉山秀》、《兩鬚眉》、《清忠譜》、《萬里圓》、《麒麟閣》（以上十二種有《古本戲曲叢刊三集》影印本）、《七國記》、《昊天塔》（以上二種傅氏碧蕖館藏康熙間鈔本）、《風雲會》（北京圖書館藏乾隆間內府精鈔本）、《五高風》（首都圖書館藏馬氏不登大雅之堂傳鈔本）、《連城璧》（中國戲曲學院圖書館舊鈔本）、《一品爵》（見清初鈔本《環翠山房集十五種》之四，被劫藏於法國巴黎國家圖書館）。

以上吳新雷先生「經過多方面細緻的調查訪問」所得的十八本，除其中《七國記》一種外，其餘十七種又附吳梅鈔本《清忠譜》一種，已由陳古虞、陳多、馬聖貴三位先生點校，於二〇〇四年十二月由上海古籍出版社出版。

2. 有散齣者二種：《洛陽橋》、《埋輪亭》。

3. 有逸曲者一種：《千里舟》。

4. 散佚失傳者二十一種（省略）

總計李玉所著傳奇可考其目者四十二種。

但事實上李玉所著傳奇究竟有多少，其實是個未知數。因為增補本《傳奇彙考標目》（北京文化部藝術局資

料室藏）李玉名下有「此公著述極富，陳文叔丈言，昔盛時，大內藏者達六十種，惜多不記耳」之語。梁廷枏《曲話》所加按語，云：「此就大略言之，考證當不止此。俟再補入。」⓫ 都可看出李玉所著傳奇，尚有未盡被挖掘者。蓋誠如錢謙益所云：「元玉言詞滿天下，每一紙落，雞林好事者爭被管絃。」何況當時蘇州的職業崑班，據說「以千計」⓬，則元玉隨手創作，隨時被演出的情況就很多，若此其傳奇自然有手鈔即行演出，而來不及雕板印刷就散落的可能。

李玉現存這十八種傳奇，考其著作先後年代，有跡象可循者如下：

其「一人永占」即《一捧雪》、《人獸關》、《永團圓》、《占花魁》四劇，曾以《一笠庵四種》為名於崇禎間刊行。據龍子猶（一五七四─一六四六）〈永團圓敘〉云：

初編《人獸關》盛行，優人每獲異稿，竟購新劇，甫屬草，便攘以去。

則《人獸關》為《一笠庵傳奇》之初編，盛行歌場。

又蔣瑞藻（一八九一─一九二九）《小說考證》卷四引《茶香室三鈔》云：

明張岱《夢憶》云：「福王南渡，魯王播遷之越。以先父相魯先王，幸舊臣第。是日演《賣油郎》傳奇，內有泥馬渡康王故事，與時事巧合，睿顏大喜。」按此則知今所行《占花魁》傳奇，亦明人舊本也。⓮

⓫〔清〕梁廷枏：《曲話》，《中國古典戲曲論著集成》第八冊，卷一，頁二四五。

⓬王載揚《書陳優事》謂「時郡城之優部以千計」。出自焦循《劇說》卷六引《菊莊新話》，見〔清〕焦循：《劇說》，《中國古典戲曲論著集成》第八冊，卷六，頁一九九。

⓭〔清〕馮夢龍：〈永團圓敘〉，收入俞為民、孫蓉蓉編：《歷代曲話彙編·明代編》第三集（合肥：黃山書社，二〇〇九年），頁四二一。

則《占花魁》不止演於明福王南渡之時，亦可證其在崇禎間即已風行。

又《麒麟閣》，據談遷（一五九四—一六五八）《棗林雜俎‧女伎》條言，南明弘光即位後，曾於宮中演此劇。⑮ 則此劇亦當作於崇禎間。

又《千鍾祿》，原名當作《千忠戮》，以其內容在讚揚建文朝死難與堅貞之忠臣，用以鞭撻責難舊明祿食千鍾的文臣武將跪向異族新朝之際；則其創作年代當在清初。

《兩鬚眉》，就其為「時事劇」且意在表彰黃禹金（生卒年不詳）夫婦滅賊建功之事蹟，則其創作年代亦當在明清易代之際。今存有長樂鄭氏藏清順治刊本可證。

《眉山秀》：鄭振鐸（一八九八—一九五八）跋此劇云：「此本題《一笠庵新編第七種傳奇》，惜其他各種，未能一一發現也。」⑯ 此劇既名列《一笠庵傳奇》第七種，亦當為李玉早期之作，鄭氏藏有順治刊本可證。

《萬里圓》：顧公燮（生卒年不詳）《消夏閒記》云：明孝廉黃雲美，周介公門人也，為雲南大姚令。鼎革後，其子向堅，于千戈載道之中，跋涉山川，迎二親回蘇。自順治二年暮出門，至十年始歸故里。有作《萬里緣》傳奇以演其事者。⑰

則此劇顯然為真人真事之時事劇，其創作時間應在其事喧騰之際，為順治十年（一六五三）之時或其後不久。

⑭ 〔清〕蔣瑞藻：《小說考證》（上海：上海古籍出版社，一九八四年），上冊，卷四，頁一三一。

⑮ 〔清〕談遷：《棗林雜俎》，《叢書集成續編》第二一四冊（臺北：新文豐出版股份有限公司，一九八九年），仁集，頁五五。

⑯ 鄭振鐸：《劫中得書記‧眉山秀》，《鄭振鐸全集》第六冊（石家莊：花山文藝出版社，一九九八年），頁七八九。

⑰ 〔清〕顧公燮：《消夏閒記摘鈔》，收入《涵芬樓秘笈》第二集（上海：商務印書館，一九一七年），上卷，頁一五。

以上九劇可以略考創作年代，其他九劇雖無從由資料推測，但總不出順康之間。

李玉傳奇之風行，由被演為折子戲的現象也可以看出來。茲錄其目如下：

1. 《人獸關》：〈前設〉、〈演官〉、〈幻騙〉、〈惡夢〉等四齣。

2. 《永團圓》：〈會贅〉、〈逼離〉、〈賺契〉、〈擊鼓〉、〈堂配〉等五齣。

3. 《一捧雪》：〈餞別〉、〈路遇〉、〈豪宴〉、〈送杯〉、〈露杯〉、〈搜杯〉、〈關攫〉、〈換監〉、〈代戮〉、〈株逮〉、〈審頭〉、〈刺湯〉、〈祭姬〉、〈邊信〉、〈故遇〉、〈杯圓〉等十六齣。曾改編為京劇，譚鑫培、孫菊仙、汪桂芬、周信芳、馬連良等等名伶均善演此劇，地方戲曲多種，亦有此劇。

4. 《占花魁》：〈湖樓〉、〈受吐〉等二齣。明末福王南渡，曾觀演此劇。京劇改編為《獨占花魁》《賣油郎》，地方戲曲亦多有此劇目。

5. 《清忠譜》：〈罵祠〉、〈書鬧〉、〈拉眾〉、〈鞭差〉、〈打尉〉等五齣。京劇改編為《五人義》。

6. 《麒麟閣》：〈三擋〉、〈反牢〉、〈激秦〉、〈揚兵〉等四齣。地方戲多有此劇目。

7. 《千鍾祿》：〈奏朝〉、〈草詔〉、〈八陽〉、〈雙忠〉、〈搜山〉、〈打車〉、〈歸國〉等八齣。京劇、地方戲亦有此劇目。

8. 《眉山秀》：〈婚試〉、〈詔賦〉、〈遊湖〉等三齣。京劇、地方戲亦有此劇目。

以上八劇四十七齣折子劇，可以看出李玉《一笠庵傳奇》現存者十八種，而實際風行有清到民初的，只有《一捧雪》、《人獸關》、《永團圓》、《占花魁》、《清忠譜》、《麒麟閣》、《千鍾祿》、《眉山秀》這八個劇本。而時至當代，李玉傳奇在舞臺上尚有演出記錄的，據師大國文所黃文政碩士論文《李玉傳奇的舞臺搬演研究》所云：「只有《千鍾祿》的五齣：〈奏朝〉、〈草詔〉、〈八陽〉、〈搜山〉、〈打車〉；《占花魁》的二齣：〈湖樓〉、〈受

吐〉；《麒麟閣》的二齣：〈激秦〉、〈三擋〉（又可合稱為〈出潼關〉）；《永團圓》的二齣：〈擊鼓〉、〈堂配〉；《人獸關》的一齣：〈演官〉」 [18]，總計只剩下五劇十二齣折子戲。這不止看出崑劇在當代擋不住衰微，同樣也看出整個戲曲在當代的沒落。

三、李玉現存傳奇之題材內容與思想旨趣

李玉現存傳奇十八種，論其題材來源有時事、歷史、小說、傳奇與無可考五類，論其內容則有時事、歷史、社會、風情、佛道五種。先就其題材來源說明：

(一)時事類

1. 《一捧雪》：寫明嘉靖間權相嚴嵩（一四八〇—一五六七）之子嚴世蕃（一五一三—一五六五）為奪取玉杯「一捧雪」而陷害莫懷古一家事。有人據沈德符（一五七八—一六四二）《萬曆野獲編・補遺》卷三《偽畫致禍》，認為該劇係嚴家父子謀奪《清明上河圖》而枉殺王忬（一五〇七—一五六〇）事。 [19] 但據忬子王世貞（一五二六—一五九〇）《弇州山人續稿》卷一六八所記〈清明上河圖別本〉兩則題跋，言嵩「出死構，再損千金之直而後得」 [20]，證明受害者另有其人。又據王世貞《觚不觚錄》中載，為奪此圖，破家殞命者甚多。 [21] 劉

⓲　黃文政：《李玉傳奇的舞臺搬演研究》（臺北：國立師範大學國文系碩士學位論文，二〇〇九年），頁一六六—一六七。

⓳　〔明〕沈德符：《萬曆野獲編》，補遺卷二〈內閣〉，頁八二七。

⓴　〔明〕王世貞：《弇州山人續稿》（臺北：國家圖書館館藏，明萬曆間吳郡王氏家刊本），卷一六八，頁一九。

致中以為故事原型來自程可中《程仲權先生集》卷之三〈湯表背傳〉，敘嚴世蕃謀奪王廷尉漢玉杯。[22]

衍。

2.《清忠譜》：敘明天啟間，閹黨魏忠賢（一五六八—一六二七）命緹騎往蘇州擄殺東林黨人周順昌（一五八四—一六二六），因而引起民變，事見《明史》卷二四五〈周順昌傳〉、張溥（一六〇二—一六四一）〈五人墓碑記〉、吳肅公（一六二六—一六九九）〈五人傳〉、夏允彝（一五九六—一六四五）《幸存錄》上卷、〈五人義紀略〉、〈頌天臚筆〉等。

(二)歷史類

4.《兩鬚眉》：敘書生黃禹金夫婦滅賊建功事。禹金及其妻鄭氏皆實有其人。禹金情節則據六合黃鼎事敷衍。

3.《萬里圓》：敘蘇州人黃向堅（一六〇九—一六七三）萬里尋親事。事本黃向堅所著《尋親記程》、《滇還紀程》及歸莊（一六一三—一六七三）〈黃孝子傳〉。

1.《千鍾祿》，劇名或作《千忠戮》、《千忠祿》、《千鍾祿》、《琉璃塔》。敘明初燕王（一三六〇—一四二四）爭奪帝位，兵陷南京，建文帝朱允炆（一三七七—？）隱遁逃亡事。其間忠臣多被殺。可知劇名原本當作《千忠戮》，諸多改名，以致名實不副，蓋因忌諱所致。事見《明史》卷二七〈寧王傳〉、〈黃子澄傳〉，卷一四五〈姚廣孝傳〉；以及《明朝小史》卷三、《明書》卷五二〈綸渙志〉，皆寫「靖難之變」等。另錢謙益《有學集》中

[21] 李修生主編：《古本戲曲劇目提要》，「一捧雪」條（張雲生撰），頁三九四。

[22] 〔明〕程可中：《程仲權先生集》，收入《四庫全書存目叢書》集部別集類第一九〇冊（臺南：莊嚴文化事業有限公司，一九九七年據浙江圖書館藏明程胤兆刻本影印），文集卷之三，頁一〇〇—一〇二。

《建文年譜序》、夏燮（一八○○─一八七五）《明通鑑》、史仲彬（生卒年不詳）《致身錄》、程濟（生卒年不詳）《從亡日記》，以及《拍案驚奇二集》卷首崇禎五年（一六三二）即空觀主人（一五八○─一六四四）小引〈老衲識書生於未遇，忠臣保危主而令終〉等，皆寫建文削髮流亡之傳說。

2. 《連城璧》，敘戰國時，藺相如（生卒年不詳）完璧歸趙事。本《史記》卷八十〈廉頗藺相如列傳〉。

3. 《七國傳》，敘孫臏（前三八二─前三一六）、龐涓（前三八五─前三四二）齊魏爭戰事，本《史記·孫子吳起列傳》。

(三) 小說類

1. 《占花魁》，敘賣油郎秦鍾獨占花魁娘子莘瑤琴事。事本馮夢龍《醒世恆言》第三卷〈賣油郎獨占花魁〉。又劇中泥馬渡康王事見《神仙傳》、《南渡錄》。秦良奉檄勤王，為金拘留冷山事，借用宋洪皓（一○八八─一一五五）史跡。沈仰橋、蘇翠兒夫婦溺沉淫僧卜喬事，取材《西湖遊覽志餘》卷三五。❷

2. 《人獸關》：敘桂薪為富不仁，忘施濟之大恩，其妻輪迴罰轉為施家犬事。事本唐李復言（生卒年不詳）《續玄怪錄》中〈張老〉及〈定婚店〉，見《太平廣記》卷一六、卷一五九。馮夢龍《古今小說》（《喻世明言》）卷三三〈張古老種瓜娶文女〉。

3. 《太平錢》：敘張老與文姑、韋固與韓休女慧娥姻緣前定事。事本明邵景詹（生卒年不詳）《覓燈閒話》卷一〈桂遷夢感錄〉，馮夢龍《警世通言》卷二五〈桂員外途窮懺悔〉。

❷ 見黃文政：《李玉傳奇的舞臺搬演研究》，頁一二。

4. 《眉山秀》：敘宋秦觀（一○四九─一一○○）與蘇小妹、長沙義妓文娟戀愛事，涉及蘇氏父子與王安石（一○二一─一○八八）變法鬥爭事。事本《京本通俗小說》卷一四《拗相公》，馮夢龍《警世通言》卷三《王安石三難蘇學士》，卷四《拗相公飲恨半山堂》、《醒世恆言》卷一一《蘇小妹三難新郎》《古今小說》卷三○《明悟禪師趕五戒》，以及宋洪邁（一一二三─一二○二）《夷堅志·長沙義妓》條、元林坤（生卒年不詳）《誠齋雜記》。

(四)民間傳說類

1. 《牛頭山》：敘宋岳飛（一一○三─一一四二）抗金事。事本民間之說唱岳飛，嘉靖時有熊大木（約一五○六─一五七八）作《大宋中興通俗演義》、鄒元標（一五五一─一六二四）《岳武穆精忠傳》于華玉（生卒年不詳）《岳武穆盡忠報國傳》。

2. 《麒麟閣》：敘隋唐間群雄揭竿起義事。事本民間說唱隋唐。明代有《隋唐遺文》、羅貫中（約一三三○─約一四○○）有《隋唐志傳》。

3. 《風雲會》：敘宋太祖趙匡胤（九二七─九七六）與鄭恩（生卒年不詳）結義除暴安良、其取天下事。事本民間傳說如《殘唐五代》、《北宋》等演義中之趙、鄭結義始末、馮夢龍《警世通言》卷二一《趙太祖千里送京娘》。

(五)本事無考類

1. 《永團圓》：敘書生蔡文英與江蘭芳、蕙芳姊妹間婚姻事。或據時事新聞改寫。其中蔡文英智擒二盜，

出諸馮夢龍《智囊補》中張佳胤智擒巨盜事。

2. 《意中人》：敘史玉弘與劉夢花相愛慕互訂終身事，部分情節仿自《荊釵記》與《還魂記》。

3. 《五高風》：敘宋代清官文洪與奸臣尤權鬥爭，終得包拯（九九九—一〇六二）洗刷冤屈事，似與《龍圖公案》有關。

4. 《一品爵》：敘經略桓錫在金爵上刻有「一品」二字，射中者即賞之，莘臧因與崔顯鬥射，為顯所害事。

《曲海總目提要》卷二五，謂「按作者乃因繼母所挈子不肖，貽害本家而作，姓名事實，俱假託也」。

以上十八劇，若就其內容而言，則《牛頭山》、《麒麟閣》、《風雲會》三劇可併入「歷史劇」；《占花魁》、《眉山秀》、《意中人》三劇可歸作「風情劇」；《人獸關》、《永團圓》、《五高風》、《一品爵》四劇可合為「社會劇」；而《太平錢》則獨為「神仙劇」。如此加上其與「題材」相合之「歷史劇」《連城璧》、《七國傳》、《千鍾祿》三種；「時事劇」《清忠譜》、《兩鬚眉》、《萬里圓》、《一捧雪》四種，則可：

歷史劇六種、時事劇四種、風情劇三種、社會劇四種、神仙劇一種。

從以上對李玉傳奇題材內容的分類考述，我們可以看出李玉傳奇在這方面的特色：

其一，其題材內容的多樣性兼具五種，是明清士大夫作品所望塵莫及的，即使在元人，恐怕也只有一位關漢卿可以比擬他。緣故是他們同樣都為庶民而創作，為投群眾所好而執筆；所以他們的劇作也最能脈動觀眾的心聲而廣為流行。

於是其歷史劇《連城璧》寫在秦王淫威之下「完璧歸趙」的藺相如；《麒麟閣》寫在瓦崗寨聚義的英雄秦

瓊（五七一？―六三八）、程咬金（五八九―六六五）；《風雲會》寫趙匡胤與鄭恩的結義，以及「千里送京娘」；《牛頭山》寫岳飛父子抗金的忠烈；而《千鍾祿》中的建文帝君臣，更有言人所不敢言的易代鼎革和麥秀黍離之悲，這些歷史人物，都是人們所熟悉、所景仰的忠義俊彥、英雄豪傑，演為戲曲，令人典範宿昔，何況其於庶民，焉有不膾炙人口之理？

而與歷史劇比類相鄰的時事劇，就發生在眼前、起於周遭，尤其直從蘇州本地生發，更是撼動當地廣大之人心。其《清忠譜》寫周順昌斥奸罵讒，與閹黨誓不兩立，「五人義」壯烈犧牲解救蘇州全城百姓免於屠城之禍；《萬里圓》雖主寫蘇州人黃向堅萬里尋親，但也表現了「清朝官府坐了蘇州」，「不管歹徒燒殺砍殺」，造成「破邑空城，頹垣破牆」和「荒榛斷莽，白骨黃骸」的慘狀。另有已佚的《萬民安》，據《曲海總目提要》卷一六，演的是萬曆二十九年（一六○一），因蘇杭織造太監孫隆（生卒年不詳）在蘇州橫徵暴斂，造成市民抗稅的暴動事件。而即使是《一捧雪》也在寫蘇州人莫懷古因傳家寶玉杯「一捧雪」而被嚴嵩之子嚴世蕃所害的傳聞。

像這樣以在地人寫在地事演給在地人看，那有不被吸引而好奇而義憤填膺的？

至於「風情劇」之《占花魁》與《眉山秀》，其本事小說中已足以引人入勝，因此也無須像阮大鋮、吳炳那樣費盡心思去造設誤會和巧合，以騙取觀眾的「懸疑」和「驚奇」。倒是其「社會劇」中，旨在諷刺婚姻事件中嫌貧愛富的《永團圓》，其演蔡文英與江蘭芳、蕙芳姊妹間，所運用的手法：「前掇賺翻後掇賺，惡姻緣變好姻緣；舊女婿為新女婿，一團圓做兩團圓。」尚不免阮、吳二氏的餘習殘技。而同樣有悔婚情節的《人獸關》，則旨在指斥忘恩負義、為富不仁的衣冠禽獸。也許作者寫此二劇，同樣為當時所見的人情事故而發，看在庶民百姓眼裡，自然心知肚明。而《永團圓》在劇末明白宣揚，只要是「義夫節婦」，都能團圓一世。

其二，雖然上文說過，李玉自稱「數奇不偶，寄興聲歌」。吳偉業也說他「所著傳奇數十種，即當場之歌呼

笑罵，以寓顯微闡幽之旨」。錢謙益更說他「每借韻人韻事，譜之宮商，聊以抒其壘塊」。但我們經此分析之後，更可以駁斥錢、吳二氏悅，從李玉現存的十八種傳奇中，誠如前文所云，卻看不出他有什麼「借他人之酒杯，澆自己之塊壘」的跡象。

吳新雷先生《論蘇州派戲曲大家李玉》認為：李玉的創作思想是複雜的。他洞察明末政治的腐敗和社會的黑暗，歌頌轟轟烈烈的市民暴動，同情下層人物的苦難遭遇，頌揚民族英雄的愛國主義精神。但他也有「封建意識的思想局限」，表現在以下三方面，撮其要如下：

第一，「為維護封建秩序，強調對帝王不可動搖的忠誠，宣揚愚忠思想」，而寄望於帝王身上。譬如《一捧雪》的洗冤有賴於嘉靖皇帝的「恍然大悟」；《清忠譜》的平反緣於崇禎皇帝的即位；其他如《麒麟閣》之寫唐太宗，《風雲會》之寫宋太祖，《牛頭山》之寫宋高宗，都宣揚「真命天子」，威力無比。

第二，「封建倫理道德的說教很嚴重，特別是鼓吹奴隸道德。」其作品中，從不放過忠孝節義和三綱五常的宣傳。如《兩鬚眉》第四齣〈課讀〉、〈人獸關〉之用以課子訓女；而李玉筆下之正面人物，除忠臣孝子義夫節婦外，還特塑造「義僕」，如《一捧雪》之莫誠與《五高風》之王成均代主受戮，王成之父王安為主人伸冤而「滾釘板告狀」。這也許與李玉之「出身」有所關聯也說不定。在清初蘇州作家群中卻不乏其例，應當是一時風氣使然，更加接近事實。

第三，「浸透著濃厚的宿命論觀點和因果報應的封建迷信思想」，未知他這種思想，是否因為自己「數奇不偶」，長年消極頹廢所產生的結果。譬如《太平錢》充滿道家出世思想，《眉山秀》讚揚東坡與佛印的參禪悟道，《麒麟閣》太宗君臣，乃紫薇與群星列宿下凡，《清忠譜》周順昌遇難魂遊吳門，被玉帝封為應天城隍。㉕

如果站在現代讀書人的立場，那麼《一笠庵》所呈現的思想理念，誠如吳新雷先生所指出的三點，確實都

是李玉不夠「進步」而顯得落伍的面向；但是如果把時光倒回，又站在李玉為廣大群眾編劇的立場上，則《一笠庵傳奇》所流露的「心思觀念」，無論我們現在看來是進步的或落伍的，恐怕才是最貼切當時戲臺之下所有觀眾的「共同看法」，李玉不過是為了迎合他們而代為發聲而已。也唯有如此，他的傳奇才會一脫稿就被搶著登場演出。

四、李玉傳奇在藝術、文學上之成就與特色

李玉《一笠庵傳奇》，除了其題材內容投合大眾品味，思想旨趣適合庶民理念外，其所以一脫稿即被呈現勾欄，還由於其劇本之文學與藝術宜於舞臺搬演，對此，依次論述如下：

(一)關目緊湊、埋伏照映

《一笠庵傳奇》主腦分明，線索縝密。如《永團圓》，馮夢龍墨憨齋重訂本〈敘〉云：

> 《永團圓》主腦分明，線索縝密。如太守喬主婚事，情節本妙，添作二女志鹿得獐，遂生出多少離合悲歡段數。文人機杼，何讓天孫？江翁一女是靳，乃至挈雙璧而歸之。又俱作太守人情，自己全不討好，所謂小人枉自做小人也。中間〈投江遇救近〉《荊釵》，〈都府搵婚近〉《琵琶》，而能脫落皮毛，掀翻窠臼，令觀者耳目一新，舞蹈不已。[26]

25 吳新雷：〈論蘇州派戲曲家李玉〉，收入《中國戲曲史論》（南京：江蘇教育出版社，一九九六年），頁一八一—一八三。

26 〔清〕馮夢龍：〈永團圓敘〉，收入俞為民、孫蓉蓉編：《歷代曲話彙編‧明代編》第三集，頁四二一。

可見《永團圓》由於關目布置巧妙，使得通篇機趣橫生，觀眾醒其耳目，樂此不疲。

又李玉十分注意人物情節的埋伏照應，使故事發展既出人意表，又合於情理。如《太平錢》劇首《綴帽》，似為閒筆，實則與二十二齣《帽證》呼應。其第四齣《還驢》，寫來不動聲色，讀下去才悟到與《異瓜》、《賄媒》、《歸山》等俱有關聯。

又譬如《一捧雪》，或以為此劇「以玉杯為主線，通過見杯、獻杯、譖杯、搜杯、還杯，層層鋪開情節有條不紊」。㉗如此就使得關目之發展，不枝不蔓。但是蔣瑞藻《小說考證》卷五引《聽雨軒筆記》云：

以一杯之微，至於殺身，則作者自言其意。情節雖略為變更，而事實猶依稀可溯也。……予謂此劇起釁雖由於玉杯，而樞紐則在《遠遁》一齣，然紕漏甚矣。夫懷古身為職官，妻孥皆在原籍，普天莫非王土，挈妾逃欲何之？且方怨於嚴，一逃則奇禍立至，此不待智者而後知，懷古何以昏瞀至此！至懷古方以懷杯取禍，以杯藏之戚南塘處，而南塘不鑑前車，復以此餉巡按。巡按又因玉杯私怨，擅用尚方劍殺重臣，何其昧也？皆情理必無之事也。㉘

可見《一捧雪》雖然前半本主腦脈絡分明，但後半由於「情理必無之事」，關目就「立場不穩」，反成敗筆。

又如《清忠譜》，雖然場面宏大、頭緒紛繁，但能擺脫生旦布局的窠臼，從周順昌之《傲雪》顏佩韋之《書鬧》開始，分別為主副線展開各自的性格，作為與忠奸之鬥爭，並將《比勘》、《鬧詔》、《毀祠》等淋漓盡致的表現出來。㉙吳偉業《清忠譜‧序》云：

㉗〔清〕蔣瑞藻：《小說考證》，上冊，卷五，頁一六四—一六五。

㉘〔清〕李玉著，陳古虞等點校：《李玉戲曲集‧前言》（上海：上海古籍出版社，二○○四年），上冊，頁五。

㉙見〔清〕李玉著，陳古虞等點校：《李玉戲曲集‧前言》，頁六。

人合編的。

按實，其言亦雅馴。

逆案既布，以公事填詞傳奇者凡數家，李子玄玉所作《清忠譜》最晚出，獨以文肅與公相映發，而事俱

所云「逆案」指魏忠賢之閹黨，所云「公」指周順昌。此劇順治刊本題「蘇門嘯侶李玉元玉甫著，同里畢魏萬

後、葉時章雉斐、朱㿥素臣同編」。㉛可見這部被吳偉業視作信史的鉅著，是李玉和他同里的葉、畢、朱三位友

按，其言亦雅馴，目之信史可也。㉚

(二)排場新穎

而在《清忠譜》裡，李玉還鋪張了聲勢浩大的排場來敘寫群眾的暴動。在第十一齣〈鬧詔〉寫了蘇州群眾

為緹騎逮捕周順昌的示威請願，但憑藉科介和曲白的配合，以簡約的筆墨就呈現了抗爭火辣的浪潮。第二十二

齣〈燄祠〉，以場面出現市民、農夫、商人、士子等各階層人物來表現同仇敵愾，再通過倒坊焚像的舉動來傳達

全民不可遏抑的怒火。諸如此類，像《麒麟閣》中瓦崗寨農民起義的巨大場景和可以想像《萬民安》的市民暴

動，也都有異曲同工之妙。而這樣的場景是其他傳奇難得一見的。

又李玉在劇本中，對於腳色之穿關與身段，也每有較諸其他作家更為詳細的注記，如《千鍾祿》第四齣開

首：

淨上，扎紅甲、帥盔、黑飛鬢，掛刀，馬鞭子，走圓場，拉介。㉜

❸❶　〔清〕李玉：《清忠譜》，《古本戲曲叢刊三集》（上海：商務印書館，一九五七年據大興傅氏藏清順治刊本影印），上
　　卷，頁一。

❸❶　〔清〕吳偉業：〈清忠譜序〉，收入俞為民、孫蓉蓉編：《歷代曲話彙編‧清代編》第一集，頁二〇三。

又如《清忠譜》第六齣〈罵像〉：

外、小生、旦、貼扮執事、吹手，丑扮小監，付紗帽、紅圓領，老旦監帽、蟒服前行。三雜擡轎，抬魏像盤龍，監帽、蟒玉，一雜撐黃傘行上。㉝

若此，則對於出場人物，便有很鮮明的形象。而在舞臺上腳色表演的肢體語言，李玉更不厭其煩的詳註科介。

如《清忠譜》第十五齣〈叱勘〉審周順昌時，其科介作：

生杻鏈，旦、老押上。(內)去鎖鏈！旦、老去鏈介，生直立界......生大怒，指喝介。......踢翻兩桌，將杻劈面擊付、丑介。......各捧面叫痛介。......淨、雜將槌擒生敲牙滾地介，奮起含糊指罵介，......倒地作悶死介，付、丑指生罵介......生驟起，將付、丑滿面噴血介......淨、雜持棍上，打生扑地介，生又起，含血噴付、丑；雜淨繩細生介。

像這樣的科介注記，就把周順昌受審時不屈不撓，斥奸罵讒，忠烈凜然的場景活生生活現的教人如親眼目睹。

此外，李玉也和明周憲王朱有燉（一三七九—一四三九）一樣，善於在劇中插演其他技藝以調劑排場，如：

《一捧雪》五齣〈豪宴〉女優演《中山狼》雜劇。

《占花魁》十一齣〈塵遇〉蘇翠兒唱《玉簪記》曲子。又万俟公子串戲〈党太尉賞雪〉。

《永團圓》四齣〈會讞〉運用民間賽會場景。

㉜〔清〕李玉：《千鍾祿》，《古本戲曲叢刊三集》（上海：商務印書館，一九五七年據程氏玉霜簃藏舊鈔本影印），上卷，頁一。

㉝〔清〕李玉：《清忠譜》，《古本戲曲叢刊三集》，上卷，頁四〇—四一。

㉞〔清〕李玉：《清忠譜》，《古本戲曲叢刊三集》，下卷，頁一六—一八。

《萬里圓》十一齣串演戲中戲〈淖泥〉。按《萬里圓》劇不標齣目。

《眉山秀》五齣〈乞聯〉，僧眾說偈搬演李白、妲己（生卒年不詳）、石崇（二四九—三〇〇）、項羽（前二三二—前二〇二）故事。

《麒麟閣》二十七齣〈鬧府〉串演打社火跳五鬼。又二十九齣〈徵聘〉插演女樂。

《風雲會》十一齣〈觀舞〉插演勾欄女優歌舞。

《太平錢》二十一齣〈廟書卜會〉以赤虯兒說書組場。又二十五齣〈戲法〉演出〈劉海戲金蟾〉。

《清忠譜》二齣《書鬧》插入李海泉說《岳傳》。

以上九劇十二齣運用插演其他技藝含女樂、雜技、說書，乃至戲中戲，甚至賽會場景以調劑排場，可見李玉照顧場上演出效果，吸引觀眾觀賞是頗為用心的。至於其於每齣中排場氣氛之營造，更是因時地人事設計，而無不自然臻於妙境，則於每齣中稍事考求即可得之，這裡就不再舉例說明了。

(三)所寫人物包羅萬象

戲曲腳色只有生旦淨末丑雜六行當，即使分化，亦只十數種腳色以承應所有劇中人物。一般說來，每種腳色除生旦外，都有主扮、副扮、雜扮三類人物。由於生旦分任男女主腳，扮飾相對應之最重要人物，戲分已夠重，故一般主扮主腳外，極少副扮其他人物，遑論雜扮。

但是李玉及其蘇州劇作家群，由於題材內容多樣性，逾越戲文與傳奇以生旦為關目主線之傳統，所涉及之人物甚為繁多，反成為其劇作之特色。及門李佳蓮碩士論文《清初蘇州劇作家研究》分析其貴賤雅俗之身分形象，有七種類型，就李玉《一笠庵傳奇》舉例如下：

1. 文人士子：(1)偏重於風流形象者：《五高風》文錦；(2)偏重於貧寒窮苦卻立志有為者：《永團圓》蔡文英。

2. 君臣將相：(1)帝王：《牛頭山》宋高宗、《千鍾祿》建文君；(2)文官：《清忠譜》周順昌、《千鍾祿》程濟、史仲彬、《五高風》文洪、蕭通、《永團圓》高誼；(3)武將：《兩鬚眉》黃禹金、《牛頭山》岳飛、《占花魁》秦良。

3. 女性人物：(1)典型的千金小姐：《五高風》蕭瑞英；(2)身分低微但人品高潔有特出表現者：《一捧雪》侍妾薛雪豔；(3)巾幗英雄：《兩鬚眉》黃禹金夫人鄧氏。

4. 負面人物：(1)權臣奸相：《一捧雪》嚴世蕃、《清忠譜》魏忠賢（未出場）；(2)平民百姓：《一捧雪》湯勤，《人獸關》尤氏、桂薪、尤滑稽、《永團圓》江納。

5. 江湖俠士：《風雲會》鄭恩、趙普、《永團圓》王晉、《五高風》鄭彪、《清忠譜》五人義之顏佩韋、周文元等。

6. 市井小民：《占花魁》賣油郎秦鍾。

7. 僕隸賤役：《一捧雪》莫誠、《五高風》王安、王成父子。

以上所舉例的人物，只是就劇中之「佼佼者」而言，如果悉數羅列，那真會是「包羅萬象」，而即以所舉，也真夠「五花八門」。而對此五花八門的人物，佳蓮已看出三點意義，茲修改並撮其要旨如下：

其一，劇作家如此廣泛地網羅社會中貴賤雅俗各階層的人物，不僅代表著劇作題材的拓寬，必然有助於內容的多樣性與豐富性；同時也顯示劇作家選題取材時視野的擴大、觸角的伸廣，才能開擴地反映各種生活層面。

其二，在上舉人物類型中，塑造得最為成功者，已非既有常見的風流才子、千金閨秀等生旦腳色，而是那些新創的較不起眼的小人物。就是負面的卑鄙的猥瑣人物，也較熟知的大奸大惡來得深刻生動。

其三，也因為新人物塑造的成功，而刺激新腳色行當的分化和成立；同時也使得舞臺的中心，並非生旦所獨占；在戲曲藝術上的開展演進極具意義。譬如《風雲會》《昊天塔》創了花臉戲，《人獸關》《連城璧》則創了老生戲。㉟

(四) 對於傳奇體製規律突破和創新的現象

可是有其利，亦必有其弊。由於劇情不再必然以生旦為並行對等的主線，在以男性人物為主腳的歷史劇、時事劇裡，由於旦腳所主扮之人物重要性不足、戲分大為減輕，便往往有副扮甚至雜扮邊腳人物，以至「大材小用」的現象。又由於一向扮飾次要人物或邊腳人物的淨、丑、末行，由於要充任的行行色色甚為繁雜，便難免有應接不暇，而讓觀眾眼花撩亂，難於辨識甚至混淆其所扮飾身分的現象，這不能不說是《一笠庵傳奇》難辭其咎的現象。

吳新雷先生《論蘇州派戲曲家李玉》謂「李玉劇作在藝術形式和寫作方法上有不少革新的地方」。他舉出：

1. 脫去傳奇劇本長達五、六十齣的舊規。檢閱其劇作，著名者如《一捧雪》、《人獸關》各三十齣；《永團圓》、《占花魁》各二十八齣；《千鍾祿》、《清忠譜》各二十五齣。最長的《麒麟閣》是以連臺本戲來寫的，分作二本，第一本三十三齣，第二本二十八齣；其他《牛頭山》二十五齣，《萬里圓》《風雲會》二十六齣，《昊

㉟ 李佳蓮著，曾永義主編：《清初蘇州劇作家研究》，《古典文學研究輯刊》七編第一四冊（臺北：花木蘭文化出版社，二〇一三年），頁一二九─一三三。

天塔」二十七齣，《眉山秀》、《一品爵》二十八齣，《太平錢》二十九齣，《兩鬚眉》三十齣，《五高風》三十二

齣，《七國傳》四十齣，《連城璧》未分齣。可見絕大多數劇本都在三十齣以內，而所以分上下卷，蓋於兩天之

內演完。

2.在宮調曲牌方面，李玉創作許多新套曲，廣泛運用集曲犯調，但他並不拘泥，必要時又突破曲律。吳先

生所舉的例子是：《牛頭山》第十五齣聯套：【正宮雁魚錦】、【二犯雁過聲】、【醉太平】、【刷子序】、

【雁過聲】、【二犯雁過聲】、【假盃序】、【雁過聲】、【二犯漁家傲】、【普天樂】、【錦

纏道】、【雁過聲】，是長達十三支的套曲。其中【二犯雁過聲】和【假盃序】都是李玉自製的集曲，【漁家

傲】本屬「中呂宮」，他卻改為犯調【二犯漁家傲】歸入正宮。最奇的是【醉太平】和【刷子序】，他都只填二

句，按沈璟（一五五三—一六一〇）《南九宮十三調曲譜》，【醉太平】的規格是十句，【刷子序】是九句，但

李玉卻打破了吳江派的清規戒律。

李玉對南北曲都有堅實的基礎，所以在劇作中，便也用上整齣北套或南北合套，而且也成了「傳奇」必備 ㊱

的體製規律，以其名劇六種為例：

《一捧雪》五齣〈豪宴〉插入北仙呂【點絳唇】套演戲中戲《中山狼》。廿一齣〈哭瘞〉外扮戚繼光（一五

二八—一五八八）唱北正宮【端正好】套；廿七齣〈劾忠〉小生扮方昊唱北中呂【粉蝶兒】套。

《人獸關》一齣〈慈引〉旦扮觀音唱北雙調【新水令】套，廿六齣〈冥誓〉唱雙調【新水令】、【步步嬌】

合套，外扮閻羅唱北曲。

㊱ 見吳新雷：〈論蘇州派戲曲家李玉〉，收入《中國戲曲史論》，頁一七九—一八〇。

付淨扮錦衣衛唱北曲。

《永團圓》四齣〈會釁〉唱中呂【朝天子】、【普天樂】合套，淨扮江納唱北曲。十四齣〈巧合〉唱雙調【新水令】、【步步嬌】合套，外扮應天府尹唱北曲。廿四齣〈弭變〉唱黃鍾【醉花陰】、【畫眉序】合套，

《占花魁》九齣〈勸妝〉老旦扮劉四娘唱北越調【鬥鵪鶉】套曲；廿七齣〈會旛〉唱雙調【新水令】、【步步嬌】合套。

《千鍾祿》十九齣〈打車〉唱雙調【新水令】、【步步嬌】合套，小生扮程濟唱北曲。

《清忠譜》四齣〈創祠〉後半唱北般涉調【耍孩兒】三曲。十齣〈義憤〉用越調【鬥鵪鶉】、【縷縷金】合套，淨扮顏佩韋唱北曲。廿三齣〈弔墓〉用北中呂【粉蝶兒】、【泣顏回】合套，外扮文老唱北曲。廿四齣〈鋤奸〉唱雙調【新水令】、【步步嬌】合套，小生扮周茂蘭唱北曲。

以上所云「唱北曲」，有時並非獨唱，因為李玉未必全守元人規矩；但其所用合套，後來成為慣用之曲套。

又《一笠庵傳奇》中，「逾越矩矱」之處尚有：未必守每齣開場「南曲先唱，北曲先白」之例，此種現象頗多，不煩枚舉；用集曲組場而由淨丑歌唱之例亦不少，如《占花魁》八齣〈卻醜〉、十九齣〈溺淫〉；《永團圓》十八齣〈妬全〉；《一捧雪》十六齣〈誤發〉。蓋集曲為細曲，應不宜淨丑聲口，未知何故，以李玉之修為，卻不避忌如此用法。又排場轉換，宜移宮換調；排場不更動。套曲不宜乍然宮調變易，但李玉似不甚措意於此；也就是說一齣之中，對於排場轉移的規律尚未及講究。凡此亦屢見不鮮。

而若論其用韻。可以說恪守《中原音韻》，至多於支思、齊微、魚模之間，先天、寒山之際，偶見一二為湊韻而混用之例而已。又其於傳奇獨唱、接唱、合唱、輪唱等常見之唱法外，似乎有意的強化同唱或全體之合唱，使歌聲洋溢，也許他要營造出場上某種特殊的舞臺效果。

(五)李玉傳奇在文學上的成就和特色

李玉傳奇的文學，上文所舉三位為他作序的吳偉業說「以十郎之才，效耆卿之填詞」，拿唐代詩人李益（約七五〇一約八三〇）和宋代詞人來比擬他，錢謙益說「元玉上窮典雅，下漁稗乘，既富才情，又嫻音律，殆所稱青蓮苗裔、金粟後身耶？於今求通才於寰內，誰復雁行者？」[37] 不止許他雅俗兼具、才情音律並驅，為難得的通才，而且許他為唐代大詩人李白和王維衣鉢的傳人。萬山漁叟（生卒年不詳）也說：「一笠庵主人錦心繡腸，搖筆隨風，片片霏玉，以黃絹少婦之詞，寫天懷衷之事。」[38] 總而言之，都說他才情高，文詞音律兩擅其美。但錢、吳二氏以他兼具雅俗之說，較諸漁叟之但為「錦心繡腸」來得更為真切。

近人吳梅（一八八四一一九三九）《顧曲塵談》第四章〈談曲〉云：

李玄玉……今所傳述人口者，《占花魁》、《一捧雪》、《人獸關》、《永團圓》而已。其詞雖不如梅村、西堂之妙，而案頭場上，交稱利便。錢牧齋亦深愛其曲，至比之柳屯田。無名氏《新傳奇品》云：「李玄玉之詞，如『康衢走馬，操縱自如』。」蓋亦老斲輪手也。其《占花魁》一劇，為玄玉得意之作。〈勸妝〉北詞，更為神來之筆，其〈醉歸〉南詞一套，用車遮險韻，而能遊刃有餘，亦才大不可及也。惟《昊天塔》、《清忠譜》，稍不稱耳。[39]

所云「錢牧齋」事，顯然為瞿安誤記，至於謂「《清忠譜》稍不稱」恐有商榷之餘地。

❸❼〔清〕錢謙益：〈眉山秀題詞〉，收入俞為民、孫蓉蓉編：《歷代曲話彙編‧清代編》第一集，頁六六一六七。

❸❽〔清〕萬山漁叟：〈兩鬚眉敘〉，收入蔡毅編：《中國古典戲曲序跋彙編》，卷一二，頁一四六九。

❸❾吳梅著：《顧曲塵談》，收入王衛民校注：《吳梅全集‧理論卷上》，頁一五三一一五四。

日人青木正兒《中國近世戲曲史》第十章第二節論李玉云：

李玉諸劇，其曲詞典麗，不讓吳炳，但才氣或有不及之也。李玉曲學最深，所編有《一笠庵北詞廣正譜》，較之《太和正音譜》，所集諸體數倍之，以點板正確見稱，為邇來譜北曲者所不可缺之寶鑑也。與沈璟之《南曲譜》相對，當可謂為曲譜中雙璧也。[40]

青木氏所見《一笠庵傳奇》不多，故對其「曲詞」但以「典麗」稱之。又《北詞廣正譜》非單出諸李玉一人之手，已見前論。[41]且

鄭振鐸〈清忠譜跋〉謂此劇「詞氣激昂，筆鋒如鐵，誠有以律呂作鋤奸之概，讀之，不禁唾壺敲缺」。[40]

舉其曲文看看：

黃鍾引子 【傳言玉女】 勁骨鋼堅，天賦冰霜顏面，守薑鹽窮通不變。微官敕屧，祇留得清風如剪。憂懷千縷，忠肝一片。

北正宮 【小梁州】 他逞著產祿兇殘勝趙高，比璚瑗倍肆貪饕。他待學守澄全誨恣咆哮，兇謀狡，件件犯科條。

南呂過曲 【梁州新郎換頭】 你縱著十乾兒狠似狼豺，布著百乾孫毒如蜂蠆。又私通客氏，把后妃殺害。倪文煥！許顯純！你這兩個奸賊，待拿那個。你是闔家惡犬，廠內豪奴，不過排陷邀歡愛。杻敲賊面也好開懷，權當做笏擊權奸血滅腮。齒雖斷，舌還在。我生平不受三緘戒。常山口，未虧壞。[42]

[40]〔日〕青木正兒原著，王古魯譯著，蔡毅校訂：《中國近世戲曲史》，頁二四一。

[41]鄭振鐸：《劫中得書記・清忠譜》，《鄭振鐸全集》第六冊，頁七九〇。

[42]〔清〕李玉：《清忠譜》，《古本戲曲叢刊三集》，上卷，頁二、四四－四五；下卷，頁一六－一七。

以上三曲分見《清忠譜》首齣〈傲雪〉、六齣〈罵像〉、十五齣〈叱勘〉，均由生扮周順昌所唱，以見其性格、叱

奸與罵讒。這樣的文字就是鄭振鐸所云「筆鋒如鐵」、「以律呂作鋤奸之概」；其口吻聲勢，也只有周順昌那樣

的忠臣烈士才能勝任，而也因為他是飽讀高文史冊的學士，所以【小梁州】一曲才唱出那麼多「古人」，也才能

合其身分，「如其口出」。

又如：

南呂過曲

【紅衲襖】（淨魂奔上）俺本是氣沖沖嘯吳門一少年，倒做了血淋淋飽青鋒黃沙面。（末魂奔上）又

不是剌王僚筵上魚腸獻，（丑魂奔上）翻成了襄鴟夷胥關斷首懸。（旦魂奔上）閃得俺虛飄飄一靈兒風雨旋。

（貼魂奔上）惱得俺怒轟轟七魄兒雷霆戰。（共奔介，合）真個是小小泉臺，容不得豪傑神魂也，一任俺渺渺

遨遊碧落邊。❸

此曲見《清忠譜》二十齣〈魂遇〉，寫顏佩韋、楊念如、周文元、馬傑、沈揚等「五義」之魂魄，飄蕩奔走而會

合。聲情口吻合乎其市井豪爽，但王僚、鴟夷的典故就用得不自然。

又如：

正宮過曲

【傾盃玉芙蓉】（生唱）收拾起大地山河一擔裝，（小生合唱）四大皆空相。歷盡了渺渺程途，漠

漠平林，疊疊高山，滾滾長江。但見那寒雲慘霧和愁織，受不盡苦雨淒風帶怨長。咳！（生唱）雄城壯，看

江山無恙，誰識我一瓢一笠到襄陽。❹

此曲見《千鍾祿》十齣〈慘睹〉，由生扮建文帝、小生扮淪落逃難隨從之臣程濟，於往襄陽途中所唱、合唱，山

❹ 【清】李玉：《千鍾祿》，《古本戲曲叢刊三集》，上卷，頁一三。

❸ 【清】李玉：《清忠譜》，《古本戲曲叢刊三集》，下卷，頁四九。

川故國，寒雲淒風苦雨，不勝慘澹悽涼，情景甚為感人。此齣寫靖難之後，寫建文君臣眼中所見百姓忠臣遭遇之苦難，故云《慘睹》。因其用八曲，曲末均協「陽」字韻，故演為折子戲稱《八陽》，康熙間盛行演出，與洪昇（一六四五—一七〇四）《長生殿·彈詞》齊名，故有「家家收拾起，戶戶不隄防」之語。鄭振鐸《插圖本中國文學史》第六十四章云：

玄玉的《千忠會》，才是真實的以萬斛亡國之淚寫之的；非身丁亡國之痛而才如玄玉者誰能作此！……其中像《慘覩》、《代死》、《搜山》、《打車》諸折，那一折不是血淚交流的至性文章。㊺

也因為玄玉文字發自至性，所以能流露至情，從而感動人血淚交流。

玄玉之時事劇、歷史劇如此，再看其風情劇與社會劇。如：

【雙調過曲】【玉交枝】他住垂楊深院，粉牆高朱樓那邊。麝蘭一陣春風散，驀現出嫦娥月殿。湘江六幅恁翩遷，鮫綃兩袖多嬌倩。正青春盈盈妙年，抱琵琶悠悠洛川。㊻

此曲見《占花魁》十四齣《再顧》生扮賣油郎秦鍾所唱，寫其二度見到花魁娘子，其心目中的美麗形象，而出以淡雅清麗之筆，最是瀟灑自然，也切合動起戀愛之心的少年之眼中和心中。而當賣油郎獨占花魁女《歡敘》（二十四齣）之時，生旦分唱合唱一支大型集曲【十二紅】就真個相憐相惜，哀曲纏綿，終致「美前程月滿花芳」、「一語同心，千秋永弗忘」了。

又如：

㊺ 鄭振鐸：《插圖本中國文學史》第四冊（北京：人民文學出版社，一九八二年），頁一〇〇九。

㊻ 〔清〕李玉：《占花魁》，《古本戲曲叢刊三集》（上海：商務印書館，一九五七年據大興傅氏藏明崇禎刊本影印），上卷，頁五〇。

【園林好】想人生窮通在天，貧和富霎時變遷。似我這豪華爭羨誰識破舊顏連，今享用賽神仙。

雙調過曲

【玉交枝】也不過是一時權變，況年庚從來未傳，又無茶禮和釵釧，何得妄想嬋娟？（哭介）天

雙調過曲

殺的啊！富家嬌婿定蟬聯，無端窮鬼圖奸騙，我那女兒呀！誤終身是爹行見偏，誤終身是爹行見偏。47

此二曲見《人獸關》十八齣〈牝詆〉，由旦扮桂薪妻尤氏，對曾救助受惠之施家母子忘恩負義，此寫其富貴後之心態，及與夫爭執拒施還來認親之事。用白描之筆寫市井勢力之婦，反覺形象逼真，神色活現。由以上所舉諸曲，蓋可以窺豹一斑，嘗一臠而知全鼎；也就是說，元玉之筆，可以隨物賦形，而無不就其性情襟抱、人格韻調而各付以最適切之墨澤彩繪，因之其文字乃能出入濃淡雅俗乃至典麗刻畫與平淺自然之間，而大抵都能使人物鬚眉畢張，寫景如在目前，抒情動人有致。

至於其賓白之敘事，對話之聲口，頗得說話家三昧，於鮮明得體外，又往往機趣橫生，教人忍俊不禁。尤其淨丑之插科打諢，每能切合人物之身分、職業、性格，因而於滑稽詼諧之中多能寓嘲弄諷刺之意。凡此就不再引證說明了。

五、清初蘇州劇作家群劇作簡述

清初以李玉為首的蘇州作家群，像張彝宣、朱素臣、朱佐朝、葉稚斐也都是劇作繁多的作家，像畢魏亦有劇作傳世。茲簡述其生平劇作如下：

〔清〕李玉：《人獸關》，《古本戲曲叢刊三集》（上海：商務印書館，一九五七年據大興傅氏藏明崇禎刊本影印），下卷，頁六、九。47

(一)張彝宣

明末清初蘇州劇壇有兩位張大復，一位是崑山人，字元長，著有《筆談》、《梅花草堂》諸集，卒於入清以前。一位譜名彝宣，字大復，寓居閶門外寒山寺，號寒山子，吳縣人。著有傳奇二十九種，康熙萬壽節承應雜劇六種，又有《寒山堂曲譜》等，《曲譜》康熙初尚未完成。

彝宣粗知書，好填詞，不治生產，性淳樸，亦頗知釋典。崇禎十四年（一六四一）與曲家鈕少雅相識於吳門；曾向李玉借過劇本。所著劇本今存十種：

《讀書聲》二十五齣，演宋儒與戴潤兒悲歡離合事，多用吳地方言，事本《警世通言·宋小官團圓破氈笠》。《古本戲曲叢刊三集》據程氏玉霜簃藏舊鈔本影印。

《金剛鳳》三十齣，演吳越王錢鏐（八五二一九三二）事，但與正史情節大不相同，實本《古今小說·臨安里錢婆留發跡》敷演。《古本戲曲叢刊三集》據上海圖書館舊鈔本影印。

《雙福壽》二十四齣，雜揉漢代周勃（？—前一六九）、東方朔（約前一六一—前九三）傳說敷演。《古本戲曲叢刊三集》據梅氏綴玉軒藏舊鈔本影印。

《釣魚船》三十一齣，本元雜劇楊顯之（生卒年不詳）《劉全進瓜》、明傳奇王昆玉（生卒年不詳）《進瓜記》、小說吳承恩（約一五〇〇—一五八三）《西遊記》之劉全進瓜事敷衍。惟改劉全為呂全，呂妻桃氏為陶氏。京劇亦有《劉全進瓜》。《古本戲曲叢刊三集》據大興傅氏藏舊鈔本影印。

④ 此處主要參考前揭李修生主編：《古本戲曲劇目提要》頁四〇七—四一三，下同。

《紫瓊瑤》二十六齣，或疑本事與《言行錄》所載王安石還妾事有關，而劇中人物，皆非實有。前人著錄，薛旦、岳端（一六七一—一七〇五）亦有同名傳奇，或說此本為薛旦所撰。《古本戲曲叢刊三集》據清抄本影印。

《快活三》二十八齣，演蔣癡與鶯兒姻緣富貴快活事，本祝允明（一四六〇—一五二六）《九朝野記》，亦見《紀錄彙編》、《拍案驚奇》。《古本戲曲叢刊三集》據舊鈔本影印。

《吉祥兆》二十九齣，《曲海總目提要》云：「無事實，憑空結撰，以供喜慶。」[49]《古本戲曲叢刊三集》據舊鈔本影印。

《如是觀》三十齣，又名《倒精忠》、《翻精忠》，以明姚茂良（生卒年不詳）戲文《精忠記》中陷害岳飛之秦檜（一〇九一—一一五五）只受冥誅未足快人心意，乃改為岳飛大敗兀朮（？—一一四八），親到五國城迎二聖南歸，拿秦檜、王氏處極刑，岳家滿門封贈。明清對秦檜陷害岳飛事作翻案者另有明祁麟佳（生卒年不詳）《救精忠》、湯子垂（生卒年不詳）《續精忠》，清周樂清（一七八五—一八五五）《補天石傳奇》等。《古本戲曲叢刊三集》據康熙鈔本影印。《崑曲粹存》載有〈交印〉、〈刺字〉、〈草地〉、〈翠樓〉、〈敗金〉五折子。

《海潮音》二十八齣，又名《香山記》，演觀世音成道故事。本《香山寶卷觀音大士修道因緣》。《古本戲曲叢刊三集》據程氏玉霜簃舊鈔本影印。

《醉菩提》三十齣，演宋代僧人道濟（一一三〇—一二〇九）故事。本《七修類稿》、《淨慈寺志》、《西湖嘉話·南屏醉跡》、《西湖志》、《西湖志餘》、天花藏主人〈濟顛大師醉菩提傳〉等。因道濟嗜酒，故名「醉菩提」。董康輯錄……《曲海總目提要》，卷二九，頁一三六七。

提」。《古本戲曲叢刊三集》據鄭振鐸藏鈔本影印。

以上十劇，短者二十四齣，近似南雜劇；多者不出三十一齣，與李玉諸劇等同規格。其《如是觀》、《海潮音》、《醉菩提》，分演岳飛、觀音與濟顛，最為庶民偶像。高奕《新傳奇品》謂彝宣之詞如「去病用兵，暗合孫、吳。」共著傳奇二十三種，《如是觀》、《醉菩提》最膾炙人口，今歌場中，尚未絕響也。❺¹

❺⁰ 吳梅《快活三‧跋》謂吾鄉張大復，「亦一時之彥也。居金閶半塘，考訂南詞最精，故此作無失律語。」

❺¹

(二)朱㟢

朱㟢，字素臣，以字行，蘇州吳縣人。及門盧柏勳博士論文《清初蘇州崑劇劇壇研究》，考定朱素臣生卒年約生於明天啟元年（一六二一），卒於康熙四十年（一七○一）以後，享年八十以上；號「荃庵」，誤作「笙庵」；與《道光乍浦縣志》之朱素臣非同一人；以祛學界之疑。素臣與朱佐朝為兄弟，出身寒素，喜度曲，能吹笙。曾與畢魏、葉稚斐共同編著李玉之《清忠譜》，和朱佐朝等四人合作《四奇觀》傳奇，和丘園等四人合作《四大慶》傳奇，和過孟起等三人合作《定蟾宮》傳奇，又協助李玉編纂《北詞廣正譜》，和揚州李書雲（生卒年不詳）合編《音韻須知》。沈德潛（一六七三─一七六九）《歸愚詩鈔‧凌氏如松堂文宴觀劇》云：

憶昔康熙歲辛巳（四十年，一七○一）橫山先生執牛耳。堂開如松延眾英，一時冠蓋襄陽里。酒酣樂作翻新曲……。

此詩內小注云：

❺⁰ 〔清〕高奕：《新傳奇品》，《中國古典戲曲論著集成》第六冊，頁二七四。

❺¹ 吳梅著，王衛民校注：《快活三‧跋》，收入《吳梅全集‧瞿安讀曲記》理論卷中，頁九三三。

時朱翁素臣製曲，有《杜少陵三大禮賦》、《琴操問禪》、《楊升庵妓女遊春》諸劇。

橫山先生即沈德潛之師葉燮（一六二七─一七○三），那次宴會朱素臣不止參預，而且演出他所編的三折短劇，

惜此三短劇已佚，素臣編有傳奇二十四種，存十種，如含與人編寫者三種，則合計十三種。簡述其十種如下：

《十五貫》二十六齣，演熊友蘭、友蕙兄弟之兩件冤案，因好官況鍾得夢而昭雪事，故又名《雙熊夢》。源

於宋話本《錯斬崔寧》，見《京本通俗小說》，馮夢龍《醒世恆言》改編為〈十五貫戲言成巧禍〉，尚可追溯至

《魏書‧司馬楚之傳》中張堤五千錢冤獄事。此劇《古本戲曲叢刊三集》據清鈔本影印。《十五貫》問世後，被

改編為《雙熊夢鼓詞》、《十五貫彈詞》、《十五貫金環記木魚書》、《雙鼠奇冤寶卷》，戲曲亦長年上演不衰，京劇

與地方戲亦有改編本。《綴白裘》收崑劇〈見都〉、〈訪鼠〉、〈測字〉、〈判斬〉、〈踏勘〉、〈拜香〉六折子。浙江省

崑劇團於一九五六年，重新改編，刪去熊友蕙、侯三姑一線，主題更為彰顯，結構更為謹嚴，大受歡迎，不少

地方劇種先後移植，並被攝製為電影。時值崑劇大為衰落之時，因有「一齣戲救活一個劇種」之美譽。二○○

五年浙崑舉辦《十五貫》晉京五十周年座談會，在一片頌讚與憶往聲中，余獨排眾議，謂《十五貫》確係好戲，

但不算崑劇，因通劇不存崑劇格律，不過「假崑劇之名而乘政治之翅膀飛翔」而已，頓時震撼全場。時余已年

逾六十，而猶不改少年莽撞如此。

《裴翠園》，或題無名氏。二十六齣，寫明代寧王朱宸濠（一四七六─一五二一）陷害舒德符（生卒年不

詳），舒芬（一四八四─一五二七）父子一家悲歡離合事。劇中王守仁（一四七二─一五二九）、胡世寧（一四

七○─一五三二）皆明代名臣，舒芬為正德十二年（一五一七）狀元，寧王朱宸濠起兵叛亂亦見《明史》，事當

㊸ 〔清〕沈德潛：《歸愚詩鈔》，《續修四庫全書》集部第一四二四冊（上海：上海古籍出版社，二○○二年），卷一○，
頁三三三。

有所本。其〈盜牌〉等折子常見上演。《古本戲曲叢刊三集》據舊鈔本影印。

《未央天》二十八齣，演米新圖被判死罪，定於某日晨寅時三刻斬首。因冤情重大，玉帝命管理人間每日十二時辰的十二天宮救護，其中主管寅時的神住在「未央天宮」，因以為名。《曲海總目提要·未央天》謂「江寧水西門，相沿不打五更之鼓」❸，因此處曾發生類似冤案。《未央天》後世常見上演，京劇與地方戲皆有改編劇目。《古本戲曲叢刊三集》據吳曉鈴藏舊鈔本影印。

《聚寶盆》三十齣，所寫沈萬三（生卒年不詳）實有其人。原名沈秀，其事散見正史與野史：如其得聚寶盆，見《挑燈集異》、《餘冬敘錄》、《柳亭詩話》；其築城犒軍，見《明史·太祖孝慈高皇后傳》、《雲蕉館紀談》；把聚寶盆埋在城牆下，見《鴻書》、《挑燈集異》；朱元璋（一三二八－一三九八）給沈萬三一文錢讓對合生利，見《碧里雜存》；朱元璋讓沈萬三蓋瓦場並用萬張紅桌擺宴，沈萬三用紅紙裱糊舊桌及向居民借瓦事，見徐樹丕（生卒年不詳）《識小錄·臨事之智》；沈萬三因富獲罪事，亦見《七修類稿》卷八〈沈萬三秀〉等等。此劇雜揉眾說並加虛構而成。《古本戲曲叢刊三集》據梅蘭芳舊藏鈔本影印。

《萬年觴》二十四齣，演元末劉基（一三一一－一三七五）輔佐朱元璋創立帝業事，雖依據史傳，但虛多實少，其中劉基在山中得到天書，見陸粲（一四九四－一五五一）《庚巳編》。❹孫楷第（一八九八－一九八六）《戲曲小說書錄解題》云：

按基佐明祖成帝業，自明時已多怪迂附會之談，而稗家尤暢言之。斯編記基得天書等，猶非毫無影響；其言基妻袁氏為張氏所擄，不知何據。考基初娶富氏，繼娶陳氏，賜章氏，徵之志傳，絕無袁氏之說，

❸ 董康輯錄：《曲海總目提要》，卷一八，頁八八六。

❹ [明]陸粲：《庚巳編》（北京：中華書局，一九八七年），卷一〇，〈誠意伯〉條，頁一二六－一二七。

亦可知其荒誕不實矣。㊺

戲曲小說荒誕不實何足怪。《古本戲曲叢刊三集》據北京圖書館藏舊鈔本影印。

《龍鳳錢》二十七齣，此劇借取唐明皇（六八五—七六二）遊月宮之傳說，演書生崔白、別駕周彥回之女琴心分別拾得明皇從月宮中拋下之「龍鳳錢」，因而產生之愛情離合悲歡之故事。《古本戲曲叢刊三集》據舊鈔本影印。

《文星現》二十六齣，演明四大才子唐、祝、文、周，而以唐伯虎（一四七○—一五二三）為主。焦循《劇說》卷三云：

朱素臣《文星現》傳奇中事，多有據。唱蓮花落、乞酒，本《堯山堂外紀》；挾伎調文衡山，本《說圃識餘》；備書宦家，本《蕉牕雜錄》。㊻

而其中最令人樂道者為「點秋香」事，初見周元暐（生卒年不詳）《涇林雜記》，後來《古今譚概》卷一一、《情史》卷五、《古今閨媛逸事》卷四等皆引錄，戲曲小說亦紛紛以之為題材，如王穉登（一五三五—一六一二）《三笑姻緣》彈詞、卓人月（一六○六—一六三六）《花舫緣》雜劇、擬話本《警世通言》卷二六《唐解元一笑姻緣》。以致連趙翼（一七二七—一八一四）都信以為真，其《廿二史劄記·明中葉才士傲誕之習》云：

唐寅慕華虹山學士家婢，詭身為僕，得娶之。後事露，學士反具奩資，締為姻好。㊼

按所云華虹山即華察，《明史》有傳，他生於弘治十年（一四九七），比生於成化六年（一四七○）的唐寅晚二

㊹ 孫楷第：《戲曲小說書錄解題》（北京：人民文學出版社，一九九○年），頁三二三。

㊺ 〔清〕焦循：《劇說》，《中國古典戲曲論著集成》第八冊，卷三，頁一二八。

㊻ 〔清〕趙翼：《廿二史劄記》下冊（上海：上海古籍出版社，二○一一年），卷三四，頁七○三。

十七年。唐寅卒於嘉靖二年（一五二三），享年五十四歲。華察（一四九七—一五七四）嘉靖五年（一五二六）才中進士。若此，則兩人「風馬牛不相及」，又如何有「點秋香」之韻事。《古本戲曲叢刊五集》據環翠山房舊鈔本影印。

《朝陽鳳》二十八齣，演明海瑞（一五一四—一五八七）上疏罷官事。本《明史》海瑞傳、《明史紀事本末》。海瑞故事明萬曆時已有長篇小說《海剛峰先生居官公案傳》。《古本戲曲叢刊三集》據傅惜華藏舊鈔本影印。

《秦樓月》二十八齣，寫呂貫與陳素素（生卒年不詳）相愛故事。本徐釚（一六三六—一七〇八）《詞苑叢談》卷九。劇中主人公呂貫即明末著名朝臣姜埰（一六〇七—一六七三）次子姜實節（一六四七—一七〇九）所化名。李漁（一六一一—一六八〇）評閱謂「遠則可方《拜月》，近亦不讓《西樓》，幾案氍毹，并堪心賞，此必傳之作」。[58]《古本戲曲叢刊三集》據康熙刊本影印。

（三）朱佐朝

朱佐朝，字良卿，吳縣人。《曲海總目提要》卷一八《未央天》條謂「聞明季時有兄弟二人，皆擅才思，其一作《未央天》，其一作《瑞霓羅》。」[59]考諸著錄之書，則《未央天》為朱素臣作，《瑞霓羅》為朱佐朝作，可

《錦衣歸》，又名《雙容奇》、《梨花槍》，演書生毛瑞鳳與白筠娥婚姻事。情節純屬虛構。《古本戲曲叢刊三

[58]〔清〕李漁：《秦樓月·誥圓》批語，收入〔清〕朱㿥：《秦樓月》，《古本戲曲叢刊三集》（上海：商務印書館，一九五七年據北京圖書館藏清初刊本影印），下卷，頁七六。

知朱素臣、朱佐朝二人為兄弟。蔣星煜先生《中國戲曲史探微》中〈論朱素臣校訂本《西廂記》〉一文考訂朱素臣生於一六一五年左右，一六九〇年以後去世。至少活了七十五歲。與前舉及門盧柏勳不同。但朱佐朝生卒年自當與朱素臣相差不多。朱佐朝所著傳奇約三十四種，現存全本約十五種，簡述如下：

《奪秋魁》二十二齣。演岳飛事。大半據熊大木《武穆王演義》及鄒元標《精忠全傳》湊合而成。《古本戲曲叢刊三集》據北京大學圖書館所藏鈔本影印。

《漁家樂》二十八齣，演漢代漁家女刺殺大將軍梁冀（九六—一五九）事。史無其事。青木正兒《中國近世戲曲史》評云：

其中〈端陽〉、〈藏舟〉，為最佳關目，蓋一劇之關鍵處也。以一漁翁之小家碧玉而配王，對照最奇，其情趣為古來幾多劇所不多見者，亦足為一珍品也。⑥⓪

《古本戲曲叢刊三集》據蘇州圖書館藏舊鈔本影印。

《五代榮》二十七齣。演江陰徐晞一門五代同享榮華富貴事。本陳沂（一四六九—一五三八）《蓄德錄》。

《古本戲曲叢刊三集》據程硯秋玉霜簃藏舊鈔本影印。

《石麟鏡》三十一齣。演秦玉娥於鏡中見楚書生蕭尚人影而終成夫婦事。事無所本。《古本戲曲叢刊三集》據程硯秋玉霜簃藏舊鈔本影印。

《九蓮燈》今存鈔本上卷十六齣。演義僕事，本《耳談》魏輕烟事。今上演者有〈火判〉、〈問路〉、〈闖界〉、〈求燈〉等齣，《古本戲曲叢刊五集》據梅蘭芳綴玉軒藏殘鈔本上卷與北京圖書館藏道光鈔本〈火判〉、〈問

⑤⑨ 董康輯錄：《曲海總目提要》，卷一八，頁八八三。

⑥⓪ 〔日〕青木正兒原著，王古魯譯著，蔡毅校訂：《中國近世戲曲史》，頁二五七。

路〉、〈闖界〉、〈求燈〉四齣影印。

《軒轅鏡》二十六齣。演檀道濟（？—四三六）、王同暗換兒女，終成親家事。事本《南史》檀道濟本傳而多所增飾。劇目因王同之子自幼於頭上掛皇帝所賜渾儀鏡，因以為名。此劇多用巧合偶然之事，情節牽強湊合，亦極寫義僕張恩。其〈殺驛〉齣最為流行。《古本戲曲叢刊三集》據程硯秋玉霜簃藏書鈔本影印。

《御雪豹》三十二齣。演湯惠御雪豹，引發薛太師與湯惠之恩怨鬥爭，又以之為貫穿全劇之線索，故以為名。事無所本。人物眾多，情節亦有拖沓枝蔓之弊。《古本戲曲叢刊三集》據梅蘭芳綴玉軒藏舊鈔本影印。

《乾坤嘯》二十八齣。演烏廷慶事。《曲海總目提要》謂「事無根據，全係捏造。文彥博（一〇〇六—一〇九七）、包拯隨意點入。」但其事反映明朝，有絕似萬曆鄭貴妃（一五六五—一六三〇）梃擊一案者。《納書楹曲譜》有其〈勸酒〉一齣。《古本戲曲叢刊三集》據鈔本影印。

《血影石》三十齣。演明代黃觀一家遭遇。事無所本。此劇上卷敘述自然，悲壯沉雄；下卷牽強湊合，纖細柔弱；風格判若兩途。《古本戲曲叢刊三集》據吳曉鈴藏舊鈔本影印。

《瓔珞會》三十二齣。演韋珏父子事，無所本。劇中韋珏遇瓔珞夫人授鐗成功，故以為《曲海總目提要》謂「劇中地名官名，皆多謬妄。」頭緒亦繁多，枝椏錯雜。《古本戲曲叢刊三集》據北京圖書館藏舊鈔本影印。

《豔雲亭》三十二齣。演洪繪事，無所本。劇中因洪繪於豔雲亭攔駕痛詆王欽若而引發彼此之鬥爭，故以為名。情節緊湊，冷熱調劑，雅俗得宜。今仍能演出〈癡訴〉、〈點香〉、〈放洪〉、〈殺廟〉諸折子。《古本戲曲叢刊三集》據吳曉鈴藏舊鈔本影印。

《雙和合》存十九齣殘鈔本。劇中以「雙和合」為全劇穿針引線之梭，使容鳳與蓋和兒、鳳翔枝與唐和兒成婚，因以為名。《古本戲曲叢刊三集》據程硯秋玉霜簃藏舊鈔殘本影印。

《牡丹圖》演賈似道（一二一三─一二七五）父子事，史未載其事。此劇鈔本為程硯秋所藏。

《蓮花筏》二十八齣，今鈔本存五至二十八齣，演姚良、齊玉符事。此劇懸疑屢次，高潮迭現；然線索繁蕪，枝葉旁出。《古本戲曲叢刊五集》據中國藝術研究院戲曲研究所藏舊鈔本影印。

《吉慶圖》三十二齣。演明初李珍、藍玉事。事蹟見史傳，但劇情多為作者捏合。此劇曲詞雄壯，激昂鏗鏘。《古本戲曲叢刊三集》據梅蘭芳綴玉軒藏舊鈔本影印。

《新傳奇品》批朱佐朝諸作「八音鏦鳴，時見節奏」。❻❶吳梅《中國戲曲概論·清人傳奇》云：

曲家中興，斷推洪、孔焉。他若馬佶人、劉晉充、薛既揚、葉稚斐、朱良卿、邱嶼雪之徒，雖一時傳唱，遍於旗亭，而律以文辭，正如面牆而立。❻❷

其中朱良卿即朱佐朝，瞿安之意，認為蘇州傳奇作家群，雖然也盛行歌場，但較諸康熙間傳奇中興的雙璧洪昇（一六四五─一七○四）和孔尚任（一六四八─一七一八），其詞律皆有所不及。

（四）葉時章

葉時章生平見葉長馥（生卒年不詳）《吳中葉氏族譜》所收錄之孫岳頒（一六三九─一七○八）〈牧拙生傳〉：

牧拙生者，葉姓，諱時章，字稚斐，別號牧拙，蓋取濂溪先生巧言拙默，巧勞拙逸之義也。籍本洞庭，明給諫吳西公徙入郡，歷翁三世，翁為太學信庵公第四子。少有至性，甫志學，即能娛色婉容，承歡膝

❻❶ 〔清〕高奕：《新傳奇品》，《中國古典戲曲論著集成》第六冊，頁二七三。

❻❷ 吳梅著，王衛民校注：《中國戲曲概論》，收入《吳梅全集》理論卷上，頁三○七─三○八。

下，以孝聞於族黨。及長，娶陸氏。……翁生而英異，倜儻有大志，始習舉子業，伸紙落筆，奇警過人，……翁晚年

奉佛，研究梵典，嘗通儒學以注《心經》，扶輿剖微，印合宗旨。翁之智慧，得之天分居多。若其明理造

勢，料事幾於先覺者，惟不持其巧而自牧其拙者能之，此翁之別字所謂名實相副者也。翁年八十四，壽

終於家。……客歲，慎典、在南昆玉來京師。翁之季子特持行跡，乞傳於余，余諾之，鹿鹿未果。邇聞

翁之仲嗣東緯有續修族譜之舉。亟書以示之，俾附家乘云。 63

此傳末署「康熙四十七年（一七〇八）歲在戊子六月朔」，傳中所云「慎典、在南為葉時章第四、五兩子」。就

因為這篇小傳，使得葉時章在清初蘇州傳奇作家群中，生平算是最「明白」的一位。他的生卒年，也被學者推

測為約生於明萬曆四十二年（一六一四），約卒於康熙三十七年（一六九八）。他著有傳奇九種，存二種，簡述

如下：

焦循《劇說》……

《英雄概》三十二齣，演唐末黃巢、李存孝事。《古本戲曲叢刊三集》據長樂鄭氏藏舊鈔本影印。

《琥珀匙》二十九齣。演陶佛奴善奏琥珀匙，為胥埧所賞，私訂終身。佛奴因父為義盜金髯牽連入獄，為

救父而身陷煙花，幸眾人救之而得與胥埧結連理。此劇曲折緊湊，《納書楹曲譜》收其〈山盟〉、〈立關〉兩折

子。《古本戲曲叢刊三集》據中國藝術研究院戲曲研究所藏康熙四十六年（一七〇七）楊俊生鈔本影印。

63 〔清〕孫岳頒：〈牧拙生傳〉，收入〔清〕葉長馥的《吳中葉氏族譜》，清康熙五十一年（一七一二）刻本（微卷）（南

京：中國海福縮微資料制作中心，一九九三年）。本書轉引自周鞏平：〈葉稚斐傳記史料的新發現〉，《戲曲研究》第一

五輯（北京：文化藝術出版社，一九八五年），頁一一八。

戲曲演進史(七)明清傳奇編(下)

〈繭甕閒話〉云：「《琥珀匙》，吳門葉稚斐作。變名陶佛奴，即傳奇中翠翹故事。中有句云：『廟堂中有衣冠禽獸，綠林中有救世菩提。』為有司所憘，下獄幾死。」《酒邊瓚語》云：「叮嚀聲到我喉間哽，灰心血到我胸前冷。」【五般宜】《琥珀匙》云：「我的老骨頭應該作賤，他的嫩皮肉何堪拋閃！」又【越怨好】云：「眼觀眼三兩兩相看定，手扣手一雙雙相持緊。」又【會河陽】云：「《後西廂》，葉稚斐作八折而病，朱雲從補成。稚斐所作傳奇，尚有七種：《三擊節》、《英雄概》、《開口笑》、《女開科》、《遜國疑》、《八翼飛》、《人中人》。」❻

按：此劇與徐海、王翠翹事不相涉。而致使葉時章下獄幾死者，實為已佚之劇《漁家哭》。前引孫岳頒〈牧拙生傳〉又云：

世稱翁之詞義激昂，才情富有；不知只緣目擊喪亂，聊以舒胸中塊壘，譏切明季時弊。而翁之文章所為膾炙人口者，又不在此區區也。翁嘗避兵安溪，見鄉民捕魚為業者，俱受制於勢豪，愁苦萬狀，因感作《漁家哭》一帙。此亦不忍人之心隨處觸發，而不知禍從此起矣。城中勢豪，以其不利於己也，而遷怒於翁，摘傳奇中數語，誣於誹謗，訟於官，繫獄。當是時，翁之長君桐藩共難，伸嗣束緯、舜齊訴父之冤，賴當事廉明，怨不宿，始得昭雪。雖在縲絏而非其罪，然亦危矣。翁獨弗介意，視諸構難者，一一待之如初。苟非怒不藏，怨不宿，存仁人君子之心者，何能若是。❻

則葉時章之因所著傳奇而罹牢獄之災是因《漁家哭》而起，並非如焦循等所云之緣《琥珀匙》。葉燮〈牧拙公小像贊〉云：

❻〔清〕焦循：《劇說》，《中國古典戲曲論著集成》第八冊，卷三，頁一二六─一二七。

❻引自龔平：〈葉稚斐傳記史料的新發現〉，《戲曲研究》第一五輯，一九八五年，頁一一八。

二〇〇

（牧拙公）氣豪而邁，思竊而曲，笑傲《琥珀匙》，悲忿寓之《漁家哭》。維被小嫌，假茲報復。浮雲過太虛，釋顧超流俗。」⑯

(五) 畢魏

畢魏，字萬後，或誤作「萬侯」，號晉卿，自署「姑蘇第二狂」，居夢香室，又名滑稽館。吳縣人。馮夢龍《三報恩》序云：

余向作《老門生》小說，政謂少不足矜，而老未可慢，為目前短算者開一眼孔。滑稽館萬後氏取而演之，為《三報恩》傳奇。……萬後氏年甫弱冠，有此奇才異識，將來豈可量哉？⑱

此《序》末署「崇禎壬午季夏，古吳詞奴龍子猶題於墨憨齋中」，學者乃據崇禎壬午（十五年，一六四二）畢魏二十歲而訂其生於明天啟二年（一六二二）左右。著有傳奇六種，今存二種，簡述如下：

《竹葉舟》二十八齣，演晉石崇隨道林禪師出家事，雜揉史傳而成。《古本戲曲叢刊二集》據夢香堂鈔本影

則從葉變之語看來，牧拙因「小嫌」而遭「報復」的劇本，關涉到《琥珀匙》與《漁家哭》。若此，則得罪城中勢豪的應緣於《漁家哭》內容之「悲忿」；而被勢豪從傳奇中摘出數語誣為誹謗的是《琥珀匙》之「笑傲」語：「廟堂中有衣冠禽獸，綠林中有救世菩薩。」則焦循等所記亦得其實矣。高奕《新傳奇品》評其曲云：「漁陽三撾，意氣縱橫。」⑰ 蓋亦因此而發。

⑯ 見清《吳中葉氏族譜》，引自周鞏平：〈葉稚斐傳記史料的新發現〉，《戲曲研究》第一五輯，一九八五年，頁一一九。

⑰ 〔清〕高奕：《新傳奇品》，《中國古典戲曲論著集成》第六冊，頁二七三。

⑱ 〔清〕馮夢龍：〈三報恩序〉，收入俞為民、孫蓉蓉編：《歷代曲話彙編·明代編》第三集，頁四四〇。

印。

《三報恩》三十六齣。成於畢魏弱冠之時，明崇禎十五年（一六四二），取馮夢龍《警世通言‧老門生三世報恩》演繹而成。前引馮氏〈序〉云：

《三報恩》傳奇，加以陳名易負恩事，與鮮于老少相形，令貴少賤老者渾身汗下。如是，而張東之可相，王翱、趙充國可將，公孫弘、陳亮可應舉，申公可命蒲輪羅結，文潞公可以再列朝班，天下獲老成人之用，未必不繇乎此。……至傳中科場假借，或言稍觸時諱。夫假借之得失，即命為之，況禮義不愆，何恧人言？倘為鮮于不為名易，即逆取而順守，吾猶謂商周之不異於唐虞耳。若執此為謗為嫌，是未通於命，又安足與言天乎？[69]

可見畢氏在內容上是有用己意添加鋪排的，所以馮氏擔心其劇中有於「科場假借」，而「稍觸時諱」。所以替他先行「解釋」，以免受人「為謗為嫌」。此劇《古本戲曲叢刊二集》據明崇禎刊本影印。

此外，尚有：

(六) 朱雲從

朱雲從，存二種：《龍燈賺》演王璧事，無所本。《古本戲曲叢刊三集》據北京圖書館清鈔本影印。《兒孫福》，事無所本。傅惜華藏康熙十年（一六七一）鈔本。

〔清〕馮夢龍：《三報恩》序〉，收入俞為民、孫蓉蓉編：《歷代曲話彙編‧明代編》第三集，頁四四。

(七)陳二白

陳二白，字于令。存二種：《雙冠誥》，本事見李漁《無聲戲》第十二回〈妻妾抱琵琶梅香守節〉，及《連城璧》第八回〈妻妾敗綱常，梅香完節操〉。《古本戲曲叢刊三集》據梅蘭芳綴玉軒藏清鈔本影印。《稱人心》，關目與沈君謨（生卒年不詳）《風流配》相近，清初亦有無名氏同名小說。《古本戲曲叢刊三集》據吳曉鈴藏清鈔本影印。

(八)盛際時

盛際時，字昌期。存二種：《人中龍》，劇中劉鄴（?—八八一）、李德裕（七八七—八五〇）、仇士良（七八一—八四三）等唐代皆實有其人，其事則杜撰。《古本戲曲叢刊三集》據北京圖書館藏清鈔本影印。《胭脂雪》，事無所本。《古本戲曲叢刊三集》據程硯秋玉霜簃藏舊鈔本影印。

結語

從上所論，可見李玉由於出身申相國家人，又蹭蹬科場，成為蘇州社會中的下層文人，生活於職業戲班間，以編劇為業，接觸廣大的觀眾，投合他們的品味，也因此他在思想上，有富貴家庭傳統的忠君愛國和倫理道德

以上諸家取材範圍不如李玉之廣，歷史劇、時事劇亦不多見，而每多杜撰之篇。即此而言，清初蘇州作家群之領袖地位，自非李玉莫屬。

的理念，以及庶民百姓生活中多樣的興會和習染；所以他的作品拘限在忠孝節義，甚至於為主殉難的操守之上，而難於突破其時代的制約；而也因為他的庶民性，使得他在題材內容上能廣及歷史、時事、社會、風情、神仙諸品類，作不同的旨趣和呈現各色面貌，以呼應庶民劇場上日新月異的需求；而也因此開擴了他創作的空間和視野，加上他對南北曲律精湛的體會和研究、積累長年和撰著繁多的實務經驗，使得他的劇作場上案頭兩宜，詞藻曲律並美，而成為晚明清初第一大戲曲家。總體而言，其成就多方而瑕疵微薄，是可以斷言的。

呂天成《曲品》卷下云：

我舅祖孫司馬公謂子曰：「凡南劇，第一要事佳，第二要關目好，第三要搬出來好，第四要按宮調、協音律，第五要使人易曉，第六要詞采，第七要善敷衍——淡處做得濃，閑處做得熱鬧，第八要各角色派得勻妥，第九要脫套，第十要合世情、關風化。持此十要以衡傳奇，靡不當矣。」但今作者輩起，能無集乎大成，十得六者，便為璣璧；十得四五者，亦稱翹楚；十得二三者，即非砥砆。具隻眼者，試共評之。括其門數，大約有六：一曰忠孝，一曰節義，一曰風情，一曰豪俠，一曰功名，一曰仙佛。元劇門類甚多，南戲止此矣。

由呂天成舅祖孫月峰（一五四三—一六一三）這「南劇十要」看來，論戲曲之評騭，未有人能如此周延講究者；而由此也可見，戲曲文學、藝術之發達齊備，幾已登峰造極。所以呂天成才發出即使當時作家輩出而卻無人能集其大成的感歎，以為能達到六成、四五成，乃至二三成者，均不失為佳作，乃至臻於其上之「翹楚」、「璣璧」。而若據此以衡量子玉《一笠庵傳奇》，則恐不止於六成之「璣璧」而已。因為子玉簡直就是執此「南劇十要」。

〔明〕呂天成：《曲品》，《中國古典戲曲論著集成》第六冊，卷上，頁二二三。

70

要」為圭臬律則在從事創作的；而也由於他的創作，使得傳奇這門文學藝術，確實又開展幅員和向上提升不少

境界。即就呂天成所說的「傳奇六門類」而言，如上文之論題材內容思想所云，元玉不也都囊括在其中嗎？

第拾壹章　李漁及其《笠翁傳奇十種》綜評

引言

在明清易代之際，李漁是位傑出的戲曲家。但由於其處世態度、生活方式與戲曲主張都與並世得志的士大夫不同，也與儒家熏陶之下的一般讀書人有別。所以他在世時就毀譽交加，乃至民國以後，仍然如此。其十種曲頗為浩繁，若逐一述評，納為總結，勢必大費篇幅。因之本章之撰寫，與對其他諸家之述論模式不同，採以資料說話之方法，羅列或提要諸家之觀點作為綜評，以見李漁為人之特色，及其傳奇劇作在戲曲文學藝術上之得失。庶幾可以獲得較全面性之觀察與較公正性之評論。

一、李漁之生平、交遊與人格

(一)生平

李漁，原名仙侶，字謫凡，號天徒。中年改名「漁」，字笠鴻，號笠翁。生於明萬曆三十九年（一六一一），卒於清康熙十九年（一六八〇），享壽七十歲。祖籍浙江金華府蘭溪縣。其父李如松與伯父李如椿於江蘇如皋以販售醫藥為業，李漁即誕生於如皋。

少年時代，李漁生活優裕，《詩經》等六藝之文無不畢覽。十九歲時，其父去世，生活頓失憑依。服喪期滿後，思以科舉進身，乃於崇禎八年（一六三五）在故鄉金華應童子試，主試官提學副使許豸（生卒年不詳，崇禎末年進士）大為賞識，以五經見拔，稱之為「五經童子」，將試卷印成專帙，每至一地，廣為宣傳。時年二十五歲。可是崇禎十二年（一六三九）赴杭州鄉試，卻鎩羽而歸；三年後再赴，聞警路阻而折返；又逢蘭溪兵荒馬亂。崇禎十七年三月李自成（一六〇六—一六四五）破京師，崇禎帝（一六一一—一六四四）自縊煤山，明亡。其功名之心，為之消失。

清世祖順治二年（一六四五）五月，清兵屠揚州，下江南，入南京，明弘光帝朱由崧（一六〇七—一六四六）被殺；六月，清兵入杭州，明魯王以海（一六一八—一六六二）稱監國於紹興。閏六月，明唐王聿鍵（一六〇二—一六四六）稱帝於福州。九月，李自成亡。五、六兩月內，清廷連下剃髮令。各鎮潰兵，騷擾浙東。李漁避兵山中，亂後無以為家，應金華府通判許檄彩（生卒年不詳）之聘為幕僚。在幕兩年，納妾曹氏，與妻

甚為相得，漁喜出望外，為之編撰傳奇《憐香伴》。可是順治三年（一六四六）六月清兵即破金華，許檄彩逃

走，李漁只好返蘭溪。他剃髮時，作〈守歲〉詩云：「骨立先成鶴，頭髮已類僧。」❶深感無奈和恥辱。

他在家鄉伊山結茅為屋，改名為漁，號笠翁，妻妾養蠶繰絲，自己歸農學圃，大有隱居之意。

但三、四年之後，他移家杭州，開始「賣賦以餬其口」❷的新生活，那是順治七年（一六五○）他四十歲

的時候。他在杭州十二年，著作傳刻之書不少，依次有：《憐香伴》、《風箏誤》、《意中緣》（以上傳奇三種，年

代未有確據，以下未注者同）、《玉搔頭》傳奇（有順治十二年（一六五五）冬之序）、小說《無聲戲》、《肉蒲

團》（有順治丁酉十四年（一六五七）夏之序）、小說《十二樓》、《李氏五種曲》（含《奈何天》傳奇）、《蜃中

樓》。又纂輯《尺牘初徵》、《古今尺牘大全》八卷等。

康熙元年（一六六二）李漁由杭州移家江寧，據其《與趙聲伯文學書》云：「弟之移家秣陵也，只因拙刻

作祟，翻板者多……幸弟風聞最早，力懇蘇松道孫公，出示禁止，始寢其謀。」❸可見是為版權被盜而起。而

次年他到揚州，是為了籌金還債，其《復王左車書》云：

此番出遊，只求償盡孳逋，免登鬼籙（錄），無他願也。❹

客歲以播遷之故，貸武人一二百金，追呼之虐，過羅剎百倍。日來已償其半，可謂一半是人，一半是鬼。

可見他連移家金陵的費用都要告貸，且深受催討之苦，還得遠赴揚州籌金償還；則其經濟之拮据可知。

❶〔清〕李漁：《李漁全集》第二卷（杭州：浙江古籍出版社，一九九○年），〈丁亥守歲〉，頁一○三。

❷〔清〕黃鶴山農：〈玉搔頭序〉，〔清〕李漁：《李漁全集》第五卷，頁二二五。

❸〔清〕李漁：《李漁全集》第一卷，《與趙聲伯文學書》，頁一六七-一六八。

❹〔清〕李漁：《李漁全集》第一卷，頁一七九。

李漁移居金陵，先住金陵閘，康熙二年（一六六三）於金陵南郊，周處讀書臺畔，始發築芥子園之想，迄康熙八年（一六六九）初夏乃落成。康熙十六年（一六七七）正月再度移家杭州為止。芥子園書鋪，不止出版其傳奇《慎鸞交》、《比目魚》、《凰求鳳》、《巧團圓》四種，還出版所纂輯《資治新書》、《尺牘二徵》、《四六初徵》、所編輯《笠翁詩韻》、《求生錄》、所著《笠翁論古》、《閒情偶寄》、詩文集《一家言》、小說《十二樓》、《無聲戲》；還印行《水滸傳》、《三國志演義》等通俗小說和《芥子園畫譜》，乃至所印刷的信箋也名傳遐邇。可見他在金陵還繼續過著杭州那樣以著作和出版事業來討生活的歲月。

而在這樣的歲月裡，於康熙五年（一六六六）他先後發現喬復生、王再來等具有先天表演奇才，加上他姬妾成行，使他興起組織家班遊走江湖的念頭，而即此卻成為他金陵期間生活的主要內容，其間長達九年：

康熙五年（一六六六），北上燕京，逗留半載後，經山西平陽（今臨汾）至西安。

康熙六年（一六六七），由西安西上蘭州。五月又轉赴陝北之甘泉，至秋季才啟程返金陵。途中冰雪交阻，又值歲暮，乃滯留彭城（今徐州）度歲。

康熙七年（一六六八），回金陵未幾，又於春末即由水路沿長江、西江南下，經大庾嶺至廣州及粵東、粵西各地。

康熙八年（一六六九），循原路由廣東返回。

康熙九年（一六七○），經浙江，於六月度仙霞嶺入福建，至冬季始返。

康熙十年（一六七一），自初夏至十月去京口（今鎮江）、蘇州等地。

康熙十一年（一六七二），由金陵溯江而上，經九江，遍歷湖北漢口、漢陽、武昌、荊門、桃源等地，原擬

北上太原，轉赴燕京，因喬復生去世而中輟。

康熙十二年（一六七三），年初運喬復生屍體返金陵。於夏間再度往燕京，並留駐度歲。

康熙十三年（一六七四），寒食前一日返自燕京。

縱觀這九年間，李漁帶領「家姬戲班」，大江南北，衝州撞府，獻技於縉紳豪門之間，也不免遊走於江湖黎庶之際，其旅途偃蹇困頓，險境環生，不難想像；而他已是知命耳順之年，難道他樂此不疲嗎？李漁自己說：

「莫作人間韻事誇，立錐無地始浮家。」❺

他是因為貧窮到幾無立錐之地而不得已的謀生之道。試想他姬妾羅列，人丁眾多，自然食指浩繁，沈新林《李漁新論・李漁家室考》❼，為他考得妻徐氏，妾有曹氏、紀氏、汪氏、王氏，數婢，生子七人，女二人，如此加上家班演員與奴僕，所云「一家四十口」，並不為過。像這樣的「大家庭」，要他一人撐持，其艱苦可想。而芥子園的出版業績，仿偽者既多，利潤自然微薄；家計「入不敷出」，乃必然之事。而他既然是戲曲大家，集創作、導演、培訓於一身，就便取所長以謀生計，也就自行「家姬巡演」之策了。這就當時士大夫出處行徑而言，不免被譏為「偶倡優而不辭」，因而遭受鄙視，認為「齷齪無行」，就是近人魯迅也還說他是「幫閒文人」。但也因為他不由科舉求取功名，而由文學文化討生活，其立身處世之道反成古今所獨有，其總體成就卻也使關漢卿略遜一籌。

而笠翁之所以於康熙十六年（一六七七）正月又由金陵移家杭州的緣故，他在〈上都門故人述舊狀書〉說：

❺〔清〕李漁：《李漁全集》第二卷，〈次韻和婁敬鏡湖使君顧曲二首〉，頁一九五。

❻〔清〕李漁：《李漁全集》第二卷，〈江行阻風四首〉其一，頁二二一。

❼沈新林：《李漁新論・李漁家室考》（蘇州：蘇州大學出版社，一九九七年），頁六九一－八一。

住金陵二十載，逋累滿身，在則可緩，去則不容不償。故臨行所費金錢，什百於舟車之數。無論金陵別業屬之他人，即生平著述之梨棗與所服之衣，妻妾幾女頭上之簪，耳邊之珥，凡值數錢一鎰者，無不以之代子錢，始能挈家而出。❽

可見骨子裡他在金陵還是負債累累，不得不離開，另謀生計。至於所云「住金陵二十載」，蓋舉成數而言，事實上前後才十六年。而他到了杭州後，情況更加窘迫。其〈上都門故人述舊狀書〉又云：

執意抵杭數日，即臥病，不起。一人不起，眾命皆懸。仲春至季秋，凡八閱月，死而復生，生而復死者不知凡幾。……乃軀殼尚存，血肉何在？雖有數椽之屋，修葺未終。遽有釋手。日在風雨之下，夜居盜賊之間，寐無堪宿之床，坐乏可憑之几；甚至稅釜以炊，借碗而食。嗟乎傷哉！李子之窮，遂至此乎！❾

他接著在書信中也明白的向他在輦轂之下的貴交，希望他們「一人一手」來拯救他的艱危。看樣子他這封信起了些作用，連在江蘇任布政使的丁奉岩（生卒年不詳）也賜金幫他卒歲，而他在西湖上的層園也終於在翌年春天蓋成。其《今又園詩集》序云：

丁巳（康熙十六年，一六七七）春，予自白門移家家湖上。碧波千頃，環映几席，兩峰、六橋，不必啟戶始見，日在臥榻之前伺予動定。因題一聯於齋壁云：「繁冗驅人，舊業盡拋塵市裡，湖山招我，全家移入畫圖中。」又嘆家慈在日，泛湖而樂，指岸上居民曰：「此輩何修，而獲家於此！」今全家入畫，而吾母不與，正切風木之悲。❿

❽〔清〕李漁：《李漁全集》第一卷，頁二二五。

❾〔清〕李漁：《李漁全集》第一卷，頁二二六。

❿〔清〕李漁：《李漁全集》第一卷，頁三九。

可見笠翁重視所居園林的營造，所以在《閒情偶寄》中，才能侃侃論其藝術。其杭州層園的構築雖然艱難，但

居然也能使之入「西湖畫圖」之中，則其愜意宜人可想；而他因此有風木之思，更是教人動容。只是這樣「雲

霞盡可須臾致，松菊還須漸次增」的層園，笠翁還是不免有「只患窮愁人易老，危欄知得幾年憑」的惆悵。只是

笠翁在杭州層園，雖然不再編劇，更不復攜家姬遊走江湖，但作詩寫序甚至還預告《名詞選勝》即將出版，⑪

則依舊以賣文出版為生活主軸。只是康熙十八年（一六七九）一病經年；卻於仲冬朔日還為其女淑昭、淑慧校

閱，外孫女沈似音抄寫的《千古奇聞》作序；於十一月四日冬至作《芥子園畫傳序》；於十二月更為毛聲山評

《四大奇書第一種》（《三國演義》）作序；至十九年（一六八○）正月才擱筆逝世。

(二)交遊

李漁一生交遊甚廣，單錦珩《李漁交遊考》⑫考得八百餘人，並云：

八百餘友人，籍貫可考者七百左右，遍及十七省、二百餘州縣。其間以江浙兩省最多，超過半數。兩省

又以杭州、江寧最為集中，蓋皆其事業基地、居住多年之都市也。其次，直隸、盛京漢軍旗人不少，多

為官員；揚州、蘇州、漢陽、湖州等地友人較多，以其為文化之鄉；安徽人亦不少，因其多僑居江寧、

揚州之故。

八百餘人，官員與布衣約各占一半。官員現任居多，退職者僅占什一。尊至尚書、大學士，卑至縣吏衙

役，也有與笠翁交遊者。從人數看，以郎官、御史、道員、府吏居多。布衣中多隱士、幕客，主體為未

⑪　見其〈次韻和張壺陽觀察題層園十首〉之五，〔清〕李漁：《李漁全集》第二卷，頁二四八。

⑫　收入《李漁全集》第一九卷，頁一三三一—一三六二。

得功名之諸生，其間不乏各類文藝人才，尚有史家、考古家、藏書家等等。官員中亦多上述人才。此外，佛、道等方外人士，以及召仙術者和妓女，亦有交往者。考索所及，僅限於有文字記載者，故多文人。其中有明清進士二百三十餘人，舉人貢生數亦大致相當。雖因部分人情況不明，統計並非完全，然於此已可見其大概。❶❸

可見李漁之交遊所涉及友人之地域鄉里、官職身分，幾於無所不及、無所不有。單氏將他們分作六類一一考述，茲舉其最具代表性人物加以簡述如下：

1. 李漁各個時期關係最深或影響最大的朋友

此類收四十四人，簡述以下六人：

許豸，福建侯官人，崇禎四年（一六三一）進士、浙江左參政。漁晚年調豸「乃予一生受德最始之一人也」。❶❹

丁澎（一六二二—一六九六），浙江仁和人，順治十二年（一六五五）進士、禮部郎中，名列「西泠十子」、「燕臺七子」、「蓮下十子」。為漁《笠翁詩集》作序評、《論古》作眉批。

錢謙益（一五八二—一六六四），萬曆三十八年（一六一〇）進士，禮部尚書。順治末，錢以八十高齡在杭州作《李笠翁傳奇序》，又為漁詩文作評。稱其文可以砭愚、喜俗，有關風教；詩清超邁俗。

龔鼎孳（一六一六—一六七三），安徽合肥人。崇禎七年（一六三四）進士。入清官至刑部、兵部、禮部尚書。龔曾擬購江寧市隱園，與漁結鄰，並請漁設計。漁《閒情偶寄》初成，請龔作序，向都門友人求助，亦請

❶❸〔清〕李漁：《李漁全集》第一卷，《春及堂詩》跋》，頁一三四。
❶❹　單錦珩：《李漁交遊考》，收入《李漁全集》第十九卷，頁一三三—一三四。

龔說項。

周亮工（一六一二—一六七二），江西金溪人，崇禎十二年（一六三九）進士，入清官至戶部右侍郎。康熙六年（一六六七）在江寧為漁《資治新書》二集作序，芥子園中有所贈手卷額「天半朱霞」。漁《閒情偶寄》、《詩文集》有眉評。

尤侗（一六一八—一七〇四），蘇州長洲人，康熙十八年（一六七九）舉博學鴻儒，授檢討。為漁《偶寄》、《論古》、《名詞選勝》作序，為漁《詩文集》作眉評。漁為侗校讎《鈞天樂》傳奇。

2.各個時期給李漁以較多支持的主要官員

此類錄七十三人，簡述以下六人：

李之芳（一六二二—一六九四），山東武定人，順治四年（一六四七）進士，官至文華殿大學士。漁曾致之七古、七絕凱歌二十首、對聯，譽其「文臣而深於武，忠臣而熟於謀者也」。⑮

衛貞元（生卒年不詳），山西陽城人。順治三年（一六四六）進士，官至工部員外郎巡按江寧。李漁〈與衛澹足直指〉謂：「武林、白下，兩獲追隨。……拜種種什物之賜……蒙授某某二函，至今猶存敝篋，只以俗冗牽制，心欲去而足不前，然明公薦賢之念，則已盡矣。」

王士禎（一六三四—一七一一），山東新城人。順治十五年（一六五八）進士，官至刑部尚書。與漁交往在揚州，漁有《復王阮亭司李書》、有【天仙子・壽王阮亭】詞。⑯

范承謨（一六二四—一六七六），漢軍鑲黃旗人，順治九年（一六五二）進士，官至福建總督，為耿精忠

⑮〔清〕李漁：《李漁全集》第一卷，頁一六〇。

⑯〔清〕李漁：《李漁全集》第一卷，《制師尚書李鄰園先生靖逆凱歌序》，頁四三。

（一六四四—一六八二）殺害。李漁〈祭福建靖難總督范觀公先生文〉曰：「漁蒙太傅公及先生兩世下交，皆為憐才二字。」**⑰**

張勇（一六一六—一六八四），陝西咸寧人，入清，官至靖逆將軍、甘肅提督，封一等侯。邀漁遊秦。漁在其署中為之揖客，為其後園疊石為山。有詩〈贈張大將軍飛熊〉、〈答張大將軍問病〉。

馮溥（一六〇九—一六九二），山東益都人。順治四年（一六四七）進士。官至文華殿大學士。康熙十二年漁在京有七古〈萬柳堂歌呈馮易齋相國〉及〈贈馮易齋相國〉二聯，均頌建堂；又有五古〈壽馮易齋相國〉。

3. 為李漁作品撰寫序評的友人（前兩類已列入者不在內）

此類錄一百零九人，簡述以下七人：

虞巍（生卒年不詳），江南金壇人，為漁《憐香伴》作序，乃漁傳奇最早之作序者。漁有五律〈虞君哉待詔數數招飲，不容稍卻，賦此言謝，並志豆觴之盛〉。

黃媛介（一六二一—一六六九），浙江秀水人。儒家女，同郡楊元勛（世功）妻，通文史、工詩畫書法。錢謙益、吳偉業（一六〇九—一六七二）稱異之。為漁《意中緣》作序。

徐林鴻（生卒年不詳），浙江海寧人，錢塘諸生。為漁《意中緣》寫跋。

黃鶴山農（生卒年不詳），浙江錢塘人。官西安訓導。為漁《玉搔頭》作序。

王端淑（一六二一—？），浙江山陰人，王思任（一五七五—一六四六）次女，工詩畫，長於史學。順治十八年（一六六一）為漁《比目魚》作序。

⑰ 〔清〕李漁：《李漁全集》第一卷，頁六六。

郭傳芳（生卒年不詳），山西大同人，官至達州知州。為漁《慎鸞交》作序。

范驤（一六○八—一六七五），浙江海寧人。為漁《意中緣》作序，《閒情偶寄》作眉評。

4. 前三類以外的各地友人

此類錄二百八十七人，簡述六人如下：

丁耀亢（一五九九—一六六九），山東諸城人，入清官福建惠安知縣。與漁等同泛西湖。

杜濬（一六二二—一六八五），山東濱州人。順治四年（一六四七）進士。官河南開歸陳許道參政。康熙九年春，在芥子園觀劇，作詩《李笠翁浮白軒》。

朱素臣（生卒年不詳），江蘇吳縣人。為清初蘇州傳奇作家群之名家，著傳奇十八種。李漁為其《秦樓月》作評。

毛宗崗（一六三二—一七○九），江蘇長洲人。康熙十八年（一六七九）十二月漁為其父子所評《三國演義》作序。

蒲松齡（一六四○—一七一五），山東淄川人，康熙五十年（一七一一）始成歲貢。居鄉為塾師。康熙十年（一六七一）春，蒲邀漁至寶應為孫蕙演戲祝壽。

袁于令，江蘇吳縣人。順治二年（一六四五）為吳地豪紳草降表，因功授荊州知州。漁集未及其人。鄭志良從許山《棄瓢集》卷四輯得七言律詩《中秋夜張蘧林先生招集丁繼之河房，同袁篔庵、唐祖命、顧雲美、李笠翁諸子得多字》，論證李、袁確曾一遇[18]；王玉超與黃強進一步考訂，「詩中披露的袁、李之遇的地點是在金

⓲ 詳見鄭志良：〈明清小說文獻資料探釋七則〉，其中第四則「《棄瓢集》中關於李漁的詩」，《明清小說研究》二○○八年第一期，頁七四—八一。

二一七

陵，而且是在康熙八年以後。」❶

5.李漁在各地組稿的作者

此類錄兩百六十八人，簡述四人如下：

稽永仁（一六三七—一六七六），浙江無錫人，蘇州府廩生。康熙十二年（一六七三）入閩作總督范承謨幕客，同死難。參與《尺牘初徵》組稿。

丁浴初（生卒年不詳），直隸獲鹿人。順治三年（一六四六）進士，官至杭州知府，參與《資治新書》組稿。

侯方域（一六一八—一六五五），河南商丘人。明末四公子，窮極聲伎，富於文辭。參與《四六初徵》組稿。

陸繁弨（?—一七〇〇），浙江錢塘人，讀書山中，發為詩文，尤工四六。參與《四六初徵》組稿。

6.李漁親屬族人中有文字交往者

此類錄有十人，簡述二人如下：

沈心友（生卒年不詳），漁長女淑昭夫婿，順治十八年（一六六一）前後來李家，時年二十四歲左右，代漁司家政，管理芥子園書鋪，編輯書籍，評點作品，詩詞唱和，伴隨出遊，可謂漁之左右手兼傳人。

余三垣（生卒年不詳），漁之次婿。嘗為漁之文集作校訂。蓋亦漁之助手兼學生。

❶ 王玉超、黃強：《李漁研究資料叢考》，《揚州大學學報（人文社會科學版）》第一四卷第一期（二〇一〇年一月），頁七〇。

(三) 人格

李漁各色各樣的親友類別如此之多，人數如此之眾，但他在《一家言》卷五〈贈許茗車〉詩卻說：

　　擔簽戴笠遊寰中，阿誰不知湖上翁。

　　譽者漸多識者寡，僉云曲與元人同。

　　近之則方湯若士，《四夢》以來重建幟。

　　詢其所以同前人，眾口莫能舉一字。[20]

這首詩寫作時，笠翁已六十幾歲；可謂是晚年的自讚自許，但也有不少的自我惆悵。他自我讚許的是聲名廣大，戲曲成就可以方駕元人，與湯顯祖比肩；而惆悵的則是真正認識他的為人和作品價值的卻不多。

我們從明末以來對於李漁的評論觀察，雖然譽多於毀，但毀的部分多偏向他的人格，當然其作品也有因此被牽連者。其首先對李漁發難的是董含（一六二六─一六九七後）[21]《三岡識略》，卷四〈李笠翁〉條：

　　李生漁者，自號笠翁，居西子湖。性齷齪，善逢迎，遨遊縉紳間。喜作詞曲及小說，備極淫褻。常挾小妓三四人，遇貴遊子弟，便令隔簾度曲，或使之捧觴行酒，並縱談房中術，誘賺重價。其行甚穢，真士

<hr>

[20]　〔清〕李漁：《李漁全集》第二卷，頁六一。

[21]　董含生年有一六二四、一六二五、一六二六三說，本文根據白亞仁〈董含《三岡識略》的成書、肇禍及其改編〉的考訂；然董含卒年無法確考，《三岡識略》記載一六四四─一六九二年間事，《續識略》止於一六九七，故可知董含卒於一六九七後。白亞仁：〈董含《三岡識略》的成書、肇禍及其改編〉，收入《清史論叢》（北京：社會科學文獻出版社，二○一五年），頁二二三─二三九。

林所不齒者。予曾一遇，後遂避之。夫古人綺語猶以為戒，今觀《笠翁一家言》，大約皆壞人倫、傷風化之語，當墮拔舌地獄無疑也。㉒

這段引文是學者論及李漁人品，貶之者必徵引之文獻。而該段引文又見於《尊鄉贅筆》、《娜如山房說尤》二書，《娜如山房說尤》於文末注云「袁籜庵記」，導致後人得出「袁于令批判李漁」。二〇〇六年王金花、黃強發表〈董舍《三岡識略》「李笠翁」條考辨〉一文，辨析有三：其一，董舍《三岡識略》為「李漁性齷齪」說的原始出處；其二，吳震方節錄《三岡識略》十卷為上、中、下三卷，易名《尊鄉贅筆》併收入《說鈴》叢書後集，〈李笠翁〉條置於卷中，文字全同；其三，釐清袁于令與李漁並無瓜葛，「袁籜庵記」㉔乃《娜如山房說尤》的編輯者王灝誤記。㉕

㉒〔清〕董舍：《三岡識略》，收入《四庫未收書輯刊》第四輯第二九冊（北京：北京出版社，二〇〇〇年據清鈔本影印），卷四，頁二六，總頁六八〇。又收入《李漁全集》第一九卷，頁三二二。

㉓ 王金花、黃強：〈董舍《三岡識略》「李笠翁」條考辨〉，《文學遺產》二〇〇六年第二期，頁一四二─一四四。

㉔〔清〕王灝康熙四十八年（一七〇九）集成《娜如山房說尤》，卷下〈李笠翁〉：「李生漁者，自號笠翁，居西子湖上。性齷齪，善逢迎，遊縉紳間，喜作詞曲及小說，極淫褻。常挾小妓三四人，遇貴遊子弟，便令隔簾度曲，或使之捧觴行酒，并繼談房中，誘賺重價。其行甚穢，真士林所不齒者。予曾一遇，後遂避之。夫古人綺語猶以為戒，今觀《笠翁一家言》，大約皆壞人倫、傷風化之語，當墮拔舌地獄無疑也。袁籜庵記」。收入《四庫未收書輯刊》第拾輯子部第一一冊（北京：北京出版社，二〇〇〇年），卷下，頁一〇一，總頁二二〇─二二一。

㉕ 王玉超、黃強：〈李漁研究資料叢考〉亦持此說，該文考察《娜如山房說尤》中，這段文字的末尾均無「袁籜庵記」，辯證結論為：「在《尊鄉贅筆》和更早的《三岡識略》中，這段文字的末尾均無『袁籜庵記』，因此，董舍自序於康熙十七年（一六七八）的《三岡識略》是這段文字的原始出處，而且《娜如山房說尤》此條末尾小字注『袁籜庵』」來自董舍。

承上第一、三點，李漁的「遺臭」肇始董含而非袁于令，那麼董、李的交集有待進一步說明。董含，字閬石，號榕庵，江蘇華亭（今上海）人。順治十二年（一六五五）進士，能詩文，觀政吏部，因江南巡撫朱國治奏銷案導致其功名被革除，此後在家寫作編年體筆記小說《三岡識略》、《自序》作於康熙十七年（一六七八），記載內容自崇禎十七年迄康熙三十二年（一六四四－一六九三），《三岡續識略》則接續記載康熙三十三至三十七年（一六九四－一六九八）的條目[26]，直接或間接地涉及到清初五十年的歷史，自期「備稽考、廣聽覩、益勸戒者」[27]，成書以來曾被清人戴璐（一七三九－一八〇六）譽為「國初野乘之最」。[28]吳政緯分析《三岡識略》的書寫策略「以『志異』筆法書寫的條目，直指地方人士諸多私事醜聞，更使得此書在地方上違礙甚鉅」[29]，從《李笠翁》條可見董含對李漁之鄙薄，「這些涉及松江或江南時人奸私的記載，本應以曲筆為尊者、賢者諱，董含卻全然道出。」[30]《三岡識略》揭露地方諸多醜聞，故引發眾怒，遭毀其板[31]，是以《三岡識略》的康熙刻本流通很少，到同治年間主要以抄本流傳，《四庫未收書輯刊》所收《三岡識略》為現在最易見的全本舊抄本。

記」乃是王灝的誤記。」收入《揚州大學學報（人文社會科學版）》第一四卷第一期（二〇一〇年一月），頁六九。

[26] 詳參白亞仁：〈董含《三岡識略》的成書、肇禍及其改編〉，收入《清史論叢》（北京：社會科學文獻出版社，二〇一五年），頁二二三－二三九。

[27] 〔清〕董含：《三岡識略》，收入《四庫未收書輯刊》第四輯第二九冊，〈三岡識略自序〉，頁一，總頁六〇九。

[28] 〔清〕戴璐：《吳興詩話》，收入《續修四庫全書》集部一七〇五冊（上海：上海古籍出版社，二〇〇二年），卷一三，頁二四七。

[29] 吳政緯：〈寓思明於志怪：董含《三岡識略》的歷史書寫〉，《臺灣師大歷史學報》五三期（二〇一五年六月），頁九六。

[30] 吳政緯：〈寓思明於志怪：董含《三岡識略》的歷史書寫〉，頁九七。

[31] 詳參吳政緯：〈寓思明於志怪：董含《三岡識略》的歷史書寫〉，頁九七－九八。

後又有《蕘鄉贅筆》一書，卷中〈李笠翁〉條的文字與《三岡識略》相同，王金花、黃強認為是吳震方節錄《三岡識略》㉜，然而《蕘鄉贅筆》的作者與成書，另有二說：董含自行刪修易名㉝，或清代後期的一名編輯或書商在《三岡識略》的基礎上擅自編出來的。㉞不論作者為誰，《三岡識略》與《蕘鄉贅筆》之間存在「底

㉜ 又褚心月：《董含及其《三岡識略》研究》（上海：上海師範大學碩士論文，二〇二〇年），補充白亞仁所未見康雍史料，論證《蕘鄉贅筆》的成書不至於晚到清後期，並且傾向「吳震方刪改《三岡識略》為《蕘鄉贅筆》之說」，「最晚在雍正年間，陸廷燦在《南村隨筆》中就已經提到了《蕘鄉贅筆》的存在，……再有康熙朝進士姚之駰所作《元明事類鈔》中也提到了《蕘鄉贅筆》此書。……早在康雍年間，當時的士大夫階層便已經知道《蕘鄉贅筆》這本書了，所以《蕘鄉贅筆》也不可能是清中晚期書商手下的產物。……此書編纂者很有可能是《說鈴》作者吳震方，他在收錄《三岡識略》的時候，為躲避清初文字獄的賈禍，依照清代的相關律法，對《三岡識略》中不合規範的地方逐一整改，如加入清朝的年號，刪掉董含思明的篇目等，並且還將過於清人氣的篇目刪除，保留了其中志怪的部分和某些志人的部分。這種刪改削弱了《三岡識略》的紀實性和其史學價值，與《三岡識略》相比，《蕘鄉贅筆》更加通俗，更加商業化。」頁三三一—三三四。

㉝ 吳政緯〈寓思明於志怪：董含《三岡識略》的歷史書寫〉認為：「《蕘鄉贅筆》係董含懍於文字之禍，自行刪修而成的『安全版本』。」「《蕘鄉贅筆》的出現，點出《三岡識略》的諸多寓意仍是經不起清廷檢驗的自我言說，畢竟《蕘鄉贅筆》只保存原書的『志怪』，是一個符合官方期待且安全、乾淨的文本。」「《蕘鄉贅筆》一方面剔除寓思明於志怪的記述，一方面劃去關於董含個人、家族的線索，又隱蔽明遺民的訊息，皆是文網漸密下事理當然的處置。最後，從手抄本的變異到新版本的刊刻，完成了一個新的《三岡識略》，也就是今人所見的《蕘鄉贅筆》。」頁九七、一一五、一一八。

㉞ 白亞仁辨析《三岡識略》與《蕘鄉贅筆》的關係為：「《蕘鄉贅筆》之書名，最見於嘉慶二十三年（一八一八）版《松江府志》卷七二《藝文志》：『董含《蕘香贅筆》八卷。』（這裡的『香』當是『鄉』之誤）《松江府志》卷八三《拾遺志》還轉錄了《蕘鄉贅筆》十餘條。……《蕘鄉贅筆》是清代後期的編輯或書商整理出來的，《蕘鄉贅筆自序》是某個無名編輯或書商編造出來的。」詳參白亞仁：〈董含《三岡識略》的成書、肇禍及其改編〉，頁二三六—二三九。

本」（約七百四十條）與「刪節本」（約四百四十條）的關係乃毋庸置疑，那麼輕鄙李漁之文獻源頭自然還是來自董含，本文不就《蓴鄉贅筆》的作者歸屬開展。

回歸到董含與李漁的交往，適才為剖析「性齷齪」說的根本。王金花與黃強從董含《藝葵草堂詩稿》汲得三首絕句、一首律詩論證董、李確有往來，並推敲勾勒董、李之交往經過，配合李漁居西湖與《笠翁一家言》的成書時間，確認兩人有過兩次相遇，並將〈李笠翁〉條的寫作時間拆解為兩回❸，筆者順時整理為表格示之：

年代	事件	文獻
一六六〇前後	李漁居西子湖	李生漁者，自號笠翁，居西子湖。性齷齪，善逢迎，遨遊縉紳間。喜作詞曲及小說，備極淫褻。常挾小妓三四人，
一六六〇—一六三	李漁、董含一遇	遇貴遊子弟，便令隔簾度曲，或使之捧觴行酒，或縱談房中術，誘賺重價。其行甚穢，真士林所不齒者。予曾一遇，後遂避之。
一六五九—一六六三	董含《三岡識略》卷四，記一六五九—一六六三年事	
一六六六	李漁遠遊燕、秦，納喬、王二姬，歸來後組成家樂女班	
一六六八	李漁、董含二遇，董含作絕句《聽李笠翁歌姬》三首、律詩《送李笠翁還秣陵》一首記之	「天涯踏遍興偏饒，買得鴉鬟膩更嬌」、「秦女彈箏趙女歌，湘簾低控見凌波。」（董含《聽李笠翁歌姬》三首之一、二）
一六七二	李漁《笠翁一家言》成書	
一六七二後	董含再補充《三岡識略》卷四〈李笠翁〉條；《三岡識略》最晚記至一六九七年事	夫古人綺語猶以為戒，今觀《笠翁一家言》，皆壞人倫、傷風化之語，當墮拔舌地獄無疑也。

❸ 王金花、黃強：〈董含《三岡識略》「李笠翁」條考辨〉，頁一四三—一四四。

總合董含對李漁之觀感與詩文，這種背後詆毀、當面捧場的行徑，可說是「清初正統文人對待李漁態度的典型

代表」，「四首詩將李漁整個視為一個浪子俳優之人，只是不像《三岡識略·李笠翁》條中那樣深惡痛絕地指責

和謾罵而已。」反觀熱衷交遊的李漁，始終未曾提及董含。王金花分析背後緣由為：「董含有意避之自然是重

要原因；另一方面，若李漁真的見到過《三岡識略》抄本中對他的詆毀，其感受可想而知。」㊱

雖然，笠翁攜家姬遊走江湖則是事實，為時人所熟知。如徐釚（一六三六—一七○八）《本事詩後集》云：

笠翁名漁，錢塘人，能為唐人小說，兼以金元詞曲擅名，所至攜小鬟唱歌。吳梅村贈詩云：「家近西陵

住薜蘿，十郎才調幾蹉跎。江湖笑傲夸齊贄，雲雨荒唐憶楚娥。海外九州書志怪，坐中三疊舞回波。前

身合是玄真子，一笠滄浪自放歌。」於是北里南曲中，無不知有李十郎者。㊲

吳偉業（一六○九—一六七二）真是笠翁知己，一首七律即將笠翁形貌為人寫得栩栩如生，不諱言他是落魄江

湖的風流才子。又如劉廷璣（一六七六康熙間在世）《在園雜志》卷二云：

李笠翁漁，一代詞客也。著述甚夥。有《傳奇十種》、《閒情偶寄》、《無聲戲》、《肉蒲團》各書，造意紉

詞，皆極尖新。沈宮詹繹堂先生評曰：「聰明過於學問。」洵知言也。但所至攜紅牙一部，盡選秦女吳

娃，未免放誕風流。昔寓京師，顏其旅館之額曰：「賤者居」。有好事者戲顏其對門曰：「良者居」。蓋

笠翁所題本自謙，而謔者則譏所攜也。然所輯《詩韻》頗佳，其《一家言》所載詩詞及史斷等類，亦別

具手眼。㊳

㊱ 以上引文見王金花、黃強：〈董含《三岡識略》「李笠翁」條考辨〉，頁一四三—一四四。

㊲ 〔清〕徐釚：《本事詩後集》，收入《李漁全集》第一九卷，頁三一一。

㊳ 〔清〕劉廷璣：《在園雜志》卷一，收入《李漁全集》第一九卷，頁三一一。

可見其同時或稍後之人，如徐釚、劉廷璣都頗欣賞其著述才情，但對其攜姬演唱遊江湖以討生活，皆頗有微詞，但沒有像董含詆毀如此之深。

由於董含對笠翁的負面評價，王灝輯錄《娜如山房說尤》又不慎將《李笠翁》條張冠李戴為「袁籜庵記」，導致梁紹王（一七九二—？）《兩般秋雨盦隨筆》卷四《李袁輕薄》，將李、袁「物以類聚」奚落論之：

> 李笠翁十二種曲，舉世盛傳。余謂其科諢謔浪，純乎市井，風雅之氣，掃地已盡。偶閱董閬白《蓴鄉贅筆》，載笠翁之為人，性齷齪，善逢迎，常挾小妓三四人，遇貴遊子弟，便令隔簾度曲，捧觴行酒，並縱談房術，誘賺重價。蓋其人輕薄，原於天性，發為文章，無足怪也。又撰《西樓記》之袁于令，為人貪污無恥，年逾七旬，猶強作少年態，喜縱談閨閫，淫詞穢語，令人掩耳。後寓會稽，暑月忽染奇疾，口中癢甚，因自嚼其舌，片片而墮，不食不言，二十餘日，舌本俱盡而死。綺語之戒，其罰如此。**❸❾**

梁紹王字晉竹，號應來，浙江錢塘人，生於乾隆五十七年（一七九二）卒年不詳。道光舉人，官內閣中書。從其所記，可見其對笠翁為人，得諸於董含《蓴鄉贅筆》，該書未有單行本，可能是見於道光五年（一八二五）聚秀堂刻本的筆記小說《說鈴》**❹⓪**；而所云袁于令之行事，為官則貪墨，為人則無恥，淫穢之程度實不下於所記

❸❾　〔清〕梁紹王：《兩般秋雨盦隨筆》，卷四。收入《李漁全集》第一九卷，頁三一五。

❹⓪　吳震方（生卒年不詳，一六七九進士，一七〇五有序文）康熙四十一年（一七〇二）編輯《說鈴》，然白亞仁查核康熙五十一年（一七一二）學古堂刻本《說鈴》、乾隆十八年（一七五三）保元堂刻本《說鈴抄》、嘉慶五年（一八〇〇）明新堂刻本《說鈴》並未收錄《蓴鄉贅筆》，要到道光五年（一八二五）刻本的《說鈴》才收有《蓴鄉贅筆》，梁紹王所見應為道光刻本《說鈴》。見白亞仁：〈董含《三岡識略》的成書、肇禍及其改編〉，收入《清史論叢》，頁二三六—二三

之李漁。

以上董、王、梁三人對於笠翁極端的負面傳播，影響所及，于源（生卒年不詳）《燈窗瑣話》謂「後人每以俳優視之」❹。黃啟太《詞曲閑評》更云：

李漁一生著作，絕少雅音。非惟不容附庸妝點也，即所刻《一家言》，備極猥瑣錯雜，齷齪荒穢，以縉紳盛會，而侈談床笫狎藝之事。自問居何人品，而彼竟津津樂道，昌言無忌。此真衣冠之敗類，名教之妖凶。坊間有此板，地方官亟宜追搜劈毀，勿污人目，勿蕩人心，庶足以振頹風而挽惡俗。左文襄嚴禁流傳，非無見也。❹

像黃氏這樣既採信董含之耳食，又推衍笠翁為敗類妖凶，自命為衣冠名教的衛道之士恐怕不少，所以連左宗棠都受他們的影響，嚴禁笠翁之書流傳於光緒間了。

不止如此，蔣瑞藻（一八九一—一九二九）還無中生有的於其《花朝生筆記》中說：

湖上笠翁李漁，以詞曲負盛名，著傳奇十餘種，紙貴一時。錢虞山、吳梅村諸公，翕然推之。漁嘗有句云：「可惜元人個個都亡了，若至今時還壽考，遇余定不題凡鳥。」自負可知。然其為人，實猥薄無恥，又工揣摩，時以術籠取人資。其譜《奈何天》也，先出上半本。所云闕里侯者，蓋指衍聖公而言，扮演醜惡，備極不堪。衍聖公患之，賂以重金。復出下半本，則所謂闕里侯者，已獲神祐，完好如常人矣。即此一事，笠翁之為人，已可概見。余嘗讀《一家言》，中有〈曲部誓詞〉云云，殆所謂欲蓋彌彰者非

九。

❹ 補自陳汝衡：《說苑珍聞》，收入《李漁全集》第一九卷，頁三一四。

❹ 〔清〕黃啟太：《詞曲閑評》，收入《李漁全集》第一九卷，頁三一七—三一八。

邪？[43]

按蔣瑞藻《花朝生筆記》轉摘自《小說考證》。[43]《清朝野史大觀》卷九〈清朝藝苑・李笠翁〉亦襲此說。其說言之鑿鑿，笠翁之行事為人，歷歷在目，令人不得不信。但是今人徐壽凱〈李漁及其戲曲理論〉云：

《花朝生筆記》說，李漁所寫的《奈何天》云云，這就是飛來之謗。李漁在寫這齣戲的第一齣〈崖略〉時，就已把全劇故事梗概作了交代：「眾佳人愛潔翻遭玷，醜郎君怕嬌偏得豔。好僮僕爭氣把功成，巧神明救苦將形變。」這一段家門大意明明告訴人們，閭里侯者無需賄賂，便要變醜為美的。[44]

可見造作出來的假言假語是不值一辨的，只是人們卻樂於傳播「假消息」，使人悚於聽聞。而其尤甚者莫過於徐珂（一八六八—一九二八）《清稗類鈔・盜賊類》謂笠翁少習武，與諸公子遊廣陵，夜盜官府庫銀事。[45]顯然係以小說為故實，用以中傷笠翁，又據臺灣《李漁傳記資料》轉載，一九五八年四月五日《香港工商日報》刊有春痕一文，標題曰「亦官亦盜亦詩人，李笠翁文武雙絕，身為縣官，夜起盜贓，暗還失主，密破盜案，但失主卻無有知者」。[46]則笠翁簡直是合官、盜、詩人三位為一的合體人。真是越傳越莫名其妙了。

然而若平心而論，以笠翁之好構築名園、好美色姬妾羅列，兼以《閒情偶寄》之講求生活品質與享受，其營生之道單靠賣文出版、家樂豪門江湖演出，其收入之利難於應付其浩繁的食指，自是意料中事，而這也是上

[43] 〔清〕蔣瑞藻編，江竹虛標校：《小說考證》上冊（上海：上海古籍出版社，一九八四年），頁一六七—一六八。又收入《李漁全集》第一九卷，頁三一七。

[44] 徐壽凱：〈李漁及其戲曲理論〉，收入《李漁全集》第一九卷，頁三一六。

[45] 〔清〕徐珂：《清稗類鈔・盜賊類》，收入《李漁全集》第一九卷，頁三一八—三一九。

[46] 鄧綏甯等：《李漁傳記資料》，收入《李漁全集》第一九卷，頁三一九。

文所敘他自己在篇中時時訴窮，甚至於晚年還公然寫信向京師友人哭窮求救亦所不惜。語云：「人窮志短」，笠翁在出入縉紳豪門，出以姬妾度曲或行酒，必是難免；而他接受饋贈，甚至跡近打抽豐，也是可能之事。他能交遊滿天下，性情襟抱自是較為開擴，行事舉止也必較為放浪，甚至正通達的人如陳景鍾（生卒年不詳，乾隆六年舉人）《清波三志》說他「通倪儻蕩，有古滑稽風」。❹❼趙坦（生卒年不詳）《保甓齋文錄》卷三《書李笠翁墓券後》稱他「豪放士」❹❽。然而因此對他有偏見的，又是如何呢？鄒弢（一八五○─一九三一）《三借廬筆談》卷一○〈議李〉云：

李笠翁《十種曲》風行海內，遂享大名。其於韻學，亦頗潛心。而常熟王東漵應奎，與李不相得，極口詆毀，目之為鄙夫。且謂李略具小慧，全未讀書，故遊談之中，不知根據，人稱詞客，吾謂妄人云云。

然笠翁之學，雖有可議，而王毀之如此，是亦私刻之甚矣。❹❾

這段記載也正說明了笠翁之所以被詆毀，乃在於性情行事與王應奎不相投合。鄒氏對於王氏之詆毀笠翁為鄙夫、為妄人就認為王氏「私刻之甚」。

章回小說常有這樣的話語：「周公恐懼流言日，王莽謙恭下士時。假使當初身便死，一生真偽有誰知！」❺⓿

❹❼〔清〕陳景鍾：《清波三志》，收入《李漁全集》第一九卷，頁三一四。

❹❽〔清〕趙坦：《保甓齋文錄》，收入《李漁全集》第一九卷，頁三一四。

❹❾〔清〕鄒弢：《三借廬筆談》，收入《李漁全集》第一九卷，頁三一二。

❺⓿〔明〕馮夢龍：《警世通言》，卷四〈拗相公飲恨半山堂〉、〔明〕凌濛初《二刻拍案驚奇》，卷七、〔明〕夢覺道人《三刻拍案驚奇》，卷五第一九回、〔明〕甄偉《東西漢通俗演義》，卷九，藉以抒發路遙知馬力，人生真偽難測。該詩出自〔唐〕白居易詠史詩〈放言五首〉其三，〔清〕彭定求等修纂：《全唐詩》（北京：中華書局，一九六○年），卷四三八，

此在說明人生在世，蓋棺乃能論定。若就笠翁而言，一生以真面目待人，人亦如其文，時時流露真率。于源《燈窗瑣話》評其《一家言》所云「莊諧互見，雅俗共喜」，❺¹恐怕才是他真正而普遍性的寫照。

二、李漁《笠翁傳奇十種》之劇目提要與喜劇建構

李漁一生著述宏富，其現存者可分以下四類：

（一）詩文集

《笠翁一家言全集》：雍正八年（一七三〇）重新編次刊行，含《笠翁文集》四卷、《笠翁詩集》三卷、《笠翁餘集》（即《耐歌詞》）、《笠翁偶集》（即《閒情偶寄》）、《笠翁別集》（即《史斷》）。

（二）小說

有《無聲戲》《連城璧》、《十二樓》，以上二種為短篇小說集。長篇小說有《合錦回文傳》、《肉蒲團》二種。另有《李笠翁批閱三國志》。

（三）雜著

有《笠翁詩韻》、《笠翁對韻》、《資治新書》、《古今史略》、《千古奇聞》、《古今尺牘大全》、《新四六初徵》、《芥子園圖章會纂》等八種。

（四）傳奇

❺¹〔清〕于源：《燈窗瑣話》，收入《李漁全集》第一九卷，頁三一四。

頁四八七五。「下士時」白詩作「未纂時」，「假使」白詩作「向使」。

郭傳芳《慎鸞交·序》云：

笠翁所以按劍當世，而為前後八種之不足，再為內外八種以矯之。⋯⋯十年來，京都人士大噪前後八種，予購而讀之，心神飛越，恨不疾覩其人。

李漁在《閒情偶寄·音律第三》亦自稱其所作傳奇有「已經行世之前後八種，及已填未刻之內外八種」，可見其所作傳奇實有十六種，但傳世者僅十種：《憐香伴》、《風箏誤》、《意中緣》、《蜃中樓》、《鳳求鳳》、《奈何天》、《比目魚》、《玉搔頭》、《巧團圓》、《慎鸞交》。此十種原以單本刊行，康熙間金陵翼聖堂始合刊為《笠翁傳奇十種》，其翻刻者多更名為《笠翁十種曲》。

但是黃文暘（一七三六─？）《曲海總目》著錄李漁傳奇作品共十五種。較諸《十種曲》多出《偷甲記》、《四先記》、《雙鍾記》、《魚籃記》、《萬全記》。清代姚燮（一八〇五─一八六四）《今樂考證》也將《十種曲》訂為李漁所著，而將其他五種，列為四願居士所著，並加按語曰：「近得五種合刻本，署曰『四願居士』。姚氏之說應當是合理的，故學者多從之。

笠翁另有《笠翁閱定傳奇八種》、《笠翁鑑定香草吟》；此外還改編《琵琶記》、《明珠記》、《南西廂》。

(一)劇目提要

《笠翁十種曲》就其題材本事而言，其可考來源者止《意中緣》、《蜃中樓》、《玉搔頭》三種；其改編自所

⓬ [清] 郭傳芳：《慎鸞交序》，[清] 李漁：《李漁全集》第五卷，頁四一九。

⓭ [清] 李漁：《閒情偶寄》，《李漁全集》第三卷，頁三〇。

⓮ [清] 姚燮：《今樂考證》，收入《中國古典戲曲論著集成》第一〇冊，頁二七二。

撰小說者有《凰求鳳》、《奈何天》、《比目魚》、《巧團圓》四種，自寫家庭生活者有《憐香伴》一種，其杜撰者有《風箏誤》、《慎鸞交》二種。簡述其內容並附曲家論評如下：

1. 《憐香伴》

三十六齣。寫石堅得配二女崔箋雲、曹語花，不分妻妾和樂事。此劇卷首虞巍〈序〉云：

當場者莫竟作亡是公看也。笠翁攜家避地，窮途欲哭，余勉主館糴，因得從伯通廡下。竊窺伯鸞，見其妻妾和諧，皆幸得御，夫子雖長貧賤，无怨。不作〈白頭吟〉，另具紅拂眼。是兩賢不但相憐，而直相與憐李郎者也。嗟乎！天下之解憐李郎者，可多得乎哉！⑤⑤

虞氏此序用了兩個典故，一用王勃與伯通，指李漁時在金華府通判許檄彩幕；一用紅拂，指納姬曹氏。所云「攜家避地」指順治二年（一六四五）避兵金華山中。李漁〈賢內吟十首之四〉序云：

乙酉（順治二年，一六四五）小春，納姬曹氏，人皆竊聽季常之吼，予亦將求武帝之羹。詎知內子之憐姬，甚於老奴之愛妾。喜出望外，情見詞中。⑤⑥

其詩云：

文君不作白頭吟，一任相如聘茂陵。
妾不專房妻不妒，同心共矢佛前燈。
自分多應老曲房，山妻揮麈妾焚香。

⑤⑤ 〔清〕虞巍：〈憐香伴序〉，〔清〕李漁：《李漁全集》第四卷，頁三。
⑤⑥ 〔清〕李漁：《李漁全集》第二卷，頁三二〇。

逢人便說閨中趣，拄杖悠然傲李常。❺❼

李漁之妻徐氏，由〈賢內吟十首之四〉可見其賢慧，善待曹氏，其詩又云「曉沐雖分次第班，互相掠鬢整雲鬟」。❺❽難怪李漁為之得意洋洋。據此蓋可見《憐香伴》乃李漁欲炫耀其妻妾和睦而作。劇中曹女身上有異香，《曲海總目提要》卷二一謂此劇「以美人香為因緣，故曰《憐香伴》」。❺❾

上引虞巍之〈序〉，開首即云：

蛾眉不肯讓人，天下男子且盡效顰，乃欲使巾幗中承乏緇衣縞帶之風；非特兩賢不相厄，甚至相見輒相悅，相思不相舍，卒至相下以相從。此非情之所必無，而我笠翁文中之所僅有乎？笠翁才大數奇，所如寡遇。以相應求，相汲引而寓言閨閣，此亦禮失求野之意，感慨系之矣。❻⓪

則笠翁蓋以二女之相欣相賞，不妒不忌；感慨自己只因才大而屢遭並世友儕所挫，遭遇自是不偶，因將此劇用作寓言反襯，以寄其悲憤之情。笠翁是否確有此寓意，姑妄言之可也。

2. 《風箏誤》

三十齣。演才子韓世勛與才女詹淑娟，醜男戚友先、醜女詹愛娟，因放風箏而誤認巧合，顛倒糾纏，終至真相大白，各成婚姻事。李漁〈答陳藟仙書〉謂此劇「浪播人間幾二十載，其刻本無地無之」，❻❶則成書當在順

❺❼〔清〕李漁：《李漁全集》第二卷，頁三三二〇─三三二一。

❺❽〔清〕李漁：《李漁全集》第二卷，頁三三一一。

❺❾董康輯錄：《曲海總目提要》，卷二一，頁一〇〇五。

❻⓪〔清〕虞巍：〈憐香伴序〉，〔清〕李漁：《李漁全集》第四卷，頁三。

❻❶〔清〕李漁：《李漁全集》第一卷，頁一七六。

治七年至十四年（一六五〇—一六五七）首度客杭之時。

虞鏤（以嗣）於卷首之〈敘〉云：

笠鴻《風箏誤》一編寫照寓言，或在有意無意間乎？讀是編，而知嬌冒妍者，徒工刻畫；妍混嬌者，必表清揚。同此一人之身，昔駭無鹽、宿瘤，如鬼如魅；今稱玉環、飛燕，胡帝胡天。人顧蛾眉信否耳，謠諑誰能誤之？笠鴻之才，妖冶已極；余不才，亦妒婦也。[62]

對此，《曲海總目提要》卷二一評此劇：「大概寓意在砥瑜混淆，妍媸難辨。然關目奇幻，以風箏作線索，故名《風箏誤》云。」[63]

青木正兒《中國近世戲曲史》第十章論李漁云：

《風箏誤》普通僅繼續散演〈驚醜〉、〈前親〉、〈婚鬧〉、〈逼婚〉、〈後親〉、〈詫美〉四齣以為例，即非崑曲專門之京戲伶人亦往往有演之者。李漁作劇，在於專欲脫窠臼出新意。其主張與阮大鋮同，其弊亦同。此劇結構，出於阮之《春燈謎》《十錯認》一派，以風箏為姻緣之線索，似學《燕子箋》。其關目布置之工，針綫之密，賓白吞吐之得宜，為其長技，有足稱者。然根本主意之類似兒戲，以及趣味之低級，遂令我人有所不滿焉。曲辭用本色，以平易為旨固可，然往往坦然出露骨之穢褻語，有損雅意也。此不過為一種滑稽攪亂之風情劇，要之，此劇以喜劇而言，則滑稽趣味不足；以風情劇而言，情味缺乏。遂墮惡趣焉。[64]

[62]〔清〕虞鏤：〈風箏誤敘〉，〔清〕李漁：《李漁全集》第四卷，頁一一三。

[63] 董康輯錄：《曲海總目提要》，卷二一，頁一〇〇八。

[64]〔日〕青木正兒原著，王古魯譯著，蔡毅校訂：《中國近世戲曲史》，頁二四七。

此劇不但在國內流行已久，且傳之海外。青木正兒在同書中云：「十種中《風箏誤》，最膾炙人口，近時往往尚見其上演，其他絕不流行。李調元云：『世多演《風箏誤》，……』則乾隆時已如是。但李漁之作，以平易易入於俗，故十種曲之書，遍行坊間，即流入日本者亦多。德川時代（一六○三—一八七六德川幕府）之人，苟言及中國戲曲，無有不立舉湖上笠翁者。」

⑥⑤此劇曾由宮原民平譯成日文，第六齣由佐托利譯成拉丁文，由德比西譯成法文。其作品之盛傳，於此可見。後改編為京劇，名伶陳德霖、李壽峰等曾演出此劇。一九一五年，梅蘭芳演出此劇於吉祥園。一九三○年，尚小雲重排是劇，更名《詹淑娟》演於中和戲院。後由陳墨香改編，不同於老本，由荀慧生主演。又故宮博物院所藏崑曲本《醜配》，似即據《風箏誤》改編，後又改名為《陰陽樹》，分頭、二、三、四本演出。又名《鳳還巢》，為梅蘭芳中期後經常演出劇目之一，現仍活躍於京劇舞臺上。

此劇青木氏之批評如此不堪，而在民間與日本傳演之盛，又將如何說解。實者主因在士大夫之好惡與庶民品味有別而已。

3. 《意中緣》

又名《鴛鴦賺》，三十齣。演女畫師楊雲友與名妓林天素因慕名書畫家董其昌與陳繼儒而戀愛許嫁事。本朱青湖（一七三一—一八○三）《西湖遺事詩》。此劇應作於笠翁初居杭州時。

此劇卷首黃媛介〈序〉云：

三十年前，有林天素、楊雲友其人者，亦擔簽女士也。先後寓湖上，藉丹青博錢刀，好事者，時踵其門。

〔日〕青木正兒原著，王古魯譯著，蔡毅校訂：《中國近世戲曲史》，頁二四五。

即董玄宰宗伯、陳仲醇徵君亦回車過之，贊服不去口，求為捉刀人而不得。今兩人佩歸月下，身化彩雲久矣！笠翁先生性好奇服，雅善填詞，聞其已事，手腕栩栩欲動，謂邯鄲寧耦廡養，新婦必配參軍，鼓憐才之熱腸，信鍾情之冷眼，招四人芳魂靈氣，而各使之唱隨焉。奮筆綺章，平增院本家一段風流新話，便才子佳人良願遂於身後。嗟夫！孽海黑風，茫無岸畔，從來巾幗中抱才負藝者，多失足於此。苟不幸而失足矣，斯亦已矣，何至形銷骨毀之後，尚乞靈於三寸不律，為翻月籍而開生面耶？抑造物者亦有悔心，特請文人補過耶？此不慧之所以心悲意憐，而欲倩巫陽問之湖水也。 ⑥⑥

即此可見此劇創作之緣起，劇中人物皆實有其人，笠翁不過牽合為婚姻爾。

又卷首另有順治己亥（十六年，一六五九）范驤〈序〉云：

予自吳閶過丹陽道中，旅食鳳凰臺下，凡遇芳筵雅集，多唱吾友李笠翁傳奇，如《憐香伴》、《風箏誤》諸曲；而梨園子弟，凡聲容雋逸，舉止便雅者，輒能歌《意中緣》，為董、陳二公復開生面。……笠翁天下騷屑，觸手則《齊諧》、《諾皋》比肩，搖筆則王實父、貫酸齋接迹。近自湯臨川《牡丹亭》、徐文長《四聲猿》以來，斯為絕唱矣。 ⑥⑦

可見笠翁彼時三劇已傳唱遐邇，且范氏譽之有加。

4. 《蜃中樓》

三十齣。演柳生、張生娶二龍女，事本唐李朝威（七六六—八二〇）《柳毅傳》傳奇、元雜劇尚仲賢（生卒年不詳）《柳毅傳書》與李好古（生卒年不詳）《張生煮海》綜合敷演。當作於首次居杭時。

⑥⑥ 〔清〕黃媛介：〈意中緣序〉，〔清〕李漁：《李漁全集》第四卷，頁三一八。

⑥⑦ 〔清〕范驤：〈意中緣序〉，〔清〕李漁：《李漁全集》第四卷，頁三一七。

此劇卷首孫治（一六一九—一六八三）〈序〉云：

唐人所傳柳毅事甚奇，人艷稱之。李子以雕龍之才，鼓風化之鐸，幻為蜃樓，預結絲蘿，狀而後錢塘之喑鳴睚眥，大道不可謂軌於正也。但涇河小龍，夫也，一旦而誅殛之，妄一男子，無故而為侁儷，要於柳生之離奇變化，皆不背馳於正義，又合張生煮海事附焉。於乎，亦奇觀矣！[68]

又，曇庵居士《總評》云：「《傳書》、《煮海》，本二事也，唯龍女同，龍宮亦同，故笠翁先生合其奇而傳之。侈賦海黷龍之才，寫橘潭沙島之勝，情文相生，曇曇來逼，試拍而歌焉，可以砥淫柔暴，敦友誼而堅盟言。吾之笠翁泚筆時，慘澹經營，實有一段披簧振聾之意，鬱勃欲出，不僅嘲風弄月，欲頡頏於馬、關已也。世有公瑾，決以余為知言。」[69] 青木正兒於其《中國近世戲曲史》第十章評云：「《蜃中樓》，以著名之《柳毅傳書》及《張生煮海》二故事均關涉龍女與人類之戀愛，故笠翁遂牽合此二故事為一，以出此劇也。……此劇以柳生事為主，以張生事為副，不令頭緒兩端，如令張生反代柳毅傳書，確有老手敏妙之機智也。亦足以品為笠翁傑作之一歟？但笠翁不取《張生煮海》雜劇之龍女於石佛寺中聽張生彈琴一段好關目，可惜。蓋恐頭緒繁多耳。然張生與東海龍女僅互聞其名，未曾相見，其風情上不嫌寂寥耶？」[70]

此劇常演者，有〈聽卜〉、〈訓女〉、〈結蜃〉、〈雙訂〉等齣。《蜃中樓》在後世曾有改編演出者，劇名《海獻蜃樓》，王慶太藏本。唯言二女皆洞庭龍君女，結尾為柳、張二生共煮海，情節稍異。又據齊如山《京劇之變遷》載，「四喜班」據慶王府所排之《蜃中樓》改編為皮黃者，名《乘龍會》，由梅巧齡反串柳毅，余紫雲飾瓊

[68]〔清〕孫治：〈蜃中樓序〉，〔清〕李漁：《李漁全集》第四卷，頁二○七。

[69]〔清〕李漁：《李漁全集》第四卷，頁三一三。

[70]〔日〕青木正兒原著，王古魯譯著，蔡毅校訂：《中國近世戲曲史》，頁二四九。

蓮公主，其本已佚。

此劇雖亦屬風情，然不出諸人間才子佳人，且題材有所本，更合元人兩劇揉為一劇；於《笠翁十種》中，自然別有看頭，亦復可見笠翁結撰技法實不同凡響。

5. 《凰求鳳》

三十齣。演曹、喬、許三女共同追求書生呂曜而成婚事。據李漁所撰小說《連城璧》第九回〈寡婦設計贅新郎，眾美齊心奪九子〉改編。由其〈王喬二姬合傳〉，知此劇作於康熙四年（一六六五），是時李漁已移家金陵。

西泠梅客總評云：

市井兒著新鞋襪，臨風顧影，便自謂宋玉、衛玠，扭捏出許多輕薄，何如左太沖亂石一車？世間美男子又具才情，千古所無。若使有之，三女奔焉可也！讀《凰求鳳》者，作如是觀。[71]

《曲海總目提要》卷二一云：「李漁作劇共十種，此其一也。姓名皆係生造，關目亦太兒戲。」[72] 但這樣「兒戲」的關目，也只有以市井口味立新標奇的笠翁才「設想」得出，也才勇於突破社會的禁忌而公諸場上。

6. 《奈何天》

三十齣。演醜男闕素封聘娶三豔而後變形為美男子之事。據作者小說《無聲戲》中〈醜郎君怕嬌偏得豔〉，亦即《連城璧》第五回〈美婦同遭花燭冤，村郎偏享溫柔福〉。李漁何以撰此劇，據其〈曹細君方氏像贊有序〉云：

⑦ 〔清〕西泠梅客：〈凰求鳳總評〉，〔清〕李漁：《李漁全集》第四卷，頁五二一。

⑫ 董康輯錄：《曲海總目提要》，卷二一，頁一〇一三。

造物於人之优儑，往往顛倒其形與情而後合之。妍於內者媸於外，或豐其表者嗇其中，此予《奈何天》傳奇之所由作也。

可見世間事，多的是明知欲其如何而卻無可如何。笠翁雖在劇中揮其如椽之筆，使天遂人願，但他心知肚明，那是造作出來的，天下事確有天亦無可如何的。[73]

此劇卷首無名氏〈序〉云：

笠翁豔才拔俗，藻思難羈，所著稗官、家言及填詞楔曲，皆喧傳都下，價重旗亭，率憐才好色者十之六七。惟傳奇閭里侯事，一去陳言，盡翻場面，惟才色者是厄焉！何也？吾知笠翁其有憂乎，亦曰為閭也婦者，不當自見其才色也，自見其才色，為之閭者，難全已，況閭又不全者乎！故閭忠之於主僕可訓也，三婦之於夫婦，不可訓也。卒之吳氏姜承覆水，三婦恪奉衾裯，而後夫婦之重以全。讀是傳者，止以觀夫婦之重乎！雖然，玉石雜陳，蕭蘭并種，即妍媸何定哉？人亦徒爭一尺之面耳。以吾觀世之擁高資，挾重勢者，雖鉒錢匹練，容情去留；父子兄弟，動見猜忌，眾叛親離，緩急不收。一人之用，其人雖美冠玉乎，吾彌見其齷齪也。以視閭生，得閭忠而任之，聽其焚馮驩之券，輸卜式之財，知人善任，卒以成功名，雖齊小白任堂阜之囚，而抱婦人以興霸業，何以異此！豈世間守財魯所得望其項背乎？吾見城北徐公美不過是矣。[74]

其劇末總評云：

湖上翁不知決幾許西江之淚，噴多少南岳之雲，濡墨寫嗔，揮毫泄痛，於無可奈何處，忽以「奈何」問

[73] 〔清〕李漁：《李漁全集》第一卷，頁一一六。

[74] 〔清〕無名氏：〈奈何天序〉，〔清〕李漁：《李漁全集》第五卷，頁三一四。

天，天亦不能自解，笠翁又代為解之。此「紅顏薄命」之注腳所由來也。世人不知，翻怪笠翁蹂香躙玉，蝕月摧花，演此殺風景之傳奇，為燒琴煮鶴者作俑。不知作俑者天，非人所能與也！天之作俑已久，亦非自今日始也。然使他人搦管，勢必奮極思改，不顧倫常，斥冰人而翻月籍，擲琴瑟而抱琵琶，其所復風紀，不亦多乎？以憤世之心，轉為風世之事，此種奇才，此種大力，非笠翁不能有。至於文詞之奇麗，關目之神巧，總非人工可到；若使人工可到，便非奈何天上煉石手矣！ ❼❺

而此劇無論其寓意如何，其勇於以「丑」為傳奇男主腳，且配之以三旦，則其既「新」且「奇」，亦只有笠翁能別出如此「新裁」。

《曲海總目提要》卷二一評此劇云：

事無所本，大略謂婚姻子祿，皆前生注定，即如巧妻之伴惡夫，亦是天數，非人力所可奈何也。然因焚券免債，輸糧助邊，力行實事，遂得受爵變形，隱寓勸人為善之意云。 ❼❻

7. 《比目魚》

三十二齣。演書生譚楚玉鍾情於女藝人劉藐姑事。據李漁所撰小說《無聲戲》中〈輕富貴女旦全貞〉，亦即小說《連城璧》首回〈譚楚玉戲裡傳情，劉藐姑曲終死節〉改編。此劇卷首有「辛丑閏秋山陰映然女史王端淑題」之〈序〉。辛丑為順治十八年（一六六一），當為劇作完成之年。時李漁由杭州移居金陵之第三年。其〈序〉云：

笠翁以忠臣信友之志，寄之男女夫婦之間，而更以貞夫烈婦之思，寄之優伶雜伎之流，稱名也。小事肆

❼❺ 〔清〕無名氏：〈奈何天總評〉，〔清〕李漁：《李漁全集》第五卷，頁一〇三—一〇四。

❼❻ 董康輯錄：《曲海總目提要》，卷二一，頁一〇〇二。

而隱。……笠翁以神道設教歸之慕容介，其實皆自道也。說者謂文章至元曲而亡，笠翁獨以聲音之道與性情通，情之至即性之至。覤姑生長於伶人，楚玉不羞為鄙事，不過男女私情。然情至而性見，造夫婦之端，定朋友之交，至以國事滅恩，漪蘭招隱，事君信友，直當作典謨訓誥觀，吾鄉徐文長先哲為《四聲猿》，千古絕唱，《比目魚》其後先於喁也於哉！

鄭振鐸《插圖本中國文學史》第六十四章評此劇云：「《笠翁十種》，最少做作、最近自然者當推《比目魚》。像〈投江〉的一折，簡直辨不出是戲中戲，還是真實的放在目前的事；真情噴薄，沒有不為之感動的。」但此劇劇情實於雙雙殉情，悲劇結束為完美，卻為「團圓喜劇」結束，而別為扭曲生造，其實反成蛇足。[77]

8.《玉搔頭》

一名《萬年歡》，三十齣。演明正德皇帝與太原名妓劉倩倩事。本焦循《劇說》卷二〈明武宗幸太原〉條。戊戌為順治十五年（一六五八），劇當成於此時，為李漁初居杭州之作。其〈序〉云：

卷首有「戊戌仲春黃鶴山農題於綠梅深處」之〈序〉。[78]

《玉搔頭》者，隨庵主人李笠翁所作。其事則武宗西狩，載在太倉王長公逸史中。其時則有逆藩之窺覦，群邪之盜弄，王新建之精忠，許靈實父子之正直，及劉娥之凜凜貞操，無一不可以傳，而惜未有傳之者。乙未冬，笠翁過蕭齋。酒酣耳熱，偶及此。笠翁即掀髯聳袂，不數日譜成之。觀其調御律呂，區畫宮商，集《花間》、《草堂》於毫間，坐鄭虔輝、喬孟符於紙上，有風有刺，駸駸乎金元之遺響矣。……嗟乎！笠翁有才若此，豈自知瓠落至今日哉！余因序次其所為傳奇而并及之，且令天下知笠翁不僅以傳奇著

❼❼〔清〕王端淑：〈比目魚序〉，〔清〕李漁：《李漁全集》第五卷，頁一〇七。

❼❽鄭振鐸：《插圖本中國文學史》，頁一〇二三。

睡鄉祭酒〈總評〉云：⑲

昭示于人，則天子浪遊而國事無恙，幾為可幸之事矣！是劇合一君二臣之事，而聯絡成文，使孩童、婦女皆知二公有匡君之實。二公既有匡君之實，則武宗亦與有知人之明。由是觀之，其僥倖不至失國，亦理之所當無，而事之所合有者也。以此示勸於臣，則臣責愈重；以此示誡於君，則君體不愈嚴乎？作是劇者，原具此一片深心，非漫然以風流文采見長也。有責其以袞冕登場，近於褻慢者。吾不知《嫖院》一劇始自何年？徒暴其短者，不聞見罪於世；而代文其過者，反蒙指摘於人。亦何幸於前，而不幸於後歟！⑳

蔣瑞藻《小說考證》引《今事廬隨筆》云：「傳奇多存逸史。……予舊見揚州某宅，藏有《玉搔頭》傳奇稿本，中敘明武宗南巡，在揚州閱兵諸事，歷歷如繪，皆為正史所不備者，詎但一朝樂府已哉！其記武宗簪花戎服，與《陔餘叢考》所引者相同，誠曲中之史也。」㉑吳梅《中國戲曲概論》卷下，評笠翁之曲「以《風箏誤》為最，《玉搔頭》次之」。㉒青木正兒《中國近世戲曲史》第十章云：「《玉搔頭》為明武宗皇帝幸妓女劉倩倩與緯武將軍范斂之女淑芳事，本之史實，任意結撰。」㉓此劇於笠翁之風情劇，亦較為特殊者，因為出諸帝王與妓

㉓〔日〕青木正兒原著，王古魯譯著，蔡毅校訂：《中國近世戲曲史》，頁二四九。

㉒吳梅：《中國戲曲概論》，收入《吳梅全集‧理論卷上》，頁三一一。

㉑蔣瑞藻編，江竹虛標校：《小說考證》上冊，頁二四八。

⑳〔清〕睡鄉祭酒：〈玉搔頭總評〉，〔清〕李漁：《李漁全集》第五卷，頁三一四。

⑲〔清〕黃鶴山農：〈玉搔頭序〉，〔清〕李漁：《李漁全集》第五卷，頁三一五。

女。更關涉一朝興亡；至於其中之「寓意」，讀者何妨各自去領會。

9. 《巧團圓》

三十三齣。演秀才姚繼與父母妻子諸多奇遇而團圓事。據所撰小說《十二樓》之一《生我樓》改編。其題材係屬時事，見王士禎《香祖筆記》卷四、焦循《劇說》卷三。卷首有署樗道人康熙戊申（七年，一六六八）之〈序〉，是年笠翁由南京出發遊粵。其〈序〉云：

笠翁之著述，愈出而愈奇，笠翁之心思，愈變而愈巧。讀至《巧團圓》一劇，而事之奇觀止矣。文章之巧，亦觀止矣。筆筆性靈，言言精髓。吐人不能吐之句，用人不敢用之字；摹人欲摹而摹不出之情，繪人爭繪而繪不工之態。然此非自笠翁始也。古來文章不貴因而貴創。……若僅依樣沿襲，陳陳相因，作者多嘔心雕腎之功，讀者亦無驚目動魄之趣，覆瓿之外，烏所用之？今日詩文之病，坐是也。故生面忽開，即院本俳詞，盡堪膾炙；臼窠再見，即高文典冊，亦屬唾餘。知此，而後可讀古人之書矣；知此，而後可讀笠翁之傳奇矣。……是劇於倫常日用之間，忽現變化離奇之相。無後者驚身為父，失慈者購嫗作母，鑿空至此，可謂牛鬼蛇神之至矣！及至看到收場，人情必有，初非奇幻，特飲食日用之波瀾耳。至觀其結想撝詞，段段出人意表，又語語仍在人意中。陳者出之而新，腐者經之而豔；平者遇之而險，板者觸之而活。不獨此也，事之真者能變之使偽，偽者又能反而使之即真；情之信者能聲之使疑，疑者又能使之帖然而歸於信。

繼有莫愁釣客與睡鄉祭酒〈總評〉：

〔清〕樗道人：〈巧團圓序〉，〔清〕李漁：《李漁全集》第五卷，頁三二七—三一八。

從來院本，千奇百詫。其間情事，總不越五種人倫。……予嘗語同人曰：「上下千古，能摹繪君臣、父子、兄弟、朋友之情，而與夫婦無間，令人忘倦起舞者，惟湖上笠翁乎！」是劇一出，其稿本先剞劂而傳，遠近同人，無不服予之先見。賣身為父，購婦為母，奇莫奇於此矣。題帕委身，捐軀贖美，淫莫淫於此矣。……人詫笠翁之能作怪，吾服笠翁諸劇似怪而絕不怪也。至填詞賓白，字字化工，不復有墨痕楮跡。笠翁之自信若是，吾儕之信笠翁者，亦若是耳。[85]

《曲海總目提要》與蔣瑞藻《小說考證》續編卷二引《毘梨耶室雜記》，皆以序言為笠翁自撰，並言：「漁既自云『鑿空』，不必問其有無也。」[86]蔣氏又言：「實則李曲皆可作如是觀，不僅此一種也。」[87]青木正兒《中國近世戲曲史》第十章評該劇云：「《巧團圓》一劇，情節頗有曲折起伏，奇緣足以吸引好奇心者。……此劇以玉尺維繫姻緣，奇緣奇遇，巧為縫合針綫，而逞幻想，手段老熟，亦可數為一傑作。」[88]鄭振鐸《插圖本中國文學史》第六十四章云：「《鳳求鳳》、《巧團圓》等，過于求巧求新，便不免墮入惡道。」[89]倘若卷首之〈序〉果然為笠翁所自撰，則笠翁編劇之欲求新奇，可謂窮心思之極至矣；而其講求之文藝技巧，亦極纖毫畢陳矣，然而用力用心過深過盡者，焉能出諸自然，縱使有「老熟傑作」之譽，但亦不免有「惡道」之譏。

10. 《慎鸞交》

[85]〔清〕莫愁釣客、睡鄉祭酒：〈巧團圓總評〉，〔清〕李漁：《李漁全集》第五卷，頁四一五。

[86]董康輯錄：《曲海總目提要》，卷二二，頁一〇一七。

[87]蔣瑞藻編，江竹虛標校：《小說考證》下冊，頁四六五。

[88]〔日〕青木正兒原著，王古魯譯著，蔡毅校訂：《中國近世戲曲史》，頁二四九—二五〇。

[89]鄭振鐸：《插圖本中國文學史》，頁一〇二一。

三十六齣。演吳中二妓王又嬙與鄭蕙娟從衣擇婿事。事無所本。

此劇卷首郭傳芳〈序〉云：

予家寓於燕，十年來，京都人士大噪前後八種，予購而讀之，心神飛越，恨不疾覯其人。歲丁未，予丞於咸寧，笠翁適入關。……遂出《慎鸞交》劇本，屬予評。以斯劇也，介乎風流、道學之間，予為人頗近之，故取以相質。予快讀數過，不覺掀髯起舞，乃知前後八種，猶為笠翁傳奇之貌，而今始見其心也。[90]

據此，則此序為康熙丁末（六年，一六六七）所作，時李漁旅居關中，《慎鸞交》亦應作於此時。

《曲海總目提要》卷二一評此劇云：

吳中白下，花案盛行。每年好事者，以有名妓女，評定優劣，出榜遊街。然亦有賄賂鑽營等弊，劇中皆載之。取某花比某人，花之貴賤，定妓之妍媸，故謂之「花案」。……作者以嬙不輕許，其交甚固；娟輕許，其交幾拆。故曰「慎鸞交」也。[91]

以上《笠翁十種曲》除《巧團圓》外，皆為風情喜劇，雖各有旨趣，但笠翁友人〈序〉，如虞巍、虞鏤分別謂其劇《憐香伴》、《風箏誤》及其他友人之序《奈何天》、《玉搔頭》等皆另具寓意。蓋作者未必有此心，而讀者固可以意會別有所指，此司空見慣，無傷大雅也。但作者既經末世政壇人事之黑暗，又遭易代之倥傯喪亂，偶然將感懷惆悵流露筆墨，亦屬自然之事，下文將及之。

[90] 〔清〕郭傳芳：〈慎鸞交序〉，〔清〕李漁：《李漁全集》第五卷，頁四一九─四二○。

[91] 董康輯錄：《曲海總目提要》，卷二一，頁一○二一─一○二三。

(二) 喜劇建構

1. 創作目的在使觀眾消愁、笑口常開

上文說過《笠翁傳奇十種》之題材，可考來源者止三種，其餘皆出自杜撰，就這點而言，可說與一般作家大異其趣。其《風箏誤》劇末的八句詩說：

傳奇原為消愁設，費盡杖頭歌一闋。

何事將錢買哭聲？反令變喜成悲咽。

惟我填詞不賣愁，一夫不笑是吾憂。

舉世盡成彌勒佛，度人禿筆始堪投。❷

可見笠翁創作傳奇的目的在使觀眾消愁，人人成為笑口常開的彌勒佛。也因此他創作的劇本只能是喜劇，善於迎合大眾的口味，而且一聽便懂，只能俗中帶雅，而不能藻繪滿眼。

笠翁之所以走上創作喜劇的背景，他在《閒情偶寄・詞曲部下・語求肖似》中說：

予生憂患之中，處落魄之境，自幼至長，自長至老，總無一刻舒眉。惟於製曲填詞之頃，非但鬱藉以舒，愠為之解，且嘗僭作兩間最樂之人，覺富貴榮華，其受用不過如此，未有真境之為所欲為，能出幻境縱橫之上者。❸

這正說明了他創作喜劇幻設之樂境以填補現實生活缺陷的心理根源，他縱使在「苦中作樂」，也沒有忘了要給大

❷〔清〕李漁：《風箏誤》，《李漁全集》第四卷，〈釋疑〉，頁二〇三。

❸〔清〕李漁：《閒情偶寄》，《李漁全集》第三卷，頁四七。

眾同樣喜樂。所以他在給《與韓子》蘧書中說：「大約弟之詩文雜著，皆屬笑資。以後向坊人購書，但有展閱數行而頤不疾解者，即屬贗本。」**94** 則連他的詩文雜著，他也沒有遺忘「詼諧」本色。

2. 不妨談言微中，但避忌有意諷刺

他又有《曲部誓詞》，小序云：「余生平所著傳奇，皆屬寓言，其事絕無所指。恐觀者不諒，謬謂寓譏刺其中，故作此詞以自誓。」**95** 其《誓詞》云：

竊聞諸子皆屬寓言，稗官好為曲喻。《齊諧》志怪，有其事，豈必盡有其人；《博望》鑿空，詭其名，焉得不詭其實？矧不肖硯田糊口，原非發憤而著書；筆蕊生心，匪託微言以諷世。不過借三寸枯管，為聖天子粉飾太平；揭一片婆心，效老道人木鐸里巷。既有悲歡離合，難辭謔浪詼諧。加生、旦以美名，既非市恩於有托；抹淨、丑以花面，亦屬調笑於無心。凡以點綴劇場，使不岑寂而已。但慮七情以內，無境不生；六合之中，何所不有？幻設一事，即有一事之偶同；喬命一名，即有一名之巧合。焉知不以無基之樓閣，認為有樣之葫蘆？是用瀝血鳴神，剖心告世。稍有一毫所指，甘為三世之喑。即漏顯誅，難逃陰罰。作者自千於有赫，觀者幸諒其無他！ **96**

由笠翁這篇《曲部誓詞》，可見在易代之際，新朝甫建，諸多忌諱橫生，他為了預防無端被羅織所作傳奇，「寓譏刺其中」，「幻設一事，即有一事之偶同；喬命一名，即有一名之巧合」；從而無中生有的惹上文字獄，所以戰戰兢兢的寫下這篇「宣言」。而也因為有這樣的背景，就使得笠翁傳奇在內容上除了《巧團圓》之寫家庭離合

94 〔清〕李漁：《李漁全集》第一卷，頁二二九。

95 〔清〕李漁：《李漁全集》第一卷，頁一三○。

96 〔清〕李漁：《李漁全集》第一卷，頁一三○。

外，均拘限於男女風情；而其關目情節之發展，縱使如《比目魚》已明顯趨向悲劇，亦必峰迴路轉，使之終歸團圓而為喜劇。

所以「喜劇」是《笠翁十種曲》的整體特色，旨在使人解愁而笑口常開。但寄寓每部「喜劇」之中的，則亦每可能有其意涵。對此前文作劇目提要時，皆已點明。譬如《憐香伴》，笠翁實感慨自己「才大數奇」，每為儕輩所挫。《風箏誤》感慨世間「砥瑜混淆，妍媸難辨」。《蜃中樓》有「砥淫柔暴，敦友誼而堅盟言」之意。《奈何天》雖謂「婚姻子祿，出諸天數；但天之報施善人，亦有出諸意外者」。《比目魚》則以「貞夫烈婦之思，寄之優伶雜技之流」；用此而歌頌「情至而性見」。[97]《慎鸞交》勸人不輕許，其交乃固。至於《凰求鳳》，則幾近兒戲，以奇幻之事，見其「至性使然，人情必有」。《玉搔頭》有「勸於臣，誠於君」之用心。《巧團圓》更難言寄託。

所以綜觀《笠翁十種曲》，雖亦每有見於言外之意涵，但均非作者有意特為揭櫫之宏觀要旨。此亦如其劇中自不敢明言顯露其自我告誡之「譏刺」，但卻不自覺的偶然流於篇章之中。譬如《風箏誤》用〈習戰〉、〈請兵〉、〈堅壘〉、〈蠻征〉、〈運籌〉、〈敗象〉六齣戲寫西川招討使詹武承征戰洞蠻掀天大王，劇中藉掀天之口說：「如今聞得朝中群官小肆奸，各處貪官布虐，人民嗟怨，國勢傾危。若不乘此興兵，可不自貽後悔。」[98] 正是明末李自成、張獻忠官逼民反的寫照。又《意中緣》由太監說：「你不看當朝的魏太監麼，他代皇家總理臣民，還要廢朝廷自掌山河。」[99] 也藉忠臣畫家董思白之口說：「近因主上傾心婦寺，逆耳忠良，下官自知直道難容，退

[97]〔清〕王端淑：〈比目魚敘〉，〔清〕李漁：《李漁全集》第五卷，頁一〇七。

[98]〔清〕李漁：《風箏誤》，《李漁全集》第四卷，〈習戰〉，頁一二七。

[99]〔清〕李漁：《意中緣》，《李漁全集》第四卷，〈奸囮〉，頁三三九。

居林下。」⑩又如《蜃中樓・點差》先藉新科進士柳毅、張羽之口說出宰相李義府，不止要「總攬機權，還是要廣收貨利」，然後更假李義府直白、赤裸裸的道出他「富貴終還我享」⑩的種種弄權勾當，充分描摩權臣的嘴臉，而這種嘴臉是無時不存在的。他更在《結蜃》中藉蜃將軍、蝦元帥科諢，自稱「列位不要見笑，出征的時節縮進頭去，報功的時節伸出頭來，是我們做將官的常事，不足為奇。」「列位豈不知道，我外面是個空殼，裡面沒有一根骨頭，若不鞠躬盡禮，怎麼掙得這口氣來?」⑩這豈不又辛辣的諷刺了明末將帥。而他在《風箏誤・顛末》【蝶戀花】劈頭第一句話就說：「好事從來由錯誤」⑩，就不禁迸出憤懣之氣了。也因此，難怪浴血生要說：

請兵》把四位老將官稱作「錢有用」、「武不消」、「聞風怕」、「俞敵跑」，更極盡揶揄之能事。而此劇開場〈顛末〉

笠翁殆亦憤世者也。觀其書中借題發揮處，層見疊出，如「財神更比魁星驗，烏紗可使黃金變。」「孔方一送，便上青霄。」「寫頭銜燈籠高照，刻封皮馬前炫耀，嚇鄉民隱然虎豹，騙妻孥居然當道」等語，皆痛快絕倫。使持以示今之披翎掛珠、蹬靴戴頂者，定如當頭棒擊，腦眩欲崩。⑩

但無論如何，李漁之憤世，只是偶然趁筆流露，透透胸中烏氣而已，他還沒有膽量大到敢冒「文字獄」的風險。若較諸李玉（生卒年不詳）《清忠譜》、孔尚任（一六四八—一七一八）《桃花扇》之勇於直抒胸臆，是大大不如

⑩ 〔清〕李漁：《意中緣》、《李漁全集》第四卷，《名遮》，頁三二二。

⑩ 〔清〕李漁：《蜃中樓》，《李漁全集》第四卷，《點差》，頁二五八。

⑩ 〔清〕李漁：《蜃中樓》，《李漁全集》第四卷，《結蜃》，頁二二三—二二四。

⑩ 〔清〕李漁：《風箏誤》，《李漁全集》第四卷，《顛末》，頁一一七。

⑩ 轉錄自《晚清小說叢鈔・小說戲曲研究卷》卷四。又收入《李漁全集》卷一九《李漁研究資料選輯》，頁三一七。

的。

3. 以誤會巧合手法歸趨大團圓的喜悅

在《笠翁十種曲》之題材趨向男女風情，而其旨趣思想專為觀賞者解憂消愁、笑口常開的前提之下，雖然在其行文之際，有時也不免要流露時代的影響，發抒個人的不滿；但其總體創作的規畫自有其一定的走向和歸趨，使之達成喜劇的終結效果。而其終結莫不出諸大團圓，譬如《比目魚》、《巧團圓》、《奈何天》都有硬為扭結的現象。

《比目魚》之譚楚玉與劉藐姑間之至情，既為勢力家長與好色奸徒所厄，而投水自盡，而赴水殉情；本身已屬可歌頌之悲劇；而卻又雙雙獲救，中舉得官，雖有團圓之慶，卻喪失藝術之美。《巧團圓》更透過諸多改姓易名，乃至買老為父，買妻為母，流離巧遇，而終使散落之家庭團圓，其布置巧合，真是煞費苦心。雖然如此「大團圓」，真是奇中之奇，巧中之巧；但卻也教人不敢置信。又如《奈何天》，如果教闕里侯雖使盡千般計謀而仍因醜陋被三美置棄於佛堂之外，則頗具現實意義；但笠翁卻讓他財而富，不吝於施；即此而被朝廷封為招討使，三官大帝也奏請玉帝使變為美男子，以致三美爭還俗以受封，反成庸俗不堪。類似像這樣的終歸「團圓」，既屬扭捏不自然，則其使「好人終得好報」的慰貼舒服感，恐怕也不會很自然。

而要使《笠翁十種曲》，劇劇終於團圓美滿，笠翁也向阮大鋮（一五八七—一六四六）和吳炳（一五九五—一六四八）師法其「誤會、巧合」的結撰手法。這在《憐香伴》、《風箏誤》、《意中緣》、《鳳求鳳》、《蜃中樓》、《玉搔頭》、《巧團圓》等七劇中，都有意以其改名致其模糊，從而以誤會、巧合營造其喜劇之基調，將劇情導入「無巧不成書」。譬如《蜃中樓》柳毅於海濱之巧遇龍女舜華、瓊蓮；又於督理河工時，巧遇舜華於涇河邊。沒有此兩次遇合之巧，就沒有下文喜劇的結局。又如《憐香伴》，始因奸人挑唆。考官中傷，使得石堅與曹語花

產生誤會，後來石堅改名易姓，中進士、師生成翁婿，則為巧合。又如《意中緣》，楊雲友誤入陷阱，誤把禿賊

當翰林；林天素遇強盜，卻得義士救解。也就因為有此誤會與巧合，才能終致團圓結局。而這種誤會巧合用得

最多，而自然機趣構生的，自屬《風箏誤》，笠翁安排於此劇中之誤會與巧合，可謂接二連三，彼此相為觸發，

然後曲折深入而興會淋漓。先是醜男戚友先玩風箏斷了線，美女詹淑娟拾得而題詩。戚友先、韓世勛見詩相和；

且世勛放風箏思達淑娟以情意，不意風箏落入淑娟妹醜女愛娟院中。愛娟冒充淑娟密約世勛幽會，而有「驚醜」

之逃。亦因此後來世勛與淑娟新婚之夜，尚疑懼重重，產生許多「局內人」的波折。也因為此劇由誤會和巧合

所導致的起伏趣味特別多，一般人便把它推為《笠翁十種曲》的代表作。

而類此關目之「巧」而又「巧」，自然會從中產生「奇妙」來。《風箏誤》卷末總評云：「是劇結構離奇，

鎔鑄工煉，掃除一切窠臼，向從來作者搜尋不到處，另闢一境，可謂奇之極，新之至矣。然其所謂奇者，皆理

之極平；新者，皆事之常有。近來牛鬼蛇神之劇充塞宇內，使慶賀宴集之家，終日見鬼遇怪，謂非此不足悚人

觀聽。詎知家常事中，盡有絕好戲文未經做到耶！是劇一出，鬼怪遁形矣。」[105]可見所謂「奇」，所謂「新」，

皆可從極平之理和常有之事中求得，只要不襲窠臼，即可別開生面而為「新奇」。包璿（生卒年不詳）贈笠翁聯

語上聯云：「般般製作皆奇，豈止文章驚海內。」[106]可見「奇」字是笠翁劇作總體標幟的符號。沈新林《李漁

新論·《風箏誤》新探》認為「巧合層出，誤會迭起是《風箏誤》最顯著的特色，也是該劇成功的關鍵。」[107]

他將之分析為「十四巧」，這十四巧之每一巧，可說是一個誤會，如此而誤會、巧合環環相扣、連鎖發生，越生

[105] 〔清〕李漁：《風箏誤》，《李漁全集》第四卷，頁二〇三。

[106] 〔清〕李漁：《李漁全集》第一九卷，頁三〇七。

[107] 沈新林：《李漁新論·《風箏誤》新探》，頁二四三。

越奇，越奇越懾人心魂。所以「出奇制勝」也成了笠翁喜劇結撰的不二法門。譬如《奈何天》，闕里侯三次要妻，雖然三次結果都棄他而往佛堂修行。但三次卻都同中有異：第一次是元配先滅燈同房，第二次是別人代訂則灌醉同房，第三次吳氏是受媒婆詭騙而抵死不從。故紫珍道人〈批語〉云：「無論成親關目，絕不雷同；即入靜室之法，亦自迥異。初係自去，次係新郎送去，此係二女伴迎去。」[108]蓋求新求奇之基本法則，必不可「一味雷同」。又如《憐香伴》之演妻妾不相妒，《鳳求鳳》之敘三女倒追一男，《玉搔頭》之寫帝王歌妓戀，《蜃中樓》之為人神戀情，凡此也都非尋常之事，而皆為笠翁從人間中翻新出奇者。故同樣為庶民百姓喜聞樂見之劇。

4. 以淨丑科諢營造詼諧氣氛

至於劇中插科打諢，自然也是笠翁喜劇的重要手法。譬如《風箏誤》，詹愛娟用《千家詩》家喻戶曉的詩「雲淡風輕近午天」[109]冒充自己的和詩來蒙混韓世勛；《意中緣》黃天監冒名董思白代替是空和尚娶楊雲友，楊畫了一幅梅花，黃天監說「畫便畫得好，只是有花無葉，太冷靜些」又說：「夫人的畫，筆筆都是古人，如今的作者那裡畫得出？」楊雲友問他：「像那一位古人？」黃天監說像張敞。楊雲友要他畫梅。他卻辯稱：「他是個聰明的人，或者兩樣都會畫。」接著楊雲友要他寫詩，並為其磨墨，使他急得大哭道：「你不是磨墨，分明是磨我的骨頭，磨我的性命！」[110]而他在科諢中，更每每流露語言俳體尖新的機趣。譬如《憐香伴》譏刺文士舞弊而自我調侃「我替別人當舉子，別人替我做文章」。[111]《意中緣》由奸僧口中道出

[108] 〔清〕紫珍道人：《奈何天批語》，《李漁全集》第五卷，頁六九。

[109] 〔清〕李漁：《風箏誤》，《李漁全集》第四卷，頁一四八—一四九。

[110] 〔清〕李漁：《意中緣》，《李漁全集》第四卷，《露醜》，頁三六二—三六三。

[111] 〔清〕李漁：《憐香伴》，《李漁全集》第四卷，《簾阻》，頁八七。

「不毒不禿，不禿不毒；毒而不禿，誰人作福？禿而不毒，小僧夜哭。」[112] 《蜃中樓・煮海》下場詩：「惡姻變作好姻。火人強似冰人。豪客翻為嬌客，生親煮做熟親。」[113] 《巧團圓》中伊姓鄰居硬要把兒子過繼給尹小樓，聲稱「同宗立嗣」，他說：「尹字比伊字，只少得一個立人。如今把我家的人，移到他家去，他就可以姓伊，我就可以姓尹了。怎麼不是同姓？」像這樣活潑巧妙的語言，焉能不使人忍俊不禁的笑開口來。而這也正是笠翁所云：「妙在水到渠成，天機自露，『我本無心說笑話，誰知笑話逼人來。』」[114]

《笠翁十種》就是運用劇作為觀眾消愁解憂，避忌有意譏刺，關目採誤會巧合之機趣歸趨大團圓，以淨丑科諢營造詼諧氣氛，總此四理念與技法來建構他的喜劇世界，他也因此成為戲曲史上最專業的喜劇作家。

三、學者對李漁《笠翁傳奇十種》之總體觀察

在對《笠翁十種曲》作總體觀察之前，且先看看古今名家對《笠翁十種曲》的種種看法。但對於上文所引述的諸劇卷首友人每多溢美之〈序〉，或對其人格的惡意攻擊，既已見諸前文，則不再論列。

[112] 〔清〕李漁：《意中緣》《李漁全集》第四卷，〈自媒〉，頁三四一。

[113] 〔清〕李漁：《蜃中樓》《李漁全集》第四卷，〈煮海〉，頁三○七—三○八。

[114] 〔清〕李漁：《巧團圓》《李漁全集》第五卷，〈爭繼〉，頁三三二。

[115] 〔清〕李漁：《閒情偶寄》，收入《李漁全集》第三卷，頁五八。

《李漁全集》第十九卷，附有〈李漁研究資料選輯〉，茲擇其與《十種曲》之評論相關者如下：

(一)清代曲家對《笠翁傳奇十種》之總體觀察

1. 包璿〈贈聯〉云：

般般製作皆奇，豈止文章驚海內；

處處逢迎不絕，非徒車馬駐江干。 ⑯

2. 胡山（生卒年不詳）〈寄李立翁〉：

其史司馬也，其怨三閭也，其曠漆園也，其高太白也，其諧曼卿也。 ⑰

3. 孫治《李氏五種總序》：

余往觀優，見有《憐香伴》者，雅為擊節。已又得《風箏誤》本，讀而善之。客有識李生者曰：「是乃
笠翁李生所為作也。」……乃發其藏，前後共得五種。余既卒業而嘆曰：嗟乎！子其以周、柳之製，寫
屈、馬之蘊者耶？若使子高步承明之上，躡足石渠之間，與人主朝夕諷議，卒安得發憤從事於箋箋者為？
余有以知子之不得已也。然即就五種而論之，其壯者如天馬之鳴霹靂，其幽者如織林之響落葉，其詼諧
如東方舍人射覆於萬乘之前，其莊雅如魏邴丞相謀謨於議堂之上，而總以寄其牢愁之感，寫其抑鬱之思。
掛玉釵於東牆，贈荊珠於洛浦。離合變化，出鬼入神。於乎，豈獨詞翰之飛黃、才思之神皋哉！ ⑱

⑯ 〔清〕李漁：《李漁全集》第一九卷，頁三〇七。

⑰ 〔清〕李漁：《李漁全集》第一九卷，頁三〇七。

⑱ 〔清〕孫治：《李氏五種總序》，出《孫宇臺集》卷七，康熙二十三年刻本。收入〔清〕李漁：《李漁全集》第一九卷，頁三〇七—三〇八。

4. 錢謙益《李笠翁傳奇》云：

笠翁傳奇，前後數十種，橫見側出，徵材於《水滸》，按節於雍熙，《金瓶》無所鬥其淫哇，而《玉茗》不能窮其繆巧。宋耶元耶？詞耶曲耶？吾無得而論之矣。❶⓵

5. 黃宗羲（一六一〇─一六九五）〈胡子藏院本序〉云：

顧近日之最行者，阮大鋮之偷竊，李漁之寒乞，全以關目轉折，遮儓父之眼，不足數也。⓴

6. 張岱（一五九七─一六八四）《瑯嬛文集‧答袁籜庵》云：

傳奇至今日，怪幻極矣！生甫登場，即思易姓；旦方出色，便要改裝。兼以非想非因，無頭無緒，只求鬧熱，不問根由；但要出奇，不顧文理。近日作手，要如阮圓海之靈秀，李笠翁之冷雋，蓋不可多得者矣。❷

7. 黃周星（一六一一─一六八〇）《製曲枝語》云：

近日如李笠翁十種，情文俱妙，允稱當行。❸

8. 《曲海總目提要》卷二一《一種情》注：

漁本官家書史，幼時聰慧，能撰歌詞小說，遊蕩江湖，人以俳優目之。❹

❶⓵〔清〕錢謙益：《李笠翁傳奇》，原載《牧齋外集》，卷二五。收入〔清〕李漁：《李漁全集》第一九卷，頁三〇八。

⓴〔清〕黃宗羲：〈胡子藏院本序〉，原載黃宗羲《南雷雜著稿真蹟》。收入〔清〕李漁：《李漁全集》第一九卷，頁三〇九。

❷〔明〕張岱著，夏咸淳點校：《張岱詩文集》，頁二三〇。

❸〔清〕黃周星：《製曲枝語》，《中國古典戲曲論著集成》第八冊，頁一二一。

9. 朱琰（生卒年不詳，乾隆三十一年進士）《金華詩錄‧李漁小傳》後「按語」云：

按明之中晚有李卓吾、陳仲醇名最噪，得笠翁而三矣。是三人者，近雅則仲醇庶幾，諧俗則笠翁為甚。《十種曲》盛行，然填詞家故武於焉盡失。124

10. 于源《燈窗瑣話》云：

李笠翁工於詞曲，所著《一家言》，莊諧互見，雅俗共喜。後人每以俳優視之，然其精諧自不可沒。125

11. 鄭旭旦（生卒年不詳）〈致張潮書〉中語云：

閑白曲中，文理不貫，隨手堆垛，望若積薪。此自笠翁流極以來，今日雅音幾熄。126

12. 凌廷堪（一七五七─一八〇九）《校禮堂詩集》卷二〈論曲絕句三十二首〉云：

反語纖詞院本中，惡科鄙諢亦何窮。

石渠尚是文人筆，不解俳優李笠翁。127

13. 李調元（一七三四─一八〇三）《雨村曲話》云：

李漁音律獨擅，近時盛行其《笠翁十種曲》。十種者……勾吳虞巍序而行之，稱「笠翁妻妾和諧，雖長貧賤，不作〈白頭吟〉，另具紅拂眼」。亦可取也。世多演《風箏誤》。其《奈何天》，曾見蘇人演之。128

董康輯錄：《曲海總目提要》，卷二一，頁九九五。

123 董康輯錄：《曲海總目提要》，卷二一，頁九九五。

124 〔清〕朱琰：《金華詩錄‧李漁小傳》後「按語」，收入〔清〕李漁：《李漁全集》第一九卷，頁三一四。

125 〔清〕李漁：《李漁全集》第一九卷，頁三一三。

126 〔清〕李漁：《李漁全集》第一九卷，頁三一二。

127 〔清〕李漁：《李漁全集》第一九卷，頁三一一。

14. 梁廷枏（一七九六—一八六一）《藤花亭曲話》云：

《笠翁十種》，曲白俱近平妥，行世已久，姑免置喙。近人惟綿州李太史調元最深喜之。謂「如景星慶雲，先覩為快」，家居時常令歌伶搬演為樂。其第十種名《比目魚》，有自題詩云：「邇來節義頗荒唐，盡把宣淫罪戲場。思借戲場維節義，繫鈴人授解鈴方。」太史謂：「讀是詩，方知其繡曲心苦。」蓋通十種中，命意結穴在此也。客有笑其偏嗜笠翁曲者，太史嘗誦此詩答之。 ⓬⁹

15. 楊恩壽（一八三五—一八九一）《詞餘叢話》云：

《笠翁十種曲》鄙俚無文，直拙可笑。意在通俗，故命意遣詞，力求淺顯。流布梨園者在此，貽笑大雅者亦在此。究之位置腳色之工，開合排場之妙，科白打諢之宛轉入神，不獨時賢罕與頡頏，即元明人亦所不及，宜其享重名也。 ⓭⁰

又楊恩壽《續詞餘叢話》云：

李笠翁欲就《中原音韻》平、上、去三聲之中，抽出入聲字另為一聲，亦可備南詞之用，未為無見。至於辨魚、模二韻宜分不宜合，其論甚精。……李笠翁論曲，慎用上聲，以其聲獨低於去、入也。上聲之字，宜於幽靜之詞，不宜於發揚之曲。……「務頭」二字，千古難明。……笠翁謂「曲中有務頭，猶棋中有眼。」此論最確。……《笠翁十種曲》意在通俗，失之鄙俚，然其中亦有俊語也。《奈何天》下場詩云：「奈何人不得，且去奈何天。」又云：「饒他百計奈何天，究竟奈何天不得。」語妙乃爾！至於《風

⓬⁸〔清〕李漁：《李漁全集》第一九卷，頁三三五。

⓬⁹〔清〕梁廷枏：《曲話》，《中國古典戲曲論著集成》第八冊，卷三，頁二六七。

⓭⁰〔清〕李調元：《雨村曲話》，《中國古典戲曲論著集成》第八冊，卷下，頁二一六。

筆誤‧逼婚‧尾聲》云：「怕你不做臥看牽牛的織女星。」本是成句，略改句讀，用意各別，尤為巧不可階。[131]

16. 丘煒萲（一八七三—一九四一）〈客雲廬小說話〉云：

國初，金華人李笠翁漁工詞曲，所著十種傳奇，一時盛行，聲大而遠。或有議其科諢純是市井氣，不知作者命意，正惟雅俗共賞，使人易于觀聽。[132]

17. 張行（生卒年不詳）〈小說閒話〉云：

小說在不落窠臼，然有意翻新，適見弄巧成拙。如李笠翁之《十種曲》，專以翻花樣見長，其實殊無味。此種花樣，偶一用之，未嘗不可。《笠翁十種》，種種如此，自以為巧，我以為拙也。[133]

18.《清朝野史大觀》卷一一云：

《笠翁十種曲》……笠翁運筆靈活，科白詼諧，逸趣橫生，老嫗皆解。能吐人不能吐之句，用人不敢用之字，摹人欲摹而摹不出之情，繪人欲繪而繪不工之態狀；且結想搆詞，段段出人意表，又語語仍在人意中。陳者出之而新，腐者經之而豔，平者遇之而險，板者觸之而活。不獨此也，結構離奇，變化令人莫測。事之真者能變之使偽，偽者又能反之使即真；情之信者能聳之使疑，疑者又能使之帖服而歸於信。以劇情詞曲而論，笠翁洵能摹寫入情，為吾國傳奇中別開生面者，固不必以文章嚴格繩墨之也。[134]

[131]〔清〕李漁：《李漁全集》第一九卷，頁三三五—三三七。

[132]〔清〕李漁：《李漁全集》第一九卷，頁三三七。

[133]〔清〕李漁：《李漁全集》第一九卷，頁三三七。

[134]〔清〕李漁：《李漁全集》第一九卷，頁三三七—三三八。

19. 《納川叢話》云：

李笠翁《十種曲》，實傳奇中之錚錚者，後人多輕視之，最不可曉。詆笠翁尤甚者為袁隨園。然隨園之為人，與笠翁亦不過五十步百步之分耳。

以上所舉清人十九家，如以毀、譽、毀譽參半三者來分類，則：

毀之者有：黃宗羲《曲海總目提要》、凌廷堪、鄭旭旦、張行五家。

譽之者有：包璿、胡山、孫治、錢謙益、黃周星、于源、李調元、丘煒萲、《清朝野史大觀》、《納川叢話》十家。

毀譽參半者有：張岱、朱琰、梁廷枏、楊恩壽四家。

可見譽多於毀在一倍以上。而其所毀者，黃宗羲只因他「以關目轉折」，遮儓父之眼，便叱他「蹇乏」。《曲海總目提要》只因他「遊蕩江湖」，「人以俳優視之」。凌廷堪則因他滿是惡科鄙諢，難洗一身俳優氣息，鄭旭旦直指笠翁「文理不貫，隨手堆垛」，未知何所據而云然。張行則指出笠翁關目為免落窠臼而刻意翻新，自以為巧，其實反而成拙。他們四人對笠翁的負面批評，除張行之說確有道理外，其「俳優」之說，其實涉及人格的成見；而黃氏「蹇乏」之論，也不過因其好用誤會巧合布置結構所產生的反感。而鄭旭旦之語，應為讀過《笠翁十種曲》者所不屑一顧的。

至於張岱之「毀」，實亦與黃宗羲、張行如出一轍，以致不免「只求鬧熱，不問根由；但要出奇，不顧文理」的弊病。而他又將笠翁與圓海並舉，就其文學格調而言，有「冷雋」與「靈秀」之別，則是頗具慧眼的。

而朱琰之以「諧俗」論笠翁，雖甚得其實，但既非毀亦非譽。同樣的，梁廷枏亦止說笠翁「曲白俱近平妥」、「姑免置喙」，既不毀也不譽。而楊恩壽雖斥其「鄙俚無文，直拙可笑」。但也能肯定笠翁之韻部論、務頭說，更能欣賞其俊語。則此毀譽參半之四家，朱琰、梁廷枏皆未置可否，可以不論；而張岱之說，其實與黃宗羲、張行相為呼應；而楊恩壽所不喜之「鄙俚直拙」，其實正是笠翁傳奇要做與俗人觀賞的文學主張。

此外譽之者十家，包瓊以一「奇」字中笠翁曲之肯綮，胡山以司馬遷、屈原、莊周、李太白之史才、怨悱、曠達、高調比況笠翁，恐愉揚過分，孫治因為係替笠翁五種曲作〈總序〉，自然讚美有加，錢謙益也專對「李笠翁傳奇」而寫，同樣給與多譽。于源能賞其「莊諧互見，雅俗共喜」。同時排除後人「俳優」之見，而特出其「精詣不可及」。李調元格外感動於笠翁《比目魚》之「思借戲場維節義」，而體會其「編曲之苦心」。丘煒萲頗能理解和欣賞笠翁「雅俗共賞」之命義與用心。而《清朝野史大觀》卷一之所云，則深入剖析笠翁曲文之妙處，而且鞭辟入裡。

總體而言，有清一代對《笠翁十種曲》之評論，可以說譽者勝出毀者許多，更何況其毀者中尚有不及義者。

笠翁倘有知，亦應欣慰矣。

（二）民國學者與中共建國後學者對李漁《笠翁傳奇十種》之總體觀察

甲、民國諸家之論評

1. 吳梅《曲海目疏證》云：

笠翁之詞，毀譽各半。自葉懷庭嗤為惡札，而耳食者從而附和之，指摘詆諆，幾無完善之語。其實科白配角之工，插諢嘯傲之美，自是詞林老手；所謂場上之曲，非案頭之曲也。觀其自負云：「可惜元人個

個都亡了，若使至今還壽考，過予定不題凡鳥。」可知自信者有在也。其《魚籃》一劇致佳，余暇日擬

譜唱之。[136]

又其《顧曲塵談‧談曲》云：

李笠翁十種曲，傳播詞場久矣。其科白排場之工，為當世詞人所共認，惟詞曲則間有市井諢浪之習而

已。[137]

又其《中國戲曲概論》卷下〈清人傳奇〉云：

翁作取便梨園，本非案頭清供，後人就文字上尋瘢索垢，雖亦言之有理，而翁心不服也。科白之清脆，

排場之變幻，人情世態，摹寫無遺；此則翁獨有千古耳。十五種中，自以《風箏誤》為最，《玉搔頭》次

之，《慎鸞交》翁雖自負，未免傷俗。他如《四元》、《偷甲》、《雙錘》、《萬全》諸本，更無論矣。（義按：

瞿安誤以笠翁傳世之作有十五種，因視《四元》以下四種及《魚籃》皆屬笠翁傳奇）[138]

2. 易宗夔《新世說‧任誕》云：

李笠翁性極怪誕，……所至攜小鬟唱歌。……著有《十種曲》，運筆靈活，科目詼諧，逸趣橫生，婦人孺

子能解。[139]

3. 〈讀新小說法〉云：

[136] 〔清〕李漁：《李漁全集》第一九卷，頁三三三三—三三四。

[137] 吳梅：《顧曲塵談》，收入《吳梅全集‧理論卷上》，頁一五四。

[138] 吳梅：《中國戲曲概論》，收入《吳梅全集‧理論卷上》，頁三一一。

[139] 〔清〕李漁：《李漁全集》第一九卷，頁三三三六。

李笠翁《十種曲》，何劇本哉！何物惡伶倫，演而為胡琴咿呀，拍板咭咶，一派為皇帝坐江山諸惡調，唯

不善讀戲曲故。⑭⓪

4. 胡適《胡適文存》卷一〈文學進化觀念與戲劇改良〉云：

李漁的《蜃中樓》乃是合并《元曲選》裡的《柳毅傳書》同《張生煮海》兩本戲做成的，但《蜃中樓》不但情節更有趣味，並且把戲中人物一一都寫得有點生氣，個個都有點個性的區別。如元劇中的錢塘君雖於布局有關，但沒有著意描寫；李漁於《蜃中樓》的〈獻壽〉一折中，寫錢塘君何等痛快，何等有意味！這便是一進步……可以算得是戲劇史的一種進化。⑭①

5. 《魯迅全集‧從幫忙到扯淡》云：

「幫閒文學」曾經算是一個惡毒的貶辭——但其實是誤解的。

就是權門的清客，他也得會下幾盤棋，寫一筆字，畫畫兒，識古董，懂得些猜拳行令，打趣插科，這才能不失其為清客。也就是說，清客，還要有清客的本領的，雖然是有骨氣者所不屑為，卻又非搭空架者所能企及。例如李漁的《一家言》，袁枚的《隨園詩話》，就不是每個幫閒都做得出來的。必須有幫閒之志，又有幫閒之才，這才是真正的幫閒。如果有其志而無其才，亂點古書，重抄笑話，吹拍名士，拉扯趣聞，而居然不顧臉皮，大擺架子，反自以為得意——自然也還有人以為有趣——但按其實，卻不過「扯淡」而已。⑭②

⑭⓪ 《讀新小說法》，原載《新世界小說社報》第六、七期，收入〔清〕李漁：《李漁全集》第一九卷，頁三三六。

⑭① 〔清〕李漁：《李漁全集》第一九卷，頁三三六。

⑭② 〔清〕李漁：《李漁全集》第一九卷，頁三三八。

6. 周作人《苦竹雜記·笠翁與隨園》云：

李笠翁漁，一代詞客也，著述甚夥，有傳奇十種，《閒情偶寄》、《無聲戲》、《肉蒲團》各書，造意遣詞皆極尖新。沈宮詹繹堂先生評曰：「聰明過於學問，洵知言也。……」[143]

又其《藥堂語錄·知堂書話·曲詞穢褻》云：

笠翁傳奇立意本多村俗，如《凰求鳳》一曲即是說男子戒淫，乃得三妻、中狀元。……惟所云【字字雙】小引，雖原本不佳，卻亦并不那麼惡穢；第六齣〈倒嫖〉中【普賢歌】或反更為可議，案此小引係第三齣〈伙謀〉之首三章，反復細繪，誠是市井之語，但別無不堪入目之處。此齣本敘娼家因生意蕭條，招集會議，腳色三人，一副淨扮村妓錢二娘，一丑扮肥妓孫三娘，一淨扮老妓趙一娘，讀者只看此情節及上場人，便可知其所說必無甚好話矣！倘於此而欲求見鶯鶯、麗娘、玉環出場時之空氣，真是極大難題了。[144]

7. 日人青木正兒《中國近世戲曲史》云：

《笠翁十種曲》，概為輕佻之滑稽劇或風情劇，遂不免膚淺之譏，目之為「平俗」者，蓋古來之定評也。然其既以戲曲為終身事業，而係時常留意於實演方面之行家，於製劇之技巧上，或有不許他人追從之處。……李漁之作，以平易易入於俗，故十種曲之書，遍行坊間，即流入日本（原書作「我邦」。古魯注）者亦多。德川時代之人，苟言及中國戲曲，無有不立舉湖上笠翁者。明和八年（乾隆三十六年〔一七七一〕）八文舍自笑所編《新刻役者網目》（「役者」，日語「優伶」也。古魯注）中，載其《蜃中樓》

[143] 〔清〕李漁：《李漁全集》第一九卷，頁三四一。

[144] 〔清〕李漁：《李漁全集》第一九卷，頁三四三—三四四。

第五《結蟊》、第六《雙訂》二齣，施以訓點（日人於漢文上，加以符號，以便讀取其意之謂也。古魯注），而以工巧之翻譯出之。寬政二年（乾隆五十五年〔一七九〇〕），有狂詩家名銅脈先生（本名畠中正盈）者，著《唐土奇譚》，以《千里柳塘偃月刀》裝為李笠翁曲之翻譯以欺世，固無足取，以此亦可見笠翁之名聲噴噴也。又中國戲曲翻譯或介紹於歐洲者，《元曲選》中雜劇二十數種及《西廂記》、《琵琶記》以外，絕無所聞，然 *Cursus Literaturae Sinicae*（曾見，編者及刊行年代均失記）一書中，載李漁之《慎鸞交》、《風箏誤》、《奈何天》三種各若干齣本文，而以拉丁文注譯之。其作品之盛傳，於此亦可見。**(145)**

李漁有戲曲論。……通論戲曲之書，如此完備者，未有也。……論結構者，笠翁外，未之見也。**(146)**

「淫褻」、「俗惡」二忌，笠翁奈何自屢犯之？笠翁為人，如當時袁于令所謂甚為淫褻俗惡者，豈彼之以為淫褻俗惡之點，與吾人所見之程度不同歟？抑亦為其言行之不一致歟？**(147)**

8. 盧冀野《中國戲劇概論》云：

以前的作家是偏重曲的，他卻偏重戲字。他的戲曲，雖見鄙於文士，然而頗得演者之歡受。日本人極愛重他，比他於詩中之杜甫。西洋人也有翻譯他的。他的《風箏誤》，在日本有《文學大觀》中宮原民平的譯注本。

(147) 〔日〕青木正兒原著，王古魯譯著，蔡毅校訂：《中國近世戲曲史》，頁二五一。

(146) 〔日〕青木正兒原著，王古魯譯著，蔡毅校訂：《中國近世戲曲史》，頁二五〇。

(145) 〔日〕青木正兒原著，王古魯譯著，蔡毅校訂：《中國近世戲曲史》，頁二五〇。

〔日〕青木正兒原著，王古魯譯著，蔡毅校訂：《中國近世戲曲史》，頁二四五—二四六。

他所作的傳奇，《風箏誤》在現今的崑班中，還常常的搬演。〈逼婚〉、〈詫美〉幾齣，看了沒有人不要發笑的。[148]

9. 林語堂《語堂文集‧小品文之遺緒》云：

笠翁才思超逸，事事自發機杼，《一家言》無一句抄襲人家，故寫出必是個人筆調，而因此笠翁之文，至今無一篇不讀得。又因其作文如說話，純然以語言自然之節奏為節奏，遂洋洋灑灑而來，去五柳先生文字甚遠，而變為繁長，正如今日白話散文比文言繁長一樣。尤其在其所作曲中之賓白別開生面，竟然是現代白話文。[149]

乙、中共建國以後

一九四九年以後，歷經文革之沉寂。但近五十年來曲學發達，學者如雨後春筍，著述繁多；論及李漁者亦指不勝屈。以下但舉其犖犖大者，以作「窺豹一斑」。

1. 周貽白《中國戲劇史長編》[150]：

強調李漁重視登場搬演。

2. 張庚、郭漢城《中國戲曲通史》[151]：

有三要點：其一，發揮魯迅以李漁為「幫閒文人」之觀點，認為李漁為人由「幫閒」到「幫忙」，又將「幫

[148] 〔清〕李漁：《李漁全集》第一九卷，頁三四六。

[149] 〔清〕李漁：《李漁全集》第一九卷，頁三四八。

[150] 周貽白：《中國戲劇史長編》（北京：人民文學出版社，一九六〇年）。

[151] 張庚、郭漢城：《中國戲曲通史》（北京：中國戲劇出版社，一九八一年）。

閒」與「幫忙」結合起來；對其人格甚為不齒。其二，將李漁作品分三階段：初居杭州時所著之《憐香伴》、《風箏誤》、《意中緣》、《蜃中樓》為第一階段，所寫都是文人學士風流，題材不外才子佳人；充分顯現喜劇風格。第二階段為在金陵寫的前四本《玉搔頭》、《比目魚》、《奈何天》、《凰求鳳》，其內容旨趣改為著重宣揚封建倫理道德，以「衛道者」自居，以「維風化」為己任。第三階段為居金陵晚後完成的《慎鸞交》、《巧團圓》，企圖結合其既風流又道學的主張。這種演進的現象也猶如其人格經「幫閒」而「幫忙」、「幫閒」、「幫忙」合流一般。其三，由李漁身上也反映了當時士大夫的美學觀念與藝術趣味。

3. 胡忌、劉致中《崑劇發展史》[152]：

李漁《十種曲》顯出兩點：密切聯繫舞臺實踐。嚴重脫離社會實際。

4. 陸萼庭《崑劇演出史稿》[153]：

《十種曲》的思想見解異常平庸陳腐，只因情節離奇，結構新巧，仍能盛極一時。

5. 黃天驥〈論李漁的思想和劇作〉[154]：

其要義如下：(1)發揮修正魯迅「李漁為幫閒文人」之說，認為李漁既庸俗，又孤高；廁身金粉之中，卻心有漁樵之想。(2)認為李漁的思想反映當時社會複雜的矛盾；他在接近市民，卻必須在富貴人家中討生活；他對新朝不無興趣，但難以接受其所下的薙髮令。他深受封建觀念薰陶，但現實生活又使他產生懷疑。(3)李漁現存十種曲絕大多數屬喜劇，也因此充分發揮淨丑的功能。

[152] 胡忌、劉致中：《崑劇發展史》，頁一九七。

[153] 陸萼庭：《崑劇演出史稿》（上海：上海文藝出版社，一九八一年），頁二一一。

[154] 〔清〕李漁：《李漁全集》第二〇卷，頁二〇一—二二八。

6.徐朔方〈論十種曲〉⑮...

徐氏以笠翁劇論〈立主腦〉、〈脫窠臼〉、〈密針線〉檢驗其《十種曲》,認為:其《風箏誤》、《蜃中樓》、《慎鸞交》都以兩對情人的複式結構取勝;《巧團圓》則是另一形式的雙線交錯;《憐香伴》、《凰求鳳》、《奈何天》、《玉搔頭》則是女方有兩或三人相糾纏的又一複式結構,皆與其所云之「以一人一事」之「立主腦」有別。又因欲「脫窠臼」而使人物形象不豐滿不生動;欲「密針線」而使文字失之平庸。此外,笠翁讚揚一夫多妻;對妓女不輕視;以學養詩人作為情愛的關鍵;《十種曲》中有九種建構在一次或多次的誤會上,以此見奇巧,但因此反成庸俗。

7.蕭欣橋《李漁全集・序》⑯...

李漁之理論與創作有以下特點:(1)創新精神,譬如被人寫濫了之才子佳人題材,他可以讓佳人去奪才子《凰求鳳》,又可以使男女主角假戲真做《比目魚》。他在《與陳學山少宰書》中說:「鴻文大篇,非吾敢道;若詩歌詞曲以及稗官野史,則實有微長。不效美婦一顰,不拾名流一唾,當世耳目,為我一新。」⑰(2)寫實性,其戲曲小說,大多數從現實生活中所經歷、所見聞中取材。(3)喜劇性,自謂於「製曲填詞之頃」、「僭作兩間最樂之人。」而且認為「傳奇原為消愁設」、「一夫不笑是我憂」。而也由此三特點,使得其傳奇每篇都是精心結撰,構思新奇,涉筆成趣,具有獨特的藝術風格。其《十種曲》就思想內容的深刻厚重來說,確實不及關漢卿、湯顯祖,但在技巧科白方面,確有不少勝過前人的地方。他可說是中國戲曲史上唯一一專事喜劇創作的作

⑮〔清〕李漁:《李漁全集》第二〇卷,頁二三一—二四〇。

⑯蕭欣橋:《李漁全集・序》,《李漁全集》第一卷,頁一—一八。

⑰〔清〕李漁:《李漁全集》第一卷,頁一六四。

家，對中國古代喜劇做出非常重要的貢獻。

8. 俞為民《李漁評傳》❶❺❽：

李漁劇作之藝術成就在⑴情節新奇，多用誤會與巧合來設置喜劇性情節。⑵結構緊嚴，擅長立主腦、一人一事密針線，如《蜃中樓》、《比目魚》、《風箏誤》、《憐香伴》。⑶善於安排科諢，增強每一劇之喜劇成分。⑷重視舞臺效果，對腳色動作以及場景、砌末等作詳細提示和說明。⑸善於運用美醜善惡對比手法塑造人物形象。⑹運用通俗語言，使讀書人與不讀書之婦人小孩同看。

9. 廖奔、劉孝君《中國戲曲發展史》❶❺❾：

李漁的人生是在失意中苟且生活，他的劇作也明白體現他的心思、感觸、理想，也暴露他的氣質、情趣、格調。境界狹小，只津津於個人和家庭瑣事、他既要享受風流之趣，又不欲盡失名教禮儀的中和人物。他的作品皆奇巧而淺顯，幾於媚俗，但他絕不因襲前人，拾人唾餘。總而言之，李漁作品的所有長處，也同時又是其短處。譬如他極其強調創作題材的新奇，所以他的小說戲曲都是故事新穎，情節奇巧；但也因過分逐奇弄異，就顯出明顯的雕琢痕跡，作品失去了真實性。他的語言貴淺顯，生動流暢，談吐詼諧，涉筆成趣，但卻失之輕佻庸俗。

10. 郭英德《明清傳奇史》❶❻❶：

李漁傳奇作品總為演出而創作，為此講求新奇、機趣、通俗。而這些藝術造詣，都根源於其自行其是的生

❶❺❽ 俞為民：《李漁評傳》（南京：南京大學出版社，一九九八年），頁六○—七二。

❶❺❾ 廖奔、劉孝君：《中國戲曲發展史》（太原：山西教育出版社，二○○○年），頁二八九—三○○。

❶❻❶ 郭英德：《明清傳奇史》（南京：江蘇古籍出版社，二○○一年），頁四○一—四○九。

活態度，風流兼具道學的思想追求，以及嬉笑詼諧的喜劇精神。

11. 沈新林《李漁新論》：

認為李漁是「一代悲劇的天才」。在他的戲曲小說中，主人公大多是戲子、乞丐、妓女、書生、畫師、隱士、手藝人、奴僕、皂隸、商人等下層百姓，因他飽受國破家亡動亂之苦，接近群眾，飽含惻隱同情之心，使他的作品自具濃厚的庶民性。他譴責「女戒淫邪，男恕風流」，因而對男女婚姻講求「真情」，反對父母之命。從而主張男女要才貌相當而非門戶相對。若論李漁的品格，他窮困潦倒，一身傲骨；自負才藝，將所作傳奇與元曲相比，又常以李白後裔自居；筆墨諷刺，用語直率，為此得罪不少人；而他自己卻妻妾成群，以家姬遊走公卿豪門，講求生活享受，不辭廁身俳優，行徑自然違背士大夫的儒家操守，所以廣受攻擊也實在罪有應得。而若論李漁之文學觀。則「勸善懲惡、寓教於樂」，「文無本末、同源異派」，「文無定法、隨物賦形」，「人情物理、寓寄於常」，「非奇不傳、淺處見才」，也都能逐一中其肯綮。

以上舉民國八家，中共建國以來十一家，總計十九家，已可以概見近代學者對於李漁的總體觀點和評價。大抵說來，站在士大夫偏向的雅文學立場，則斥其平庸淺俗，但也能指出其技法新奇的喜劇特色。所以像魯迅那樣以「幫閒文人」就完全否定他，縱使張庚、郭漢城、廖奔三名家踵繼其說，也都還要或分析其作品之內涵理趣與其三階段之生活各有密切關聯，或歸結為其「新奇」、「淺顯」，但卻也因此謂其反致「雕琢失真」、「輕佻庸俗」。而黃天驥雖亦發揮「幫閒」之說，但已有所修正，而且能進一步探觸其行事為人之底蘊，指出李漁《十種曲》講求淨丑科諢以成就喜劇風格的總體特色。

其對李漁之「毀」、「譽」，或「毀譽參半」，主要還是出於諸家觀點角度有別和研究涉入之深淺。站在庶民俗文學觀點的，都能肯定李漁戲曲文學藝術諸以往所沒有的成就；站在士大夫偏向的雅文學立場，則

其他如民國諸君子，吳梅指出笠翁之曲乃「場上之曲，非案頭之曲」。胡適舉其《蜃中樓》譽為戲曲史之一種進化，林語堂視之為白話文學家。皆能就其專業一語破的。而周貽白之「重視其登場搬演」、郭英德之「總為演出創作，為此講求新奇、機趣、通俗」，顯然皆出諸吳梅氏之觀點。而胡忌、劉致中之「密切聯繫舞臺實踐，嚴重脫離社會實際」，陸萼庭之「思想平庸陳腐，情節離奇新巧」，則頗能言簡意賅的道其得失。至於〈讀新小說法〉之三兩句惡言惡語、周作人之「立意多村俗」之一語否定，則都要教人斥之為草率過分了。

而若論對李漁作全面而深入探討的，如蕭新橋、俞為民、沈新林三家，由於皆以專書論述，對於李漁之行事為人，畢竟能做完整之呈現，對其《十種曲》亦能就文學與藝術兩方面作全方位之深入探討，因之所得見解，自是最為可取，可以避免一偏乍見之似是而非的見解，所以蕭氏之創新性、寫實性、喜劇性之三性說；俞氏之情節新奇、結構緊嚴、科諢自然、舞臺效果、對比技法、通俗語言所揭櫫之李漁傳奇藝術之六大成就；以及沈氏論李漁文學觀之「勸善懲惡」、「文無本末」、「文無定法」、「人情物理」、「非奇不傳」之五法，也都較能發李漁戲曲特色之潛德幽光。而如果李漁地下有知，也應以吳梅氏和蕭、俞、沈三人為真知己。

結語：著者對《笠翁傳奇十種》之總體觀察

綜上所敘，可見李漁是個被當作較複雜的作家來論述，雖然我們這裡所綜述的只是清代以來諸家對其《十種曲》的批評看法，並未及於其龐雜繁多的其他著述，而即已如此難以掌握。其所以致此的原因，由上文即已可以覺察到：這與他所處的時代、他對於自家生命依歸的選擇，尤其他所認定的創作目的和自我實現的方法，都有密切的關係。而對這些前提，如果論者不原其本心、就其立場予以理會，甚至於偏執自我成見，認為非如

何非如何不可，以此檢視李漁《十種曲》，以此論斷其好歹是非與高低，則為能不各競其說，或黨同伐異；或耳食人語，人云亦云，而難於給予李漁以真面目真特色和恰如其分的真成就真地位。

也就是說，李漁生活於明清易代之際，經歷明末內憂外患，朝廷腐敗、社會動盪的歲月；鼎革之際，戰亂頻仍，流離失所，異族統治，高壓為政，薙髮之令、文字之獄不一而足。在此情況之下，雖飽受儒家薰陶的李漁，亦自有終於為自家尋求安身立命之道，我們固然無須為他不賣國求榮或投身貳臣而喝采；我們自也不能苛責他接受薙髮，不耐學農隱山林，對於國家滅亡、民族災難來呼天搶地。也因此我們對於他選擇賣文餬口、以出版售書為業，寧做文化商人的謀生行徑，自應予以尊重或欣賞；甚至他生性講求生活品質，嗜美食、喜聲色、好庭園，以此而妻妾盈室，奴僕滿庭，一家四十餘口而入不敷出，生計拮据，以致組家姬為家班，遊走豪門貴族巨賈之間，過著清客山人打抽豐的生活，我們也不必為此強加他俳優幫閒，卑鄙齷齪；因為那也是他生命路途的自我選擇和生活方式。我們無須論其選擇的是非，我們只在意於他所創作的傳奇作品產生了關鍵性的影響。

而傳奇這樣兼具文學和藝術的體類，自有其先天具有的外在結構體製規律，也有經由劇作家所私心經營的內在結構排場組織結撰技法。外在結構必制約內在結構；但其內在結構之營造，因劇作家之技法有別，也自然其道多方。也因此戲曲傳奇之文學品味、藝術面貌，乃能各逞其妍而各極其致。所以評騭戲曲文學藝術，論者但能體現其各自特色之樣態，即為主要，切忌偏嗜一方一味以否定彼方彼味，反而弄得是非難明。倘若不得已欲建構其執之可行之方法，則鄙意以為：題材引人入勝，旨趣發人省思，關目布置謹嚴，排場處理新穎，聯套得宜，曲文、賓白、科諢各依腳色人物之有異而各如其口出，所以生旦有生旦之曲、淨丑有淨丑之腔，其語言之濃淡雅俗要恰如其分。如果能執此以論戲曲，則其或得之場上或宜於案頭，自是彰明較著，倘若兩相得體，

自亦判然可掬，而兼具氍毹案頭之美，乃為無懈可擊之妙品。

若此，倘欲給李漁生平作傳，則鄙意以為清光緒《蘭溪縣志》卷五〈文學門・李漁傳〉最為適宜。傳云：

李漁，字謫凡，邑之下李人。童時以五經受知學使者，補博士弟子員。少壯擅詩古文詞，素有才子稱。

好遨遊。自白門移居杭州西湖上，自喜結鄰山水，因號「湖上笠翁」。題室楹云：「繁冗驅人，舊業盡拋

塵市裡；湖山招我，全家移入畫圖中。」性極巧，凡窗牖、床榻、服飾、器具、飲食諸制度，悉出新意，

人見之莫不喜悅，故傾動一時。所交多名流才望，即婦孺亦皆知有李笠翁。晚年思歸，作〈歸故鄉賦〉

有云：「采蘭紉佩兮，觀瀫引觴。」蓋於此有終焉為之志也。生平著述匯為一編，名曰《一家言》。又輯

《資治新書》若干卷，其簡首有〈慎獄芻言〉、〈詳刑末議〉數則，為漁所自撰，皆盪然仁者之言。作詩

文甚敏捷，求之可立待以去，而率臆構思，不必盡準於古。最著者詞曲，其意中亦無所謂高則誠、王實

甫也。有《十種曲》盛行於世。當時李卓吾、陳仲醇名最噪，得笠翁為三矣。論者謂「近雅則仲醇庶幾，

諧俗則笠翁為甚」云，昔漁嘗於下李村間鑿渠引水，環繞里址，至今大得其水利。

這篇傳在有關笠翁生平記載中算是比較詳備，亦不算冗長。而且對於彼時士大夫娶妻娶妾又尚流連於聲色之間

的「習性」，能不作為臧否的藉口，於傳主安身立命之道也未有是非之論。只對其一生行跡事業之大要者作平實

之陳述，從而歸結其為人與成就之特色。若此，則堪稱為良史之筆矣。

而若對《笠翁十種曲》作綜合性成就之全面觀察，則：

其一，李漁身處晚明清初易代之際，棄絕功名，不作貳臣，只好作順民；終於選擇賣文餬口、出版為業的

〔清〕李漁：《李漁全集》第一九卷，頁三二五—三二六。

謀生之道，作為文化商人，既遊走於士夫豪門之間；而以貼近庶民百姓之中，亦為創作傳奇名聞遐邇。由於適應環境，乃為自己立下避忌諷刺的創作原則和為觀眾消愁解憂的創作目的。也因此使得其傳奇題材大多採取庶民百姓喜聞樂見易於領會接受的風情劇與家庭劇，而且務使結局為大團圓，成為同歡共樂的喜劇；其間雖然也有談言微中，略有寓意，但皆非明顯的旨趣寄託。所以不免有論者指其氣局狹隘，思想淺薄。

其二，由於其一意在建構「喜劇」，所以首先務求新奇，乃能引人入勝。而引人入勝之法，第一在情節處處出人意表，因之每以誤會巧合環環相扣，令人墮入殼中而不自知，及至醒悟則深感妙趣無窮。第二要排場處理得體，變化有致而情味有別。第三講求舞臺效果，注意腳色身段、舞臺場景和砌末運用，藉此以吸引觀瞻。這三要件，排場得體最為吳瞿安所賞，舞臺效果則為晚明以來所被講究的舞臺藝術，而以笠翁最為用心。至於以誤會巧合布置關目之法，阮大鋮始開風氣，吳炳、李漁繼之而為盛。《笠翁十種曲》中，用此技法者十之八九。也因此笠翁之用此技法自有「毀譽參半」之論。而笠翁為達成劇末大團圓的喜劇結局，同樣也難免不自然的結撰方法，如《比目魚》之悲劇殉情而必使遇救得生；如《奈何天》之至醜終轉形為俊男，都為論者所不敢苟同。

其三，由於笠翁作劇在使讀書人與不讀書人同看，更使不讀書人之婦女小孩同看。所以在曲文、賓白、科諢方面都採用俚俗白描，期其耳聞能曉。而也因此被一般習於雅文學之論者所摒斥，尤其在科諢方面更為嚴屬。而其實明清以來之論者包括笠翁，大都皆未解戲曲「本色」之真諦。所謂「本色」是指所應具有的本然質性和修為。因之就戲曲而言，如前文所云腳色人物語言之濃淡雅俗都要恰如其分，不可一概出之以雅麗而名之為「本色派」，同樣也不可一概出之以淺俗而名之為「本色派」。戲曲語言之於人物聲口，必須恰如其分才算「當行本色」。此亦所謂「生旦有生旦之口，淨丑有淨丑之腔」。

其四，如果就場上與案頭來作分野，那麼《笠翁十種曲》自屬「場上之曲」。但是要特別強調的是縱使其為「場上之曲」，其俊語佳曲還是隨處可覓。

其五，笠翁雖然尚難躋身為戲曲史上第一流劇作家；但是加上其戲曲理論的總體成就，則毫無問題是戲曲史上首屈一指的戲曲家。

以上五點是著者對《笠翁傳奇十種》的總體觀察所得，也是本章的結論。

第拾貳章 南洪昉思《長生殿》集戲曲之大成

引言

談到有清一代的戲曲，沒有不推崇南洪北孔。洪孔即洪昇（昉思，一六四五—一七○四）的《長生殿》和孔尚任（東塘，一六四八—一七一八）的《桃花扇》。他們就好像詩中的李杜，文中的韓柳，風調各殊，是很難判別優劣的。大抵論文者崇孔，言律者尊洪。吳梅先生《中國戲曲概論》云：

南洪北孔，名震一時；而律以詞範，則稗畦能集大成，非東塘所及也。❶

青木正兒《中國近世戲曲史》云：

《長生殿》葉堂評之為「性靈遠遜臨川者」，確當不易之論也。其不及湯顯祖也無論矣！即於才氣一端，亦當遜孔尚任之《桃花扇》一席。❷

❶ 吳梅著，王衛民校注：《中國戲曲概論》，收入《吳梅全集》理論卷上（石家莊：河北教育出版社，二○○二年），卷下，頁二九四。

❷ 〔日〕青木正兒原著，王古魯譯著，蔡毅校訂：《中國近世戲曲史》，頁二八一。

吳先生、青木氏的論點，正說明了洪昇文辭與曲律的短長。洪昇文辭雖說遜於孔尚任一籌，但還是相當的典麗整潔，而東塘雖有佳詞，卻無佳調，且句讀錯誤，所在皆是。因此，若就戲曲文學的觀點來品評，《長生殿》的價值應當超過《桃花扇》。梁廷枏（一七九六—一八六一）《藤花亭曲話》卷三云：

《長生殿》，為千百年來曲中巨擘，以絕好題目，作絕大文章，學人、才人，一齊俯首。自有此曲，毋論《驚鴻》、《綵毫》空慚形穢，即白仁甫《秋夜梧桐雨》亦不能穩占元人詞壇一席矣。❸

可見梁氏對於《長生殿》是何等的激賞與推崇，但未若王季烈（一八七三—一九五二）先生將《長生殿》的好處說得更具體。王著《螾廬曲談》卷二云：

余謂古今傳奇，詞采、結構、排場並勝，而又宮調合律、賓白工整、眾美悉具，一無可議者，莫過於《長生殿》。故學作曲者，宜先讀《長生殿》。❹

王氏因為《長生殿》「眾美悉具」，所以說「學作曲者，宜先讀《長生殿》。」本人師從鄭因百（騫）、張清徽（敬）研究戲曲，就是以《長生殿》起始的；後來創作崑劇劇本，其曲律聯套也是以《長生殿》為圭臬的。

所說的「集大成」了。而「千百年來曲中巨擘」，梁氏之論，當非溢美之辭。

詞采、結構、排場、音律、賓白，無一不美妙工整，像這樣的作品，在我國戲曲文學史上，真是像吳瞿安先生認為王氏真是慧眼獨具，善於導引後學。

❸ 〔清〕梁廷枏：《曲話》，《中國古典戲曲論著集成》第八冊，卷三，頁二六九。

❹ 王季烈：《螾廬曲談》，卷二〈論作曲〉，第一章〈論作曲之要旨〉，頁二。

一、洪昇之家世、生平、交遊與著作

(一)家世

洪昇字昉思，號稗畦，一作稗村，浙江錢塘人。從朱溶（生卒年不詳）的《稗畦集敘》和毛奇齡（一六二三—一七一六）《西河全集》的《洪贈君事狀》，我們知道他是南宋洪皓的後裔。皓（一〇八八—一一五五）字光弼，卒諡忠宣，鄱陽人。以徽猷閣直學士賜第杭州。曾使金被留，逼仕不屈，前後十五年，常自比為漢朝的蘇武（前一四〇—前六〇）。皓有三個很出色的兒子，長日适（一一一七—一一八四）字景伯，累官同中書門下平章事，兼樞密使，為一時名臣，卒諡文惠。次日遵（一一二〇—一一七四）字景嚴，累遷資政殿學士，卒諡文安。季日邁（一一二三—一二〇二），以端明殿學士致仕，卒諡文敏。他們兄弟都曾先後中博學宏詞科，甚有文名，號稱「三洪」。遵又以同知樞密院事賜第杭州，於是錢塘洪氏便由此一脈相傳下來。洪遵的重孫洪捷中仕宋官浙東安撫使，元末時避戰亂徙居浙江上虞；直到明成化間，洪鍾（一四四三—一五二四）字宣之，號兩峰居士，以杭州籍中乙未進士，官至太子太保刑部尚書，總制湖、廣、陝、豫、蜀諸省軍事，卒諡襄惠（《明史》卷一八七有傳）。鍾子澄，由弘治庚午舉人授中書科中書。澄子椿，官政和縣知縣，贈都察院右都御史。是昉思的高祖或高祖輩。椿子瞻祖，字貽孫，萬曆戊戌進士，歷官都察院右都御史，巡撫南贛，以平賊功，贈少保兵部尚書，則是昉思的曾祖輩（《杭州府志》卷一二八有傳）。關於昉思的先世，我們所知道的雖然僅止於此，但據此已可知他有一個光榮的先世，難怪趙秋谷說他是錢塘「故名族」（見《飴山集》卷一六）。只是他的父親洪

起皎曾被誣遣戍，所牽涉的案情似乎很重大，時人為之噤若寒蟬，昉思也從不述及。因此他父親的生平事蹟，我們知道得很少，真是遺憾。

另外，從《西河全集》的《洪贈君事狀》和陸拒石（？—一七四六）《善卷堂四六‧洪貞孫哀詞注》，我們又可考知瞻祖生有四子：長曰吉暉、字星卿，次曰吉修、字真長，季曰吉臣、字載之《杭州府志》卷一三五仕績四有傳），另一子名吉符。他們都是昉思的祖父輩。吉臣在順治初以崇禎十三年（一六四〇）會試副榜授德安府推官，那時湖廣正值大旱，德安尤甚，路多餓殍，他首出俸貲，繼以借貸，又勸富民共出粟米賑濟，凡十有七次，民賴以活，百姓感恩，因作《王仁王清歌》以紀其德。吉暉妻黃氏，是黃機的姊姊，生子名超，字玉宋，別字逸庵。吉符生二子：長曰景融、字潤孫，次曰景高、字貞孫，他們是昉思的族父。超妻周氏，生五子：長辰武科進士，授寧夏鎮守備；又次承禧、承祐、承禎，皆諸生有名。他們和昉思都算族兄弟。承禧也娶黃庶常彥博女為妻，和昉思又誼屬連襟。由此亦可見出錢塘洪、黃二氏，世代聯姻的一斑。

在昉思的詩集《稗畦集》裡面，我們尚可考見他的幾個親族戚黨來。他自稱「同父三昆弟」，又說「重經兩妹亡」（〈述哀〉）；可見他的父母親生有三男，至少二女，他的兩個妹妹大概死得很淒慘，所以他說「糜軀歸烈焰，暴骨在他鄉」。她們的名字，已無可考。他的仲弟名昌，字殷仲，昌婦孫氏（見〈述哀〉），季弟名中令，昉思是長兄。此外，他還有一位表文叫謝昌之。三個表弟，一個叫翁崇年，一個叫顧鶴儕，一個叫吳牧之（見〈長生殿序〉）。兩位連襟：戴普成和陳訏。黃機則是他夫人的祖父。王晫（一六三六—？）《今世說》卷八云：

❺

洪潤孫以博雅擅名，乃有潔癖，每魑面，輒自旦達午不休。陸麗京、僎胡共往看之，洪爾時神氣傲邁，旁若無人。（小注：洪名景融，浙江錢塘人。）

又《稗畦續集·哭潤孫族叔》云：

叔也樸兼醇，平生總任真。名高獨行傳，風似上皇人。几杖依然在，音容不可親。竹林寒颯颯，秋卷總惟塵。❻

可見潤孫是個乖僻獨行的人，他和當時的西泠十子都有來往。昉思歸田後，常和他的表丈謝昌之遊湖登山，他們曾很自得的說：「茲意誰能會，幽人一笑同。」（《由湖上入山同謝表丈昌之》）他的表弟翁崇年，字康飴，據《碑傳集補》卷一七所載，是浙江仁和人，順治四年（一六四七）生，雍正六年（一七二八）卒，享年八十二。他曾和昉思在京遊學，中戊辰進士，官至廣東學政。昉思送過他兩首詩（《送翁康飴表弟南歸》、《送翁康飴表弟擢第南歸》）。另一位表弟顧鶴儕，做過粵東的縣令，在送別時，昉思已經有「老大心偏切，榮華別亦難」的感慨（《送顧鶴儕表弟令粵東》）。還有表弟吳牧之，則曾為他的《長生殿》寫過跋。戴普成字天如，曾替他編選過《稗畦集》，並為之序，自稱少昉思十五歲，從事舉子業，拘拘然自能自出，後來有志風雅，乃旁獵漢魏三唐，於是稍稍知古人之意。陳訏字言揚，號宋齋，海寧歲貢生，官溫州訓導，他有〈寄洪昉思都門〉一首，詳拙作〈洪昉思年譜〉康熙二十五年。至於黃夫人的祖父黃機（一六一二—一六八六），乃是當時朝廷的重臣，《清史稿·列傳》三十七有傳，生於萬曆四十年（一六一二），卒於康熙二十五年（一六八六），享年七十有五。浙江錢塘人，順治四年（一六四七）進士，官至文華殿大學士兼吏部尚書，卒諡文傳，著有《泡露堂詩文集》。岳父名彥博，康熙三年（一六六四）進士，官庶常。

❺　〔清〕王晫：《今世說》，《續修四庫全書》子部第二一七五冊（上海：上海古籍出版社，二〇〇二年），卷八，頁五四五。

❻　〔清〕洪昇：《稗畦續集》，《清代詩文集彙編》第一六五冊（上海：上海古籍出版社，二〇一〇年），頁四三三。

昉思生性醇厚，對於父母非常孝順，對兄弟很是友愛，對於妻子兒女也都有極其真摯的情感；他雖然終年僕僕於風塵之中，但無時無刻不在想念著家鄉的父母。而當秋日偶在齋中食葡萄，其甘如飴之際，卻忽地又「愴然心內恓」起來，因為他想要將這甘飴奉寄高堂，但是苦於無縮地之術；所以不禁興起「誰芸曾氏瓜，空懷陸生橘，淹留亦何為，食旨自銜恤」（《秋日所薦偶食葡萄》）的感慨。在鮑家集阻雪，飽受路途顛簸之餘，他又有「因思往日在庭幃，百事都將阿母依，不辭永夜頻丸膽，未降寒霜早授衣」（《鮑家集大雪懷母》）的赤子依戀之心。康熙十六年季冬從北京往開封，展謁「潁考叔廟」，面對先賢，感歎的說出「小人空有母，何處可嘗羹？」（〈潁考叔廟〉）而在康熙二十七年〈寄大冶余相公〉的詩中，他更懇切的說：「總將孝思能錫類，庭闈聊盡綵衣歡。」凡此都是天性使然，毫無矯飾。

他對諸弟的友愛，可以說完全合乎悌道。當季弟中令遠征福建時，他那麼的關懷憂慮。殷仲弟早喪，他還把幼子之益過繼為嗣，並代為營葬。他們兄弟三人，說來都是很落魄的。

昉思和他夫人黃蘭次（一六四五—？）感情更是融洽。當他們新婚後不久，恰逢七夕，昉思寫了一首詩說：

憶昔同衾未有期，逢秋愁說渡河時。從今閨閣長攜手，翻笑雙星慣別離。❼

可見他們大概早就訂了婚，或是曾經一起度過「青梅竹馬，兩小無猜」的日子。現在有情人終於成了眷屬，難怪要「翻笑雙星慣別離」。蘭次是相國黃機的孫女，名門閨秀。她的音樂素養很高，昉思每一曲成，她就調弦而奏，這對昉思的戲曲造詣，實給與無限的鼓勵和幫助。她跟隨昉思一生過著窮困潦倒的生活，但她絲毫沒有怨言。她開時幫助丈夫調理典冊，雖然「長安薪米等珠桂，有時煙火寒朝昏」，但是她對昉思還是時常「拔釵沽酒

❼ 〔清〕洪昇：《嘯月樓集》，收入劉輝箋校《洪昇集》：（杭州：浙江古籍出版社，二〇一〇年），上冊，卷一，頁一二九〇。

相慰勞」（《蓮洋集》卷二〈貽洪昉思〉）。昉思奔波在外之際，她又能獨力支撐家庭，婚嫁兒女，而且還寄回奉養公婆的米鹽。對於這樣賢淑的內助，昉思當然極為感激。因此，當他在客中對著團圓的明月時，不禁想起了「孤琴彈又歇」的閨中人（《坐月》）。於道出長安時，他便有「一日便思家」的繫戀。而遠在千里之外時，則又有夢魂難通的惆悵（《春閨》）。在歸途中，載欣載奔之際，他便先寫信回家，預告歸期。（《青駝寺》、〈北河道中阻風作此寄內〉）可見他們情感之篤。

黃夫人大約生有三男二女，其中知道名字的，只有長子之震，女兒之則。之震字洊脩，錢塘諸生，有詩名。之則精通音律，工詞曲，獨得家學，曾為《三婦評本牡丹亭》作跋。有一次昉思和友人吳舒鳧論填詞之法，舒鳧云：「須令人無從濃圈密點。」那時之則在座，說：「如此，則天下能有幾人可造此詣？」（《顧曲塵談》）可見之則頗以為曲中本色甚難。她有手鈔《長生殿》一書，「取曲中音義，逐一注明，其議論通達，不讓吳吳山三婦之評《牡丹亭》也」（《顧曲塵談》）。之震子名鶴書，乳名蔗，字希聲，號花村，著有《花村小稿》。

昉思生而有孝悌之心，又有一位精通音律的夫人和工詞曲的女兒；雖然他那錢塘望族的地位已經沒落，生活坎壈流離，但是他的家庭生活應當是溫暖而美滿的。因此，他能聚精會神地從事於戲曲文學的創作，他的成功也不是偶然的了。

(二) 生平

昉思生於清世祖順治二年（一六四五），卒於聖祖康熙四十三年（一七〇四）。在他六十年的生命裡，很明顯的，可以分成三個階段。第一是他二十二歲未入京以前，在家鄉的青、少年時代；第二是從入京遊學到《長生殿》致禍被黜遭歸，前後整整二十三年的時間；第三是黜歸後放浪江湖的生活。茲從第一階段說起：

1. 從學西泠

當昉思的幼年、少年時代，他的故鄉錢塘，正是當時所謂「西泠十子」等高人隱士遨遊歌嘯的中心。「十子」就是指以陸圻（一六一四—？？，字麗京，號講山，錢塘人）為首及柴紹炳（一六一六—一六七〇，字虎臣，號省軒，仁和人）、孫治（一六一九—一六八三，字宇臺，仁和人）、陳廷會（一六一九—一六七九，字際叔，一字瞻雲，自號鵁客，錢塘人）、毛先舒（一六二〇—一六八八，字稚黃，一作馳黃，仁和人）、丁澎（一六二二—一六九六前，字飛濤，號藥園，仁和人）、沈謙（一六二〇—一六七〇，字去矜，號東江，仁和人）、吳百朋（一六一四—一六七〇，字錦雯，錢塘人）、張丹（一六一九—？？，初名綱孫，字祖望，號秦亭，又號竹隱君，錢塘人）、虞黃昊（生卒年不詳，字景明，錢塘人）等十人。他們都是勝國遺老，耿介自守。《漁洋詩話》卷上引《洪昇答人絕句》（此詩亦見於《清詩別裁》，《稗畦集》未收）云：

君問西泠陸講山，颼然一缽竟忘還，乘雲或化孤飛鶴，來往天台雁宕間。❽

陸講山生性純孝，曾經割股療母病，久而知醫。因《明史》案受誣株連，事白後乃遁入黃山學道，既而又往嶺南，忽易道服去，遂不知所終。昉思此詩即詠此事。他把這位鄉前輩寫得是多麼瀟灑飄逸，他正傾慕這樣的人格。又《稗畦續集・夏日答沈去矜先生見訊臥疾》云：

清羸時抱疾，詎敢擬文園，伏枕淹三月，緘書報一言。蟬吟風柳動，鳥下露荷翻；稍待能行樂，先過谷口村。❾

❽〔清〕王士禎：《漁洋詩話》，《景印文淵閣四庫全書》集部第一四八三冊（臺北：臺灣商務印書館，一九八三年），卷上，頁八四三。

❾〔清〕洪昇：《稗畦續集》，《清代詩文集彙編》第一六五冊，頁四二〇。

沈去矜當昉思二十六歲時（一六七〇）便去世，因此，這首詩必是昉思入京以前在家鄉的作品。那時他病了三個月，沈氏關心的來訊問，他答以只要病體稍微好轉，便到鄉間去陪他遊歷。沈氏的《東江集鈔》也有〈寄諸虎男兼懷昉思〉一首：

西湖攜手即天涯，慧日峰前浪滾沙。別後青蘋逢打鴨，到時黃柳不勝鴉。間心閱世頭先白，醉眼看春日未斜。苦憶樽前人萬里，可無消息問京華。

一經離別，即有所懷寄，由此亦可見他們彼此間交遊過從之密。又〈寄張祖望先生〉云：[10]

嚴冷千秋志，清癯五尺身。遺羹能錫類，滅竈恥因人。藏用功偏大，明心學愈醇。白楊荒草路，一慟晉遺民。

《清史》稱張祖望「性淡泊，喜遊覽，深溪邃谷，不避險阻」。昉思歌詠他的，正是這種情趣。又〈拜柴虎臣先生墓〉云：[11]

嚴冷千秋志，清癯五尺身。遺羹能錫類，滅竈恥因人。藏用功偏大，明心學愈醇。白楊荒草路，一慟晉遺民。[12]

《易》洞雲冷，吟詩山月斜。誰知仙觀夜，不為守丹砂。[11]

嚴冷的千秋之志，清癯的五尺之身，以先朝遺民，淡泊功名，究心於學，不僅寫出了柴虎臣的人格，實在也說明了十子的普遍風貌。厲鶚（一六九二—一七五二）《東城雜記》卷下有毛稚黃和昉思遊東園的詩，惲格（一六三三—一六九〇）《甌香館集》卷一也記載昉思和稚黃宴賞西湖的事，可見昉思曾從毛先舒遊的。此外，我們雖

⑩ 〔清〕沈謙：《東江集鈔》，《清代詩文集彙編》第七〇冊，卷四，頁二二〇。

⑪ 〔清〕洪昇：《稗畦續集》，《清代詩文集彙編》第一六五冊，頁四二〇。

⑫ 〔清〕洪昇：《稗畦續集》，《清代詩文集彙編》第一六五冊，頁四三〇。

然未再發現昉思和其他五子交遊過從的痕跡，但是昉思受到他們的影響是無可置疑的。因為昉思的家世原是錢塘的望族，他的父親、族叔又是先朝遺民，和高節博學的西泠十子沆瀣一氣，自是很自然的。昉思以子姪輩的身分處其間，平日受到他們的薰陶教誨，也是意料中事。因之，昉思二十二歲以前，在家鄉所受的教育，可說都是來自十子了。

十子中的毛先舒、柴紹炳和沈謙都精於音韻之學，毛作有《南曲正韻》，柴作有《柴氏古韻通》，沈作有《東江詞韻》，他們的成就都使陸圻讚歎不置。昉思有這麼好的師長前輩，難怪他後來有那麼大的成就，寫出來的戲曲作品能「宮商不差唇吻」。而他在家鄉時所完成的《沉香亭》傳奇，可以說是他的牛刀小試吧！他的這些師長除了傳授知識，並為他的音律之學打下深厚的基礎外，影響他最大的，恐怕是他們高超的品格和強烈的民族氣節，這種民族氣節，他雖然不敢在詩歌中有明顯的表露，但是當他一旦抓到「長生殿」這個好題材時，便隱隱約約的發揮出來了。因之，我們說，《長生殿》的思想內容，是有其淵源的。

「西泠十子」中的毛先舒又和毛奇齡（一六二三—一七一六，字大可，號西河，蕭山人）、毛際可（一六三三—一七〇八，字會侯，號鶴舫，遂安人）並稱為「浙中三毛，文中三豪」。西河晚年曾為昉思作《長生殿序》，會侯在做祥符令時也和昉思多所唱和（見《稗畦集》），他們的交誼也應當是很深厚的。毛西河除了經學的造詣頗深外，還精於移宮換羽，他著有《放偷記》、《買家記》傳奇，在這一方面，他和昉思也應當切磋琢磨過。

朱溶《稗畦集序》說昉思「弱冠有令譽」，這時和他齊名的有沈玉亮（字瑤岑，又字亦村，號紉芳，武康人，見汪惟憲《積山雜記》）和趙瑜（字瑾叔，錢塘人，入武康籍。見徐逢吉《清波小志》）兩人，他們都是以善於譜曲著名，但沈、趙都終於埋沒不傳。

昉思二十歲以前就已和表妹黃蘭次成婚，而在二十歲生日那天，受到友人的「同生」之賀（昉思生於七月

一日，蘭次晚一日生）。大約過了兩、三年鵜鵜鰈鰈的生活，他為了求取功名，乃拜別父母，離開妻子，於康熙五年，他二十二歲時獨自晉京去求取功名了。

2. 坎壈京師

當昉思初入北京時，他的祖岳黃機正任禮部左侍郎，王士禎（一六三四—一七二一）尚在禮部員外郎任內，那麼《清史列傳·洪昇傳》所謂「遊京師，受業於王士禎」的事，便很可能緣於祖岳的介紹了。他於王門之中「在吳天章下，餘子之上」（見《清詩別裁集·卷一五》），與乃師論起詩來，卻每每有異同。他以為「詩如龍然，首尾爪角鱗鬣，一不具，非龍也。」（見趙執信（秋谷）《談龍錄》）因為主張不同，所以他的詩，始終很少有王門的面目。他又曾問詩法於施閏章（一六一八—一六八三），從他那兒得到了禪宗「頓」、「漸」二義（見《漁洋詩話》卷中）。趙執信《飴山集》卷一六〈懷洪昉思〉的詩前小序，說昉思見了他的詩後大為驚服，遂求為友。可見昉思的詩，多少還受到趙執信的影響。

昉思入阮亭之門後，從此以詩、詞、曲遨遊於公卿之間，相識日廣，往還唱和，名氣也逐漸大起來。但是他的個性是不肯順時趨附的，意氣又極為狂傲。其〈贈王成公〉詩有句云：「憶昔酒壚同爛醉，飛揚跋扈在長安。但知結客少年樂，不信畏人行路難。」⑬可見他初入京城時，那股少年豪俠之氣，使得他那麼「跋扈飛揚」。又徐麟〈長生殿序〉云：

稗畦洪先生以詩鳴長安，交遊宴集，每白眼踞坐，指古摘今，無不心折。⑭

⑬【清】洪昇：《稗畦集》，卷二，收入劉輝箋校《洪昇集》上冊，頁三一九。

⑭【清】徐麟：〈長生殿序〉，收入〔清〕洪昇：《古本戲曲叢刊五集》（上海：上海古籍出版社，一九八六年據清康熙稗

又蘇輪〈長生殿序〉也有「老友洪昉思先生，狂若李生，達於賀監」

稗畦先生遊，頗悉先生為人，大抵不合時宜，質直無機械」⑮之語。吳作梅〈長生殿跋〉亦有「梅從

宴集，居然敢於「白眼踞坐，指古摘今」，甚至於「狂言罵五侯」⑯之語。像這樣，他以一介太學生與公卿名士交遊

時宜了。因之，「朝貴多輕之，鮮與往還」，他不禁也有「儒生不可為，傷哉吾道否；伏處淹衡茅，客行困泥淖，

茫茫六合間，睠顧誰知己」的感慨（〈旅次述懷呈學士李容齋先生〉）。幸而李容齋（天馥）還很欣賞他，於「擇木

那疏狂的態度，非但不以為怪，而且很加禮遇。昉思因而在他門下待過一段時期。又其〈送沈亮臣歸櫬〉詩中，

亦有「怪哉窮檐下，乃開孟嘗門；雖無鼎烹養，半菽亦殊恩」之語，可見他也曾寄食於沈亮臣之家。他這種依

人籬下的生活，使他內心感到很痛苦，所以當他二十五歲生日，那不過是客旅京師的第四年，他便有「讀書

亦何補」、「破帽敝裘困塵土」、「編荊織荻能幾時」的感歎（〈燕京客舍生日作〉）。但是他那耿直的個性，於

那「孤獨飄寓」的日子裡，他並未放棄他的創作生涯，那時他已經聽從友人毛玉斯的話，開始將《沉香亭》改

憐三匹，依人耻一餐」之餘，依然是「疏狂故我」而任其「偪側長安」（〈贈別吳西泉歸里‧其五〉）。雖然，在

作《舞霓裳》，而當他三十三歲由大梁往武康時，他的這部新傳奇便已傳之里巷，同時受到李容齋的稱賞了（見

容齋《千首詩‧送洪昉思歸里》）。

康熙十一年（一六七二）冬至十四年（一六七五）秋，前後四年的家難時期，在昉思的生命史上，算是最

畦草堂刻本影印），頁二。

⑮〔清〕蘇輪：〈長生殿序〉，收入蔡毅編著《中國古典戲曲序跋彙編》，卷一二（北京：齊魯書社出版社，一九八九年），頁一五九一。

⑯〔清〕吳作梅：〈長生殿跋〉，收入蔡毅編著《中國古典戲曲序跋彙編》，卷一二，頁一五九四。

險惡的時候。當他一聞大變，奔走於長途，「一步一沾衣」南歸侍親北上之際，他感念到，如此天大的災禍，就好像在風雨的摧殘之下，是很有覆巢的可能的。因此，他順便把家眷攜到北京安置，作為長居的打算。家眷一安頓之後，他便「徒跣號泣，白於王公大人」。以至於「馳走焦苦，面目黧黑，骨柴嗑嘎」。（朱溶《稗畦集序》）為的是營救他的父親。這次災難顯然是很重大的，昉思和他的親友，竟沒有一人敢說明原因。可見在當時必是件絕對忌諱的事，恐怕是和「種族革命」或「政治因素」有關的。

昉思遭此家難以後，愈加抑鬱不得志，窮年奔走四方，惶惶惑惑，如飄萍、如斷梗，他似已失去了生命的指針，不知何處是歸止。因此，表現在詩篇的，更是哀苦之音。他無時無刻不為「妻凍兒飢」的現實生活所打擊。康熙二十年（一六八一），他的老師王士禎做了國子監祭酒，秋試時，他的幾位同學，如湯右曾、金居敬、查昇、陶元淳、惠周惕等，都個個脫穎而出，不久也都「登第為世聞人」（《漁洋山人自撰年譜》），但是他還是能不感到失望，如何能不心灰意冷？早在康熙十六年（一六七七），他就聽從他老師王士禎的話，打算卜居武康守著他那已經作了十三年的監生（昉思初入國子監疑在康熙八年（一六六九），見拙著《洪昉思年譜》），他如何歸田去了（見《漁洋山人詩續集》卷一〇丁巳稿〈送昉思由大梁之武康〉）。但不知何故，終於不果。而今，受到這種鮮明深刻的刺激，他又怎能不再興起歸隱的念頭呢？更何況這時候在北京又是「身汎梗，命如絲」呢？於是他時時向友人透露歸隱的意念了。其〈贈沈先生〉詩云：

先生澹定人，應紛已如掃。幸陪杖履末，朝昏得聞道。炎炎火宅內，拔身苦不早。四十非少年，倏忽就衰老。浮名詎足縈，太和以為寶。相約天台山，來春拾瑤草。⑰

〔清〕洪昇：《稗畦集》，卷二，收入劉輝箋校：《洪昇集》，上冊，頁一六三。

康熙二十三年，他正四十歲，便已感到非少年，而浮名的爭逐又無足榮耀；因而急急的想從炎炎的火宅內拔身。

拔身以後，他所嚮往的，便是和沈先生一類的高士悠遊於充滿太和的世外桃源。那年秋天的某個晚上，他和徐麟（靈昭）同宿於靜德寺，同樣的也有「紅塵擾擾頭將白，虛擲浮生四十年」的感慨。而當他「曉起看山」，望著那煙嵐空翠，點染於朝霞涼颷之中，他又忽然想到「如何市朝子，擾擾爭利名。緤馬聽晨雞，崎嶇謁公卿」的卑俗可憐，而卻因「祇此俄頃樂」，便要「決計終巖耕」了。

然而，他還是僕僕於紅塵之中，干謁於公卿之門，豈不是大大的違反了他自己的心意嗎？戴普成（生卒年不詳）

〈稗畦集序〉云：

其遠遊四方，實無可奈何，常思息交返里，娛侍高堂，篇中言外，數致意焉。

可見他遠遊四方，實有無可奈何的苦衷。但是，他究竟有什麼苦衷呢？是否為貧而到處求仕，甚至奔走戚友間以求濟助呢？那恐怕只有昉思和他的親友曉得罷了，我們是很難在他篇章中獲得解答的。

昉思前後二十四年的京師生活，大部分的時間都花費在路途的奔波裡，在他詩集中的紀行之作，也占著相當大的比例。戴普成說他每三、四年就要往還南北一次（見〈戴序〉），為的是返鄉省視親闈。著者所能考訂出來的，有康熙七年（一六六八）仲冬、十年（一六七一）秋、十一年（一六七二）季冬、十四年（一六七五）暮春、十六年（一六七七）季冬、二十一年（一六八二）夏、二十五年（一六八六）孟春的七次歸省。在這幾

❶ 〔清〕戴普成：〈稗畦集序〉，收入〔清〕洪昇著，劉輝箋校：《洪昇集》，上冊，頁三六六。

次的歸省中，他在十年（一六七一）的秋冬間曾在釣臺、富春江一帶漫遊過。十七年（一六七八）的春、夏二季，曾在武康度過頗為恬適的日子。而丙寅那年返鄉後的冬天，也曾在衢州住過一些時候，並寫下了十首雜感的詩，其中很感慨的說到「漂零自分儒生賤，干謁方知長吏尊。那得為農成獨往，瓦盆盛酒對兒孫」。那時正值嚴冬，所以詩中所表現的景象，也和他的境況一般的淒涼冷落。次年春天，他北上遊歷江寧名勝，到了秋天，他又到江陰訪縣令陸次雲（雲士），一住住了半年，時時與曾燦（青藜）、吳綺（園次）、宋實穎（既庭）、朱近庵、余廣霞、石霞、逸菴、香祖等友人唱和遊宴，生活算是比較悠閒了，但是他仍免不了「白頭堂上思遊子，黃口天涯憶病翁」的牽掛和「依人何客不低頭」的歎息。

昉思南北往返的路線，大概都經過河北、山東、江蘇、安徽、浙江等省。康熙二十年春、秋間，他逗留在「京東郡」，對著「勝國廢宮，圓殿夕陽」，不禁興起了興亡之感，寫下了《京東雜感》十首述感之作，其第五首云：

> 故國開藩鎮，防邊節制雄。鷹揚屯薊北，虎視扼遼東。角靜孤城月，旗翻大樹風。至今論將略，尚想戚

> 元戎。⑲

假如當年能屯薊北、扼遼東，何至於遭致亡國的命運？因此歎息之餘，便不能不使他想起戚繼光來了。而「白頭遺老在，指點十三陵」。「童豎休樵采，枝枝總舊恩」。一股麥秀黍離之悲，更悠悠的蕩漾在迴響餘音裡。由此我們亦可約略窺見，昉思雖不能算是朱明遺老，但他卻是蘊藏著遺老思想的。

昉思儘管整年過著坎壈的生活，然而他還是無時無刻不把生命奉獻於詩歌的吟詠和戲曲的創作。大概在康

⑲ 〔清〕洪昇：《稗畦續集》，《清代詩文集彙編》第一六五冊，頁四二四。

熙十四年以前，他就完成了《舞霓裳》和《天涯淚》的劇本。《天涯淚》之作為的是聊盡一點人子的孝思（《西河全集》卷六《送洪昇歸里觀省》）。康熙十八年（一六七九）又承莊親王世子之請，開始寫作《長生殿》。他寫作戲曲的態度是非常認真的。據說他的一個葡萄小几，因為用來拍曲的關係，八十年後，藏於盧岱家裡，其指痕猶隱隱然（見梁應來《兩般秋雨盦隨筆》卷三）。同時他也繪有一幅度曲圖，友人題詠甚多，其中汪遠孫（一七八九—一八三五）《望湘人》詞云：

瀛《詞徵》卷六 ❷

正沉吟抱膝，兀坐撚髭，傳神阿堵如現。棗核纖毫，蕉紋小硯，譜出新詞黃絹。舊事疏狂，閒身落拓；愁深愁淺。賴竹絲、陶寫幽情，悄把紅兒低喚。 商略宮移羽換，聽珠喉乍轉，翠樽檀板。怕秋雨梧桐，滴盡玉簫清怨。靈均一去，旗亭淒斷；只剩湘流鳴咽。怎知道、林月溪花，舊日詩才尤擅。（見張德

這闋詞把昉思度曲時的神采，寫得那麼瀟灑，那麼自得，真是活現極了。他的夫人蘭次，和女兒之則，也都熟諳音律，對他的幫助很大，更兼以摯友趙秋谷、徐靈昭、吳舒鳧的切磋琢磨，使得他前後花了十年功夫的《長生殿》，能在康熙二十七年（一六八八）以極其完美的姿態出現，「洛陽紙貴」，轟動遐邇。但是翌年八月十六日，卻因國喪未除，非時演唱於查樓，以致為言官黃六鴻所劾，興起大獄，株連五十餘人，昉思亦被褫革功名黜歸。從此他結束了二十餘年坎壈京華，風塵道途的生活。心境也從此逐漸老去，陪伴著他的，只是錢塘的晨光夕照，而在靜靜的日子裡，逐漸轉向恬淡安適的境界了。

3. 放浪西湖

❷　〔清〕汪遠孫《望湘人》，收入〔清〕張德瀛著：《詞徵》，卷六，見唐圭璋編：《詞話叢編》第五冊（北京：中華書局，二〇〇五年），頁四一七七。

回到錢塘後，他完全把功名進取之心，洗刷淨盡，日日放浪於西湖山光水色之中，身心是恬適極了。有一次當「花紅經雨淡，竹翠得煙深」的時候，他在樓上垂簾靜坐，雖然年老力衰，有點禁不住峭寒的東風，但在物我陶然的境界裡，他已悟得「損益浮生理，希微太古心」了，因而招呼著汪次顏說：「靜中吾有會，留爾聽清琴。」也因此，足跡所至，無非是青山野寺；所與交遊的，自然是高僧隱士；而所吟詠的詩句，便也大都是「鄰家肯賒酒，誰惜醉顏酡」（《月夜過戴斐男》），「薰風催酒困，午夢入花深」（《湖上觀荷作示舒鳧》），「花竹高低雜，江湖左右分，此中幽興愜，緩酌話斜曛。」（《傅令聞山亭作》）「放夜集良朋，春池已泮冰。雲疎微露月，雨細不侵燈。幽賞梅雙樹，雄談酒數升；衰年看英妙，爛醉興飛騰」（《燈夕張蘭佩招飲》）等自得之音了。這時在他的身旁，又有年輕的姬人鄧氏服侍著，鄧氏又為他生了一個兒子之益，長子之震也生了一個庶孫，他撫孫弄子，頤養晚年，其樂可知。其《謝友人惠菊》云：

謝爾憐幽獨，分貽菊數叢。清芬垂曉露，靜氣立秋風。兒欲浮樽內，姬思插鬢中。老夫都不許，細數繞籬東。[21]

《巾箱說》云：

這是何等令人羨慕的天倫之樂！他心胸中的怡然自得之趣，已洋溢於字裡行間了。金埴（一六六三—一七四〇）往予杭州寄亭，去昉思居咫尺；每風動春朝，月明秋夜，未嘗不彼此相過，偕步於東園。游魚水曲，欲去還留；啼鳥花間，將行且竚。昉思輒向予誦「明朝未必春風在，更為梨花立少時」之句，且曰：「吾儕可弗及時行樂耶？」[22]

⑳　〔清〕洪昇：《稗畦續集》，《清代詩文集彙編》第一六五冊，頁四二九。

⑳　〔清〕金埴撰，王湜華點校：《巾箱說》（北京：中華書局，一九九七年），頁一三六。

又吳天章（一六四四—一七〇四）《蓮洋集》卷二〈貽洪昉思〉云：

廣漢何妨貧折象，壺山竊願隱樊共。年來真見忘機好，非借雲林寄不平。[23]

可見他在歷經坎坷失意之後，是何等的看得開，何等的珍惜可資怡樂的大好時光！但是他一旦遇到興高采烈的場合，尤其是觀賞他畢生心血所聚的《長生殿》搬演時，他是不時要狂態復萌的。尤侗（一六一八—一七〇四）〈長生殿序〉云：

洪子既歸，放浪西湖之上。吳越好事聞而慕之，重合伶倫，釀錢請觀焉。洪子狂態復發，解衣箕踞，縱飲如故。[24]

又孫鳳儀（生卒年不詳）〈長生殿題辭〉云：

吳山頂上逢高士，廣席當頭坐一人。頭髮蕭疏公瑾在，看他裙屐鬥妝新。（自注：余於吳山演《長生殿》劇，是日恰遇先生。）[25]

像這樣高傲狂放的態度，正是他的本性。他雖久已沉潛於安適恬淡之中，而一遇到搬演他最得意的創作《長生殿》時，又怎能禁得住內心的喜悅呢？對於《長生殿》的寫作，他真可以說是傾畢生之力以赴的。康熙三十四

㉓ 〔清〕吳天章：《蓮洋集》，《清代詩文集彙編》第一六三冊（上海：上海古籍出版社，二〇一〇年），卷二，頁四四七。

㉔ 〔清〕尤侗：〈長生殿序〉，收入俞為民、孫蓉蓉編：《歷代曲話彙編・清代編》第一集（合肥：黃山書社，二〇〇八年），頁四五五。

㉕ 〔清〕孫鳳儀〈長生殿題辭〉，收入蔡毅編：《中國古典戲曲序跋彙編》（濟南：齊魯書社，一九八九年），卷一二，頁一五九八。

年（一六九五），毛西河醫痺杭州的時候，他還特地拿著《長生殿》去請西河作序。康熙三十六年（一六九七）又訪西堂老人尤侗於亦園，請為《長生殿》序；康熙四十一年（一七○二）遊金陵時，順道訪王廷謨，並請為《長生殿》序。由此亦可見，他對這部創作是多麼的珍惜與愛護。

康熙四十三年（一七○四）三月，昉思遊於雲間、白門，受到提督張雲翼（生卒年不詳）與江寧督造曹子清（一六五八─一七一二）的推崇與愛重，並且熱烈款待，集江南北名士置酒高會，盛演《長生殿》三晝夜。

昉思一生坎坷，幸以《長生殿》成名，或者說可以從此逍遙晚年了，但是誰又能料想得到，當他五月自苕雪返杭，六月一日晚上到達烏鎮時，卻因酒後失足溺水而死。一代才人，竟騎鯨逐波以去，能不為之三歎！

(三) 交遊

昉思的《稗畦集》共收五百九十二首詩，其中提到的親友就有二百二十人之多，可見其交遊之廣闊。這些親友包括當時的朝廷重臣、地方官吏、同窗好友、鄉里故交以及高人隱士。語云：「同聲相應，同氣相求。」雖然他們的思想未必和昉思一致，但「物以類聚」，他們對於昉思多少有過影響，則是無可置疑的。因此，我們有略為一述的必要。不過這兩百多個親友中，除上文「家世」一節所提到的親屬外，著者能考知其人的，也只有近百人而已。現在先擇要分別介紹如下。

馮溥（一六○九─一六九一）字孔博，號易齋，山東益都人。順治四年（一六四七）進士，授編修，累官文華殿大學士，兼吏部尚書，愛才若命，好汲引士類。康熙十八年（一六七九）召試「博學鴻儒」科，與李霨（一六二五─一六八四）、杜臻（一六三三─一七○三）、葉方靄（一六二九─一六八二）四人同為閱卷官，得人最盛。卒諡文毅，著有《佳山堂集》。他有〈贈洪昉思〉一首《佳山堂二集》卷三）云：

第拾貳章　南洪昉思《長生殿》集戲曲之大成

二九三

之子東南彥，凌雲喜定交。門多長者轍，膳乏大官庖。旅況三年鋏，文成九色苞。天家需俊義，特達鄙

茹茅。㉖

身。」㉗之語，可見馮相公很器重昉思，而且還解救過他的父親。

康熙二十五年（一六八六）春，昉思歸省《途中奉懷益都馮相公》詩中有「慈父賴全蒙難日，賢師慚負受恩

尤侗（一六一八－一七〇四）字同人，更字展成，號悔庵，晚號艮齋，又號西堂老人，江蘇長洲人。康熙

十八年（一六七九）試中「博學鴻儒」科，授翰林院檢討，官至侍講。精於詩、詞、古文。有《西堂全集》等

書。亦工曲，著有《鈞天樂》、《讀離騷》、《弔琵琶》、《桃花源》、《黑白衛》、《清平調》等雜劇。作《長生殿

序》，頗推許昉思，想見二人於戲曲方面之切磋勉勵。

吳綺（一六一九－一六九四）字園次，號聽翁，又號豐南，亦稱紅豆詞人，江蘇江都人。順治十一年（一

六五四）拔貢生，官湖州知府，多惠政。性坦明、喜賓客，四方名流過從，賦詩遊讌無虛日，坐是罷歸。著有

《林蕙堂集》等。亦能曲，作有傳奇《嘯秋風》、《繡平原》、《忠愍記》各一本傳世。

孫枝蔚（一六二〇－一六八七），字豹人，號溉堂，陝西三原人，與王士禎為莫逆交。康熙十八年（一六七

九）舉「博學鴻儒」科，因年老不能應試，特旨偕邱鐘仁等七人授內閣中書。但不忘故鄉，因題所居曰「溉

堂」，以寓西歸之思。工詩詞，多激壯之音，著有《溉堂集》。昉思《贈孫豹人先生》云：

白頭飄泊廣陵城，西望秦關淚滿纓。落拓半生全雅操，窮愁千載得詩名。聊同杜老夔州住，不作蘇公儋

耳行。聞說少年貪結客，醉燒銀燭夜談兵。㉘

㉖〔清〕馮溥：《佳山堂二集》，《清代詩文集彙編》第二九冊（上海：上海古籍出版社，二〇一〇年），卷三，頁六八六。

㉗〔清〕洪昇：《稗畦集》，卷二，收入劉輝箋校：《洪昇集》，上冊，頁二七七。

昉思呼之為先生，可見對其落拓中之雅操與千載之詩名多麼欽敬。

梁清標（一六二○—一六九一）字玉立，一字蒼岩，號蕉林，一號棠村，直隸真定人，崇禎十六年（一六四三）進士，官庶吉士。福王時，以曾附李自成（一六○六—一六四五）定入從賊案。降清，以原官起用，至保和殿大學士。工詩詞古文，著有《蕉林詩文集》。昉思康熙二十七年（一六八八）春〈上真定梁相公〉詩中有「自憐十載漫追隨」之語，可見昉思遊學京都時，常在梁府走動。又據董潮（一七二九—一七六四）《東皋雜鈔》，已巳演《長生殿》時，是梁相公主持的。

王澤宏（一六二六—一七○八）字涓來，號昊廬，湖北黃岡人。順治十二年（一六五五）進士，官至禮部尚書。著有《鶴嶺山人詩集》十六卷。澤宏喜與名士遊，昉思贈給他的幾首詩，也大都是陪從宴遊之作。他們曾和宋犖（牧仲，一六三四—一七一三）等暢遊盤山，《稗畦集》各有詩紀之；重遊黑龍潭時，亦有詩唱和。康熙十一年（一六七二）的重陽節，昉思與友人集昊廬府中飲宴，過不了幾天，昉思就有〈送王昊廬先生請假南歸〉詩五首。詩中有「從遊七年少，知己一人多」之句。昉思於昊廬每稱之為「先生」，可見昉思以前輩事之。

他的詩非常和平安雅，王阮亭（士禎）、姜西溟（宸英）和昉思等都曾經代為點定過。

陳維崧（一六二五—一六八二）字其年，號迦陵，江蘇宜興人。官至翰林院檢討。其詩始為雄麗跌宕，一變而為沉鬱，橫絕一世。詞至千八百首，尤凌厲光怪，變化若神，為前所未有。在詞這一方面，昉思頗受他的影響。著有《湖海樓全集》、《陳迦陵文集》等。昉思有〈哭陳其年檢討〉二首，中有「相逢白首未嫌遲」之句，可見他們相識雖晚而交情卻很深厚。迦陵清臞多鬚，海內稱「陳髯」，故昉思詩中也有「好風吹動萬莖鬚」之

〔清〕洪昇：《稗畦集》，卷二，收入劉輝箋校：《洪昇集》，上冊，頁二五八。

語。

姜宸英（一六二八─一六九九），字西溟，號湛園，浙江慈谿人。少工舉子業，兼善詩古文辭。與朱彝尊、嚴繩孫有「江南三布衣」之目。康熙三十六年（一六九七）成進士，年已七十。後充順天府鄉試副考官，因物議被劾，事未白，獄中自盡卒。其文閎博雅健，詩亦兀臬滂葩，書法宗米芾、董其昌，尤入神品。著有《湛園集》等，昉思《寄贈姜西溟》云：

> 落拓京華尚索居，秋風消息比何如。一時璞玉終難許，千載名山自有書。賓館豈宜彈短鋏，侯門未解曳長裾。買臣嚴助承恩久，合向磻溪學釣魚。㉙

這首詩很具體的寫出了西溟當年落拓情況，蓋有惺惺相惜之意。

朱彝尊（一六二九─一七〇九），字錫鬯，號竹垞，晚號小長蘆釣魚師，浙江秀水人。明宰相國祚曾孫，少逢喪亂，棄舉業不為，肆力古學，博極群書。既長，以詩文知名當世。家道中落，依人遠遊，足跡遍南北。康熙十八年應博學鴻儒科，授翰林院檢討。充起居注日講官，預修《明史》及《一統志》，後乞假南歸，終老於家。彝尊為清初文壇名宿，各體俱工，而其學淹貫經史，出入百家，非徒以才華眩世者比。其詩與王士禎稱南北兩大宗；又好為詞，與陳維崧合刻《朱陳村詞》。著述甚富，有《日下舊聞》、《經義考》、《明詩綜》等，其集名《曝書亭集》，凡八十卷。昉思有《贈朱竹垞檢討》一首。《長生殿》被禍之後，竹垞亦有《酬洪昇》與《讀洪上舍傳奇》各一首。他也替昉思作過《長生殿序》，謂昉思此作「方之元人，蓋不啻勝三十籌也」㉚。皆可見

對昉思是何等的讚美與憐惜。

㉙ 〔清〕洪昇：《稗畦集》，卷二，收入劉輝箋校：《洪昇集》，上冊，頁三一八。

㉚ 〔清〕朱彝尊：《長生殿序》，收入蔡毅編：《中國古典戲曲序跋彙編》，卷一二，頁一五六八。

胡渭（一六三三—一七一四），初名渭生，字胐明，浙江德清人。入太學，篤志經義，精輿地之學，著《禹貢錐指》二十卷、圖四十七篇，精覈典贍，邁越前人。又撰《易圖明辯》十卷，辨定河圖洛書，使學者知圖書之說，乃修鍊術數二家，旁分《易》學之支流，非作《易》之根柢。此外，又有《洪範正論》五卷、《大學翼真》七卷，所論一軌於正，漢儒傅會之談，宋儒變亂之論，掃而除焉。昉思有《送胡胐明先生南歸》一首。

惲壽平（一六三三—一六九〇）本名格，字正叔，號南田，又號白雲外史、雲溪外史，亦稱東園客，江蘇武進人。工畫、書、詩，世稱「南田三絕」。性豪邁，千金隨手散盡，故遨遊半世，而貧無以為家。著有《甌香館集》及《南田詩鈔》傳世。康熙三年（一六六四）六月正叔嘗宴請毛稚黃、昉思等於西湖，八年（一六六九）昉思北上，正叔詩以送之。二十五年（一六八六）昉思道經武進，贈之以詩。

王士禎（一六三四—一七一一）本名士禎，避雍正漢名諱作士正，字貽上，號阮亭，自號漁洋山人，山東新城人。順治十五年進士，明年授揚州府推官。尋陞禮部主事，歷充經筵講官，國史副總裁，官至刑部尚書，卒諡文簡。士禎詩為一代宗匠，與朱彝尊並稱「朱王」，善古文，兼工詞，其幹濟風節，多有可傳，皆為詩名所掩。著述甚富，有《漁洋詩集》、《漁洋文略》等數十種並行於世。昉思為漁洋門人，所受的教誨薰陶自是很大（詳上文）。其《聞王阮亭先生游西山詩以訊之》）云：

西峰最幽絕，雨後白雲閑。流水鳥聲外，夕陽松影間。高吟臥佛寺，獨上盧師山。莫以溫經故，不攜同往還。㉛

由此亦可見昉思在阮亭門下生活的一斑。

㉛〔清〕洪昇：《稗畦續集》，《清代詩文集彙編》第一六五冊，頁四二一。

李良年（一六三五－一六九四）原名法遠，又名兆潢，宇武曾，號秋錦，浙江秀水人。與兄繩遠、弟符齊名，時稱「浙西三李」，又與朱彝尊並稱「朱李」。工詩詞，為古文尤長於議論。著有《秋錦山房集》二十二卷行世。昉思《夏夜題李武曾息游草堂》：

十畝幽居長水頭，陂塘處處曲通舟。溪雲林月宵如畫，竹露荷風夏似秋。驅犢門前閑弄笛，釣魚階下便垂鈎。羨君盛歲輕軒冕，歸去堂成署息游。㉜

可見昉思是多麼羨慕他那清閒息遊的生活。

宋犖（一六三四－一七一四），字牧仲，號漫堂，又號西陂，河南商邱人。累擢江蘇巡撫，以清節稱。官至吏部尚書，加太子少師。著有《西陂類稿》。康熙二十年春，昉思嘗與牧仲共遊盤山，昉思《讀漫堂集簡宋中丞》之首二句云：「盤山頻攬勝，盧阜恣幽探。」可見牧仲頗好尋幽訪勝。

李天馥（一六三七－一六九九），字湘北，號容齋，河南永城籍，安徽合肥人。順治十五年（一六五八）進士，官至武英殿大學士兼吏部尚書，著有《容齋千首詩》。喜與名士公卿遊，昉思嘗客門下，甚見推重，然終未能有所掖引，故容齋贈昉思詩中有「未薦深慚蚤見知」之語。康熙十七年（一六七八）秋，昉思北上客大梁，有《旅次述懷呈學士李容齋先生》一首，述在容齋門下的交遊生活；康熙二十五年（一六八六）春南歸觀省，途中《奉寄少宰李公》中有「憶到龍門十四年」與「平生自負羞低首，獨冀山公萬一憐」之句。在昉思交遊中的大官貴人，容齋可以說是關係最密切而最器重他的一位。

吳雯（一六四四－一七〇四），字天章，原籍奉天遼陽，後居山西蒲州。康熙十八年（一六七九）召試「博

㉜〔清〕洪昇：《稗畦集》，卷二，收入劉輝箋校：《洪昇集》上冊，頁三三三。

學鴻儒」，報罷，既試不售，乃遊京師。士禎極稱其詩，謂之「仙才」。有《蓮洋集》。昉思和他同門，交情也很好。昉思《寄蒲州吳天章》中有「河中吳氏子，淡泊亦吾師。人帶烟霞氣，文兼冰雪姿」之語。《蓮洋集》中亦有贈昉思詩四首，中有「欲殺何嘗非李白，聞歌誰更識秦青」（《蓮洋集》卷三）之句，頗見惺惺相惜之意。

高士奇（一六四五—一七〇三），字澹人，號瓶廬，又號江村，錢塘人。國子生，聖祖頗賞之，三試皆第一，官至禮部侍郎。著作甚富，有《清吟堂全集》等數十種。昉思時與宴遊。其《簡高澹人少詹事》云：「簪筆朝朝侍鳳樓，一時異數有誰儔。出山宰相陶弘景，經世神仙李鄴侯。盛代好文貧未遇，良朋念故禮偏優。青陽白髮愁無計，欲向王維定去留。❸

蓋昉思有希冀薦引之意。丙寅春昉思歸省，澹人亦有詩送之。

吳儀一（約一六九二前後在世），字�300符，一字舒鳧，錢塘人。髫年遊太學，名滿都下，尤工詞，為王士禎所稱。著有《吳山草堂詞》十七卷。吳衡照（一七七一—？）《蓮子居詞話》卷三云：

王阮亭詩：「稗畦樂府紫珊詩，更有吳山絕妙詞。此是西泠三子者，老夫無日不相思。」……《松窗筆乘》云：「當時魏叔子，古文負重望，舒鳧獨面折之，謂規友笞婢細故也。」❸

紫珊即是徐逢吉（一六五六—一七四〇），與昉思、舒鳧皆為阮亭門人，並稱「西泠三子」。舒鳧除工於詞外，還善於詩、古文。王晫（一六三六—一七〇五後）《今世說》謂其「古文法歐陽永叔、王荆公，詩宗杜子美」，所以昉思《鬧高唐》、《節孝坊》、《長生殿》諸劇，舒鳧皆嘗為評點；又嘗刪《長生殿》傳奇為通俗演唱之本，

❸〔清〕洪昇：《稗畦集》，收入劉輝箋校《洪昇集》，上冊，卷二，頁二八六—二八七。

❸〔清〕吳衡照：《蓮子居詞話》，《續修四庫全書》集部第一七三四冊（上海：上海古籍出版社，二〇〇二年據浙江大學圖書館藏清嘉慶刻本影印），卷三，頁三二二。

昉思亦頗稱稱之（見《長生殿例言》）。昉思《途中寄吳璒符》中有句云：「高才似爾同寥落，何處羈栖度歲華。」又《今世說》說他「性善飲，飲醉值市井子輒謾罵之」，可見他和昉思同樣的落拓，又同樣的狂傲。晚年他大概也回到錢塘過著清閒的日子，因此昉思《湖上觀荷作示舒鳧》的詩中便有「小閣倚湖潯，扁舟繫柳陰。薰風催酒困，午夢入花深」的句子。

徐麟（生卒年不詳），字靈昭，長洲人。康熙十八年（一六七九）舉博學鴻儒，罷歸後官河南郟縣知縣，以憂歸，復起知江蘇江陰縣，居官有善政，去郟之日，民走送累百里。宰江陰，載酒徵歌，風雅好客，一時名士，至常郡者必過訪。積學能詩文，所為詩文本於性情，有新意。著有《陸雲士全集》。昉思與雲士同鄉，早年又同客京師，過從甚密。《稗畦集》有《夏日同友人過飲陸雲士寅齋》一首，小注：「時坐中有妓」，可見他們客居京師交遊的一斑。康熙二十六年（一六八七）秋，昉思北上客江陰，那時雲士正官江陰令，曾在他那兒盤桓半年，日日飲酒賦詩，高朋滿座。但昉思仍免不了「羞從幕下裾還曳，浪說門前屧倒迎」的感慨。

又《今世說》說他「性善飲，飲醉值市井子輒謾罵之」，可見他和昉思同樣的落拓，又同樣的狂傲。晚年他大概

徐靈昭為訂律看來，他對於曲律實有極其深邃的造詣，因此，他能論撰《九宮新譜》，昉思也稱讚他為「今之周郎」（《長生殿例言》）。現在許多文學史和戲曲史把「徐靈昭」誤作「徐靈胎」（徐大椿之字）。對此著者有《徐靈昭與徐靈胎（大椿）》一文詳辨之（見《中央日報副刊》一九六六年十一月二十五日）。

陸次雲（生卒年不詳），字雲士，錢塘人。康熙

湯右曾（一六五六─一七二二），字西崖，浙江仁和人。康熙二十七年（一六八八）進士，官至吏部侍郎，兼掌翰林院學士。性伉直，在諫垣所條議甚眾。其詩才大而能恢張，帝稱之為「詩公」。與朱彝尊並為浙派領袖，著有《懷清堂集》。昉思和他結交得很早。其《雨中簡湯西崖》有云：

爾住道南我道北，霖雨何曾停屐刻……湯生知我情性真，三月論文吐胸臆。酒闌秉燭誦奇文，愛子春華

并秋實。竭來無日不過從，間阻泥塗心惻惻。㉟

因為霖雨間阻泥塗，不能相為過從，就心惻惻然起來，由此可見他們交誼之深契。

曹寅（一六五八—一七一二），字子清，一字楝亭，號荔軒，漢軍正白旗人，就是《紅樓夢》作者曹雪芹的

祖父。官通政使，江寧織造，兼巡視兩淮鹽政，著有《楝亭詩鈔》八卷。其《讀洪昉思稗畦行卷感贈一首兼寄

趙秋谷贊善》《楝亭詩鈔》卷四）中有句云：「稱心歲月荒唐過，垂老文章恐懼成。」寫盡了昉思的神態風貌。

子清和昉思相識，可能在昉思黜歸以後。子清很欣賞《長生殿》，常付家伶演奏，因之對昉思頗為傾倒。

趙執信（一六六二—一七四四），字伸符，號秋谷，山東益都人。康熙十八年（一六七九）進士，改翰林院

庶吉士，散館，授編修。頗為朱彝尊、陳維崧、毛奇齡所引重，與訂忘年交。性喜諧謔，因得狂名。歷擢右春

坊、右贊善。後因國恤演《長生殿》，被劾削籍。歸後，放情詩酒。所居田園，依山構建，亭樹各極天趣。又性

好遊覽，歷遊所至，逢迎乞詩文者坌至。徜徉五十餘年，卒。執信少穎慧，工吟詠，為王士禎甥婿，頗相契重。又

嘗問古詩聲調於士禎，士禎諱之，因發唐人諸集，究得其法，為《聲調譜》一卷。又嘗求士禎作〈觀海集序〉，

屢失約，因漸相詬屬。所著《談龍錄》，力排士禎，世以為足救專主神韻之弊。餘著有《田園集》十三卷；後人

又裒其所作為《飴山文集》六卷、《詩餘》一卷，並行於世。康熙三十一年（一六九二）有詩寄昉思；三十五

（一六九六）南遊杭州西湖，晤昉思，有詩答贈；三十六年（一六九七）閏三月擬同昉思、舒鳧遊西湖，亦有

詩酬贈。詩中頗有不平之音，亦見相憐相惜之意。

㉟〔清〕洪昇：《稗畦集》，收入劉輝箋校：《洪昇集》上冊，卷二，頁一八八。

以上諸人可以說和昉思關係較為密切而重要。下面再將他交遊中生平可考的列舉出來⋯

杜濬（一六一一一六八七），字于皇，號茶村，湖北黃岡人，工詩，處士。

錢澄之（一六一二一六九三），本名秉鐙，字幼光，更字飲光，桐城人。明諸生。

張競光（約一六八一前後在世），字覺庵，杭州人，工詩。

宋實穎（一六二一一七〇五），字既庭，號湘尹，長洲人，官興化縣教諭。

曾燦（一六二二一六八八），字青藜，一字止山，寧都人。易堂九子之一。

周篔（一六二三一六八七），字青士，嘉興人，善詩詞。

朱溶（生卒年不詳），字若始，華亭人，處士。

韋人鳳（生卒年不詳），字六象，武康人，康熙甲寅歲貢生。

汪楫（一六三六一六七九），字舟次，號悔齋，休寧人，官至福建布政使。

倪燦（一六二六一六八七），字闇公，號雁園，上元人，官翰林檢討。

趙士麟（一六二九一六九八），字麟伯，號玉峰，官至吏部左侍郎。

周燦（生卒年不詳），字星公，臨潼人，官至南康知府。

丘象升（一六二九一六八九），字曙戒，號南齋，山陽人，官至大理寺左寺副。

丘象隨（一六三一一七〇一），字季貞，號西軒，象升之弟，官至洗馬。

胡會恩（？一一七一五），字孟綸，號苕山，德清人，官至刑部尚書。

徐乾學（一六三一一六九四），字原一，號健庵，江蘇崑山人，官至刑部尚書。

吳興祚（一六三二一六九七），字伯成，號留村，浙江山陰人，官至兩廣總督。

徐嘉炎（一六三一―一七〇三），字勝力，號華隱，浙江秀水人，官翰林檢討。

毛際可（一六三三―一七〇八），字會侯，號鶴舫，浙江遂安人，官祥符令。

龐塏（一六五七―一七二五），字霽公，號雪崖，任邱人，官至建寧府知府。

陳玉璂（一六三六―一七〇〇），字賡明，號椒峰，武進人，官內閣中書。

李因篤（一六三二―一六九二），字子德，又字天生，富平人，官翰林檢討。

王晫（一六三六―一七〇五後），字丹麓，錢塘人。

徐釚（一六三六―一七〇八），字電發，號虹亭，吳江人，官翰林檢討。

吳任臣（一六二八―一六八九），名志伊，以字行，號託園，仁和人，官翰林檢討。

王又旦（一六三六―一六八六），字幼華，號黃湄，郃陽人，官至戶部給事中。

顏光敏（一六四〇―一六八六），字遜甫，一字修來，曲阜人，官至考功司郎中。

顏光猷（約一六八九前後在世），字秩序，號澹園，曲阜人，官至河東鹽運使。

顏光斅（生卒年不詳），字學山，曲阜人，官至浙江學政。

汪懋麟（一六四〇―一六八八），字季用，號蛟門，江都人，官刑部主事。

喬萊（一六四二―一六九四），字子靜，一字石林，寶應人，官至翰林侍讀。

諸九鼎（約一六五九前後在世），字駿男，一名曇，字鐵庵，錢塘人，工詩。

諸匡鼎（一六三六―？），字虎男，九鼎之弟，工詩。

王元弼（生卒年不詳），字慎餘，又字良輔，奉天人，官零陵令。

邵瑗（生卒年不詳），字南玉，大興人，官蕭縣令。

孫維震（生卒年不詳），號容齋，官衡山令。

孫都生（生卒年不詳），字于京，官衡陽令。

朱載震（一六四二─一七〇七），字悔人，潛江人，官石泉縣令。

顧岱（生卒年不詳），字輿山，金匱人，官杭州知府。

翁介眉（生卒年不詳），字孟白，錢塘人，官桂林知府。

汪煜（生卒年不詳），字寓昭，錢塘人，官至吏科給事中。

柯維楨（生卒年不詳），字翰周，一字緘三，嘉善人，康熙乙卯舉人。

錢中諧（生卒年不詳），字宮聲，號庸亭，吳縣人，官翰林編修。

毛升芳（生卒年不詳），字允大，號乳雪，一號質庵，遂安人，官翰林檢討。

梅庚（生卒年不詳），字耦長，一字子長，宣城人，官泰順縣令。

王岱（生卒年不詳），字山長，號了葊，湘潭人，官澄海縣令。

朱邇邁（一六三二─一六九三），字人遠，號日觀子，海寧人。明季諸生。

陳奕禧（一六四八─一七〇九），字子文，一字謙六（一作六謙），號香泉，海寧人，官至南安知府。

查慎行（一六五〇─一七二七），字悔餘，號初白，海寧人，官翰林編修。

陸寅（生卒年不詳），字冠周，錢塘人，康熙戊辰進士。

唐靖（約一六九二前後在世），字聞宣，武康人，諸生。

李式玉（生卒年不詳），字東琪，錢塘人，諸生。

沈玉亮（生卒年不詳），字瑤岑，亦字亦村，號紉芳，武康人，諸生，擅長譜曲，與昉思齊名。

趙瑜（生卒年不詳），字瑾叔，錢塘人，入武康籍，諸生，少時雅喜譜曲，與昉思齊名。

袁佑（一六三三—一六九九），字杜少，號霽軒，東明人，官至翰林編修。

陳晉明（生卒年不詳），字康侯，一字德公，錢塘人，處士。

方象瑛（一六三二—？），字渭仁，遂安人，官至翰林編修。

韓逢庥（生卒年不詳），青城人，武康縣令。

陳之群（生卒年不詳），字興公，一字後溪，武康人。康熙十七年舉人，工詩賦。

李孚青（一六六四—？），字丹壑，永城籍，合肥人。李天馥之子，官至翰林編修。

吳臺碩（生卒年不詳），字位三，嘉定人。

錢肇修（一六五二—一七二一），字石臣，號杏山，錢塘人，官至巡視北城御史。

沈用濟（生卒年不詳），字方舟，錢塘人，諸生，工詩，為昉思門人。

汪熷（生卒年不詳），字次顏，錢塘人，昉思弟子。

昉思雖然有這麼多的朋友，但是卻沒有一個能真正幫他的忙；他始終沉抑於諸生，過著坎壈的生活，難怪他時時有「舉世知音少」的感歎。我們若仔細推究其故，約有三端可尋：第一，他的朋友雖多，但絕大部分是偶然的聚合，聚時互相應酬寒暄，別後情誼也就隨著煙雲飄散。像吳天章、吳舒鳧那樣衷心契合的朋友是很少的（可惜他倆也都不得意，根本無法提攜他）。第二，他的性格孤傲狂放，「白眼倨坐」、「狂言罵五侯」能像李容齋那樣寬容、欣賞他的究竟有限，因此得罪的人必很多，他自然也為「朝貴所輕」。有此二因，再加上他的父親曾「被誣遭戍」，犯了為時所諱的罪名，那麼他在功名上就更難有遂意的日子了。

院本序〉云：

(四) 著作

昉思除了在戲曲文學創作上，有極其崇高的成就之外，在詩、詞方面的造詣也是很大的。毛西河〈長生殿院本序〉云：

> 洪君昉思好為詞，以四門弟子遨遊京師。初為〈西蜀吟〉，既而為大晟樂府，又既而為金、元間人曲子。自散套、雜劇以至院本，每用之作長安往來歌詠酬贈之具。㊱

可見昉思學詩、學詞、學曲似乎是有一定的過程。他不但「以詩鳴長安」（徐麟〈長生殿序〉），同時也以詞、曲來和友朋酬和。那麼，他在詞和散曲方面的作品，也應當是很豐富的了。然而，現在我們能見到的，卻是微乎其微。這恐怕是因為他的身世蕭條，不為時人所重視，所以作品易於散佚的緣故吧？《曲家姓氏小典》謂其散曲作品見於《清人散曲雜鈔》，此書著者未之見，不知其說確否。在吳重憙（一八三八—一九一八）彙刻的《九金人集》本《天籟集》首，附刊有昉思的一套北雙調【新水令】，題目作〈隱括蘭亭序〉。雪蘿隱人楊友敬（生卒年不詳）在套末題詞云：

> 稗畦丈近代詞家第一流，他日邂逅白門，相得歡甚。時方刻《長生殿》傳奇，為余校勘《天籟集》，又命門人金子書扇貼余，則其所為《蘭亭》詞，殊多佳處也。期余重遊湖上，事羈弗果。數載以來，音問不一，兼葭白露，大都不在煙火中矣！刻《天籟》工畢，因檢出雕版，以公同好，兼志聚散之感云。㊲

㊱ 〔清〕毛奇齡：〈長生殿院本序〉，收入俞為民、孫蓉蓉編：《歷代曲話彙編·清代編》第一集，頁六〇三。

㊲ 〔清〕楊友敬：〈題詞〉，收入〔清〕吳重憙：《九金人集》第三冊（臺北：成文出版社，一九六七年據山東海豐吳氏石蓮彙刻本影印），頁一二六二。

昉思刻《長生殿》，在康熙四十年（一七〇一）前後（由《長生殿》諸序之年月推之），故此套散套當為晚年作品，茲以其散曲罕見，將原文抄錄如下，並予分析正襯。

地◎

【雙調】

【新水令】永和癸丑暮春期◎向蘭亭水邊修禊◎群賢欣畢至。少長喜咸集◎勝事追陪◎這一答會稽

【駐馬聽】淺瀨清溪◎曲水流觴相映碧◎崇山峻壁◎茂林修竹翠成堆◎雖無絲竹管弦催◎一觴一咏多佳致◎聚良朋列坐席◎幽情暢敍歡今日◎

【雁兒飛】碧沉沉天開氣朗清。暖溶溶日淡風和惠◎騁胸懷仰觀宇宙空。極視聽俯察群生細◎

【得勝令】呀！這其間樂事少人知◎又祇恐良會易收拾◎想人生有時節披懷抱清言一室中。有時節放形骸獨把千秋寄◎難也麼齊◎論取舍途多異◎還悲◎紛紛靜躁歧◎

【沽美酒】當其遂所遇◎欣然心自怡◎忘老至暫時快於己◎投至得興倦情隨事勢移◎猛回頭念起◎不覺的感慨係之矣◎

【太平令】俛仰閒皆為陳迹◎不由人興嘆不已◎況修短百年無幾◎隨物化總歸遷逝◎古今來生兮◎死兮

【收江南】呀！須知道死生殊路不同歸◎彭殤異數豈能一◎細尋思等觀齊量總虛脾◎試由今視昔◎怕後來人亦將有感在斯集◎

【清】洪昇：〈北雙調〉【新水令】散套，收入〔清〕吳重熹：《九金人集》第三冊，頁一二六一。

任訥（一八九七─一九九一）《曲譜》卷三〈洪昉思散套〉一則，摘錄此套之【沽美酒】與【太平令】二曲，且

云：

> 余向惡檃括諸體，以其矯揉原作，精采全傷，歌樂雖得成腔，文字斷難見勝。稗畦所作，抑何能免？……蓋非古人名篇，則必不肯加以檃括；既屬名篇，則其原文無不辭旨雙暢者。而檃括之作，不僅用原意，且須用原詞，於是翦裁取韻之間，都將本來已成之自然語句，重行改造，另作口氣，十九失其本來之自然矣！即或不然，有原篇在，讀檃括文，終不如讀原篇者快也！[39]

昉思這一套《檃括蘭亭序》的散曲，誠如任氏所說的「矯揉原作，精采全傷」，確實作得不好。但是我們絕不能單憑這一套檃括體的應酬之作，就來斷定昉思的散曲都不足觀。謝章鋌（一八二○—一九○三）《賭棋山莊詞話》卷一有云：

> 迦陵填詞圖為釋大汕作；掀髯露頂，旁坐麗人拈洞簫而吹。是圖近日有刻本，其中洪稗畦、蔣鉛山二套南北曲最佳，昨在都門，於袁筱鳴（保恆）侍郎處見其原卷，抽妍騁秘，詞苑大觀也。[40]

又吳衡照《蓮子居詞話》卷一有云：

> 迦陵填詞圖為釋大汕（字石濂，江南人）傳神，掀髯露頂，真有國士風。旁坐麗人拈洞簫而吹，恍唱楊柳岸曉風殘月也。洪昉思、蔣心餘兩先生題曲絕佳。[41]

茲據吳氏所錄昉思題詞，並為標注宮調，釐辨正襯如下：

[39] 任訥：《曲譜》，收入任訥編：《散曲叢刊》（上海：中華書局，一九三一年），卷三，頁三九—四○。

[40] 〔清〕謝章鋌：《賭棋山莊詞話》，《續修四庫全書》集部第一七三五冊（上海：上海古籍出版社，二○○二年據吉林大學圖書館藏清光緒十年陳寶琛南昌使廨刻《賭棋山莊全集》本影印），卷一，頁五三。

[41] 〔清〕吳衡照：《蓮子居詞話》，《續修四庫全書》集部第一七三四冊，卷一，頁四。

【商調過曲】

【集賢賓】誰將翠管親畫描◎這一片生綃◎活現陳郎風度好◎撚吟髭慢慢展霜毫◎評花課鳥◎
待寫就新詞絕妙◎君未老◎旁坐著那人兒年少◎

【琥珀貓兒墜】湘裙低覆。一葉翠芭蕉◎素指纖弄玉簫◎朱唇淺淺破櫻桃◎多嬌◎暗轉橫波。待吹還
笑◎

【黃鍾集曲】

【啄木鸝】（啄木兒他首至六）聲將啟、你魂便銷◎半幅花箋題未了◎細烹來陽羨茶清。再添些迷
送香繞◎數年坐對如花貌◎麗詞譜出三千調◎（黃鶯兒末三句）鬢蕭蕭◎鬢鬖似戟。輸爾太風騷◎

【雙調過曲】

【玉交枝】詞場名噪◎赴徵車竟留聖朝◎柳七郎己受填詞詔◎暫分攜繡閣鸞交◎夢魂裡怎將神
女邀◎畫圖中翻把真真叫◎想殺他花邊翠翹◎盼殺他風前細腰◎

【越調過曲】

【憶多嬌】夜正遙◎月漸高◎誰唱新聲隔柳橋◎紙帳梅花人寂寥◎休得心焦◎休得心焦◎明夜
飛來畫橈◎

【雙調過曲】

【月上海棠】真湊巧◎畫圖人面能相照◎覷香溫玉秀。一樣丰標◎按紅牙月底歡娛。斟綠醑花
前傾倒◎把雙蛾埽◎向鏡臺燈下。不待來朝◎

【尾聲】烏絲總是秦樓調◎寶軸奚囊索護牢◎怕只怕竝跨青鸞飛去了◎㊷

這套題《迦陵填詞圖》的南曲，真是清麗綿密，一點也沒有像《隱括蘭亭序》北套那樣的矯揉造作，這才是昉
思的本色，也難怪謝氏、吳氏一齊評為眾作之上乘。只是其聯套方式頗為奇特，計用商調、黃鍾、雙調、越調
四個宮調，在南曲中是很少見的。

㊷〔清〕吳衡照：《蓮子居詞話》，《續修四庫全書》集部第一七三四冊，卷一，頁五。

至於昉思的詞，《國朝詞綜》卷二調「有《昉思詞》二卷、《四嬋娟》填詞一卷」，可見王昶於嘉慶年間編選《國朝詞綜》時，昉思尚有《詞集》二卷行世。但在《國朝詞綜》裡，僅錄他的一闋【更漏子】（渡瓜洲）：

疎窗靜，斜日墜；瓜步晚雲初霽。離別苦，路途難；江風吹暮寒。

暗潮生，孤悼冷；旅夢還家繞醒。年少日，客中過；好春能幾何？❸

很顯然的，這是他早年的作品，寫得也並不怎樣出色。大抵昉思的詞不如詩，因此作品較少，容易失傳。陳維崧《湖海樓全集》卷八【滿庭芳】下小題云：「過遼后梳粧樓同洪昉思賦」，由這點跡象，我們也可以看出，昉思平常也用詞這種體裁來和朋友酬和。至於《四嬋娟》，並不是詞而是一本雜劇，寫謝道韞詠絮，衛茂漪簪花，李易安鬥茗，管仲姬畫竹，仿《四聲猿》以一折詠一事，收在《清人雜劇二集》裡面，為昉思除《長生殿》外，僅存的一部戲曲作品。它的本事可在《傳奇彙考》卷四及《曲海總目提要》卷二三見其梗概。

昉思詩集有《稗畦集》和《稗畦續集》。上海圖書館所藏的抄本《稗畦集》是由朱溶、戴普成、朱彝尊合選。南京圖書館所藏的抄本《稗畦集》，則未注明編者，且與前者字句偶有異同，其七言律詩又可以互補有無。

據戴普成《稗畦集序》所云，在康熙二十五年丙寅春昉思歸省的時候，他的詩就已有千餘篇；但為了「欲傳世行遠」，所以「寧嚴毋寬，寧少毋多，乃痛刪削……僅存若干首」❹。因此，《稗畦集》不是昉思丙寅以前所有詩的全體，其中已被刪去了許多可資考訂昉思生平事蹟的寶貴材料。至於《稗畦續集》，則是昉思的門人汪憎在他死後的第十二年收輯《稗畦集》外詩而成的。南京圖書館藏有原刻本，卷首題懷寧晷霿林元彥父選。這幾種鈔本和刻本《稗畦集》現在已有臺灣世界書局排印本，與《孔尚任詩集》合為一冊。

❸〔清〕洪昇：《集外集》，收入劉輝箋校《洪昇集》下冊，卷四，頁四八四。

❹〔清〕戴普成：《稗畦集序》，收入劉輝箋校《洪昇集》上冊，卷二，頁三六六。

沈德潛《清詩別裁》卷一六，昉思的詩一共選錄十二首，稱之為「疏澹成家」，認為是「可傳」之作。「疏澹」兩字若從他晚年的作品看來，頗為切當；但是，對於他旅京時所寫的詩篇來說，便不中肯了。因為那時過的是坎壈的生活，發而為詩，自是充滿著濃郁的哀苦之音，雖然似疏，卻不很淡。趙秋谷《談龍錄》的最後一則說：「昉思在阮翁門，每有異詞。其詩引繩削墨，不失尺寸；惜才力窘弱，對其篇幅，都無生氣。故常不滿人，亦不滿於人。」這樣的批評似乎有點刻薄。不過假如我們仔細體會一下的話，卻又好像說得滿有道理。所謂「引繩削墨，不失尺寸」，正是昉思「談龍」的主張，因之他的詩詠誦起來，聲韻很鏗鏘，毫無澀滯之感。這只能說是昉思在韻律上的成就，而不是他的缺點。其次所謂「惜才力窘弱，對其篇幅，都無生氣」之語，正可以看出趙秋谷兀傲之一斑；何況「哀音還為董庭蘭」（見《還山集》），直把昉思，視為門人，當然有這種評語了。我們若攤開《長生殿》來看看他的幾套北曲，其氣象之雄渾，直逼元人，昉思的才力豈是窘弱的？只是僵塞京華，遭時不遇，發而為詩，難免流為消沉之音罷了。朱溶《稗畦集序》云：

昉思近體宗少陵，然求少陵一言半辭於其集中不得也；其古詩則高、岑，然求高、岑一言半辭不得也。其發音泉流，突者峰巒，而幽者春蘭也。其璀琲則燦爛也，其音節和平，金石宣而八音奏也。若鈎繩規矩，則斥候遠而刁斗嚴也。

戴普成《序》亦謂昉思詩「琢雕以為奇，而音節必和，洸洋以自適，而首尾必貫」[46]。他們究竟是編選《稗畦集》的人，對於昉思的詩，曾經細細咀嚼過。因此批評得最為中肯、最為周到。厲鶚《東城雜記》謂「所著《稗畦詩集》，清整有大曆間風格」，亦可謂窺豹而見一斑。

❹❺〔清〕朱溶：〈稗畦集序〉，收入劉輝箋校《洪昇集》上冊，頁三六五。

❹❻〔清〕戴普成：〈稗畦集序〉，收入劉輝箋校《洪昇集》上冊，頁三六六。

昉思在戲曲方面，除了上面提到的《四嬋娟》雜劇，和眾所周知的《長生殿》傳奇尚存外，見於諸家著錄的還有《迴文錦》、《迴龍記》、《鬧高唐》（見《傳奇彙考》卷二三）、《曲海總目提要》）、《孝節坊》、《沉香亭》、《舞霓裳》（見《長生殿例言》）、《天涯淚》（見毛西河〈長生殿院本序〉及梁應來《兩般秋雨盦隨筆》）、《青衫濕》（見《兩般秋雨盦隨筆》）等八種。王國維《曲錄》又將《曲海總目提要》卷三二無名氏之《錦繡圖》歸為昉思之作；復道人（姚燮）《今樂考證》著錄九，昉思五種中有《長虹橋》一種，均未詳所據。總上述之著錄，則昉思一生中所作戲曲共十二種（如把《錦繡圖》、《長虹橋》也算進去的話）。其中《四嬋娟》固為雜劇，《天涯淚》、《青衫濕》兩劇，未知為傳奇抑或雜劇。此外，大概都是傳奇。又《天籟集》首昉思〈隲括蘭亭序〉後徐材（仲堪）題詞有云：「稗畦填詞四十餘種，自謂一生精力在《長生殿》。」若然，昉思一生著作之富甚為驚人，而其散佚之多，亦誠令人浩歎！

《傳奇彙考》卷二和《曲海總目》卷一五都著錄有明無名氏的《沉香亭》一本，有人以為這即是昉思的《沉香亭》。蓋因《長生殿》流行後，《沉香亭》湮沒不傳，後人不知，乃誤為明初人作品。不過，考此《沉香亭》本事，其中有錦綳拜母一節，似與昉思拈題立意一洗太真之穢的旨趣不同，又劇中以韋應物為〈嶺梅〉，昉思為《長生殿》傳奇既詳擄天寶遺事，恐不至於寫作《沉香亭》時，如此錯亂典實。因此，這本《沉香亭》還是不作昉思的《沉香亭》為是。

昉思所作的這劇本裡面，《迴文錦》乃取前秦竇滔妻蘇蕙織錦字迴文詩寄夫的故事，加以潤色而成的。《鬧高唐》乃搬演《水滸傳》內柴進失陷於高唐州一段。《迴龍記》則寫韓原睿棄妻盡忠、其妻守節、其子尋親的經過，此劇情節無所本。又《天涯淚》，據毛奇齡〈長生殿序〉，則是昉思因不得侍奉父母，故作此劇以寓其思親之旨。《青衫濕》應當還是據〈琵琶行〉演白居易事。《錦繡圖》則演劉先主及諸葛亮謀取西川事，有據正史的，

亦有採取演義的。至於《長虹橋》，就不知演什麼了。

昉思前後以同一天寶遺事為素材所寫的《沉香亭》、《舞霓裳》、《長生殿》三種不同的傳奇，此不具論。另外尚值得一提的是，《中央日報》五十六年十月十九日第五版中央社臺北十八日電的一段消息：「響應中華文化復興運動，音樂界展開翻譯中國古曲工作，第一冊古本崑曲今譯本《長生殿》，已由王士華翻譯完了，並經柳絮校正。」據此，《長生殿》似乎已經可以完全用現代的樂譜來歌唱了。

二、《長生殿》在戲曲文學上的成就

《長生殿》集戲曲文學、藝術之大成，自然詞、律兼美。先就戲曲文學而言，「曲文美妙」固為必備之基本，而《長生殿》復能從楊妃故事歷代文學作品中汲取滋養，使之「胎息淵厚」，寫作時巧為運用，搖曳生姿，增加其曲文美妙之韻度；而其思想旨趣又能寄託遙深，導人弔古興感，引發麥秀黍離之悲，使曲文之美妙中，更涵蘊一股深沉之蒼涼。

(一)胎息淵厚

我們知道，楊玉環不僅是有唐的一位出色妃子，而且也是我國歷史上數一數二的美人。她由壽王妃度為女道士，入侍明皇，冊為貴妃，從而奪占了明皇後宮中所有的寵愛。她的死，又和使大唐由盛轉衰的「安史之亂」有關。在她那三十八年的生命中，可以說已富有相當濃厚的傳奇色彩，所以天寶以後的文人，便把她當作一個為文作詩的好題目。但是文人賦詠，並非如史家記述，因此有意無意之間，便加入了許多附會和誇飾，於是楊

妃故事的內容也逐漸豐富起來（這幾乎是一種公式，西子、昭君故事莫不如此）。我們若就其發展的過程中，考其較為重要的幾個脈絡，那麼大略有四端可尋：其一為天人之說的滲入，其二為明皇遊月宮、豔羨嫦娥的附會，其三為楊妃與安祿山穢亂後宮的誣陷，其四為塑造梅妃以導上陽宮人的幽怨。對此，著者曾有〈楊妃故事的發展及與之有關的文學〉一文（見《現代學苑》四卷六期）詳為論述。此不更贅。李調元（一七三四—一八○三）《雨村曲話》云：「元人詠馬嵬事，無慮數十家。」

❹可見元人以楊妃故事為素材，敷衍為戲曲的，已經非常多。在此之前，歌舞戲曲中，有宋石曼卿（九九四—一○四一）《拂霓裳轉踏》和王平（生卒年不詳）《大樂滾遍》敷開天遺事（見王灼（生卒年不詳）《碧雞漫志》卷三），惜皆不存。陳元靚（生卒年不詳）《歲時廣記》卷二七也有〈越調伊州曲〉述開天遺事，唯但拾陳言，並無新意。金元諸宮調存有〈天長地久〉、〈玉環〉、〈梅妃〉之目。到了元人雜劇，見於著錄的有關漢卿（生卒年不詳）《唐明皇啟瘞瘗哭香囊》、白樸（一二二六—一三○六後）《唐明皇秋夜梧桐雨》、《唐明皇遊月宮》二本，李直夫（生卒年不詳）《念奴教樂》、庾天錫（生卒年不詳）《楊太真浴罷華清宮》、《楊太真霓裳怨》、岳伯川（生卒年不詳）《羅光遠夢斷楊貴妃》、無名氏《明皇村院會佳期》等。以上並見《錄鬼簿》、《太和正音譜》存目，除白氏《梧桐雨》尚存，關氏《哭香囊》殘存四曲見《北詞廣正譜》外，其餘均已散佚。至於王伯成（生卒年不詳）《天寶遺事諸宮調》，則大部分還保存在《雍熙樂府》、《九宮大成譜》、《北詞廣正譜》、《太和正音譜》等書之中。

明人傳奇現存的有吳世美（約一五七三前後在世）《驚鴻記》與屠隆（一五四三—一六○五）《綵毫記》，此外散佚而見於諸家著錄的有無名氏《沉香亭》（見《傳奇彙考》、《曲海總目提要》）、單本《合釵》（見《傳奇彙

〔清〕李調元：《雨村曲話》，《中國古典戲曲論著集成》第八冊，卷上，頁一六。

考》）、戴應鰲（生卒年不詳）《合釵》（呂氏《曲品》）等。雜劇有汪道昆（一五二五─一五九三）《唐明皇七夕長生殿》、吾邱瑞（生卒年不詳）《鈿盒》（見《遠山堂曲品》）、戴子晉（生卒年不詳）《青蓮》（見呂天成《曲品》）、（見《顧曲雜言》）、徐復祚（一五六○─一六二九或略後）《梧桐雨》（見《花當閣叢談》）、王湘（生卒年不詳）《梧桐雨》（見《遠山堂曲品》）、無名氏《秋夜梧桐雨》（見《遠山堂曲品》）、《明皇望長安》（凌濛初（一五八○─一六四四）初刻本《西廂記》評語中所載）、《舞翠盤》（凌氏本《西廂記五劇五本解證》所引）等，亦均散佚。

清人作品除《長生殿》外，尚有尤侗與張韜（生卒年不詳）之《清平調》、石韞玉（一七五五─一八三七）《梅妃作賦》（並見《清人雜劇初集》）、唐英（一六八二─一七五六）《長生殿補闕》（尚存，即補上〈賜珠〉及〈召閣〉二齣）、梁廷柟《江梅夢》（見《曲海揚波》❹）等。民國以來，梅蘭芳之《太真外傳》與程硯秋之《梅妃》，亦擅場一時。

由此可見楊妃故事歷時既久，傳唱彌遠；而其故事的內容與文學作品之豐富，對於昉思寫作《長生殿》實有莫大的幫助與影響。焦循在《劇說》卷四說：

《長生殿》雜劇薈萃唐人諸說部中事及李杜元白溫李數家詩句，又刺取古今劇部中縟麗色段以潤色之，遂為近代曲家第一。❹

就因為昉思寫作《長生殿》時，擁有如此豐富的素材，所以他自然能從其中提取最精粹的情節；同時，由此更激發了他別出心裁的想像力和創作力，使《長生殿》在內容情節上有其獨特的成就。朱彝尊（一六二九─一七

❹〔清〕焦循：《劇說》，《中國古典戲曲論著集成》第八冊，卷四，頁一五四。
❹任訥（署任二北）：《曲海揚波》，收入任訥編：《新曲苑》（上海：中華書局，一九四○年），卷五，頁二九。

（○九） 在〈長生殿序〉裡也強調這一點，他說：

元人雜劇，輒喜演太真故事。如白仁甫《幸月宮》、《梧桐雨》……（俱見前文）……是也。或謂古人有作，當引避之。譬諸登黃鶴樓，豈可和崔顥詩乎？此大不然，善書者必草《蘭亭》；善畫者多倣《清明上河圖》，就其同而不同乃見也。[50]

《長生殿》在情節上難免有依傍前人的地方，但是「善書者，必草《蘭亭》；善畫者，多倣清明上河圖」，就其同而不同乃見也」。因之，著者打算就前人以太真故事為題材的戲曲作品中，凡是和《長生殿》情節相似的，都提出來略加分析，藉此以觀察《長生殿》所受到的影響，以及盼思是如何在藝術手腕上，超出了它們的成就。

然而，這只是專就情節、故事方面而言的，其實《長生殿》在聯套排場上所受到前人的影響也非常大；對此，我們在「排場」一節裡詳為敘說。關於這一點，今人徐朔方《長生殿》的作者怎樣向在他以前的幾種戲曲學習〉[51]一文已略予論及，本節參酌其說，並進一步詳為分析。

1. 《梧桐雨》

在元人雜劇中《梧桐雨》是一本很傑出的作品。就內容來說，它已著重於愛情的描寫；這一點和《長生殿》的主題是一樣的。所以在情節上，《長生殿》對於《梧桐雨》自然有直接承襲的關係。

《梧桐雨》的楔子敍張守珪為幽州節度使，裨將安祿山討奚契丹敗北，罪當斬。守珪惜其驍勇，留為白衣將領。又因祿山善胡旋舞，楊妃意甚悅之，乃命祿山為妃義子，京，聽取聖斷。明皇喜祿山應對稱旨，

[50] 〔清〕朱彝尊：〈長生殿序〉，收入蔡毅編：《中國古典戲曲序跋彙編》，卷一二，頁一五八六。

[51] 徐朔方：《長生殿》的作者怎樣向在他以前的幾種戲曲學習〉，收入《文學遺產》，一九五四年第十六期，頁一。

並賜洗兒錢以寵之，復加封為平章政事，出入宮掖不禁。後以楊國忠、張九齡屢諫，乃出為范陽節度使。《長生殿》將這些情節衍為〈賄權〉和〈權鬨〉二折。《梧桐雨》由於雜劇體例的限制，對於安、楊不能多費筆墨，所以並無特殊的表現。而昉思有意的要將天寶年間的政治背景反映在安、楊身上，因之，在人物性格的描繪和情節的布置（詳下文），都得到了很大的成就。

以下《梧桐雨》劇四折，《長生殿》更以之演為全劇骨架的幾齣。其對《梧桐雨》的直接承襲，也在這幾齣中表現得甚為明顯。

《梧桐雨》的第一折敘七月七日，貴妃侍宴長生殿，明皇賜以金釵鈿盒。後因感牛女事，悵人世情緣頃刻，乃對雙星盟誓，願生生世世為夫婦。《長生殿》將賜釵盒一節移於定情之夕，而以之為全劇關目轉折作合之所在，且特寫二曲以致珍重之意，其情景布置，較《梧桐雨》之草草不同，細密与當確有可觀。至於〈密誓〉一齣，則大抵和《梧桐雨》肖似，其前後又加上雙星之盟誓，蓋為關目起承之需要。

《梧桐雨》的第二折，先以過場賓白敘祿山操演人馬，殺奔京師，伏下小宴驚變之線索。《長生殿》據此衍為〈合圍〉、〈陷關〉二過場短劇，使關目更為顯現。以下敘天寶十四載（七五五）秋日，明皇、貴妃御園小宴，適四川道貢荔枝至，方共享食且以舞盤為樂之際，左丞相李林甫忽報祿山反叛，兵勢浩大；君臣謀戰不果，乃倉皇幸蜀。這些情節之中，昉思將貢荔枝衍為〈進果〉一齣，以表現在大亂前夕人民所遭受的痛苦與壓迫。舞盤則僅以〈舞盤〉一齣敘寫之，以增飾歡樂之場面。然後以〈驚變〉一齣寫小宴風光與驚變之倉皇。《藤花亭曲話》卷三云：

《長生殿・驚變》折，於深宮歡燕之時，突作國忠直入，草草數語，便爾啟行。事雖急遽，斷不至是；

《梧桐雨》則中間用一李林甫得報、轉奏，始而議戰，戰既不能而後定計幸蜀，層次井然不紊。㊿

這些話大概是說得對的，不過李林甫早在天寶十一載就已死亡，定計幸蜀實由楊國忠。《梧桐雨》出之李林甫，則非但有乖事實（雖然元雜劇是不考究人物時地與事實的），而且多此人物，未免有畫蛇添足之感。

《梧桐雨》第三折述馬嵬之變，《長生殿·埋玉》折情節與之大抵相似。唯《長生殿》略去太子回鑾一段，固然為省頭緒，但因之對於日後復興之關目不明，未免小疵。《梧桐雨》此折之曲文極為優美，不過因為限於體例，貴妃只能道幾句賓白，殊不能表現當時事急倉皇、難分難捨的情景；《長生殿》則布置得層次井然，將惶恐、憂懼與生離死別之悲哀，很生動的表現出來。

《梧桐雨》的第四折寫收京後，明皇退居西宮，懸貴妃畫像於宮中，朝夕相對，悲感而泣。一夕，夢與妃相見，忽為窗前梧桐雨驚醒，追思往事，哀歎不置云。《長生殿》將其前半之情節衍為〈哭像〉一折；以此曲正宮【端正好】套組場，惆悵哀怨，淒切感人。楊妃木偶雖乃無情之物，而亦行君臣大禮，奠酒化帛，繁文縟節，備如皇家大典；作者用心之細，於此可見一斑（見吳舒鳧評語）。至於其後半，則衍為〈雨夢〉一折，《梧桐雨》但敘楊妃入夢，隨即醒轉感雨聲而哀歎；《長生殿》則以【下山虎】一曲補寫閣道【雨淋鈴】，其夢楊妃又由內侍導引，幻化楊妃未死，忽又遇陳玄禮阻道，明皇夢中殺之，以報馬嵬之怨。而安祿山豬龍之說，亦於夢中顯現，使排場光怪陸離，引人入勝（見吳評），較之《梧桐雨》，又過之矣。

其中最明顯的是《梧桐雨》第二折的【粉蝶兒】一支：

天淡雲閒，列長空、數行征雁。御園中、夏景初殘。柳添黃、荷減翠，秋蓮脫瓣。坐近幽蘭，噴清香、

《長生殿》與《梧桐雨》在情節上既然有如此承遞的關係，那麼其曲文字句間，自然也難免有蹈襲的地方。

玉簪花綻。⑤③

《長生殿‧驚變》折的【粉蝶兒】是：

天淡雲閒，列長空、數行新雁。御園中、秋色斕斑。柳添黃、蘋減綠，紅蓮脫瓣。一抹雕闌，噴清香、桂花初綻。⑤④

白仁甫的原作本來已經是一支很好的曲子，昉思對它雖然只改易幾個字，但卻改動得很精緻，使之更臻優美。徐朔方對於這兩支曲子，有很精當的批評，大略說：其「秋色斕斑」是正面的對景色予以讚賞，將光景由衰歇轉為煥爛，比「夏景初殘」這樣平實的描寫更適合於御園小宴的氣氛。「荷減翠」改成「蘋減綠」，避免了「荷」與「蓮」在意義上的重複。「秋蓮」的「秋」改成「紅」，與「添黃」的「黃」、「減綠」的「綠」，不僅使「斕斑」兩字有所著落，而且使秋日園林的豐富色彩，顯得極為繽紛奪目。由此可見昉思在遣詞造句上所下功夫的精深。

此外，如〈密誓〉折「米大蜘蛛廝抱定」是襲自「把一個米來大蜘蛛兒抱定」；「決為了相思成病」是襲自「他決害了些相思病」。〈驚變〉折「在深宮兀自嬌慵慣，怎樣支吾蜀道難」乃襲自「端祥了你上馬嬌，怎支吾蜀道難」。〈埋玉〉折「歡清清冷冷半張鑾駕」乃襲自「冷清清半張鑾駕」；「望成都直奔天一涯，漸行來漸遠京華；五六搭剩水殘山，兩三間空舍崩瓦」乃襲自「隱隱天涯，剩水殘山五六搭。蕭蕭林下，壞垣破屋兩三

⑤③ 〔元〕白樸：《唐明皇秋夜梧桐雨》，《古本戲曲叢刊四集》（上海：商務印書館，一九五八年據北京圖書館藏脈望館鈔校本古今雜劇影印），頁五九。

⑤④ 〔清〕洪昇：《長生殿》，《古本戲曲叢刊五集》（上海：上海古籍出版社，一九八六年據北京圖書館藏清康熙稗畦草堂刊本影印），上卷，頁八四—八五。

家」。〈雨夢〉折「且待把潑梧桐鋸倒」乃襲自「只好把潑枝葉做柴燒，鋸倒」，「只隔著一箇窗兒直滴到曉」亦

襲自「共隔著一樹梧桐直滴到曉」。其他在賓白上，直接抄襲者亦有多處。凡此不難看出，昉思寫作《長生殿》

時是頗受《梧桐雨》影響的。《長生殿自序》云：

余覽白樂天〈長恨歌〉，及元人《秋雨梧桐》劇，輒作數日惡。[55]

昉思雖然這麼說，但其實他是常把〈長恨歌〉的句子融化在劇本裡頭的，而對於《梧桐雨》，則幾乎可以說是拿

它作為底本了。

2. 《驚鴻記》及其他

對於《驚鴻記》，昉思曾謂「未免涉穢」，言下頗為不滿意。然而，《驚鴻記》的〈翠閣好會〉、〈七夕私盟〉、

〈胡宴長安〉、〈馬嵬殺妃〉、〈父老遮留〉、〈馬嵬移葬〉對《長生殿》的〈絮閣〉、〈密誓〉、〈罵賊〉、〈埋玉〉、

〈獻飯〉、〈改葬〉應該是多少有過借鑑作用的。尤其《驚鴻記》全劇以〈仙客蜀來〉、〈幽明大會〉作結束，則

直是《長生殿》的先聲。但是，《驚鴻記》不分主次的描寫了梅妃和楊妃的故事，並夾入李泌輔蕭宗中興的情

節，而作者不能忘懷的，卻又是文士不遇的感慨。其主題分散，關目紛亂，在結構上實是一個莫大的缺陷。至

於文采、音律上的成就，若較之《長生殿》，那更不能相提並論了。[56]

其次《綵毫記》中的〈海青死節〉、〈官兵大捷〉、〈羅襪爭奇〉、〈蓬萊傳信〉諸折，則實為《長生殿》〈收

京〉、〈罵賊〉、〈看襪〉、〈覓魂〉、〈寄情〉諸齣之所本。但是其藝術上的成就也是不能相提並論的。譬如〈海青

[55] 〔清〕洪昇：《長生殿》，《古本戲曲叢刊五集》，上卷，〈長生殿自序〉，頁一。

[56] 《驚鴻記》已影印行世，著者未得寓目。此取材於徐朔方《洪昇及其作品《長生殿》》收入《文學遺產》一九五四年，第一〇期。

死節〉只是很粗糙的敘寫祿山慶宴，海青以琵琶擲之，旋即被殺；對於海青的憤慨與忠烈沒有一筆深刻之語。較之《長生殿》的慷慨激昂，極盡諷刺之意，真有霄壤之隔。又如〈羅襪爭奇〉一齣只用三支曲子，所表現的也只是個「空幻」之感。《長生殿・看襪》則以不同的人物反映出不同的看法，其一是李暮同情的歎息：「昔在黃金殿，小步無人見；今日酒爐邊，等閒攜展。」其二是郭從謹的正論：「樂極惹非災，萬民遭害。」其三是道姑的空幻之感：「傾國傾城，幻影成何用；莫對殘絲憶舊蹤，須信繁華逐曉風。」此外，再加上酒家老嫗王嬤嬤的說白：「老身無兒無女，下半世的過活都在這襪兒上。」像這樣的敘寫可以說把古今對楊妃的評論都包括進去。因之，其場面比起《綵毫記》、《刺奸》，固然來得曲折複雜，而其藝術上的感染力自然也更大了。

此外，阮大鋮《燕子箋》的〈刺奸〉折李豬兒行刺自立為帝的安祿山，簡直如探囊取物，毫無困難。《長生殿・刺逆》則真實的寫出一座警衛森嚴的宮殿，而李豬兒行動過程和心理狀態也寫得細膩而活現。譬如李豬兒拔刀正欲下手之際，又以祿山的夢語而使之驚惶，於緊急之中作一頓折，更覺得自然傳神。

以上約略的說明了《長生殿》在情節上，是如何的對前人有所借鑑和學習，同時它又如何的經過藝術加工，使得排場布置，更加生動感人。除此之外，在這兒我們還要特別提出來的是，楊妃故事的發展，到了昉思筆下，已經達到最完美的境地。這是為什麼呢？主要的是他能一反傳統的觀念，盡刪楊妃穢事，並加重描寫了她和明皇死生不渝的至情。因此，楊妃在全劇中始終是個美麗而純潔的女子。《長生殿例言》云：

〔清〕洪昇：《長生殿》，《古本戲曲叢刊五集》，上卷，〈長生殿例言〉，頁一。

史載楊妃多汙亂事，予撰此劇，止按白居易〈長恨歌〉、陳鴻〈長恨歌傳〉為之，而中間點染處，多采天寶遺事、楊妃全傳。若一涉穢跡，恐妨風教，絕不闌入，覽者有以知予之志也。

昉思雖然說恐妨風教，故不闌入史傳所載的穢事；但因此已使得《長生殿》所要表現的主題思想格外鮮明；而就戲劇藝術的觀點來說，這樣的處理也著實是突出前人成就的地方。在《長生殿》之前以楊貴妃故事為素材的戲曲作品，每不能免此舊習，因此在排場布置上甚為不調和。譬如白仁甫的《梧桐雨》，雖然已著重於愛情的描寫，但是在楔子和第一折的祿山與貴妃的賓白，卻又公然將穢事道出，因此不免使觀者對貴妃生鄙視厭惡之感，其後長生密誓，便覺假意虛情；馬嵬之變，也令人以為罪有應得；而明皇梧桐夜雨、痛悼妃子，更使人感到癡傻可笑。所以《梧桐雨》儘管曲文非常優美可誦，但因為這幾句浮言的抄襲，竟使全劇為之減色，豈不可歎！吳世美《驚鴻記》亦不免此病，故昉思頗卑之。至於王伯成的《天寶遺事諸宮調》對於楊妃、祿山私情的細膩渲染、著意誇張，那更不用說了。昉思能以敏銳的藝術眼光，突破世俗的觀念，也難怪他塑造出來的楊妃那麼惹人愛憐，而在戲曲文學上的成就就能遠超前人了。

(二) 寄託遙深

昉思以同一天寶遺事為素材所寫的傳奇作品，也充分的發揮了他的想像力，將〈長恨歌〉中「蜀江水碧蜀山青，聖主朝朝暮暮情」，行宮見月傷心色，夜雨聞鈴腸斷聲」諸語，化作幾折極為感人的場面，將明皇對楊妃的眷戀之情，很細膩委婉的表現出來，使人對他們之間的相愛之忱，起了無限的同情。而天孫攝合，終於月殿重圓，又有意的彌補了千古不絕的長恨。如此說來，《長生殿》的主題思想，似乎只是個「情」字無疑了。

但是，近年來討論《長生殿》的人（見《元明清戲曲研究論文集》），都從那些反映時代背景的過脈戲加以深入的體會，而以為作者在帝王、后妃的生死至情之外，是另有深遠的寄意的。他的朋友並不是不知道他那蘊藏著的涵意，只是在異族的統治之下，有誰能不深為忌諱呢？因此也都附和著昉思，暢言「至情」以掩飾。這

種見解似乎牽強附會，但著者以為未始不有可能。因為在昉思之前的作家，像歸莊的《萬古愁曲》和吳偉業的《秣陵春》、《通天臺》、《臨春閣》，或灑遺民之淚，或寄黍離之悲，他們對昉思的創作應當有很大的啟示。兼以他幼年、少年時代，受著西泠十子的薰陶，早已蘊藏著一股強烈的民族意識，自然會流露在作品裡面，所以他寫作《舞霓裳》時，已經寓有風人之旨，到了《長生殿》，更應舒發無餘了。對此，吳舒鳧在第二十八齣〈罵賊〉的眉批，即已透露了一點消息。他說：

此折大有關係，雷海青琵琶遂可與高漸離擊筑並傳。嘗歎世間真忠義不易多有，惟優孟衣冠，妝演古人，凜然生氣如在。若此折使人可興可觀，可以廉頑立懦。世有議是劇為勸淫者，正未識旁見側出之意耳。[58]

所謂「旁見側出之意」，應當是作者真正寄意的所在。他在〈罵賊〉這一齣裡，很慷慨的表揚了一位卑微伶工雷海青的忠烈。而對於那些靦腆事新朝的奸臣賊子，則給予最嚴厲的批評。雷海青一上場就說：

武將文官總舊僚，恨他反面事新朝；綱常留在梨園內，那惜伶工命一條。……那滿朝文武，平日裡高官厚祿，蔭子封妻，享榮華，受富貴，那一件不是朝庭恩典？如今卻一個個貪生怕死，背義忘恩，爭去投降不迭；只因安樂一時，那顧罵名千古。唉！豈不可羞？豈不可恨？我雷海青雖是一個樂工，那些沒廉恥的勾當，委實做不出來。……[59]

這些話雖然罵盡了古往今來為了貪圖富貴，不惜背義忘恩的奸人賊子。但是，昉思所處的，正是滿清初年，南明的一些官吏，投順新朝做了貳臣傳中人物，正高官厚祿、享受富貴的時候。他於此時此地道破了這些話語，豈不明明在指桑罵槐嗎？雷海青接著又唱幾支曲子……

❺❽　〔清〕洪昇：《長生殿》，收入《古本戲曲叢刊五集》，下卷，頁九。

❺❾　〔清〕洪昇：《長生殿》，《古本戲曲叢刊五集》，下卷，頁九。

仙呂【村裏迓鼓】雖則俺樂工卑濫，硜硜愚暗，也不曾讀書獻策，登科及第，向鵷班高站。只這血性中、胸脯內，倒有些忠肝義膽。今日箇覷了喪亡，遭了危難，值了變慘。不由人痛切齒、聲吞恨嚥。

【元和令】恨仔恨潑腥羶莽將龍座淤。癩蝦蟆妄想天鵝噯。生克擦直逼的箇宦家下殿走天南。你道恁胡行堪不堪？縱將他寢皮食肉，也恨難劖。誰想那一班兒沒揣三，歹心腸，賊狗男。

【上馬嬌】平日家張著口將忠孝談。到臨危翻著臉把富貴貪。早一齊兒搖尾受新銜。把一箇君親仇敵，當作恩感。咳，只問你蒙面可羞慚。

【勝葫蘆】眼見的去做忠臣沒箇敢。雷海青呵！若不把一肩擔，可不枉了戴髮含牙人是俺，但得綱常無缺，鬚眉無愧，便九死也心甘。❻

【尾聲】大家都是花花面。一箇忠臣值甚錢？（笑介）雷海青！雷海青！畢竟你未戴烏紗識見淺。❻

接著唱道：

像這樣冷峻鋒利的話語，豈不使那些賣身投靠的奸賊膽戰心搖？也難怪《長生殿》當時在京師邸第搬演，「為見者所惡」（毛序）了。當雷海青壯烈成仁之後，昉思更假藉著奸賊的口來冷嘲熱諷一番。四偽官云…

殺得好！殺得好，一箇樂工，思量做起忠臣來，難道我們喫太平宴的，倒差了不成？❻

這種口吻雖出之於詼諧，但對那些可憎面目的諷刺，確是刻薄入骨。在這層意思之外，我們不要忘了作者對於安祿山的處置，更是有意的在顯示他那一股從小就蘊藏的強烈民族意識。

❻〔清〕洪昇：《長生殿》，《古本戲曲叢刊五集》，下卷，頁九—一〇。
❻〔清〕洪昇：《長生殿》，《古本戲曲叢刊五集》，下卷，頁一一三。
❻〔清〕洪昇：《長生殿》，《古本戲曲叢刊五集》，下卷，頁一一三。

我們知道，滿清本是長白山的一個部落，臣屬於明朝，後來勢力逐漸雄厚，乃跂扈稱王，擴張版圖，終於滅了朱明。這一連串的史實和安祿山的叛亂，實在太相像了。他們同樣的經過一場民族戰爭，然後入主中國。所以昉思掌握了安祿山之亂的素材後，便處處的表露了這種思想。在〈賄權〉折裡，他道出了安祿山醜陋的來歷，並點明了跂扈的本性。〈合圍〉折乃借安祿山之口，說出「按奇門布下了九連環，覷定了這小中原在眼，消不得俺眾路強蕃。」❻❸的民族侵略意圖。又在〈偵報〉折敘述了安祿山的反跡昭彰，而漁陽鼙鼓一動，勢如破竹而下，逼得個「官家下殿走天南」。至此，民族侵略的行動已經開展了，中國老百姓慘遭蹂躪，長安一片淒涼，凡此和「揚州十日」與「嘉定三屠」的景象是完全類似的。所以雷海青罵起安祿山來，一開口便說「恨仔恨潑腥羶將龍座淽」，郭子儀也說「野心雜種牧羊的奴」，而安祿山登極第一句話卻是「搶占山河」，都充分的說明了昉思對異族憎恨與鄙視，正是有意的發洩在當朝者的身上。所以李慈銘《越縵堂菊話》說：「《長生殿》寄託尤深，末易一二言之。」而敏感的康熙皇帝看了《長生殿》之後，便以為有心諷刺，勃然震怒之餘，乃興起大獄了（梁應來《兩般秋雨盦隨筆》卷一）。這才是昉思《長生殿》致禍的真正原因，所謂國喪未除而演劇，恐怕只是假藉名目而已。

昉思對於異族和降敵的漢奸，既然充滿著無限的憎恨，那麼表現在作品的另一面，自是充滿著亡國之痛與故國之思。〈彈詞〉、〈私祭〉二折，寫李龜年、永新、念奴的流落江南，蓋用以寓深遠的麥秀黍離之悲。而他那飄泊蕭索的身世，也藉著李龜年的琵琶彈唱吐露了出來：

> 【南呂】【一枝花】　不隄防餘年值亂離，逼拶得歧路遭窮敗。受奔波風塵顏面黑，歎衰殘霜雪鬢鬚白。今日箇流落

❻❸ 〔清〕洪昇：《長生殿》，《古本戲曲叢刊五集》，上卷，頁五九。

天涯，只留得琵琶在。揣羞臉上長街又過短街。那裡是高漸離、擊筑悲歌，倒做了伍子胥、吹簫也那乞丐。

因為有「唱不盡的興亡夢幻」和「彈不盡的悲傷感歎」，更何況「淒涼滿眼對江山」，怎能不把「幽怨」、「愁煩」寄之於嗚嗚咽咽的「繁弦」、「別調」呢？這種氣氛是籠罩著《長生殿》後半部的。我們可以說，這是《長生殿》在有意的諷刺當局之外，另一個深遠的寄託。昉思能將他的生命注入作品，所以感人如許之深，而成就邁越前人。

總結以上的論述，如果我們要明確的說出《長生殿》的主題思想是什麼？那麼可以這麼說：昉思是假藉著天寶之亂的素材，寓故國之思與遭遇之感於明皇與貴妃的濃情密意之中；由於眷戀故國，因之，對降賊漢奸刻意諷刺，對異族入主，極端的憎恨。認清這一點，我們才能真切的領會到《長生殿》深遠的寄意所在。否則，若僅看作帝王后妃之悲歡離合，那麼和讀《桃花扇》僅見其才子、佳人的情緣斷續是同樣膚淺的。

(三)文詞美妙

戲曲中的所謂文詞，主要的固然是曲文，但是賓白科諢其實也占有相當的分量，因此我們也一併在這兒討論：

1.曲文

曲文和詩詞有所不同，詩詞切忌粗俗、纖巧，曲文則可以不避。曲之可貴處乃在於能超脫而合乎機趣，如此則不板滯，有精神、有風致，其血脈相連屬，雖斷續而無痕。大抵曲辭要能合景生情，要從性情中得來。生

〔清〕洪昇：《長生殿》，《古本戲曲叢刊五集》，下卷，頁四七。

旦有生旦之曲，淨丑有淨丑之腔，貴乎順其自然，當行本色；忌在賣弄文采、矯揉造作。說到《長生殿》的曲文，堪稱「美妙」二字，大抵都能合景、合情與合乎人物的口吻。葉堂（生卒年不詳）《納書楹曲譜》卷四目錄云：

《長生殿》詞極綺麗，宮譜亦諧，但性靈遠遜臨川，轉不如《四夢》之不諧宮譜者，使人能別出新意也。❻⑤

「文采不逮臨川」，昉思是自己承認的；蓋因葉氏譜《四夢》，故有「轉不如《四夢》之不諧宮譜者，使人能別出新意也」之語。其實這種觀點並不正確，因為臨川雖以性靈取勝，但其關目冗雜、宮調不諧，已經失去其所以為戲曲的意義，如此就整部作品來說，焉能與《長生殿》抗衡？至於《長生殿》詞之所以極綺麗，主要的是因為扮作高力士的丑和扮作安祿山的淨以及扮作楊國忠的副淨都是極有身分的人物，所以詼諧俚俗的曲文並不多見。但其綺麗實即許之衡之所謂「湛」，是屬於清秀厚重的，並不流於輕浮的華麗。雖然，著者以為《長生殿》曲文之美妙，實不能以「綺麗」或「清秀」執於一隅。因為它是由於腳色身分和情景而各逞其態，各盡其妍的。所以其曲文之美妙，或者出於淒豔宛轉，或者出於痛快淋漓，或者雄渾而堅毅，或者蒼涼而感歎，或者柔媚以映帶風流，或者詼諧而滑稽突梯，其筆意所至，俱能出神入化。楊恩壽（一八三五—一八九一）《續詞餘叢話》云：

古今填詞家，動謂美人、才子，所謂美者，姿色在其次，第一在風致也。風致，非姿色可比，可意會不可言傳。雖以實甫之才，僅能寫雙文之姿，不能寫雙文之致。觀其「嬝嬝婷婷」，差有致矣，又加以「齊

❻⑤　〔清〕葉堂：《納書楹曲譜》，收入王秋桂主編：《善本戲曲叢刊》第六輯（臺北：臺灣學生書局，一九八七年），正集卷四，頁四八四。

齊整整」。夫以齊整贊美人，不過虎邱山泥美人耳，尚何致之有！余謂善寫美人之致者，惟《長生殿》

耳。〔驚變〕一齣，醉楊妃以酒，以觀其致，明皇真是風流欲絕。至曲之一語一呼，聲情宛轉，宛然一幅

「醉楊妃畫圖」也。

【北鬥鵪鶉】暢好是喜孜孜駐拍停歌（楊氏引作「駐馬聽歌」）。喜孜孜駐拍停歌。笑吟吟傳杯送盞。不須他絮

煩煩射覆藏鈎，鬧紛紛彈絲弄板。我這裡無語持觴仔細看，早只見花一朵上腮間。一會價軟咍咍柳嚲花歈，軟

咍咍柳嚲花歈，困騰騰鶯嬌燕懶。

【南撲燈蛾】懨懨懨輕雲軟四肢，影濛濛空花亂雙眼。嬌怯怯柳腰扶難起，困沉沉強擡嬌腕。軟設設金蓮倒

褪，亂鬆鬆香肩嚲雲鬢，美甘甘思尋鳳枕，步遲遲倩宮娥攙入繡幃間。⑥

此二折〔折〕應作「曲」為是）將醉中風致曲曲寫來，雖仇十洲妙筆，不能得其彷彿也。像【鬥鵪鶉】、【撲

燈蛾】這樣柔媚風流的曲子，只要是描寫明皇、貴妃歡樂的場面，無不比比皆是。如《定情》之【古輪臺】，

〈春睡〉之【祝英臺近】，〈製譜〉之【普天賞芙蓉】，〈舞盤〉之【千秋舞霓裳】，〈窺浴〉之【鳳釵花絡

索〕，〈密誓〉之【黃鶯兒】等，皆極其細膩柔遠，堪稱之為紛華綺麗了。但是若遇到悲戚的場面，則曲文自然

淒怨宛轉。如〈獻髮〉【喜漁燈犯】云：

思將何物傳情悃，可感動君？我想一身之外，皆君所賜，算只有愁淚千行，作珍珠亂滾。又難穿成金縷把雕盤

進。哦，有了。這一縷青絲香潤，曾共君枕上並頭相偎襯，曾對君鏡裡撩雲。丫鬟取鏡臺金剪過來。哎，頭髮，

頭髮！可惜你伴我芳年，翦去心兒未忍，只為欲表我衷腸，翦去心兒自憫。全仗你寄我殷勤。我那聖上呵！奴

⑥〔清〕楊恩壽：《續詞餘叢話》，《中國古典戲曲論著集成》第九冊（北京：中國戲劇出版社，一九五八年），卷三，頁

三二〇。

身，止鬅鬙數根，這便是我的殘絲斷魂。❻❼

這種情調是多麼的真切感人！在翦髮之前先以淚珠為導引，場面已顯淒緊。而欲翦未翦之際，又作兩層頓跌，使文心為之駘蕩不止；愈自憐自憫，愈見其誠摯之情。此外如〈夜怨〉之【風雲會四朝元】、〈聞鈴〉之【武陵花】、〈情悔〉之【三仙橋】、〈尸解〉之【雁魚錦】、〈見月〉之【夜雨打梧桐】、〈雨夢〉之【小桃紅】等，亦皆足具感人之力量。吳瞿安《中國戲曲概論》云：

《長生殿》則集古今耐唱耐做之曲於一傳中，不獨生旦諸曲，齣齣可聽，即淨丑過脈各小曲，亦絲絲入扣，恰如分際。❻❽

曲文美妙，而又耐唱、耐做，對於戲曲的使命，可謂達到完善的地步。馮沅君《中國文學史》云：

《長生殿》但就其文辭論，則頑豔淒麗，語語精粹。如〈春睡〉、〈疑讖〉、〈夜怨〉、〈驚變〉、〈埋玉〉、〈尸解〉、〈彈詞〉等，都可以遠追玉茗，近抗東塘。❻❾

「遠追玉茗，近抗東塘」，只是但就文辭而論，若加上音律之完美處，玉茗、東塘豈只要退避三舍而已。瞿安謂淨丑諸曲亦「齣齣可聽」，蓋能「絲絲入扣，恰如分際」，故詼諧滑稽，自然巧妙，能收到調劑聆賞，換人口味的效果。如〈窺浴〉折【字字雙】云：

（丑扮宮女唱）自小生來貌天然，花面；宮娥隊裏我為先，埽殿。忽逢小監在階前，胡纏；伸手摸他褲兒邊，不見。❼⓿

❻❼ 〔清〕洪昇：《長生殿》，《古本戲曲叢刊五集》，上卷，頁二四。

❻❽ 吳梅著：《中國戲曲概論》，收入王衛民校注：《吳梅全集·理論卷上》，卷下，頁三〇七。

❻❾ 馮沅君：《中國文學史》（臺北：莊嚴出版社，一九八二年），頁一九五。

又如〈進果〉折【撼動山】云：

（副淨扮使臣騎馬唱）海南荔子味尤甘，楊娘娘偏喜啖。採時連葉包，緘封貯小竹籃。獻來曉夜不停驂，一路裏怕耽，望一站也麼奔一站。⑦①

完全出於昉思在北曲上深邃的造詣。王季烈《螾廬曲談》卷二云：

《長生殿》之北曲，直入元人堂奧，雖關、白、馬、鄭無以過之。⑦②

瞿安《長生殿記》亦謂「余最愛北調諸折，幾合關馬鄭白為一手」。蓋昉思每以散套、雜劇為長安往來歌詠酬贈之具（見前引毛序），對於元曲有深入的體會和造詣，因之表現在劇本，自有崇高的成就。而若以古今傳奇中之

北曲而論，恐怕也沒有出其右的了。北曲力在弦索，故所表現者多為激切之音。如〈疑讖〉折【集賢賓】云：

論男兒壯懷須自吐。肯空向杞天呼。笑他每似堂間處燕，有誰曾屋上瞻烏。不隄防柙虎樊熊，任縱橫社鼠城狐。幾回家聽雞鳴起身獨夜舞。想古來多少乘除。顯得勳名垂宇宙，不爭便姓字老樵漁。⑦③

這種口氣聲調由老生唱來，是何等的雄渾勁切！又如〈偵報〉折【離亭宴歇拍煞】云：

他本待逞豺狼魅地裏思抄竊。巧借著獻驊騮乘勢去行強劫。……一路裏兵強馬劣。鬧洶洶怎隄防，亂紛紛難鎮壓，急攘攘誰攔截。生兵入帝畿，野馬臨城闕。怕不把長安來鬧者……他明把至尊欺，狡將奸計使，

⑦⓪ 〔清〕洪昇：《長生殿》，《古本戲曲叢刊五集》，上卷，頁七五。

⑦① 〔清〕洪昇：《長生殿》，《古本戲曲叢刊五集》，上卷，頁四九。

⑦② 王季烈：《螾廬曲談》，收入俞為民、孫蓉蓉編：《歷代曲話彙編・近代編》第一集，頁四三五。

⑦③ 〔清〕洪昇：《長生殿》，《古本戲曲叢刊五集》，上卷，頁三〇。

險備機關設。馬蹄兒縱不行，狼性子終難帖。逗的鼙鼓向漁陽動也。爺爺呵，莫待傳白羽始安排，小哨呵！準備閃紅旗再報捷。❼❹

像這樣的曲子，波浪是何等的壯闊！然而猶可勉強學步，至若彈詞諸曲，則庶幾絕唱矣！梁廷枏《藤花亭曲話》云：

〈彈詞〉第六、七、八、九轉，鐵撥銅琶，悲涼慷慨，字字傾珠落玉而出，雖鐵石人不能不為之斷腸，為之下淚，筆墨之妙，其感人一至於此，真觀止矣！❼❺

〈彈詞〉一齣在歌場最為盛行，故後來有「家家收拾起，戶戶不隄防」之語。著者雖不諳度曲，但曾於曲會上聆賞蔣慰堂先生歌〈彈詞〉數遍，覺其音調蒼涼悲歡，頗能表達李龜年淪落江南之苦與滿懷故國之思。鄭因百師謂其第七轉最美妙！低徊幽咽，聲情合一。其故除句法配合外，尤在用車遮韻。（《九轉貨郎兒譜》，《幼獅學報》三卷二期）茲錄之如下：

破不刺，馬嵬驛舍。冷清清，佛堂倒斜。一代紅顏為君絕。千秋遺恨滴羅巾血。半棵樹，是薄命碑碣。一抔土，是斷腸墓穴。再無人過荒涼野。莽天涯誰弔梨花謝。可憐那抱幽怨的望帝悲聲啼夜月。❼❻

〈彈詞〉也好，歌〈彈詞〉也好，都應當從頭至尾一氣而下，雖然【九轉貨郎兒】每轉換一韻敘一事，但其間血脈究是相連的…；倘若以片斷觀，必不能體會出其籠罩於全曲的蒼茫悲歡之美。

其實讀〈彈詞〉

❼❹〔清〕洪昇：《長生殿》，《古本戲曲叢刊五集》，上卷，頁七四。

❼❺〔清〕梁廷枏：《曲話》，《中國古典戲曲論著集成》第八冊，卷三，頁二六九。

❼❻鄭騫：《九轉貨郎兒譜》，《幼獅學報》第三卷第二期，收入《景午叢編》（臺北：臺灣中華書局，一九七二年），上冊，頁四八二。

《長生殿》的北曲幾乎每支都好，〈罵賊〉折正

宮【端正好】套是那麼的悔恨淒切，〈神訴〉折的北越調【鬥鵪鶉】諸曲是那麼的痛快淋漓，〈哭像〉折的北仙呂【村裏迓鼓】諸曲又是那麼地詼諧調笑，它們都各盡其

美，各極其致，兼以南曲又頗為清麗，因之使《長生殿》在詞采上能超出前人，得到相當高尚的成就。但是像

〈聞樂〉折「隸長門帚奉曾嫌」、「桂宮中花下銷炎」⑰偶然這樣牽強湊韻的句子，恐怕是屬於白璧之瑕了。

2.賓白

其次談到《長生殿》的賓白。戲曲中的賓白一向是被人忽視的。元曲的作者有的只作曲不製賓白。留待伶

人臨場活用，自行增減。《雍熙樂府》著錄劇曲，一概刪去賓白，可見當時並不把賓白看成也是戲曲中的一部分

生命。這在元雜劇中尚無甚關係，因為元曲只由旦或末獨唱，其他腳色只施賓白。曲、白之關係尚不甚密切，

所以觀曲文猶能知故事始末。但是傳奇就萬萬不能了，傳奇常是曲白相生，其妙在連貫。倘吐屬鏗鏘，談言瀏

亮，又往往能醒人耳目、沁人肺腑。李笠翁有見及此，對賓白便非常講究，他以為口吻要肖似人物腳色的性格，

生旦固不能出以粗口，淨丑亦不必故作典雅。話要說得經濟中肯，不可隨意蕪雜。意取尖新而可不避纖巧，少

用方言以能通天下之口耳。瞿安又調「賓白雖不論平仄，顧亦要協律調聲」。這也是有其道理的，因為平仄調配

適宜，抑揚頓挫，語語鏗鏘，當有助於戲劇的效果。

昉思在《長生殿》中，對於賓白的製作，也是相當細心的。大抵都能合乎以上的原則，無浮言贅辭；且狀

模聲口，亦極肖似。如〈復召〉折，明皇因思念貴妃，心情懊惱，無故遷怒小黃門的口吻寫得極妙。〈權鬨〉折

安、楊之相識相嘲也自有趣味。〈窺浴〉折宮女之私語頗有新意。〈埋玉〉折貴妃臨死之語也自纏綿。至於〈私

〔清〕洪昇：《長生殿》,《古本戲曲叢刊五集》,上卷,頁三六。

祭〉折永新、念奴淪落為道姑，於清明節祭悼貴妃，其實白接遞處，層層轉入正意而無一點痕跡，則技巧之化境矣。昉思又每以賓白為關目之承遞，譬如梅妃自始至終並未出場，只於白中隨時起興，亦隨地收拾。又如虢國承恩、貴妃忤旨亦僅在白中敘見，凡此均可謂善於利用賓白者。因之能省卻許多筆墨，深覺排場細密而緊湊。

但是〈覓魂〉一齣，非但曲文煩瑣，其實白亦蕪穢不堪，昉思欲逞才力，弄巧反拙矣！

3. 科諢

傳奇中的插科打諢，若就劇本的創作立論，非關重要。但若就搬演的情趣上說來，卻幾關全劇生命所在。因為劇曲演來能否新鮮活色，科諢的運用頗有左右的力量。所以忽略科諢，則劇情不免乾燥乏趣。倘一味莊嚴平板，就是雅興再高的人，也有瞌睡之時，何況凡俗之士觀劇僅取其愉悅身心的呢！

昉思應是有見及此，因之他對於科介一點也不苟且，深恐伶人胡亂為之，誤解了他的本意。他運用打諢以調和觀眾口味，也常能妙趣橫生，如〈褉遊〉、〈進果〉、〈窺浴〉、〈驛備〉等折。不過，他留餘地以待伶人的地方也是有的，凡此他只書作「諢介」。惟其科諢意在博世俗之一笑，不免淫穢之惡習。這種毛病如臨川、如石巢莫不如此，清李笠翁尤甚！豈世人非此不足以為笑料嗎？或者誠如人之常言：中國只有笑話之淺俗，而缺乏幽默之雋永呢？寧不可嘆！

此外尚可一提的是，昉思處理場面上的瑣事也能很細心周到。他把場上所用的服飾砌末都註明得很清楚，無庸伶人費心。而對於布景擺設的考究，他更是下過一番大功夫。譬如〈舞盤〉折，貴妃在入舞之前的場面，他這麼註明著：

場上設翠盤，旦花冠、白繡袍、瓔珞、錦雲肩、翠袖、大細舞裙，老、貼同淨、副淨扮鄭觀音、謝阿蠻，各舞衣、白袍，執五彩霓旌、孔雀雲扇，密遮旦簇上翠盤介。樂止，旌扇徐開，旦立盤中舞，老、貼、

淨、副唱，丑跪捧鼓，生上坐擊鼓，眾在場內打細十番合介。❼⑧

這是多麼考究，多麼獨具匠心，所以我們說，《長生殿》能風行宇內的因素固然很多，尤其宜於搬演，應當是歷久不衰的主要原因。

三、《長生殿》在戲曲藝術上的成就

吳瞿安《顧曲麈談·原曲》云：

嘗疑古今曲家，自金源以迄今日，其間享大名者，不下數百人，所作諸曲，其膾炙人口者，亦不下數十種，而獨於填詞之道，則缺焉不論，遂使千古才人欲求一成法而不可得。於是宗《西廂》者，以妍媚自喜；宗《琵琶》者，以樸素自高，而於分宮配調、位置角目、安頓排場諸法，悉委諸伶工，而其道益以不彰。雖有《中原音韻》及《九宮曲譜》二書，亦止供案頭之用，不足為場上之資。暗室無燈，何怪乎此道之日衰也。❼⑨

這段話是說得不錯的。古來曲家對於戲曲的創作，大抵只重視文采，他們幾乎忘了戲曲之所以為戲曲，是要用在舞臺搬演，以供大眾聆賞的。因此儘管曲文再美妙，如果不能被之管絃、演之氍毹，最多只是案頭文字而已，便完全失去了戲曲的意義。但是何以古今曲家普遍犯上這個毛病呢？推究其根源，主要的還是因為把戲曲當作「小道末技」的緣故。因之創作時，自不能出以謹嚴的態度，兼以文人多半不諳音律，偶然筆意所至，填為詞

❼⑧ 〔清〕洪昇：《長生殿》，《古本戲曲叢刊五集》，上卷，頁五七。

❼⑨ 吳梅著：《顧曲麈談》，收入王衛民校注：《吳梅全集·理論卷上》，頁三一四。

曲，也但欲求馳騁其詞華，很少能考慮到搬演在場上的效果。所以自有傳奇以來，稱得上佳作而傳世不絕的，像《琵琶記》雖高於才華而韻雜宮亂；《牡丹亭》雖詞采繽紛而音律聱牙；《桃花扇》雖布置妥貼而無可聽之曲；也都不免妍媸互見、利弊相生。

那麼在這眾家皆長其文才而昧於音律之際，洪昇精審音律，善於配搭聯套，關目布局又謹嚴，於是戲曲內在結構之排場藝術，自然無慚可擊，也因此能被公認為集明清傳奇乃至戲曲文學藝術之大成，其關鍵即在於此。首先論其關目布置之謹嚴，因為那是排場藝術妥貼的基礎：

(一)布局謹嚴

傳奇的關目布置是劇作家內在結構的藝術基礎，亦即其處理排場類型氛圍的基本骨架；而其關目與關目間，因要講求輕重，以見高低潮起；亦應講究前後埋伏照應銜接，以見針線細密。對此，笠翁《閒情偶寄》之曲論說得很清楚，昉思也運用得很靈巧。

大抵說來，昉思寫作《長生殿》還是依照著一般傳奇的通例，分為上下兩部。他在上半部從〈定情〉起，到〈埋玉〉為止，主要是描寫唐明皇與楊貴妃在宮廷的歡樂生活。下半部從郭從謹的獻飯起到月宮中的大團圓止，主要在演述分離後兩方牽懷眷戀的愁苦。這上下兩部無論在思想、風格和題材的來源上以至於文學上的成就，都是有所不同的。

1. 《長生殿》上半部的關目布置

《長生殿》上半部的題材，大抵都根據正史或唐人叢談、小說，很技巧的剪裁、整理和組織，因此在布局

上頗為成功。昉思為了使故事的發展有波浪起伏之致，所以在劇本的開頭先以〈定情〉、〈春睡〉二折來描寫楊妃初承恩澤的歡樂，接著就因虢國承恩，貴妃因妒被逐，使其間的愛情作一頓挫，然後通過貴妃的剪髮、獻髮和高力士的從中撮合，他們已嘗受到離別的愁苦，因此，愛情反而更加深厚。於是又以〈聞樂〉、〈製譜〉、〈舞盤〉等幾個熱烈場面，造成一個歡樂團圓的高潮。但在這高潮之後，又介入了一個梅妃，使得其間的愛情，呈現著頗為緊張的狀態。於是昉思就以頗為細膩的筆法，把楊妃忌恨交煎的心情反映在〈夜怨〉之中；接著又以〈絮閣〉一齣明寫出了楊、梅之間的爭寵，同時也表現出了楊妃肆無忌憚的驕悍，以及明皇由愛生畏的神態。楊妃總算勝利了，愛情的低潮算又過去。於是又以側筆寫出了一齣香豔柔膩的〈窺浴〉，而為了鞏固愛情的保障，和作為此後關目發展的線索，乃鄭重的安排了七夕〈密誓〉一齣，使帝王后妃間的愛情達到最高峰。接著乃急轉直下，寫出了歡樂之際的〈驚變〉和馬嵬〈埋玉〉的倉惶悲苦，使上半部在一個驚心動魄的場面下結束。

在這些愛情波浪的起伏之間，昉思還很藝術的穿插了一個反映當時社會背景的場面，這就是〈進果〉一齣。他藉著在貢使馬蹄下，人民所遭受的痛苦呼號，來說明安祿山事變一發生，天下所以望風披靡的根本原因。他有意的將安排在〈偷曲〉與〈舞盤〉之間，使之和宮廷佚樂成為鮮明的對比，予人以深刻的感受。我們若將這一齣和描寫曲江春遊，表現貴族豪奢的〈褉遊〉以及〈疑讖〉折「朱甍碧瓦，總是血膏塗」這樣的句子對照來看，更可以看出昉思的這點用心了。

此外，對於當時的朝廷政治，昉思則又藉著楊國忠和安祿山關係，以極經濟的筆法點染出來。在〈賂權〉折，寫安、楊一尊一卑，一個諂佞，一個奸險，這是他們關係的開始。到了〈褉遊〉，他們成為旗鼓相當的一對政敵，埋伏下互相傾軋的根苗。至於〈權鬨〉折乃互相攻訐，表現了極尖銳的正面衝突，而在〈偵報〉折裡，又以側筆寫出了他們「勾心鬥角」的白熱化。這在布局上可以說層次井然，而在描寫的技巧上，則是一層深入

一層。因為昉思是循著「情」的主題，同時藉此來反映大亂之前的朝廷政治和民間生活，所以筆意所至，自能處理得有條不紊。

2. 《長生殿》下半部的關目布置

昉思對於《長生殿》下半部的處理，由於所可憑藉的現實材料不多，根本沒有選擇和剪裁的餘地，而就傳奇的體例來說，上下兩部又是要對稱的；因之，他只得致力於人天空幻的渲染，表現在劇本的，便也只有明皇與貴妃間的懷念與昉思所寄意的麥秀黍離之悲。循著這兩個主要線索，前者敷衍了《冥追》、《聞鈴》、《情悔》、《哭像》、《尸解》、《仙憶》、《見月》、《雨夢》、《補恨》、《得信》等折，在分量上明皇和貴妃恰好相等。為了貫串這些情節，其間還插入《神訴》、《慫合》、《覓魂》、《寄情》等過脈戲。後者敷衍了《獻飯》、《罵賊》、《看襪》、《彈詞》、《私祭》等折。不過這樣還是不能和上半部二十五折對稱，所以昉思又加進了幾個故事發展必然過程的《剿寇》、《刺逆》、《收京》、《驛備》、《改葬》等數折。由此可見在布局上來說，後半部較前半部是鬆懈多了。《納書楹曲譜》卷四目錄云：

《長生殿》……於開寶逸事摭採略過，故前半篇每多佳製，後半篇則多出稗畦自運，遂難出色。[80]

這批評是對的，假如不是因為體例的關係，那麼像《仙憶》、《見月》、《驛備》諸折是大可以刪減的。吳舒鳧《仙憶》折眉批云：

《長生殿》……[81]

或疑《見月》與此折稍閒冗；不知證仙、回鑾皆是大事，此二折各見正面，又一引改葬，一引奏樂，必不可少也。[81]

[80]〔清〕葉堂：《納書楹曲譜》，收入王秋桂主編：《善本戲曲叢刊》第六輯，正集卷四，頁四八四。

[81]〔清〕洪昇：《長生殿》，《古本戲曲叢刊五集》，下卷，頁五八。

〈仙憶〉、〈見月〉二折雖有其分量，且亦可見出昉思針線承遞的緻密，但失之冗閒，則是無可避諱的短處。若演之場上，恐怕不免要令人困頓了。

3.《長生殿》之針線穿插縝密

《長生殿》上下兩部所表現的風格內容儘管有差異，但其針線穿插的緻密，則始終不稍懈。譬如定情之夕，以釵盒為信物，而此後釵盒再會者凡十四，其每次出現，無不為關目所在：蓋翠閣交收以固寵，馬嵬殉葬以志恨，墓門夜玩以寫怨，仙山攜帶以守情，璇宮呈示以求緣，道士寄將以徵信，至廣寒重會則以結案。這就是昉思所說的「專寫釵盒情緣」。《長生殿》的「釵盒」就好像織布機上的梭，它穿著「至情」的線，往來密織其間，因之脈絡分明，頭緒不亂；其主題思想也能藉此線索很完整的顯現出來。另外，昉思於情節的布置，又能善用埋伏與照應之法，使全劇無一筆之費辭，使閱者醒其關目。頗能收到豁人耳目、沁人心脾的效果。關於這一點，我們略據吳舒鳧眉批分析如下：

〈春睡〉折中，〈清平調〉只於白中帶過，主要的是避卻熟處，而在〈驚變〉折補寫，御園小宴，由妃子迤邐歌來，映帶風流，甚覺清新有味。〈褉遊〉折起用力士傳旨，結用力士口敕，前後照應，亦見章法縝密，斷而不亂。〈舞盤〉折明皇賜貴妃香囊，其尾聲有「親沐君恩透體香」之句，蓋為後殉葬之憑藉。〈偵報〉折寫祿山反形漸露，子儀先事而籌，以為〈陷關〉、〈收京〉之張本。〈密誓〉折雙星鵲橋之會，點明下界年月，以為「證仙」之關目；折末又以雙星收束，亦見前後照應，而牛女證盟，實已伏後文保奏補恨之根。〈驚變〉折點明陳玄禮，以起下折關目。〈冥追〉折回顧馬嵬驚魂，又以其姊妹兄弟之鬼魂點綴二二，用彰業報，因而引出貴妃悔罪真誠，已為其後〈情悔〉、〈尸解〉伏案。至於〈哭像〉折「只為我金釵鈿盒情辜負」「牽衣請死愁容貌」、〈神訴〉折「長生殿裡的誓非虛，金釵鈿盒的信難辜」，〈尸解〉折「記盒釵初賜，種下這恩深厚。癡情共守，又誰

知慘禍分離驟？……這壁廂是嗒那日陳瓜果夜香來乞巧，那壁廂是他恁時向牛女凭肩私拜求」，〈仙憶〉折「看了這金釵鈿盒情猶在，早難道地久天長盟竟寒」，〈見月〉折「只這盒釵，怎不向人間守，翻教地下埋？」「攛掇他牛和女，完成嗒盒共釵」，〈慫合〉折「可記得長生殿裡人一對，曾向我焚香密誓齊」，〈雨夢〉折「只為當日箇亂軍中，禍殃慘遭……說要把牛女深盟，和君王續未了」，〈寄情〉折「半邊鈿盒傷孤另，一股金釵寄遠思」、「七月七夕長生殿，夜半無人私語時」，〈得信〉折「七夕對牽牛，正夜半凭肩私咒。誰料釵分盒剖」，〈重圓〉折「釵分一股盒一扇，又提起乞巧盟言。同心鈿盒今再聯，雙飛重頭釵頭燕」等等，則皆與〈定情〉、〈密誓〉、〈埋玉〉諸折照應。因為釵盒定情與長生密誓，實為本劇兩大關目，故不厭其煩，屢屢及之。此外，像〈刺逆〉折點出豬龍，為後〈雨夢〉折見豬龍伏案。〈看襪〉折李謩、郭從謹隨意與〈偷曲〉、〈獻飯〉照應，又入女貞觀主為後永新、念奴學道作合。〈彈詞〉折蓋為天寶遺事之縮影，因之筆筆有根，處處呼應。〈改葬〉折子儀迎接回鑾，與土地神為楊妃訴冤，亦是排場隨手收拾處。〈雨夢〉折從夢中引起下回招魂，為上皇辯屈，乃承〈收京〉而來。〈補恨〉折點出月中奏新譜〈霓裳〉，以啟〈重圓〉演奏之關目。〈覓魂〉折寫通幽為上圓折「情一片幻出人天姻眷，即使有情終不變，定能償夙願」。作者本意與〈傳概〉【滿江紅】又相發明。

由於上面的分析，我們不難看出，昉思對於《長生殿》情節的布置與安插，是多麼的費心，多麼的細密！此外，我們附帶要提到的一點是昉思對於題材的取捨運用也是頗具藝術的。徐靈昭〈長生殿序〉云：

歲戊辰，先生重取而更定之。或用虛筆，或用反筆，或用側筆、閒筆，錯落出之，以寫兩人生死深情，各極其致。[82]

[82]〔清〕徐麟：〈長生殿序〉，收入〔清〕洪昇著，徐朔方校注：《長生殿》，頁三二一。

這裡所說的「側筆」和「閒筆」對於《長生殿》關目的安置來說，是很值得我們注意的。昉思為了調劑排場冷熱、角色勞逸均等，因此常用側筆來敘寫；同時為了使主腦分明，省卻許多頭緒，又每用閒筆約略帶過。前者像〈褉遊〉折以遊人盛麗映出明皇、貴妃之縱佚，以遺鈿墜舃映出三國夫人之淫奢，祿山之無狀並國忠之放縱，皆於虛處傳神。〈傍訝〉折以力士、永新傍觀閒論，以見出虢國承恩、貴妃忤旨。〈疑讖〉折將外戚驕奢、番兒騎紅塵，足為千古炯戒。〈窺浴〉折蓋因華清賜浴一事不寫則為掛漏，寫則大難著筆，因之於冊立時點明，而此後用旁筆映襯，以寫明皇、貴妃同浴，永新、念奴竊窺，故文情頗為生動，能窮其妍而盡其態。後者像〈春睡〉折藉念奴之口寫出梅妃遷置上陽樓東之關目。〈褉遊〉折將安祿山復職承寵以冠帶表現於遊春。〈疑讖〉折祿山受爵，亦僅從白內補明，繞場一見。〈製譜〉折於明皇白中點明郭子儀為靈武太守之關目，以之為〈勦寇〉、〈收京〉之張本。凡此種種皆可見出昉思之善於運筆剪裁，因之其布局結構不僅能埋伏照應，且簡淨無雜沓煩瑣之病。

(二)音律精審

我國戲曲和西洋的歌劇一樣，它們在藝術上的價值，主要的是表現在歌曲之中。因此歌曲的文詞固然要美妙，而音律的協和更屬緊要。因為倘若聲調不諧，以至於拗盡天下人嗓子，那麼儘管曲文工緻，也僅供案頭清玩而已，便完全失去了戲曲的效用。

《長生殿》寄託的遙深、布局的謹嚴、排場的妥貼及詞采的美妙，固然都是使得它在戲曲文學上有崇高地位的重要因素，但是其音律的精審，尤使古今才人一齊俯首。《長生殿‧例言》云：

崇村相國（梁清標），嘗稱余是劇乃一部鬧熱《牡丹亭》，世以為知言。余自惟文采不逮臨川，而恪守韻調，固敢稍有踰越。蓋姑蘇徐靈昭氏為今之周郎，嘗論撰九宮新譜，余與之審音協律，無一字不慎也。[83]

文采雖不逮臨川，而審音協律無一字不慎。昉思在〈例言〉中敢於這麼自我標榜，足見他對於音律的精審是多麼的得意。徐靈昭〈長生殿序〉亦謂「若夫措詞協律，精嚴變化，有未窺測者」[84]。因此，王君九教人讀曲應先讀《長生殿》，再讀《元人百種》與《玉茗堂四夢》等等。[85]瞿安也說，若必不得已要取舊本傳奇來作為製曲的圭臬，那麼「但學《長生殿》尚無紕繆」（見《顧曲塵談・原曲》）。凡此都可以說明《長生殿》在音律上的造詣，實已達到極其完美的境地。

1. 音律諧美處

著者為了確實了解《長生殿》音律的審美處，並使《長生殿》有一個釐辨牌調、分析正襯的本子，所以另闢一章，將此劇每支曲子，詳為斠律。斠律的結果，發現昉思雖尚不免偶有踰越規矩，但著實微乎其微。底下且根據斠律所得，先將本劇音律諧美處，拈其要者條述之；然後再將違規的地方，全部列舉出來。

第四折【祝英臺近】第三、五句末字作「懶疎裏」、「粉脂浣」，極合仄平仄之律。【祝英臺】「貼了翠鈿」句讀去似拗，唱來正協，若用尋常仄仄平平，便不諧美了。

第五折【夜行船序】之短柱韻作「氤氳」、「朱輪」、「榮分」與平仄之律甚合。

第七折【遶池遊】末句末二字「未容」合去平之律。【尾聲】之次句應作上三下四句法，合之。

[83]〔清〕洪昇：《長生殿》，《古本戲曲叢刊五集》，上卷，〈長生殿例言〉，頁一。

[84]〔清〕徐麟：〈長生殿序〉，收入〔清〕洪昇著，徐朔方校注：《長生殿》，頁三二一。

[85] 王季烈：《螾廬曲談》，卷二〈論作曲〉，頁二。

木」亦然。

第十折　【集賢賓】首句須作「平平去平平去上」，此句作「男兒壯懷須自吐」，正一絲不苟。【逍遙樂】之「暫遣」、「逆旅」、「伴侶」、「射虎」俱去上聲，「楚大」用上去聲，都是美聽處。【醋葫蘆】之「僭竊」、「土木」亦然。

第十一折　【錦中拍】之第五句「縱吹彈舌尖玉纖韻添」，其藏韻處「尖」，甚為妥貼。

第十四折　【八聲甘州】之第六句「涼蟾正當高閣升」與「平平仄平平仄平」之律甚合諧。

第十九折　【醉花陰】之首句末三字作「亂愁攪」極合去平上之律，末句末三字作「撇不掉」亦合平去去之律。【畫眉序】之次句應作仄仄平平平仄平仄，此正作「偶爾違和厭煩擾」。【出隊子】之「寂寥」二字作去上，頗美聽。【四門子】之「劣雲」、「只思」俱作仄平協調；而「別」字平聲，「岫」字去聲尤協。【尾煞】首句「再收好」須作仄平上；末句「定情時心事表」須作去平平去上，均極合律。

第二十折　【慶宣和】之「耀也」正合去上之律。【落梅風】第四句「命者」作去上，末韻「犖」作去聲，極諧。【風入松】之「驀桀」作入，「敢弄」作上去，頗為美聽。

第二十一折　【四季花】之五、六句須作平平仄平平平，平平仄平平平。此正作「朱闌幾曲環畫溪，修廊數層接翠微」。

第二十二折　【二郎神】第三句末二字作「做冷」，換頭第六句末二字作「久訂」與【集賢賓】之「半頃」、「露冷」、「打聽」諸語，俱是佳妙處。

第二十三折　【杏花天】之「將多」、「辦」、「唱歌」皆用去平合律。

第二十四折　【粉蝶兒】之「雁」、「辦」、「綻」仄韻處皆用去聲，調法極協。

第二十五折　【粉孩兒】之「成都直在天一涯」作平平仄仄平仄平，極合律。

第二十七折【新水令】末句「樹煙鎖」三字作去平上聲妙極。【步步嬌】首句必用「去上平平平去」，此作「沒揣傾城遭凶禍」，極合律。【北折桂令】之「翠輦」二字去上聲妙協。【北沽美酒帶太平令】末句末四字宜用「平平平去」，此正作「推眠妝臥」）。

第二十八折【尾犯序】次曲首句應作「平平仄仄平平」此正作「當筵眾樂奏鉤天」。【小梁州】末句必平韻，首曲作「博得永成雙」，次曲

第三十二折【端正好】末韻必去聲，此正作「障」。【快活三】末韻必去聲，此正作「帳」。【朝天子】末句「在手添悽愴」【幺篇】作「此恨怎能償」，俱合調法。

第三十三折【調笑令】首句五字二韻，此正作「往蜀△侍鑾輿◎」。末第二句「如花命懸三尺組」正合平平去平上上之律。【小桃紅】之「慷慨佳人難輕赴」極合仄仄平平去平仄之律。【麻郎兒】之【幺篇】末第二句「恨吐」、「意苦」俱去上聲，極稱調法。【絡絲娘】之「但孤處」用去平上合調。【尾聲】之「一員舊仙侶」極合仄仄平平去之律。【煞尾】末句「再」去聲，「講」上聲，極協調法。平平去平上之律。

第四十一折【攤破金字令】第八句應作平平仄仄平，此正作「推將這輪明月來」。

第四十四折【香徧滿】第六句宜作平平去上平，此正作「空留萬種悲」。【秋夜月】第三句應作「仄仄平平仄平仄」，此正作「寡鵠孤鸞白雲內」。

第四十六折【煞尾】之「跨展」作去上聲，佳。

第四十八折【宜春令】第三句末二字最妙，用去平方能發調，此二曲正作「淚滋」、「似茲」。

第四十九折【長拍】之「兩載寡侶」用四上聲妙極。第十一句作「此際輕分遠寄與」，極合仄仄平平仄仄仄之律。

第五十折【沉醉東風】之第七、八兩句俱應作仄平仄平，此正作「桂華正妍，露華正鮮」。【品令】第四句「飄飄御風旋」正合平平仄平之律。【川撥棹】第六句末四字「千秋萬年」與平平仄平之律極協。

2. 誤律處

第四折【祝英臺】第四支第四句作「淺淡粉容」，「淺」字宜用平而用仄。

第九折【尾聲】末句「一日相思訴與伊」應協仄韻。

第十九折【南滴溜子】之「圖個睡飽」句，「飽」字宜作平。

第二十折【慶宣和】第三句「躍馬彎弓鬥馳獵」，「獵」字宜作平聲。【風入松】之「哄騙」二字宜作去上，此作上去。【離亭宴歇拍煞】末句末三字必作去平上，此作「再報捷」，「報捷」二字俱失調法。

第二十一折【四季花】第十句「香泉柔滑宜素肌」，「柔」字宜用仄聲。

第二十二折【三郎神】第六句「細聽」二字與【換頭】第二句末二字「抱定」宜作去上或上去，此俱作去去。【集賢賓】首句須平平去上平去平，此作「秋空夜永碧漢清」，「碧」字宜作平。

第二十六折【黃龍袞】末句結韻宜去聲，此作上聲「餉」。

第二十八折【尾犯序】第三曲首句應作平平仄仄平，此「幽州鼙鼓喧」，「鼙」字宜用仄聲。

第三十二折【滿庭芳】末第二句作「香魂再轉」，「轉」字宜作平聲。

第三十六折【駐馬聽】七、八兩句宜對偶，此作「玉人一去杳難尋，傷心野店留殘錦」，不對偶。

第四十一折【夜雨打梧桐】之「一時半刻難打捱」句應作「平平仄平平仄平」為是，次曲作「時移境易人事改」，皆不甚合律。

總計全劇才十四處不合聲律而已，其音律之精審於此可得確證。

3. 關於韻協

曲分南北，南北曲之間的用韻也有顯著的區別。因為北曲無入聲，所以周德清（一二七—一三六五）作《中原音韻》時，便將入聲都派作平上去三聲。但南曲卻嚴分平上去入四聲，北曲只有平聲分陰陽，而南曲嚴格的說平上去入四聲都要分陰陽。南北字音既然有如此的差異，那麼在分韻上自然也有所不同。

元人北曲最初用的是詩韻，但詩韻不能盡合北唱。所以北曲作家乃或就地方字音隨口取協。直到周德清乃根據關鄭馬白的作品，「韻共守自然之音，字能通天下之語」。以當時通行的標準語音，作成《中原音韻》一書。於是曲家用韻才算統一，而此後之北曲作家，無不以之為準則。

至於南曲用韻，雍乾以前，諸家大抵主張依《洪武正韻》。《正韻》將平上去三聲各分二十二韻，計六十六韻，入聲獨分十韻。但這種分法並不允當，因為參與修輯的，差不多是南方人，而他們仍以傳統的詩韻作根據，所以它與《中原音韻》固然有所差異，就是和當時南方官話也不盡相同。因之，范善臻乃作《中州全韻》，不過又參照《正韻》及《中州音韻》，辨明四聲陰陽，撰《韻學驪珠》。這樣一來，南曲曲韻才有一定的標準。道咸以後，南曲作家也率用沈韻。底下我們且將《洪武正韻》、《中原音韻》、《韻學驪珠》之韻部分合的關係列表說明如次：

《洪武正韻》	《中原音韻》	《韻學驪珠》
東董送	東鍾	東同
支紙寘	支思（與齊微開口音的一部分）	支時
齊薺霽	齊微開口音的一部分	機微（《顧曲塵談》作齊微）
魚語御	魚模的細音	居魚
模姥暮	魚模的洪音	姑模
皆解泰	皆來	皆來
灰賄隊	齊微的合口音	灰回《顧曲塵談》作「歸回」
真軫震	真文	真文
寒旱翰	桓歡（與寒山的「干」、「看」、「寒」、「安」等字）	歡桓
刪產諫	寒山（除上述干等字外）	干寒
先銑霰	先天	天田
簫筱嘯	蕭豪的細音	蕭豪
爻巧效	蕭豪的洪音	蕭豪
歌哿箇	歌戈	歌羅
麻馬禡	家麻	家麻
遮者蔗	車遮	車蛇
陽養漾	江陽	江陽
庚梗敬	庚青	庚亭
尤有宥	尤侯	鳩侯
侵寢沁	侵尋	侵尋
覃感勘	監咸	監咸
鹽琰豔	廉纖	纖廉

從上面這張表我們可以看出，這三種韻書間，其韻部分合的最大差異，乃是《中原音韻》的「齊微」韻和「魚模」韻，《洪武》、《驪珠》二書都各分作兩韻。前者以開合分，後者以洪細分。此外《洪武》又以洪細將蕭豪分作二韻，明人既然恪遵《洪武正韻》，則其曲中韻協，自應齊薺霽與灰賄隊有別，魚語御與模姥暮有分，簫筱嘯與爻巧效不混；但是據張清徽師《明代傳奇犯韻》（見《明清傳奇導論》）統計的結果，明人傳奇中從無將《中原音韻》的魚模、齊微、蕭豪以洪細或開合釐為二韻者。也就是說，他們協韻的標準，還是依據《中原音韻》的韻部分類的。笠翁劇論「魚模當分」條云：

填詞之家即將《中原音韻》一書，就平、上、去三音之中，抽出入聲字另為一聲，私置案頭，亦可暫備南詞之用。然此猶可緩。更有急於此者，則魚模一韻，斷宜分別為二。魚之與模，相去甚遠，……欲其文字與聲音媲美者，當令魚自魚而模自模，兩不相混，斯為極妥。即不能全齣皆分，或每曲各為一韻，如前曲用魚，則用魚韻到底，後曲用模，則用模韻到底，猶之一詩一韻，後不同前，亦簡便可行之法也。⑧⑥

「將《中原音韻》，就平、上、去三音之中，抽出入聲字另為一聲。」笠翁這句話正說明了明清傳奇作者利用《中原音韻》來作南曲的方法。明沈璟（一五五三—一六一〇）《南詞韻選》所標示的韻目和晚明傅一臣（生卒年不詳）《蘇門嘯》十二本雜劇，每折所注明的韻部，都依據《中原音韻》十九部標名。清人傳奇中，其註明韻目者，如朱素臣（生卒年不詳）《秦樓月》、夏綸（一六八〇—一七五三）《惺齋五種曲》、海林道人（生卒年不詳）《鴛鴦絛》、黃振（一七二四—一七七二）《石榴記》等，亦皆以《中原》十九部標名。其中唯《秦樓月》之

⑧⑥〔清〕李漁：《閒情偶寄》，《中國古典戲曲論著集成》第七冊，卷之二，頁四〇。

〈忠諫〉折標作「呼模」，〈貞拒〉折作「居魚」，確實將魚模分作兩韻外，其餘魚模例皆不分韻。笠翁雖然也極力主張魚模當分，但是我們若細檢其《十種曲》，不難看出，他雖然已經儘量的把魚模分開來使用，然而還是免不了要常常混合在一起。惺齋大概受到笠翁的影響，也有意的要把魚模分開，不過還是分得不純。至於齊微分作「齊微」和「歸回」，那幾乎是無人確實遵守，更不論蕭豪之分洪細了。若此，假如我們要考究傳奇中犯韻的話，碰到所謂居魚、姑模相混或齊微、歸回相亂的，我們便不能說它們是犯韻了。

我們知道，傳奇用韻最易相混的是支思、齊微、魚模之間；魚模、歌戈之間；真文、庚青、侵尋之間；先天、寒山、桓歡、監咸、廉纖之間。因為它們之間的主要元音不是相同，就是相近；而其藉資分別者，主要的只是韻尾的差異而已。所以曲家製曲，假如不基準韻書，而以口取協的話，便難免有錯亂混雜的毛病。其歌之於口，至其歇腳處，便令人有散漫無所歸的感覺。也因此，曲中的協韻，向來很被重視。《太霞新奏・發凡》云：

詞學三法，曰調、曰韻、曰詞；不協調則歌必換嗓，雖爛然詞藻無為矣。自東嘉沿詩餘之濫觴，而效顰者遂藉口不韻。不知東嘉寬於南，未嘗不嚴於北。謂北詞必韻而南詞不必韻，即東嘉亦不能自為解也。[87]

非但詞美、調協，即用韻亦極為考究。著者曾將《長生殿》的每一個韻腳，仔細檢查一遍，發現其用韻雖然非常謹嚴，但仍然免不了有偶然致誤的地方，現在將這些誤韻的韻腳列表說明如下：

調、韻、詞為構成曲學的三要素，《琵琶記》雖然雅麗，但以舛韻太甚，後人每以之為白璧之瑕。至若《長生殿》非但詞美、調協

參見〔明〕馮夢龍：《太霞新奏》，收入王秋桂主編：《善本戲曲叢刊》第五輯，冊一，頁一─二。

齣目	曲牌	誤韻韻腳	應協之韻	誤入之韻
十七	胡撥四犯	殷	寒山	真文
十七	胡撥四犯	滿	桓歡	桓歡
十七	胡撥四犯	膽	監咸	監咸
十七	胡撥四犯	詮	寒山	先天
十七	胡撥四犯	令	寒山	庚青
十七	胡撥四犯	儇	寒山	先天
十七	煞尾	官	寒山	桓歡
十九	南雙聲子	錯	蕭豪	歌戈
二十	夜行船	武	車遮	魚模
二十二	山桃紅	會	支思	齊微
二十五	會河陽	憐	家麻	先天
二十七	僥僥令	殺	歌戈	家麻
二十七	沽美酒帶太平令	蛻	歌戈	齊微
二十八	遶紅樓	部	先天	魚模
三十三	紫花兒序	案	魚模	寒山
三十六	駐雲飛（第三支）	瑩	東鍾	庚青
三十七	二犯漁家傲	躊	尤侯	魚模
三十八	貨郎兒（一轉）	怨	寒山	先天
三十八	貨郎兒（五轉）	梵	寒山	監咸
四十	九廻腸之急三鎗	續	寒山	魚模
四十六	混江龍	甄	先天	真文

由上表知昉思全劇五百餘支曲中只有十六支犯上了混韻或失韻的毛病，若以字數計之，亦不過二十一字而已。這應當是昉思偶然的疏忽，或是在長篇鉅著中，因韻字不敷應用，不得已而取協鄰韻的變通之法。在傳奇中，用韻如昉思之謹嚴，恐怕很少更出其右的了。

(三) 排場妥貼

排場即是劇作者將故事情節，藉著腳色的搬演，以具體的方式表現出來。《長生殿》的排場最為劇論家所稱道，譽為「無懈可擊」。對此，著者已別立專章加以仔細分析研究，這裡只舉出它的三點結論：

1. 總計《長生殿》分場的情形：

有大場九折，正場二十五折，過場十二折，短場三折。正場為骨子排場，故占全劇之半；大場分配於二、十四、十六、十九、二十四、二十七、三十二、三十八、五十等齣，使全劇看來有波浪起伏之妙，而其他之過場、短場則上下承遞，骨架線索細密銜結，井然有秩，故甚覺結構嚴謹。若以其表現形式分場，則文場計有三十四折，武鬧場計有十五折調配其間，亦足以調劑其冷熱了。對於《長生殿》的排場，假如我們硬要指出一點毛病的話，那麼其三十四、三十五、三十六連用三折過場，且三十三折又屬粗口比曲鬧場，於觀眾之聆賞未免間歇過久，倘能將〈收京〉與〈尸解〉二折置換，則似較為妥當。

2. 在聯套排場上對於前人有所承襲或模仿者計得二十五齣，條列如下：

〈定情〉 —— 《琵琶·中秋望月》、《浣紗·採蓮》。

〈春睡〉 —— 《琵琶·牛氏規奴》、《西廂·玉臺窺簡》。

〈禊遊〉 —— 《蕉帕·鬧婚》。

〈獻髮〉——《畫中人·魂遇》。

〈復召〉——《運甓·盧山會合》。

〈疑讖〉——元雜劇《玉簫女》。

〈聞樂〉——《西廂·琴心寫恨》。

〈製譜〉——《燕子箋·寫像》。

〈權鬨〉——《荊釵·祭江》、《西廂·跪媒求配》。

〈偷曲〉——明人【天長地久】散套。

〈合圍〉——《邯鄲·西諜》。

〈夜怨〉——《琵琶·臨妝感嘆》。

〈絮閣〉——《療妬羹·假醋》。

〈偵報〉——馬東籬【百歲光陰】散套。

〈密誓〉——傳奇中習見。

〈驚變〉——貫酸齋【西湖遊賞】散套、傳奇中習見。

〈埋玉〉——《精忠·刺字》、《西樓·計賺》。

〈獻飯〉——《荊釵·分別》。

〈冥追〉——《荊釵·時祀》、《雙烈·道逢》、《情郵·追車》。

〈聞鈴〉——《金印·往魏》。

〈情悔〉——《琵琶·乞丐尋夫》。

〈哭像〉——傳奇中習見。

〈神訴〉——《北西廂·鄭恆求配》。

〈刺逆〉——《紅拂·俠女出奔》。

〈收京〉——《畫中人·之任》、《明珠·拒奸》。

〈看襪〉——《紅拂·秋闈談俠》。

〈尸解〉——《琵琶·宦邸憂思》、《西園·訛驚》。

〈彈詞〉——元雜劇《貨郎旦》。

〈見月〉——《邯鄲·閨喜》。

〈改葬〉——《精忠·冥途》。

〈慫合〉——《還魂·幽媾》。

〈雨夢〉——傳奇中習見。

〈覓魂〉——元劇《老生兒》、《灰闌記》、《尉遲恭》、《還魂》〈冥報〉。

〈寄情〉——傳奇中習見。

〈得信〉——《還魂·移鎮》。

〈傳概〉——《玉獅墜》、《石榴記》之〈開場〉。

〈褉遊〉——《伏虎韜·結案》、《鴛鴦絲·完聚》。

〈傍訝〉——《帝女花·醫窮》、《伏虎韜·學閫》。

由此可見《長生殿》對於前人的涵茹與博取。而其直接影響後人之排場聯套，亦有十五折之多⋯

其所創之新套，亦頗諧婉可喜，這也是乾嘉以後作者每多蹈襲的原因。

另外其自創之集曲有【八仙會蓬海】、【杯底慶長生】、【羽衣第二疊】、【千秋舞霓裳】、【鳳釵花絡索】、【清商七犯】、【羽衣第三疊】諸曲。昉思對於那些襲取前人的成套，在排場運用上，往往有超越前賢的地方；

〈獻髮〉——《梅喜緣·祝髮》。

〈製譜〉——《脊令原·依叔》、《香祖樓·觴芟》。

〈窺浴〉——《才人福·和箋》。

〈埋玉〉——《帝女花·割慈》。

〈冥追〉——《帝女花·割慈》。

〈剿寇〉——《石榴記·雙探》。

〈尸解〉——《帝女花·殲寇》。

〈仙憶〉——《帝女花·魂遊》。

〈見月〉——《伏虎韜·催試》。

〈改葬〉——《帝女花·殯玉》。

〈覓魂〉——《帝女花·哭墓》。

〈得信〉——《帝女花·散花》。

《帝女花·訪配》。

3. 在腳色之運用上：

昉思計用生、旦、副淨、丑、末、外、老旦、貼、小生等九腳色。如尚有不足，或不便於調配時，則以「雜」或「眾」充之。「雜」或「眾」所扮演者，除雜曾扮演秦國夫人外，皆為侍從、宮女或士卒等不重要人

物，雖亦有任唱者，而其唱工必極為輕微。生、旦兩腳色為傳奇之男女主腳，故唱工自較他色為繁重。昉思以生主唱十四折，陪唱四折；旦主唱十三折，陪唱五折，其勞逸可調極為均衡。其他腳色，如貼雖只扮演四種人物，主唱一折，但出場二十三折，陪唱十八折；丑雖扮演十一種人物，出場二十六折，主唱亦有三折，但陪唱只八折。淨、末等主唱者均為三、四折之間，陪唱者均在八折上下，其勞逸亦相當平勻。至於老旦出場二十一折，主唱三折，陪唱十一折，較之淨、丑、末、貼等似略為繁重些；外出場十二折，主唱三折，陪唱五折；小生出場十一折，主唱二折，陪唱六折，較之又似乎輕微些；但是其間的勞逸實相差無幾。因此，我們可以說，昉思對於腳色的運用是相當均勻的。

王季烈《螾廬曲談》卷二云：

《長生殿》全部傳奇共五十折，除第一折〈傳概〉為上場照例文章外，共計四十九折，不特曲牌通體不重複，而前一折之宮調與後一折之宮調，前一折之主要角色與後一折之主要角色，決不重複。……其選擇宮調、分配角色、布置劇情，務使離合悲歡，錯綜參伍。搬演者無勞逸不均之慮，觀聽者覺層出不窮之妙。自來傳奇排場之勝，無過於此。其中之〈定情〉、〈密誓〉、〈埋玉〉等折，皆於一折之中，移宮換韻，此因排場變動，劇情改換，故改易宮調以適應之，非《琵琶‧吃糠》折之無故換調可比。蓋〈定情〉折前半大石一套，為冊妃宴飲歡劇，後半越調二曲，為深宮密語情形，〈密誓〉折越調諸曲，為牛女天上相會之事，商調諸曲，為宮中拜禱設盟之事，〈埋玉〉折中呂全套，為六軍逼妃情事，至末一曲【朝元令】乃係護駕起行，與前事不相蒙。凡此等處，正以一折中移宮換韻，而益見其切合劇情也。又〈覓魂〉一折，北仙呂全套，前半淨唱，後半末唱，雖與北曲全折限一人唱之通例不合，然此種長套之曲，一人之力決不能唱畢，出神另易角色，究是通幽合一人，故雖變通古人成法，而仍不背於古。非深明曲理者，

王氏的批評不僅扼要中肯，而且將《長生殿》排場的妙處也點明了。 **❽**

餘言

《長生殿》在戲曲文學和藝術的偉大成就有如上述，但另外還應當提到的是昉思對於劇中人物的塑造，雖然可以說是依循著一般戲劇的原則，那就是愛憎判然、善惡分明，但其成就則在個性鮮明。唐明皇的軟弱無能，安祿山的跋扈叛逆，楊國忠的奸險巧詐，郭子儀的公忠正直，雷海青的氣節凜然，都有很細膩而成功的刻畫。而其中尤以對楊貴妃的塑造，更達到了藝術的最高手腕。在〈絮閣〉一折裡，她雖稍嫌忌嫉潑辣，但正如明皇所說的：「媚處嬌何限，情深妬亦真。」而後來「願一靈早依聖座，便牢牽袞袖黃羅」的深情至意，則足以動人心絃而為之神往。所以《長生殿》裡的楊貴妃是有性靈的，她不像《綵毫記》裡那麼庸俗，不像《驚鴻記》裡那麼淫蕩，她已是人們心目中十足美麗的形象。所以說，《長生殿》在人物塑造也是成功的。也因此在戲曲上能居於集大成的地位，確實是實至名歸。

自乾嘉以後崑曲漸衰，至道咸益一蹶不振，亂彈花部繼之而興；那麼《長生殿》和《桃花扇》又可以說共同的給盛行了二百餘年的崑曲做個光榮的結束。此後曲家雖亦有可觀者，但大抵有曲無戲，像《長生殿》這樣宜於案頭文字，且宜於氍毹搬演的，已是絕無僅有的了。若說到《長生殿》給後世戲曲的影響，統而觀之，則

❽ 王季烈：《螾廬曲談》，收入俞為民、孫蓉蓉編：《歷代曲話彙編‧近代編》第一集，頁四一七─四二一。

不能有此創舉也。**❽**

有二端，其一就是和《桃花扇》共同的開詞人徵實的風尚。吳瞿安《中國戲曲概論》卷下云：

二家（洪、孔）既出，於是詞人各以徵實為尚，不復為鑿空之談。所謂「陋巷言懷，人人青紫，閑閨寄怨，字字桑濮」者，此風幾乎革盡。曲家中興，斷推洪、孔焉。❽❾

其實以史事敷衍的傳奇作品，在洪孔之前雖然少見，但明代梁辰魚（一五二〇－一五九二）的《浣紗記》，早已膾炙人口，此劇以崑山腔主唱不僅風靡一時，而且取代了餘姚、海鹽諸腔在劇曲上的地位。因此可能它的音樂部分較之文學內容對劇壇上更有影響。其次是清初李玉（生卒年不詳）的《清忠譜》和吳偉業（一六〇九－一六七二）的《秣陵春》等，但它們作品本身的成就有限，並不像《長生殿》和《桃花扇》那樣的磅礴恢宏，籠罩著無限的悲涼感歎和沉鬱著故國黍離之思，其感人的力量自然不及洪孔；所以乾隆以後作者像張堅（一六八一－一七六三）《懷沙記》、董榕（一七一一－一七六〇）《芝龕記》、夏綸（一六八〇－一七五三）《新曲六種》、黃振（一七二四－一七七三）《石榴記》、黃燮清（一八〇五－一八六四）《帝女花》《桃谿雪》等所繼承的徵實習尚，自然是直接受到二家的影響了。雖然，《浣紗記》諸作實在也可以說是洪孔二家的先聲。

其二是《長生殿》的聯套排場細密妥貼，最為劇論家所稱道，後世曲家大都奉之為規範楷模。其中黃振《石榴記》和黃燮清《倚晴樓七種曲》模仿的痕跡最為顯然，其全劇一半以上所用的套數和所表現的場面，不是和《長生殿》相同就是類似，其他像張堅《玉燕堂四種曲》，夏綸《新曲六種》，蔣士銓（一七二五－一七八五）《藏園九種》，沈起鳳（一七四一－？）《沈氏四種》也多多少少有所師承。可見乾隆以後曲家填詞，莫不以《長生殿》為圭臬。

❽❾ 吳梅著：《中國戲曲概論》，收入王衛民校注：《吳梅全集·理論卷上》，頁三〇七。

此外乾嘉流行北京的俗曲如子弟書、南詞等每改編《長生殿》戲來彈唱，其標題盡依《長生殿》齣目，其後也有亦囂囂齋主人編為皮黃八齣，可見《長生殿》之深入民間與流行之廣。而泰興季家市，一演《長生殿》費鏹數十萬兩（清王友亮《雙佩齋集》）、江南大吏以沉香木雕玉環像，衣服舞具「金繪錦翠，珠瑙犀珀，刻意精麗」（厲鶚《樊榭山房集》），更不難想見當年上達御覽，轟動輦下，北邊南越東甌西川不時搬演的盛況（吳舒鳧《長生殿序》）。昉思終身坎坷，得此一劇傳世，已可不廢江河萬古流了。

後記：以上是從我的碩士論文《洪昇及其長生殿》節錄的，完成時間在一九六七年六月。[90] 那時兩岸隔絕，資料不易得。我用心用力的先撰成《洪昇及其長生殿》、《長生殿斠律》、《楊妃故事的發展及與之有關的文學》、《洪昉思年譜》四篇分題基礎研究，加上我閱讀《長生殿》所獲取其在戲曲文學和藝術上的心得看法，然後撰成此文。其後十二年，於一九七九年二月章培恒先生撰有《洪昇年譜》，比我的《洪昉思年譜》雖精審得多，但「英雄所見」亦有不謀而合。個人有個習慣，也許是劣根性，喜歡為自己保留「學術歷程的軌跡」，能不修改則一仍其舊，而今衰朽殘年，不妨「敝帚自珍」，留此少作吧！

[90] 曾永義：《洪昇及其長生殿》（臺北：國立臺灣大學中國文學系碩士論文，一九六七年六月）；後收入《國家戲曲研究叢書》第四八種（臺北：國家出版社，二〇〇九年）。

第拾參章　北孔東塘《桃花扇》鑑歷史之得失

引言

說到《桃花扇》，這部與洪昇（一六四五—一七〇四）《長生殿》並峙於康熙曲壇的奇葩，對我來說，有特別的「緣分」和意義。因為摯友作曲家游昌發教授，最大的願望就是為《桃花扇》譜成中國現代歌劇，要我編劇，乃於二〇〇八年十月三十一日至十一月二日由臺灣戲曲學院京崑劇團演於臺北國家戲劇院。二〇〇九年十一月十三日至十五日我以南雜劇體製規律所改編的崑劇《李香君》，又由京劇團首演於臺北城市舞臺，十二月五日參加廈門藝術節演出，八日巡演於河南省商丘宋城大戲院，十日演於鄭州大戲院，十四日演於北京中國戲曲學院大禮堂，十五日演於北京梅蘭芳劇院。二〇一三年三月二十七日至二十八日北京北方崑劇院重新排演，於中國評劇院公演兩天。劇本刊載於臺北藝術大學《戲劇學刊》二〇一〇年一月第十一期，收入拙著《蓬瀛五弄》，臺北國家出版社二〇一五年四月出版。

可見我曾經為《桃花扇》費過心血，也為《桃花扇》跑過江湖。我在《李香君・序曲》中借副末開場吟出這首詩：

白骨荒煙（一作青灰）長艾蕭，桃花扇底送南朝。朱明一代無明主，漢野千秋有野樵。官寺東林才寂寞，殃民禍國已喧騷。不因重做興亡夢，兒女濃情何處消。❶

這首詩的首尾兩聯，東塘用作其第四十齣〈入道〉的劇末下場詩，我中間插入頷頸二聯成七律。而這首「合體詩」也象徵我的南雜劇《李香君》實脫胎於傳奇《桃花扇》。《李香君》七齣，序列為〈訪翠眠香〉、〈卻奩辭院〉、〈哭主設朝〉、〈江南江北〉、〈選優罵殿〉、〈探院沉江〉、〈重會訣別〉。劇末我又寫了一首七律：

山河變色苦流離，搶地呼天莫我知。誤國忠臣常不覺，投誠列士貴嫌遲。青樓節義存紅粉，白渚漁樵飲綠卮。扇底桃花飄落盡，一回惆悵一回思。

此詩則完全是個人對於《桃花扇》與《李香君》的感懷。而今更重讀《桃花扇》，檢點東塘生平，發為學術論文，認為東塘因其《桃花扇》享重名於生前身後，實至名歸，因為他費了十五、六年的血心，三易其稿而後完成。也因此《桃花扇》可以說是他此生智慧才華最燦爛的結晶，其為歷史劇不祧之典範因亦宜也；其為傳奇最燦爛之奇葩因亦宜也；只是耄耋殘年，為之述評，頗感筆澀氣懶，難於俐落，不免惆悵而已。

一、孔尚任生平與著作

孔尚任（一六四八―一七一八）字聘之，又字季重，號東塘，別號岸堂。生於清世祖順治五年明桂王永曆二年戊子（一六四八）。曾以魯諸生讀書石門山中，古稱雲山，因自號雲亭山人。生於清世祖順治五年明桂王永曆二年戊子（一六四八），卒於康熙五十七年（一七一

❶ 曾永義編撰，周秦譜曲：《李香君》，收入《蓬瀛五弄》（臺北：國家出版社，二〇一六年），頁二四七。

❷ 曾永義編撰，周秦譜曲：《李香君》，收入《蓬瀛五弄》，頁二九一。

（八）戊戌正月上元前，七十一歲。

東塘為孔子（前五五一—前四七九）第六十四代孫，父貞璠，字用璞，號琢如。明崇禎六年（一六三三）

舉人。入清，絕意仕進。與木皮散客賈鳧西（名應寵）（一五九四—一六七五）相友好。

東塘有子二，長名衍譜，字榆村，號小岸。雍正甲辰（二年，一七二四）陪祀，恩貢，官丹陽主簿，有《小

岸詩》。次名衍誌，衍聖公府三品執事官。

參考今人袁世碩《孔尚任年譜》❸，孔尚任生平可分三階段：

甲、家居與入石門山讀書時期：

順治五年（一六四八）出生至康熙二十一年，三十五歲（一六八二）。

乙、仕宦時期：

（1）在北京為國子監博士：康熙二十四年（一六八五）正月，時年三十八歲。在京一年半。

（2）奉命隨工部侍郎孫在豐（一六四四—一六八九）往淮揚，疏濬黃河海口。康熙二十五年（一六八六）七

月，時年三十九歲，至二十九年（一六九〇）二月返京，時年四十三歲，在淮揚三年半。

（3）返京仍官國子監博士，寓居宣武門外海波寺巷，距太學十五里，六日一蒞止。

（4）康熙三十四年（一六九五）九月升戶部主事寶泉局監鑄。時年四十八歲。其間十年八個月未升遷。

（5）康熙三十九年（一七〇〇）上巳後晉戶部廣東吏司員外郎，三月間即以疑案罷官，時年五十三歲。其

間四年三個月始得再升遷，而不旋踵即以「莫須有」之疑罷斥。

❸　袁世碩：《孔尚任年譜》（濟南：齊魯書社，一九八七年），頁一五一—二一一。

總計其仕宦期間，共有十五年三個月。

（6）孔尚任罷官後仍退留京城，「觀察疑案」，於次年（一七〇一）移居玉河岸。康熙四十一年（一七〇二）臘月返曲阜，時年五十五歲。

總計其在京城之時間有十四年八個月。

丙、罷官寓里時期：

自康熙四十二年（一七〇三）至五十七年（一七一八）正月逝世，凡十有四年一個月。

孔尚任在早年家居時，於康熙六年（一六六七）二十歲進學為諸生，十七年（一六七八）秋遊濟南。十八年（一六七九）選勝結廬，讀書石門山中，時年三十二歲，但二十年（一六八一）夏，即典負郭田捐納為國子監生。次年（一六八二）即應孔子第六十七代嫡長孫孔毓圻（一六五七—一七二三）之請，出山治其夫人張氏喪，時年三十五歲，所以孔尚任在其《告山靈文》中所云欲「隱居」而名副其實的實踐其諾言的時間，只有三年。他又於明年（一六八三）春即延任祖庭修《孔子世家譜》及《闕里志》，並選鄒魯弟子秀者七百人，教以禮樂，更採訪工師造禮樂祭器。其事皆竣。聞康熙（一六五四—一七二二）南巡，將詣曲阜，致祭孔子，孔毓圻復留東塘裏理祭事。

是年十一月十六日，東塘與弟孔尚鉉（生卒年不詳）同被舉為御前講經人員，午夜於孔府東書堂撰經義。十七日康熙至曲阜，在諸生班跪迎。薄暮詣行宮，改擬所撰講義中未妥數字。晚至孔廟詩禮堂演習經筵儀節。十八日，康熙謁孔廟行祭禮。禮畢，東塘與孔尚鉉於詩禮堂講經。康熙面諭侍臣：「孔尚任等陳書講說，克副朕衷，著不拘定例，額外議用。」當晚，東塘應孔毓圻召，奔赴兗州。翌晨，同孔毓圻送駕北上，二十三日至德州，翌日返曲阜。十二月初一日，東塘接吏部授官報，授為國子監博士。

康熙二十四年（一六八五）正月十八日，東塘乘傳進京。二十八日入國子監為博士。三月二十八日，撰《出山異數記》，對康熙帝感恩戴德的認為「書生遭際，自覺非分，犬馬圖報，期諸沒齒」[4]。從此開始了他的「宦海生涯」，但他做官的第一年，所寫詩中便有「茶葉分冷署，詩社聚閒官」[5]的惆悵，也有「才拙何辭支俸薄，官閒仍與住山同」[6]。

次年（一六八六）七月初四日，奉命隨工部侍郎孫在豐（一六四四—一六八九）往淮揚，疏浚黃河海口。從此在淮揚者三年六個月，頗事出遊交友，如勘視淮海舟中，與刑部郎中李鴻霈（生卒年不詳）相契合。至泰州訪明遺民黃雲（生卒年不詳）。與冒襄（一六一一—一六九三）黃雲、鄧漢儀（一六一七—一六八九）何五雲（生卒年不詳）、倪永清（生卒年不詳）、張潮（一六五〇—一七〇七）諸文士宴集於揚州寓所。過董仲舒祠訪鄧漢儀。祭明泰州學派創始人王艮（一四八三—一五四一）。勘視下河白駒場諸口，於泰州宮氏北園寓所。大會詩友許承欽（生卒年不詳）、鄧漢儀、黃仙裳（生卒年不詳）、徐旭旦（一六五九—一七二〇）等。視察河工，至泰州東百四十里之西團，作《西團記》，寫鹽民、漁民之苦狀。

康熙二十六年（一六八七）四月至揚州候召返京，居留多日，未果行。訪畫家查士標（一六一五—一六九八）。與春江社友卓爾堪（生卒年不詳）等，同杜濬（一六一一—一六八七）、龔賢（一六一八—一六八九）吳

[4]〔清〕孔尚任：《出山異數記》，收入徐振貴主編：《孔尚任全集輯校註評》第四冊（濟南：齊魯書社，二〇〇四年），頁二三四六。

[5]〔清〕孔尚任：《鱸堂集·乙丑闈中撥悶和王憲尹韻》之二，收入徐振貴主編：《孔尚任全集輯校註評》第二冊，頁六七九。

[6]〔清〕孔尚任：《鱸堂集·闈中同孫孝堪登樓望春》，收入徐振貴主編：《孔尚任全集輯校註評》第二冊，頁六七〇。

綺（一六一九－一六九四）、蔣易（生卒年不詳）、閔麟嗣（一六二八－一七〇四）、張韻（生卒年不詳）、僧石濤（一六四二－一七〇七）等三十餘人為秘園大會。是年九月，冒襄、黃雲等至興化與東塘相會，冒襄留住三十日，剪燭長談。十月東塘招黃雲、繆肇甲（生卒年不詳）等諸人宴集，並題署「拱極臺」北樓為「海光樓」。而是時，東塘齋中坐客常滿，食指日多，俸不敷用，生活困窘，不得已求助上官孫在豐、友人俞瀓（生卒年不詳）。十一月，移駐揚州，寓天寧寺東館。望日，東塘大集名士五十人於瓊花觀看月，聯吟達旦。除夕前一日，張韻攜酒食來天寧寺訪東塘，同蔣鑪（生卒年不詳）、陳翼（生卒年不詳）及姪衍栻（生卒年不詳）守歲。

康熙二十七年（一六八八）人日，有事高郵，與邑名士李棟（生卒年不詳）、端守謙（生卒年不詳）等登文遊臺。元夕返揚州寓所。宋犖（一六三四－一七一三）過揚州，未謀面，有詩《宋牧仲大參過廣陵不值，賦寄》。宗定九（一六二〇－一六九八）來訪，贈以古琴。三月三日與吳綺、郭僅儀（生卒年不詳）等二十四人，泛舟紅橋修禊。是月，河署易人；河工事形成獄案，個人去留莫測，心事重重，時見於詩札。如《答秦孟岷》札云：「下河一案，千變萬化，雖智者不能測其端倪。弟浮沉於中。莫知抵止，蓋宦海中之幻海也。」❼五月，有事泰州，宿許承欽間壁，一夕小飲話舊，感慨至深。八月十八日與鄧漢儀、吳綺、宗元鼎（定九）等三十二人於揚州舟中觀潮。暮秋，有儀徵之行，在蘇州，曾晤古文大家汪琬（一六二四－一六九一）。返揚州，鄧漢儀諸人招集載園，寒夜圍爐分賦於卓火傳（生卒年不詳）之寓。臘月，東塘移駐泰州，寓陳家庵，境況甚苦。其《湖海集》卷一二《答繆墨書》云：

寓城南陳家庵，除夕閉門，不聞剝啄者久矣，足下之剌胡為來哉？僕幾條窮骨，一段鐵腸，愈冷愈堅，

❼ 〔清〕孔尚任：《湖海集》，收入徐振貴主編：《孔尚任全集輯校註評》第二冊，頁一二三二。

愈餓愈勁。雖盛儀種種，奈共食僧廚，腥鮮久謝，謹留豆豉一味，共梅花嚼之。❽

薄厚今宵見，仕路逢迎幾處全」乃有「五雲北望是堯天，重疊恩波到野田。官冷偏留湖凍處，家貧還累母殘年。人情

因之，所作《除夜感懷》❾那樣的詩句。

康熙二十八年（一六八九）三月至江口迎駕，奉召登舟，賜宴一盒，又賜果餅四盤。四日，送駕至淮上。

送下河局同人先返京者至清江浦過黃河，即返泰州。決計北歸，四月十八日離泰州到揚州，黃雲、俞濲諸友餞

行。夏，寓天寧寺杏園，張潮（一六五〇一一七〇七）致書引見朱壇，並乞點定其所著《聯莊》。集同人於平山

堂宴飲賦詩。於席上晤嶺南梁佩蘭（一六三〇一一七〇五）並結識雲間周稚廉（生卒年不詳）。理學家葉燮（一

六二七一一七〇三）過訪，示《已畦集》。七月，渡江遊江寧，寓冶城道院，訪阮岩公（生卒年不詳），阮岩公

招飲秦淮舟中。至虎踞關訪龔賢，至烏龍潭訪華陰學者王弘撰（一六二二一一七〇二）。訪杜蒼略（諱岕，一六

一七一一六九三）。過明故宮，拜明孝陵。過余懷（一六一六一一六九六）子余賓碩（生卒年不詳）宅相晤。遊

青溪。秋分，蔡鉉升（生卒年不詳）招同社杜蒼略、饒正庵（生卒年不詳）等十人集冶

城道院試太乙泉飲宴，分韻賦詩。又同程邃（一六〇七一一六九二）、杜蒼略、鄭簠（一六二二一一六九三）等

二十餘人，宴集於冶城西山道院。熊賜履（一六三五一一七〇九）贈《學統》諸集。返程，遊棲霞山，至白雲

庵訪張怡（一六〇八一一六九五）。九月，返揚州，會鄧漢儀卒，有詩哭之。滯留揚州兩月，周稚廉、俞楷履

（生卒年不詳）來寓館相慰，吳綺招同諸友禪智寺登高。返京路經曲阜，留家度歲。

在淮揚這三年半東塘不止忙碌於治河公務，更忙於結社交遊分韻賦詩，而且縱橫於泰州、揚州、蘇州、江

❾〔清〕孔尚任：《湖海集》，收入徐振貴主編：《孔尚任全集輯校註評》第二冊，頁九七二。

❽〔清〕孔尚任：《湖海集》，收入徐振貴主編：《孔尚任全集輯校註評》第二冊，頁一二三九。

❾〔清〕孔尚任：《湖海集》，收入徐振貴主編

寧之間，尤其暢遊江寧秦淮河、虎踞關、烏龍潭、明故宮、明孝陵、青溪、青溪西山道院、棲霞山、白雲庵，

結交了許多故明遺老，訪問了許多掌故。對於他寫作《桃花扇》可以說是幫助最大的關鍵經驗。

者不勝枚舉，同樣發出像在京時那樣的悲吟：「空衙曝背日移午，五冬羊裘三綻補。饑來呼食僮不應，親驗行

廚但空釜。」(《得金歌》)「潦倒江頭歸未得，三年此景兩魂消。」(《三月四日清明，再泛舟紅橋》)「碌碌閒官

從懶惰，深深古寺易黃昏。」(《留贈馬右伊》)「書生潦倒去依劉，落日湖邊戀我舟，宦海三年成底事，無言相

贈祇搔頭。」(《送黃交山之含山》)「予貧良非病，碌碌愧王臣。」(《留別海陵諸友》)❿凡此皆可看出，沒想時

值康熙盛世的孔東塘，以八品閒官過的居然是難於溫飽的生活。

康熙二十九年(一六九〇)正月居家度春節。二月返京，寓宣武門外海波寺巷。官國子監博士。至太學十

五里，每月堂期六次，十一月，王士禎(一六三四—一七一一)招飲，二人交往自此始。

康熙三十年(一六九一)夏，於慈仁寺購得南宋內府琵琶大海潮、明萬曆宮中琵琶小吟蟬，作〈詠大海潮、

小吟蟬兩琵琶歌〉。秋，得唐製胡琴小忽雷，有〈詠小忽雷〉五絕二首。

康熙三十一年(一六九二)，得漢玉羌笛，入詩詠之。八月，王士禎花甲誕日，有詩祝之。

康熙三十二年(一六九三)暮春，得神交友劉廷璣(一六五三—一七一六)消息，緘詩寄之。王士禎過訪，

有詩，王士禎為寓齋題名「岸堂」。初秋，奉使還曲阜，摹寫御書「萬世師表」扁額、祀事畢，還北京寓所。

康熙三十三年(一六九四)，正月於宗室岳端府；同顧彩(一六五〇—一七一八)、林鳳岡(生卒年不詳)

諸人，賦《春雲》詩。寒食，沈季友（生卒年不詳）招同袁啟旭（生卒年不詳）、蔣景祈（一六四六—一六九五）、顧彩等十餘人宴飲賦詩。此為東塘初次參加流寓京城文士之詩會。七月，王士禎過岸堂觀宋方爐、漢玉笛、漢銅尺、小忽雷諸文物，與顧彩合著《小忽雷》傳奇成。長至日，同顧彩、李嶟瑞（生卒年不詳）等集觀音庵論詩聯社。

康熙三十四年（一六九五）二月初一日，同社顧彩、方正玉（一六五四—一七三四）諸人，集岸堂賦《改花朝詩》。顧彩離京，有詩送之。三月，同李鎧（生卒年不詳）、徐嘉炎（一六三一—一七〇三）、龐塏（一六五七—一七二五）、袁佑（一六三三—一六九九）諸同僚集雪塢上人（生卒年不詳）禪院。九月下旬遷戶部主事，職寶泉局監鑄。

康熙三十五年（一六九六）二月初一日社集岸堂，同蔣鑴、劉秉懿（生卒年不詳）、袁啟旭、朱襄（生卒年不詳）等人分韻。重陽節招蔣鑴、費錫璜（一六六四—一七二三）、顧彩等人集岸堂。冬，寄張潮一札，並王士禎十三種書稿。

康熙三十六年（一六九七），東塘五十歲。上巳日，同顧彩、顧卓、蔡鉉升、徐蘭諸社友，集谷寧上人丁香院修禊。七月七日應邀赴趙吉士（一六二八—一七〇六）給諫寄園之會，集《桃花源記》篇內字為詩。接張潮來涵並《昭代叢書》甲集五十卷，旋復函。九月九日同龐塏、袁佑黑窯廠登高，後數日，袁佑謝病歸里，有詩送之。撰《闕里新志》成。

康熙三十七年（一六九八）三月，與社友集東皋看杏花。秋冬之際，致書張潮，並寄《人瑞錄》、《出山異數記》、孔衍栻《石村畫訣》、金德純（生卒年不詳）《旗軍志》及程石鄰（生卒年不詳）《鵪鶉譜》諸書稿，備《昭代叢書》乙集之選。

康熙三十八年（一六九九）正月初七日，同社集岸堂，有詩。三月初三日與社友城南修禊，有詩。改徐旭

且文為《桃花扇小引》。初夏，於洪秋岩（生卒年不詳）席上送嚴錫瑺（生卒年不詳）南遊，並致書張潮為介

言。過崔岱（生卒年不詳）寓，同劉凡（生卒年不詳）、黃元治（生卒年不詳）、劉中柱（生卒年不詳）、吳瞵

（一六六二—？）賦《詠紫藤》詩。六月，《桃花扇》三易稿而成，秋夕，內侍索《桃花扇》本甚急，乃於張劼

（生卒年不詳）家覓得一本。午夜進之直邸，遂入內府。除夕，戶部侍郎李枏（生卒年不詳）索《桃花扇》為

圍爐下酒之物。

康熙三十九年（一七〇〇）正月初七日招同人集岸堂，賦詩，奏新曲《桃花扇》，興致極高。上元日，金斗

班初演《桃花扇》，上巳日招萬斯同（一六三八—一七〇二）、劉中柱、吳穆、吳瞵、金德純等草橋修禊。晉戶

部廣東清吏司員外郎。三月中旬，以疑案罷官。

東塘從淮揚返京後繼續做了四年三個月的國子監博士，雖然交遊應酬一樣頻繁，但「重趨北闕官仍冷」（〈中

秋前日〉、「還都就冷曹」（〈送吳蓺山太守之任東萊〉）[11]不難想像情況毫無改善。而縱使好不容易升上了戶部

主事，他的困境似乎一點也沒減少。譬如「春風吹白髭，餘寒猶病肺。努力謀晨炊，室無物堪賣」（〈甲戌（一

六七四）正月答仙裳先生寄懷原韻〉）、「冷曹把玩度晨昏，嚼蠟煮石味堪共」（〈蠟石歌〉）、「官是寒曹天又冷，

青氈坐破有誰來？」（〈九九詩·其五〉）直到升任員外郎的前夕，他還悲吟著「彈指十年官尚冷，踏穿門巷是芒

鞋」（〈岸堂，予京寓也〉）[12]可見他一人仕途之後，十數年之間，幾乎過著同樣的生活，那就是閒曹官冷，飢

⑪〔清〕孔尚任：《岸堂稿》，收入徐振貴主編：《孔尚任全集輯校註評》第三冊，頁一三二七、一三四二。

⑫〔清〕孔尚任：《長留集》，收入徐振貴主編：《孔尚任全集輯校註評》第三冊，頁一三七一，頁一五六二、一六二二。

寒交迫，幾無事功可言。如果要勉強說點成就的話，那就是他結交了好些故明遺老和時俊賢達，也在結社應酬

中，享受了不少風雅和賦訪，寫作了許多詩篇和尺牘。尤其故明遺老提供他親眼目睹的弘光朝事蹟和明末逸聞，

更提供了他創作《桃花扇》莫大的助力。

東塘被罷官之故，袁世碩《年譜》綜合各種資料，得出這樣的認識：「孔尚任是被以耽於詩酒、廢政務，

寶泉局監鑄不善的罪名而罷官的。」⓭但孔尚任的一些朋友卻視為「一件疑案」，他也留滯京師兩年，但未見平

反，朋友亦有諷其歸者，乃於康熙四十一年（一七〇二）暮冬歸曲阜。有詩云：「十八寒冬住到今，鳳城回望

淚涔涔。詩人不是無情客，戀闕懷鄉一例心。」（《長留集·出彰義門》）「日落寒山旅雁哀，旗亭立馬兩徘徊。

片時無限纏綿意，勸我登程又勸盃。」（《長留集·旗亭口號贈送行者·其一》）⓮

東塘罷官返曲阜里居之後。雖然也飲酒賦詩應酬，但生活顯然平淡許多，十六年間有七次出門旅遊在外，

對他來說算是大事，那是：

1. 康熙四十四年（一七〇五）三月赴濟寧州迎接康熙聖駕，還心存僥倖有被賜還重召之遇，但落空了。

2. 康熙四十五年（一七〇六）九月在真定劉中柱太守署中觀演《桃花扇》，很受禮遇。

3. 康熙四十六年（一七〇七）秋，離家去平陽，九月，過太谷縣，知縣孔興誥（生卒年不詳）留飲觀劇，

十月過霍州，客知府孔興璉（生卒年不詳）署中，盤桓十餘日。仲冬，至平陽，助知府劉棨（一六五七—一七

一八）修《平陽府志》，至翌年（一七〇八）二月下旬，《平陽府志》大體告成，離平陽返曲阜。

4. 康熙四十八年（一七〇九）四月，兗州府二麥歉收。出遊，過曹縣阻雨，五月，遊大梁，過儀封。秋，

⓭ 袁世碩：《孔尚任年譜》，頁一五七。

⓮ 〔清〕孔尚任：《長留集》，收入徐振貴主編：《孔尚任全集輯校註評》第三冊，頁一八三九—一八四〇。

過睢州、鄢城。初冬，過湖北安陸，舟行經潛江，至武昌，初寓尤孔鑄（生卒年不詳）宅，歲暮，移往湖廣巡撫陳詵（一六四三—一七二二）署齋。於次年春返鄉。

5. 康熙五十一年（一七一二）初夏，離家去萊州，過青州，客萊州知府陳謙（生卒年不詳）募，助修《萊州府志》。至冬，猶在萊州。

6. 康熙五十三年（一七一四）十一月下旬，往淮南，訪神交已久之劉廷璣於淮徐觀察署。劉廷璣《長留集‧序二》云：「與聖裔東塘先生交，往來手函，論詩為多，心心相印，言言莫逆。……甲午（一七一四）冬，扁舟來淮南，留館數月，晨夕過談，又覺睹面之請，益勝於削牘之質疑也。」[15]至翌年（一七一五）二月仍寓劉廷璣淮徐觀察署，選訂《長留集》，為劉廷璣作《在園雜志序》，撰《秋水亭亭記》，至四月，乃重遊揚州。

可見東塘里居後，首度出遠門，是到濟寧州去迎接康熙聖駕，那時他五十八歲，返鄉才三年，功名用世之心未泯，所以滿懷希望康熙像當年那樣再度眷顧他。而他六十歲之處平陽、六十二歲之赴萊州，都為了助太守助修《府志》，可見他即使已年過「耳順」，都要「鉛刀貴一割」。而那次六十七歲的淮徐之旅，只為了訪問神交二、三十年的劉廷璣，兩人一見即盤桓數月之久，最是感人。所以總體看來，東塘不是一位耐於長久隱居的人。

據袁氏《年譜》，東塘「著作等身」，有：

1. 《石門山集》一卷　2. 《人瑞錄》一卷　3. 《人瑞錄》一卷

4. 《湖海集》十三卷　5. 《宮詞百首》　6. 《岸堂稿》一卷

7. 《長留集》十二卷　8. 《小忽雷》傳奇　9. 《享金簿》一卷

〔清〕劉廷璣：〈長留集序〉，收入徐振貴主編：《孔尚任全集輯校註評》第三冊，頁一三六三。

由以上著作目錄，以《桃花扇》最著，可見東塘涉獵之廣博與著述之勤勉；但或存或佚。今人汪蔚林所輯《孔尚任全集輯校註評》則最為詳審。

由中華書局出版之《孔尚任詩文集》於讀者頗為簡便。而二〇〇四年十月由徐振貴主編、齊魯書社出版之《孔

二、《桃花扇》創作題材之兩大憑藉

東塘創作《桃花扇》之經過，見於其卷首者，有兩種說法：其一見《桃花扇·小引》云：

蓋予未仕時，山居多暇，博採遺聞，入之聲律，一句一字，抉心嘔成。今攜遊長安，借讀者雖多，竟無一句一字，著眼看畢之人。每撫胸浩嘆，幾欲付之一火。轉思天下大矣，後世遠矣，特識焦桐者，豈無中郎乎？予姑俟之。⑯

⑯〔清〕孔尚任：《桃花扇》，《古本戲曲叢刊五集》（上海：上海古籍出版社，一九八六年據北京圖書館藏清康熙刊本影印），上卷，頁一。

其二見《桃花扇‧本末》：

族兄方訓公，崇禎末，為南部曹，予舅翁秦光儀先生，其姻婭也。避亂依之，羈留三載，得弘光遺事甚悉；旋里後數數為予言之。證以諸家稗記，無弗同者，蓋實錄也……。予未仕時，每擬作此傳奇，恐聞見未廣，有乖信史，寤歌之餘，僅畫其輪廓，實未飾其藻采也。然獨好誇於密友曰：「吾有《桃花扇》傳奇，尚秘之枕中。」及索米長安，與僚輩飲讌，亦往往及之。又十餘年，興已闌矣。少司農田綸霞先生來京，每見必握手索覽。予不得已，乃挑燈填詞，以塞其求；凡三易藁而書成，蓋己卯之六月也。

這兩段資料，顯然有矛盾，其不可信者應是《小引》，因為它是東塘居然草率予以沿襲。其說請詳下文「東塘與徐旭旦之交遊」。其可信者為《本末》所云。其己卯為康熙三十八年（一六九九），即《桃花扇》脫稿之時，距東塘「未仕之時」（康熙二十四年（一六八五）之前），其間應超越十四年。其寫作時間所以如此之長，和東塘寫作之態度有密切關係，其《桃花扇‧凡例》云：

朝政得失，文人聚散，皆確考時地，全無假借之比。[18]

因為《桃花扇》題材為明清鼎革之際，事涉弘光興亡。東塘以謹嚴的態度來編寫這部歷史劇，不止「朝政得失，文人聚散，皆確考時地，全無假借」。即使是「兒女鍾情，賓客解嘲」，雖不免稍有點染，也儘量使其處處有據。至采兒女鍾情，賓客解嘲，雖稍有點染，亦非烏有子虛對此，他用了兩種功夫：其一，他從文獻考據，劇本卷旨所附《桃花扇‧考據》，即含無名氏《樵史》等十三家

[17] 〔清〕孔尚任：《桃花扇》，《古本戲曲叢刊五集》，下卷，頁一四六。

[18] 〔清〕孔尚任：《桃花扇》，《古本戲曲叢刊五集》，上卷，頁二。

著作一百零二條資料。其二，得之於耆老口述之逸聞，如所云之族兄方訓公（生卒年不詳）和舅翁秦光儀（生卒年不詳）。對此，袁世碩《孔尚任交遊考》於東塘奉命助理疏濬淮揚黃河口時所交遊之明末遺老中，亦往往涉及。茲簡述其相關之人物如下：

1. 孔尚則與秦光儀：孔尚則（生卒年不詳），字儀之，又字准之，號方訓。崇禎十三年（一六四〇）進士，授河南洛陽知縣，亦曾任職弘光朝刑部江西司郎中。東塘應當尚未成年，東塘有可能聽他說弘光故事，而秦光儀既是東塘岳父，又從方訓公得弘光事甚悉，焉有不將資訊告訴東塘之理，東塘於《本末》所云：「獨香姬面血濺扇，楊龍友（一五九六—一六四六）以畫筆點之，此則龍友小史，言於方訓公者。」⑲即可見東塘岳父將所知無論鉅細都傳述給東塘。又二十六齣〈賺將〉寫許定國（?—一六四六）妻侯氏設計殺高傑，原書眉批：「康熙癸酉（三十二年，一六九三），見侯夫人於京邸，年八十餘，猶健也，歷歷言此事。」⑳那時東塘在北京任國子監博士，可見此出是根據他訪問當事人而寫成的。

2. 賈應寵（一五九四—一六七五）字思退，一字晉蕃，號鳧西，山東曲阜人。生於萬曆二十二年（一五九四），崇禎九年（一六三六）以明經起為河北固安縣副職，官至刑部郎中。被迫仕清，以「說稗詞，廢政務」自污罷官，遊說鄉里間，號「木皮散客」。東塘〈木皮散客傳序〉云：

予髫年，偶造其廬，讓予賓座，享以魚肉，曰：「吾自奉廉，不惜魚肉啖汝者，為汝慧異凡兒，吾老矣，或有須汝處，非念汝故人子也。……又曰：「汝家客廳後，綠竹可愛，所掛紅嘴鸚鵡無恙否？吾夢寐憶之。汝父好請我，我不憶也。」臨別講《論語》數則，皆翻案語。㉑

⑲〔清〕孔尚任：《桃花扇》，《古本戲曲叢刊五集》，下卷，頁一六。
⑳〔清〕孔尚任：《桃花扇》，《古本戲曲叢刊五集》，下卷，頁三十七。

由這段生動的描寫，可見東塘父親孔貞璠和賈應寵的交情，對髫年的東塘必具影響力。《桃花扇》第一齣〈聽稗〉即由柳敬亭（一五八七一一六七〇）演說了一段《木皮散客鼓詞》中的〈太師摯適齊〉便可看出一斑。他們在東塘面前說說鼎革之感與弘光憾事應是難免的。

3. 黃雲（生卒年不詳），字仙裳，泰州人，明末諸生。託名為樵，不屈節事清，心向故明。在當地頗負盛望，東塘滯留淮揚期間，介紹他結識許多江左名流，積累了豐富的創作《桃花扇》相關的逸聞資料。

4. 宗元鼎（一六二〇一一六九八），字定九，別號梅岑，揚州江都人。生於明萬曆末年（一六二〇），明亡時已二十五歲。康熙十八年（一六七九），赴北京參加吏部考試，名列第一，候選六品同知，但他卻歸里隱居。他是黃仙裳的兒女親家，是東塘在揚州結交的名士中過往較密、感情較深的一位。

5. 鄧漢儀（一六一七一一六八九）字孝威，號舊山，泰州人。明萬曆四十五年（一六一七）生。東塘到揚州時，孝威年已七十，對其蕭條景況，頗為同情。兩人為「忘形交」。

6. 李沂（生卒年不詳），字子化，號艾山，晚年又號壺庵。入清後，艾山棄諸生，隱居故鄉興化，伏處蓬室，以詩歌自娛、名節自期。堅持節操近六十年，直到老死。東塘於康熙二十六年（一六八七）因治河住興化起頭便說「黃生者，狂生也」。但他們交情不錯，東塘在淮揚三年，儀通是他關係較密，比較坦率不拘束的一位

7. 黃逵（生卒年不詳），字儀通，號玉壺山人；一字石傳，號木蘭老人。原籍浙江山陰，明亡後，棄諸生，流寓泰州。生性不飭邊幅，不拘世情，不治家產，詩酒之外，別無所管，又使酒罵人。東塘為之作〈黃生傳〉，海光樓時，於招飲賦詩中結交了艾山。

㉑ 〔清〕孔尚任：《木皮散客傳序》，收入〔清〕賈應寵撰，劉階平編著：《木皮散客鼓詞》（臺北：正中書局，一九五四年），卷上，頁一八。

朋友。

8.朱國琦（生卒年不詳），字鶴山，興化人，明末庠生。與東塘締交時已是八十老翁，他除參加東塘為拱極臺題額、諸耆老為東塘祝壽的集會，還多次到東塘官署敘談，流連竟夕，而且還請東塘為之撰寫徵求八十壽言之文。次年春，他竟然和同邑王熹儒（生卒年不詳）一同去揚州天寧寺訪東塘，留住多日。東塘〈朱鶴山八十壽言小引〉云：

余與先生為忘年交，先生既不鄙予，時時過寒署，論雅頌，又謬以徵言相委，且深夜秉燭，自來叩門索之。即此一事，先生之善交遊，重道義，與先生之夐鑠老興，皆非里巷尋常八十之老所能及。

像鶴山和東塘這樣相顧莫逆的「忘年交」，其言談之際，應當也是東塘《桃花扇》關目情節中諮詢的對象。㉒

9.許承欽（生卒年不詳），字欽哉，號漱雪，漢陽人，明崇禎丁丑（十年，一六三七）進士，知溧陽縣，遷戶部主事。甲申（明崇禎十七年，一六四四）後遊秦，遂家焉。晚年隱居泰州。東塘《湖海集》卷五〈又至海陵，寓許漱雪農部間壁，見招小飲，同鄧孝威、黃仙裳、戴景韓話舊分韻〉云：

開瓮牆頭約，天涯似耦耕。柴桑閑友伴，花草老心情。所話朝皆換，其時我未生。追陪炎暑夜，一半冷浮名。㉓

介安堂刻本「所話朝皆換」一句行間，注有「不經人道語」五個小字。詩後，又有鄧漢儀（孝威）的幾句批注：

漱翁以八十四老人，詩酒之興不減，一夕快談，差銷旅寂，然不堪為門外人道。㉔

㉒〔清〕孔尚任：《湖海集》，收入徐振貴主編：《孔尚任全集輯校註評》第二冊，頁一一三二。
㉓〔清〕孔尚任：《湖海集》，收入徐振貴主編：《孔尚任全集輯校註評》第二冊，卷五，頁八九七—八九八。
㉔〔清〕孔尚任：《湖海集》，收入徐振貴主編：《孔尚任全集輯校註評》第二冊，卷五，註釋四，頁八九八。

這「所話朝皆換」而「不堪為門外人道」，發生於東塘未生之時的「一夕快談」之事，自是指鼎革之際與弘光興亡之逸聞。

10.杜浚（一六一一—一六八七），初名紹先，字于皇，晚號茶村，湖北黃岡人。生於明萬曆三十九年（一六一一），卒於清康熙二十六年（一六八七）。弘光朝來南京，見馬、阮亂政，絕意仕進。目睹南明興亡。生活極困苦，柳敬亭時予接濟。東塘在揚州，主動來會見於舟中，流連至夕，因為「實有一段欲吐不了之衷」，也許正是他所經歷的弘光事蹟。

11.徐旭旦（一六五九—一七二〇），字浴咸，號西泠，錢塘人。河督靳輔（一六三三—一六九二）薦舉他去開宿遷新河。康熙三十八年（一六九九）升任興化知縣。三十九年（一七〇〇）丁母憂，服除，起補連平知府。工詞曲，有《芙蓉樓》傳奇。東塘與旭旦結交，蓋始於康熙二十六年（一六八七），兩人共事河工達三年之久。東塘《桃花扇》改用他兩套【新水令】入劇。並將其〈桃花扇題詞〉稍事改寫，即以「康熙戊子三月雲亭山人漫書」為〈桃花扇小識〉置於卷首，而旭旦原作見於其《世經堂初集》卷一七。其兩套【新水令】見於同書卷三〇，其一原題〈舊院有感〉；東塘改作後用於末齣〈餘韻〉為蘇崑生（一六〇〇—一六七九）所唱之【哀江南】；另一套【北新水令】〈冬閨寄情〉散套，東塘將之用於《桃花扇》第二十三齣〈寄扇〉由李香君所唱。我在一九六五年曾寫了一篇《桃花扇》【哀江南】曲的作者問題〉，認為是賈鳧西所作，因為其《木皮散客鼓詞》收有這套【哀江南】曲。㉕現在看來，都委曲了徐旭旦，因為他名氣不大，反被人給淹沒了。

12.冒襄（一六一一—一六九三），字辟疆，號巢民，江蘇如皋人。幼有神童之譽。與侯方域（一六一八—一

㉕ 曾永義：《桃花扇》【哀江南】曲的作者問題〉，《現代學苑》第一〇卷第一期（一九七三年一月），頁二三一—二六；收入《中國古典戲劇論集》，頁二七三—二七九。

六五五）、陳貞慧（一六○四─一六五六）、方以智（一六一一─一六七一）當時號稱四公子。與復社中人交往

極密切。崇禎九年（一六三六）八月，他與復社同仁大會東林諸孤，如左光斗（一五七五─一六二五）子左國

材（生卒年不詳）、左國柱（生卒年不詳）、周順昌（一五八四─一六二六）子周茂藻（生卒年不詳）、周茂蘭

（一六○五─一六八六）、魏大中（一五七五─一六二五）子魏學濂（生卒年不詳）等於桃葉渡。《桃花扇》第

二齣《偵戲》側面寫他同陳貞慧、方以智三人置酒雞鳴埭，觀賞伶人搬演阮大鋮（一五八七─一六四六）《燕子

箋》傳奇，且罵且稱善，怒斥阮氏品格卑劣，稱賞其詞曲甚佳，便是實錄。冒襄也是《桃花扇》第一齣《聽稗》

提到的「留都防亂揭帖」署名人之一，他對於史可法（一六○一─一六四五）乃至阮大鋮的推舉皆謝絕不就，

他不僅目睹弘光小朝廷興亡始末，更是一位直接參與反魏璫餘孽鬥爭者，也算是《桃花扇》中一位未出場的劇

中人。他和蘇崑生、柳敬亭都有來往；蘇崑生曾寄居如皋冒襄門下，幫助教曲排戲。冒襄在南京聽過柳敬亭說

書，晚年在《巢民詩集》裡，還有〈贈柳敬亭二首〉。

東塘結識冒襄，始於康熙二十五年（一六八六）冬，那時兩人都客居揚州，相見於詩酒之會。其後，東塘

為冒襄子謀職，並送他祝詞、壽禮。那年九月中旬，冒襄以七十七歲高齡，從三百里外之如皋到興化來為東塘

祝嘏，而且留住一閏月，可能別有緣故，這緣故應當包括創作《桃花扇》所需要講求的弘光故實。

13. 余懷（一六一六─一六九五），字澹心，別號鬘持老人，福建莆田縣人。生於明萬曆四十四年（一六一

六）。崇禎末，遊金陵，與復社冒襄、方以智等聲氣相投。曾營救周鑣（？─一六四五）、雷縯祚（？─一六四

五），險為阮黨所害。亦與冒襄、侯方域諸公子一般，出入歌臺舞榭，飲宴狎妓。熟悉侯方域與李香君之韻事，

柳敬亭、蘇崑生、丁繼之（一五八一─？）等名藝人之行徑。他的《板橋雜記》便是這段生活的記錄。東塘《桃

花扇・考證》便列余懷《板橋雜記》十六個條目，余懷可能未見過東塘，但其《板橋雜記》給予東塘創作《桃

花扇》的助力卻是事實。

14. 龔賢（一六一八—一六八九），字半千，號柴丈人，又號野遺，原籍崑山，流寓南京。明清之際，棄走四方，後歸南京，築半畝園於清涼山側，隱居不出。善水墨山水畫，為「金陵八家」之一。康熙二十六年（一六八七）初夏，東塘因事停航揚州，初識龔賢，龔賢與杜浚來此訪友，贈東塘書畫，又有詩酒之會。康熙二十八年（一六八九）秋，東塘訪龔賢於南京清涼山下，龔賢留飯，並娓娓細談前朝遺事。後龔賢因權豪橫索書畫，氣憤病死，因貧不能具棺，東塘乃經理其後事，撫其孤子，為世人所稱。

15. 張怡（一六〇八—一六九五），一名遺，初名鹿徵，字瑤星，號璞生，一號薇庵，江蘇上元縣人。其父名可大，明末為登萊總兵。張怡以諸生蔭襲錦衣衛千戶。溫睿臨《南疆逸史》卷四一〈張鹿徵〉云：「煤山之變，殯於西華門，百官無至者，鹿徵獨縗服哭臨，守梓宮不去，護葬天壽山。」㉖李自成（一六〇六—一六四五）因其忠，「義而釋之」。他潛歸南京，於弘光朝升指揮使，對馬、阮之羅織復社文人陳貞慧、吳應箕（一五九四—一六四五）下獄，盡力迴護，伺機放行。他自己也築松風閣隱居。清兵南下，他入南京東郊棲霞山白雲庵做了道士，數十年不入城市，人稱白雲先生，肆力著書，多達二、三十種。康熙三十四年（一六九五）卒，享年九十三歲。

康熙二十八年（一六八九）秋，東塘從揚州來遊南京，曾特意到棲霞山白雲庵拜訪張瑤星，《湖海集》卷七有〈白雲庵訪張瑤星道士〉五古一首云：「先生憂世腸，意不在經典。埋名深山巔，窮餓極淹蹇。每夜哭風雷，神出鬼為顯。說向有心人，涕淚胡能免。」㉗描摩張瑤星生活襟懷，也寫出東塘和他對談「數語發精微，所得

㉖ 〔明〕溫睿臨：《南疆逸史》，《續修四庫全書》史部第三三三冊（上海：上海古籍出版社，二〇〇二年據北京圖書館藏清傳氏長恩閣抄本影印），卷四一，頁一，總頁三八五。

已不淺」的體悟。

東塘這次到南京，遊秦淮、青溪、弔明故宮，拜明孝陵，訪問結交隱逸之士，明顯為創作《桃花扇》作實地考察，其尋幽屈折訪問張瑤星亦自不例外；而由於從張瑤星身上給他的啟發和言語中的體悟不小，所以東塘在《桃花扇》中雖非給張瑤星以重要人物之地位，但卻付予他全劇思想旨趣的重要體現者。

東塘除了將張怡改名作張薇，並虛構他在〈入道〉一齣設壇打醮外，其他幾乎都據實敷演，有如上文提到的幾件事，如二十齣〈閒話〉之殯葬崇禎梓宮和第三十齣〈歸山〉之救解復社諸君子。至於四十齣〈入道〉之呈現劇中忠奸善惡各得果報的幻景，以及以國家君父大義喝斷侯方域、李香君之花月恨根，自屬純出虛構，則是和盤托出了此劇「借離合之情，寫興亡之感」的大旨，而這大旨則是人們難以抗拒的麥秀黍離之思。

16. 王弘撰（一六二二──一七〇二），字無異，號太華山史，華陰人。明亡後，曾至昌平明崇禎帝葬處鹿馬山，匍匐泣奠，遂又自號鹿馬山人。堅志拒絕參與康熙十八年（一六七九）之博學鴻儒科。與顧炎武一見如故，為之安排定居華山旁。晚年遊吳越間，長時旅居南京。

東塘遊南京時，要會見王弘撰頗為周折，特地到烏龍潭作了一次晤談，才了卻心願。可想應與創作《桃花扇》有關。

17. 劉中柱（生卒年不詳），字砥瀾，號雨峯，一作禹峯，由廩貢生，授臨淮縣教諭，遷國子監學正，歷兵部主事、戶部郎中，出守真定府。王源（一六四八──一七一〇）《居業堂文集・劉雨峯詩集序》云：

初……雨峯詩風流自賞，有庾開府、何水部之遺。未幾，一變為悲慨、蒼涼、跌宕之調。蓋時時與故老

〔清〕孔尚任：《湖海集》，收入徐振貴主編：《孔尚任全集輯校註評》第二冊，頁一〇八三。

遺民、酒徒為「世外交」，所談者多與亡之事，羈旅無聊傷心之語，怒然有動於衷而不覺也。

雨峯這種「世外交」與東塘在淮揚治河時情況很相像。兩人同官戶部，東塘稱之為「舊寅長」，關係密切。

以上這十七位，都是「勝國遺民」，他們既然與東塘都有交往，自然對東塘之創作《桃花扇》無論在題材本事、關目情節、人物事蹟，乃至於整體之思想情感，都會產生或多或少的影響；而這些人物，絕大多數是在東塘客淮揚三年半之間所交往的。則淮揚這段歲月，對東塘之創作《桃花扇》是多麼重要！

三、《桃花扇》旨趣之「奇而不奇」與「鬥爭敗亡」

《桃花扇》之創作，從起意到完成，起碼歷經十五、六年，一方面由於其蒐集資料之難，二方面恐怕也由於其旨趣遊移之故。而資料之蒐集，畢竟在閒曹冷官的生涯之中完成，心中的思想旨趣，也終究在勝國遺老的傾談中感悟。那麼在康熙三十八年（一六九九）六月，所謂「三易稿」的《桃花扇》宣告完成之後，其中所表現的戲曲文學藝術，或所蘊涵的思想旨趣，都是東塘斟酌再三而勇於揭櫫的整體內涵，也應當可以斷言。那麼我們如果要探明其思想旨趣之所在和其文學藝術之成就，莫過於迻從《桃花扇》文本考述。

對此，請先考述其思想旨趣，其卷首《桃花扇·小引》云：

傳奇雖小道，凡詩賦、詞曲、四六、小說家，無體不備。至於摹寫鬚眉，點染景物，乃兼畫苑矣。其旨趣實本於《三百篇》，而義則《春秋》，用筆行文，又《左》、《國》、太史公也。於以警世易俗，贊聖道而

㉘〔明〕王源：《居業堂文集》，《續修四庫全書》集部第一四一八冊（上海：上海古籍出版社，二〇〇二年據中國科學院圖書館藏清道光十一年讀雪山房刻本影印），卷一四，頁二一，總頁二二一。

輔王化，最近且切。今之樂，猶古之樂，豈不信哉！

《桃花扇》一劇，皆南朝新事，父老猶有存者，場上歌舞，局外指點，知三百年之基業，隳於何人？敗於何事？消於何年？歇於何地？不獨令觀者感慨涕零，亦可懲創人心，為末世之一救矣！❷⁹

此《小引》末署「康熙己卯三月雲亭山人偶筆」，「雲亭山人」為孔尚任別號，「己卯」為康熙三十八年（一六九九），是年六月，即《桃花扇》告成之時，已見前文，則東塘於同年三月題此《小引》亦屬自然之事。但據上文，我們知道，此《小引》實是孔尚任修改其友人徐旭旦《世經堂初集》卷一七之《桃花扇題詞》而成，東塘只將之改為「自序」口吻，其他無論理念與文字，基本相同。而東塘既然如此這般的將之據為己有，則亦可見其理念與徐氏所表達者正好相同。

這段《小引》分三段，首段可視為作者之「戲曲觀」，而把戲曲視為歷代文學之總匯，兼具繪畫藝術之修為，又將之抬舉為綜合《詩三百》、《春秋》、《左》、《國》之能事，近切於世易俗，贊聖道而輔王化之偉功；則實為自古以來所未嘗有，而彼時戲曲之地位竟如此崇高，真教人嘆為觀止。

次段明白說出藉「南朝新事」為鑑，使人清楚看到並了解明朝三百年基業，如何敗亡的經過和原因，使人在傷痛感慨之餘，有一番劫後深切的省思。

而末段卻說他「未仕時，山居多暇，博採遺聞，人之聲律，一句一字，抉心嘔成。」將《桃花扇》完成之時，提前至十四、五年之前，其說之不可信已見上文。因之此段於此亦予以省略。

我想《小引》前兩段話，縱使是東塘修改徐旭旦之《桃花扇題詞》而成，也應當是東塘心目中所認可的「戲

❷⁹〔清〕孔尚任：《桃花扇》，《古本戲曲叢刊五集》，上卷，頁一。

「曲觀」和「創作旨趣」。

而上文所提到的顧彩〈桃花扇序〉，也有一段話語：

何意六十載後，雲亭山人以承平聖裔，京國閒曹，忽然興會所至，撰出《桃花扇》一書。上不悖於清議之是非，下可以供兒女之笑噱。吁！異乎哉！當日皖城自命以填詞擅天下，詎意今人即以其技，還奪其席……而欲舖東林之餘糟也；亦非有甚慨於青蓋黃旗之事，而為狡童離黍之悲也。徒以署冷官閒，窗明几淨，胸有勃勃欲發之文章，而偶然借奇立傳云爾。斯時也，適然而有卻奩之義姬，適然而有掉舌之二客，適然而事在興亡之際，皆所謂奇可以傳者也。彼既奔赴於腕下，吾亦發抒其胸中，可以當長歌，可以代痛哭，可以弔零香斷粉，先生指署齋所懸唐朝樂器小忽雷，令余譜之。一時刻燭分箋，疊鼓競吹，覺浩浩落落，如午夜之聯詩，而性情加豳。翌日而歌兒持板待韻，又翌日而旗亭已樹赤幟矣。斯劇之作，亦猶是焉。為有所謂乎？無所謂乎？然讀至卒章，見板橋殘照、楊柳彎腰之語，雖人其人而事其事，若一無所避忌者，然不必目為詞史，謂千古以上，千古以下，有不拍案叫絕，慷慨起舞者哉？妙矣至矣，蔑以加矣！若夫夷門復出應試，似未足當高蹈之目，而桃葉卻聘一事，僅見之與中丞一書；事有不必盡實錄者。作者雖有軒輊之文，余則仍視為太虛浮雲，空中樓閣云爾。㉚

顧彩和東塘的交情非同等閒，既於康熙二十七年（一六八八）相識於揚州，又復詩酒相從於京華；前有《小忽雷》傳奇之合作，後有顧彩改東塘《桃花扇》為《南桃花扇》，令生旦當場團圓之舉。兩人交情如此密切，但顧

㉚ 〔清〕孔尚任：《桃花扇》，《古本戲曲叢刊五集》，上卷，頁一—二。

彩為東塘《桃花扇》所寫的這篇序文，卻頗有若隱若現、諸多不敢直白的語言，譬如東塘《桃花扇》

固然在指斥權奸馬、阮，但也不諱言東林復社過甚其事，明明在寫興亡之感，發抒麥秀黍離之悲，但他既予以

點出，又教人「不必目為詞史」。最後也以侯李事蹟見於劇中者「不必盡為實錄」，而視之為「虛構」。仔細揣摩

顧彩所以如此行文，應當出諸為朋友「迴護」以避免文字之禍，其心實是良苦的。

而顧彩序中所提及康熙三十三年甲戌（一六九四）與東塘所合創的《小忽雷》傳奇，也實在是東塘創作《桃 [31]

花扇》的「前奏曲」，東塘在《桃花扇‧本末》也說：「前有《小忽雷》傳奇一種，皆顧子天石代予填詞。」

按「小忽雷」是唐代宮廷樂器，段安節（生卒年不詳）《樂府雜錄》記載擅彈此樂器的唐宮女鄭中丞（生卒

年不詳）因忤旨賜死，被宰相權德輿（七五九－八一八）之舊臣梁厚本所救，結為夫婦。傳奇據此敷演，以鄭

中丞為鄭注（？－八三五）之妹，與書生梁厚本有婚姻之約。中丞被鄭注獻入宮中，又被宦官仇士良（七八一

八四三）陷害。中間牽入朝官李訓（七八九－八三五）、鄭注等對仇士良、魚弘志（生卒年不詳）等的鬥爭，反

映唐文宗（八〇九－八四〇）一朝政治與當時名詩人白居易（七七二－八四六）、劉禹錫（七七二－八四二）的

遭遇和生活。就主題和結構看，與《桃花扇》近似，都是如《桃花扇‧試一齣先聲》所說的「借離合之情，寫

興亡之感。」雖然《小忽雷》止於「興衰」。

從上文敘述東塘生平看來，東塘雖然出生於滿清定鼎之後的順治五年（一六四八），但他父親孔貞璠及其摯

友賈應寵都是「勝國遺老」，他仕宦後協助治河在淮揚一帶三、四年之間，所結交而對他頗具影響力的「遺老」

如冒辟疆等前文所敘者更有十數人，他自然被激起相當濃厚的民族意識，而引發滿懷懷故國之思和麥秀狨童之悲。

❸〔清〕孔尚任：《桃花扇》，《古本戲曲叢刊五集》，下卷，頁一四六。

因為他的思想和李卓吾（一五二七—一六〇二）、徐文長（一五二一—一五九三）、袁中郎（一五六八—一六一〇）、賈鳧西是一路的，都來自泰州學派王艮，也因此他修《闕里志》時，擬將王艮列入孔廟應祀聖賢名單中，他在治下河時曾到王艮祠中致祭，其《告王心齋先生文》云：

維先生繼陽明之後，崛起東海，力倡聖學，能使頑廉、懦立，教化大行。讀先生語錄，提誨來學，切近明白，雖日用平常，而至道顯著，不似訓詁家迂闊繁雜，徒啟天下以辯論之端。㉜

可見東塘雖是聖裔，但思想上沒有一般儒者的迂腐，以「道學」自居，他是開明的洞觀古今世界。所以在《桃花扇》末兩齣，以〈入道〉藉張瑤星大建經壇與崇禎帝（一六一一—一六四四）修齋進薦，假藉幻術褒忠誅奸，並喝斷侯李二人的花月恨根；又在〈餘韻〉藉巳託身漁樵的柳敬亭和蘇崑生唱出了【問蒼天】、【秣陵秋】和【哀江南】大大抒發了興亡之感、故國之思、明亡之悲，同時讓屈身做清王朝皂隸的明初開國勳臣徐達（一三三二—一三八五）嫡孫徐青君（生卒年不詳）自我嘲諷，說是「開國元勳留狗尾」，並說那些已出仕清朝的「文人名士」是「識時務的俊傑」。然而其嘲弄「投降取富貴者」，也僅此而已。因為他結交的朋友中，如王士禎、吳偉業（一六〇九—一六七二）、龔鼎孳（一六一六—一六七三）等，正不乏其人，他只能點到為止，不能過甚其辭。

而東塘對於清兵下江南的種種惡行，譬如「揚州十日」、「嘉定三屠」，不用說，只好是避忌不談的。或者有如史可法據溫睿臨《南疆逸史》卷五是被清豫王多爾袞（一六一二—一六五〇）俘獲，勸降不屈「乃殺之」，而劇本卻避史實而改寫他戰敗「沉江」而死，便是有意降低清人對漢族的罪行。而自己也要避免文字獄，不得不

如此。東塘的朋友顧彩比他更小心謹慎，所以在為他作的〈序〉中，還故作諸多迴護，說他的《桃花扇》沒有「故國之思」，也沒有「亡國之病」。而另一方面，東塘因為受到康熙皇帝不次拔擢之恩，由衷感激，至死不改報效之心，這在他的《出山異數》和罷官後猶眷戀闕下二年，返鄉里居後還於康熙四十四年（一七〇五）第五次南巡時隨衍聖公孔毓圻奔往濟寧州迎駕，冀有賜還重召之意，都可以看出他對清朝絕無不臣之心，對康熙皇帝更存感戴之意。所以他在劇本一開頭，借著老贊禮之口，也就是他自己在劇中的化身，說了這樣的話語：

像這樣的善頌善禱之語，我想東塘對康熙是由衷而發的。又如〈閏二十齣閒話〉假錦衣衛堂官張瑤星之口陳述崇禎皇帝的葬禮說：

四民安樂，年年五穀豐登。今乃康熙二十三年，見了祥瑞一十二種……河出圖、洛出書、景星明、慶雲現、甘露降、膏雨零、鳳凰集、麒麟遊、萸莢發、芝草生、海無波、黃河清，件件俱全，豈不可賀！[33] 日麗唐虞世，花開甲子年；山中無寇盜，地上總神仙。……又到上元甲子，堯舜臨軒，禹皋在位；處處

然而東塘之創作《桃花扇》，是如何的如老贊禮在開頭所說的，教人「哭一回，笑一回；怒一回，罵一回」

屋簷下，是不得不低頭的。

誰想五月初旬，大兵進關，殺退流賊，安了百姓，替明朝報了大讐；特差工部查實泉局內鑄的崇禎遺錢，發買工料，從新修造享殿碑亭，門牆橋道，與十二陵一般規模。真是亘古希有的事。[34]

更是如出諸滿人之口之自我標榜功德。而在劇中，卻是出諸忠臣張瑤星之口，如此滿人為明人皇帝辦後事的「功德」就被落實了。那麼《桃花扇》中有此語言，有誰還會從中挑起「文字獄」呢？而我們也知道，東塘在他人

❸❸　〔清〕孔尚任：《桃花扇》，《古本戲曲叢刊五集》，上卷，頁一〇。

❸❹　〔清〕孔尚任：《桃花扇》，《古本戲曲叢刊五集》，上卷，頁一二八。

的呢？又如何的如卷首〈小引〉所云，假藉南朝新新事，於「場上歌舞，局外指點」，而使人「知三百年之基業，隳於何人？敗於何事？消於何年？歇於何地？不獨令觀者感慨涕零，亦可懲創人心，為末世之一救矣」㉟的呢？

我們且從《桃花扇》之「不奇而奇」及其卷首布置之層層「逼向敗亡」來加以探討。

首先《桃花扇》之「不奇而奇」其卷首《桃花扇‧小識》云：

> 傳奇者，傳其事之奇焉者也。事不奇則不傳。《桃花扇》何奇乎？妓女之扇也，蕩子之題也，遊客之畫也，皆事之鄙焉者也；為悅己者容，甘艶面以誓志，亦事之細焉者也；宜其相譏，借血點而染花，亦事之輕焉者也；私物表情，密痕寄信，又事之猥褻而不足道者也。《桃花扇》何奇乎？其不奇而奇者，扇面之桃花也；桃花者，美人之血痕也；血痕者守貞待字，碎首淋漓不肯辱於權奸者也；權奸者，魏閹之餘孽也，餘孽者，進聲色，羅貨利，結黨復仇，隳三百年之帝基者也。帝基不存，權奸安在？惟美人之血痕，扇面之桃花，噴噴在口，歷歷在目，此則事之不奇而可傳者也。人面耶？桃花耶？雖歷千百春，豔紅相映，問種桃之道士，且不知歸何處矣？㊱

東塘《桃花扇》所承載之諸事，表面上看，似乎細小猥瑣，而深究內裡，則件件關涉重大，因為無不涵蘊表彰民族氣節、痛斥亡國權奸。所以看似不奇而實奇，可以以小喻大，深合傳奇以奇而可傳之意。也就是說東塘一方面能在時代巨變的亂世裡，從妓女李香君、曲師蘇崑生、說唱家柳敬亭等社會市井底層小人物入手，以此見人性良善真摯之光輝、忠義氣節之化身，而於國破家亡之後，高標遠舉，纖塵不染；則其較諸並世之高官權貴之徒享厚祿於不恤，鼎移而投身之無恥者，何如哉！而東塘更能聚焦於最卑賤之妓女李香君一人身上，同時將

㉟ 〔清〕孔尚任：《桃花扇》，《古本戲曲叢刊五集》，上卷，頁一○。

㊱ 〔清〕孔尚任：《桃花扇》，《古本戲曲叢刊五集》，下卷，頁一五○。

其身世之飄泊輕薄而氣節卻凌厲厚重的薈萃於一柄以血痕染繪的桃花扇之上。於是這把桃花扇既負載高尚不可侵犯的標幟，也成了元明清戲文傳奇慣用結構法之「物件」，亦即以此為「梭」將線索巧妙上下縱橫，將劇情編織成飾。而我這裡之所謂「梭」，即東塘之所謂「珠」。其《桃花扇・凡例》首條云：

劇名《桃花扇》，則桃花扇譬則珠也，作《桃花扇》之筆譬則龍也。穿雲入霧，或正或側，而龍睛龍爪，總不離乎珠；觀者當用巨眼。❸

東塘之比喻與我雖不同，但其象徵之手法則不殊。這種手法如戲文《荊釵記》、《香囊記》、《明珠記》之「荊釵」、「香囊」、「明珠」與傳奇《青衫記》、《風箏誤》、《釵盒記》之「青衫」、「風箏」、「釵盒」等等莫不如此。

而若就《桃花扇》而言，則東塘所建構的全劇劇情主線，便是通過贈扇定情、血濺扇面、點染畫扇、寄扇代書、撕扇入道等重要情節。完整的寫出侯李悲歡離合的過程，而將他們與其他眾多人物的瓜葛或衝突，乃至政治鬥爭、國家滅亡的背景，或運用副線、支線將之綰合為全面開展的情節體系。

這個以生旦為主的情節體系，如果稍加分析，那麼全劇的關目布置便可分作以下五個區塊：

(一)第一齣〈聽稗〉到第六齣〈眠香〉，主寫侯李的愛情結合，但也透過〈鬨丁〉、〈偵戲〉寫出復社之逼迫阮大鋮的鬥爭。

(二)第七齣〈卻奩〉到第十二齣〈辭院〉，主寫侯李由合而離，但也寫出左良玉（一五九一—一六四五）〈撫兵〉、侯方域〈修札〉、柳敬亭〈投轅〉。

(三)第十三齣〈哭主〉至第十六齣〈設朝〉，主寫南明立君興亡的大關鍵，也是侯李無法掙脫的時代背景，有

〔清〕孔尚任：《桃花扇》，《古本戲曲叢刊五集》，上卷，頁二。

左良玉的〈哭主〉之悲痛，有史可法之〈阻奸〉而不得，有馬阮之〈迎駕〉、〈設朝〉之得意。

（四）第十七齣〈拒媒〉至第三十齣〈歸山〉，分侯李兩中心線。以李香君為中心者，則有〈爭位〉、〈和戰〉、〈移防〉、〈罵筵〉、〈選優〉之演其執守堅貞與馬阮對之橫施迫害；以侯方域為中心者有〈拒媒〉、〈守樓〉、〈罵四鎮內鬨，史可法統御無能，〈賺將〉高傑（?—一六四五）為許定國設計殺害，侯方域落魄江湖而舟逢蘇崑生與李貞麗（生卒年不詳），重訪舊院而為藍瑛（一五八五—一六六四）〈題畫〉。〈建社〉寫馬阮大肆逮捕復社成員。〈歸山〉演錦衣衛儀正張瑤星不為馬阮爪牙，棄官歸隱山林。

（五）第三十一齣〈草檄〉至第四十齣〈入道〉，雖寫侯李之由離而合，但實演南明敗亡之經過；左良玉〈草檄〉發兵清君側，弘光改曆建號，〈拜壇〉祭崇禎帝。侯方域與陳定生、吳次尾、柳敬亭〈會獄〉感懷；馬阮遣黃得功（?—一六四五）兵〈截磯〉阻左兵東下。史可法〈誓師〉揚州，孤軍抗清；清兵下南京，弘光、馬阮與舊院歌妓慌亂〈逃難〉。弘光為黃得功收留，劉良佐（?—一六六七）、劉澤清（?—一六四八）前來〈劫寶〉欲獻弘光給滿清。史可法兵敗〈沉江〉殉國。卞玉京（約一六二三—一六六五）棲霞山〈棲真〉入道，李香君前來依附。蘇崑生、柳敬亭亦來以漁樵為生。侯方域巧遇依附入道之丁繼之。

那麼其次東塘又是如何布置關目，使南明層層逼向敗亡的呢？若論其原動力只有四個字，那就是「勇於內鬥」，而其衍生的現象自是「疏於外禦」與「怯於外侮」。夏完淳（一六三一—一六四七）《續幸存錄》云：

朝堂與外鎮不和，朝堂與朝堂不和，外鎮與外鎮不和，朋黨勢成，門戶大起，而虜寇之事，置之蔑聞。

吳偉業《清忠譜序》云：

❸ 〔清〕夏完淳：《續幸存錄》，《四庫禁燬書叢刊補編》史部一六冊（北京：北京出版社，二〇〇五年），卷一，頁五五三。

三〇

甲申之變，留都立君，國是未定，顧乃先朋黨，後朝廷，而東南之禍亦至。❸⑨

黨爭不和是南明層層逼向滅亡的根本原因，東塘自然也看出這一點，所以他在劇本開始即寫復社文人陳定生、吳次尾等對魏黨餘孽阮大鋮的鬥爭，延續自明代萬曆、天啟以來所謂忠奸、清濁的對立，其糾纏不可開交之惡劣，即使到危難當頭的崇禎甲申前夕，猶與日彌甚；而自標清流的士大夫則流連風月，徵歌選色，以此為尚，而無警惕之心。東塘在劇本起首就揭露了明末士大夫亡國的敗象，為他作序的顧彩更明白的說：

嘗怪百子山樵所作傳奇四種，其人皆更名易姓，不欲以真面目示人。而《春燈謎》一劇，尤致意於一錯二錯，至十錯而未已。蓋心有所歉，詞輒因之。乃知此公未嘗不知其生平之謬誤，而欲改頭易面以示悔過；然而清流諸君子，持之過急，絕之過嚴，使之流芳路塞，遺臭心甘。城門所殃，游至荊棘銅駝而不顧。禍雖不始於夷門，夷門亦有不得謝其責者。嗚呼！氣節伸而東漢亡，理學熾而南宋滅，勝國晚年，雖婦人女子，亦知嚮往東林，究於天下事奚補也。❹⓪

可見顧彩認為阮大鋮所以終於一朝得志，不惜遺臭萬年以反撲報復清流之士，乃因為清流之士對他的悔過之心、結交之意不止視若無睹，而且反而「持之過急，絕之過嚴」所產生的後果，而這個後果竟然是使國家滅亡。因此顧彩認為未在阮大鋮與復社諸君子間善盡化解，是不能推責卸任的。

緊接復社文人對阮大鋮的羞辱棄絕之後，東塘即寫朝臣忠奸正邪之立新君的爭執。以馬士英（一五九六－一六四七）、阮大鋮的魏閹餘孽積極而強力的勾結江北高傑、黃得功、劉良佐、劉澤清四鎮，主張迎立昏庸好逸

❹⓪ 〔清〕孔尚任：《桃花扇》，《古本戲曲叢刊五集》，上卷，頁一。

❸⑨ 〔清〕吳偉業撰：〈清忠譜序〉，收入俞為民、孫蓉蓉編：《歷代曲話彙編‧清代編》第一集（合肥：黃山書社，二〇〇八年），頁二〇三。

貪色的親藩福王；而代表忠臣正人為復社所擁護的史可法、左良玉，雖然反對，但時機已失，終歸失敗。於是馬阮當權，史可法被遣往揚州鎮守，於是馬阮大肆賣官鬻爵，盡行蒐刮；福王貪聲戀色、沉湎享樂。同時緹騎縱橫，大捕東林、復社黨人，恣行報復。而江北四鎮內鬨，史可法難於統御；高傑防河，為許定國妻設計殺害。面對東塘如左良玉時起不臣之心，終於揮師東下欲清君側，黃得功截磯阻兵，內戰消耗。於是清兵南下，如入無人之境，揚州孤軍既破，南京望風而降。也就是說，在東塘筆下層層逼來的是，朝廷忠奸鬥爭，結果奸臣把持朝政，快速報復腐化而敗亡；閫外將軍，各自囂張跋扈，勇於內鬨而怯於外侮，於是自我消耗而望風投降。面對東塘如此考據史實，將昔日場景一一呈現眼前舞臺，尚有何人於局外指點之際，而還不知「明代三百年之基業，隳於何人？敗於何事？消於何年？歇於何地？」的嗎？而其最令人「感慨涕零，懲創人心」者，則莫過於國家局勢已危如累卵，而社會中堅的士大夫，掌握國家命脈的朝臣，重兵關鍵國家安危的武將，不止不知自己身命所寄，深謀遠慮以團結一致，救亡圖存，而竟有志一同勇於彼此鬥爭且越鬥越烈，所以明末之敗亡如土石崩流，層層逼來，東塘雖極力表彰欲扶世祚的史可法，奈何權不在己，又豈可奈何？所以他在這末世裡，極寫扼腕時艱之「席帽青鞋之士」如張瑤星；時露熱血之「優伶口技」者流，如李香君、蘇崑生、柳敬亭，也將自己化身老贊禮，既是劇中人又是局外作全知觀點的種種無奈和嘆息。

四、《桃花扇》之搬演與東塘之罷官

《桃花扇》完稿之後，即刻風行，搬演於氍毹勾欄，東塘於《桃花扇·本末》已詳細記其所及，云：

《桃花扇》本成，王公薦紳，莫不借抄，時有紙貴之譽。己卯（康熙三十八年，一六九九）秋夕，內侍

索《桃花扇》本甚急；予之繕本莫知流傳何所，乃於張平州中丞家，覓得一本，午夜進之直邸，遂進入內府。❹

由這段話可以看出，《桃花扇》完成後，甚為風行，真是洛陽紙貴，連王公縉紳都爭相借鈔，因此也使得康熙皇帝驚奇，急於一窺究竟，由「內侍索之甚急」，也可知康熙下令緊促之情況；東塘家中已無謄抄之本，幸於張平州中丞家覓得一本，於午夜時分送入宦官值夜之所，也真有迫不及待之感。從此《桃花扇》也就傳入皇宮內院。

按張平州中丞乃時任浙江巡撫張勃，字敬止，遼陽人，隸漢軍正黃旗，與東塘頗有過從。

這段記載，東塘似乎只在記載其《桃花扇》是如何的受到歡迎，但卻給我們留下些許疑點，何以康熙索求《桃花扇》如此孔急？是否於欣賞之外，別有用意？

康熙三十九年庚辰（一七〇〇）正月初七日，東塘招同人集岸堂，賦詩，奏新曲《桃花扇》，情況興高采烈。

此事見東塘《長留集》七律卷《庚辰人日雪霽，岸堂試筆分韻》，其小序云：

人日招同人集岸堂試筆，凡十度春風矣。今歲增絲竹一部，……七日早起，白雪映簾，紅日上窗，急命童子掃逕張筵，豪興益新，同人不速皆來，因分韻賦詩。就者插花帽簷，介以柏酒，小伶奏新聲侑之。與讌者十八人……詩俱成，成俱佳，即付梓人。予分得東、青二韻。詩云：

幾片殘梅滿院風，寂寥書掩岸堂中。才揮桃扇春無限，更響銀箏趣不同。柏酒斟來西嶺翠，絲花開出上林紅。十年人日題詩客，才盡江郎已老翁（其一）。

❹〔清〕孔尚任：《桃花扇》，《古本戲曲叢刊五集》，下卷，頁一四七。

簷垂金勝舞盈盈，客裡逢辰興亦生。文章正宜人日試，春雲若為草堂晴。翻成白紵新歌譜，傳得黃柑舊宴名。手捧椒觴懷壽母，南陔詩就合吹笙。(其二)

可見這一天東塘岸堂之中，賓客盈滿，白雪映簾、紅日上窗，插花帽簪，手持柏酒，分韻賦詩，小伶奏所製新聲《桃花扇》，好不興高采烈。詩中所云「才揮桃扇春無限，更響銀箏趣不同。」「翻成白紵新歌譜，傳得黃柑舊宴名。」都可以看出他對於所新創之傳奇《桃花扇》，是多麼得意洋洋。

東塘〈本末〉又云：

己卯（康熙三十八年，一六九九）除夜，李木庵總憲，遣使送歲金，即索《桃花扇》為圍爐下酒之物。開歲（庚辰，康熙三十九年，一七〇〇）燈節，已買優扮演矣。其班名「金斗」，出之李相國湘北先生宅，名噪時流，唱〈題畫〉一折，尤得神解也。

庚辰（康熙三十九年，一七〇〇）四月，予已解組，木庵先生招觀《桃花扇》。一時翰部臺垣，群公咸集。讓予獨居上座，命諸伶更番進觴，邀予品題。座客嘖嘖指顧，頗有凌雲之氣。[43]

以上所錄二段，東塘記述康熙三十八年（一六九九）除夕、翌年元宵夜、四月天，在都御史李木庵一面讀《桃花扇》一面飲酒，以李湘北相國家優演《桃花扇·題畫》和遍邀朝中大臣而以東塘為上實演出《桃花扇》，其得意自負可想。

按李木庵即李柟，字木庵，興化人。康熙十二年（一六七三）進士。康熙三十八年七月，由工部左侍郎調戶部左侍郎管右侍郎事，為東塘之頂頭上司，故有歲末送歲金事。明年六月，李柟擢左都御史，《桃花扇·本

[42]〔清〕孔尚任：《長留集》，收入徐振貴主編：《孔尚任全集輯校註評》第三冊，頁一六一九─一六二〇。

[43]〔清〕孔尚任：《桃花扇》，《古本戲曲叢刊五集》，下卷，頁一四七。

末》作於此後，故稱「總憲」。李湘北即李天馥（一六三七―一六九九），字湘北，號容齋，安徽合肥人，順治

十五年（一六五八）進士，官吏部尚書、武英殿大學士，故云「相國」。

東塘由戶部主事晉升戶部廣東清吏司員外郎，在康熙三十九年庚辰（一七〇〇）上巳之後，三月中旬即以

疑案罷官，故於四月間演《桃花扇》於李木庵府，乃謂「予已解組」。

至於東塘罷官之故，史無明文。只能由其本人和友人當時所作詩文，「窺知大略」❹❹：

由東塘《長留集‧放歌贈劉雨峯寅丈》云：「命薄忽遭文字憎，緘口金人受誹謗。」❹❺又《長留集‧七言排

律‧容美土司田舜年遣使投詩贊余桃花扇傳奇，依韻卻寄）云：「解組辭卻形勢路，還鄉穩坐太平車。《離騷》

惹淚余身吉，社鼓敲聾老歲華。」❹❻從詩中隱約可見東塘自謂是以文字受讒而罷官。

但他的友朋如張潮次年於其《尺牘偶存》卷八致東塘信說：「先生以詩酒去官，正如柳屯田奉旨填詞，自

是千秋佳話，曠達之懷，想亦必作此解耳。」又張潮此《尺牘》同卷致王士禎信有云：「孔老東塘以詩酒受累，

深為嘆惜。」❹❼東塘好友顧彩《有懷戶部孔東塘》詩云：「朱緩遂因詩酒捐，白簡非有貪饕證。」❹❽則都認為

❹❹ 參袁世碩：《孔尚任年譜》，頁一五七。

❹❺〔清〕孔尚任：《長留集》，收入徐振貴主編：《孔尚任全集輯校註評》第三冊，頁一五七。

❹❻〔清〕孔尚任：《長留集》，收入徐振貴主編：《孔尚任全集輯校註評》第三冊，頁一七六四。

❹❼〔清〕張潮：《尺牘偶存》（北京：中國國家圖書館藏清乾隆四十五年（一七八〇）刊本），卷八。此處引自袁世碩：《孔尚任年譜》，頁一五七。

❹❽〔清〕顧彩：《往深齋詩集》，收入《無錫文庫》第四輯（南京：鳳凰出版社，二〇一二年），卷三，頁二〇，總頁一八六。

他參加文人結社，飲宴賦詩場合過多，荒廢政務而罷官的，從上文敘述其生平事蹟看來，這也是事實。

然而東塘和一些友人又認為那是一件疑案。東塘《和蔡綱南贈扇原韻，送之南還》其二云：「滿眼浮雲幻

莫窺，逢君說破古今疑。」詩末自注：「予被謫疑案，綱南頗知，曾贈金慰予。」[49] 又《李恕谷先生年譜》卷

三云：「辛巳（康熙四十年，一七〇一），四十三歲。……赴東塘筵，同陳心簡、萬季野、吳敬庵、曹正子、陳

健夫、邢偉人，分韻賦詩。先生詩寓意諷東塘罷官宜歸。」[50] 按李塨（一六五九一一七三三）詩見《恕谷詩集》

卷下，題《集孔東塘岸堂同陳心簡、萬季野、吳敬庵、曹正子、陳健夫、邢偉人即度分得元韻》，詩云：「紫陌

尋春無處存，罷官堂上暮雲屯。琅玕藤（岸堂前植一藤，名之曰琅玕藤）老環三徑，車笠人來共一尊。此日何

方留聖裔，昔年遺事說忠魂（座中心簡、季野說明季張春事）。升沉今古那堪憶，只羨君家舊石門（東塘家居石

門山，諷之速歸也）。」[51] 張春（一五五五一一六四一）因忠而受讒，可見李塨、萬斯同等友人也看出東塘罷官

必非以「詩酒」，因藉古諷今，勸他急速歸里。

袁氏《年譜》總結以上蛛絲馬跡，對東塘之所以罷官的根本原因，作了這樣的看法：孔尚任是康熙皇帝特

拔的官員，如不經康熙皇帝同意，戶部堂官是不好自動罷他的官的。更何況戶部保舉晉升孔尚任為員外郎剛剛

幾天的時間，出爾反爾，為何如此之迅速？此時，又正是衍聖公孔毓圻來京呈《幸魯盛典》之際，據《清實錄》

- [49] 〔清〕孔尚任：《長留集》，收入徐振貴主編：《孔尚任全集輯校註評》第三冊，頁一六六〇。

- [50] 〔清〕馮陳：《李恕谷先生年譜》，《續修四庫全書》史部第五五四冊（上海：上海古籍出版社，二〇〇二年據南京圖書館藏清道光十六年刻本影印），卷三，頁一五。

- [51] 〔清〕李塨：《恕谷詩集》，《叢書集成三編》第四四冊（臺北：新文豐出版股份有限公司，一九九六年），下卷，頁八九。

卷一九八記載三月乙卯（初十日）賜宴於禮部。孔尚任就是康熙皇帝那次幸魯祭孔時因講經而受到特殊的眷顧，被破格提拔的。而他又正是在進呈《幸魯盛典》時被摘官的。這恐怕不是偶然的巧合，而是表明康熙皇帝對他十六年前示以眷顧破格任用的孔尚任已不滿意了。去年秋天，康熙曾索閱《桃花扇》傳奇。今年春天，《桃花扇》在北京演出，甚為轟動，康熙也應有所耳聞。《桃花扇》雖無悖逆之詞，襃忠誅奸也合乎聖道，但演明末遺事，題材本身容易動人興亡之感。至少表明孔尚任耽於詞曲，沒有勤於王事，有負皇帝示以特別眷顧、朝廷破格任用之初衷。孔尚任又畢竟是康熙自己作為尊儒崇聖的姿態而特拔的「聖裔」，也不好公然加罪，所以康熙便含糊其詞地示意戶部堂官將孔尚任加以解職。

我想袁氏的總結看法是合情合理的。而若探究其根源，康熙對於搬演南明遺事而又那麼轟動遐邇的《桃花扇》，焉能不好奇而又敏感，所以在書成不久，一得知消息，便急於索閱，而且迫不及待的「午夜進呈」，可以看出其疑心十分嚴重，所幸書中根本無反清違礙之語，東塘對康熙也念茲在茲，感恩戴德，所以康熙的心理也就平息下來。但是《桃花扇》越演越盛，影響越來越大，尤其其觸動人心，與日俱增，故國之思、麥秀之悲。與夫貞節之講求、二臣之嘲弄，於笙歌靡麗之中亦流露無遺，以致或有掩袂獨坐者，則故臣遺老也；燈炧酒闌，唏噓而散者，則庶民百姓也。如此對康熙而言，縱使發作無端、加罪無辭，總是耿耿於懷的，所以才以當時文人無不詩酒結社為常的莫須有罪名「詩酒害公」罷官，即給東塘臺階，《桃花扇》照演不輟，而康熙也因此或許消除心頭耿耿。

東塘《本末》又云：

長安之演《桃花扇》者，歲無虛日，獨寄園一席，最為繁盛。名公鉅卿，墨客騷人，駢集者座不容膝。張施則錦天繡地，艫列則珠海珍山。選優兩部，秀者以充正色，蠢者以供雜腳。凡砌抹諸物，莫不應手

裕如。優人感其厚賜，亦極力描寫，聲情俱妙。蓋主人乃高陽相公之文孫，詩酒風流，今時王謝也。故不惜物力，為此豪舉。[52]

東塘此段寫其《桃花扇》在北京「歲無虛日」的演出，而其最繁盛豪奢者莫過於高陽相公李霨（一六二五一一六八四）之孫在其別墅「寄園」的盛大演出場面。觀眾則名公鉅卿、墨客騷人盈滿無虛席，擺設則錦天繡地、珠海珍山，而且優伶個個稱職出色，砌抹件件應手裕如。如此而演出，自然聲容俱妙，詩酒風流，有如王謝堂前也。

東塘〈本末〉又記述容美土司之搬演《桃花扇》云：[53]

> 楚地之容美，在萬山中，阻絕人境，即古桃源也。其洞主田舜年，頗嗜詩書。予友顧天石有劉子驥之願，竟入洞訪之，盤桓數月，甚被崇禮。每宴必命家姬奏《桃花扇》，亦復旖旎可賞，蓋不知何人傳入。或有雞林之賈耶？

據袁氏《年譜》，顧彩於康熙四十二年（一七〇三）秋攜東塘書離曲阜去容美訪土司田舜年。因田舜年（一六三九一一七〇六）曾遣使投東塘詩讚《桃花扇》，東塘乃依韻酬答。據此則《桃花扇》流播之廣遠可見。

東塘〈本末〉又云：

> 歲丙戌（康熙四十五年，一七〇六），予驅車恒山，遇舊寅長劉雨峯，為郡太守。時群僚高讌，留予居賓座，觀演《桃花扇》。凡兩日，纏綿盡致。儫友知出予手也，爭以杯酒為壽。予意有未愜者，呼其部頭，即席指點焉。[54]

[52] 〔清〕孔尚任：《桃花扇》，《古本戲曲叢刊五集》，下卷，頁一四八。

[53] 〔清〕孔尚任：《桃花扇》，《古本戲曲叢刊五集》，下卷，頁一四七一一四八。

[54] 〔清〕孔尚任：《桃花扇》，《古本戲曲叢刊五集》，下卷，頁一四八。

據袁氏《年譜》，東塘於康熙四十五年（一七〇六）六月赴真定訪劉中柱太守。東塘觀演《桃花扇》在九月間。

而也因他是《桃花扇》的作者，受到在座者的推崇和敬重。

東塘〈本末〉又云：

讀《桃花扇》者，有題辭，有跋語，今已錄於前後。又有批評，有詩歌，其每折之句批在頂，總批在尾，忖度予心，百不失一，皆借讀者信筆書之，縱橫滿紙，已不記出自誰手。今皆存之，以重知己之愛。至於投詩贈歌，充盈篋笥，美且不勝收矣，俟錄專集。㊿

據此則可見《桃花扇》行世，人們不只將之盛演歌場，歎為觀止；而且也將之細讀案頭，詳予評賞。則東塘有此一書，實已享盡榮譽於有生之年；則倘若因此而有罷官之憾。又何須計較哉！

東塘〈本末〉又云：

《桃花扇》鈔本久而漫滅，幾不可識。津門佟蔗村者，詩人也。與粵東屈翁山善。翁山之遺孤，育於其家，佟為謀婚產，無異己子，世多義之。薄遊東魯，過予舍，索鈔本讀之，繞數行，擊節叫絕，傾囊橐五十金，付之梓人。計其竣工也，尚難於百里之半，災梨真非易事也。㊻

可見《桃花扇》一向以傳抄傳世。直到多義之士天津人佟鋐（生卒年不詳，字蔗村）遊曲阜訪東塘，因讀《桃花扇》大為激賞，乃傾盡所有五十金代為刊刻出版。袁氏《年譜》訂為康熙四十七年（一七〇八）戊子，《桃花扇》最早之刊本正是康熙戊子介安堂刻本，現藏北京大學圖書館。則《桃花扇》之有刊本繼其稿成行世之康熙

㊾〔清〕孔尚任：《桃花扇》，《古本戲曲叢刊五集》，下卷，頁一四八。

㊿〔清〕孔尚任：《桃花扇》，《古本戲曲叢刊五集》，下卷，頁一四八。

㊻〔清〕孔尚任：《桃花扇》，《古本戲曲叢刊五集》，下卷，頁一四八─一四九。

㊼〔清〕孔尚任：《桃花扇》，《古本戲曲叢刊五集》，下卷，頁一四九。

三十八年（一六九九）己卯六月，其間蓋經歷前後十年。所以東塘才感歎著作要「災梨禍棗」還真不容易呢！

《桃花扇》現存清代刻本，尚有：

1. 清康熙四十七年介安堂刻本

2. 清康熙間西園刻本

3. 清乾隆七年（一七四二）沈氏刻本

4. 清嘉慶間刻本

5. 清光緒二十一年（一八九五）蘭雪堂刻本

6. 清末民初暖紅室刻本

民國以後《桃花扇》之刊本有：

1. 民國十三年盧前注釋本

2. 民國二十一年朱太忙標點本

3. 民國二十五年梁啟超批注本

4. 一九四九年王季思、蘇寰中、楊德平合注本

5. 一九八二年劉葉秋注本

6. 一九九八年樓含松、黃徵、許建平校注本

東塘於《本末》還提及摯友顧彩改編《桃花扇》：

顧子天石，讀子《桃花扇》，引而申之，改為《南桃花扇》。令生旦當場團圓，以快觀者之目；其詞華精警，追步臨川。雖補予不逮，未免形予儉父，予敢不避席乎。

⑤⑦

袁氏《年譜》訂顧彩改《桃花扇》為《南桃花扇》，當在康熙四十二年（一七〇三）他遊歷容美前後客曲阜之時。顧彩《往深齋詩集》卷六有《雲來莊觀女優演余《南桃花扇》新劇》，首聯云：「唱罷東塘絕妙詞，更將巴曲教紅兒。」可見《南桃花扇》果然也附東塘《桃花扇》之驥尾以致千里。❺❽

東塘對天石《南桃花扇》雖然客氣的說「其詞華精警」，把他的《桃花扇》比成俚俗不堪了。但從其「令生旦當場團圓，以快觀者之目」和字裡行間的口吻，恐怕並不以為然。梁廷相（一七九六─一八六一）《曲話》卷三云：

《桃花扇》以〈餘韻〉折作結，曲終人杳，江上峰青，留有餘不盡之意於煙波縹緲間，脫盡團圓俗套。乃顧天石改作《南桃花扇》，使生旦當場團圓，雖其排場可快一時之耳目，然較之原作，孰劣孰優，識者自能辨之。❺❾

我想絕大多數的人都會和梁廷相一樣，贊同東塘以生旦徹悟入道、漁樵閒話興亡作結。因為這樣才合乎東塘「借離合之情，寫興亡之感」，以「懲創人心」「有裨於後世」的創作旨趣。天石改為生旦當場團圓，雖然不失傳奇「規格」，但一者完全不明東塘創作大旨有失知己之義，二者落入一般庸俗，霎時等同嚼蠟，其實一點好處也沒有。

據說抗日期間歐陽予倩（一八八九─一九六二）之話劇《桃花扇》，劇末以侯方域戴辮子為李香君所逐作結，歐陽彼時蓋用以嘲弄降日之漢奸，有其時代之意義，無須論其是非。

❺❼〔清〕孔尚任：《桃花扇》，《古本戲曲叢刊五集》，下卷，頁一四八。

❺❽〔清〕顧彩：《往深齋詩集》，收入《無錫文庫》第四輯，卷六，頁三六，總頁二四四。

❺❾〔清〕梁廷相：《曲話》，《中國古典戲曲論著集成》第八冊（北京：中國戲劇出版社，一九五八年），卷三，頁二七一。

而如本文〈前言〉所云：二〇〇九年本人以南雜劇體製規律編撰崑劇《李香君》，友人蘇州大學教授周秦譜曲，於十二月八日巡演至河南商丘宋城大戲院，十日演於鄭州大戲院。

拙編崑劇《李香君》請出身北方崑曲劇院副院長之叢兆桓先生導演，叢先生執意師法歐陽予倩之結局。我則堅持我原創以李香君講求民族氣節、侯方域追求才為世用，理念不合於鼎革之際而各行其是。也因此除了首演和北崑演出時被結以侯方域戴辮出場外，我均尚能及時糾正。而在商丘那一場，心想那是侯方域家鄉，乃臨演刪除劇末侯李二人論辯出處觀念之異同。而結以兩人重逢，悲喜交集，香君問：「侯郎！我們將歸何處？」侯方域答：「香君！我們一起回商丘老家罷！」沒想此語一出，滿場起立拍手，歡呼雷動，劇已散，而觀眾尚久久不離席。可見投觀眾之所好，也是頗具劇場效果的。

《桃花扇》盛行於康熙年間，雍乾以後，乾隆七年（一七四二）秋愚亭居士沈成恒（生卒年不詳）識於清芬堂之〈重刊桃花扇小引〉云：

《桃花扇》自進入內廷以後，流傳宇內益廣，雖愚夫愚婦，無不知此書感慨深微，寄情遠大。所憾者刻板為雲亭主人珍藏東魯，印本留南人案頭有時而盡。 ❻⓿

《桃花扇》無論案頭或劇場均尚盛行。所以陳仕國《《桃花扇》接受史研究》❻⓵，「康雍、乾嘉期間」〈文人士大四〇）春開刻，沒想書不成，他乃繼志完成，「一印萬本，流於大地，求觀者無俟過費筆墨矣。」即此亦可見就因為這緣故，他的父親遁叟公便與友人水南道人程子風（生卒年不詳）共襄盛舉，於庚申（乾隆五年，一七

❻⓿　〔清〕沈成恒：〈重刊桃花扇小引〉，收入〔清〕孔尚任著，吳梅等校正：《增圖校正桃花扇》（揚州：江蘇廣陵古籍刻印社，一九七九年）。引自周桂蓮：〈從《西廂記》、《牡丹亭》、《桃花扇》看元明清戲劇愛情觀變化〉，《吉林化工學院學報》二〇一四年第十二期，頁一二四。

夫對《桃花扇》舞臺演出之接受》尚考查出程夢星（一六七八—一七四七）〈觀演桃花扇劇四首絕句並序〉、帥家相（生卒年不詳）〈觀何三十二桃花扇劇曲題辭〉、邵玘（生卒年不詳，乾隆間人）〈觀桃花扇劇絕句〉，詩前有〈序〉；王昶（一七二五—一八○七）於乾隆二十三年（一七五八）遊揚州觀賞《桃花扇》、《長生殿》、《紅梨記》等演出，撰〈觀劇六絕〉，袁枚（一七一六—一七九七）〈贈揚州洪建侯秀才〉詩末注：「己卯（乾隆二十四年，一七五九）二月撰《觀劇絕句》三十首，其第二十六首〈柳敬亭〉敘演《桃花扇·投轅》折、[62]金德瑛（一七○一—一七六二）於乾隆二十四年（一七五九）焦循於乾隆六十年（一七九五）於〈宴客選劇難〉敘搬演《桃花扇》以解艦尬情況；郭尚先（一七八五—一八三二）於嘉慶十八年（一八一三）撰〈觀桃花扇雜劇〉詩；陳文述（一七七一—一八四三）於〈題李香小影並序〉調嘉慶十二年（一八○七）丁卯，《桃花扇》依然被優伶所演唱、被文人所喜愛；楊懋建（生卒年不詳）〈夢華瑣簿〉調嘉慶時四喜班仍演《桃花扇》等演出《桃花扇》的記載，但無論如何，劇壇已大大展開「花雅爭衡」，雅部崑腔趨向沒落已是不爭的事實，《桃花扇》自難保持康熙盛行狀況。而此時折子戲興起，葉堂（生卒年不詳）《納書楹曲譜》但收其〈訪翠〉、〈寄扇〉、〈題畫〉三齣於〈正集〉卷三之中，而《綴白裘》所收崑劇折子，居然無一出自《桃花扇》。或謂其故當如吳梅（一八八四—一九三九）所云：「《桃花扇》有佳詞而無佳調。」[63]但事實不然，因為東塘《桃花扇·本末》云：

61　陳仕國：《桃花扇》接受史研究》（北京：中國戲劇出版社，二○一六年）。

62　〔清〕袁枚：《小倉山房詩集》，《續修四庫全書》集部第一四三一冊（上海：上海古籍出版社，二○○二年據上海圖書館藏清乾隆刻增修本影印），卷三一，頁二六，總頁六一一。

63　吳梅著：《曲學通論》，王衛民校注：《吳梅全集·理論卷上》，頁二一七。

予雖稍諳宮調，恐不諧於歌者之口。及作《桃花扇》時，天石已出都矣。適吳人王壽熙者，丁繼之友也；赴紅蘭主人招，留滯京邸。朝夕過從，示予以曲本套數，時優熟解者，遂依譜填之。每一曲成，必按節而歌，稍有拗字，即為改製，故通本無聱牙之病。❻

可見《桃花扇》的音樂曲調是經過高人指點並實驗歌唱過的，如果佶屈聱牙不悅於耳，在當時何能盛行如此？因此我們只能說《桃花扇》在舞臺上沒趕上折子的盛行，但卻在案頭上歷久不衰，也因此縱使到晚清光緒乙未（二十一年，一八九五）蘭雪堂主人李國松（生卒年不詳）之〈序〉所刊，《桃花扇》傳奇四卷，前人推許至矣。顧坊間遞相翻印，譌謬幾不堪寓目」❺之語。但是陳仕國《桃花扇》接受史研究》所錄光緒一八八六年至一八八八年間於《申報》刊登上海詠霓茶園演出《桃花扇》全本戲之廣告達二十一場，所云「全本戲」如就原創四十折之「全本」而言，其演出所需之時段，絕不可能如廣告詞所云「一夜」之間所能畢事。其「全本」之可能性，最多只是由折子串本或如本人所編撰《李香君》出之以南雜劇體製規律，乃能一夜演完。

五、《桃花扇》在戲曲文學藝術上之成就

(一)東塘之傳奇創作觀

東塘之創作《桃花扇》傳奇，心目中已有他自己的一套主張，他雖然不像李漁那樣，是一位嚴謹而體大思

❻〔清〕孔尚任：《桃花扇》，《古本戲曲叢刊五集》，下卷，頁一四六—一四七。

❺〔清〕李國松：〈桃花扇序〉，收入蔡毅編：《中國古典戲曲序跋彙編》，卷二二，頁一六〇八。

精的戲曲理論家，但他也有自己的看法，而且把這些看法寫在《桃花扇》卷首，那就是〈凡例〉、〈考據〉和〈綱領〉，這些文字所呈現的看法，雖然有點隨興和散亂，但稍加分析整理，還是可以清楚看出他看法的體系和主張。

其中東塘所主張的題材要確考時地和關目，要講求如蛟龍之珠的靈動，已見上文論述。而其餘東塘所表達創作傳奇的看法，其實也正說明了東塘《桃花扇》在戲曲文學與藝術創作上的依據和成就。就戲曲藝術而言，是他集中在排場的處理和文學的講究。

東塘〈凡例〉云：

排場有起伏轉折，俱獨闢境界。突如而來，倏然而去，令觀者不能預擬其局面。凡局面可擬者，即厭套也。

每齣脈絡聯貫，不可更移，不可減少。非如舊劇，東拽西牽，便湊一齣。

各本填詞，每一長折，例用十曲，短折例用八曲，優人刪繁就簡，只歌五六曲，往往去留弗當，辜作者之苦心，今於長折，止填八曲，短折或六或四，不令再刪故也。

曲名不取新奇，其套數皆時流諳習者，無煩探討，入口成歌，而詞必新警，不襲人牙後一字。[66]

以上這四條〈凡例〉，是東塘用來總說他的「排場」，而如果能將其《桃花扇・綱領》也併此論述，則會更加周延。

對於「排場」，著者寫過兩篇文章，一為〈說排場〉[67]，一為〈戲曲之「內在結構論」〉[68]，結論是，所謂

❻❻　〔清〕孔尚任：《桃花扇》，《古本戲曲叢刊五集》，上卷，頁二一─三。
❻❼　曾永義：〈說排場〉，收入《詩歌與戲曲》（臺北：聯經出版事業公司，一九八八年），頁三五一─四〇一。

「排場」是指戲曲腳色在「場上」所表演的一個段落。它是以關目情節的輕重為基礎，再調配適當的腳色、安排相稱的套式，穿戴合適的穿關，通過演員唱作念打而展現出來。就關目情節的類型而言，有文場、武場、文武全場、同場、群戲之別；就所顯現的戲曲氣氛而言，則有歡樂、遊覽、悲哀、幽怨、行動、訴情六種情調；後二者其實是依存於前者之中。因之，標示「排場」，當斟酌這三種狀況，然後方能充分的描述該排場的特質。而由此也可見「排場」是由關目情節的輕重、腳色人物的主從、套式聲情的配搭、科介表演的繁簡、穿關砌抹的運用等五個元素構成的有機體，它是戲曲劇目演出時的一個單元，這單元的面目和情味，可以大大小小、形形色色，總以吸引觀眾聆賞為依歸。所以必須安排創設數個乃至許多如此這般的單元，乃成為整體的戲曲演出。也因此，戲曲「內在結構」和其「外在結構」雖互相依存，「外在結構」的體製規律又可以制約「內在結構」的排場。而外在結構成定式之體製規律，內在結構之排場則必須仰賴劇作家敷演劇目的匠心獨運之建構與生發，它其實也就是戲曲藝術的綜合體，也是總體呈現。

東塘對於「排場」的認知所云「起伏轉折，俱獨關境界」，即指因其關目情節之輕重不一，而「排場」乃有大小之別，從而使之連鎖如看山不喜平，高下有致。而「排場」亦有因其內容變移、時空更換，而有由此排場轉折至彼排場之現象，如果其情境懸殊，則每移宮轉調。由於排場出諸劇作家之靈心妙口，故講求新穎聳觀，倘一味蹈襲前人，必蹈入窠臼熟爛，為觀者所不喜。

而東塘蓋認為套數之組建配搭，為排場新穎與否之關鍵，故主張摒棄「厭套」。蓋略考各宮調之套數組織，

大抵一為「套式」，即已成格式之套曲，譬如《琵琶記》與《荊釵記》，其所用套曲皆逾半為後人所沿襲，後人襲用，也呈現類同之內涵與氛圍。沿用者自然有輕取省力之便，但也因此少新穎之韻味。另一則為劇作家就其劇目之情節特殊內容所需配搭而成之新套曲，往往據此可以看出劇作家之功力所在。東塘所以獨取套曲為排場之核心，乃因為戲曲畢竟曲重於戲。於是他又論每齣套曲之組合配搭，必須就該出在全劇之地位所需而做最合適之建構，如此才能對該齣排場作最貼切的處理，因此對其中曲牌不可隨意增減胡湊。

他又就劇場實際搬演情況，也考慮到劇中每齣套曲長短的問題，他認為絕不可不考慮伶人唱曲的負荷力，為此主張長折止填八曲，短折或六或四，最大的目的是避免伶人刪節劇作家的曲子往往去留弗當。但東塘忘了曲有粗細，生旦有生旦之口，淨丑有淨丑之腔。套數用曲的多寡，除考慮其音程結構外，也須顧及曲牌之精粗與腳色腔口，而不是簡單的曲數可以制約的。

而對於套曲的基本單元曲牌之選擇入套，東塘則認為「不取新奇」，亦即不採用很少見到的生僻之曲。因為發展究成有固定格律的曲牌。不止有其類型，藝術性高的更有其性格不可假藉。東塘主張用熟曲，因為它傳播歌場，其韻致格調為人所熟悉，自然易於入口成歌，而不必冒用生曲所可能導致的聲情詞情不搭和佶屈聱牙。而戲曲排場的實際推動者和呈現者，則為腳色所扮飾的人物。也許因為東塘特別重視而別為《桃花扇·綱領》，不與於《凡例》之中。因為他對於腳色人物的派飾，是有他一套道理的。他的道理是：

色者，離合之象也。男有其儔，女有其伍，以左右別之，而兩部之鎝鈸不爽。氣者，興亡之數也。君子為朋，小人為黨，以奇偶計之，而兩部之毫髮無差。張道士，方外人也，總結興亡之案。老贊禮，無名氏也，細參離合之場。明如鑑，平如衡，名曰傳奇，實一陰一陽之為道矣。⑲

可見東塘分派腳色扮飾人物的「道」是以「興亡離合」為道的總體呈現，而「興亡離合」之「興亡」與「離合」已各具陰陽正反，實亦各自為「一陰一陽之為道」的各別呈現，故以「總結興亡之案」的張道士（外）為總部之「經」、「細參離合之場」的老贊禮（副末）為緯，如此經緯交錯，就統合構成了《桃花扇》這部傳奇，明如鑑、平如衡的興亡離合之網絡。

而在這興亡離合之中，又以「色」承應離合之象，以「氣」推算興亡之數。而「色」中又以男女別其儔伍為左右部。左部中：正色為侯朝宗（生），間色為陳定生（末）、吳次尾（小生），合色為柳敬亭（丑）、丁繼之（副淨）、蔡益所（丑），潤色為沈公憲（外）、張燕筑（淨）；右部中：正色為李香君（旦），間色為楊龍友（末）、李貞麗（小旦），合色為蘇崑生（淨）、卞玉京（老旦）、藍田叔（小生），潤色為寇白門（小旦）、鄭妥娘（丑）。以上左右部，各四色，共十六人。

而「氣」中，又分奇部、偶部，各有中氣之正與戾氣、餘氣、煞氣之邪。其奇部中：中氣為史道鄰（外），戾氣為弘光帝（小生），餘氣為高傑（副淨），煞氣為田雄（副淨）；偶部中：中氣為左崑山（小生）、黃虎山（末），戾氣為馬士英（淨）、阮大鋮（副淨），餘氣為袁臨侯（外）、黃仲霖（末），煞氣為劉良佐（淨）、劉澤清（丑）。以上奇偶兩部，各四氣，共十二人。

而對於腳色與人物之間的關係，東塘的基本看法是：「腳色所以分別君子小人，亦有時正色不足，借用丑淨者。潔面花面，若人之妍媸然，當賞識於牝牡驪黃之外耳。」[70]

也因此，如《桃花扇》之以丑扮柳敬亭，以淨扮蘇崑生便是如此。

[69] 〔清〕孔尚任：《桃花扇》，《古本戲曲叢刊五集》，上卷，頁一七。

[70] 〔清〕孔尚任：《桃花扇·凡例》，《古本戲曲叢刊五集》，上卷，頁三。

總計《桃花扇》分派腳色所扮飾之人物共計三十人。這三十人物所分屬之腳色如下：

生：專扮侯方域

旦：專扮李香君

淨：主扮蘇崑生、馬士英，兼飾張燕筑、劉良佐。

副淨：主扮阮大鋮、高傑，兼飾丁繼之、田雄。

末：主扮楊龍友，兼飾陳定生、黃虎山、黃仲霖。

副末：主扮老贊禮。

外：主扮史道鄰、張道士，兼飾沈公憲、袁臨侯。

丑：主扮柳敬亭，兼飾鄭妥娘、劉澤清、蔡益所。

小生：主扮弘光帝、左崑山，兼飾吳次尾、藍田叔。

小旦：主扮李貞麗，兼飾寇白門。

老旦：主扮卞玉京。

從右面腳色人物分派表看來，東塘對於腳色之運用於排場，可謂用心得體而勞逸均衡。

其次，對於《桃花扇》戲曲文學的主張，東塘主要在曲白，兼及科諢和下場詩。其〈凡例〉云：

詞曲皆非浪填，凡胸中情不可說，眼前景不能見者，則借詞曲以詠之。又一事再述，前已有說白者，此則以詞曲代之，若應作說白者，但入詞曲，聽者不解，而前後間斷矣。其已有說白者，又奚必重入詞曲哉！⑦

此條先論曲白的關係。曲為韻文、白為散文。曲用以唱，白用以說。戲曲承說唱文學之衣缽，其韻散說唱結構，

都有相重、相成、相生三種類型。東塘顯然不贊成相重、相成兩種類型。因為他認為曲文宜寫情寫景，賓白宜敘事，曲文用以敘事時，只因為避免賓白重複。這樣的看法，就戲曲文學脫離說唱文學之遺規而言，是有指出向上之義的。

〈凡例〉又云：

製曲必有旨趣，一首成一首文章，一句成一句之文章。列之案頭，歌之場上，可感可興，令人擊節嘆賞，所謂歌而善也。若勉強敷衍，全無意味，則唱者聽者，皆苦事矣。

詞曲入宮調，叶平仄，全以詞意明亮為主。每見南曲艱澀扭捏，令人不解，雖強合絲竹，止可作工尺譜，何以謂之填詞耶？

又云：

詞中所用典故，信手拈來，不露餖飣堆砌之痕。化腐為新，易板為活，點鬼垛屍，必不取也。⑫

這三條專論曲文。東塘對曲文首先講究每一支曲和曲中每句曲辭都要有其旨趣和文彩，必須場上歌唱、案頭閱讀，都要教人擊節嘆賞。其次曲牌所承載之語言要講究聲情與詞情相得益彰，而詞情明快，不可用詞艱澀、聲韻扭挪，令人強合絲竹而不知所云。也因此其所用典故要自然貼切，不可濫用古人古事、沿襲堆砌。其〈凡例〉

又云：

說白則抑揚鏗鏘，語句整練，設科打諢，俱有別趣。寧不通俗，不肯傷雅，頗得風人之旨。舊本說白，止作三分，優人登場，自增七分，俗態惡謔，往往點金成鐵，為文筆之累。今說白詳備，不容再添一字。篇幅稍長者，職是故耳。

⑫ 〔清〕孔尚任：《桃花扇》《古本戲曲叢刊五集》，上卷，頁二一三。

⑪ 〔清〕孔尚任：《桃花扇》，《古本戲曲叢刊五集》，上卷，頁三。

設科之嬉笑怒罵，如白描人物，鬚眉畢現，引人入勝者，全借乎此。今俱細為界出，其面目精神，跳躍紙上，勃勃欲生，況加以優孟摹擬乎？❼❸

這三條在論說賓白和設科打諢，因為打諢旨在滑稽詼諧，但也出諸說白，所以二者合併論述。東塘對於說白，講究「抑揚鏗鏘，語句整練」。亦即出口要言不煩，而且語調高下響亮，如此才能演出時精氣飽滿，吸引觀眾聽聞。而對於科諢，也因此才能將其嬉笑怒罵的趣味，不假造作的表現得淋漓盡致，神采活現。然而也要注意，不可過分求其俗謔而墜入惡道，總以能俗中帶雅、雅中帶俗而得其風人之旨為佳妙。其〈凡例〉又云：

上下場詩，乃一齣之始終條理。倘用舊句、俗句，草草塞責，全齣削色矣。時本多尚集唐，亦屬濫套。

今俱創為新詩，起則有端，收則有緒，著往飾歸之義，彷彿可追也。❼❹

戲曲搬演，腳色上下場，引子尾聲外，主要以口念上下場詩作為起結，已成慣例。也因此如東塘所云，此慣例已每每應之以舊句或俗句，以圖省事。尤其每齣末之下場詩，用以總結該齣，用得貼切，每令人蕩氣迴腸；但自從湯若士（一五五○─一六一六）《牡丹亭》用集唐以炫其博洽後，諸家倣效如雨後新筍，但能出諸自然而不失之拼湊者，其實不多，即使若士亦不能免。而《桃花扇》皆東塘新製，則往往灑脫自然，諸多感人之佳篇。

(二) 諸家對《桃花扇》之評論

東塘對《桃花扇》傳奇之創作有如此這般之主張，那麼其後諸家對《桃花扇》又持何等樣看法呢？而呈現於《桃花扇》之文學藝術成就是否與其主張相符呢？以下探討這兩個問題。

❼❸　〔清〕孔尚任：《桃花扇》，《古本戲曲叢刊五集》，上卷，頁三。
❼❹　〔清〕孔尚任：《桃花扇》，《古本戲曲叢刊五集》，上卷，頁四。

其「口吻畢肖」，只在讚其善寫人物。

1. 先說諸家對《桃花扇》的評論。

李調元（一七三四─一八○三）《雨村曲話》卷下：

孔東塘《桃花扇》，今盛行。其曲包括明末遺事；所寫南渡諸人，而口吻畢肖，一時有紙貴之譽。其首演者，李本菴總憲也，班名「金斗」。 🅐

李調元為乾隆二十八年（一七六三）進士，猶說《桃花扇》「今盛行」，可見乾隆間不衰，可與上文驗證。而謂

2. 梁廷枏（一七九六─一八六一）《藤花亭曲話》卷三云：

《桃花扇》筆意疎爽，寫南朝人物，字字繪影繪聲。至文詞之妙，其豔處似臨風桃蕊，其哀處似著雨梨花，固是一時傑構。然就中亦有未愜人意者：福王三大罪、五不可之議，倡自周鑣、雷演祚，今〈阻奸〉折竟出自史閣部，則與〈設朝〉折大相逕庭，使觀者直疑閣部之首鼠兩端矣。且既以〈媚座〉為二十一折矣，復入〈孤吟〉一折，其詞義猶之「家門大意」，是為蛇足，總屬閒文。至若曲中詞調，伶人任意刪改，亦斯文一大恨事，然未有先慮其刪改，而特於作曲時為俗伶豫留地步者。今《桃花扇》長者七八曲，其少者四五曲，未免故走易路；又以左右部分正、間、合、潤四色，以奇偶部分中、戾、餘、煞四氣，以總部分經、緯二星，毋論有曲以來，萬無此例，即謂自我作古，亦殊覺淡然無味，不知何所見而云也。 🅑

梁氏極欣賞《桃花扇》塑造人物生動活潑，文詞之美妙哀豔為一時傑構。但也提出四點毛病。所云史閣部事，

🅐 〔清〕李調元：《雨村曲話》，《中國古典戲曲論著集成》第八冊，卷下，頁二七。

🅑 〔清〕梁廷枏：《曲話》，《中國古典戲曲論著集成》第八冊，卷三，頁二七○─二七一。

雖東塘意在簡省人物，但也因此置閣部於「首鼠兩端」，實為東塘所失察。至於其他三事，其所云二十一齣〈孤吟〉之批評，則為青木正兒《中國近世戲史》所不以為然❼；其用典在長折八曲、短折四至六曲，見仁見智，難定是非。至其腳色運用之系統建構，徐振貴《孔尚任全集輯校註評‧前言》謂東塘《桃花扇》：「至於結構，安排上也頗具特色，那就是根據《易經》對立統一的樸素辯證思想，構思全劇。例如根據《易經》的『陰陽說』，設置陰陽對立的人物：以《易經》為指導思想，構思全劇的矛盾衝突，安排人物的出場。」❼若此，則東塘是頗費心思來創舉的。

可見劉、梁二氏對《桃花扇》極其推崇。

3. 清人劉凡（生卒年不詳）〈桃花扇跋〉云：

奇而真，趣而正，諧而雅，麗而清，密而淡，詞家之能事畢矣。❼

4. 梁啟超（一八九三—一九二九）：

以結構之精嚴，文藻之壯麗，寄託之遙深論之。竊謂孔雲亭之《桃花扇》，冠絕前古矣。其事蹟本為數千歲歷史上最大關係之事蹟，惟此時代乃能產此文章。雖然，同時代之文家亦多矣，而此蟠天際地之傑構獨讓雲亭，雲亭可謂時代之驕兒哉！❽

❼〔日〕青木正兒原著，王古魯譯著，蔡毅校訂：《中國近世戲曲史》，頁二八六。

❼徐振貴主編：《孔尚任全集輯校註評》第一冊，〈前言〉，頁一六。

❼〔清〕劉凡：《桃花扇跋》，收入〔清〕孔尚任：《桃花扇》，《古本戲曲叢刊五集》，下卷，頁一五二。

❽〔清〕梁啟超：《小說叢話》，收入俞為民、孫蓉蓉編：《歷代曲話彙編‧近代編》第一集（合肥：黃山書社，二〇〇八年），頁二八七。

5. 吳梅（一八八四─一九三九）《中國戲曲概論》云：

《桃花扇》，東塘此作，閱十餘年之久，自是精心結撰，其中雖科諢亦有所本。觀其自述本末及歷記考據各條，語語可作信史。自有傳奇以來，能細按年月、確考時地者，實自東塘為始，傳奇之尊，遂得與詩文同其聲價矣。通體布局，無懈可擊，至〈修真〉、〈入道〉諸折，又破除生旦團圓之成例，而以中元建醮收科，排場復不冷落，此等設想，更為周匝，故論《桃花扇》之品格，直是前無古人，後無來者。所惜者，通本乏耐唱之曲，除《訪翠》、《眠香》、《寄扇》、《題畫》諸折，世皆目為妙詞，而細唱曲不過一二支，亦太固不必細膩，而生旦則不能草草也。《眠香》、《卻奩》諸折，其意雖是，而文章卻不能暢適，簡矣。東塘〈凡例〉中，自言曲取簡單，多不逾七八曲，弗使伶人刪薙，其意雖是，而文章卻不能暢適，此則東塘所未料也。❽❶

又云：

余嘗謂《桃花扇》有佳詞而無佳調，深惜雲亭不諳度聲，二百年來詞場不祧者，獨有稗畦而已。❽❷

瞿安「有佳詞而無佳調」幾乎被公認為東塘《桃花扇》的致命傷，因為瞿安是曲學權威，他也認為《桃花扇》樣樣都好，只是傳唱太少。但令我懷疑的是，東塘縱使「不諳度聲」，而他已請名家吳人王壽熙（生卒年不詳）逐曲訂正過，如果歌唱時還佶屈聱牙，「有佳詞無佳調」，如何能轟動京師，上達天聽，盛演至乾隆而未見衰。因此鄙意以為，《桃花扇》鮮見於乾隆以後之歌場，是因為花部亂彈已稱霸劇壇，整個雅部崑腔大見衰落，而它又沒趕上充分發展折子戲的緣故，並非它天生就「有佳詞無佳調」。

❽❶ 吳梅著，王衛民校注：《中國戲曲概論》，收入《吳梅全集》理論卷上，頁三一一。

❽❷ 吳梅著，王衛民校注：《中國戲曲概論》，收入《吳梅全集》理論卷上，頁三○七。

6. 青木正兒（一八八七—一九六四）《中國近世戲曲史》第十一章〈崑曲餘勢時代之戲曲〉云：

《桃花扇》於細心搜羅明末史實以構成此劇之一點言之，闖前人未開之徑，最為著名。……此作在史實之拘束中，而能自在運用其構思，毫無踢蹐跼縮之態，起伏轉折照應，秩序整然，毫不見衝突處，此其所以為傑構也。……且其體例，往往有出新意者，如先有「試一齣〈先聲〉」……其次上卷卷尾置「閏二十齣〈閒話〉」，下卷卷尾置「續四十齣〈餘韻〉」，使各保持其餘情，亦為他劇中所不見之類例。又其收場「第四十齣〈入道〉」脫生旦團圓之舊套，使侯方域與李香君入道，手段亦真高妙也。……其曲辭，作者運用詩學之造詣，嘔心成之，新警而佳製甚多，如就其音律言，僅能歌唱，未足稱妙。……至若賓白之妙，應對無寸毫間隙，人品性格悉發露於言語之間，面目生動，如真見其人。古來戲曲性格描寫能至此種地步者，即謂為不多見，亦非過當也。⑧

7. 袁世碩《孔尚任年譜・前言》云：

《桃花扇》無疑是一部優秀的戲曲，一部卓越的歷史劇，它的主要成就和價值，就在於忠實地反映了明末弘光小王朝興亡始末的這一段歷史。……孔尚任在《桃花扇》中所表現的思想，儘管還超出不了封建主義的範疇，但也含有進步的思想因素。他在劇中對弘光皇帝的揭露，對馬士英、阮大鋮之流的抨擊，

可見青木氏對《桃花扇》和吳瞿安一樣，基本上是極肯定和揄揚。這裡要稍作補充的是：青木氏在文中還不厭其煩的對東塘所新創的體例加以分析肯定，對吳瞿安和梁廷柟一齣戲用曲多少的質疑，也替他解釋說「當為其真意所在也」。但他最後還是同意瞿安『《桃花扇》有佳詞而無佳調』之說。

⑧ 〔日〕青木正兒原著，王古魯譯著，蔡毅校訂：《中國近世戲曲史》，頁三八六—三八七。

對史可法的頌揚，對左良玉和江北四鎮的有分寸的褒貶，就體現了一條以對國家（明王朝）的實際態度為標準的功罪原則。……《桃花扇》中還有一點頗值得注意，就是其中塑造了一群社會下層的人物形象……將這些社會下層人物，塑造為人中豪傑的形象，使衣冠中人相形見絀，更不要說在劇中處於被批判地位的昏君、奸臣。❽❹

袁氏的馬列思想比較濃厚，他雖然也不切實際的指責東塘視李自成為逆賊、無視於清兵的「揚州十日」和「嘉定三屠」，但這裡所引述的看法是教人同意接受的。

8.廖奔、劉彥君《中國戲曲發展史》第四卷，〈孔尚任與《桃花扇》〉云：

一部《桃花扇》，成就了孔尚任的詞壇盛譽，集兩百年傳奇創作之大成，集五百年戲曲創作之大成，與洪昇《長生殿》共同形成清代戲曲視野中的雙峰並峙，從而結束了文人創作戲曲的時代。《桃花扇》在戲曲舞臺上長久盛演不衰，一直延續至今，成為千古絕唱。❽❺

又其〈孔尚任對於傳奇創作的見解〉云：

孔尚任是傳奇創作的最後一座高峰，他的創作是在清醒總結前人經驗基礎上的推進，有著明確的理論意識，這些認識體現在他的《桃花扇》〈本末〉〈凡例〉等引詞中。❽❻

可見廖氏伉儷是把孔尚任推崇至睥睨群倫的第一至高無尚的戲曲作家，但是其主要論述雖對東塘生平際遇和因《桃花扇》而遭罷官剖析深入，對東塘《本末》、〈凡例〉所呈現的傳奇創作論建構體系，可以令我們折服外，

❽❹ 袁世碩：《孔尚任年譜》，〈前言〉，頁一〇一一三。
❽❺ 廖奔、劉彥君：《中國戲曲發展史》（太原：山西教育出版社，二〇〇三年），第四卷，頁三二四。
❽❻ 廖奔、劉彥君：《中國戲曲發展史》，第四卷，頁四〇九。

對於東塘《桃花扇》的至高成就之所在，卻未暇提出看法。

9. 郭英德《明清傳奇史》之一《頗得風人之旨——《桃花扇》的藝術特色》云：

作為歷史劇的典範，《桃花扇》傳奇成為雍正以後眾多文人傳奇極力模仿的對象。如乾隆間董榕（一七一一—一七六〇）的《芝龕記》傳奇，譜明末秦良玉（一五七四—一六四八）、沈雲英（一六二四—一六六〇）二女將故事；道光間黃燮清（一八〇五—一八六四）的《帝女花》傳奇，譜明末崇禎皇帝之女坤興公主故事，都是模仿《桃花扇》的，但僅模仿皮毛，情趣大多等而下之。

清後期至民國初的京劇、桂劇、越劇、揚劇、評劇等劇種，皆有《桃花扇》的改編本：二十世紀三十年代，歐陽予倩改編有京劇和話劇《桃花扇》，一九四六—一九四七年間，谷斯范撰歷史小說《新桃花扇》，借以針砭現實。五十年代後，《桃花扇》又被改編為話劇、電影。

可見東塘《桃花扇》不只傳播廣遠，而且化身千萬。

10. 蔣星煜《桃花扇研究與欣賞·序》：

二十世紀二十年代，日本學者鹽谷溫、山口剛、今東光先後將《桃花扇》傳奇譯為日文，分別收入《國譯漢文大成·文學部》第一卷（一九二〇—一九二四）《近代劇大系》第一六卷（一九二三—一九二四）和《支那文學大觀》（一九二六）。同時，《桃花扇》傳奇也節譯為英文。七十年代英國、美國還分別出版了英文全譯本（Edinburgh: Edinburgh University Press, 1973; Berkeley: University of California Press, 1976）。

❽ 郭英德：《明清傳奇史》（北京：人民文學出版社，二〇一二年），頁五六九—五七〇。

❽

《桃花扇》是悲劇，對孔尚任來說，他的寫作《桃花扇》也是悲劇。從另一角度看，正如孔尚任在《桃花扇·小識》中所說：「傳奇者，傳其事之奇焉者也，事不奇不傳。」孔尚任在文字獄遍天下的康熙年間，寫了抒發興亡之感的《桃花扇》，確屬「事之奇焉者也。」孔尚任並未被處死，也屬「事之奇焉者也」。《桃花扇》的必將永久流傳那是毫無疑問的。

作為孔子六十四代孫，他為康熙御前講經時，沒有提「夷夏之大防」，他自己覺得為清廷效勞，盡了「君臣之大義」，自己做得盡善盡美了，這也是自我欺騙，自我安慰而已。康熙皇帝顯然不這樣認為。

《桃花扇》的寫作，得以完成，則在特定的十分嚴峻的形勢之下，用傳奇的形式為其祖先孔子「夷夏之大防」的政治思想、政治理論在藝術上的相當完美的實踐，這在中外古今戲劇史上是絕無僅有的一例。

但在當時，孔尚任未必意識到也。⑧

蔣先生每發驚人之論，這裡的異軍突起之說，如論「事之奇焉者也」，實不能不教我們認同而為東塘捏把冷汗。至於「夷夏之大防」，倒令我們詫異於包括孔尚任和康熙帝的所有清代人都沒有覺察到，而卻被蔣先生發現了，忽然也令我們感到若有若無的在恍惚之中。

以上所舉十位名家對《桃花扇》的批評，已可以概見《桃花扇》是一部極其傑出的傳奇，更是一部不世出的絕無倫比的歷史劇大作。那麼就《桃花扇》本身所具有的戲曲文學藝術的成就而言，是否也呈現名副其實的種種現象呢？對此疑問，我們上文的論述已頗有觸及和說明，譬如就文學方面而言，我們已說到《桃花扇》創作題材的兩大憑藉，一是文獻資料的蒐集，一是訪談勝國遺老親身的見聞，如此編撰而成的《桃花扇》，東塘才

敢大言不慚的說其中所敍之「朝政得失，文人聚散，皆確考時地，全無假借。至於兒女鍾情，賓客解嘲，雖稍有點染，亦非烏有子虛之比」。[89]也因此友人孫書磊說《桃花扇》「以曲為史」的創作範式是以史統戲，是借助戲曲表達史家意識」。[90]又論《桃花扇》之旨趣[91]，從「奇而不奇」和由「鬥爭而敗亡」兩方面入手，以「借離合之情」寫「興亡之感」，並從而分析其關目情節之布置線索與手法，更由此而揭示《桃花扇》在思想上其實涵蘊相當濃烈的民族意識和麥秀黍離之悲，而這也正是在轟動京師、洛陽紙貴的盛演情況下，東塘以「莫須有」之罪被罷官的根本原因。

其他所引之諸家對《桃花扇》的揄揚，也實在能一一概見東塘之「創作觀」所體現在《桃花扇》的種種成果。

(三)《桃花扇》之人物塑造、曲白語言及排場處理

除此之外，以下補充說明其在人物塑造、曲白語言和排場處理三方面的成就。

《桃花扇》在人物處理上，首先根據人物在離合興亡的不同態度和主次關係，已自我建立《綱領》，由左右奇偶總五部統率，因之沒有犯上《浣紗記》和《鳴鳳記》那樣的「人物太多，頭緒太煩」的弊病。其中用筆最多最重的自是所以為劇名《桃花扇》的主人翁李香君。

[89]〔清〕孔尚任：《桃花扇‧凡例》，《古本戲曲叢刊五集》，上卷，頁二一。
[90]孫書磊：《以曲為史：中國古代文人的歷史劇創作》，《南京大學文學院學報》二〇〇二年九月第三期，頁一〇—一六。
[91]伏滌修：《論〈長生殿〉〈桃花扇〉在古代歷史劇創作中的典範意義》，《同濟大學學報》二〇〇五年六月第三期，頁一〇九。

李香君這位明末南京秦淮名妓一出場就讓人感受她色藝非凡，得當時復社領袖人物張天如（一六○二—一

六四一）、夏彝仲（一五九六—一六四五）的讚賞，她的老師蘇崑生又是在復社文人聲討阮大鋮之後，堅決離開

阮家來教她歌曲的氣節人物。如此一來，她的形象就非等同一般妓女。而當她跟侯方域結合的〈眠香〉之後，

於〈卻奩〉裡的義正詞嚴、無畏、果敢，除了表現她勢不與奸邪小人兩立，使侯方域視為「畏友」，由眷愛其才

貌外又增加三分敬意。但也因此，香君的命運就陷入了權奸的葛藤，由馬、阮之欲算計而逼得侯方域〈辭院〉，

更堅拒馬、阮之逼嫁田仰而香君〈拒媒〉；於是將李香君之誓守堅貞，與權奸之政治惡

鬥相結合。所以〈拒媒〉齣末〈總批〉云：「南朝用人行政之始，用者何人，田仰也；行者何政？教戲也。因

田仰而香君逼嫁，因教戲而香君入宮，離合之情又發端於此。」❷但也因此，使我們更進一步看到香君在〈辭

院〉中對付權奸的鎮定從容，而非人間情侶驟遭生離死別的慌亂難捨；在〈守樓〉中見識其寧為玉碎不為瓦全

的毅然抉擇而「血濺詩扇」，也就使侯李定情之物為之非同凡響，而《桃花扇》成千古之物

為千古之作矣；更由〈罵筵〉，而痛斥權奸，忽地將美人化成身披盔甲之戰神，使邪惡望風披靡。從而使劇中所

塑造的李香君望之如春花秋月，而對付權奸則實為烈火寒冰。她的形象也顯得十分特出，環視古今實難有相與

比擬者。

其次說到《桃花扇》在曲白語言上的運用，東塘的自家見解已見前，而古今論者幾於無不折服其文詞之優

美，只有王季思等校注之〈桃花扇前言〉有這樣的話語：

《桃花扇》傳奇在語言運用上給我們的總的印象是典雅有餘，當行不足；謹嚴有餘，生動不足。劇中許

❷〔清〕孔尚任：《桃花扇》，《古本戲曲叢刊五集》，上卷，頁一一○。

多曲詞，我們在書房裡低徊吟詠，真覺情文並茂；而搬到舞臺上演唱，不見得入耳就能消化，這實際上表現了明清之間文人劇作的共同特徵。[93]

王氏等這段話語，基本上沒說錯，因為南曲戲文完成於庶民百姓，起先以語言俚俗為尚，但元末明初「文士化」以後，便逐漸走向典雅，甚至變本加厲而駢偶化，幾成辭賦的別體。就東塘之主張其《桃花扇》「寧不通俗，不肯傷雅」看來，他還是把傳奇當成士大夫文學而非庶民文學；所以王氏等才說他「典雅有餘，當行不足」。但就王氏等上下文看來，他們這裡所說的「當行」是指「俚俗」或「淺俗」。如果即如此解，那就非「當行」正確的意義。對此，著者有〈從明人「當行本色」論說「評騭戲曲」應有之態度與方法〉，認為「曲之本質」之總體呈現，「當行」為創作與評騭戲曲應具備之態度與方法[94]，即此為論，則王氏等所云「典雅有餘，當行不足」，意謂戲曲語言只會用典雅，而不知因腳色人物之質性給予最貼切的語言格調。倘若即此而言，則王氏等之〈前言〉已說到「作者注意到了曲文風格與戲情的一致性。如〈傳歌〉、〈訪翠〉、〈眠香〉等齣，寫兒女風情，許多曲文都表現了秀豔溫柔的風格。〈哭主〉、〈誓師〉、〈沉江〉等齣，寫南明政治上重大事變，許多曲文都帶著激昂慷慨的聲情。就曲詞切合人物聲口說，多數地方表現得很好。如〈聽稗〉齣侯方域唱的【戀芳春】一曲，〈投轅〉齣柳敬亭唱的【新水令】一曲，〈罵筵〉齣阮大鋮唱的【縷縷金】一曲，都是一開口即『如聞其聲，如見其人』的。然而作者在這方面還是存在缺點的。如〈聽稗〉齣柳敬亭唱的【（懶畫眉）前腔】，有『春雨如絲宮草香，六朝興廢怕思量』等句，與這個在傳奇裡一貫表現江湖豪俠之氣的人物聲口不類。〈哭主〉齣左良

[93] 王季思：〈前言〉，見〔清〕孔尚任著，王季思等校注：《桃花扇》（臺北：里仁書局，一九九一年），頁二二一。

[94] 曾永義：〈從明人「當行本色」論說「評騭戲曲」應有之態度與方法〉，《文與哲》第二六期（二〇一五年六月），頁一—八四。

玉上場時唱的【聲聲慢】，有『逐人春色，入眼晴光，連江芳草青青』等句，也不合這個出身行伍的武將的粗豪性格。」⑨像王氏等所云「注意到了曲文風格與戲情的一致性」和「曲詞切合人物聲口」才是「當行」的劇作家所應具有的創作修為。

最後再就《桃花扇》的排場觀之。四十四齣確實是齣齣新穎，沒有複沓累贅之弊，而且轉折處自然順勢，幾無痕跡。其正場之曲以八支為度，再長也不過十一、二支。其〈鬧丁〉折用曲九支，雖非正場，但因其為「大過場」。而〈投轅〉折與〈入道〉折皆為合套，〈寄扇〉折亦用南北合腔，皆用組大場，但只〈入道〉用曲至十四支，其餘兩套亦止十一支。凡此都明顯可以看出，東塘於每齣戲，真是皆「惜墨如金」，不使伶人胡刪亂改。而其用韻之謹嚴，皆依《中原音韻》再無南戲以鄉音取協，以致「鄰韻混押」之病，尤其每齣劇末下場詩，用韻皆與該齣相同，務使一韻到底，尤見用心。只是〈媚座〉、〈守樓〉兩齣連用齊微韻，蓋一時失查，但無傷大雅，其實亦無須論。

結語

總上所論，可知東塘生於清初聖裔之家，自幼受孔門儒學教育，但蹭蹬科場，隱居西門山讀書，頗從父執遺老聞說鼎革逸事；但終於禁不起用世之心，捐貲為國子監生，受奉祀官之召，協理府事。康熙二十三年（一六八四），帝趁南巡返京之便，過曲阜祭孔子，東塘選為御前講經，大受賞賜，不次拔擢為國子監博士，感激欲

效犬馬，次年赴京履任，開始其仕宦生涯。於康熙二十五年（一六八六）七日奉命隨工部侍郎孫在豐往淮揚，疏濬黃河海口。趁便廣事交遊，拜訪勝國遺老，赴南京訪尋弘光事蹟。康熙二十九年（一六九〇）二月，仍官國子監博士，居閒曹，曠日多暇，乃將所得文獻與佚聞，創編《桃花扇》傳奇，於康熙三十八年（一六九九）六月完成，即刻洛陽紙貴，轟動京師。康熙帝亦於是年秋夕，急索《桃花扇》，遂入禁中；而翌年三月，東塘甫由戶部主事寶泉局監鑄晉戶部廣東清吏司員外郎，十餘日後即以疑案罷官。

有關東塘罷官疑案，經考察，在東塘思想中自幼受民族意識之薰陶，受康熙寵遇，仕宦十數年，確有效忠報效之心，而交遊多遺老，故國山河宛然在目，心中則不勝興亡之感，麥秀黍離之悲。這些思想理念交織薈萃東塘心目之中，也反映在《桃花扇》之字裡行間。雖然東塘也知道彼時「文字獄」極為嚴峻，《桃花扇》中處處小心謹慎，避免忌諱，也不忘偶露「頌聖」之意，以掩人耳目；然而全劇旨趣既立定在就明朝末年南京近事，「借離合之情，寫興亡之感，實事實人，有憑有據。」則焉能不深寓故國之思與狡童之悲，既能使「故臣遺老，燈炧酒闌，唏噓而散」。康熙帝與滿臣權貴觀後，焉能無動於衷而有所忌諱？因此論者大多以為：如果不是康熙帝顧及曾有拔擢之恩與其聖裔體面，而以「飲酒作詩害公務」草草結案，東塘如果尚不知好歹，終致大獄，又當如何？

而《桃花扇》傳奇就戲曲文學藝術而言，最為學者一致推崇的是，就歷史劇而言，它是前無古人，也將是後無來者的典範之作。東塘也是最能實踐其創作構思和理念的作家。他提出了「排場」的觀念和處理方式，也是李漁所未觸及的戲曲內在結構問題，而其影響後世，則甚為遠大。雖然吳瞿安認為東塘「有佳詞無佳調」，不如昉思《長生殿》流播歌場之廣遠，但若論其演出盛況之種種記載，則昉思不能望其項背也是事實。再加上其作為案頭流傳而言，袁行雲《清人詩集敍錄（第一卷）》、《湖海集十三卷》條所云：「詠《桃花扇》傳奇及觀演

《桃花扇》劇詩，散見後人詩集者極多。……較諸詠《長生殿》傳奇不啻數十百倍。」❾❻若此，則《桃花扇》不只未絕跡於清代舞臺，而且無論案頭、舞臺都較《長生殿》為盛。瞿安對此又不知將作何解釋？

❾❻ 袁行雲：《詩人詩集敘錄（第一卷）》（北京：文化藝術出版社，一七九四年），頁四七四－四七五。

第拾肆章　蔣士銓　《藏園戲曲》為乾隆以後第一

蔣士銓是清乾隆間一位極負盛名的文學家和評論家。他的《藏園九種曲》被譽為明清傳奇的「殿軍」。詩詞古文皆有列出一格之創作，亦著力於評點而能獨具觀點。所以他堪稱不世出之文學名家。

蔣士銓（一七二五─一七八五），江西鉛山人。字心餘、苕生，「心」又作「辛、莘、星」，「餘」又作「畬、魚」，號清容居士；南昌故居名藏園，又號「藏園居士」。晚號「定甫、定翁、定庵」，北京書齋名離垢庵，又署「離垢居士」。其《藏園九種曲》收有《空谷香》、《桂林霜》、《雪中人》、《臨川夢》、《香祖樓》、《冬青樹》等六種傳奇及《一片石》、《第二碑》、《四弦秋》南雜劇三種。另有《採樵圖》、《采石磯》、《廬山會》三種，合稱《藏園十二種曲》，亦名《清容外集》。

蔣士銓先世錢承榮（生卒年不詳），居浙江湖州長興縣。崇禎甲申（一六四四）清兵入關，錢承榮為清將收留，十二歲過繼給鉛山蔣聖寵（生卒年不詳）為嗣，始改姓蔣。蔣士銓生於清世宗雍正三年（一七二五）十月二十八日寅時，以震雷三響，初名「雷鳴」。早年蹭蹬科場，乾隆二十二年（一七五七）三十二歲始成進士，躋身仕途，關心民瘼。但清居武英殿纂修官，分校順天府鄉試，充《續文獻通考》纂修官。生活貧苦，歷經八年，奉母辭官歸里。於乾隆三十一年（一七六六）初夏，浙江巡撫熊學鵬（一七一五─一七七九）致書蔣士銓，延為主講紹興蕺山書院六年；遍遊蘇杭諸名勝，題詠甚多。又受兩淮鹽運使鄭大進（一七〇九─一七八二）之聘，

主講揚州安定書院，至乾隆四十年（一七七五）這十年間是蔣士銓生活最安定的歲月，他課讀士子外，登山涉水、詩酒唱和，創作力最為旺盛，戲曲創作據周妙中《蔣士銓和他的十六種曲》統計，多達三十一種，傳世者亦有十六種之多。❶乾隆四十九年（一七八四）蔣士銓廢居藏園，三月間，袁枚（一七一六－一七九七）路過探望，二人平生交誼甚厚。翌年（一七八五）二月二十四日辭世，享年六十一歲。

蔣士銓在戲曲文學藝術的地位，梁廷枏《曲話》云：

蔣心餘太史士銓《九種曲》，吐屬清婉，自是詩人本色，不以矜才使氣為能，故近數十年作者，亦無以尚之。❷

李調元《雨村曲話》云：

鉛山編修蔣心餘士銓曲，為近時第一。以腹有詩書，故隨手拈來，無不蘊藉，不似笠翁輩一味優伶俳語也。余往粵東，過南昌——其時蔣已入京——其子知廉來謁。問其詩，已付水伯。以所著《空谷香》、《冬青樹》、《香祖樓》、《雪中人》四本見貽。余詩曾有「《空谷香》中人去遠」之句，蓋懷心餘也。舟中為批點一過，不覺日行數百里……心餘與余交最契。其再補官也，為貧而仕，非其本懷。壬寅相見於順城門之撫臨館，歡甚。曾許題余《醒園圖》。未幾，病痺，右手不能書。今已南歸矣。然聞其疾中尚有左手所撰十五種曲，未刊。蔣與武陵袁枚，時人有兩才子之目。晚年俱落落不得志。余嘗欲選二家詩為《袁蔣探驪》，不果。袁詩曾為選刊粵中。蔣詩竟棄波濤，良可惜也！❸

❶〔清〕蔣士銓撰，周妙中點校：《蔣士銓戲曲集》（北京：中華書局，一九九三年），頁一－二三。

❷〔清〕梁廷枏：《曲話》，《中國古典戲曲論著集成》第八冊，頁二七二。

❸〔清〕李調元：《雨村曲話》，《中國古典戲曲論著集成》第八冊，卷下，頁二七－二八。

雨村對蔣心餘讚譽有加，稱其為「近時第一」，更將之與李笠翁相較，認為蔣氏以才學勝出，不若笠翁劇中多俳

優語彙。又敘及自己與蔣心餘之交遊關係尤其緊密。故而蔣氏所著《冬青樹》等四本傳奇，都曾寄贈雨村品評

批點，可見兩人在曲學上經常有所切磋。雨村將蔣心餘與袁枚視為當世兩大才子，嘗欲編選《袁蔣探驪》，惜因

蔣詩付諸水伯而未果。

可見蔣心餘清人已定位其戲曲為乾隆以後第一。日本青木正兒《中國文學概說》，以之為清人傳奇盛衰之轉

捩點❹，吳梅《中國戲曲概論》云：

乾嘉以還，鉛山蔣士銓、錢塘夏綸，皆稱詞宗，而惺齋頭巾氣重，不及藏園。《臨川夢》、《桂林霜》允推

傑作，一傳為黃韻珊，尚不失矩度，再傳為楊恩壽，已昧厥源流。……同光之際，作者幾絕……顧皆拾

藏園之餘唾。❺

則傳奇在明萬曆至清同光間傳衍數百年，其衰落已勢不可擋。

《藏園戲曲》每於其卷首序文與開場提綱見其題材與旨趣。

作於乾隆辛丑年（一七八一）三日即完稿的《冬青樹》，凡二卷三十八齣，為心餘晚年之作。據文天祥與謝

枋得抗元圖恢復之史實以表彰其「大廈將傾，獨木難支」，死節全忠之壯烈。寫此題材者，前有卜世臣《冬青

記》、朱九經《崖山烈》傳奇，以及陸世廉《西臺記》雜劇。蔣心餘撰寫此劇，蓋有別於前輩諸家，不以虛構入

手，泰半是根據史實敷演。張塤《冬青樹序》評云：

采掇既廣，感激亦切，振筆而書，褒貶各見。此良史之三長，略具於此。❻

❹ 〔日〕青木正兒著，隋樹森譯：《中國文學概說》（臺北：臺灣開明書店，一九五九年），頁一四一。

❺ 吳梅：《中國戲曲概論》，收入王衛民編校：《吳梅全集·理論卷上》，頁三〇八。

心餘以史家筆法，博採文獻，寓褒貶於其中，故而張塤以為此劇含有良史之才、學、識三長。

作於乾隆辛卯年（一七七一）初夏的《桂林霜》，該劇一名《賜衣記》，凡二卷二十四齣，旨在表彰開府桂林之馬將軍因斥罵叛賊而全家殉死的忠烈。今存《紅雪樓原刊本》等，刊本卷前有作者自序與張三禮序。郭英德《明清傳奇綜錄》評云：

劇中所敘，大率與史同。劇為馬雄鎮立傳，傳弘烈為合傳，甚得史家之法。而雄鎮殉國後之事演至六出，在戲劇是蛇尾，結構不免冗雜，在史傳卻為得法。因此，此劇不妨作史傳讀。因其資料得之於家譜，在細節上亦有補正史之闕者，如吳世倧以三邊總制印誘雄鎮降，雄鎮妾顧氏批注雄鎮所作《彙草辨疑》，及雄鎮合家屍骸之存葬，皆史所未詳。❼

又青木正兒《中國近世戲曲史》云：

其悲壯稍足使人感憤，然結構稍失之冗雜，如一家殉節後始末，最冗長而少餘味。❽

《桂林霜》乃是心餘以史傳筆法寫成，可補正史之不足。讀之雖有悲壯憤慨之感，然而結構卻蕪雜冗長，未能兼顧史事與劇情之平衡。

據作者自序云，《冬青樹》僅耗時三日而成，故而歷來諸曲評家，皆評價此劇為《藏園九種曲》成就最下者，如吳梅於《中國戲曲概論》云：「《冬青樹》最下」，青木正兒《中國近世戲曲史》亦云：「蓋為九種作品中最劣者」，郭英德於《明清傳奇綜錄》則評云：

❻ 〔清〕張塤：〈冬青樹序〉，收入蔡毅編：《中國古典戲曲序跋彙編》，卷一二，頁一八〇七—一八〇八。

❼ 郭英德編著：《明清傳奇綜錄》下冊，卷六，頁九七七。

❽ 〔日〕青木正兒原著，王古魯譯著，蔡毅校訂：《中國近世戲曲史》，頁三〇五。

僅三日而成此巨製，其博學健筆令人欽佩。然因此結構紛亂，事蹟冗雜，而主腦遂未明，蓋為《九種曲》中最劣者。名之曰史尚無不可，名之曰劇則實不稱。然其曲長於寫境抒情。❾

心餘之博學健筆，反映於作劇之上，竟能以三日寫成，實非常人能及。其寫作歷史劇也因此致力考據史實，導致未能兼顧劇本結構布置，失於繁冗瑣碎，無論《冬青樹》，抑或前面論及的《桂林霜》皆有此類現象。故目之為史則可，名之曰劇則稍不稱。然心餘作劇，善於描摹情境，以抒發情思，也確為其長處。

作於乾隆辛丑（一七八一），一日即完稿八齣戲之《采石磯》，旨在表彰李白推薦郭子儀佐唐中興識人之高明。

《四絃秋》寫於乾隆壬辰（一七七二）晚秋，藉白居易《琵琶行》發抒胸中塊壘。為四齣之南雜劇。

《臨川夢》作於乾隆三十九年（一七七四），共二卷二十齣。假湯顯祖萬曆十九年（一五九一）〈論輔臣科臣疏〉，表彰湯顯祖之氣節，用致「古來才大難為用」之感慨。本於《明史‧湯顯祖傳》、《玉茗堂全集》，再參考明張大復《梅花草堂筆談》、清朱彝尊《靜志居詩話》等書而成。郭英德《明清傳奇綜錄》云：

此劇乃蔣士銓借湯顯祖以自況之作。士銓之才之望，與湯顯祖頗相類，二人遭際亦相彷彿。士銓二十三歲中舉，三度公車，皆名落孫山；此後留京師翰林八年，迄未調升，以母老乞歸；五十四歲再度入京為候補御史；三年無所遇，托風痹之症歸里；晚年家居，以戲曲寄情思。而湯顯祖於科場、官場，亦備嘗酸辛，終竟掛冠，息影家園，以戲曲自遣。士銓與顯祖之共鳴，更在性格氣節上，劇中盛讚顯祖義不折腰之高風亮節，時人評士銓，亦稱「性峭直，不苟隨時，以剛介為和珅所抑。」❿

❾　郭英德編著：《明清傳奇綜錄》下冊，卷六，頁九八七。

❿　郭英德編著：《明清傳奇綜錄》下冊，卷六，頁九八○－九八一。

可見心餘對湯顯祖的景仰之情，更有意藉創作《臨川夢》以自況。心餘與顯祖二人無論在才望、遭遇、性情上，

皆有相似之處，晚年也俱以戲曲排遣自娛，寄託深層之情思。

《臨川夢》乃是蔣心餘傳奇諸作中，成就較高者。梁廷枏《曲話》卷三云：

> 蔣心餘太史《九種曲》，吐屬清婉，自是詩人本色。不以袗才、使氣為能，故近數十年作者，亦無以尚
> 之。其至離奇變幻者，莫如《臨川夢》，竟使若士先生身入夢境，與《四夢》中人一一相見。請君入甕，
> 想入非非；娓娓清言，猶餘技也。⑪

吳梅《顧曲麈談》亦云：

> 《藏園九種曲》為鉛山蔣士銓撰，前人推許備至。世皆以《四絃秋》為最佳，余獨取《臨川夢》，以其無
> 中生有，達觀一切也。⑫

梁、吳二家不約而同，皆讚許《臨川夢》之離奇變幻、無中生有，能以湯顯祖人夢，與所作《玉茗堂四夢》中

人物相見，可謂設想新穎。這類鎔鑄諸劇而別開生面之劇作，明人李開先《園林午夢》院本亦有類似作法，蔣

心餘或許也從此劇獲得靈感。

《雪中人》作於乾隆三十八年（一七七三），不分卷，共十六齣。據〈鐵馬傳〉演鐵丐吳六奇事蹟，越八日

即脫稿，用以諷世勵俗。本事出自鈕琇《觚賸》卷七《粵觚·雪遘》，以及清人王士禎《吳順恪六奇別傳》。此

劇描摹生動，梁廷枏《曲話》評云：

> 《雪中人》一劇，寫吳六奇，頗上添毫，栩栩欲活；以〈花交〉折結束通部，更見匠心獨巧。⑬

⑪ 〔清〕梁廷枏：《曲話》，《中國古典戲曲論著集成》第八冊，卷三，頁二七二。

⑫ 吳梅：《顧曲麈談》，收入王衛民編校：《吳梅全集·理論卷上》，頁一五六。

青木正兒《中國近世戲曲史》亦云：

不獨其事痛快，且人物描寫亦生動。余甚喜此劇。[14]

可見此劇之人物刻畫生動入微，加以鐵丐事蹟引人入勝，故能被梁廷枏譽為匠心獨巧，更深受青木氏喜愛。又該劇第十三齣〈賞石〉，吳六奇招待查培繼所出家樂，演唱整段山歌〈劉三妹〉是現今研究嶺南山歌之良好資料。

《一片石》寫於乾隆辛未（一七五一）春，記明朝寧王婁妃諫寧王叛變而沉江，為南昌人私葬事。全劇四齣，為南雜劇。

《第二碑》又名《後一片石》，作於乾隆丙申（一七七六），亦譜前明寧王婁妃沉江自殉事，以其改葬而澆奠也。全劇六齣，為南雜劇。

《採樵圖》作於乾隆辛丑（一七八一）中秋，十二齣，乃介於南雜劇與傳奇之間。婁妃之隱志，終以陽明立功遭忌，並為以此立功之王陽明致冤不平之意。

《空谷香》當作於乾隆十九年（一七五四），共二卷三十齣，用以表彰貞節烈女。今存清乾隆間《紅雪樓九種曲》刊本、《藏園九種曲》刊本等。此劇詞藻華美，能顯現作者之才學，而劇情構撰，則有取法湯顯祖之痕跡。第十九齣〈旅婚〉，武康高文照評云：

此齣仙才逸思全似玉茗主人，前半似〈冥誓〉，後半似〈幽媾〉，無論設想措詞，迥非凡豔，即賓白之妙，而記婁妃因諫不為寧王所聽而沉江，南昌人私葬之來龍去脈。

⓭ 〔清〕梁廷枏：《曲話》，《中國古典戲曲論著集成》第八冊，卷三，頁二七三。

⓮ 〔日〕青木正兒原著，王古魯譯著，蔡毅校訂：《中國近世戲曲史》，頁三〇六。

亦復咄咄逼人。⑮

青木正兒《中國近世戲曲史》則云：

此劇結構關目甚佳，惻惻動人。此作成時，同舟之客聽作者唱之而泣下云云，蓋非誇張之言也。足見蔣心餘創作此劇，是以湯顯祖為仿效對象，其實白刻畫生動，關目布置穩妥，且能寄託情思於其中，故能惻惻動人，而使聽者動容。然而劇中仍脫離不了文人士夫喜好以風教作劇，宣揚忠烈節義之習氣。

《香祖樓》作於乾隆甲午（一七七四）寒食，共二卷三十二齣。寫聖賢仙佛皆難過情關，故一名《轉情關》。此劇事無所本，蓋心餘憑空杜撰而來。與《空谷香》俱描寫薄命之妾，意旨相似，然而關目排場之布置不盡相同。楊恩壽《詞餘叢話》卷二云：

作者偏從同處見異，夢蘭啟口便烈，若蘭啟口便恨，孫虎之愚，李蚓之狡，吳公子之憨，扈將軍之俠，紅絲之忠，高駕之智，王夫人則以賢御下，曾夫人則因愛生憐。此外如成、裴諸君，各有性情，各分口吻。無他，由於審題真，措辭確也。⑰

可見《香祖樓》與《空谷香》雖題材相近，心餘卻有意在同中求異，故《香祖樓》刻畫人物形象與性情，皆能效各自口吻。故而楊恩壽以為，蔣心餘審題真切，且措辭精確。

《廬山會》，僅存一齣之殘本。

⑮〔清〕高文照：《冬青樹批語》，〔清〕蔣士銓：《冬青樹》，收入《叢書集成三編》第三十二冊（臺北：新文豐出版股份有限公司，一九九六年），下卷，頁三四一。

⑯〔日〕青木正兒原著，王古魯譯著，蔡毅校訂：《中國近世戲曲史》，頁三〇三。

⑰〔清〕楊恩壽：《詞餘叢話》，《中國古典戲曲論著集成》第九冊，頁二五一。

《西江祝嘏》含《康衢樂》、《忉利天》、《長生籙》、《昇平瑞》四種各四齣。為乾隆十六年（一七五一）逢

皇太后六十大壽，應江西紳民之邀，遙祝皇太后千秋而作，且雜採民間風謠，為南雜劇組劇。

以上《西江祝嘏》組劇四種，及《一片石》、《第二碑》、《四絃秋》、《采石磯》等八種為南雜劇，《採樵圖》

十二齣則介於南雜劇和傳奇之間，其餘六種均為傳奇。若單論著作數量之豐富、才思之敏捷、技法之純熟，則

明清傳奇作家，無人能與比並。

蔣士銓研究，近年已成熱門題目，周妙中校注之《蔣士銓戲曲集》、徐國華《蔣士銓研究》俱為「皇皇鉅

著」。杜桂萍〈從《臨川四夢》到《臨川夢》——湯顯祖與蔣士銓的精神映照和戲曲追求〉論蔣士銓由湯顯祖創

作《臨川四夢》傳奇及其生平行事，而著《臨川夢》以發湯氏之潛德幽光，蓋亦為自家寫照。又有〈論蔣士銓

與乾嘉時期戲曲家的交往〉，更有〈序跋題詞與蔣士銓的戲曲創作〉。相曉燕〈騷情史筆・雜劇傑搆——《四絃

秋》解讀〉、徐國華〈蔣士銓戲曲二題〉、徐穎華與徐國華《空谷香》評點本探微〉、林葉青〈一代才人的情志

淪落史——論蔣士銓的三部文人故事劇〉；臺灣有王瓊玲「碧血輪囷照今古，須知惡死勝生天」——論蔣士銓

劇作中之忠節、死義與暴力〉，丘慧瑩〈乾隆初期江西地區花部戲曲初探——從唐英與蔣士銓戲曲作品談起〉

等❸，皆為用心用力之作。

❸ 徐國華：《蔣士銓研究》（上海：上海古籍出版社，二〇一〇年）。杜桂萍：〈從《臨川四夢》到《臨川夢》——湯顯祖與蔣士銓的精神映照和戲曲追求〉，《文學遺產》二〇一六年第四期，頁一四一—一三〇。杜桂萍：〈論蔣士銓與乾嘉時期戲曲家的交往〉，《社會科學輯刊》二〇一一年第六期，頁二二九—二三六。杜桂萍：〈序跋題詞與蔣士銓的戲曲創作〉，《文藝理論研究》二〇一一年第六期，頁八一—八八。相曉燕：〈騷情史筆・雜劇傑搆——《四絃秋》解讀〉，《雲南藝術學院學報》二〇一五年第三期，頁六三—六七。徐國華：〈蔣士銓戲曲二題〉，《藝術百家》二〇〇八年第一期，頁一

傳奇發展到蔣士銓，體製規律早已完備，傳奇與南雜劇之分野，不過長短齣數而已。關目布置、排場處理之與布宮摘調、腳色配搭亦均已嫻熟。人物口吻、插科打諢已不致荒唐可鄙。唯獨教忠教孝、講貞勵節，乃至鬼神報施，尚不免過於「寓教於樂」之窠臼，尚難有令人省思之新情感、新觀念、新理趣，即使蔣士銓亦不能免其俗。

四九一一五三。徐穎華、徐國華：《空谷香》評點本探微〉，《甘肅聯合大學學報（社會科學版）》二〇一〇年第二期，頁八四一八七。林葉青：〈一代才人的情志淪落史——論蔣士銓的三部文人故事劇〉，《藝術百家》二〇〇一年第一期，頁六一一六六。王璦玲：〈「碧血輪囷照今古，須知惡死勝生天」——論蔣士銓劇作中之忠節、死義與暴力〉，《中國文學研究》第一七輯（二〇一二年四月），頁一一四八。丘慧瑩：〈乾隆初期江西地區花部戲曲初探——從唐英與蔣士銓戲曲作品談起〉，《戲曲研究》第五八輯（北京：中國戲劇出版社，二〇〇二年四月），頁二五五一二七一。

第拾伍章 明清傳奇之尾聲：黃韻珊《帝女花》

引言

崑腔水磨調自明嘉隆間由魏良輔（約一五二六—約一五八二）等創發以來，明清傳奇劇自梁辰魚（一五二〇—一五九二）《浣紗記》歌以水磨之後，二百餘年間獨霸天下劇壇；才人輩出，佳作如林。到了清乾隆時，花部興起，嘉、道之際崑曲即呈現衰頹，降及同、光，花部如日中天，而崑曲則直如餘爐殘星而已。吳瞿安（一八八四—一九三九）先生《中國戲曲概論》卷下云：

> 乾隆以上，有戲有曲，嘉道之際，有曲無戲；咸同以後，實無曲無戲矣。❶

這簡短的幾句話，正說明了崑曲盛衰的命運和各階段絕然不同的風格。本文所要討論的《帝女花》，就是在崑曲正走下坡的途中，一部「有曲無戲」，但頗有可觀的代表作品。由此，我們可以約略看出在花部亂彈喧天價響的潮流下，崑曲變成了一個何等樣的態勢。

❶ 吳梅著：《中國戲曲概論》，收入王衛民校注：《吳梅全集·理論卷上》，頁三二五—三二六。

一、作者生平

《帝女花》的作者黃燮清（一八〇五──一八六四），原名憲清，字韻甫；後改名燮清，字韻珊；號吟香詩舫主人，又號韜情生。浙江海鹽人。垂髫時和長兄際清一起就學外傳，頗負奇才，能解四聲，辨核唐詩體製，通達詩中神理，所以他的文藝造詣多得自於詩歌的薰陶。後來又涉獵宋元詞曲，精審音律，兼善操琴，工繪畫，堪稱多才多藝。

可是韻珊在功名上並不得意，早年坎坷場屋，屢試不售，道光十二年（一八三二）秋闈報罷，更加放浪詩酒。恰好陳用光（一七六八──一八三五）視學浙江，他以所著《帝女花》進謁，大受賞識。道光十五年（一八三五）才中舉人，屢上春官，都鎩羽而歸。不得已權充實錄館謄錄，以此選用為湖北縣令，因病沒有赴任。於是怡情放懷，嘯傲於山水之間，遊屐所至，當時名流莫不爭相迎致，以能識面為幸。所居拙宜園是楊中訥（一六四九──一七一九）太史的別業，他改葺園中的晴雲閣為倚晴樓，後來又得到硯園廢址，踸踔園圃，栽花種竹，因自號為兩園主人。常常和知交觴詠其間，著述自娛，有「終焉之志」。

咸豐十一年（一八六一）太平軍攻陷海鹽，他間關往湖北就官。上司早就聽說他的聲名，非常器重他。次年分校鄉闈，權領宜都縣令。宜都有虎患，搜捕不獲，他為文牒於神，虎遂從此不知所往。夏大旱，又以文牘禱告，第二天竟下起雨來。後來調任松滋縣，政聲很好，可是沒多久就卒於任上。韻珊生於清仁宗嘉慶十年乙丑（一八〇五），卒於穆宗同治三年甲子（一八六四），享年六十歲。韻珊少時以戲曲馳名，中年以後，肆力於詩古文辭。所作戲曲七種，除《居官鑑》、《脊令原》外，其餘五

種原附刊於《倚晴樓詩集》中，晚年深自懊悔，乃燬其板不存。現在通行的《倚晴樓七種曲》，是他女婿馮肇所重新刊行的。據說韻珊才豐而貌陋，曾有一女子仰慕他的才華，想要委身奉箕帚，後來看到他廬山真面目才打消了這念頭。果真如此，那就和尤侗《艮齋雜說》所載湯若士和西泠女子相仿了。

《倚晴樓七種曲》除《帝女花》留待下文詳論外，其餘六種是：《茂陵絃》：譜漢司馬相如（約前一七九─前一一八）與卓文君（生卒年不詳）一生事蹟，根據《史記》本傳潤色而成，二十四齣，有道光十年自序。《脊令原》：譜《聊齋》所載曾友于兄弟間之事，二十四齣，有陳用光道光十四年（一八三四）序。《鴛鴦鏡》：採《池北偶談·碎鏡》一則敷衍而成，十齣，有陳用光道光十四年序。《桃谿雪》：譜耿精忠（一六四四─一六八二）之亂，永康烈婦吳絳雪（一六五○─一六七四）殉節死難事，二十齣，有道光二十七年（一八四七）自序。《居官鑑》：譜王文錫居官清廉事，二十六齣。《凌波影》：譜曹植（一九二─二三二）遇洛神事，四齣。

以上六種，《鴛鴦鏡》、《凌波影》為南雜劇，俱是言情之作。《茂陵絃》、《桃谿雪》皆據史實敷衍，前者以寄不遇之感，後者以彰「絳雪赴難之烈」。《居官鑑》用以勉勵廉潔，《脊令原》用以敦勵孝悌，都是有關世道人心的作品。這六種雖皆有可觀，然論韻珊劇作，實不能不以《帝女花》為代表。

二、《帝女花》的旨趣

《帝女花》是敷衍明思宗長女長平公主的故事，取「帝女如花」之義為名。關於長平公主事蹟的記載，著者所知的有：《明史》之《思宗六女傳》、張宸《長平公主誄》、吳偉業《思陵長公主輓詩》一百韻，以及蔣瑞藻編著《小說考證》卷八所引《明季璏聞》。本劇主要根據吳梅村長律潤色而成。全劇上下卷二十齣，其中〈佛

貶〉、〈佛餌〉、〈魂遊〉、〈散花〉四齣關涉人天神鬼，自是韻珊自遣，其他則大抵依據史實。

韻珊寫作《帝女花》經過，據其胞兄際清〈跋〉說：「歲壬辰，（韻珊）秋闈報罷，益放浪詞酒。陳子琴齋，將發其鬱以觀其才，請傳坤興故事謂吾：朝之恩禮勝國，與貴主之纏綿死生，皆前古希覯，當不似《還魂》等記，託賦〈子虛〉，且亦我輩未得志時，論古表微所必及也。韻珊趣之，彌月而稿出，哀感頑豔，聲情俱繪，一時傳覽無虛日。查子竹洲，復為校訂宮譜，遂梓以行。」❷從這一段話，可以看出幾點：第一、韻珊寫作《帝女花》只花了一個月的寫作時間，稿成，傳誦遐邇，足見其才情的敏捷。第二、《帝女花》是韻珊的朋友陳琴齋請他作的，目的在藉此發抒韻珊的懷抱，同時用以表彰清朝恩禮勝國的仁德。關於第一、二兩點，我們尚可找到其他材料來佐證。道光十三年（一八三三）朱泰修（生卒年不詳）〈跋〉有云：

韻珊以抑鬱之懷，寫蒼黶之思。❸

又道光十二年（一八三二）〈自序〉云：

嗟乎！循環生死，神仙無了結之期，俯仰興亡，宇宙皆貯悲之境。大江東去，挽不住恨水波濤；小海西流，問不出冤禽消息。況乃帝王骨肉，鬱痛千年，兒女江山，同聲一哭。如明季長平公主者，尤足動廢書之長歎，愴思古之幽懷者也。……僕本恨人，史傳遺事。撫青編而流覽，愁寄天邊；憐紫玉之銷沉，心傷局外。援少陵詠懷之例，寫太傅絲竹之情；敘作四萬言，臚分二十閱。聲捐靡曼，不同燕子吟箋；

❸

❷ 〔清〕黃變清：《帝女花》，《傅惜華藏古典戲曲珍本叢刊》第九三冊（北京：學苑出版社，二〇一〇年據清光緒刻韻珊外集本影印），頁三六一—三六二。

❷ 〔清〕黃際清：《帝女花跋》，收入〔清〕黃變清：《帝女花》，《傅惜華藏古典戲曲珍本叢刊》第九三冊，頁三七〇。

❸ 〔清〕朱泰修：《帝女花跋》，收入〔清〕黃變清：《帝女花》，《傅惜華藏古典戲曲珍本叢刊》第九三冊，頁三七〇。

又劇末〈韻珊自識，調寄【金縷曲】〉云：④

不盡傷心事，引殘杯，搔首呼天，抽刀割水。一斛牢愁何處說，芒角縱橫而起。且付與、冷吟閒醉。寶瑟蒼涼彈夜月，灑青衫幾點無聊淚。君看取，斷腸字。蕭蕭故壘西風裡，莽燕雲、十六神州，亂山如蟻。金粉繁華消劫火，鴛鵲樓臺荒矣。問日暮美人來未？擊節悲歌誰解和，聽宮烏、啼入南朝寺，敲碎了，鐵如意。⑤

韻珊於俯仰興亡之際，感兒女江山之情，以其事可以歌可以哭，因援少陵詠懷之例，以冷吟閒醉之筆，寓宇宙貯悲之境，寄渺遠愁思之懷，而付之於挽不住的恨水波濤。就因為他寫作《帝女花》時的胸懷意境是如此，所以表現在作品中自然是重重疊疊的淒婉哀豔之音。我們在二十齣曲文之中，竟然找不出一句溫暖明媚的話語，這種氣氛雖是心境、曲境的契合，在文學領域上有其高超的成就；但從戲曲的功能來說，就不免困頓消沉，難於終場了。吳瞿安先生《讀曲記》論《帝女花》云：

韻珊《倚晴樓》七種，可以頡頏藏園，而排場則不甚研討，故熱鬧劇不多，所謂案頭之曲，非氍毹伎倆也。《帝女花》二十折，賦長平公主事，通體悉據梅村輓詩，而文字哀感頑豔，幾欲奪過心餘。雖敘述清代殊恩，而言外自見故國之感。⑥

我們姑且不論《帝女花》的排場、文字，這裡所說的「言外自見故國之感」，才正是韻珊深遠的寄意所在。所謂

④〔清〕黃燮清：《帝女花》卷上，《傅惜華藏古典戲曲珍本叢刊》第九三冊，頁一七九─一八四。

⑤〔清〕黃燮清：《帝女花》卷上，《傅惜華藏古典戲曲珍本叢刊》第九三冊，頁三四一。

⑥吳梅著，王衛民校注：《讀曲記》，收入《吳梅全集‧理論卷中》（石家莊：河北教育出版社，二〇〇二年），頁九四六。

「敘述清代殊恩」，他雖在〈宣略〉、〈草表〉、〈尚主〉諸齣中再三致意，但這只是門面話語，骨子裡頭「蕭蕭故壘西風裡，莽燕雲、十六神州，亂山如蟻」。對於故明的懷念，溢於言表。而擊節悲歌、欷無人解和之際，更那堪「聽宮烏、啼入南朝寺」，不覺把鐵如意都敲碎了。

對於這層意思，韻珊表現在劇本的有兩種手法，一是「鋤奸攄憤」（許麗京〈序〉），一是憑弔追懷。前者以〈朝鬨〉齣最為明顯。他首先在〈割慈〉齣用淡筆畫出降臣的嘴臉。其中所謂「舊臣」、「新主」已極盡羞辱之能事，再加上一聲「沒臉面的」更令所謂「崇禎舊臣」無地自容。〈朝鬨〉齣則寫司禮監王之俊（生卒年不詳）之忠義干雲與張繡彥（一六○○—一六七二）、楊昌祚（生卒年不詳）、呂兆龍（生卒年不詳）等之賣身求榮，其藝術手腕雖不能與《長生殿・罵賊》齣相比，但其詼諧中的爽辣與尖刻，卻是淋漓盡致。王之俊和內侍怒打張繡彥時所唱的曲子是中呂【四邊靜】：

　　鬚眉裝點醜容貌，虧你們不害臊。未脫舊朝衣，想帶新紗帽。況且先帝登遐之後，不曾葬好，不曾穿孝，太平做老爺，國亡拜強盜。

【四邊靜】：

　　太平做老爺，國亡拜強盜。❼

「太平做老爺，國亡拜強盜。」真是一針見血，又爽又辣。李闖丞相牛金星奉命點閱前朝降官，也唱了一支【四

　　紛紛鳥獸都挐到，齊集午門了。攜來舊縉紳，姓氏從頭叫。❽

楊昌祚本來決意出家，頭都剃了，卻捨不得功名利祿，也來報到。牛金星說：「這狗頭怎的毛兒都沒有，既已披剃，何又報名？左右們！將他剃剩的鬚毛，盡行拔去者。」接著唱道：

❼〔清〕黃燮清：《帝女花》卷上，《傅惜華藏古典戲曲珍本叢刊》第九三冊，頁二四二。

❼〔清〕黃燮清：《帝女花》卷上，《傅惜華藏古典戲曲珍本叢刊》第九三冊，頁二四二。

❽〔清〕黃燮清：《帝女花》卷上，《傅惜華藏古典戲曲珍本叢刊》第九三冊，頁二四五。

頭兒光了，帽兒遮好。既做出家人，為甚把名報？⑨

用正人罵降賊，就得一本正經。這裡妙在出自強盜之口，降賊在強盜眼中也直如鳥獸。其調侃諷刺之尖刻，令人拍案叫絕。而韻珊這種憎恨降臣的心理狀態，正是故國之思的自然反映。因之，在另一方面他又借著駙馬周世顯的《哭墓》，來抒發他對明室的憑弔之情。其商調引子【憶秦娥】云：

天心去，蒼涼陵闕誰為主。誰為主，山崩地塌，傷情萬古。⑩

其【山坡羊】云：

冷颼颼垂楊終古，睡騰騰青山無語，莽蒼蒼愁雲自來，恨漫漫戰火連平楚。長嘆吁，向郊原愁獨步。不知那幾根鳳骨藏何處，料得是一點龍靈沒太虛。悲夫，痛遊魂去鼎湖。嗟乎，剩遺民泣路隅。⑪

本齣開首的兩支曲子，就籠罩著一片蒼涼悽苦的愁雲，給人的感受是「風景不殊，舉目有河山之異」。遺民的悲痛，雖時異千古，猶有餘哀。另一支【山坡羊】云：

那裡有豔晶瑩玉魚殉墓，只見那苦惺忪金人泣露。說甚按來龍萬笏朝天，不過是弔寒鴉幾點的冬青樹。空剩取，酒澆墳上土。兩匡冷穴骷髏附，一統殘碑屬贔扶。嗚呼，痛諸陵佳氣無。欷歔，滴重泉淚點枯。⑫

這種「西風殘照，漢家陵闕」的光景，和《桃花扇》「野火頻燒，護墓長楸多半焦」的景象，是同樣感慨、欷歔、令人落淚的。韻珊〈自序〉說：「事涉盛衰，竊比桃花畫扇。」《桃花扇》以老贊禮為孔雲亭寫照，《帝女

⑨〔清〕黃燮清：《帝女花》卷上，《傅惜華藏古典戲曲珍本叢刊》第九三冊，頁二四五。

⑩〔清〕黃燮清：《帝女花》卷上，《傅惜華藏古典戲曲珍本叢刊》第九三冊，頁二四八。

⑪〔清〕黃燮清：《帝女花》卷上，《傅惜華藏古典戲曲珍本叢刊》第九三冊，頁二四九。

⑫〔清〕黃燮清：《帝女花》卷上，《傅惜華藏古典戲曲珍本叢刊》第九三冊，頁二五〇—二五一。

花》也用一個老贊禮為作者化身，可見韻珊寄意的遙深是和雲亭相彷彿的。有清一代的傳奇作品，像梅村《樂府三種》，像昉思《長生殿》，均莫不寄以麥秀黍離之悲。蓋異族入主，國脈淪亡，凡是有民族意識的文人，無不付託千古長恨於繁絃別調之中。但梅村、昉思、雲亭生當清初，民族的創痛猶新；難能可貴的是韻珊生於晚清，大清帝國的統治已歷二百餘年，而尚能於擊節悲歌之際，見其故國依戀之思。可見中華民族之所以能屹然獨立，綿延不絕，自有其道理在，這個道理就是民族的正義感。韻珊本此正義之感，以沉鬱之筆寫興亡之恨，所以通篇慘慘淒淒，令人酸鼻，令人嗚咽。

三、《帝女花》的戲曲藝術

我們了解韻珊寫作《帝女花》的心境和其所寄託的旨趣之後，再從戲曲藝術的觀點來評論一下《帝女花》的得失。大抵一部傳奇作品所應注意的不外是：關目的布置、排場的處理、角色的分配、以及文詞的雅俗和音律的諧協。至於人物的塑造，通常都依循著一個原則，那就是愛憎判然，善惡分明。也因此，能像《琵琶記》、《牡丹亭》、《長生殿》、《桃花扇》那樣把劇中人物寫得新鮮活色，個性分明的畢竟不多。韻珊此劇中的兩個重要人物長平公主（一六三〇－一六四六）和駙馬周世顯（生卒年不詳）都沒有什麼突出的表現，只是一般戲曲中平凡的生旦腳色而已，那麼更無論其他次要的人物了。因此我們可以置之不論。

(一) 關目

《帝女花》一共二十齣，分上下兩部。開首〈宣略〉以【滿江紅】詞一闋，帶八言四句隱括本事，不書明

副末開場，亦不列為第一齣，與一般傳奇體例有別。第一齣〈佛貶〉天女與金童下凡，為全劇序幕，最後一齣又以天女、金童復歸仙界為全劇收煞，一起一合，皆以天庭為背景，繫諸天定，其思想之陳腐，實不足深論。然此「劇場惡套」，自蔣士銓（一七二五─一七八五）後，如夏綸（一六八〇─一七五三）、沈起鳳（一七四一─？）、陳烺（一七四三─一八二七）、李文翰（生卒年不詳）輩莫不如此，可以說是一時風氣使然。因此我們也不必過於責怪韻珊。由於關目繫於天定，所以〈佛餌〉、〈魂遊〉兩齣也都和首齣迴映。除此之外，韻珊大抵很忠實的依據梅村長律敷演。

上半部自長平公主的感傷時事起，至駙馬周世顯的探訊止，主要的是以明室的覆亡為背景，寫公主的遭遇。其中〈軼關〉、〈朝鬥〉、〈駭遁〉三齣俱為時事過脈，分量占上半部的三分之一。寫公主的，只有〈宮歡〉、〈佛餌〉；寫駙馬的則有〈傷亂〉、〈哭墓〉、〈探訊〉；而以〈割慈〉一齣寫崇禎帝砍殺公主，自縊煤山為上半部最高潮，也可說是全劇的顛峰。下半部以〈殯寇〉為起點，作為時代環境的轉移；主要是寫公主、駙馬的離合死別，而以〈觸敘〉為中心分開前後。前者〈草表〉、〈訪配〉、〈尚主〉三齣寫由離而合的經過，後者〈醫窮〉、〈香夭〉、〈魂遊〉、〈殯玉〉四齣寫死別的悲哀。縱觀全劇關目的發展，有三個線索，即時事的過脈、公主駙馬的離合、天上人間的因果；而其間絕少交疊錯綜的關係，布置手法單純而乏變化。寫時事的過脈戲所占比例太大，自然減輕了主腦的分量，給人的感受也就稍嫌淡薄。其〈宮歡〉接連二齣同寫傷感時事，雖主角有別，仍未免雷同之譏。〈草表〉一齣僅由〈探訊〉賓白作為承遞依據，主腦又嫌晦而不明。總而言之，本劇過於遷就史實，缺少點染、潤色的工夫，以至關目平板，無起伏波浪之妙，兼以劇場惡套，陳陳相因，把一部本可以寫得很成功的歷史悲劇，終落得一個庸俗、固陋的收煞，使本劇不論在文學的、或是戲曲的藝術成就上，大為減色。

所謂排場即是劇作者將故事情節，藉著腳色的搬演，以具體的方式表現出來。在評論本劇排場的得失之前，且先將二十齣的聯套列舉出來，同時註明施唱的腳色（主唱調唱工較繁，陪唱調唱工較輕）和所屬排場的類別，其聯套、排場，承襲、模仿前人劇作的，也在括弧中注明：

(二) 排場

1. 〈佛貶〉…北雙調【新水令】、南【步步嬌】、北【折桂令】、南【江兒水】、北【雁兒落帶得勝令】、南【僥僥令】、北【收江南】、南【園林好】、北【沽美酒帶太平令】、南【尾聲】——淨北，末、生、旦南，南北大場（《長生殿》第二十七齣〈冥追〉）。

2. 〈宮歡〉…商調引子【風馬兒】、過曲【金絡索】四支——旦主，正旦陪，文細正場（《臨川夢》第三齣〈譜夢〉）。

3. 〈傷亂〉…南呂引子【一剪梅】、過曲【宜春令】、【繡帶兒】、【宜春樂】、【醉太師】、【瑣窗寒】——生，文細正場（《第二碑》第一齣〈賡韻〉）。

4. 〈軼關〉…越調過曲【水底魚兒】十支——眾，武戲鬧場。

5. 〈割慈〉…南呂過曲【金錢花】、中呂過曲【粉孩兒】、【紅芍藥】、【耍孩兒】、【會河陽】、【縷縷金】、【攤破地錦花】、【哭相思】、【越恁好】、【紅繡鞋】、【尾聲】，仙呂入雙調過曲【朝元令】——生主，旦、正旦、丑、眾陪，文武大場（《長生殿》第二十五齣〈埋玉〉）。

6. 〈佛餌〉…【三疊引】、【九迴腸】、【巫山十二峰】、【尾聲】——旦主，老旦、末陪，文細正場（《臨川夢》第十齣〈殉夢〉）。

半）。

7.〈朝鬨〉：中呂過曲【四邊靜】　七支——眾，粗口鬧場。

8.〈哭墓〉：商調引子【憶秦娥】、過曲【山坡羊】、【水紅花】、【山坡羊】、【水紅花】、【山坡羊】、【水紅花】——生，文細正場《長生殿》第四十三齣〈改葬〉）。

9.〈駁遁〉：雙調【二犯江兒水】二支——眾，神怪過場《長生殿》第三十四齣〈刺逆〉）。

10.〈探訊〉：仙呂引子【鵲橋仙】、過曲【桂枝香】三支——生，文細正場《臨川夢》第五齣〈改夢〉前半）。

11.〈殲寇〉：中呂引子【菊花新】、過曲【馱環者】二支、【添字紅繡鞋】、【尾聲】——眾合，武場《長生殿》第三十一齣〈勦寇〉）。

12.〈草表〉：正宮引子【破齊陣】、仙呂入雙調過曲【風雲會四朝元】四支、【尾聲】——旦，文細正場《長生殿》第十八齣〈夜怨〉）。

13.〈訪配〉：仙呂引子【醉落魄】、過曲【二犯桂枝香】、【不是路】、【前腔】、【長拍】、【短拍】、【尾聲】——生主，末陪，文細正場《長生殿》第四十九齣〈得信〉）。

14.〈尚主〉：中呂過曲【駐雲飛】五支——眾，大過場。

15.〈觴敘〉：北中呂【粉蝶兒】、南【泣顏回】、北【石榴花】、南【泣顏回】、北【鬥鵪鶉】、南【撲燈蛾】、北【上小樓】、南【撲燈蛾】、南【尾聲】——生北旦南，南北正場《長生殿》第二十四齣〈驚變〉）。

16.〈醫窮〉：中呂過曲【縷縷金】二支、【剔銀燈】二支——副淨、末，普通過場《長生殿》第六齣〈傍訝》）。

17.〈香夭〉：越調引子【霜天曉角】、過曲【小桃紅】、【下山虎】、【五韻美】、【五般宜】、【山麻稽】、【蠻牌令】、【黑麻令】、【江神子】、【尾聲】——旦主，生陪，文細正場《長生殿》第四十五齣〈雨夢〉）。

18.〈魂遊〉：正宮引子【梁州令】、過曲【雁魚錦】——旦，神怪文細正場《長生殿》第三十七齣〈尸解〉）。

19.〈殯玉〉：仙呂入雙調過曲【雙玉供】、【攤破金字令】、【夜雨打梧桐】、【攤破金字令】、【夜雨打梧桐】——生，文細正場《長生殿》第四十一齣〈見月〉）。

20.〈散花〉：北仙呂【點絳唇】、【混江龍】、【油葫蘆】、【天下樂】、【哪吒令】、【鵲踏枝】、【寄生草】、【煞尾】——淨，北口大場《長生殿》第四十六齣〈覓魂〉）。

從上邊所列的聯套、排場，我們可以得到幾點結論：

第一、本劇正場才十一齣，過場則占六齣，骨架略為軟弱鬆懈；大場三齣又分配於第一、五、二十齣，實乏波瀾起伏之致。若以表現形式分，則文場計十一齣，武鬧場計八齣，文武場一齣，雖尚能調劑冷熱；然冷者過冷，不免失之沉滯孤寂。又第十齣為上半部收煞處，宜施之大場，此則排場單調，平淡無奇，分量不足。

第二、對於腳色的分配，本劇也有兩點瑕疵：一是主要腳色不宜扮演兩種重要人物，此則生腳扮演崇禎皇帝（第五齣）和駙馬周世顯，且一為長平公主之父，一為丈夫，容易亂人眼目。另一是生主場八齣，且主場六齣，於勞逸已有輕重之別，又第七齣至第十一齣接連五齣無旦戲，也是一個嚴重的缺陷。

第三、最可注意的是，《帝女花》的聯套和排場幾乎全以《長生殿》和《臨川夢》為圭臬，尤以模仿《長生殿》為最。總計昉思《長生殿》十三齣，《藏園九種曲》四齣，其聯套固然完全相同，排場轉折處亦如出一轍；

只要將兩種劇本稍加比較，自然明白。此外〈軼闕〉、〈朝覲〉兩齣，其排場亦與《長生殿》之〈禊遊〉、〈罵賊〉二齣相彷彿。總上之分析，韻珊雖於〈自序〉有言「竊比桃花畫扇」，但比諸《桃花扇》實在沒什麼痕跡可尋，倒不如說《帝女花》一意在模仿、沿襲《長生殿》為當。

(三)音律

《帝女花》陳其泰（生卒年不詳）〈序〉有云：「余友黃子韻珊，天才俊麗，逸藻雕華，……能顧曲於髫年，遂安絃於綺歲。」⑬可見他自小就懂得音律。又《茂陵絃》許謹身（生卒年不詳）評云：「吾友黃韜庵以簶度〈閨釁〉一齣，音拍悉中宮譜，視笠翁、惺齋，直如腐耳」。⑭又黃弢庵輝（生卒年不詳）評云：「初讀此本深愛其填詞之妙，因以一笛度〈閨釁〉齣中商調、仙呂兩曲，宮譜悉應，極怡悵纏綿之致。」⑮

可見他寫的戲曲頗能諧和宮商。若細檢其曲中規格，亦大抵能合律。如第一齣【步步嬌】首句應作「去上平平平平去」，此正作「世上為人如何耐」。第三齣【折桂令】「眼去眉來」作「上去平平」妙。【沾美酒帶太平令】第末句「無拘無礙」正合「平平平去」之律。第三齣【宜春令】第三句用「去平」方能發調，此正作「禍芽」。第十三齣【長拍】末第五句第五字必用仄聲，此正作「一樣東風兩處冷」。不過偶然失律的地方還是有，如第一齣【新水令】末句應作「仄仄仄平仄」，此作「不出乾坤外」，「乾」字該仄而誤平。第五齣【粉孩兒】第三句應作

⑬　【清】陳其泰：〈帝女花序〉，收入〔清〕黃燮清：《帝女花》，《傅惜華藏古典戲曲珍本叢刊》第九三冊，頁一七五。

⑭　【清】許謹身：《茂陵絃評》，收入〔清〕黃燮清：《茂陵絃》，《傅惜華藏古典戲曲珍本叢刊》第九三冊，頁一六五。

⑮　【清】黃弢庵輝：〈茂陵絃評〉，收入〔清〕黃燮清：《茂陵絃》，《傅惜華藏古典戲曲珍本叢刊》第九三冊，頁一六五—一六六。

「平平仄仄平仄平」，此作「勤王兵在天一涯」，「兵」字應仄而誤平。第十九齣【攤破金字令】第九句第二字應作平，第三字應作仄，此作「添入無聊人一個」，「入」字「無」字不合律。由此看來，韻珊尚可說是知音守律者。但是在韻協方面，則與《琵琶記》同樣有「韻雜」之譏。如〈佛貶〉齣皆來混家麻，〈宮歡〉、〈哭墓〉、〈殤寇〉、〈草表〉四齣齊微混支思、魚模，〈傷亂〉、〈割慈〉二齣家麻混皆來，〈佛餌〉齣真文混庚青，〈尚主〉齣寒山混先天。蓋以口語取協，不恪遵曲韻，故如此淆亂。又第十五、十六兩齣連用江陽韻，十七、十八齣同用蕭豪韻，也是一個雷同重複的毛病。此外，韻珊對於曲調的性質，有時也稍欠考究，故本應同唱之曲改為獨唱，本應行動之曲演為靜場。前者如〈哭墓〉齣【水紅花】，後者如〈駭遁〉齣【二犯江兒水】。

(四)曲文

因為韻珊以抑鬱之懷寫蒼豔之思，所以流露在筆端的自然是淒麗婉轉之音。前引黃際清跋謂「哀感頑豔，聲情俱繪」。吳瞿安《讀曲記》亦謂「文字哀感頑豔，幾欲奪過心餘。」又陳用光《脊令原》序也稱之為「蒼鬱詭麗」。所謂「哀感頑豔」，悽惻動人的曲子，在《帝女花》中，幾乎俯拾即是。我們試舉第十七齣〈香天〉的兩支曲子為例：

【五般宜】當日閻撒爹娘影離夢遙，今日閻伴爹娘墓連土交。免了我冷魄逐風飄。也得閻父母兒女黃泉依靠。則一片白楊青草，有鶯啼燕弔。還望你做半子的兒夫，到清明來祭掃。

【黑麻令】既然是免不過花憔月憔，問當初為甚要仙曹鬼曹，留下這不盡的愁苗恨苗。何若是不見檀郎，也免得他魂消魄消；到今日煙飄絮飄，硬丟開鸞交鳳交。夢兒中頃刻恩情，吹斷了瓊簫玉簫。

像這樣淒淒切切，蕩人魂魄的文字，即使是子規夜啼亦不足以喻其悲，情真意摯，而出以白描的手法，愈見自

然感人的力量。其他像前引〈哭墓〉齣諸曲，以及〈割慈〉〈觸敘〉的每一支曲子，莫不具有如此「哀感頑豔」的韻致。至於像〈宮歎〉齣的【金絡索】第四支：

眉銜一段悲，語雜三分喜，有簡人兒添入心窩裡。婚姻值亂離，好驚疑，向烽火堆中繫彩絲。惟願取聘錢十萬充軍費，不煩他宮女三千作嫁衣。從今起，便莊生化蝶也向他飛。渺茫茫一點情兒，蕩悠悠一縷魂兒，須索要跟隨你。⑰

這樣豔情麗藻，沉著深厚，喜中有悲，悲中有喜的曲子，要算是全劇中最難得，最溫暖明媚的了。

一般說來，文詞綺麗的作品，常容易流入萎靡不振，但是韻珊則能濟以古直蒼涼之氣，頗有曹公樂府的況味。如〈探訊〉齣駙馬周世顯到嘉定府所唱的【桂枝香】：

冤魂未送，斷肢猶動。茶蕭蕭殘照西風，閃巍巍尸林血塚。嘆零星澤鴻，嘆零星澤鴻。一半是西京遺種，一半是北邙春夢。遍城中，斷鏃無人拾，炊煙比戶空。⑱

「朱雀橋邊，烏衣巷裡，斜陽野草」不過是異代的閒愁，這裡則活畫出一幅遺民血淚圖，有西風殘照的蕭瑟，有北邙春夢的哀感。在蒼樸之中，透出幾許淒豔。又如〈訪配〉齣周世顯在郊外閒散時所唱的【二犯桂枝香】：

青山睡轉，朱樓夢遠。怕的是燕子歸來，認不出舊時庭院。流連，尋春望春春可憐，尋花問花花不言，意中人渾未見。高皇陵殿，平蕪遠天，故侯宮苑，垂楊暮煙。算繁華已換紅羊劫，問涕泣誰談天寶年。⑲

⑯【清】黃燮清：《帝女花》卷下，《傅惜華藏古典戲曲珍本叢刊》第九三冊，頁三一一。

⑰【清】黃燮清：《帝女花》卷上，《傅惜華藏古典戲曲珍本叢刊》第九三冊，頁二〇一—二〇二。

⑱【清】黃燮清：《帝女花》卷上，《傅惜華藏古典戲曲珍本叢刊》第九三冊，頁二六〇。

⑲【清】黃燮清：《帝女花》卷上，《傅惜華藏古典戲曲珍本叢刊》第九三冊，頁二八〇—二八一。

平蕪遠天，涕泣天寶年；蒼茫的境界，加上哀怨的憂思，剛柔兼濟，渾然成篇；與庾信的〈哀江南賦〉和高季迪的〈登金陵雨花臺望大江〉詩，可以鼎足並觀了。

以上所說的都是生旦之曲，韻珊對於次要腳色淨丑末的曲子也寫得滿有韻味。如〈朝閱〉齣淨丑合唱的【四邊靜】第三支：

大明結局堪傷悼，帝和后盡丟掉。我曹本舊臣，見了心都跳。<small>因此奏求我主們把太子封了，皇陵蓋好，還要乞爺爺替前朝開簡弔。</small>⓴

用快板小曲唱出這種聲口，真教人忍俊不禁。又〈醫窮〉齣院公（末）對醫生（副淨）說明公主的病情，唱的是【剔銀燈】：

常則是神情惝恍，茶和飯全然不想。他癯仙冷臥羅浮帳，瘦得來梅花一樣。悽愴，眉梢不揚，只覺得愁多恨長。⓴

寫病情卻寫得這麼瀟灑俊逸，一點也不俗氣，由此也可見韻珊的文才確是不凡。至於北曲，除了〈佛貶〉、〈觴敘〉用兩套南北合套外，只有〈散花〉一齣。北曲自明萬曆後幾成絕響，其後傳奇作者雖必參用數齣以自見工力，但究與元人不可比擬。何況韻珊生當崑曲大勢已去的時代，就更不能苛求他的北曲有什麼可觀了。

(五)賓白

本劇的賓白稱得上曉暢傳神。那些婉媚動人的話語，比比皆是，我們姑且不論，只來看看兩段淨丑的口吻。

⓴〔清〕黃燮清：《帝女花》卷下，《傳惜華藏古典戲曲珍本叢刊》第九三冊，頁三○五—三○六。

⓴〔清〕黃燮清：《帝女花》卷上，《傳惜華藏古典戲曲珍本叢刊》第九三冊，頁二四三。

⓴〔清〕黃燮清：《帝女花》卷上，《傳惜華藏古典戲曲珍本叢刊》第九三冊，頁二四三。

〈駭遁〉一齣中有這樣的對白：

〔淨等〕臣等有勸進箋呈奏，願主上上早正大位。〔副淨看介〕哎唷唷！虧你們又做了許多長篇大論，還用著多少典故在內，足見忠愛美意。㉒

又如〈探訊〉齣駙馬從路邊的車夫（雜扮）知道公主在維摩庵修行的消息後哭道：

哎喲！我那 公主呀！〔雜〕咦！公主與他什麼相干，也要瞎哭起來，這人想是歟的。〔趕馬下〕

呀吓！說了這半天，把生口餓的慌了。且牽它到周家園裡放了草，喝燒刀子去。〔內作馬嘯介〕〔雜㉓

這兩段賓白，前者頗有詼諧之致，妙在從李闖口中說出那似解非解的話語，諷刺的韻味雖一點不著痕跡，但卻非常入骨。後者則用賓白很巧妙的將關目轉折收煞。在〈探訊〉齣裡，雜只是借來表白公主的下落，至此任務已完成，理應下場，於是由生的一哭和馬的一嘯，便很自然的予以排遣了。同時牽馬到周家園裡放草，也點出了周府的荒廢，文字的運用簡潔省淨，狀摹人物聲口更維妙維肖，至於口語化的流利通暢，不過是餘事而已。

餘言

由以上的論述，可見《帝女花》在布局、排場、音律上都不能算成功，因此它不是一本演之場上的好作品。但是其文詞的頑豔淒麗，所寓的蒼涼感歎，卻可以遠追玉茗，近抗心餘。此蓋單就文詞而論，猶有可說，若加上排場、音律的成就，則韻珊究竟是瞠乎笠翁、心餘之後的。因為大運將終，花部亂彈，天下所嚮，有大才的

㉒　〔清〕黃燮清：《帝女花》卷上，《傅惜華藏古典戲曲珍本叢刊》第九三冊，頁二五六。
㉓　〔清〕黃燮清：《帝女花》卷上，《傅惜華藏古典戲曲珍本叢刊》第九三冊，頁二六三。

作者，也只能在字句上馳騁英華，其於結構、排場、音律幾不知為何物了，這是道咸以後崑曲的風貌。江山代有才人出，長江後浪推前浪，二百餘年的劇壇王者，此時此刻是不能不禪讓退位了。然而韻珊《帝女花》，於文詞哀豔、賓白流利之餘，猶能協諧宮調，寄故國蒼黲之思於擊節悲歌之際，一時「傳覽無虛日」，甚至「日本人咸購誦之」《桃谿雪》孫恩保〈題詞注〉，聲名傳揚海外，可以說是在餘燼殘星中，一部卓然獨立、不可多得的佳作。

第拾陸章　清代傳奇六種簡評

一、吳偉業《秣陵春》

吳偉業（一六〇九—一六七二）生平請見第四冊《明清南雜劇編》，所著傳奇唯《秣陵春》一種，凡二卷四十一齣。本事虛構，借五代末南唐名臣後裔，入宋後的奇異經歷，於殘山剩水之秣陵初春，表達對故國之思和麥秀黍離之悲。

據《花朝生筆記》記載：清初夏完淳（一六三一—一六四七）作《大哀賦》，「敘南都之亡」，「庾信《哀江南》之亞也」，「吳梅村見之，大哭三日，《秣陵春》傳奇之所由作也。」❶夏完淳清順治四年（一六四七）殉難，則《大哀賦》必作於順治二年（一六四五）南明覆亡之後，至完淳殉難之前。

據《詞餘叢話》卷九云，吳偉業寫成此劇後，曾於寒夜命小鬟歌演，自賦《金人捧露盤》詞記此事。晉江黃東崖詩有「徵書鄭重眠餐損，法曲淒涼涕淚橫」句，亦指此劇。吳偉業亦有七律一首，云：

詞客哀吟石子岡，鷓鴣清怨月如霜。西宮舊事餘殘夢，南內新詞總斷腸。漫濕青衫陪白傅，好吹玉笛問甯王。重翻天寶梨園曲，減字偷聲柳七郎。❷

據此可見吳氏創作此劇時之情懷，乃是想藉由創作《秣陵春》，來緬懷故國與舊事，以澆灌心中之塊壘。他於此劇〈自序〉也說：

余端居無憀，中心煩懣，有所徬徨感慕，彷彿庶幾而將遇之，而足將從之，若真有其事者，一唱三嘆，於是乎作焉。是編也，果有託而然耶？果無託而然也？即余亦不得而知也。❸

可見此劇蓋為梅村於閒居無事時，憤懣之情無處抒發，故以創作《秣陵春》來抒發其徬徨感慕，期望藉此寄託懷想故國之幽微意旨。是以冒襄觀此劇之演出後，評云：

字字皆鮫人之珠，先生寄託遙深。❹

此劇卷末收場詩亦云：

門前不改舊山河，惆悵興亡繫綺羅。百歲婚姻天上合，宮槐搖落夕陽多。❺

可見其欲宣洩的是無盡又無奈的麥秀之傷、黍離之悲，與興亡之感。藉著五代南唐後主為學士徐鉉之子徐適，

❷〔清〕吳偉業著，李學穎點校：《吳梅村全集》（上海：上海古籍出版社，一九九〇年），下冊，卷六二，頁一三六〇。

❸〔清〕吳偉業：《秣陵春序》，收入《秣陵春》，上卷，《古本戲曲叢刊三集》（上海：文學古籍刊行社，一九五七年據長樂鄭氏藏清順治刊本影印），頁一。

❹〔清〕冒襄：《步和許漱雪先生觀小優演吳梅村祭酒《秣陵春》十斷句原韻》之九詩後注，《冒辟疆全集‧同人集》，卷一〇〈演《秣陵春》倡和詩〉，頁一四八八。

❺〔清〕吳偉業：《秣陵春》，下卷，《古本戲曲叢刊三集》，頁八七。

與展娘牽起姻緣，以追憶前朝舊事。《秣陵春》又名《雙影記》，今存清順治間振古齋刻本，藏於北京圖書館等地，《古本戲曲叢刊三集》便是據此以影印。另有清初刻乾隆五十九年（一七九四）重修本、民國間貴池劉世珩（一八七四—一九六二）暖紅室彙刻本、民國五年（一九一六）刻《梅村先生樂府三種》收錄本等。郭英德《明清傳奇綜錄》評云：據以殘山剩水之秣陵初春，徒令人頻增故國之思，故名《秣陵春》。按，據清毛先舒《南唐拾遺記》謂，徐鉉無子，其弟鍇有後，居金陵攝山前，號「徐十郎」。此或即為徐適原型。又按，據《宋史》卷四七《徐鉉言傳》，徽言從孫徐適，北宋末防禦金兵入侵，與徽言其子岡等同時戰死。劇中徐適或影借此人，而作南唐徐鉉之子。其餘情事，皆為虛構……可知此劇實假兒女之情，繫明朝興亡，所謂「惆悵興亡繫綺羅」，以表達未能忘情於崇禎帝知遇之恩。⑥

此劇主角徐適有其原型，然並非南唐徐鉉之子，又劇中情節多為吳偉業虛構，主要是以此來暗喻明朝之衰亡，並感念崇禎帝對自己的知遇之恩。對於有明政權之覆滅，心中有無盡悲憤。

二、尤侗《鈞天樂》

尤侗（一六一八—一七〇四）生平亦見第四冊《明清南雜劇編》，著有《鈞天樂》傳奇一種，凡二卷三十二齣。今存清康熙間聚秀堂原刻《西堂全集》中《西堂樂府》收錄本，現藏於北京圖書館，《古本戲曲叢刊五集》

⑥ 郭英德：《明清傳奇綜錄》（石家莊：河北教育出版社，一九九七年），上冊，卷四，頁五七七—五七八。

據此以影印。另有光緒十九年（一八九三）紅薇館石印本、民國間上海文瑞樓石印《西堂全集》收錄本等。演明末吳興諸生沈白字子虛，與其友楊雲字墨卿之事蹟。然劇中沈白為尤侗自況，楊雲以湯傳楹（一六二〇一六四四）為原型，則是事實。閩中峰氏書中〈跋語〉與其《鈞天樂‧序》均謂「沈子虛即展成自謂，因以楊墨卿為卿謀寫照耳」。郭英德在其《明清傳奇綜錄》更以湯傳楹生平事蹟驗證其說不虛。❼

清戴璐《石鼓齋雜錄》云：

順治丁酉（十四年，一六五七）科場大獄，相傳因尤侗著《鈞天樂》而起。……時尤侗、湯傳楹高才不第，隱姓名為沈白、楊雲。描寫主考何圖，盡態極妍；三鼎甲賈斯文、程不識、魏無知，亦窮形盡相。科臣陰慶節糾參。殿廷覆試之日，不完卷者，鋤鐺下獄。❽

但論者近人如孫楷第《戲曲小說書錄解題》與郭英德《綜錄》皆認為其實與此劇無直接關係，故而此說當只是穿鑿附會。尤侗於《鈞天樂》第一齣〈立意〉【蝶戀花】自敘創作旨趣云：

俏大乾坤無處住，笑矣悲哉，不合時宜肚。漫欲寄愁天上去，遊仙一曲誰人顧？黃閣功名白玉賦，煞鼓收場，總是無憑據。

第三十二齣〈連珠〉【尾聲】又云：

妄聽安言君莫怒，長安舊例原如故。❾

❼ 郭英德：《明清傳奇綜錄》，上冊，卷四，頁六一一一六一二。

❽ 《小說考證續編》卷二引，又見張維屏《松軒隨筆》。參〔清〕蔣瑞藻：《小說考證續編》，收入《文藝叢刊》乙集（上海：商務印書館，一九二四年），上冊，卷二，頁一〇七。

❾ 〔清〕尤侗：《鈞天樂》上卷，《古本戲曲叢刊五集》（上海：上海古籍出版社，一九八六年據中國藝術研究院戲曲研究所藏清康熙刊本影印），頁一。

莫須有，想當然，子虛、子墨同列傳，遊戲成文聊寓言。⑩

可見尤侗蓋藉此劇，以宣洩其不得志於科場的滿腹牢騷。便以沈白自況，認為良禽無枝可棲，滿腹不合時宜，僅能將愁緒漫寄於上蒼。劇中有揭露朝廷與科場弊端之情節，故尤侗申明此乃妄聽妄言，且說明該劇為遊戲筆墨，頗具寓言警世意味。

青木正兒《中國近世戲曲史》評云：

《哭廟》一折，最膾炙人口。上半本沈生抑鬱不伸之不平氣，溢於楮墨之外，其關目曲白，無一不佳，然下半本之天上界，關目類兒戲者多，令讀者生倦。當係出於作者欲以人界苦痛與天界快樂對照之意，然其對偶的結構，缺乏起伏波瀾之妙。換言之，一劇頂點，在上卷末之《哭廟》、《送窮》，自下卷折而緩降下，收束甚覺緩慢。若其頂點移於後方，急轉直下收結之，必能令全劇生動而得神品，洵可惜也。此劇為作者歎本人懷抱高才不遇之作……此劇為丁酉（順治十二年，一六五五）秋，作者薄遊太白，主人謝客，阻兵未得歸，追尋往事，作此劇，凡一月而成。以作者家中，蓄有伶人，歸鄉後命演之。然翌年科場弊發，有無名子作《萬金記》一劇以諷刺之，官尋其作者，適尤與知人等宴會，演此劇。探者疑其事相類，告之上司，官忽捕伶人興獄，從中有救之者，事得寢云。⑪

青木氏以為此劇上半本較為精彩，理由在於《釣天樂》之關目布置、曲文賓白運用，皆能顯露出尤侗的抑鬱與不平之鳴，故寫來生動自然，尤其是《哭廟》一折，最為膾炙人口。然而下半本較諸上半，則因收束緩慢，令人讀之生倦。若能將情節重新編排，使之收束得當，則更能增色。而該劇本為作者羈旅時，排遣煩悶所作，後

⑩　〔清〕尤侗：《釣天樂》，下卷，《古本戲曲叢刊五集》，頁四九。

⑪　〔日〕青木正兒原著，王古魯譯著，蔡毅校訂：《中國近世戲曲史》，頁二五二。

經家伶演出而聲名始噪，不料卻無端牽扯入科場弊案之事。

三、查慎行 《陰陽判》

查慎行（一六五〇─一七二七），初名嗣璉，字夏重，號查田；後更名慎行，字悔餘，別署初白老人、他山老人、煙波釣徒。海寧（今屬浙江）人。生於清順治七年（一六五〇），卒於雍正五年（一七二七）。少穎慧，及長，遊於黃宗羲之門，所學益進。年甫壯，出遊，足跡半天下。康熙二十八年（一六八九），因國喪演《長生殿》一案，革去國子生。康熙三十二年（一六九三）始舉順天鄉試。四十一年（一七〇二）因薦入直內廷南書房，次年，得賜進士出身，授翰林院編修，慎行詩名甚著，平生所作，不下萬首，後自刪定四千六百餘首，編為《敬業堂詩集》、《續集》，另有《詞集》，所著傳奇惟《陰陽判》一種。

《陰陽判》共二卷二十八齣，今存康熙間刊本，現藏於上海圖書館，《古本戲曲叢刊五集》據此影印。該劇演膠城朱孝子為父復仇之真實事件，僅對姓氏里居稍作改易。查慎行於第一齣〈弁言〉【踏莎行】自敘創作要旨云：

　雀硯塵封，鸞箋蠹蝕，十年不秉春秋筆。偶拈別錄聽聲冤，心傷孝子青衫濕。　　屈陷難平，悲哀罔極，補天孰煉媧皇石？憤呼斗酒譜宮商，助君楚塚鞭三百。❶❷

第二十八齣〈旌圓〉之【尾聲】亦云：

❶❷ 〔清〕查慎行：《陰陽判》，《古本戲曲叢刊五集》（上海：上海古籍社，一九八六年據上海圖書館藏清刊本影印），上卷，頁一。

董狐直筆書純孝，比不得歌謠捏造，直抵作信史流傳千秋壽梨棗。⓭

可見作者重拾春秋之筆之契機，乃是有感朱孝子之遭受冤屈，借劇本為其發抒不平之鳴，並用以針砭時事，寄褒貶於筆端。既以史家筆法書寫主人公之純孝，亦具有勸懲人心之意味。

周貽白《曲海燃藜》評云：

全劇宮調頗為整齊，聲律及文詞，皆極穩練。查本以詩名，而作曲亦如是當行，亦人所未知也。至於報仇不成，託諸陰判，純為泄憤之意。其以伍員顯靈，鐵鞭追仇，殆以其有鞭屍故事，故用為關合耳。惟第十八齣〈挾刃〉，朱栩士擬往殺仇，而為老僧勸免，稽首皈依。寧俟之陰判，未免稍覺勉強。但全劇情詞慷慨，無吟風賞月之詞，則所謂「傳奇十部九相思」者（李笠翁語），亦未能一概而論也。第十一齣〈卻金〉，敘朱立山之甥侯文宰力拒仇賄，頗有聲色，可見全劇之一斑。⓮

本劇宮調運用齊整，且無論是聲律或造語，均以穩妥著稱。可見名家出手，即見不凡，查氏本以詩歌聞名於當世，偶然執筆作劇，便有此當行之成果，倘若專力創作傳奇，其成就或不下於洪昇與孔尚任。周貽白以為該劇缺漏之處，在於朱孝子報父仇不成，託於陰判為之伸張，稍嫌牽強，然而這也是作者欲強調的冥報與天道好還主題思想。則此劇突破「傳奇十部九相思」之通例，以慷慨之情詞來隱惡揚善、針砭時事。

⓭ 〔清〕查慎行：《陰陽判》下卷，《古本戲曲叢刊五集》，頁五四。

⓮ 周貽白：《曲海燃藜》（上海：中華書局，一九五八年），頁一八。

四、張堅《玉燕堂四種曲》

張堅（一六八一—一七六三），字齊元，號漱石，別署洞庭山人、三崧先生。江寧（今南京市）人。生於清康熙二十年（一六八一），卒於乾隆二十八年（一七六三），少負雋才，多奇氣，舉於鄉，屢試不第。雍正初，受知於江西布政鄂爾泰。後窮困出遊，轉徙齊、魯、燕、豫間，隱而為人捉刀，曾作《江南一才子歌》自嘲，因號「江南一才子」。乾隆十四年（一七四九）應九江關監督唐英之邀，入幕。十五年至二十一年（一七五○—一七五六）客居浙江，終客死陝西漢中，年八十三。詩古文辭諸體，悉其妙。所著傳奇《夢中緣》《梅花簪》、《懷沙記》、《玉獅墜》合刻為《玉燕堂四種曲》。

《夢中緣》共二卷四十六齣。以鍾心與文媚蘭夢中結緣，終成眷屬，故云。事無所本，所謂「鍾情士」，意指「鍾情士」，為作者自寓。

張堅《夢中緣·自敘》云：

《夢中緣》，感於夢而作者也。己卯仲春，予遊南郊，歸憩嘯月齋，隱几假寐，倏若置身巑岏間⋯⋯旁一道士告余曰：「此華山也。」⋯⋯一童子來迎曰：「仙子待君久，奚暮也？」⋯⋯蘧然驚起，日方正午，心甚駭異。因思天地之大，何所蔑有？人仙神鬼，變幻非常。一切怪誕鄙穢之事，至於夢而安可窮極乎？語云：「太上無情，故至人無夢；其下不及情，故愚人亦無夢。」然則夢之所結，情之所鍾也。欲賦其事，則恐張皇幽渺，蠻瀆仙靈。乃另托人世悲欣離合之故，遊戲於碧簫紅牙隊間，以想造情，以情造境。自春徂秋，計填詞四十六齣。一夢始亦一夢終，惟情之所在，一往而深耳。雖然情真也，夢幻也，情真

則無夢非真，夢幻則無情不幻。夫固烏知情與夢之孰為真，而孰為幻耶？⑮這樣的戲曲思想觀，很明顯受到湯顯祖主情說之影響，將情真與夢幻結合，因情以成夢，因夢而成戲。所云「己卯」為康熙三十八年（一六九九），此劇當作於是年秋。

唐英〈夢中緣序〉云：

結構新奇、文辭雅豔，被諸絃管，悅耳驚眸，風流絕世。⑯

清楊恩壽《詞餘叢話》卷二亦云：

《夢中緣》排場變幻，詞旨精緻，洵足昉思（洪昇）之後勁，閒藏園（蔣士銓）之先聲，湖上笠翁（李漁）不足數也。⑰

唐英與楊恩壽皆對《夢中緣》之內在結構表達讚許之意，認為其關目排場之布置新奇而善於變化，且曲詞修飾典雅，可與洪昇頡頏。在聲律配搭方面，亦和諧美聽，能極力將文律雙美之理念，實踐於場上。

《梅花簪》共二卷四十齣，演儒生徐苞與杜冰梅以梅花簪為聘婚姻事。事本《遯叟隨草》。張堅《梅花簪·自序》云：

⑮〔清〕張堅：《夢中緣·自敘》，收入俞為民、孫蓉蓉主編：《歷代曲話彙編·清代編》第一集（合肥：黃山書社，二〇〇八年），頁七三六—七三八。

⑯〔清〕唐英：《夢中緣序》，收入俞為民、孫蓉蓉主編：《歷代曲話彙編·清代編》第一集，頁七四六。

⑰〔清〕楊恩壽：《詞餘叢話》，《中國古典戲曲論著集成》第九冊（北京：中國戲劇出版社，一九五九年），頁二六四—二六五。

余《夢中緣》一編，固已撇卻形骸，發情真諦，猶恐世人不會立言之旨，徒羨其才香色豔、贈答相思之迹，故復成此種。《梅》，取其香而不淫，豔而不妖，處冰霜凜列之地，而不與眾卉逞芳妍。此貞女之所以自況耳。若徐如山本有情而似無情，巫素媛於無情中而自有情，郭宗解為貞情所感觸而忽動其俠情，是皆能不失其正而可以風矣。⑱

第一齣〈節概〉【菩薩蠻】又云：

綱常宇宙誰維繫，千秋節義情……新詞非市價，稗語關風化。⑲

可見張堅又進一步藉此劇傳達他的「愛情觀」，強調「情」要以「千秋節義」為根柢來風化世人。回歸發乎情而止乎禮義的道路，以端正人倫，張堅雖然主情，卻認為應當適度節制。

據柴才〈梅花簪序〉云：「壬申上元」，於錢塘訪張堅，適見此劇，因囑為序。壬申為乾隆十七年（一七五二），劇當作於是年之前。吳禹洛〈序〉云：「稿甫脫，即為名優購去，被諸管弦。漱石諷吉列筵，召僚友登場搬演，遠邇競觀，靡不愕然稱奇，黯然欲絕。」柴才於此處眉批云：「金陵太晟子弟初演是本，易名《寶荊釵》，一時風動，以其苦節，不讓錢、王也。」（又見芮賓王〈夢中緣跋〉）⑳

《懷沙記》，凡二卷三十二齣。演戰國屈原事，本事出《史記‧屈原傳》與《楚辭》。張堅蓋藉此劇以發抒其不遇之情。其首齣〈述原〉【玉宇瓊樓】云：

⑱〔清〕張堅：《梅花簪‧自序》，《梅花簪》，收入中國社會科學院文學所編：《古本戲曲叢刊六集》（北京：國家圖書館出版社，二○一六年據國家圖書館藏清乾隆刊本影印），頁一。

⑲〔清〕張堅：《梅花簪》上本，頁一。

⑳郭英德：《明清傳奇綜錄》，下冊，卷六，頁九○九。

半世浮沉，饒他白髮儒冠逐。……最怕宵長酒醒，起挑燈、《楚詞》細

讀，願與不遇。千古才人，同聲痛哭。㉑

很明顯的「願與不遇，千古才人，同聲痛哭」。是此劇的旨趣，也是他要傾訴的牢騷和憤懣。

據傅玉露〈題詞〉署「甲戌初夏」，此劇當作於乾隆十九年（一七五四）初夏之前。沈大成《懷沙記·序》

謂「讀《懷沙記》，淋漓悽惋。則三閭千載英靈，復生楮葉。此宇宙至文，豈詞曲小令耶？」王俊古〈序〉亦

云：「漱石此作，前無古後無今，殆三閭之後身歟？」梁廷枏《藤花亭曲話》云：

吳梅《顧曲麈談》云：

《懷沙記》，依《史記·屈原列傳》而作，文詞光怪。全部《楚詞》，隱括言下。《離騷》、〈大指〉（按：

當作〈大招〉）、〈天問〉、〈山鬼〉、〈沉淵〉、〈魂遊〉等折，皆穿貫本書而成，洵曲海中巨觀也。㉒

孫楷第《戲曲小說書錄解題》云：

鄭瑜《汨羅江》、尤侗《讀離騷》皆據《楚辭》，皆用雜劇之體。堅乃鑄為長編，與之角逐上下，而文字

不相沿襲，其工力實不易得。㉓

吳梅《顧曲麈談》云：

曲中將〈離騷〉全部隱括套數之中，實為難作之至。先生能細意慰貼，滅盡針線之迹，自西神鄭瑜而後，

無此奇作也，宜其享盛名也。㉔

㉑〔清〕張堅：《懷沙記》，收入中國社會科學院文學所編：《古本戲曲叢刊六集》（北京：國家圖書館出版社，二〇一六年據國家圖書館藏清乾隆刊本影印），上本，頁一。

㉒〔清〕梁廷枏：《曲話》，《中國古典戲曲論著集成》第八冊（北京：中國戲劇出版社，一九五九年），卷三，頁二六六。

㉓吳梅：《顧曲麈談》，收入王衛民編校：《吳梅全集·理論卷上》（石家莊：河北教育出版社，二〇〇二年），頁一五四。

可見《懷沙記》甚合文人脾胃，揄揚備至，堪稱為《玉燕堂四種》之代表作

另一部《玉獅墜》，共二卷三十齣，演黃損與樂妓裴玉娥事，本《情史·玉馬墜》，唯「以仙易佛，變馬為

獅，靈異雖同，情文各別」。（見作者〈自敘〉）張龍輔《玉獅墜》序〉云：

及讀《玉獅墜》，又歎黃生落魄窮途，囊空如洗。玉娥一悞落風塵弱女子耳，獨能不污流俗，委身寒

儒……即賤如老鴇，卑如瘸僕，愚如丹師，輕如狎友，皆各露一種至性，有迴出於尋常萬萬者。借筆墨

之遊戲，迴狂瀾於既倒。而使人可興而可觀，其用意又不更深也哉！㉕

梁廷相《藤花亭曲話》亦云：

漱石又有《玉獅墜》，設想甚奇。其〈毀盦〉一折，如蟻穿九曲，愈折愈深……一玉獅耳，想出如許情

緒，第一猜教其守貞，二猜可以因而脫禍，三猜默示以狗身，魯公書筆，力透紙背矣。㉖

可見張堅在《玉獅墜》人物形象塑造上，皆能將個性予以深入之刻畫。借劇情之展延，寄託人情世故，故而「可

興可觀」。而設想之新奇、構思之曲折，並藉史傳筆法，寓褒貶於筆端，也正是該劇特出之處。總體看來，張堅

《玉燕堂四種曲》是頗受好評的。

㉔ 孫楷第著，戴鴻森校次：《戲曲小說書錄解題》（北京：人民文學出版社，一九九〇年），頁三七一。

㉕ 〔清〕張龍輔：〈玉獅墜序〉，收入蔡毅編：《中國古典戲曲序跋彙編》（濟南：齊魯書社，一九八九年），卷二二，頁一六八二—一六八三。

㉖ 〔清〕梁廷相：《曲話》，《中國古典戲曲論著集成》第八冊，卷三，頁二六六。

五、唐英《古柏堂傳奇》

唐英（一六八二—約一七五五），字俊公，一字雋公，號叔子，陶人，別署蝸寄居士、蝸宕老人。奉天（今遼寧瀋陽）人，隸漢軍正黃旗。生於清康熙二十一年（一六八二），約卒於乾隆二十年（一七五五）。年十六，入值內廷，雍正元年（一七二三）授內務府員外郎，兼佐領。六年（一七二八）任江西景德鎮督陶官，隨即兼九江關監督。乾隆時，歷任淮閩、粵海關、九江關，終於任所。精於窯事，製器甚精，世稱「唐窯」。能詩工書，善盡山水人物。所著傳奇《轉天心》、《巧換緣》、《天緣債》、《雙釘案》、《梁上眼》五種，均存，總題《燈月閒情》，後人稱《古柏堂傳奇》。

《古柏堂傳奇》五種，除《轉天心》本事出自清艾衲居士《豆棚閒話》第五則〈小乞兒真心行孝〉外；其餘四種均改編梆子腔舊戲而成，今存清乾隆、嘉慶間唐氏古柏堂刻本，另外尚有《古柏堂戲曲集》本。《巧換緣》凡十二齣，該劇第十二齣〈壽圓〉【尾聲】云：

打梆子唱秦腔笑多理少，改崑調合絲竹天道人心。[27]

又《天緣債》共二十齣，首齣〈標目〉云：

燈窗雪夜閒情寄，《巧換緣》新詞舊戲。問周郎比那梆子秦腔那燥脾？[28]

其二十齣〈償圓〉，張骨董對李成龍說：

[27] 〔清〕唐英：《巧換緣》，收入張發穎主編《唐英全集》第三冊（北京：學苑出版社，二〇〇八年），頁八五〇。

[28] 〔清〕唐英：《天緣債》，收入張發穎主編《唐英全集》第三冊，上卷，頁七八〇。

我好好的一個張骨董，被他們這些梆子腔的朋友們到處都是《借老婆》，弄得個有頭無尾，把我妝扮的一點人味兒都沒有了，糟蹋了我一個可憐！……若得個文人名士改作崑腔，填成雅調，把你今日待我的這一番好處也做出來，有團圓，有結果，連你我的肝膽義氣也替咱們表白一番，才是好戲。❷❾

可見《天緣債》是改編自秦腔《借老婆》。又提及改作崑腔才是雅調，且堪稱好戲，文人學士之審美品味，由此而顯露無遺。

又《雙釘案》原名《釣金龜》，共二十六齣，其第二十六齣〈雙婚〉【尾聲】云：

雙釘舊劇由來久，不似這排場節奏；要唱得那梆子秦腔盡點頭。❸⓪

由以上所引錄其作者唐英口吻之話語，可見他明知庶民百姓喜愛梆子秦腔，梆子秦腔在清乾隆間已大行天下，連京師的雅部崑腔都不能相抗衡；而唐英還選擇梆子秦腔膾炙人口的劇目改編為崑腔雅調，還回頭與之爭個短長。則其識見比起著《花部農譚》的焦循，實在不如。

六、董榕《芝龕記》

董榕（一七一一─一七六〇），字念青，號定岩、恒言、謙山、漁山等，別署繁露樓居士，豐潤（今屬河北）人。清雍正十三年（一七三五）拔貢，廷試第一，歷任鞏縣、孟津、濟源、新野、夏邑知縣，陳州通判，鄭州、許州知州，浙江金華、江西南昌、九江知府，升吉南贛寧道，所至皆有惠政。其後，母死丁艱，哀毀過

❷⑧ 〔清〕唐英：《雙釘案》，收入《唐英全集》第三冊，下卷，頁九三九。

❷⑨ 〔清〕唐英：《天緣債》，收入《唐英全集》第三冊，下卷，頁八一四。

度，扶櫬回鄉，竟投江身殉。所撰傳奇《芝龕記》一種。

《芝龕記》作於乾隆十六年（一七五一），凡六卷六十齣，今存清光緒十五年（一八八九）董氏重刊本。本事見《明史・秦良玉傳》、毛奇齡《列女沈氏雲英墓誌銘》等，其〈凡例〉言：「所有事蹟皆本《明史》及諸名家文集志傳，旁採說部，一一根據，並無杜撰。」此劇「以曲為史」，述明末秦良玉、沈雲英二女將事蹟，而將萬曆、天啟、崇禎三朝史實包羅其中。《雨村曲話》云：「北京棉花七條衚衕，有石芝龕，為四川會邸，其遺蹟也。」[31]劇中雖極小人物，也無虛造姓名，如石砫小奚來狩，本褚人獲《堅瓠集》；顧秉謙青衣馬錦，本侯方域《壯悔堂集》等。最後之大方山芝蓮景象，見孫承澤《春明夢餘錄》。[32]

作者本意在「修前史，昭特筆，表純孝，照耀義娥」「惟期與倫常有補，風化無頗」（〈開宗〉【慶清朝】）。《光緒遵化通志》卷五十四稱其：「組織明室一代史事，思精藻密，足為龜鑑，當與谷應泰《明史紀事本末》並傳不朽，不得第以傳奇目之。」唐英評云：「此本雖名傳奇，確實是一段有聲有色明史，與楊升庵《全史譚詞》當並垂不朽。」（第六十齣〈芝圓〉尾評）李調元《雨村曲話》則貶之曰：「明季史事，一一根據，可更不可度曲，但意在一人不遺，未免失之瑣碎，演者或病之焉。」[33]楊恩壽《詞餘叢話》亦云：「考據家不可言詩，[34]至其排場變化，辭藻華複，則自有人不可及處。黃叔琳〈芝龕記序〉評云：「至排場正變遞見，奇險莫測。狀戎旅則風雲變色，寫戰鬥則草木皆兵。灑鬖

[31]〔清〕李調元：《雨村曲話》，《中國古典戲曲論著集成》第八冊，卷下，頁二七。

[32]參自李修生主編：《古本戲曲劇目提要》，頁五二九。

[33]〔清〕李調元：《雨村曲話》，《中國古典戲曲論著集成》第八冊，卷下，頁二七。

[34]〔清〕楊恩壽：《詞餘叢話》，《中國古典戲曲論著集成》第九冊，頁二四七。

婦孤臣之淚，滿座沾巾；幻鬼神仙佛之觀，一堂擊節。若夫詞令之工，組織編珠，鏤肝鉥腎，雄傑微婉，譎辯諧謔，無不肖其人。能使賢奸善惡，一啟口而肺肝畢露，邊荒軍國，一指掌而光景悉陳。汪洋縱恣，行間海立山飛；細膩幽微，字裡月明花淨。至其穿插回映之巧，比屬裁剪之精，又如亂絲就理，萬派尋源，妙緒環生，匠心獨運。」㉟然僅為案頭之作，非為場上之曲，吳梅《顧曲塵談》云：「惟記中善用生僻曲牌，令人難於點拍，歌伶則畏難而避之，所以流傳不廣云。」㊱董榕此劇蓋以史傳筆法，發抒黍離之悲，然而考據謹嚴，以史事堆疊之下，不免艱澀瑣碎，故而李雨村、楊恩壽皆有指訾，以為「演者病之」、「不可度曲」，實非當行曲家。至於黃叔琳則極力稱許《芝龕記》排場變化莫測、剪裁巧妙，詞令工巧、善於刻畫，洵為匠心之作。吳梅有別諸家，從聲律與場上演出角度，以為該劇好用生僻曲牌，以致伶工點板按拍不易，故而歌者避之，《芝龕記》有以劇寫史、寄託感懷之特徵，也因考察史實、文詞藻麗，故案頭氣息濃厚。加以聲律冷僻，不利場上演出，此皆為導致該劇流傳不廣之主體因素。

㉟〔清〕黃叔琳：〈芝龕記序〉，收入〔清〕董榕：《芝龕記》，《傅惜華藏古典戲曲珍本叢刊》第三五冊（北京：學苑出版社，二○一○年），頁四一六。

㊱吳梅：《顧曲塵談》，收入王衛民編校：《吳梅全集·理論卷上》，頁一五六。

結尾

通過【本編】的探討，獲得一些重要的觀點，列舉如下：

其由明改本宋元戲文、明人新南戲到明清傳奇，可以說是戲文蛻化為傳奇的「三部曲」。也就是說流傳至明代的宋元南曲戲文，除少數作品有如《永樂大典戲文三種》尚保留其原本面目外，大抵都在明人以「北曲化」和「文士化」的觀點和技法加以改編，使之合乎當時的戲曲環境和潮流而繼續傳播流行；而同時之明人也有以「北曲化」、「文士化」之觀點和技法而創作南曲戲文者，是為「明人新南戲」，也就是呂天成《曲品》所謂之「舊傳奇」，時間在明嘉隆以前。其後，魏良輔改良崑山腔創發水磨調，梁辰魚始用《浣紗記》為載體，搬演氍毹，韻協主張官話化，以《中原音韻》為依據，進一步講究腔純、板正，依字音行腔之歌唱藝術，提升腔調與唱腔之地位；其於體製劇種而言，是為「傳奇」；呂天成則調之為「新傳奇」。

以上由戲文到新南戲到傳奇，即余所謂戲文蛻變為傳奇的「三化說」。「三化」即指以其間南北曲調之並用、曲文之趨向典雅、音樂腔調之精緻提升的「質變」歷程而言；其「質變」之現象，因可見其顯著者，但更多的是「潛移默化」，欲一一探明就裡，並非容易。

其二，所謂湯臨川與沈吳江詞律各持其說之主張，分派論爭，勢同水火；雖然王伯良、鬱藍生都有相同的說法；但其實臨川因不能一人成派，吳江更沒有黨同伐異。而後世學者卻也每因此而好以「流派」論戲曲作家

與作品、但都由於對所謂「流派」定位不明，便容易產生捉襟見肘和各抒所見的毛病。此種論述，方興未艾於近世戲曲批評之誤導，影響頗大；其弊有如明人之論「當行本色」者然。

其三，近人之論《牡丹亭》，幾於有口皆碑，湯顯祖也被揄揚得幾乎為戲曲第一人。但若就戲曲文學和藝術，作周延性的整體觀察，應當有「還其本來面目、利弊得失」的不少討論空間。

其四，戲曲和時代背景、潮流趨向頗有關聯，這在明清傳奇也可以看得出來。譬如，時遭鼎革之際，清初便有諸多辛反映麥秀黍離之悲的作品。晚明清初，士風儇薄，戲曲也就喜以誤會纖巧，故弄懸疑意外，甚至不惜迷離錯縱關目，用心用力企圖引人入勝，而卻反失自然，令人作噁的現象。而墮其轂者，竟以才華橫溢、巧於撰作稱之。

其五，明清傳奇作家作品之繁盛，在戲曲劇種中，無更出其右，一人作劇至十餘種乃至數十種之專業作家，亦不乏其人，但也由於其數量之浩繁瀚漫，學者於此，幾於望之卻步。本人長年以來也甚感棘手，不止對吾友郭英德《明清傳奇綜錄》《明清傳奇史》之閱覽數百乃至近千種劇作，豔羨得肅然起敬、讚歎不已；即使對及門許子漢《明傳奇排場三要素發展歷程之研究》之遍閱明人傳奇兩百餘本亦佩服有加。而我要在這裡強調的，「戲曲」固然是學術研究的一塊沃土，而「明清傳奇」，更是其沃土中的沃土；只要墾殖其中，必能花燦果繁。遺憾的是「吾老矣」，既已錯失，再也無法彌補；只希望我及門弟子與有志戲曲研究的年輕佳子弟，努力以赴。

戲曲演進史（一）導論與淵源小戲　曾永義／著

曾永義教授《戲曲演進史》包含十編，全書考述戲曲劇種的源生、形成與發展，是兼顧小戲、大戲，南曲、北曲和詞曲系曲牌體之雅、詩讚系板腔體之俗等三大對立系統本身之滋生成長歷程，以及其間之交化蛻變現象。其中〔導論編〕與〔淵源小戲編〕合併為第一冊，以此作為梳理統緒之定錨，往下建構脈絡系統，打破時代之制約而貫穿時代，航向戲曲演進之「長江大河」。

戲曲演進史（二）宋元明南曲戲文　曾永義／著

本書為《戲曲演進史》的〔宋元明南曲戲文編〕。由於「瓦舍勾欄」適時於宋金元出現，活躍其中的樂戶歌妓與書會才人則是催化與呈現之推手，詳究其名義，乃以三章作全面性之觀察，其一考論其時代背景、劇目著錄與題材內容，其二剖析戲文之體製規律與唱法，其三概述南戲文重要腔調之質性。第陸章起進入作家與劇作之述評。舉經典且富影響力的宋元戲文、明改本戲文與明人新南戲等共二十一篇予以簡述。希望通過本編所建構之論述內容，讓讀者更了解此種表演藝術的背景與歷程，並能概括其現象與特色；更能從其名家名作之述評中，見其體製規律及其文學之成就。

戲曲演進史（三）金元明北曲雜劇（上）　曾永義／著

本書為《戲曲演進史》的〔金元明北曲雜劇編〕前拾參章，至金元奪魁之作《西廂記》止。雖然南戲成立的時間比北劇早約二十數年，但由於蒙元統一南北，北劇發達的時代就比南戲早得多。首先耙梳北曲雜劇的先後「名稱」，考究其逐次演進之歷程。再以五章作全面性之觀察，剖析政治社會、藝文理論等時空背景，乃至劇目、體製、樂器樂曲等發展流變進行考述。自第柒章起評述作家與劇作，於此先檢討所謂「元曲四大家」之爭論始末與定論，以作為清後論說關馬鄭白之依據。第捌章至第拾貳章逐一述評此時期劇作家之作品，於拾參章重新釐清《錄鬼簿》所著錄的《西廂記》及今本北曲《西廂記》的源流與差異。

戲曲演進史(四)
金元明北曲雜劇(下)與明清南雜劇　曾永義/著

本書包含〔金元明北曲雜劇編〕第拾肆至第拾陸章（北曲雜劇之餘勢：明初憲宗成化以前百二十年作家作品述評），與〔明清南雜劇編〕。而明初百二十年間劇壇蕭索，真正可以稱作大家的，只有一位周憲王朱有燉，他的《誠齋雜劇》三十二種俱存，音律諧美，詞華精警，以故能風行一時，而其大量突破北曲雜劇體製，極力講求結構排場，且開出向前發展的途徑，成為轉變的關鍵和樞紐。而與北曲雜劇相關之曲論，芝菴《唱論》之說曲唱已如此精到，周德清《中原音韻》已知官話統一北曲聲韻，鍾嗣成《錄鬼簿》能著眼於為一代優伶存典型，寧憲王朱權《唱論》之說曲唱已如此精到，周德清集》能著眼於為一代優伶存典型，寧憲王朱權及其門下客不厭其煩為北曲立下譜式；凡此如無超人之眼識，焉能著成此佳製鴻篇。

戲曲演進史(五)
明清戲曲背景　曾永義/著

本書為《戲曲演進史》的〔明清戲曲背景編〕。南曲戲文與北曲雜劇各自發展為大戲以後，元代統一南北，使得南戲北劇自然合流交化。其以北劇為母體，經文士化、南曲化、水磨調化而蛻變為「南雜劇」；其以南戲為母體，經北曲化、文士化、水磨調化而蛻變為「傳奇」。明清詞曲系曲牌體的戲曲體製劇種，同時存在「傳奇」和「南雜劇」，二者堪稱是歌舞樂的完全融合，最優雅的韻文學與最精緻的表演藝術。此時的士大夫不只罷勉的投入戲曲的創作，也孜孜矻矻於戲曲文學和藝術理論的研究，實皆為推動明清戲曲向上、向廣、向遠的巨輪。

戲曲演進史(六)
明清傳奇編(上)　曾永義/著

本書包含〔明清傳奇編〕第壹章至第柒章，從探討戲文和傳奇之分野及其質變歷程開始，論述明代傳奇名家名作至湯顯祖為止。南曲戲文經北曲化、文士化、明人新南戲（舊傳奇）、明清傳奇（明人稱新傳奇）等三個歷程，涉及劇本南北曲、曲文唱辭和語言腔調的演進變化，形成「內外在結構」最為精緻的體製規律。明清傳奇作家多如繁星，作品浩如煙海，本書但舉名家名作討論述評，倖能以綱舉目張之架構，概見明代傳奇之演進脈絡。

戲曲演進史(八) 近現代戲曲編、偶戲編、結論編

曾永義／著

本書包括〔近現代戲曲編〕、〔偶戲編〕與〔結論編〕。

〔近現代戲曲編〕前參章從近現代地方大戲形成發展,與其劇目、文學、藝術,腔系音樂特色談起,分析花雅爭衡歷程。第肆章論述「詩讚系板腔體」與「詞曲系曲牌體」彼此推移合流,終使花部之西皮、二黃結成複合腔調,稱為「京劇」。第伍章考述京劇「流派藝術」的建構過程及其盛況。第陸章探討折子戲,再分述海峽兩岸的戲曲變革談起,關注臺灣戲曲跨界、跨文化的現象。第柒章從晚清的戲曲變革談起,關注臺灣地方劇種,探究南北管戲曲的根源與發展,分析兩岸歌仔戲的發展流播與變遷。

〔偶戲編〕共捌章,布袋戲三大類的起源與發展,影戲、大戲、偶戲等三大體系演進脈絡,並附論臺灣主要地方劇種。以「統緒既立、骨幹已成」之方式,讓讀者再一次鳥瞰戲曲演進的來龍去脈。

〔結論編〕〈戲曲劇種演進之脈絡〉精要敘述小戲、大戲、偶戲等三大體系演進脈絡,並附論臺灣主要地方劇種。

國家圖書館出版品預行編目資料

戲曲演進史(七)明清傳奇編(下)／曾永義著;丁肇琴,
林維綉校對.――初版一刷.――臺北市: 三民, 2023
面;　公分.――（國學大叢書）

ISBN 978-957-14-7696-4 (第七冊: 平裝)
1. 中國戲劇 2. 戲曲史

982.7 112014480

國學大叢書

戲曲演進史 (七) 明清傳奇編 (下)

作　　者	曾永義
校　　對	丁肇琴　林維綉
責任編輯	欒昀芳
美術編輯	李珮慈

發 行 人	劉振強
出 版 者	三民書局股份有限公司
地　　址	臺北市復興北路 386 號 (復北門市)
	臺北市重慶南路一段 61 號 (重南門市)
電　　話	(02)25006600
網　　址	三民網路書店 https://www.sanmin.com.tw

出版日期	初版一刷 2023 年 10 月
書籍編號	S980220
I S B N	978-957-14-7696-4

三民書局